U0044097

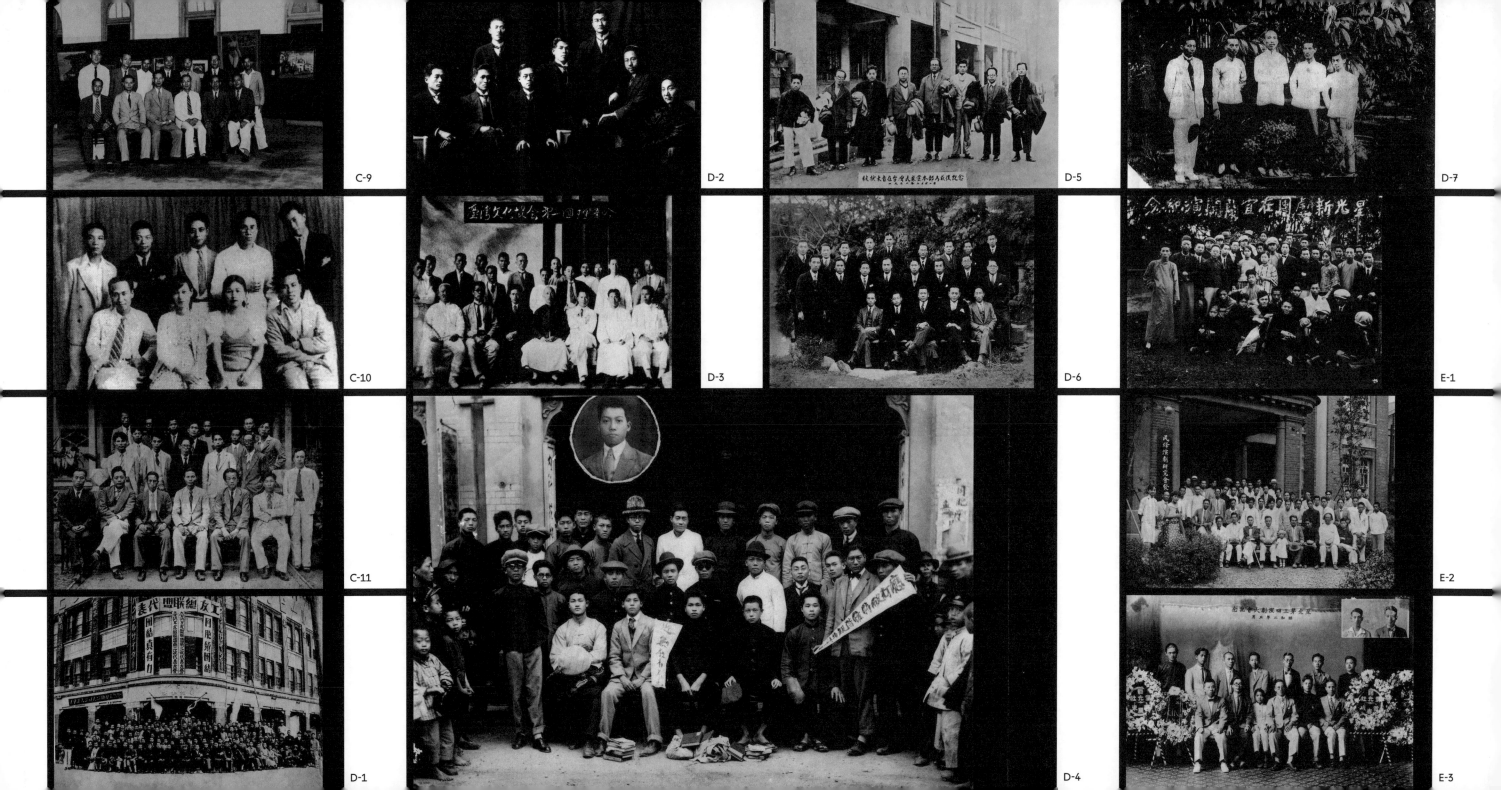

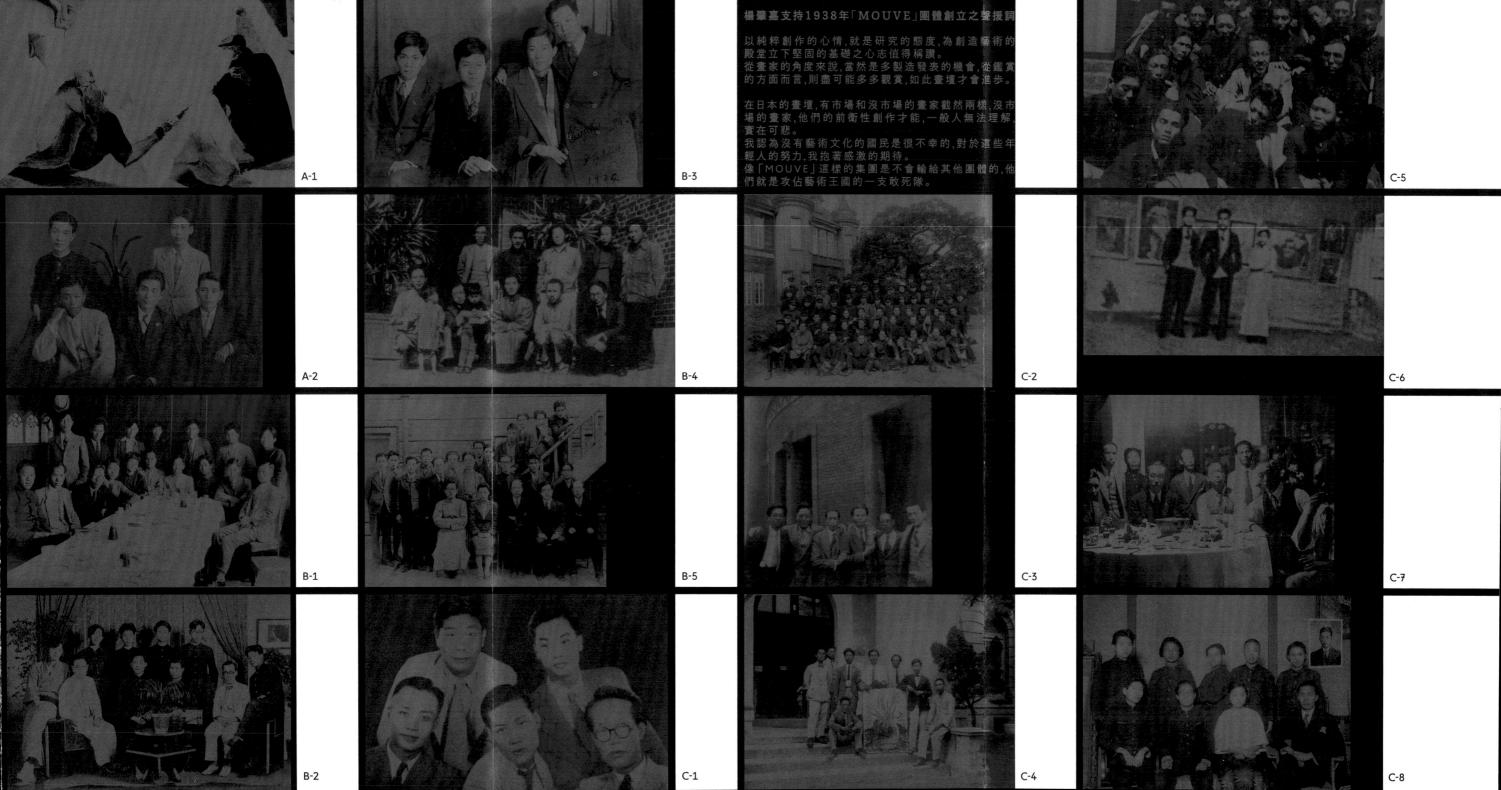

楊肇嘉支持1938年「MOUVE」團體創立之聲援詞

以純粹創作的心情，就是研究的態度，為創造藝術的殿堂立下堅固的基礎之心志值得稱讚。

從畫家的角度來說，當然是多製造發表的機會，從鑑賞的方面而言，則盡可能多多觀賞，如此畫壇才會進步。

在日本的畫壇，有市場和沒市場的畫家截然兩樣，沒市場的畫家，他們的前衛性創作才能，一般人無法理解，實在可悲。

我認為沒有藝術文化的國民是很不幸的，對於這些年輕人的努力，我抱著感激的期待。

像「MOUVE」這樣的集團是不會輸給其他團體的，他們就是攻佔藝術王國的一支敢死隊。

序
共時與時差————————

■文————————陳允元

雖然這本書、以及這個展覽是以「共時的星叢」為名，但在這篇序文，我更想花一些篇幅來談時差，或是做為時差之具現的脈絡差異。

一九七〇年代末風車詩社史料出土所帶給我們的衝擊，可以分成三個階段來談。首先，在戒嚴體制逐漸鬆動、但「台灣學」尚未興起的八〇年代，風車的出土，讓我們得到一個發生於日治時期———或者說，國民政府來台之前———台灣自身的現代主義文學案例，能夠藉以重新檢視過往將台灣的文學視為中國五四新文學運動影響下、中國文學支流的文學史敘事。透過風車詩社（及其他也在一九七〇年代末一同出土、翻譯的日治時期新文學史料），我們知道台灣在日治時期就有了自己的新文學傳統、甚至有了超現實主義接觸———儘管那並不直接取徑法國，更多是經由日本中介轉化的版本。且台灣到受超現實主義影響的時間，並不晚於中國，也要比紀弦（1913–2013）戰後在台灣發起「現代派」運動（1956）及創世紀詩社的超現實主義轉向（1959）早了二十餘年。

到了解嚴後台灣後殖民論述興起、作為學科以及準國家文學的台灣文學也逐步建置的九〇年代～二十一世紀初，風車詩社及其他深受現代主義影響的台灣文學家作品，則提供我們一個新的觀察維度，在以寫實主義及抵抗精神為主流、強調啟蒙與反殖民的日治時期台灣文學史的建構中，得以另闢新章去談現代性、談美學與純粹、談殖民地知識分子的個人主義、頹廢意識及精神創傷。

而到了人的移動與美學傳播等「跨境」成為顯學的當代，風車詩社又成為一個連結

東亞乃至世界的重要案例，讓我們得以擺脫過往戒嚴時期對台灣閉鎖而孤立的想像，將台灣重新置回一張連結世界的高速度流動網絡，成為「共時的星叢」之一員，並稍稍緩解了長期以來我們對於「遲到的現代性」（belated modernity）的焦慮。這樣曾一度「與世界共時」、但如今大部分的人已不復記憶、甚至不曾認識的戰前台灣，也許正是我們透過亞歷的電影《日曜日式散步者》看到的新穎而遼闊的世界吧。風車詩社宛若一面鏡子，在不同的時代不斷給予我們新的刺激與觀看角度。但是下一步呢？除了作為台灣文學史上一個極特殊的案例、並滿足我們與世界共時的想像之外，在風車的轉動中，我們還能更深刻地看見什麼？

這便是這本書想進一步探問的。

當我們從「時間」的面向來討論美學的傳播，往往將世界置於一個以西方為原點的線性時間軸上，測定「非西方」與原點的距離。但事實上，許多脈絡的差異，都被時間軸化約為扁平的時差。一個簡單的算術：布列東（André Breton, 1896–1966）在法國發表〈第一次超現實主義宣言〉時是一九二四年，日本有了日版的超現實主義宣言〈A NOTE DECEMBER 1927〉是在一九二七年，而台灣第一次有了超現實主義詩風的實踐者，是風車詩社成立的一九三三年。放在時間軸上，日本與歐洲的時差是三年，台灣與法國的時差是九年，與日本則是六年。但這樣的計算能夠成立嗎？幾年的時差，究竟是長到難以忽視、或是短到可以逕稱「與世界共時」？我們如何測定時差的意義？從時間軸看，台灣的超現實主義是一種遲到的追求，那麼對當時的台灣而言又如何呢？在台灣，像風車詩社這樣的存在有沒有可能更早出現？還是，其實已經太早了？

以上問題，用簡單的算術是無解的，也是意義不大的。也許我們可以換個方式探問：布列東在法國發表〈第一次超現實主義宣言〉的一九二四年，台灣文學界在做什麼？而北園克衛（1902–1978）等在日本發表〈A NOTE DECEMBER 1927〉並寄到巴黎的一九二七年，台灣文學界又有什麼樣的發展？當我們把抽象的數字代之以具體事件，我們會知道：

所謂時差，其實是脈絡問題。

一九二四年與一九二七年，台灣分別發生了「新舊文學論戰」、以及台灣文化協會的左右分裂。在文學史上，前者正式點燃台灣新文學運動的發生，後者則加速台灣文壇的左傾。從超現實主義的傳播來看，風車詩社在一九三三年結成，距離布列東發表〈第一次超現實主義宣言〉九年；但若從台灣新文學的發展來看，風車的結成距離作為台灣新文學運動之象徵性起點的「新舊文學論戰」也是九年———或者說，僅只九年。孕育包含超現實主義在內的歐洲的前衛運動的生產條件，是經歷第一次世界大戰後對西歐文明理性的批判與不信任，以及對浪漫主義、寫實主義等既

有文學傳統的反叛。在日本，儘管並未全盤質疑文明理性而將現代主義諸流派狹義地理解為一種歐化主義、言語形式實驗來接受，但現代主義的發生，仍是對明治以降日本近代文學發展的一種革新。但在台灣，風車詩社結成的一九三三年，台灣新文學運動的發展還很短，僅僅只有九年。

我無意、也沒有篇幅在這裡細談台灣文學史。但當張我軍（1902–1955）以〈致台灣青年的一封信〉、〈糟糕的台灣文學界〉等向古典文人宣戰，為新文學運動的展開攻下第一座灘頭堡之後，事實上，對新文學形式體裁的理解、該用什麼語言書寫、台灣如何到達言文一致等諸多問題，仍在摸索之中。換言之，此時「台灣新文學」仍是一個有待建構的空白概念。且值得注意的是，台灣新文學運動的發生，是作為日本殖民支配底下的社會文化運動之一環而展開的。肩負著社會使命的新知識分子，以文學作為媒介，在台灣進行文化啟蒙、推動民族主義、批判日本的殖民地支配，並在一九二七年之後進一步與國際的左翼運動聯繫，以台灣的勞苦大眾為對象去書寫，謀求階級及殖民地的解放。即便到了左翼組織遭強勢肅清、政治社會運動空間盡失的一九三一年以降，儘管不得不從運動中退卻、投向文學文化活動，但文學家的社會使命，仍未曾從他們的肩膀卸下。

其實，無論是左翼、或是現代主義，都能在當時台灣的報刊找到輸入的蹤跡。它們同時抵達了台灣。只是，在實踐上與世界同步率高的，是指向階級革命與殖民地解放的左翼文學，而非經由日本而成為一種純粹的言語實驗的現代主義。我想，這不能不說是殖民地支配底下台灣知識分子一種有意的選擇。

而當我們以具體的事件取代抽象的時差，我們似乎就不難理解，何以在同樣時空下的殖民地台灣，只有風車詩社同人伸手去捕捉超現實主義的系譜，甘願承受被同鄉人非難為「異邦人」的寂寥，也要試圖觸發閃爍著知性之光的瞑想的火災。從台灣新文學發展的進程與須解決的課題來看，短短九年雖仍不夠成熟，但其實已經是過於壓縮且早熟了。風車詩社獨特的詩風，無疑受到舶來思潮的影響，卻同時也是台灣獨自歷史脈絡中的產物。思潮在極短時間內傳播，看似具有共時性，卻並不共享同樣的或類似的社會脈絡。那是一種重層的翻譯，並在翻譯之中創造自己的在地意義。此外，從殖民地支配下台灣知識分子的問題意識來看，與其說社會寫實派作家素樸保守落後，或是面對世界紛沓湧至的現代主義新思潮仍無動於衷，不如說，他們追求的是以文藝作為武器，去引發更大的社會能量、有別於美學革命的「另一種前衛」。他們把社會改造與殖民地現實批判放在文學的第一位，追求文藝的大眾化；正如風車詩人一心追求文學的純粹性與表現的革新。風車詩人與新文學運動的社會派作家，並不享有同樣的問題意識，甚至不在同一個對話平台上。既然如此，忽略脈絡的差異討論共時或時差，是意義不大的。

於是，在這層意義上，我們必須回到台灣的在地脈絡中重新檢視所謂的「共時」，

以及這些藝術「星叢」之間的連結與對話關係。如果說我與亞歷合編的上一本書《日曜日式散步者———風車詩社及其時代》（2016）的任務，是向台灣讀者介紹尚不被學院之外廣泛認識的風車詩社的文學、以及當時他們所能接收的「來自世界的電波」———同時代日本與歐洲的前衛藝術；那麼這一次《共時的星叢———風車詩社與新精神的跨界域流動》的編輯設定，風車詩社除了是對象、是起點，更毋寧是透過鏡、或是媒介，讓我們一方面看見與風車詩社同時代、跨國境、跨民族、跨藝術領域的藝文交流狀況，同時也反身辨識台灣在殖民地的條件下，在文藝路線的辯論、也在與東亞乃至與世界文藝思潮的接觸中，如何逐步發展出台灣文藝的自主意識，形塑台灣獨有的新文藝表情。雖然「現代」的概念來自西方、並經由殖民母國日本引入，但台灣的新文藝發展，無疑是一種經由我們重新理解、組裝、詮釋而誕生的「台製現代」新品種。這個部分的思考，呈現在本書輯 I「台製現代：風車轉動中的多稜折射」的全新邀稿。撰稿的學者們，分別從東亞的現代主義及左翼系譜的這「兩種前衛」回探殖民地台灣的文學實踐，並思考各種藝術新浪潮紛沓湧至之際，台灣在音樂、美術、攝影、劇場、舞蹈、建築等領域的世界共振及在地實踐。此外，本書並不停留在前衛藝術大爆發的一九二〇、三〇年代，而是進一步向後延展至戰爭期的一九四〇年代，透過戰時台人、在台日人藝文圈及國策電影的案例，討論國家機器對於戰時藝文場域的影響，以及終戰之後因政權交替、二二八事件及白色恐怖等因素一度隱沒的台灣文學風景及其復權。於是，在星叢輝映之處，在時間的流動中，一條蜿蜒曲折、然而愈來愈清晰的台灣藝文大河，也在歷史的迷霧中逐漸顯影。

除了上述內容，本書也收錄國立台灣美術館「共時的星叢：『風車詩社』與跨界域藝術時代」特展（2019 年 6 月 29 日～9 月 15 日）的展覽圖錄、圖說於輯 II；並特別規劃「跨媒介映射：歷史的回望與對話」於輯 III，內有黃亞歷、孫松榮、巖谷國士三位策展人論述，以及焦點展品的深度解說特稿。作為一個發生於二〇一九年的展覽，它既是百年來台灣新文藝胎動萌生、發展、一度隱沒而終於復返的「結果」，同時也是許多台灣讀者（或美術館觀眾）藉以認識風車詩社及跨界域藝術時代的「起點」。由於兼具「結果」與「起點」的雙重性格，我們請設計師何佳興將之安排在左翻（＝百年台灣藝文史）的末尾，同時也是右翻（＝「共時的星叢」特展）的入口。如果你從展覽的入口進入，這本書的閱讀，就會成為一個由當代回溯歷史的過程。

在序的最後，我仍想不厭其煩地再說一次：在當代台灣，我們也許已不再總是需要透過風車詩社消弭或克服時差，而應該要更往前走一步，帶著足夠的自信重新思考時差的存在與意義。因為時差並非總意味著落後，而是不斷提醒我們正視脈絡的差異：即便置身連結世界的高速度傳播網絡，但我們無須成為日本，也不必趕上西方，也知道自己已與中國不同，而是在這之間懷著獨自的課題與問題意識，孕育現代的胎動，並在喜悅與陣痛之間，持續思索台灣文藝的進路。

圖
A｜C
B

C　B　A

《日曜日式散步者》電影畫面 2015

維托夫《持攝影機的人》電影畫面 1929

恩地孝四郎《潛水》1933

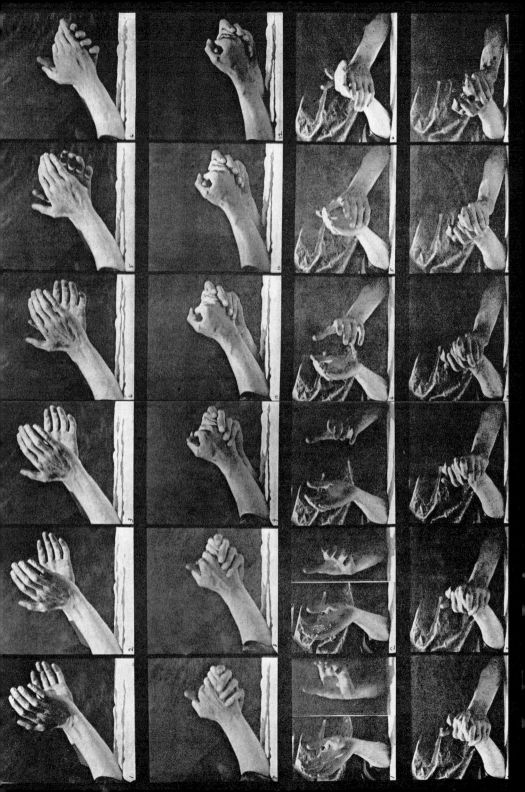

圖
A

B

C

C　堀野正雄《關於優良船隻的研究》（改作）1930—1931

B　埃德沃德‧邁布里奇《手的運動，鼓掌的手》（改作）1930—1931

A　蘭妮‧萊芬斯坦《奧林匹亞》（改作）1936

《日曜日式散步者》電影畫面 2015

華特・魯特曼
《柏林城市交響曲》
電影畫面
1927

B　堀野正雄　《關於儲氣槽的研究》　1930—1931

A　堀野正雄　《關於火車頭的研究》　1930—1931

一、畫家啊走開藝評家啊走開！

藝術是絕對自由的。

沒有詩、沒有繪畫、沒有音樂，有的只是唯一的創造。

藝術是絕對自由的。其樣式的自由也是絕對的，連神經、理智、感覺、聲音、香氣、色彩、光、慾望、運動、壓力———還有作為一切事物最後的真實生命本身———沒有任何一物是不能成為藝術的內容，任何的素材、任何的樣式，在創造之途上沒有無用的。

二、對於氣質、生命的流動、自然的律動完全盲目，僅止於能用數學計算的概念，描繪被抽象化、被枯死、被概念化的形骸以瞞騙世人似的，現代我國的繪畫藝術，從一開始的認知到最終的表現都是膽怯與曖昧的連續。

三、誠如未來派把立體派的根本謬誤批評地體無完膚，藝術的進化只有凌駕於前人才得以可能，否則只有退化和滅亡。

而連未來派竟低能地繼承了過去派的許多謬誤，對其墮落退化苦惱呻吟，甚至在美術史上為了想劃清未來派與過去派的界線，反而比過去派更加狹隘，在表面的舊習與形式中，更加暴露了偏狹的自我與貧乏的藝術觀。今天我不能認同任何一個學派的價值。在我面前的未來派、立體派、表現派、分離派、後期印象派、象徵派都一樣，有價值的學派寥寥無幾。

四、今天我把絕對不可分割的自我與氣質所融合成的流動的生命本身，立刻用愛與直覺整個地捕捉之、表現之。

即，從這點來看，未來派的努力太過低能。

林姿瑩　譯

日本未來派宣言運動

東京＝平戸廉吉

MOUVEMENT FUTURISTE JAPONAIS
Par R＝HYRATO

●躍動する神の心、人間性の中心能動は、集合生活の核心から發するモートルである。その核心はダイナモ――エレクトリツクである。

●神の專古物は凡て人間の腕に征服され、神の發動機は、今日、都會のモートルとなり、百萬の人間性の活動に興かる。

●神の本能は都會に遡り、都會のダイナモ――エレクトリツクは人間性の根本の本能を搖り起し、覺醒し、直接に接續せんとする力に訴へる。

●神の有せし純粋は、移して全生活の有機的關係となり、此處に動物の運命の暗黒、浮游懸惑、屈従の状態から発し、機械的直情の径行は、光輝となり熱となり不顯の律動となる。

●我等は強き光と熱の中にある。強き光と熱の子である。強き光と熱そのものである。

MARINETTI：《Après le règne animal, voilà le règne méchanique qui commence.》

●智識に代はるべき直感、未來派の否藝術の敵は此念である。「時間と空間は既に死に、最早や絶體の中に住む」我等は、素早く身を挺して空間に創造しなければならぬ。其處に、只目前のカオスに至上の律（事の本能）を直感せんとする人間性の能動あるのみである。

●未來派には肉を露がしるる何物もない――機械の自由――活達――直動――絶體の權威絶體の價値のみ。何物にも経路されないものゝ域に進む。

●瞬間のにして快見を好む我等は、シネマトグラフの妖變を愛するマリネッチに負ふ所多き者として無窮擬聲音・數部の記述、あらゆる有機的方法を採用して異縮のクリエーションに參加せむとする。能ある限り、文章論、句法のコンヴエンションを破壞し殊に、形容詞副詞の死體を捨ひ、動詞の不定法を用ひ何ものにも経路されないものゝ

●願具

酸酵……ツウルル、ボウ、ビュルラ、パビュルル、ビュル見えざる素明の小爆發。彼女の接腟。錬金術師の未見の光輝、ガゥゥ……ビク×××。我顯に益々返へる散喜。

●病院の臭みを蔽へれた東京市、汝の上に玫瑰色の夕陽を斬らん給ふ聖母の如く我はよきアスファルトの街道を斬る。市民の音樂の歩行を斬る。薔薇の花をもつて蔽はれる東京市、星の光輝を人に、

●目病める娘嬉嬉にとり巻かれた男燦光の鬣鬣見肺病脚氣はな流れ

●『躍る奥理のカメレオン』――多彩――複合――萬華鏡の亂舞の中に見る光の令管階。

●著薇と彼女の胡蝶、これ等屋屋従の懸屋に堤に路に富豪の別墅を溺襲する美女の血の滴

自働車――街頭のドクトル――過ぎ行く閃光。強き光と熱の孤見！我――我が願望！

APHRODITE！APHRODITE！
蝶釘、彼女の盲目する火、女性の本熱に臨れ、臙臭と女よ自燃せよ。薔薇を塗れ、肉體の脊髓……皮膚の微かな生命の萬葉……焔と疲勞のニュアンスの中に現實の澄緑と、零白、ピンク、クレーム、フォーヴ、雑色のバラの照返しの中に金と異球の永遠の光を攝め。

●我より消え去れ！太陽・月・星・燈火あらゆる輝きをもつて映像する黒き我影人。天露紙と朱色の裏ひるがへすマントウの理想主義者カトリツク僧侶學者、闇の上に汝等をとめゆめかす榮き輝の來らば、太陽・月・星・燈火よりも強き強き光のあらば……消え去れ、我より！

●路上を溶む一自働車の響にも信じない。試みに蹟書堆埋の唾棄すべき奥氣を嗅いで見給へ、これに籠ることガゾリンの新鮮は幾憶ぞ。

●未來派詩人は多くの文明機關を翼ざし、これ等が潜伏する未來發動の内經に直入りして、より機械的の遠かな意志に做し、我等の不顯の創造を刺戟し、速度と光明と熱と力とを媒介する。

●キツク、クツコツク、ケエクク、ケロクク、ヒヤラ、ツグゲゲゲゲグ、フアンシヤヒヤ×××××、フーハーハーランド、ド、ドドドドドドニ、ヴヴヴヴヴヴヴ、ギヤウ――グラララララララララ――ドドドニ――自働車

●見返る顔顔顔顔顔×××××病人の恐怖と戰慄。

●街街街街街街街――人人人人人人人病む。

圖

A
B
C

C B A

A 陳植棋《自畫像》1925—1930 ——陳植棋家屬提供

B 陳澄波《手足素描》1926 ——陳植棋家屬提供

C 呂基正《顧盼》1935.2.6 速寫、紙張 ——私人藏家提供

圖

D
E
F

F E D

D 郭柏川《自畫像》1944 台北市立美術館典藏

E 劉啟祥《紅衣》1933 ——劉耿一提供

F 莊世和《肖像》1941 ——莊正圖提供

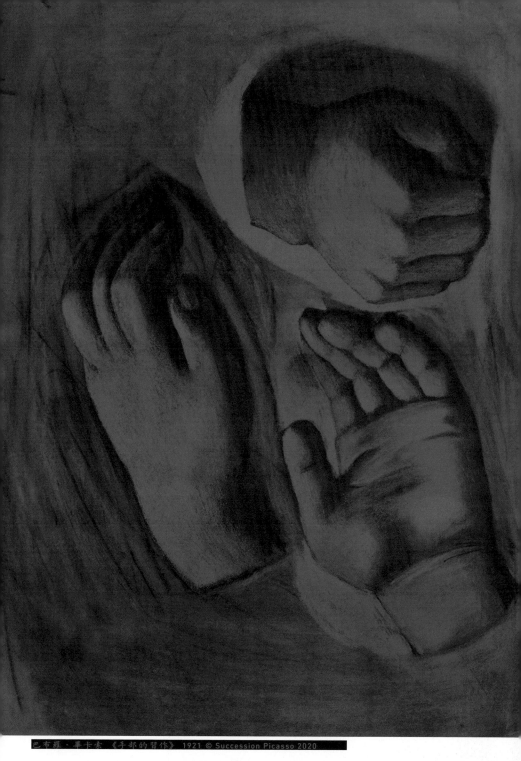

巴布羅·畢卡索《手部的習作》 1921 © Succession Picasso 2020

A　埃利・勞達爾　《巴黎博覽會》　1928

B　賈科莫・巴拉　《月神公園》　1900

自製現代：風車轉動中的多稜折射

之壹　兩種前衛：

東亞現代主義／左翼網絡中的殖民地台灣

Self-made Modernity: The Multiple-Facet Refraction in the Rotating Pinwheel

Two Avant-gardes: East Asian Modernism and Its Romantic Flip Side

安井仲治《蛾》1931

Ⅰ之壹、兩種前衛：
東亞現代主義／左翼網絡中的殖民地台灣

■現代主義文學的大爆炸————
在東亞的傳播與比較

■文————謝惠貞

■前衛彗星日本新感覺派

兩次大戰間，歐陸對於傳統文學及思想，產生各式質疑與反抗，是為現代主義實踐的嚆矢。時至一九二○、三○年代，日本竭力譯介、移植之，其中橫光利一、川端康成首開先聲，形成日本最初實踐現代主義的流派。在紀錄片《日曜日式的散步者》當中兩度現身的橫光位居領導地位，透過其藝術觀，便可概觀日本的實驗風潮的端倪。

一九二四年橫光、川端與片岡鐵兵等人創刊《文藝時代》，其後千葉龜雄以〈新感覺派的誕生〉一文，為之命名。此後，橫光成為了戰前現代主義旗手，並引發了「新感覺派論爭」。

橫光利一在〈新感覺活動〉一文中坦率地承認：「未來派、立體派、達達派、象徵派、結構派，以及如實派的一部分，都屬於新感覺派」。由此可見，新感覺派是，雜揉各種現代主義流派的一種日本在地實驗。橫光在〈新感覺活動〉中曾自述新感覺派的特徵，「就是剝奪自然的外相，躍入物體本身的一種主觀的直覺性觸發物」。

並且《文藝時代》同人也跨足電影，一九二六年偕同導演衣笠貞之助，拍攝受表現主義電影《卡里加里博士的小屋》啟發的無聲恐怖片《瘋狂的一頁》，探討日本的家庭倫理。

然而如同彗星閃現的《文藝時代》，在一九二七年便告終，不過現代主義的實踐，並非侷限於此時期。新感覺派解體後，核心成員橫光及川端，轉而研究新心理主義。由於一九二九年伊藤整開始譯介喬伊斯的意識流小說《尤里西斯》，並發表〈新心理主義文學〉等評論，引起文壇關注，到了一九三五年左右此學問大致獲得整理。作為共鳴的實踐者，橫光寫〈機械〉，描繪近代自我意識的疑心暗鬼；川端的〈水晶幻想〉，寫攬鏡自照的女性內心情慾告白；堀辰雄〈聖家族〉，則在老師的愛情上，重合自身愛戀的心緒流動；梶井基次郎〈檸檬〉，描寫想以檸檬炸掉書店的神經衰弱狀態，皆是名篇。

除此之外，一九三五年橫光利一受法國紀德的純粹文學，以及梵樂希的純粹詩概念的啟發，寫下著名文論〈純粹小說論〉。這與編纂《詩與詩論》的春山行夫相仿，橫光與其雖文類各異，但兩人皆認同梵樂希的「主知」概念，另有阿部知二《主知的文學論》也在此理論磁場之中發酵。傾向形式主義的諸家，形構了此時的藝術派氛圍。

另外，後起之秀也陸續嶄露頭角。一九三〇年中龍膽寺雄等，創立新興藝術派俱樂部。作品商業傾向濃厚，多描繪都會中「色情、怪誕、無意義」的面相，代表作有龍膽寺雄《放浪時代》、淺原六朗《都會點描派》。

雖然前一世代的橫光和川端並未加入此派，但有趣的是，兩者皆共享著摩登生活的題材。伴隨著關東大地震後，許多作家都將目光投向了都市文明發展下的戀愛。橫光寫了〈七樓的運動〉、〈皮膚〉，將主知的探求，轉用於描寫百貨中的資本消費與男女自由戀愛，頗為合拍。其後，這樣的形式與內容之結合，也被劉吶鷗等人發揚光大。 圖1

■新星《福爾摩沙》降生東京、風車詩社於台南舒捲旋臂

隨著日本「內地」的藝術實踐風起雲湧，「外地」的文學青年，部分負笈東京求學之際，在一九三〇年代初期，則適逢左翼青年被迫轉向。其中台灣的張文環、吳坤煌等左青，決定籌組穩健路線組織，得到巫永福、蘇維熊等人相繼加入，一九三三年於東京創辦《福爾摩沙》雜誌，後與島內之《台灣文藝》匯流，對島內影響甚大。

其中留學明治大學文藝科的巫永福，在此親炙講師橫光和小林秀雄等人之故，展現積極接受現代主義之姿。巫永福仿擬橫光的短篇〈頭與腹〉寫成〈首與體〉，描繪置身東京中的殖民地出身者的苦惱。而〈愛睏的春杏〉，則採用橫光的意識流作品〈時間〉之手法，革新查某嫺的描寫。

另一位，雖非《福爾摩沙》同人，但曾於一九三六年參加《台灣文藝》的文聯東京支部座談會的翁鬧，其〈殘雪〉、〈天亮前的愛情故事〉，在題材上描繪摩登生活與戀愛，則同在現代主義共鳴圈內。圖 2

此外，一九三○年代楊熾昌（水蔭萍），留學文化學院期間，結識了龍膽寺雄，也邂逅了他為之傾倒的《詩與詩論》。刊物上，西脇順三郎推崇的超現實主義，伊藤整的喬伊斯譯介，深刻影響了楊熾昌。楊返台，與林永修、李張瑞等，組成台灣第一個超現實主義詩社「風車詩社」，並積極實驗詩作。圖 3

由此顯見，當時現代主義思潮的多元和世代繼起後，實驗的展現各異，也突顯了台灣留學生雖然共享氛圍的共時性，卻又依各自性格而輻射的必然。

▉魔都上海催化星雲創生

一九二九年上海作家徐霞村〈MODERN GIRL〉中的女主角，曾提及喜愛的國內作家是劉吶鷗、穆時英，海外作家是保羅・穆杭（Paul Morand）、橫光利一、堀口大學和劉易士。

台灣出身的劉吶鷗，較《福爾摩沙》同人早先留日，其後一九二六年轉進上海，進入震旦大學法文特別班就讀，在此結識了施蟄存、杜衡，一九二九年投資創立了水沫書店。從事出版後，不忘譯介留日期間感到驚艷的橫光作品〈七樓的運動〉等，更繼而模仿其文體，創作中文小說集《都市風景線》，影響了同輩施蟄存、新世代穆時英等人。細究現代主義文學在上海綻放，劉吶鷗居功厥偉，是現代派在上海成立之關鍵人物。圖 4

劉吶鷗首先選譯了池谷信三郎〈橋〉、片岡鐵兵〈色情文化〉、橫光利一〈七樓的運動〉等作，出版翻譯小說集《色情文化》。並在《色情文化》的譯者題記中寫道：新感覺派「描寫著現代日本的資本主義社會的腐爛期的不健全的生活」。這也吐露他對在日本的新感覺派進行「改寫（rewriting）」式的詮釋。也為了後來他自身的創作集《都市風景線》預下伏筆。劉曾說：「橫光利一是新感覺派的第一代，他自己是第二代，穆時英是第三代」。可見，劉吶鷗效仿橫光的意圖。而事實證明了他的成功。施蟄存曾讚譽：「他的作風的新鮮，適合於這個時代，為我國從來未曾有的。我們可以從他那兒學到文學的新手法。」

國民革命（1926–1928）過後，上海便躋身為急速發展的都市，因此上海的讀書

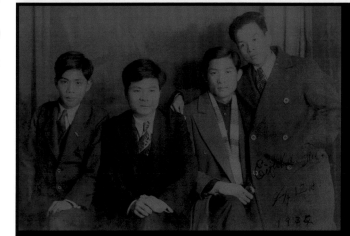

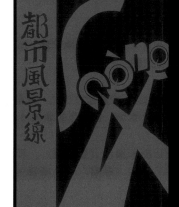

市場就積極地追隨劉，以及他所消化過的新都市文學形式，描繪都會上海快速的步調，突顯物質文明。一九三一年樓適夷發表〈作品與作家：施蟄存的新感覺主義〉後，中國「新感覺派」的命名於是生焉。

一九三二年穆時英發表《南北極》、葉靈鳳創作《紫丁香》，黑嬰的短篇〈五月的支那〉，皆具劉吶鷗改寫過的新感覺派都市小說風格。劉吶鷗等後繼有人，新感覺派蔚為指標性存在。上海良友圖書公司，更在一九三五年編纂了「三代同堂」的小說集《手套與乳罩》，收錄劉吶鷗〈棉被〉、穆時英〈聖處女的感情〉、黑嬰〈藍色的家鄉〉等作，及翻譯作品淺原六朗的〈三月之空想〉等。

雖然所謂的新感覺派表現的最早的接受者，可以追溯到一九二六年陶晶孫出版小說集《音樂會小曲》，其中〈短篇三章　第一章　絕壁〉風格雷同。然而，當時陶所屬的創造社標榜浪漫主義，因此陶晶孫成了孤例，換言之，也更突顯了劉的功績。

▉奏響時空的星叢

現代主義在東亞的傳播，因為日本帝國統治的弔詭，除了留學東京的劉吶鷗、巫永福、李箱等殖民地青年，曾與之共享東京氛圍之外，在帝國主義的陰影下，戰爭的動員，諷刺地促成這些彗星與新星們的直接交流。一九三九年穆時英時任日本傀儡政權之文藝科長訪日與橫光、片岡、菊池寬等人會面。一九四〇年劉吶鷗接任汪精衛政府報社《國民新聞》社長，曾於上海接待菊池寬。兩者皆在詭譎的戰時政治下，被狙擊身亡。因而四〇年橫光、片岡、阿部知二則於《文學界》追悼穆時英，《知性》雜誌刊出穆的〈黑牡丹〉，有了逆向譯介的機會。

另一弔詭則是，帝國日語促使現代主義的風格技法，在台灣、上海，甚或殖民地朝鮮等相異的風土上，譜出各異其趣的調性。

例如，台灣出身的巫永福，本於民族情感的反帝國、反封建思想，以現代主義盛載殖民地青年的現實，而創生出殖民地的日語文體。

而熟諳日語的劉吶鷗，則將之轉為中文，側重以新感覺派之形式，承載上海的都市感性之契合度。並跨界關注新興的電影媒體，發表影評、創作電影劇本《永遠的微笑》。

且在戰前朝鮮，李箱以日語書寫〈童骸〉和巫永福的〈首與體〉，不約而同皆對橫光利一《頭與腹》開頭名句致敬。李箱除了小說〈翅膀〉中仿擬橫光小說《看得見

衣笠貞之助《瘋狂的一頁》電影畫面

的蝨子》之外，也關注春山、西脇的《詩與詩論》，創作形式主義及超現實主義的
詩作。其他也有零星孤例，如戰前台灣的徐瓊二〈島都的近代風景〉以日文書寫，
以及戰後香港的劉以鬯中文作品《酒徒》，風格近似上海的新感覺派都市生活描寫。

或許正如同愛理思俊子〈重新定義「日本現代主義」〉所言，由於日本現代主義者，
大多「沒有背負其自身詩歌歷史的重負，只是在語言表現、形式改革」，才持續開
放了現代主義至今，仍在凝聚復又膨脹各種實驗與思想。諸般共時或延遲的呼應，
直接或是間接，以及隔空的巧合，亦促成了璀璨星圖的連綴，與現代主義詩潮、電
影等諸多領域，共相輝映現代主義的時空。

作者簡介

謝惠貞，又名蔡雨杉。文藻日文系助理教授。合著有《大人的村上檢定》。詩
作散見於《吹鼓吹詩論壇》等詩誌。撰有博士論文《日本統治期台灣文化人的
新感覺派的受容》，於《聯合文學》等誌撰有台日文學相關論述多種。

I 之壹、兩種前衛：
東亞現代主義 左翼網絡中的殖民地台灣

■打破界線的人們——
以李箱及「風車詩社」為中心

■文 ——— 金東僖　■譯 ——— 陳允元

■事件發生

> 無論在什麼時代，那時代的人都是絕望的。絕望會創造出技巧，
> 但又因技巧之故而再次陷入絕望。
>
> ——————《詩與小說》中李箱寫的序言

一九三四年七月二十四日，李箱（本名金海卿，1910–1937）的〈烏瞰圖·詩第一號〉
在《朝鮮中央日報》登場。以此為始全部連載十回的〈烏瞰圖〉連作，共計有十五
篇。儘管最後一回連載發表的「詩第十五號」附上了意味著「完結」的「完」的記
號，但原本預定刊載的作品數量並非十五篇，而是三十篇。圖1

連載半途中止的理由，是因為讀者的抗議與非難。關於李箱〈烏瞰圖〉連作中止的
事件，朴泰遠（1910–1986）如此寫道：

> 一般的報紙讀者能夠好好接受那難解的詩嗎？儘管這是我從一開
> 始就憂慮的問題，但我們在那之前已擁有了那種藝術，是這樣的
> 沒錯吧。

> 然而，正如我預期的那樣，〈烏瞰圖〉的評價並不好。儘管我的小
> 說也被批評說對一般的大眾而言過於難解，但對於李箱的詩的輿論
> 之激烈，絕非只有那種程度而已。報社每天收到讀者投書。投書裡
> 說，〈烏瞰圖〉是精神異常者的夢囈，並痛罵刊載那種作品的報社。
> 然而，不僅是一般的讀者不滿。這樣的批評之聲，即使在報社內部
> 也極為巨大。獨排眾議、毅然想依原計畫繼續刊登的尚虛（李泰俊：
> 小說家，當時朝鮮中央日報學藝部長）的態度，讓我覺得非常可憐。
> 原本預定要連載一個月，但因為那樣的緣故，李箱與我討論後，只
> 發表了十幾篇就不得不斷了繼續連載的念頭。註1

正如朴泰遠所描述的，當時的知識人思考了像李箱那樣的詩作，存在於當時的必要
性。然而，從因讀者的非難而被迫中止連載的事件來看，李箱詩的難解性，無法被
一九三〇年代當時的讀者輕易接受。甚且，不只是在當時，他留下的是即使現在的
讀者也無法解決的問題。

意識著韓國文學的界限來看李箱的詩，我們會發現，不僅在韓國的現代主義文學，
他的作品即便是放在整個韓國的詩文學中，也位處最極端的位置。這樣的情況，即
便是現在也沒有改變。那意味著，李箱不僅擴大了韓國詩文學的領域，且他的文學
至今也仍具有影響力。位處韓國文學邊界、拆除其障壁的詩人李箱，現在也仍是韓
國文學的開拓者、一位爭議性的人物。

事件是共時且多發性的

事件並非單一性的。如往常所示，事件總是共時且多發性的發生。一九二四年，在
法國，安德烈·布列東（André Breton, 1896–1966）的《超現實主義宣言》出版。
布列東的「超現實主義」是創造出超越現實的某個世界，將精神從現實的壓抑之中
解放。標榜這樣的「新精神（esprit nouveau）」的法國藝術動向，旋即也傳播到
了日本。一九二〇年代後半的日本正處於現代主義詩文學的隆盛期，而作為隆盛期
之頂點的，是詩誌《詩與詩論》。一九二八年發刊的《詩與詩論》，匯聚了《謝肉
祭》、《亞》、《薔薇·魔術·學說》等誌成員的集合體同人誌，是蛻變自普羅列
塔利亞文學（Proletarian literature，或簡稱普羅文學）、以藝術性為核心價值的
新文學為志向。

我們在超現實之中捕捉比現實更加現實的東西。那是黑手套的手。
然而對於這個所謂「超越現實的現實」，我們只能夠透過作品接觸。
我認為這些是讓藝術的見解向前更邁進一步的關鍵。

<div align="right">

————水蔭萍，〈燃燒的頭髮————為了詩的祭典〉
《Le Moulin》第三號，一九三四年三月

</div>

以《詩與詩論》為中心、「內地」的帝國日本的新文學波動，也影響了作為「外地」的殖民地狀況下的台灣及朝鮮的文學者。一九三三年三月，台灣誕生了「風車詩社」，八月在朝鮮則有「九人會」結成。同年的十月，「風車詩社」發行了同人誌《Le Moulin》，「九人會」則在一九三六年三月發行了同人誌《詩與小說》。《Le Moulin》據說只出刊至第四號為止，但《詩與小說》僅只出刊一號，因此創刊號即成了終刊號。圖 2

「九人會」是有九位文學者參加的現代主義文學同人團體，李箱是「九人會」的成員之一。在一九三三年同一個時期裡，朝鮮與台灣各自有具代表性的現代主義文學的同人團體登場，這是非常有趣的。朝鮮與台灣的文壇狀況各有其複雜的要因，但無論「風車詩社」或是「九人會」，二者都揮動著反對普羅列塔利亞文學的大纛、主張恢復文學的藝術性，這樣的目的意識是共通的。為了探求藝術的本質、擁護純粹文學而展開的邁向嶄新文學的挑戰意識，這樣的存在，在朝鮮與台灣的文學史都掀起了波紋，可說是拓展了殖民地文學的領域吧。

帝國日本創造出的「內地」與「外地」的區別，是與「先端」及「後進」這樣的裝置連動著的。那樣的裝置，不僅在帝國，即使在殖民地也同樣運作著。「外地」的知識人們將自己的文學與「內地」的先端文學相比較，視自己的文學為落後的。例如，楊熾昌（1908–1994）認為當時的台灣詩壇充斥著「詩的形式與方法上的貧困、詩論的混亂、以及詩人的墮落」，註 2 呼籲台灣詩壇的復興。這樣的落後認識，李箱也有同樣感覺。關於〈烏瞰圖〉事件，朴泰遠為李箱留下了如下的文字。

為什麼說我發瘋了，難道我們落後了別人幾十年，還想要悠閒度日嗎？我不懂的是，儘管我也不才，但每天僅一味地怠惰過日子，對此難道不應該有稍微的反省嗎？我和那種嘗試寫了點什麼就認為自己能寫詩的傢伙，是斷然不同的存在。在兩千件作品中精選三十首是很費心思的。一九三一、一九三二年以虎頭之姿起步時，遭遇了諸讀者的猛烈反對。其結果，非但不是蛇尾，就連鼠尾也稱不上便被迫中止，實在很遺憾。註 3

李箱說，當時的朝鮮詩壇「比別人落後了幾十年」，因此「應該反省」。他也認為，與日本文學相比，作為後進者的朝鮮文壇明明該往前進，卻不做新的嘗試、亦不接受新的嘗試。對於這樣的人們，李箱說自己是「不同的存在」，自我期許要擔負起朝鮮文壇的先驅者責任。楊熾昌與李箱，就像這樣，認為殖民地的文學青年必須抱持「不前進便是詩的自殺」的信念，追求先端的文學。他們的實踐，被後來者視為「新文學」。

■事件的現場是都市

「風車詩社」以一九三○年代的台南為舞台展開活動。一九三○年代的台南已是近代建築物林立的都市。台南在一九一○年代開始建造近代建築，一九一○年台南郵便局落成、一九一六年台南州廳竣工，一九三二年林百貨開館。在消費空間也整備了的近代都市台南，「風車詩社」的成員在星期日碰面、散步於街頭，在咖啡店談詩。這樣的風景，在李箱活躍的京城（現在的首爾）也是一樣的。李箱的小說〈翅膀〉最後作為背景登場的三越百貨京城店，開館於一九三○年。一九三三年，李箱在近代都市化已定著了的、作為京城的文化中心地帶的鐘路開設咖啡店「燕子」。「燕子」咖啡店是九人會成員頻繁集會的場所。

當時的咖啡店並非只是休憩的空間，同時也是文化藝術的場所。街道與咖啡店是近代都市創造出的產物，而在街頭散步、或是在咖啡店對話的風景，逐漸成為近代知識人享有的文化。近代都市空間在作品中作為背景登場，成為近代的現代主義文學的某種特徵。這正如柄谷行人所言，由於在近代文學中登場的「近代的風景」被發現，「作為風景的風景」才得以被描繪。註4 在這樣的脈絡下，楊熾昌的〈日曜日式散步者〉與李箱的〈鳥瞰圖·詩第一號〉，都是具有意義的作品。

青色輕氣球
我不斷地散步在飄浮的蔭涼下。

這傻楞楞的風景……
愉快的人呵呵笑著煞像愉快似的
他們在哄笑所造的虹形空間裡拖著罪惡經過。

————〈日曜日式散步者〉節錄　註5

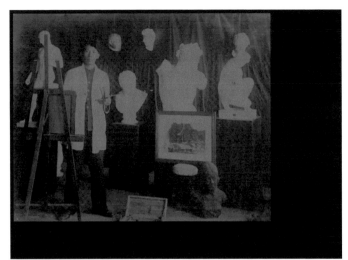

2　1

京城高等工業學校在學時的李相和

九人會同人誌《詩與小說》的創刊號封面（目次
中金起林、鄭芝溶、李泰俊、朴泰遠的名字的中
間字被刪除，是因為他們被知道在韓戰時赴北，
因此他們的名字成為檢閱的對象）

圖

1

2

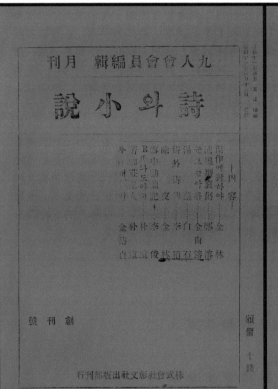

烏瞰圖

詩第一號

李箱

十三人의兒孩가道路로疾走하오。
(길은막달은골목이適當하오。)

第一의兒孩가무섭다고그리오。
第二의兒孩도무섭다고그리오。
第三의兒孩도무섭다고그리오。
第四의兒孩도무섭다고그리오。
第五의兒孩도무섭다고그리오。
第六의兒孩도무섭다고그리오。
第七의兒孩도무섭다고그리오。
第八의兒孩도무섭다고그리오。
第九의兒孩도무섭다고그리오。
第十의兒孩도무섭다고그리오。

第十一의兒孩가무섭다고그리오。
第十二의兒孩도무섭다고그리오。
第十三의兒孩도무섭다고그리오。
十三人의兒孩는무서운兒孩와무서워하는兒孩와그러케뿐이모혓소。
(다른事情은업는것이차라리나앗소)

그中에一人의兒孩가무서운兒孩라도좃소。
그中에二人의兒孩가무서운兒孩라도좃소。
그中에二人의兒孩가무서워하는兒孩라도좃소。
그中에一人의兒孩가무서워하는兒孩라도좃소。

(길은뚫닌골목이라도適當하오。)
十三人의兒孩가道路로疾走하지아니하야도좃소。

〈日曜日式散步者〉裡描繪的在都市散步的感覺，無疑就是「近代的感覺」。且〈日曜日式散步者〉裡描繪的是立體性的空間。「不斷地散步在青色輕氣球飄浮的蔭涼下」的場景可以看到高度被擴張了的視線，而透過「蔭涼」，天空與地面的區別被取消了，創造出「傻楞楞的風景」。在那「傻楞楞的風景」中「愉快的人們的笑」重疊的「虹型空間」登場了。「虹型」是連結天地的意象，也是存在於現實的幻想的意象。因此「在虹形空間裡拖著罪惡經過」的意象，可被理解為存在於現實之外的「超現實性的空間」。

> 知道「被製成標本的天才」嗎？我很愉快。這樣的時候，連戀愛都感到愉快。
>
> ————李箱，〈翅膀〉，《朝光》，一九三六年

如同前田愛所指出的，近代大樓的登場是近代性發展與進步的象徵。註6 其象徵透過高度來表現。誕生於近代都市空間的眺望視線，連結了近代的發展與進步的線性時間。線性時間的認識基礎是：「現在」乃是由「過去」發展而來的。而對於該認識的抗拒，是李箱詩的某種特徵。

> 十 三 個 小 孩 疾 走 於 道 路 。
> （ 路 是 死 巷 子 較 為 適 當 。 ）
>
> 第 一 個 小 孩 說 害 怕 。
> 第 二 個 小 孩 說 害 怕 。
> 第 三 個 小 孩 說 害 怕 。
> 第 四 個 小 孩 說 害 怕 。
> 第 五 個 小 孩 說 害 怕 。
> 第 六 個 小 孩 說 害 怕 。
> 第 七 個 小 孩 說 害 怕 。
> 第 八 個 小 孩 說 害 怕 。
> 第 九 個 小 孩 說 害 怕 。
> 第 十 個 小 孩 說 害 怕 。
>
> 第 十 一 個 小 孩 說 害 怕 。
> 第 十 二 個 小 孩 說 害 怕 。
> 第 十 三 個 小 孩 說 害 怕 。
> 第 一 個 小 孩 說 害 怕 。

十三個小孩裡讓人害怕的小孩與感到害怕的小孩就
那麼站在一起。
（沒有別的事情較好。）

其中一個小孩是讓人害怕的小孩也沒關係。
其中二個小孩是讓人害怕的小孩也沒關係。
其中二個小孩是感到害怕的小孩也沒關係。
其中一個小孩是感到害怕的小孩也沒關係。

（路是活巷子較為適當。）
十三個小孩不疾走於道路也沒關係。

————〈烏瞰圖・詩第一號〉全文　註7　圖3

「烏瞰圖」是李箱從「鳥瞰圖」創造出的造語，使用「烏」來替代意味著從高處往
下俯視的「鳥瞰圖」的「鳥」。看似什麼地方都看見了、卻又與綿密的觀看不同；
以為存在、卻又是虛無。那便是李箱創造出的「烏瞰圖」的世界。〈烏瞰圖・詩第
一號〉中，「疾走於死巷的十三個小孩」登場了。然而，從「說害怕的小孩」到「感
到害怕的小孩」，從「死巷」到「活巷」，「疾走」被簡單地逆轉成為「不疾走」
的場景。從一到十三都是疾走，然而不疾走卻也沒關係，這樣認識論的轉換，正是
李箱所發明的「為了記述自己的憂鬱時代病理學的最適當的暗號」。註8

■問題是語言

即便從現今盛行的由「離散（Diaspora）」演變至「越境」、「跨境」為中心的文
學論述的觀點來看，一九三〇年代的文學仍是值得議論的。而韓國的李箱、和台灣
的「風車詩社」，正是此議論的核心。李箱與「風車詩社」有幾個連接點。但「風
車詩社」的文學可說是超現實主義文學，李箱的文學卻不能夠那樣斷言。這樣的認
識差距是從何處發生的呢？

在以日本為路徑、享有近代文學的殖民地案例中，面臨著如何以自國的語言來實現
近代文學的問題。朝鮮的案例是，一九三〇年代以降是被稱為本格性的「語文運
動」、創造朝鮮語之文體基礎的時期。與日本對朝鮮語的排除政策相互作用，知識
人應盡早解決的問題，是建立對朝鮮語與朝鮮文學的概念。隨著對與意識形態連結
的語言的認識不斷擴張，一九三三年十月，朝鮮文字拼音法的統一法制定、公布。

儘管存在著嚴峻的檢閱制度，但當時的知識分子們相信，朝鮮語的運用是與民族的存立相連繫的，因此他們以朝鮮語創作朝鮮文學的意志十分強烈。

將殖民地時期朝鮮文學史的演變，與同時代的台灣文學進行比較，最具特徵性的是語言的問題。為什麼「風車詩社」的成員持續以日本語進行創作活動呢？此疑問的答案是「沒有語言」。統一的語言並不存在，那意味著運用於創作近代文學的國語的不存在。能夠實現近代文學的語言不存在的現實，那就是與希望創造出「民族語」的朝鮮不同的台灣的狀況。

> Goodbye。也許你偶爾可以試著實踐貪婪地吃著你最討厭的食物的諷刺。機智與悖論以及……
> 偽造你的自身也是值得的吧。藉著一次也沒刊出的既成品，你的作品反而顯得輕盈而高超吧。
>
> ————李箱，〈翅膀〉，《朝光》，一九三六年

在李箱開始以朝鮮語發表詩以前，一九三一年，他曾將用日本語寫的詩發表於朝鮮建築會誌的《朝鮮與建築》。這些連載四回、發表在《朝鮮與建築》的詩總共有二十八篇，其中也有類似收錄在〈鳥瞰圖〉連作的作品。圖4 圖5

「診斷O：1」與「詩第四號」相當類似，但其中的數字排列不同。「診斷O：1」的數字在「詩第四號」被以宛若映在鏡中的形式表記。李箱在日本語及朝鮮語兩種語言、以及「製造」與「創作」的縫隙中，創造出了他的箱子（世界）。

與李箱的詩作相較，「風車詩社」的文學活動是以日本語為中心。殖民地下的台灣人以作為帝國語言的日本語進行創作，在這行為之中所包含的台灣人身份認同的空白，不正是「風車詩社」成員企圖回復至所謂「超現實」的藝術性嗎？

> 所謂詩是什麼呢！
> 一個對象不能就那樣成為詩，這就像青豆畢竟仍是青豆。
> 我們怎麼裁斷對象、組合對象，是這樣構成詩的。
> 在那之中詩情進行著風的呼吸。
> 我認為被投擲的對象描繪出的拋物線就是詩。
>
> ————水蔭萍，〈燃燒的頭髮————為了詩的祭典〉
> 《Le Moulin》第三號，一九三四年三月

◇診斷 0:1

或る患者の容態に關する問題，

1234567890・
123456789・0
12345678・90
1234567・890
123456・7890
12345・67890
1234・567890
123・4567890
12・34567890
1・234567890
・1234567890

診斷 0:1
26・10・1931
以上　責任醫師　李箱

烏瞰圖
詩第四號
患者의容態에關한問題。
診斷 0:1
26・10・1931
以上
責任醫師　李　箱
李箱 3

圖

4　〈建築無限六面角體〉的「診斷0:1」，《朝鮮與建築》，1932.7

5　〈烏瞰圖・詩第四號〉，《朝鮮中央日報》，1934.7.28

4　5

註釋

1　朴泰遠，〈李箱的片貌〉，《朝光》（1937年6月）。

2　楊熾昌，〈土人的嘴唇〉，《台南新報》。報紙發行日不明，執筆日是1936年3月10日。

3　朴泰遠，同上註。

4　柄谷行人，〈風景的發現〉，《定本日本近代文學的起源》，岩波書店，2008。

5　水蔭萍人，〈日曜日式散步者〉，《台南新報》，1933年3月12日。

6　前田愛，《都市空間中的文學》，筑摩書房，1992。

7　李箱，〈烏瞰圖・詩第一號〉，《朝鮮中央日報》，1934年7月24日。

8　金起林，〈科學與批評與詩————現代詩的失望與希望〉，《朝鮮日報》，1937年2月26日。

作者簡介

金東僖，高麗大學民族文化研究院研究教授。專攻為韓國語韓國文學，特別是殖民地期文學。著有論文〈鄭芝溶————活躍於日本的朝鮮詩人〉，收錄於和田博文・徐靜波・俞在真・橫路啓子編《作為〈異鄉〉的日本————東亞留學生眼中的近代》（勉誠出版，2017）等。

Ⅰ之壹、兩種前衛：
東亞現代主義｜左翼網絡中的殖民地台灣

■殖民地前衛：──────戰前台灣的現代主義詩案例及與東北亞的交涉 註1

■文─────陳允元

> 「在今日的世界，從將自己視為文明人的社會來看的話，也存在著所謂『野蠻人』。那些人們很多是超現實主義者。」
> ──────西脇順三郎，〈作為文學運動的超現實主義〉 註2

■反差與時差：當代台灣如何理解殖民地前衛？

二〇一五年八月，隨著黃亞歷導演的文學紀錄電影《日曜日式散步者》的上映，一九三三年誕生於日本統治下的殖民地都市台南、鼓吹超現實主義詩風的「風車詩社」，首度在學院之外得到較為廣泛的關注。由於擔任該片的文學顧問、並與導演合編了專書《日曜日式散步者───風車詩社及其時代》（2016）之故，我也參與了一些電影或風車詩社相關的座談活動。在座談上我發現，這部片子帶給當代台灣觀眾最大的震撼，除了高度風格化大膽前衛的表現形式，主要在於時代認識上的「反差」───何以一九三〇年代（＝古老）殖民統治下（＝壓迫的、封閉的）的台灣，會有這麼前衛（＝新穎、現代）的詩？似乎觀眾對於殖民地時期的台灣的想像有多刻板，就會產生多大的震撼，一如二〇〇三年郭珍弟及簡偉斯導演的紀錄片《跳舞時代》中台語流行歌：「阮是文明女，東西南北自由志」帶給台灣觀眾的衝擊。註3 事實上，最初黃亞歷導演在查找文獻的過程中第一次知道了日治時期台灣有超現實主義，也同樣感到不可思議：「殖民地」與「超現實」看似遙不相及的兩

個概念的奇妙接合，宛若布列東（André Breton, 1896–1966）在〈第一次超現實主義宣言〉所提出的「電位差」概念的展演：「正是兩個概念的偶然接近，某種特殊的光輝———image 的光輝才會迸發而出」；註4 或西脇順三郎（1894–1982）所謂：「將最相異種類的 ideas 以暴力使之結合」。註5 殖民地與超現實迸發出的火花，無疑魅惑了黃亞歷與《日曜日式散步者》的觀眾們。而在受到魅惑之際，許多觀眾們開始追問關於殖民地台灣與世界／帝國的「時差」：我們想像一個發源於西歐，旅行至日本，再傳播至殖民地台灣的單向單線的線性路徑，並在這樣的路徑之中，安置我們對於台灣的想像。我們承認時差，但時差小一些，彷彿我們就接近帝國一些、或現代一些。這樣的認知某種程度上緩解了我們對於作為殖民地或作為非西方世界的遲到感。但事實上，它同時也結構化了台灣在時間（或現代化進程上）的落後性與被動性。

《日曜日式散步者》最引人議論的表現方式之一，是攔去了人物面部表情的戲劇再現。留在景框內以全貌或特寫現身的，是不斷書寫的手，以及在手與手之間不斷被傳遞、翻閱的書。景框內呈現的，除了書寫，其實便是風車詩人群的閱讀史（謂「閱聽史」也許更為準確）。而這樣的閱讀、閱聽史，未必是有系統的。這些被我們後設地統稱為「現代主義」或「前衛」的諸美學潮流，有其各自不同的生成語境、主張、經由不同的路徑傳播甚至重層翻譯，蜂擁而至，而為日治時期的台灣知識分子接收。這樣的美學思潮接收，某種意義上是拼貼的，同時也是全貌未明的。正如黃亞歷導演在《日曜日式散步者》營造出的傳播─接收形式：儘管前期做了大量的田野調查，但在紀錄片呈現上捨棄了訪談、旁白以及說明式的字卡，讓「史料」某種程度上開放為出處未明的「素材」，透過剪接使其彼此鑲嵌、連結、觸發，並鼓勵觀眾在觀影過程的自由聯想與涉入。導演拒絕在片中置入全知的、說明性的敘事者，各自擁有不同先備知識的觀眾的能動性是被強調的。同樣的，日治時期台灣知識分子並非只是被規定的思潮接收者，而毋寧是現代主義運動的參與者，在接受的同時也將之進行全新的組裝與詮釋，亦即現代主義通過殖民地台灣的介質，產生了新的力量。

關於現代主義，近年有愈來愈多學者開始留意到它在非西方世界、或是在帝國之殖民地／外地的案例，如在日本帝國、以及作為其殖民地／外地的滿州、上海、朝鮮、台灣的現代主義實踐。其發生並不必然複製西方的都市現代主義模式，思潮的傳播亦非僅是純粹意義上的美學旅行。作用於其中的帝國主義或殖民主義成分、以及殖民地的能動性，得到了更多的注意。以一九九〇年代後關於東亞的現代主義研究為例，愛理思俊子提倡：「將『日本的現代主義』作為『日本獨自的歷史脈絡中的產物』」，而非僅是將之視為「『從西方直接輸入』的『特定的運動』」，註6 對於舊有的「現代主義」理解方式提出反思；川村湊、坪井秀人、王中忱等開始關注日本的現代主義詩發端於外地／殖民地的事實、以及現代主義文學表象中的殖民地性

與帝國主義陰影；註7 史書美以上海的新感覺派文學為例，著眼於其「半殖民地」情境及日本在西方及中國之間的曖昧位置；註8 波潟剛則以滿州國為例，提出了對應於「政治的前衛」與「藝術的前衛」之外的「地政學的前衛」概念。註9 上述的研究觀點與取徑，事實上鬆動了向來以西歐作為發源地、或以日本帝國中央文壇為日本現代主義文學運動的絕對中心的既成認識，解構了現代主義美學的純粹性或非政治性，突顯了殖民地情境作為現代主義之觸媒的重要性與能動性。

活躍於日治時期的台灣本島作家中，除了在上海發展的劉吶鷗（1905–1940）在美學引介與實踐上有明顯的現代主義色彩、並組織成一個後來被稱為「上海新感覺派」的現代主義文學社群：在東京與台灣文壇，儘管不乏巫永福（1913–2008）、翁鬧（1910–1940）這樣具有現代主義傾向的小說家，但事實上未曾有一個如風車詩社那樣明確以超現實主義為旗幟、銳意實踐現代主義美學的個人或文學社群組織。儘管風車詩社的規模不大、同人誌發刊的存續時間亦短，但相關成員持續活躍於官報系統文藝欄，並極有意識地以現代主義詩論及實踐推動著殖民地美學典律的革新。這樣的前衛運動性、以及現代主義美學的社群網絡，是小說案例所沒有的，這也是風車詩社特別重要的原因之一。而在風車之外，尚有兩個與風車活躍於同時代、並與之有著一定程度網絡聯繫的案例：土著台灣甚深、日治末期最具代表性的在台日人作家西川滿（1908–1999）；以及花蓮出生、台日混血、活躍於中央文壇前衛詩運動的饒正太郎（1912–1941）。他們是廣義的、也是複數的「台灣出身者」，並與風車詩社的文學活動共同構成了一幅以「殖民地台灣」為中心輻射而出的一九三〇年代東亞殖民地現代主義詩歌活動的圖景；既體現了前衛思潮傳播的世界性與同時代性，同時也是「台灣出身者」在殖民地複雜情境下的在地回應。這些案例中，我們可以看到現代主義在傳播過程中取徑殖民地台灣產生了的質變，亦即殖民地因素作為一種媒介對現代主義藝術創造的影響；而在這樣的基礎上，我們也同步觀察殖民地台灣文壇、或出身台灣的作家藉由現代主義這面鏡子參與文壇、觀看世界的方式，探究現代主義的引入，如何改變了殖民地台灣的文學場域結構、對殖民地出身者的美學觀與問題意識產生影響。

▮殖民地前衛：風車詩社的案例

在既有的台灣文學史論述中，儘管無人不肯定風車詩社作為台灣現代主義前驅者的地位，卻同時將之描繪為一個橫空出世而極小眾的秀異存在，或被置於寫實主義陣營如「鹽分地帶」詩人的對立面，彷彿完全不接台灣地氣的平行時空存在；相對的，其超現實主義美學的精神源頭，一般指向了西歐或日本現代主義詩運動。當然，若非東京的留學經驗與舶來的現代主義美學刺激，這個詩社或詩運動也許不會成立；

但我們也必須注意，在日治時期台灣具現代主義傾向的本島人作家之中，他們是唯一在島嶼推動現代主義美學運動的。正因為如此，他們的現代主義文學活動，並不只是接續西歐或日本的影響，而是針對著殖民地台灣文壇狀況而發，並因應台灣語境及與中央文壇的競合關係進行了在地轉化。

一九三〇年，來自殖民地都市台南的青年楊熾昌（1908–1994）、李張瑞（1911–1952）分別來到東京，躬逢了引領日本現代主義詩運動的《詩與詩論》仍興盛的時候。當時楊熾昌投考九州佐賀高等學校失利，放浪東京，經由在銀座結識的新興藝術派作家龍膽寺雄（1901–1992）介紹就讀於文化學院；李張瑞則就讀於東京農業大學。但他們並沒有在東京待太久的時間。一九三一年底，楊熾昌為了照顧因「台南墓地事件」牽連入獄而患病的父親楊宜綠（1877–1934），不得不匆匆返台，學業改以函授方式完成。幾乎同時，李張瑞因志趣不合欲轉攻文學，但不獲父親理解，亦於一九三二年中斷學業返台。換言之，他們僅在東京待了至多兩年（1930–1931）的時間。但這兩年時間已足以轉轍他們的美學觀。

日本的現代主義詩運動，雖如坪井秀人所謂係一九二四年由安西冬衛（1898–1965）、北川冬彥（1900–1990）的《亞》的短詩運動在外地大連點燃烽火；且早在森鷗外（1862–1922）幾乎即時性地摘譯馬里內蒂（F. T. Marinetti, 1876–1944）一九〇九年發表的〈未來派宣言〉的以降，即陸續有未來派、立體派、達達主義零星的前衛實驗；但真正成為一個「運動」，還是要到一九二八年九月春山行夫（1902–1994）糾合了當時日本現代主義詩的主要參與者創刊的《詩與詩論》標舉的「新精神（esprit nouveau）」運動，才算正式展開。在創刊號的編輯後記，春山宣稱要：「打破舊詩壇無詩學的獨裁狀態，正當地呈現今日的詩學」，註10 向佔據詩壇主流的既成文學展開清算。清算的對象包括：在二十世紀 poésie 的「主觀 ⇒ 客觀」、「內容主義 ⇒ 樣式主義」的潮流中倒施逆行、流於感傷主義的日本象徵主義詩、冗贅雜蕪的民眾詩派、以及被春山稱為「文學以下」的普羅列塔利亞詩。圖1 圖2

春山詩論的最重要的概念是「主知」。它並不直接等同於「理性」的運作，而是對於詩的創造行為及其美學方法「精神的自覺性的、意識性的活動」。他將「型態主義」與「內容主義」對立，認為「倘若，型態沒有差別、也沒有意義的話，那麼文學單憑作為內容的思想便已充分，根本就沒有特地借助文學之型態的必要。」因此他特別重視作為媒介的「詩其物」（亦即語言），註11 認為文字的機能或表現方法都是需要研究的。同時，在此理路上，春山認為詩應該是一種「創作行為」而不是「發生」。春山舉例，農夫想讓花開的意志並不足以讓花開。但為了得出花開的結果，農夫必須思考讓花開的手段。因此，他在〈關於主知的詩論〉中延伸百田宗治（1893–1955）「只有讓詩進化的才是詩人」的說法進一步指出：「讓詩進化的，

正是技術。而讓技術進化的，便是方法。而讓方法進化的，無非就是主知。」註12
春山的主知論及其對於形式美學進化的激進要求，無疑給予殖民地青年楊熾昌、李
張瑞極大的啟發。

接受了東京「新精神」運動之洗禮回到台灣的兩人，對於殖民地台灣文壇的現況是
不滿的。例如，楊熾昌即稱近來的詩壇充斥著：「詩的形式和方法的貧困、詩論的
混亂和詩人的墮落」，註13這毋寧也像春山行夫一樣將台灣詩壇定位為「無詩學」
的狀態；李張瑞則稱台灣為「詩人的貧血」，批判普羅文學：「將台灣的農民、民
眾、以及殖民地貧困而產生的種種不平，以痛切的文字（他們好用痛切悲悽的文字）
大發牢騷地書寫羅列出來而已」、註14而感傷主義係：「泣訴呀、寂寞呀、戀愛呀，
毫不隱藏的掛著眼淚的樣子。神啊，請讓這些人的眼淚乾涸吧！」。註15這並不只
是論者一般所謂藝術派與寫實派之對立，而是以主知論為基礎的前衛運動對於既成
文壇典律發動的質問。甚至，楊熾昌認為台灣目前為止的文學發展根本不值得「新
文學」這個詞：

> 「新文學」這個詞是極其重大的……嚴密地說：我認為今天在台
> 灣，新文學這個詞是不能使用的吧。進一步說，《台灣新文學》
> 雜誌上出現的作品有值得上這個新文學的存在嗎？大凡今天說是
> 「新文學」，在擴大的文學領域裡只有漠然的意義吧，加以說
> movement，既然說是運動，就非有什麼新的明確目標不可的。註16

在楊熾昌尖銳而近乎否定的質問裡，我們可以看到，他係以阿波里奈爾
（Guillaume Apollinaire, 1880–1918）所謂「與所有陷入既定型態的唯美主義、
所有的庸俗性為敵」的「新精神」的美學標準，註17來估量台灣自一九二〇年代
發展迄今的「新文學」運動。在他的眼中，此時的「新文學」倒不如說像「舊文壇」
的產物，通俗陳腐、也失去了作為運動的目標。於是他們以日本《詩與詩論》的
「新精神」運動為模範，試圖鬆動新文學運動以降在台灣文學場域中建構的文學
典律，爭奪話語權、創造新的美學位置。作為運動，他們的根據地並非每期僅發
刊七十五冊的同人詩誌《Le Moulin》圖3，而是日治時期最強勢的印刷資本主義通
路三大官報───《台灣日日新報》、《台灣新聞》及《台南新報》的文藝欄（日
文）。在一九三〇年代，這些官報的日配付數都在兩萬份至六萬份之間。楊熾昌
更於一九三三年十二月至一九三五年二月間代行《台南新報》文藝欄之編務，註18
亦即可以組稿並主導文藝欄走向。與其說風車同人位處台灣文壇的邊緣，不如說，
他們正嘗試在台灣的日本語文學圈建立灘頭堡，試圖與新文學運動分庭抗禮，同
時也與中央文壇形成區別。

楊熾昌、李張瑞詩學體系的基礎有二，一是前述春山行夫的主知論，二是西脇順三郎的想像力論。主知論部分，楊熾昌在〈燃燒的頭髮———為了詩的祭典〉（1934）謂：「文學作品只是要創造『頭腦中思考的世界』而已」、「一個對象不能就那樣成為詩，這就像『青豆就是青豆』。我們怎麼裁斷對象，組合對象，就這樣構成詩的」、「我認為創造一個『紅氣球』被切斷絲線，離開地面上升時的精神變化便是文學的祭典之一。……詩這東西是從現實完全被切開的。」註19 李張瑞也曾謂：「詩，是記號。」註20 和春山行夫一樣，楊熾昌與李張瑞試圖將詩與現實分開，視之為一種言語符號的藝術、具自律性的頭腦中思考的世界，並著眼於其裁斷與重組的技術。但他們並未像春山為追求技術而走向極端的形式主義。真正作為風車美學實踐最核心的概念，是西脇順三郎的「想像力」論。西脇認為：「人類存在的現實自身是無聊的。感受此根本性的偉大的無聊性是詩的動機。……習慣讓對於現實的意識力遲鈍。因為傳統之故，意識力進入冬眠狀態。因此現實變得很無聊。破壞習慣能將現實變得有趣，正因為意識力變得新鮮。」註21 而其作法，便是透過「想像力」讓現實進行非現實的變形，追求恆新的表現方法，或是書寫「嶄新而值得驚異的對象」。而楊熾昌又抓住西脇文論中幾個語彙，如風俗、檳榔子、土人等，進一步把想像力論嫁接上台灣的風土。他在詩論〈檳榔子的音樂———吃鉈豆的詩〉（1934）劈頭便引用了西脇的句子：「所有的文學都從風俗開始哪。像這蓮葉的黑帽子裡滴著靈感」，註22 顯示了他對「風俗＝在地性」的絕對重視。於是楊熾昌寫道：「燃燒的火焰有非常理智的閃爍。燃燒的火焰擁有的詩的氣氛成為詩人所喜愛的世界。詩人總是在這種火災中讓優秀的詩產生。吹著甜美的風，黃色梅檀的果實咔啦咔啦響著野地發生瞑思的火災。我們居住的台灣尤其得天獨厚於這種詩的思考。」註23 此外西脇文論中的「土人」概念，也為楊熾昌所挪用，嘗試將自己代入「野蠻人＝他者＝常軌之外」的位置，透過「我＝他者」的「陌生化」機制「摸索野蠻人似的嗅覺和感覺」，重新感知這個我們習以為常的世界；除了變成土人，他也追求作為「美學對象」的「土人的世界＝台灣」本身，亦即「對土人世界的意欲方向」，這正是楊熾昌將台灣視為「文學的溫床」的原因。當然了，這多少也有一點將異國情調視線投向島內的內部他者、或自我異國情調化的傾向。圖4 5

值得注意的是，儘管強調想像力的飛躍以及詩人將現實進行非現實性的轉化的過程中發揮的主知作用，但作為殖民地文學，楊熾昌、李張瑞的作品並非只是與現實無關的言語實驗，或是對於台灣異國情調性的符號挪用；部分的作品是奠基於殖民地現實的、甚至是帶有批判性的。楊熾昌曾謂：「詩人準備了銳利的指甲宛若搔著水泥牆壁般從現實摳下其結晶體的詩」。註24 這一點，與我們經常引用鹽分地帶詩人郭水潭（1908–1995）的「薔薇詩人」評判：「壓根兒品嚐不出時代心聲和心靈的悸動，只能予人一種詞藻的堆砌，幻想美學的裝潢而已」有著不小的落差。註25 礙於篇幅，這裡僅能舉少數例子說明。一九三一年底回到台南的楊熾昌，翌年一月在《台南新報》發表他的第一首日本語詩〈短詩〉（組詩）。儘管這並不是嚴格意

義上的超現實主義詩作，卻是他日後相當多作品的原型。大東和重曾試著將楊熾昌詩中「台南」與「被蓋上死亡印記的女人」的意象聯繫置於殖民地台灣的脈絡中閱讀，找出其現實隱喻，註26 但事實上我們可以從詩中在地的都市地景、歷史文脈得到更多閱讀線索。第一首〈白色的早晨〉首句「TAINAN 的舖石道（タイナンの舖石道）」，楊熾昌並未使用漢字「台南」，而是以一般用於表述異質性、外來性或舶來氣味的片假名「タイナン」呈現，暗示了他筆下的「台南」空間已非漢字（無論漢語或日文漢字）代表的「古都台南」，而是在進入了日本統治期階段被異質化、近代化或西洋化的「近代殖民地都市台南」。詩中在清晨低著頭、朝向死之國度、朝向白色的早晨中消失而去的「行走的人」的行進路線，係自台南運河（自殺名所）‧新町遊廓（風化區）的方向（西）朝向末廣町、台南州廳（新興商業‧政治中心）的方向（東＝日出方向）。由西至東、由水路的港口到陸路的鐵道，由老安平‧舊城區到新起的台南州廳‧台南驛，這一條路連結了兩個異質性空間，是古都台南的破敗、及其在成為近代殖民地都市的路上非均質性的縮影。楊熾昌其他詩作如〈青白色鐘樓〉（1933）、〈福爾摩沙島影〉（1933）、〈毀壞的城市———台南已睡著〉（1936）等，都呈現了類似的殖民地都市空間。它宛若班雅明詮釋的波特萊爾筆下的巴黎的「拱廊街」，給予自詡為波希米亞人的詩人楊熾昌得以用「不是日曜日卻不斷地玩著」的「漫遊者」姿態棲身、漫步、觀察、收集寫作題材。如果說波特萊爾如「拾荒者」一般「在他們的街道上找到了社會的渣滓，並從這種渣滓中繁衍出他們的主人翁」，註27 楊熾昌也同樣試著將「這大都市扔掉、丟失、被它鄙棄、被它踩在腳底下碾碎的東西」撿拾起來，註28 轉化為詩。相較於楊熾昌的現代主義作品著眼於殖民現代性對底層階級的壓迫，李張瑞的作品更用力呈現封建傳統的桎梏與恐怖。

而在以楊熾昌、李張瑞為核心在殖民地台灣推動的現代主義前衛運動中，出生於一九一五年前後同人的林修二（1914–1944）、張良典（1915–2014）、與日籍的女性詩人戶田房子（1914–?），擔任的毋寧是這支現代主義隊伍的「後衛」角色。儘管他／她們加入了風車詩社，亦受到了日本現代主義詩運動的影響，但並不強烈主張或服膺某特定的美學綱領，而是以調和了「主知」與「抒情」的現代主義詩實踐，支援著楊熾昌、李張瑞急進的前衛運動，守著藝術派的底線。對於運動而言，這樣的「後衛」角色同樣是具有積極意義的。這一批生於一九一五年前後的風車同人們，其抵達東京、亦或登上文壇的時間點，略略晚於一九一〇年代的前輩們，這既決定了兩代間接收到的思潮階段差異，也決定了詩社內部的權力結構。以林修二為例，其抵達東京的一九三三年四月以降，中央文壇正處於「主知」的《詩與詩論》系統退潮、以「抒情」修正極端主知主義的《四季》系統的興起的時期。儘管「主知」論的美學觀仍在一定程度上規範著林修二的創作活動，他也以「想像力」論為基礎寫下了不少精彩詩作；但是在主知與抒情辯證競合的思考中，林修二逐漸確立了回歸抒情主體與抒情性的創作原點，並在一九三七年後捨棄了現代主義，走向紀

行詩與題贈的抒情詩。這樣在創作軌跡上呈現出的美學辯證性，在將現代主義視為一場前衛「運動」而實踐的楊熾昌、李張瑞身上是不明顯的；因為作為運動者，楊熾昌、李張瑞必須提出類似於宣言、綱領的急進美學主張，方能在殖民地台灣既成的文學場域中創造新的美學位置；但在東京活動的晚輩林修二則擁有更大的迴旋空間。在他活動的中央文壇，現代主義的運動性、前衛性已經削弱，取而代之的是對其急進性之弊害的修正與檢討。林修二繼受了《四季》派「主知的抒情」的辯證思考與美學風格，以寄稿的方式，間接參與了楊熾昌、李張瑞在殖民地台灣發起的現代主義運動。我們可以清楚地看到，日本現代主義詩運動歷時性的發展階段，共時性地投影於風車詩社的文學活動及美學系譜上，分別成為了殖民地台灣現代主義詩運動的前鋒與後衛。

■複數「台灣出身者」的現代主義：西川滿與饒正太郎的案例

如果說風車詩社的現代主義實踐，是以「東京留學」為觸媒，將中央文壇的現代主義美學引入殖民地台灣以衝擊既有的文學場域結構，並在引入的過程中將之進行在地化改造的實驗；在台日人作家西川滿儘管也是在「留學」東京期間（1927–1933）接觸了現代主義的思潮，但比起台籍作家著重的將現代主義作為「美學方法＝主知」（及方法論所連結的現代性表徵）的面向，對他而言，現代主義詩中的殖民地因素及其蘊含的異國情調美學，毋寧有著更強烈的吸引力。一九三二年在中央文壇的詩誌《椎之木》起步之初，西川選擇以「大連派」現代主義詩人安西冬衛、北川冬彥的短詩‧散文詩為模仿對象，寫下了以北方的滿州、樺太的戰事為題材的現代主義詩作。〈春〉一詩的末句：「此時，不知什麼地方傳來啪刺啪刺機關槍的聲音，我的視野上方，蒲公英的棉絮輕飄飄輕飄飄地飛行通過」，註29 其中彈藥與植物的互喻、以及以「輕」來書寫死亡等，都明顯可見安西〈向日葵已是黑色彈藥〉以及北川〈戰爭〉的影響痕跡，其對於日本的現代主義詩發端於「外地」的事實應是有意識的。有趣的是，儘管西川並非灣生，但畢竟成長於此，而其「台灣出身」竟在「東京」的這一面鏡子中慢慢顯影，並在一九三三年即將畢業之際恩師吉江喬松（1880–1940）建議其返台發展「地方主義文學」後，以「華麗島」作為其不斷提示的自我象徵與身分表記。於是他並未追隨安西冬衛讓想像力的冒險擴及亞細亞大陸內部的「大陸志向」，註30 而是以安西少數以海洋（「北支那的碇泊場」）為舞台的詩作〈軍艦茉莉〉（原題為〈軍艦茉莉號〉）為母胎，寫成〈戎克「神膏」號〉等一系列詩作，逐漸發展出與大連派現代主義對位、對蹠的「南方‧海洋‧殖民地台灣」的現代主義書寫。西川以〈戎克「神膏」號〉的末聯：「結束漫長航行的戎克『神膏』號，靜靜地航入暮靄朦朧的安平港。為了私賣被轉化了的生命」，註31 與安西〈軍艦茉莉〉的尾句：「宛若巴旦杏的月

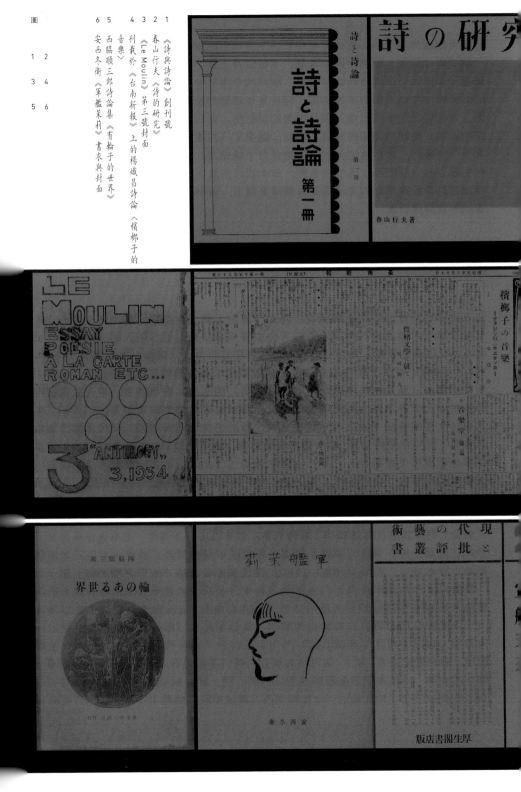

亮緩緩西沉了。夜暗了下來。而『茉莉』變更錨地的時刻再度來臨。在疫病般的夜色裡，『茉莉』開始迴轉其艦首角」遙遙相對。註32 圖6

一九三四年一月，初進台灣日日新報社的西川在該報發表的最初兩篇文章〈鄉土民謠的勃興〉與〈從達達主義到超現實主義的流變〉，揭示了其返台後從事文學活動的基本方針：前者鼓吹以台灣的民間文化採集為基礎，發展台灣的「獨自的文藝」；後者則以連載兩回的篇幅歷數歐洲達達與超現實主義的發端與最新的動態，是日治時期罕見系統性的對現代主義之美學源流發展介紹的長文，也顯現了西川對現代主義美學的熟悉與近況掌握。但值得注意的是，比起現代主義美學的推動，在建設能與中央文壇相抗衡的「地方主義文學」的目的之下，「書寫台灣」（＝祭典、民間文化）毋寧更是西川創作的前提、也是基底，因此他稱自己的美學係以台灣本島人祭典的銀花、藝閣為象徵的「人工美」。返台後的西川創作在形式與美學上大致可分為兩種型態。一種是以本島人的祭典活動為中心，在日本語的詩句中鑲嵌拼貼以大量的台灣語彙、漢詩、佛典、傳奇故事，透過「聯」的蒙太奇織接，形構成一幅幅輝煌撩亂、多音交響的本島人祭典圖繪。此以收錄於《媽祖祭》（1935）、以及《華麗島頌歌》（1940）之「頹唐輓歌」的詩作為代表；另一種則延續了大連派短詩·散文詩的意象凝縮及想像力的飛躍的特點，在台灣的民間信仰、鄉野傳說及本島人生活的素材基礎上，發展出的充滿幻想的、具超現實風的散文詩。此以第二詩集《亞片》（1937）及刊載於詩誌《媽祖》的散文詩作為主。圖7 8 9 10

與風車詩社的現代主義實踐極為不同的是，與其說西川以台灣為素材進行現代主義的實踐／實驗，不如說，當表現台灣祭典、民俗文化、或是殖民地台灣的異質文化碰撞帶給他的感受性成為優位，誘發了他必須積極使用現代主義技法如異質拼貼鑲嵌、蒙太奇、超現實等詩法，會通於台灣帶給他的感受性———而這也使之未必真正具備現代主義者在美學上的問題意識，並愈發偏離了具有近代都會感的現代主義「典型」。與風車詩社藉由現代主義衝擊台灣既成文壇的秩序、抑或藉之開展台灣題材的新表現方式不同，西川現代主義書寫的對話對象並不在殖民地台灣文壇，而毋寧是中央文壇，嘗試著建構能與中央文壇美學抗衡的台灣文學的獨特／獨立性。這與島田謹二試圖建構的日本的「外地文學」脈絡重合，同時也複製著外地與中央文壇的辯證關係：既對抗著中央文壇的美學標準、卻又企望著它的承認；而西川繼承的發源自殖民地都市大連的現代主義系譜，也成為其從「外」突進中央文壇的一條蹊徑。

至於台灣花蓮鳳林出生、台日混血的饒正太郎，其文學活動則完全在日本現代主義詩運動的脈絡下展開。除了在《椎之木》、《文藝汎論》等詩誌與台灣出身的楊熾昌、翁鬧、林修二、西川滿有過紙面上的交會外，饒並不曾在台灣文壇發表過任何的作品，亦未曾參與台灣的文學組織與文壇人際網絡。然而相對的，他在中央文壇

的現代主義詩運動中可是大大地活躍。在脫離《椎之木》的習作階段後，饒參與了前《詩與詩論》系統同人組成的《詩法》，並進一步糾集了一九一〇年代的年輕一輩的現代主義詩人，創立《二十世紀》，從前行代的現代主義者中自立，追求新世代的獨自美學。他在〈宣言〉期許《二十世紀》能成為「新的詩學的實驗室」，大聲疾呼「同時代性」、「以二十世紀的腦袋審視一切」，朝著「主知」的方向篤進，徹底訣別象徵詩人以及抒情詩人。此後，他在美學及政治意識形態上始終走在中央文壇最急進的位置。這是殖民地台灣的文學環境所無法提供的舞台。進入一九三六年後，饒正太郎在純粹詩與社會性的辯證思考中逐步告別了純粹性。儘管仍持續寫著現代主義詩，但他嘗試重新找回詩與現實、詩人與社會的連結，並在國際法西斯主義 VS 共產主義的人民戰線的對抗趨熾之際，大力地鼓吹反戰、反法西斯主義；同時也在轉向後的日本中央文壇朝向日本主義、國家主義之際，高舉國際主義的大旗，並在《新領土》的創刊號主張：「抱著改造環境、修正環境的誠意」。這不僅是美學上的前衛，同時也是政治意識形態上的前衛。圖11　12

對照在殖民地台灣的文學場域進行現代主義實踐的風車同人，台灣出身的饒正太郎可謂與台灣文壇毫無連繫，其活動的場域、對話的對象都是日本中央文壇，並在中央文壇選擇了最激進的美學與政治位置；此外，相對於在「外地文學」的脈絡下以「書寫台灣」為前提，會通了現代主義與台灣風土民俗、並刻意標舉自身之「台灣身分」的西川滿，饒正太郎在中央文壇的活動毋寧是抑制甚至隱藏了台灣身分的。若考慮到這兩點，饒正太郎的現代主義文學活動雖毫無疑問是「台灣人在中央文壇」的代表性案例，但畢竟與台灣文學的脈絡無涉，謂其為「台灣現代主義」不免有些勉強；但一個可以思考的面向是，類似於在魔都上海奠定了「上海新感覺派」基礎的台灣人劉吶鷗，台灣身分的模糊，毋寧也是身為一半台灣人的饒正太郎為了在中央文壇發展而刻意為之的策略選擇；而在文學表象上，儘管不是那樣清晰地外顯於南方的色彩與殖民地台灣題材，卻也迂迴地呈現於對殖民現代性的諷刺、以及戰時反法西斯反戰立場的表現。可以說，殖民地台灣的出身，正隱微地影響著他在中央文壇的活動樣態、美學表現與政治立場。

■帝國美學的「化外」

總的來說，以上幾組「台灣出身者」的現代主義詩案例呈現出的以台灣為中心輻射而出的一九三〇年代東亞殖民地現代主義詩的圖景，其生成背後的結構基礎，當然是在殖民地資源聚斂性地集中於帝國的大都市、從中孕育出現代主義美學，又倚賴帝國主義的擴張而抵達殖民地的脈絡之中成立；但透過上述討論，我們知道台灣的案例不僅於此，且有別於西方或日本的現代主義發展模型。第一，以台灣為中心

輻射出的一九三〇年代東亞殖民地現代主義詩的圖景，在傳播路徑上並非僅是「帝國 ⟹ 殖民地」的單向、單線傳播路徑的產物，而是有更複雜多向的迴路。除了我們熟知的「帝國 ⟹ 殖民地」（風車同人透過東京留學接觸了現代主義美學，並將之引進台灣），尚包含了「殖民地 ⟹（帝國）⟹ 殖民地」（大連派現代主義在殖民地台灣的傳播）、以及「殖民地 ⟹ 帝國」的逆輸出（台灣出身的西川滿向中央文壇的大量寄稿並且獲獎、以及饒正太郎在中央文壇的活躍等），或是「殖民地 ⟹ 帝國 ⟹ 半殖民地」（劉吶鷗的路徑與上海新感覺派之成立）。

第二，台灣的案例告訴我們，以殖民地台灣為中心的現代主義詩發展，雖與帝國的中央文壇有著緊密的連動，卻非亦步亦趨，案例之間也呈現了系譜的非均質性與非同步性。例如，日本現代主義詩運動歷時性的發展階段並非即時地、依序地影響台灣，而是共時性地投影於風車詩社的文學活動及美學系譜上，分別啟發了殖民地台灣現代主義詩運動的前鋒（前衛運動）與後衛（藝術派）；此外，西川滿賡續的並非中央文壇春山行夫抑或西脇順三郎的美學系譜，而是「外地路徑」的大連現代主義的系譜，並進一步從中發展出與之對蹠的「南方・海洋・殖民地台灣」的現代主義書寫。換言之，其既偏離了東京中央文壇的主流系統，亦偏離了大連派，嘗試建構足以與中央文壇比肩的所謂「地方主義文學」；至於饒正太郎，脫離了起步期後，在美學及政治意識形態上始終走在中央文壇最急進的位置。殖民地出身的他並非中央文壇思潮的追隨者，而是本身即是中央文壇現代主義詩運動的旗手之一。

第三，也是最重要的一點，在現代主義美學與殖民地台灣的機制的交互作用之間，產生了兩個層次的「前衛」意義。首先，殖民地台灣出身的作家透過東京留學的體驗（人的移動）或美學的傳播（文本的移動），接觸了在西方及日本作為前衛運動之一環（但已從異端者慢慢成為美學的「經典」）的現代主義美學思潮，將之引進殖民地台灣，重新恢復其作為一種前衛運動的能量，衝擊擾動當時仍由寫實主義及感傷主義籠罩的台灣文學場域的秩序，激發新的問題意識，拓展出主流之外新的表現可能及美學想像。這樣對於殖民地台灣而言的「前衛性」，無疑是建立在舶來的時差基礎上的所謂「時差的前衛」，它同時緩解了台灣在現代的進程上遲到的焦慮，產生一種「與世界同步」的連帶感。此種意義上的前衛當然相當重要，但它並不足以解釋經由殖民地台灣轉運／轉化的現代主義的文學史意義。因此，我更強調的毋寧是第二層意義的前衛───現代主義美學脫離了其在西方或日本的脈絡，在作為「帝國邊陲」的殖民地台灣為「介質」，進行複雜的裝卸重組後，產生有別於西方或日本模組的、具有台灣主體及台灣特色的「台灣現代主義詩歌」實踐。這是一種「因在地轉化而產生的前衛」。當我特意使用「前衛」一詞，更多時候它指涉的不是現代主義諸流派，而是其最初自軍事用語的轉用，亦即如軍隊的斥侯或前鋒不斷地在最邊界、最前線探索未知領域的「先驅者」的前衛精神。以上幾個以殖民地台灣為介質產生的現代主義實踐案例，是西方、日本現代主義發展的模型框架與美學

典律所無法完美解釋的全新型態；而既有框架所不能完美解釋之處，正是位處帝國之邊陲、美學之「化外」的殖民地台灣，其生猛創新的能量之所在。一如西脇順三郎曾為作為「異端」的超現實主義者惹起的驚異所寫下的辯護：「在今日的世界，從將自己視為文明人的社會來看的話，也存在著所謂『野蠻人』。那些人們很多是超現實主義者。」當西方或日本的超現實主義逐漸失去了其異端性、前衛性，成為殿堂裡的美學「典律＝文明」，來自帝國邊陲的台灣出身們，正重新扮演著作為「野蠻人」的超現實主義者角色，在帝國美學的「化外」，依殖民地台灣語境下獨有的內在邏輯與想像力，恣意地組裝各種舶來的或在地的概念、元素，為「現代主義」提出嶄新的台灣解釋。

註釋

1　本文改寫自博士論文《殖民地前衛：現代主義詩學在戰前台灣的傳播與再生產》（國立政治大學台灣文學研究所博士論文，2017）。並曾收錄於《ACT藝術觀點》第七十二期（2017 年 10 月），頁 16-31。

2　西脇順三郎，〈文学運動としてのシュルレアリスム〉，初收錄於：《シュルレアリスム文学論》（東京：天人社，1930），引用自西脇順三郎，《西脇順三郎詩と詩論 I》（東京：筑摩書房，1980），頁 239-240。

3　邱貴芬指出，除了挖掘被隱蔽的日治記憶，《跳舞時代》的價值更在於歷史敘述的觀點：「以『現代性敘述』取代了 1990 年代以來台灣史敘述通常採用的『後殖民敘述』」。見邱貴芬，《「看見台灣」：台灣新紀錄片研究》（台北：台大出版中心，2016 年），頁 66。

4　アンドレ・ブルトン著，生田耕作、田淵晋也日譯，〈シュルレアリスム宣言〉，《アンドレ・ブルトン集成第 5 巻》（京都：人文書院，1970），頁 45。

5　西脇順三郎，〈PROFANUS〉，初收錄於《超現實主義文學論》（東京：厚生閣，1929），引用自西脇順三郎，《西脇順三郎詩と詩論 I》，頁 152。

6　詳見愛理思俊子著，孫洛丹譯，〈重新定義「日本現代主義」———在一九三〇年代的世界語境中〉，收錄於王中忱、林少陽編，《重審現代主義———東亞視角或漢字圈的提問》（北京：清華大學出版社，2013），頁 85-116。

7　參閱川村湊，《川村湊自撰集　第四卷　アジア・植民地文学編》（東京：作品社，2015）；王中忱，〈殖民空間中的日本現代主義詩歌〉，《越界與想像：二十世紀中國、日本文學比較研究論集》，頁 27-51；王中忱，〈語言・經驗・多義的「現代主義」———以北川冬彥的前期詩作為中心〉，《東北亞外語研究》（2013 年 3 月），頁 2-8；以及坪井秀人，〈怠惰とコキュ李箱のモダニズム〉，《性が語る：二〇世紀日本文学の性と身体》（名古屋：名古屋大学出版会，2012），頁 212-243。

8　參閱史書美著、何恬譯，《現代的誘惑：書寫半殖民地中國的現代主義（1917-1937）》（南京：江蘇人民出版社，2007）。

9　參閱波潟剛，《越境のアヴァンギャルド》（東京：NTT出版株式会社，2005）。

10　無署名，〈後記〉，初出：《詩と詩論》創刊號（1928年9月），中譯鳳氣至純平、許倍榕，收錄於陳允元、黃亞歷編，《日曜日式散步者———風車詩社及其時代II發自世界的電波》（台北：行人文化實驗室，2016），頁32。

11　春山行夫，〈詩の對象〉，《詩の研究》（東京：厚生閣書店，1931年），頁11。

12　春山行夫，〈主知的詩論について〉，《詩的研究》，頁191-192。

13　楊熾昌，〈土人的嘴唇〉，初出：《紙の魚》（台南：河童書房，1985），中譯葉笛，收錄於《水蔭萍作品集》，頁141。

14　李張瑞，〈詩人的貧血———這個島的文學〉，初出：《台灣新聞》（1935年2月20日），中譯鳳氣至純平、許倍榕，收錄於陳允元、黃亞歷編，《日曜日式散步者———風車詩社及其時代I暝想的火災》（台北：行人文化實驗室，2016），頁98。

15　李張瑞，〈詩人的貧血———這個島的文學〉，頁99。

16　楊熾昌，〈土人の口唇〉，初出：《台南新報》（報刊闕漏，年月不詳。惟文末標記寫作時間：1936年3月10日），中譯葉笛，收錄於陳允元、黃亞歷編，《日曜日式散步者———風車詩社及其時代I暝想的火災》，頁66。

17　アポリネール著，若林真譯，〈新精神と詩人たち〉（初出：1908），收錄於《アポリネール全集》（東京：紀伊國屋書店，1980），頁788。

18　楊熾昌代行《台南新報》文藝欄編務期間之調查，參見拙論，《殖民地前衛：現代主義詩學在戰前台灣的傳播與再生產》，頁77-84。

19　水蔭萍，〈炎える頭髮　詩の祭典のために〉，初出：《台南新報》（1934年4月8、19日），中譯葉笛，收錄於陳允元、黃亞歷編，《日曜日式散步者———風車詩社及其時代I暝想的火災》，頁62-63。

20　李張瑞，〈詩人的貧血———這個島的文學〉，頁99。

21　西脇順三郎，〈PROFANUS〉，《西脇順三郎詩と詩論I》，頁148。

22　水蔭萍，〈檳榔子の音楽ナダ豆を喰ふポエツカ〉（上），初出：《台南新報》（1934年2月17日，5版）；葉笛譯，收錄於陳允元、黃亞歷編，《日曜日式散步者———風車詩社及其時代I暝想的火災》，頁57。

23　水蔭萍，〈炎える頭髮　詩の祭典のために〉，頁61。

24　水蔭萍，〈詩論の夜明け（B）〉，《台南新報》（1934年11月25日，6版）。

25　郭水潭，〈寫在牆上〉，初出：《台灣新聞》（1934年4月21日）；月中泉譯，收錄於羊子喬編，《郭水潭集》（台南縣新營市：南縣文化，1994），頁160。

26 參見大東和重，〈古都で芸術の風車を廻す―――日本統治下の台南におけ
る楊熾昌と李張瑞の文学活動〉，《中国学志》大過号（2013 年 12 月），
中譯陳允元，收錄於陳允元、黃亞歷編，《日曜日式散步者―――風車詩社
及其時代 I 暝想的火災》，頁 158-169。

27 班雅明著，張旭東、魏文生譯，《發達資本主義時代的抒情詩人―――論波
特萊爾》（台北：臉譜，2002），頁 157。

28 班雅明著，張旭東、魏文生譯，《發達資本主義時代的抒情詩人》，頁
157-158。

29 西川滿，〈春〉，《椎の木》第一卷第四號（1932 年 4 月），頁 54。

30 詳見王中忱，〈「東洋学」言説、大陸探険記とモダニズム詩の空間表現
―――安西冬衛の地政学的な眼差しを中心にして―――〉，收錄於王德威
等編，《帝国主義と文学》（東京：研文出版，2010），頁 131-144。

31 西川滿，〈戎克「神膏」號〉，《椎の木》第二卷第九號（1933 年 9 月），
頁 45。

32 安西冬衛，〈軍艦茉莉〉，《軍艦茉莉》（東京：厚生閣書店，1929），頁 5。

作者簡介

陳允元，國立政治大學台灣文學研究所博士。國立台北教育大學台灣文化研究所
助理教授。曾任國立台灣師範大學台灣語文學系兼任助理教授。博士論文為：《殖
民地前衛：現代主義詩學在戰前台灣的傳播與再生產》。主要研究領域為日治時
期台灣文學、台灣現代詩、東亞現代主義文學。曾獲台文館「台灣文學傑出博士
論文獎」、林榮三文學獎散文首獎等。著有詩集《孔雀獸》（2011）、合著《百
年降生：1900-2000 台灣文學故事》（2018）。與黃亞歷合編《日曜日式散步者
―――風車詩社及其時代》（2016），獲台北書展年度編輯大獎、金鼎獎。

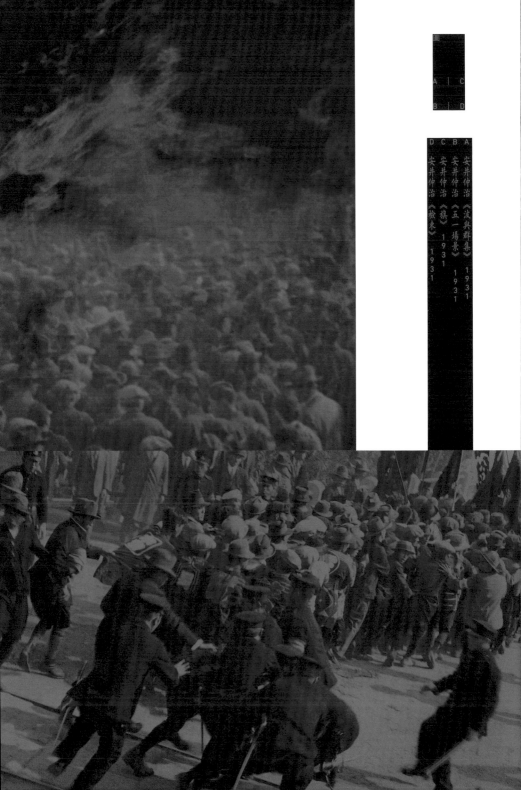

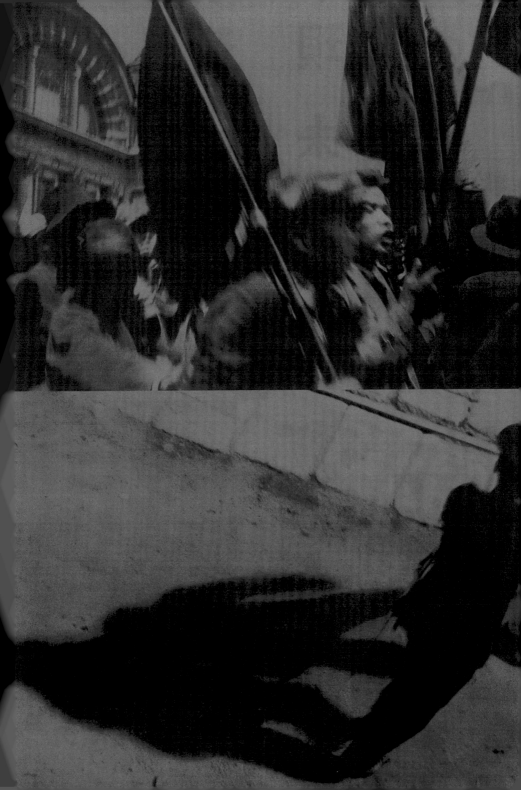

圖
A B
C D

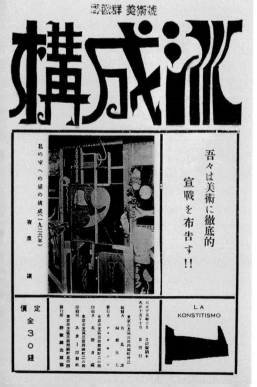

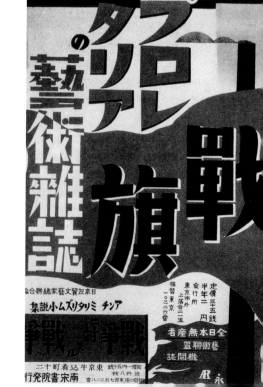

A　村山知義
　町田市立國際版畫美術館典藏
　《現在的藝術與未來的藝術》封底 1924

B　村山知義
　町田市立國際版畫美術館典藏
　《現在的藝術與未來的藝術》封面 1924

C　有泉讓、阿部貞夫
　倉敷市立美術館典藏
　《構成派》創刊號 1926．1

D　永田一脩
　普羅列塔利亞藝術雜誌《戰旗》1928

E　岡本唐貴
　板橋區立美術館提供
　《普羅列塔利亞美術教程》1930

F　岡野方夫、小林多喜二《蟹工船》1929

G　柳瀬正夢
　《快看！無產者報》（海報）1926

H　柳瀬正夢
　《快看！無產者報》和全民站在一起》（海報）1927

臉色蒼白的童貞狂　　齋藤秀雄

憎惡爛醉的空氣

〈愛獲得了勝利〉

看那個斷頭台

今夜也是　下一晚也是　在瘋癲醫院的地下室

紅一紅的夜鳥會跳舞呢

這裡是亡國劇場的拘留所

• • • • ·

手就一邊……　說些什麼……　已經……　是……

Ａ！　Ａ？　Ａ？　Ａ？

是屍骸啊……　是屍骸啊……

是黑黑的水流

是青青的民眾

是正義賣淫

是帝國主義私賣

這真是荒唐無稽

在昏暗的妓院裡

屍骸正挖著洞

Ｙ　！　來吧　來吧　來吧　給我ＺＥＮＩ　把錢拿出來！

林婺臺讀

讀書註

1　原文是「何（nani）」，「什麼」的意思。
2　「錢」的意思。

圖

A ┃ B

┃ C

C B A

前 矢 王
田 部 悅
寬 友 之
治 衞 （
劉
《 《 錦
五 勞 堂
月 働 ）
節 芽
》 》 《
1924 1929 台
灣
遺
民
圖
》
1934

伊 ｜
藤
仃
一
提
供

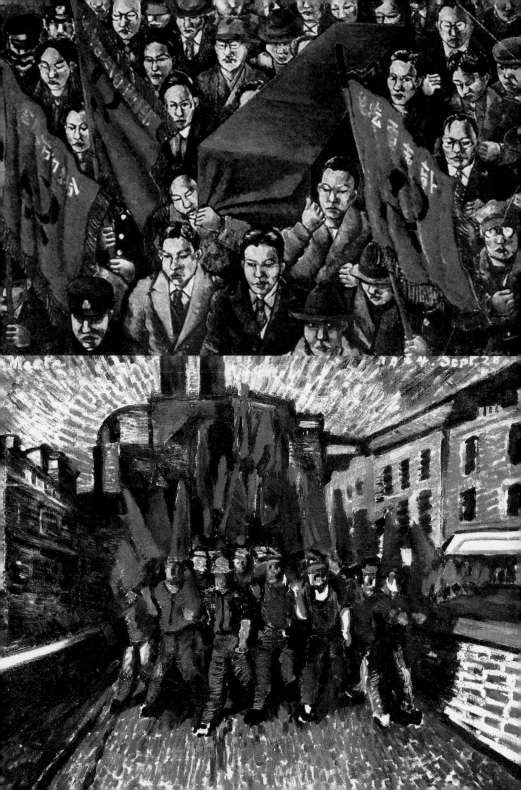

РОССИЙСКАЯ

ПОЧТОВО ТЕЛЕГРАФНАЯ

СТАТИСТИКА 1921

里亞夫·波波瓦為《俄羅斯郵政電報統計》小冊所設計的封面 1921

里亞夫·波波瓦為雜誌《速記新聞觀》第三期所設計的封面 1924

ПРОЛЕТАРИИ ВСЕХ СТРАН СОЕДИНЯЙТЕСЬ

СТЕНОГРАФЫ СИСТЕМ

ВОПРОСЫ СТЕНОГРАФИИ

СТЕНОГРАФИЯ ПИСЬМО БУДУЩЕГО

РРZ

亚历山大·罗欽可为杂志《手搶泳者军》所設計的插橫 1924

亚历山大·罗欽可为杂志《新左翼》第一期所設計的封面 1928

В НОМЕРЕ: «НОВЫМ ГОДОМ!», «НОВЫМ ЛЕФОМ!»—С.ТРЕТЬЯКОВ.
ШУМ УНТЕРГРУНДБАНА—Н. АСЕЕВ. КУЛЬТ ПРЕДКОВ
И СОВРЕМЕННОСТЬ—В. ПЕРЦОВ.
МЫ ПОЛАГАЕМ—ЛЕФ. «ВОЙНА И МИР» Л. ТОЛСТОГО—
В. ШКЛОВСКИЙ. «ВАС НЕ ПОНИМАЮТ РАБОЧИЕ И КРЕСТЬ-
ЯНЕ.»—В. МАЯКОВСКИЙ. ФОТО.—А. РОДЧЕНКО.

НОВЫЙ ЛЕФ

1928

1

卡濟米爾·馬列維奇《旋轉的平面，稱黑圓圈》1915
卡濟米爾·馬列維奇《黑方塊》1915
卡濟米爾·馬列維奇《黑十字》1915
卡濟米爾·馬列維奇《電影眼》海報 1924
亞歷山大·羅欽可為愛森斯坦的電影《波坦金戰艦》海報 1924
亞歷山大·羅欽可為維托夫電影《世界的六分之一》所設計的海報 1925
亞歷山大·羅欽可為維托夫電影《世界的六分之一》所設計的海報 1926

■超現實主義私感

古賀春江

詹慕如　譯

當「超現實」發生的基礎本身屬於現實，那麼，唯有在「超現實」能成為建構更美好現實的一種方法時，才具有意義，我覺得依照字面去解釋超現實並沒有意義。

無論是何種藝術，藝術的本質原本都該是超現實。

藝術的發生、藝術的存在理由，也就是藝術的巧利性之功能在於彌補現實的不完整，指引現實走向更完整的未來。

雖是在現實中的活動，卻也是種對超越現實之世界的憧憬，更是突破現實而推展的活動。

這即是所謂超現實式的藝術。

因此，藝術這種行動，不可能完全脫離現實。

不過，這裡所謂藝術的巧利性，係指藝術的一般原則，必須跟巧利式的藝術做出區別才行。

在藝術的一般規範中，無論是巧利主義藝術，或者是與其相對立的至上主義藝術（純粹藝術）之存在理由，都同樣具備在現實中擔負的功能。

不過巧利主義藝術（現實、有目的的藝術）在該藝術中具有巧利性目的，相反地，至上主義藝術（純粹藝術）的目的則在於擁有純粹的美。

超現實主義當然是一種純粹藝術。

藝術的開始與完結，不盡然都得在現實中完成。

對現實的不滿催生了藝術（超現實），當現實持續進展、到達藝術的境地，這樣的藝術可說已經沒有作為一種藝術的存在價值，在此出現的是與藝術融合為一的現實。現實、藝術、現實，如同辯證法般，進入無限循環。

超現實主義藝術具備包容現實、超越現實的功能，同時，超現實主義藝術本身也永遠不會終結。

現實不斷在前進。某個時代優異的藝術到了下個時代則成為平庸的現實，迎接下個時代嶄新藝術的誕生。

新時代形成的同時，也正在生成另一個更新的時代。每一個時代都是前往下一個時代的進程。

因此，在某個時代生成的藝術，注定在下一個時代消滅。

藝術本身，就走在一條消滅的路上。

藝術懷抱著永遠無法達到的目的而前進。

「達達主義」做出現實主義式的最後宣告，認為其已不具備藝術發展可能，而超現實主義卻得以完全不受限於此宣告。

「達達主義是種精神狀態」、「達達主義不傾倒於任何事物，無論是戀愛或工作」、「達達主義是藝術上的自由思想」，如同這些說法，「達達主義」是種存在的狀態，並未帶有對任何事物的冀求。

而超現實主義是一種探究、獲取純粹之美的意識性、目的性手段。因此超現實主義具備無限發展性。超現實主義足以象徵時代的存在意義，正在於此。

純粹之美原是一種先驗性的價值形式，因此並不存在我們的經驗現實中。

超現實主義正是探究這個未知世界的機制。

過去結構主義、純粹主義等，已經在繪畫領域發展為視覺上、造型上獲得充分教養的高階表現，但是當它們將重心放在現實的經驗世界中，便會減弱其藝術邏輯，也缺乏發展性。

經驗世界本與藝術無緣。

經驗世界是實感的世界，跟藝術不同。

即使作品中某個對象屬於實感世界，那也只是象徵著實感世界應消滅的形象。假如不消滅實感世界，該對象將會成為一種干擾，導致作品的混亂。

期待透過現實來擺脫現實獲得自由──這完整的形態指的是形態本身之現實意義消滅時。

因此，藝術作品距離消滅只有一步之遙。

當然，在這當中不存在自我。自我屬於現實世界。

所以藝術當中並不存在自我的熱情、現實的熱情。對藝術的熱情產生於現實熱情消失之處。

藝術雖然屬於個人，但是在藝術當中的個人已並非個人。藝術的進展並非前往主觀存在、而是前往客觀存在，並非走向「個人我」、而是走向「社會我」。

這也是藝術的自我解脫，嚴格說來，作品的主觀自律價值以及客觀評估價值也由此而生。

走向社會我而非個人我，這代表身為個人的自我消失。當他完全變成他自己時，他已不再是他，不、當他不再是他時，他已經完全地完成了自我。

從現實形式來思考個人我的消滅，指的當然是自殺，但自殺這個形式是非現實、並非超現實。

在這裡得先區分非現實跟超現實。

非現實是以現實為對象、與其對立的世界，而超現實則是貫徹現實之自律世界。

藝術所見的現實，究竟是什麼？

藝術所見的現實，只是經驗世界中宛如塵埃之概念的集合罷了。猶如夢境般、沒有本體的假象。

藝術中的現實永遠是假象，並非可作為對象的現實。

現實也可以說是超現實之機械性構成元素的素材之一。

就算假設真的有所謂現實藝術之存在，那也只是無法具備任何現實功用的東西，超現實式的存在才真正具備現實性。

藝術的價值存在於超越、裁斷思想、情感、感覺等現實價值形式之處。

也就是說，當現實價值消失，才會產生藝術價值。

因此，直接將作品中描繪對象解釋為作者的思想、情感、感覺，是一種錯誤。

（光是裁斷作為對象的現實具象只能稱為非現實，那只等於捉摸不定的夢想，並非藝術。）

作為邁向消滅的機構，超現實主義是有意識性、目的性的，所以即使在形式上有類似例子，超現實也絕非一種想像。想像是無目的的夢、不具備發展性。幻想的藝術、夢想的藝術是經驗式、現實式，並非超現實。我不認同將超現實主義視為與夢同等的無目的意識狀態之說。超現實主義有意識地建構起絕對純粹的憧憬。因此超現實主義是種主知主義。

作為對象處理時之現實表象在作品中保有的位置──空間制定──經驗性價值形式的處理方式──為了正確掌握純粹性之精密、理智的計算。

這些是構成技術的問題。

此時之對象終究是透過精神所計算，並未具備現實意義。並非現實形式、而是藝術形式。比方說，描繪出來的桌子並非桌子本身的形狀，不再是具象現實中的桌子。

藝術開始於這種對象的現實表象不再有意義的時候。

作者的存在也同樣較為稀薄。會讓人感覺到作者存在的作品算不上純粹。

純粹的境地──沒有熱情、沒有感傷。一切都沒有表情的真空世界，既無發展、也無重量，完全沒有運動、永遠寂靜的世界！

我認為超現實主義正是走往這樣的方向。

I 之壹、兩種前衛：
東亞現代主義／左翼網絡中的殖民地台灣

■ 台灣的 Muses，民族的靈光：
東亞左翼文化走廊上的不轉向作家

■ 文　　　　　柳書琴

■ 一、反帝‧反法西斯主義的東亞左翼文化走廊

一八九五年台灣割讓後，在同化教育下日語成為台灣第一個現代公共語。對日語世代的台灣知識人而言，日語不只是日本人的日語，也是台灣人的日語；它既是台灣人在體制內部向上攀升的工具，也是從外部反抗帝國主義的武器。一九二〇年代前期台灣繼日、中、韓之後掀起了新文學運動，白話文小說和詩歌開風氣之先，並與農運等社會爭議密切交接。一九三〇年代日語文學繼起，除了揚名東京的殖民地議題小說之外，也出現「革命詩歌」與「詩歌革命」的爭辯。前者採取現實主義及跨國左翼文學路線；後者則致力於歐洲現代主義在東亞形成傳播迴圈後，台灣現代主義的實驗與創新，如新感覺派作家劉吶鷗、象徵主義與新心理主義的巫永福與翁鬧、超現實主義的《Le Moulin》風車詩社同人，以及以複合形式或特殊風格活躍於《華麗島》、《文藝台灣》、《台灣文學》、《綠草（ふちぐさ）》等刊物上的一些作家們。無論戰鬥或漫遊，都會中合縱連橫的他們，在台灣與東亞的重要都市間颳起一陣陣季節風，使台灣文學的內容與形式獲得充實拓展，也使「台灣文壇」的想像共同體在多元流派、理論與目標的辯證交鋒中變動生成。

筆者從二〇一一年起嘗試以台灣作家作品為觀察核心，提出「東亞左翼文化走廊」概念，圖1 盼望從殖民地的反帝‧反法西斯主義運動、台灣新文學運動生成史、以及東亞左翼文藝交涉三者交互共構的角度，描繪台灣現代文學史上不服從的繆斯

們。我的目的和本書諸家針對風車詩社和超現實主義文學、藝術、思潮等的鑽研殊途同歸，都希望使一九三〇年代從左翼文學到現代主義的各色思潮與美學光譜，以及它們「從世界到台灣的旅行」和「在台灣現實中的辯證和獨創」獲得全幅展現。以下，僅就左翼文化走廊這一側面為充滿新發現的本書略作參照。

一九二七年以後，由於國際性及東亞內部（特別是日、中兩國）法西斯主義的抬頭，導致上海─東京之間出現了短暫活躍的「左翼文化走廊」現象。這個交錯在盧溝橋事變前的中國、日本及其殖民地台灣、朝鮮、「滿洲國」之間，借助國際都市文化空間，以及左聯東京支盟、東京中國留日學生文化團體、台灣文藝聯盟東京支部、「滿洲國」進步留學生等中介者，而形成的帶有政治流亡或國際結盟意味的左翼文學與藝術通道，筆者稱之為「左翼文化走廊」。在一九三一年到一九三七年的幾年間，以上海「左聯」與日本「コップ（KOPF）」為兩大中心，中／日／台／朝／「滿」的文藝人士、青年學生、報人、學者，曾有過一段多邊交流的時期，流寓上海的「東北流亡作家」也參與其中。當時，除了「上海⇌東京」的主幹道之外，至少還有「上海⇌青島⇌哈爾濱」、「上海⇌台北」、「廣州⇌上海⇌東京」、「上海⇌京城」、「東京⇌大連⇌哈爾濱」、「東京⇌新京」、「東京⇌台北」、「東京⇌京城」……等附屬網絡。

以台灣作家為方法，可以窺見不同國家／民族的文化人如何以社會主義思想為血緣，藝術形式為表現工具和傳播載體，形成一個想像性的跨國文化群體。根據筆者的考察，他們連結的東京陣地有詩刊《詩精神》、《詩人》，戲劇雜誌《テアトロ（Théâtre）》，日本文藝綜合誌《ナップ（NAPF）》、《改造》、《文藝》、《文學評論》、《文學案內》、《文藝首都》、《日本學藝新聞》、《中央公論》、《文化集團》、《日本評論》、《星座》，以及築地小劇場、新協劇團、三一劇場、朝鮮藝術座、中國文學研究會……等團體。連結的上海陣地，則包括上海中國左聯、華聯通訊社、《上海新聞報》、《立報》、內山書店、上海日報社，以及《文學》、《中流》、《時代知識》、《世界知識》、《青年前導》、《申報週刊》、《中華日語月刊》、《國際譯報》、《熱風》、《救亡日報》、《七月》……等中小型刊物。

左翼文化走廊，非但具備交通渠道、人員流動、藝文團體結盟等事實，更是文學創作、藝術交流、社會抗爭、革命運動等多元行動與話語交會的詩性空間。它是一個以藝文話語的柔性形式，批判帝國主義修辭、解構民族國家論述和抵抗法西斯戰爭的───通道性的文化場域。各國進步人士在其間的創作、翻譯、戲劇、音樂、美術、語言教學活動，特別是那些帶有「非轉向／不轉向敘事」特徵的文藝話語，為物質性的人員遷移和交流行為賦予象徵，將弱小民族論述、社會主義思想和反法西斯國際主義精神高度詩化，在該場域的形塑過程中尤其發揮了重要作用。

■二、走廊東端的流亡者藝術戰線：不轉向的旅日詩人吳坤煌

「東亞左翼文化走廊」的主幹道「上海⇌東京」走廊，形成於中、日兩國共產主義運動及無產階級文化藝術運動從高峰下墜後的一九三〇到一九三一年左右。它是在共產主義運動的低宕期、無產階級（proletariat）文化運動的傾頹階段，以離散流亡或留學旅居的各國異議份子在國際都市裡的跨民族結盟，所形成的少數者串聯搏鬥的最後平台。這個赤色走廊具有下列特徵：一、非社會運動與政治抗爭手段的「文化運動形式」受到重視；二、跨國／跨語／跨民族交流活動與小型進步出版物簇出；三、中文和日語都是這個特殊「亞際」場域的共同語；四、殖民地雙語人才（colonial bilingual）為溝通各國入土的重要中介者。

活動於左翼東側端點東京的台灣人當中，影響力首屈一指的當推普羅文學（Proletarian Literature）者暨戲劇人吳坤煌。吳坤煌（1909–1989），一九二九年赴東京，一九三一年加入共產黨，投入台灣人赤色組織的重建，這個工作乃是以日共為核心，台共、鮮共以民族支部形式隸屬其下的東亞共產主義運動重建工作的一環。一九三二年吳坤煌因「東京台灣人文化サクール（circle）事件」遭逮捕，導致大學課業中斷。但是，即便到一九三六年九月他再度因聯繫台灣與中、日、韓團體交流而遭日本政府逮捕、被逼宣誓轉向之後，也從未改變立場，始終是在東京串聯東亞左翼文化運動資源，為受壓迫的島內文藝界及東京台灣人民族運動謀劃新局面的樞紐人物。

吳坤煌善用中、日左翼文學／戲劇人士共同構築的平台，他一馬當先開啟的跨民族文化提攜工作啟始於「轉向」風暴下的一九三二到一九三三年間，背後有「東京台灣人文化 circle」及《フォルモサ（Formosa）》雜誌同人的聲援。不過，一九三三年六月以後，王白淵投奔謝春木，開始在上海從事反日地下工作，吳坤煌也逐漸回歸一九三一年的激進立場，與日、韓不轉向作家援結，並以無產階級文化理論撰文批判台灣鄉土文學論述與女性論述的理念危機。一九三四年適逢中國左翼作家聯盟東京分盟重建、第二批中國進步青年匯聚之際，吳坤煌透過日本知名左刊《詩精神》、《詩人》、《文學案內》等雜誌結識了這群中國青年，其後便借助他們在東京創辦的《東流》、《詩歌》、《雜文》、《質文》、《日文研究》等刊物，或寄稿回上海日刊《立報》刊載等方式，加入了中、日、台、「滿」不轉向作家的串連和翻譯工作。誠如大久保明男的研究指出，吳坤煌和同樣通曉中、日語的「滿洲國」留學生駱駝生（仲同升）一同穿針引線，協助左翼文藝的跨國理解與交流。

另一方面，吳坤煌透過一九三五年一月起擔當「台灣文藝聯盟東京支部」支部長的角色，將郭沫若、雷石榆、林煥平、魏晉等左聯東京分盟指導者與作家們介紹給島

內文壇，而支部重要成員張文環等人也積極支持他的策畫。一九三六年九月一日，日本警視廳以掃蕩人民戰線運動下的「共產學者關係者」為名，以違反治安維持法嫌疑取締張文環、劉捷、蘇維熊等人。在此案中，張、劉遭拘禁九十九日，蘇牽涉較淺僅拘留數日。共產學者關係者取締事件始於該年七月，在被取締的大批人士中，包含《ズドン（Bon！）》雜誌核心人物淺野次郎及朝鮮藝術座負責人金斗鎔等。《ズドン》被警方認定接受共產主義學者山田盛太郎、平野義太郎、小林良正等人理論指導，積極與東亞各民族團體聯絡，為「企圖重建普羅文學運動的非法性指導團體」。特高警察擴大搜查關係者後，九月以張文環與淺野次郎有交往、接受金錢支助並持有《ズドン》為由加以取締，連帶取締涉入者劉捷等。圖 2

左翼文化走廊以二十世紀初期就活躍的留學走廊和政經走廊為基礎，不同的是，其形構過程乃是以詩性的觀看、詩性的話語進行，在東端的東京以日文為主、中文為輔的語境下生成，在西端的上海則反之。在左翼詩性話語的建構過程中，「非轉向／不轉向」是跨國作家間最重要的主題。譬如，與武田麟太郎、平林彪吾等人有交流的張文環在《中央公論》徵文比賽中，以台灣青年的轉向思辨為題材獲得佳作的小說〈父親的容顏（父の顔）〉；又譬如，吳坤煌〈旅路雜詠之一：市井之聲（旅路雜詠の一部：町の声）〉、〈曉夢（暁の夢）〉、〈母親〉、〈悼陳在葵君（陳在葵君を悼む）〉等堅持苦戰的不轉向詩歌。他們都使用了鑲嵌若干台語方言的「台灣人的日本語文學」及具體活動，參與了當時國際左翼文化運動詩性話語的建構，並在其中打造出「台灣旅居東京左翼運動者精神史」的詩性空間（poetic space）。在一九三三年轉向風潮發生後，不論是參與文藝理論介紹、翻譯、創作、評論、美術創作或戲劇演出，台灣旅京左翼運動者帶有「抵抗轉向」之社群意識（sense of community）的這些符號、思想與話語，其性質都是富有特色的反法西斯主義的少數論述（minority discourse）和殖民地的弱小民族文學（minor literatures）。

吳坤煌以一九三一年到一九三三年間與日本及在日朝鮮人戲劇團體的合作為基礎，到一九三四到一九三六年間更發展出和旅日中國人合作的新向度。他不僅在詩壇上與中國青年共同促進「日──中──「滿」──台」的交流，也利用在日朝鮮人民族運動團體金斗鎔主持的「朝鮮戲劇座」，日本戲劇家秋田雨雀主編的戲劇專門雜誌《テアトロ》、土方與志領導的「新築地劇場」、村山知義倡建的「新協劇團」、中國旅日青年聯合組織的「中華留日戲劇協會」等等，共同推動「日──中──台──朝」的戲劇合作。在東亞左翼人士的合作中，吳坤煌逐漸找到台灣作家不可或缺的位置。亦即，一方面促使因民族運動、共產主義運動受抑而「八面碰壁」的台灣文壇聯繫上東亞左翼文化最後的依存體系，另一方面也使該體系獲得長達四十年左右的台灣解殖抗爭經驗中，累積的帝國主義批判論述與行動資源。

東亞左翼文化走廊示意圖／柳書琴繪

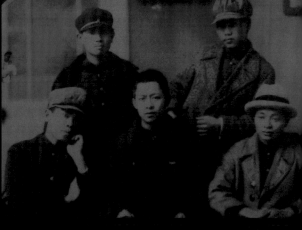

大阪朝日臺灣版

不穩な「民族解放」

舞台から呼びかく

崔承喜嬢等も利用

赤い本島人警視廳で取調

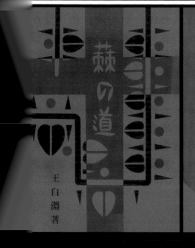

蕀の道

王白淵 著

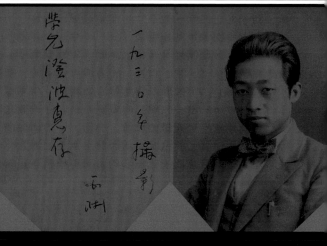

一九三〇年攝影

紫兄澄波惠存

雨川

1 東亞左翼文化走廊示意圖（柳書琴繪）

2 1937年3月12日《大阪朝日新聞台灣版》頭版，報導吳坤煌與朝鮮人演劇團體聯繫，利用邀請崔承喜來台公演進行左翼思想宣傳，故加取締
——圖片提供
吳濁水文化基金會

3 楊逵（前右一）就讀日本大學專門部文藝科夜間部期間的留影
——圖片提供
楊翠

4 王白淵《荊棘之道（蕀の道）》封面。以荊棘纏繞的十字架象徵台灣民族運動途上的苦門，

以及在苦難中誕生的大藝桂冠
——圖片提供
陳淑容

5 王白淵將自己1930年的獨照，連同《荊棘之道》一起贈予陳澄波先生
——圖片提供
陳澄波文化基金會

6 《從清晨到午夜》（初演）舞台劇照，築地小劇場（裝置：村山知義）

7 吳坤煌〈續戲劇之道（一）劇作法ABC〉
——圖片提供

8 吳坤煌發表台灣文藝聯盟東京支部成立的消息 1935年3月

9 東京驛前留學生歡迎第三次台灣議會設置請願運動成員

台灣普羅文學與東亞弱小民族文學經典的〈送報伕〉

楊逵，本名楊貴（1906–1985）。他的小說〈新聞配達夫〉（中譯名〈送報伕〉）是《台灣新民報》日刊文藝欄刊載的第二篇日文小說，台灣文學史上首次在日本得獎進而以中文和世界語被譯介到中國的小說。圖3 誠如河原功所言，它也是「第一篇突破殖民地言論封鎖線」的台灣小說。〈新聞配達夫〉在台刊行時遭中途禁止，懸宕兩年後投稿日本，不料卻打開了台、日左翼作家的交流，繼而被曾經參與前期左聯東京分盟的胡風介紹到中國，戰後初期胡風譯本又在省內外作家交流上有相當影響。因此在東亞左翼文化走廊上，〈送報伕〉堪稱最重要也最戲劇化的一篇名作。

〈新聞配達夫〉在戰前流通的版本包括一九三二年〈新聞配達夫（前篇）〉（台灣新民報日文版）、一九三四年〈新聞配達夫〉（文學評論日文版）、一九三五年到一九三六年〈送報伕〉（胡風中譯版）等。由於受到台灣總督府言論檢閱體制壓迫，這篇小說在台、日、中三地的接受情況長期存在隔閡。就日文版而言，戰前島內讀者只能讀見前篇，東京刊載的全篇禁止輸入；就中文版而言，島內讀者直到光復後才讀到胡風譯本，而它又與一九七〇年代楊逵將日治時期無法寫出的內容添寫完成的「復原版」不同。從〈新聞配達夫（前篇）〉到〈送報伕〉胡風譯本，銘刻了一部殖民地小說在東亞的旅行，以及從殖民期跨越到後殖民期的歷程。

一九二七年，包括蔗農抗爭、竹林爭議、拂下地爭議、小作爭議、青果爭議在內的全島性農民運動和罷工事件，使台灣階級鬥爭形勢日趨樂觀之觀點瀰漫。接著，世界經濟大恐慌，主張帝國主義即將崩潰的「資本主義第三期理論」盛行，加速一九二九年新文協再次左傾，楊貴在此背景下遭到批判和驅逐。〈新聞配達夫（前篇）〉完成於一九三二年，是楊貴首次以「楊逵」為筆名發表的作品，也是他轉進文藝場域企圖在此實踐其社會運動理念的轉捩點。一九二九年後楊貴雖已失去政治運動舞台，台灣左派運動也在連續取締下搖搖欲墜，但他卻密集關注日本左翼報刊雜誌，借鑑日本作家的台灣題材作品，特別是有關總督府政策批判，諸如伊藤永之介等人的小說。他嘗試以文學為農運發聲的新媒介，聲援日台兩地的勞農抗爭，〈新聞配達夫〉就是他認為社會主義革命時機未到，須先以文化形式研究並啟蒙大眾的一次實踐。一九三二年四月《台灣新民報》在日文文藝欄上，祭出第二篇激進小說〈新聞配達夫〉，不久後該作被令停載，嚴重打擊了文藝欄的進步路線，也迫使楊逵稍事沈寂後參與日本內地文壇的徵文比賽。投稿前他已充分認識台灣文壇附屬於日本文壇、日語體制的弱勢位置，考量過內地評審及讀者的期待，因此進行了部分改寫。一九三四年十月，該作成功獲得日本《文學評論》雜誌徵文第二名的殊榮，之後楊逵又透過境外刊行、解體回流、匿名自評、虛設論戰等策略，不只使被禁作品起死回生，全文重見天日，更使殖民地議題效應持續擴大。

楊逵以筆作槍，以文藝的喇叭，傳播「殖民主義糖業經濟對農民的剝削」、「跨國勞農應團結戰鬥」等議題的努力，稍後在日中翻譯中獲得了更大的實現。〈送報伕〉的文本旅行不只在台灣和東京之間往覆，更從東京、上海而擴及中國。一九三五年六月和八月〈送報伕〉及朝鮮作家張赫宙的〈山靈〉譯文，先後刊載於《世界知識》，一九三六年四月被收錄於胡風譯《山靈：朝鮮台灣短篇集》（上海：文化生活出版社），五月再版，戰後在中國多次重印。一九三六年五月〈送報伕〉、〈山靈〉另外被收錄於世界知識社編《弱小民族小說選》（上海：生活出版社），一九三七年三月再版。因此，〈新聞配達夫〉不僅是楊逵以農民文學樹立的成名作，也是台／日／中左翼文學交流史上最成功的一篇作品。

胡風響應一九二○年代就開始譯介歐洲弱小民族文學的魯迅、茅盾等人，在一九三○年中期也投入這項工作。少數（minorities）一詞，盛行於一戰以後，與歐洲帝國主義的領土分割與擴張有關，並因列強對新興小國的操縱，成為國際政治的敏感議題。一九三○年代隨著軍國主義的抬頭，少數民族問題被打壓為內政問題，又演變為列強對峙或衝突製造時的籌碼。包含魯迅及上海左聯在內的中國進步人士，一方面以弱小民族文學譯文提高國人對世界大勢的關心，另一方面也以弱小民族文學批判法西斯主義，並作為政治隱喻，宣傳反蔣抗日，傳達他們對國際政治的判斷和國內政治的期待。不論是《文學》、《譯文》或《世界知識》，左刊上的弱小民族翻譯工作都在反帝．反法西斯主義的脈絡下進行。

儘管如此，胡風選擇台灣日語文學作為譯介對象，這種視野與行動在當時卻相當創新。筆者發現，《世界知識》是一份國際動向分析雜誌，主要成員為共產黨員，以引介國際進步運動、連結東亞被壓迫民族共同抗日救亡為宗旨。在黎烈文、胡風等譯者策劃的「弱小民族名家作品」專欄中，〈送報伕〉就是胡風推出的第一篇譯作。之後，〈送報伕〉和〈山靈〉首先被一九三六年四月出版的《山靈：朝鮮台灣短篇集》收錄，隸屬黃源主編的《譯文叢刊》之四，五月又被《弱小民族小說選》收錄，成為茅盾主編的「世界知識叢書」之二，在「東亞弱小民族文學」脈絡上快速被經典化。

〈新聞配達夫〉在日本得獎，以及在東京和上海的完整刊出，都確立了楊逵在跨國左翼文壇上的特殊地位。這也激發出他從一九三五年得獎後到一九三七年中日戰爭爆發前，誠如白春燕、黃惠禎、王惠珍、張季琳、筆者等人的考察，更加積極地投入普羅文學理論的翻譯、日台左翼刊物的合作、中國左翼作家作品的吸收，以及編輯《台灣新文學》雜誌，以「聯繫中日左刊」或「寄生東京左刊」等方法，尋求黑夜前台灣文學前進的更多戰術。

楊逵所處的言論壓制更甚的島內位置及其肩負的《台灣新文學》主編角色，使他的文學活動和策略有別於旅居東京的台灣作家。但是，透過小說之足、文藝的翅膀，

他卻身體力行地示範了———以創作實力和殖民地特有題材，在東亞文化走廊上走出台灣作家自己的路。〈新聞配達夫〉的突圍與再突圍，是楊逵的成功，也是台灣文壇國際提攜路線的最初戰果。它是最早揚名日本的台灣小說，第一部以東亞弱小民族文學經典登上中國文壇的小說，也是給予台灣後起之秀呂赫若、翁鬧、張文環、龍瑛宗等人啟示的作品，是東亞反帝‧反法西斯文學史上彌足珍貴的共同資產。

■ 四、走廊西端的「台灣拜倫」：王白淵的鼯鼠生涯

《山靈》的出版使楊逵對中國左翼文藝界寄予期待，不諳中文的他通過譯本及在東京的日本友人，持續關注魯迅、上海左聯等作家。橫地剛的研究指出楊逵對蕭軍作品的高度共鳴，近藤龍哉也指出一九三七年楊逵透過矢崎彈與《星座》雜誌接觸；約莫同時，矢崎彈也前往上海，透過內山丸造、鹿地亘及上海日報社總編輯日高清麿瑳等人引介，會見胡風等左聯作家並結識蕭軍、蕭紅等。內山、鹿地在跨國左翼網絡中的重要角色眾所周知，相較之下，賴貴富、王白淵等台灣人在促進日中交流方面的貢獻卻鮮為人知。

賴貴富（1904–?），旅居東京的台灣資深報人、文聯東京支部成員。一九三七年他在派駐「上海近代科學圖書館」工作期間，協助矢崎彈的訪華活動，並潛行反日宣傳工作。一九三七年九月返回東京後遭逮捕，一九三九年四月以「違反治安維持法」及「意圖遂行共產國際、日共、中共之目的」等罪名提起公訴。一九三七年十一月，與賴貴富密切合作的王白淵，也在上海被捕，遣送回台後判刑八年。矢崎彈則因「反戰言辭」及「赴上海與左翼分子聯絡」，依違反治安維持法嫌疑在東京被逮捕。這場大取締使楊逵進行中的跨國左刊合作計畫成為泡影，開始了低調的「首陽農園」生活。不過中日戰爭前台灣人在中國投入反帝反法西斯的行動已散布各地，之後投入抗戰洪流，而島內的星星之火也未熄滅，最後匯流於台灣光復初期。王白淵就是一個案例。

一九三一年六月，擁有「台灣文學史上第一本左翼詩集」美譽的《蕀の道（荊棘之道）》在日本岩手縣出版，圖 4 出版後在台灣旅京文藝青年及中日文藝交流上引發一連串迴響。此時王白淵已經歷九年的留學與任教生涯，並累積了一些在東京參與台灣民族運動的經驗。三個月後，九一八事變爆發，次年一二八事變，同年四月朝鮮反日志士尹奉吉在虹口公園製造爆炸案，九月王白淵、吳坤煌、張文環等人與震災虐殺者紀念日遊行策動者的朝鮮人士同遭取締拘禁。一連串事件激發他在一九三三年六月以聯合被壓迫民族建設亞洲為目標奔赴上海，而他留給度過十一年青春的日本並昭告其革命志向的詩歌，都寫在《蕀の道》裡。誠如他在〈序詩〉

中寫道：「日出之前精魂的蝶／飛向地平線的彼方／你也知道───這隻蝴蝶的去向／朋友啊！／為了共同的志業／撤除界標柱吧／飛向高貴戰地的彼方───／我也知道　你也知道／地平線彼方的光／是東天輝煌的黎明徵兆／朋友啊！／我們互為兄弟／撤除國境的界標柱吧／為了神聖的我等的 ASIA」。

王白淵以蝶作譬喻，透過柔弱纖小的蝶，震顫雙翅飛向中國黑暗戰地的意象，譬喻各國藝術家、文化人、革命者在世界的暴風前，反戰的良心與無畏的前進。蝶，清高纖美，在王白淵大多數的詩歌中，象徵了革命的繆斯，革命隊伍中的文化人。然而，王白淵亡命上海後的情形，始終是個謎團。筆者曾透過王白淵詩作在上海雜誌上重複刊載的線索、匿名作品的出土辨識，以及與日本特務調查報告的交叉比對等方法，指出王白淵自稱的欲作為「台灣拜倫」的志向及實踐。在撥開這個歷史迷霧的過程中，不斷迴響在我心中的是英國詩人拜倫（George G. Byron,1788–1824）的遺囑───「我的財產，我的精力都獻給了希臘的獨立戰爭，現在連生命也獻上吧！」。

一九四六年九月至十一月期間，王白淵曾親自中譯《蕀の道》裡的三首詩，登載在他參與創刊的《台灣文化》雜誌上。不少人認為，這是《蕀の道》的初次中譯，也是在中文雜誌上的首刊。但事實不然，在一九三六年六月的時勢分析雜誌《時代知識》及一九三七年一月、三月的日語教學刊物《中華日語月刊》上，王白淵已使用化名發表過二次類似的「譯詩組合」。而這些上海刊物，其性質不論是翻譯日本雜誌上的政經情報，或是以日語學習雜誌爭取讀者，都是潛行反日宣傳的「翻譯抗日」之一環。

「譯詩組合」蘊含了王白淵對藝術、思想與台灣解放問題的思考，也銘刻了他早發的跨國境、跨民族、跨語言過程。這些組合通常出現在王白淵介入較深的刊物，將三者加以比較可知，〈蝶啊〉、〈給印度阿三〉、〈佇立在揚子江邊〉重覆選錄二次，〈未完成的畫像〉、〈咽血的殖民地（我的回憶錄一）〉僅一次，但每回的組合都不脫「個人藝術的追求／飛向上海戰地／呼籲弱小民族爭取獨立」的三部曲結構。王白淵除了在一九三六年到一九三七年之間，以《荊棘之道》作品「自曝」其抗日宣傳工作據點，在光復初期也刊出對進步讀者充滿暗示的荊棘之道「典故」。這些「譯詩群組」有如「左翼人的電報碼」，在不同時空、需求下，不斷對同志拍發召集令。王白淵的「譯詩組合」媲美楊逵的〈送報伕〉，不同的是，它連帶顯現了當時被日本政府稱為「台灣籍民留學生」的「祖國留學派」，如何與台灣留日派、中國留日派、旅華朝鮮進步人士形成跨國性的「左翼知日派」；共同傳播左翼思想、中國反日運動動向、日本侵華野心，並在中日戰爭爆發前後，出現左翼走廊西端的地下黨員、軍人、志士、流亡者等人員的群聚化。

東京也好、上海也好、戰後的台北也好，王白淵在反帝．反法西斯的思想宣傳工作中，運用日語教學、中日情報互譯、收聽日本廣播譯製新聞稿等手段，爭奪讀者，凝聚同志，幾乎已是這位雙語的共產黨員的一貫策略。他以自己的詩歌作教材，針對不同受眾———戰前自學日語的中國人讀者、戰後初學「國語」的台灣人讀者，進行忠實的翻譯，含蓄的影射。事實上，他參與的地下情報工作繁多，參閱一九三八年台灣高等法院檢察局的審判報告可知，一九三三年六月到一九三七年十月期間王白淵的反日工作至少包括：一九三三年六月到一九三六年十一月期間，在謝春木等人經營的「華聯通訊社」製作反日新聞，供給中國政府機關和新聞社。一九三六年擔任謝春木經營於法租界的「時代知識月刊社」編輯，在第七號上假借霧社事件批判台灣總督政治，昂揚少數民族意識。一九三七年三月到七月，協同賴貴富、何連來將中國人民戰線活躍的情況向日本內地大眾介紹，藉此支持中國共產黨的行動。一九三七年八月到十一月協同何連來加入國民黨最大的官方諜報機關「中央通訊社」，在上海進行情報工作。一九三七年九月加入中共外圍組織「上海文化界救亡協會」及其日刊《救亡日報》，擔任國際宣傳會和日本問題研究部的委員。一九三七年十月以編輯顧問一職，協助旅滬台灣人黃玉振等人擷取《上海新聞報》、《申報》、《大公報》反日記事，製作〈中日文對譯國際新聞〉半月刊……等等。

從《蕀の道》到一九三六年以匿名發表於上海報刊的一些短文顯示，王白淵從未改變過對革命作家的推崇，特別是以卓越詩歌激勵法國大革命後襲捲全歐的民族運動的拜倫。王白淵經常在詩文中提到的「革命」一詞，帶有左翼的亞洲主義思維，並非以單一國家的解殖或獨立為目標。王白淵將他躬身參與的東京台灣人民族運動、日本無產階級文化運動、中國反帝反法西斯運動、上海抗日救亡活動、台灣人在中國的抗日運動，都泛稱為「革命」。一九二九年到一九三一年他在東京參加台灣民族運動與無產階級運動時，雖已扮演聯繫日、鮮團體的角色，但是前往上海在跨國提攜的「反法西斯主義人民戰線」中從事抗日解殖及地下黨工作，其艱辛更增一籌。

一九四五年十二月，王白淵選擇〈鼴鼠（もぐら）〉作為與光復讀者見面的第一首詩。詩的首段寫道：「專心一意撥土的地鼠／你的路暗無天日彎彎曲曲／但是／你地底的天堂令人眷懷／地鼠啊！你是福氣中人／既無地上的虛偽／亦無生活的倦怠／細巧的眼睛為了看向無上的光明／漫漫的暗路為了到達希望的花園」。鼴鼠，長時間生存在地底的夜行性動物，經常被作為間諜的隱語。〈鼴鼠〉與〈序詩〉、〈蝶！〉齊名，象徵一生仰慕拜倫的王白淵的陰陽兩面。「地鼠啊！你的小孩已哇哇地哭了起來，快快給他一點奶吃吧！」，一直以正向氛圍轉化沉重課題的這首詩，透過幽默筆觸安慰和激勵年輕的革命者們，最末一句尤為神來之筆。事實上，比起展開華麗進步思想橫越國度的蝶，在黑暗暗地推進地下工作的鼴鼠死生難測，甚至終生不為世人所知。充滿自我影射的〈鼴鼠〉與同

期刊出的〈我的回憶錄〉，都是王白淵未被當時讀者洞悉的反法西斯革命詩人的自剖；同時，也是他對其他前進東京、轉進上海，奔走在天津、北京、西安、延安、東北、泰山、徐州、南京、上海、杭州、寧波、金華、廣東、武漢、重慶、昆明……等地的台灣志士們，深刻的憐惜與致敬。

■五、從文學交涉史重尋台灣思想資源

一九二〇年代傳入台灣的社會主義思想，在多角性的東亞網絡中萌芽。在它影響下的青年學生、農工民眾及菁英鬥士們，透過加入跨國社會主義運動或奔赴祖國抗日等途徑，參與了當時串流於台灣和東亞城市間的抗爭。當時左翼思潮影響台灣的路徑有二：一，蘇聯 ⟹ 中國 ⟹ 台灣；二，蘇聯 ⟹ 日本 ⟹ 台灣。由於台共一九二八年在中共與日共同時指導下成立的特殊背景，導致台灣左翼思潮傳播與人員指導的幹道，更經常是———蘇聯 ⟹ 中國（上海為中心）⟸⟹ 日本（東京為中心）⟹ 台灣。遺憾的是，一九四五年以後，一息尚存的第一路徑，在一九四九年國民政府強化肅左後中斷；第二路徑則早在中日戰爭爆發前，日本打壓日共台共、掃蕩人民戰線運動下遭到滅絕。換言之，在東亞進步運動中生成的第一波台灣左翼運動，並未在一九五〇年後順利傳承。今日我們需要做的便是從文學交涉史層面尋回這些思想資源的一麟半爪，進而與同時代台灣現代主義藝術思潮體現的另一種世界觀，其對台灣性的發掘、現代性的反思、集權思想與戰爭的回應、及對新興文化的創造，相互借鑑和啟發。

作者簡介

柳書琴，國立清華大學台文所教授。專著有《荊棘之道》、《殖民地文學的生態系》；編著有《戰爭與分界》、《東亞文學場》、《日治時期台灣文學辭典》；共同編著有《後殖民的東亞在地化思考》、《台灣文學與跨文化流動》、《帝國裡的「地方文化」》。曾獲國科會吳大猷先生紀念獎、清大新進人員研究獎、巫永福文學評論獎、中山學術著作獎。

I 之壹、兩種前衛：
東亞現代主義／左翼網絡中的殖民地台灣
■日治時期楊逵的左翼運動與文學實踐——

■文———————黃惠禎

一九二七年一月是台灣社會運動的重要分界點，台灣文化協會分裂，原以民族自決為基礎的統一戰線，在階級運動與民族主義者分道揚鑣之後，形成由連溫卿、王敏川等左翼人士掌權的嶄新局面。一九二〇年代席捲全球的馬克思主義，終於在新文協成立之後，成為主導台灣社會運動的核心論述。由於亟需左翼運動的領導人才，在島內各種團體的頻頻催促之下，兼具社會主義理論涵養與社會運動實際經驗的楊逵（1906–1985），毅然決然放棄日本的學業返台。

回顧一九二四年楊逵為追求新知東渡之際，正值經濟大恐慌與大正民主時期，勞農運動蓬勃發展，日本共產黨也已非法成立，社會主義大為流行。處身於失業人口眾多的東京，僅能四處打零工維生，也曾在求職時被騙去保證金，掙扎於飢寒交迫狀態中的楊逵，由於和眾多境遇相同的日本朋友相濡以沫，因而深刻體悟到世界上只有「壓迫階級」與「被壓迫階級」兩種人。當時的他不僅開始熱心地參與反抗性的集會與示威遊行，並且閱讀了馬克思的經典鉅著《資本論》。

一九二六年間，楊逵成為「東京台灣青年會」中共產主義學生的重要份子，參與「台灣新文化學會」的組成，並出席普羅文學作家佐佐木孝丸家的演劇研究會。一九二七年春，復參與領導「社會科學研究部」的祕密設立。值得注意的是社會科學研究部與日本、台灣的左派團體均有聯絡，尤其是和文協左派及農民組合幹部間有極為密切的關係，楊逵也曾經住在與農組有深厚淵源的勞動農民黨牛込支部，隨著黨員聲援過朝鮮人的抗議集會，並因此首度被捕。據此推論，負笈東京期間與日本左派團體的往來，乃楊逵結緣台灣階級運動的發端。

一九二七年九月，楊逵搭乘郵輪在基隆上岸後，隨即前往台北的文化協會支部會見連溫卿，並應邀參加市區的巡迴演講。接著到台中訪問農民組合，得悉鳳山的一連串演講計畫，便馬不停蹄地趕到鳳山支部，並在此邂逅人生伴侶葉陶。之後歷時三個多月的演講，讓楊逵幾乎跑過三分之一的南台灣鄉村，社會運動便以農民組合為中心而展開。十二月五日，楊逵負責起草農組第一次全島代表大會宣言，並在會中當選為中央委員，再經中央委員互選成為常務委員。次年又入選特別活動隊，並身兼政治、組織、教育三個部長職。除此之外，與工人團體沒有直接關係的楊逵，亦經常支援工廠、鐵道等的罷工行動。

由於農民組合與文化協會的本部都在台中，彼此串聯支援巡迴演講、座談等的實際行動，楊逵也同時活躍於文化協會。一九二八年五月七日，新文協機關誌《台灣大眾時報》於東京創刊，楊逵列名「囑託記者」（特約記者），並以本名「楊貴」發表〈當前的國際情勢〉，闡述日本因資本主義的急激發展，必當運用外交或武力干涉中國內政的見解，呼籲全世界的無產階級徹底鬥爭帝國主義與資本主義。六月，與簡吉路線不合的楊逵，被解除在農民組合的一切職務，運動重心轉移至文化協會。十月三十一日，文協第二次全島代表大會在台中舉行，楊逵當選中央委員。當大會審議至「反動政府暴壓的對策」時，被中止發言並命令解散，楊逵等十餘人分批至台中公園中之島集合，當夜包括楊逵在內的十六人遭到逮捕。一九二九年一月十日，文化協會中央委員會召開，審議第二次代表大會未完的議案，楊逵被推為議長。

一九二八年十二月，日本當局的調查報告中，將楊逵列為專屬於文化協會的運動者。顯見被逐出農民組合後，文協是楊逵從事社會運動的唯一據點。同年，楊逵出任彰化特別支部駐在員時，曾以理論鬥爭克服當地的無政府主義者，謀該支部之強化，計畫使彰化青年讀書會復活，實行社會科學研究，卻因此加深無政府主義者與共產主義者的嫌隙，形成彼此對立的局面。除此之外，楊逵也在鹿港組織讀書會，透過日文譯本研讀馬克思主義。學者莊萬壽近年間發表的文章指出，鹿港讀書會成員約有三、四十人，會址在魚脯街（今之順興街），經營刻印店的蔡葛與木匠莊泉都是楊逵的重要同志。

在彰化、鹿港兩地組織讀書會時，楊逵與賴和、楊守愚、黃朝東等彰化作家時有往來，奠定日後從事台灣新文學運動的人際網絡。一九二九年二月十一日在台南總公會演講完畢，與葉陶夜宿文化協會台南支部，次日早晨正要回新化舉行婚禮時雙雙被捕，腳鐐手銬地銬在一起。日治時期楊逵總計被捕十次，這次是最長的一次，刑期十七天。樂觀的楊逵不以為苦，戲稱之為「官費的蜜月旅行」，出獄後補行結婚典禮。

一九二九年十一月三日，文協第三次全島代表大會於彰化舉行。農民組合排除楊逵派認為連溫卿與楊逵有聯絡的事實，提出排擊連溫卿一派的檄文，文化協會再度分裂，王敏川取得領導權。楊逵先後被逐出農組與文協的背景，主要在於一九二八

年四月台灣共產黨於上海成立之後，返台的黨員向兩組織滲透的結果。〈台灣文化協會會則〉從一九二一年創立之初的「本會以助長台灣文化之發達為宗旨」，至一九二七年左右分裂時標舉「以普及台灣大眾之文化為主旨」，一九二八年改訂為「我們糾合無產大眾參加大眾運動以期獲得政治的經濟的社會的自由」，立場愈加左傾，台灣的左翼運動也朝向更為激烈的階級鬥爭發展，終於在一九三一年底遭到日本當局的大力壓制而趨於瓦解。

失去社會運動舞台的楊逵，以一支筆賡續未竟的使命，翻譯刊印馬克思主義文獻與列寧學說，並將事業重心逐步轉移於文學。公學校時閱讀包含帝俄與法國大革命時期的世界文學，以及返台前後數年間閱讀《文藝戰線》與《戰旗》等東京普羅文藝雜誌的經驗，無形中形塑了楊逵關懷弱勢的左翼文藝觀。不過其實楊逵在東京求學時即曾投稿報刊，一九二七年九月東京記者聯盟機關誌《号外》的「生活記錄」專欄，刊出短篇小說〈自由勞動者的生活剖面———怎麼辦才不會餓死呢？（自由勞働者の生活断面———どうすれあ餓死しねんだ？）〉。這篇描寫在資本家剝削下瀕臨絕境的勞工，終於不得不採取反抗行動的處女作，充分展現楊逵的階級意識與批判精神。楊逵為無產階級代言的文學風格，已在此時大致完成。

重拾文學寫作後的楊逵，最初嘗試接近大眾口語的台灣話文，並留有〈貧農的變死〉與〈剁柴囝仔〉兩篇手稿。其中夾雜的北京話文，應該是楊逵出入賴和家時閱讀中國白話文學，潛移默化中學習到的辭彙運用而成，〈貧農的變死〉並留有賴和修改的筆跡。由此可見從事社會運動的經歷，對於楊逵文學生涯的深遠影響。然而未曾進過私塾的楊逵，漢文能力不佳，創作時必須大量使用假借字，導致重讀時連自己都看不懂，便彈性地改以日文創作。

一九三四年十月，楊逵以融合階級意識與自身經驗的日文小說〈送報伕（新聞配達夫）〉，榮獲東京《文學評論》第二獎（第一獎從缺），成為第一位在日本文壇獲獎的台灣人，為台灣新文學史寫下燦爛的新頁。這篇台灣普羅文學的知名代表作，以台灣青年在東京的工作體驗為主軸，將東京的勞工運動連結台灣農村的經濟問題，再藉由東京送報伕罷工行動的勝利為契機，暗示被壓迫階級不分族群團結抵抗，終將促使台灣脫離資本主義與殖民主義雙重壓迫的命運。手稿中提及不只是台灣人，日本本土的窮人、中國與朝鮮人民也同樣吃著日本資本家的苦頭，具體展現楊逵社會主義國際主義者的開闊視野。一九三五年經由胡風的中文譯介，殖民地台灣人的悲慘生活被比擬成日本控制下的東北四省，在中國獲得熱烈迴響並廣為流傳。

〈送報伕〉在東京勇奪獎項一事，顯然激勵台灣作家陸續進軍日本文壇。一九三五年一月，呂赫若〈牛車〉刊載於《文學評論》，張文環〈父親的容顏（父の顏）〉入選《中央公論》小說徵文。因〈送報伕〉得獎而聲名大噪的楊逵，除了在東京與

台灣文壇發表作品，暴露殖民統治的殘酷與台灣社會的真相，也積極介紹日本的左翼文學論述，宣揚現實主義與文藝大眾化的理念，並因而與風車詩社的李張瑞有過爭論，針對他所謂優秀的作品通常都會凌越大眾的意見，批評這是傾向於把文學看得很高級。

一九三五年底，由於和張深切等人的文學立場相異，楊逵從原任日文欄編輯的《台灣文藝》出走，另創《台灣新文學》雜誌。創刊號中十七位日本、朝鮮作家對台灣新文學的期許，以及雜誌內銷售日本左翼書刊的廣告足以證明，楊逵與日本左翼文壇的密切聯繫。再從林幼春捐款資助雜誌之刊行，賴和擔綱漢文欄主編，清楚可見傳統舊文學過度到新文學的脈絡，亦可證明社會運動的左右陣營實非壁壘分明。

此之外，《台灣新文學》創刊時曾設置「鄉土素描」與「街頭寫真」欄，積極提倡以台灣現實為主題的文學寫作。一九三五年四月二十一日台灣中部發生大地震，參與賑災行動的楊逵撰寫報告文學，揭發震災傷亡慘重的原因，以及官方救災行動的種種弊病。一九三七年二月至六月間，基於重視文學的內容與思想之原則，楊逵透過日本文壇引介相關理論，以及世界各國報告文學之豐碩成果，希望藉由周遭事物真實與客觀的描寫，使文學反映時代，乃至於達成社會改造的任務，以此作為開拓台灣新文學的基礎。

一九三七年四月起漢文欄的廢止，使原本已慘澹經營的《台灣新文學》雪上加霜。為尋求東京左翼文壇的援助，楊逵於六月間前往，七月與來此領取《改造》文學獎的龍瑛宗直接對話。不料七七事變爆發，日本當局加緊對於言論的箝制，皇民化運動雷厲風行地推展開來，九月回台後不僅東京談好的計畫被迫中止，普羅文學也喪失發表園地。一九三八年五月，入田春彥自盡身亡。料理完好友的後事，並發表〈入田君二三事（入田君のことなど）〉，以紀念這份跨越種族的珍貴情誼之後，楊逵選擇暫時退隱於首陽農園，戰雲密布中靜候復出的時機。

參考書目

■王乃信等譯，《台灣社會運動史（1913-1936）》（台灣總督府警察沿革誌第二篇領台以後的治安狀況[中卷]）（台北：創造出版社，1989年）。
■彭小妍主編，《楊逵全集》，（台北、台南：國立文化資產保存研究中心籌備處，1998年至2001年陸續出版）。
■黃惠禎，《左翼批判精神的鍛接：四〇年代楊逵文學與思想的歷史研究》（台北：秀威資訊科技股份有限公司，2009年）。
■莊萬壽，〈在庶民觀點裡百年前的台灣文化協會是改革運動嗎？〉，《民報》，網址：https://www.peoplenews.tw/news/19ba00a7-1042-490e-8deb-239485ff6a0b（2019年5月6日瀏覽）。

作者簡介

黃惠禎，國立政治大學中國文學博士，國立聯合大學台灣語文與傳播學系教授兼人文與社會學院院長。著有《楊逵及其作品研究》、《左翼批判精神的鍛接：四〇年代楊逵文學與思想的歷史研究》、《戰後初期楊逵與中國的對話》。

1　《送報伕》胡風譯文於 1953 年 6 月在中國的首度刊載
圖片提供——黃惠禎

2　楊逵（右一）攝於東京，1924 至 1927 年間
圖片提供——楊建

3　楊逵《貧農的雙死》手稿上有賴和修改的筆跡
圖片提供——楊建

4　楊逵與賴守仁作送報伕像，1980 年攝於東海花園
圖片提供——楊建

圖
1　2
3　4

送報伕

台灣楊逵作
胡風譯

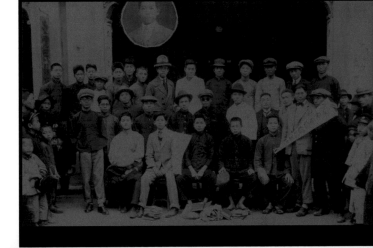

一之壹、兩種前衛：
東亞現代主義　左翼網絡中的殖民地台灣

■運動、藝文與麻雀──────
台灣近代知識青年的交際活動與日常娛樂

■文──────陳文松

荷蘭人在十七世紀抵達台灣島，那時明代移民的勞動者或商人，應該都還沒有看過荷蘭低地國的風車。經歷過清代，一直到日本統治中葉，台灣島內又出現了風車，只是這「風車」不是真的風車，而是一種隱喻的現代文青所組成的團體「風車詩社」，他們要像唐吉軻德一樣，拿出寶劍不斷地向現實的那道堅而難摧的主流思想吶喊挑戰著。而那道始終強調文化、文學必須勇於面對殖民統治現實的主流思想，其實更源自十七世紀以來，荷蘭人留下了那一座座風車之後，便逐漸深化並匯流成主體的「台灣人意識」。因此如何從被統治中站起，推動時代巨輪向前、抗拒不斷被決定的命運，遂也成為日治時期不同世代文青（文化人）的共同使命。在「風車」來之前，一代接一代地奮起費力推動著那笨重的風車，一寸一步地往前轉。即使風車本身根本不會往前，但因風車所捲動的水流，卻能源源不斷地流向四方。

有一位出身於台灣中部鄉下的傳統士人之子，從小進私塾，念著幼學童蒙和三字經，一八九五年風雲變色，日本殖民統治者在當地蓋了一所近代化的小學（即公學校），他那負責維持地方安寧的父親，武秀才出身，被統治者相中最好的協力者。因此派駐地方最高行政長官不惜三顧茅廬，才請了他出來協助，這也包括這所近代化小學將他最小的兒子送進小學就讀，成為異族統治下就讀新式學校的「手本（範本）」，那就是洪元煌，出生於一八八三年，當時早過了日本義務教育的學齡年限，但在殖民地，只要申請就讀，而又具備漢學基礎，年齡就不是問題。念了不到四年，一九〇二年，洪元煌畢業時剛滿二十歲，成了台灣第一代的近代文青。

他從念私塾的時期，便接受當地士紳們遠從鹿港招聘名師教授，一洪（洪月樵）、一施（施梅樵），都是乙未變動之際，不願在新政權下出仕的傳統文人。在此之下，洪元煌與當地年輕人們，共同組成了發揚文運的碧山吟社，藉此與中部漢民族意識凝結中心櫟社和霧峰萊園交流切磋，以抒發自我內心中對異民族統治下的新仇舊恨。

從新民會、台灣文化協會，再到台灣議會設置請願運動，近代文青在民族自決的思潮下，轉身一變成為「台灣青年」，提倡台灣文化、啟蒙台灣人政治意識，以及要求殖民統治者改善台灣人與日本人之間的差別待遇等。在林獻堂的撐持下，洪元煌與蔣渭水等「台灣青年」，承擔起啟蒙台灣社會的重任，左手寫漢詩，右手寫和文（即日文）。洪元煌並於一九二四年設立草屯炎峰青年會，呼應台灣文化協會，向當時高壓的殖民統治者要求「正義與人權」，並透過各種活動來提升地方文化與啟發台灣人政治意識。

而此時，另一位從台灣南部因受限於殖民地教育的差別待遇而決定到日本內地留學的小留學生，從岡山金川中學再如願考上東京醫學專門學校後，也在思潮最為洶湧的時期，加入東京台灣青年會社會科學研究部的成員，並因此遇上社會主義思想取締，而在警察局內被拘禁了二十九天，並且沒收了日記。那就是一九〇七出生的吳新榮，堪稱台灣青年第二代。

吳新榮在東京留學期間，除了參與政治思想活動外，早從金川中學時期，在岡山縣遠離市中心的偏僻小地方金川孕育了文青的天分。左手寫漢詩，右手寫和文，在遠離故鄉，同時也遠離帝都（東京）的小天地，透過同在第六高等中學就讀的陳逸松，與東京台灣青年會互通聲息。如願到了東京，考上心中的理想志願。吳新榮對於殖民地台灣人處境的多層體驗，在其學成返鄉，一方面在佳里發揮所長，以醫業站穩腳步，但一方面感到草地年輕世代缺乏刺激與交流，開始實踐與落實其文青（文化人）的使命，成立佳里青風會，希望藉由社會交際，相互激勵，以免與地方當權派的腐敗政治同流合污。

洪元煌則以草屯炎峰青年會為基底，聯合地方志同道合的夥伴，一開始就成為台灣文化協會的堅強盟友，台灣文化協會分裂後，從台灣民眾到台灣地方自治聯盟，洪元煌與草屯炎峰青年會作為提升台灣人政治權利與地方文化發展的目標，始終奮鬥不懈。其間，一位來自霧峰吳厝的青年，在總督府國語學校畢業後到草屯當地小學任教，並成為洪元煌的佳婿。由於對爭取改善台灣人處境深具使命，毅然決然辭去教職，進入台灣民眾黨專任書記，遂成洪元煌的左右手，那就是吳萬成。他同時也是日治時期少數的專職黨工，並在台灣新民報社成為日刊後，成為該報的記者，數度揮動如椽之筆嚴詞批判殖民統治。

為了聲援各地支部的成立，與洪元煌、葉榮鐘等南北奔波舉辦政談（政治宣講）充當辯士，一九三一年一月一行人開赴北門郡參加晚上台灣地方自治聯盟北門支部演講會，吳萬成講「地方自治與教育問題」，葉榮鐘談「台灣地方自治聯盟運動方略」，洪元煌則談「地方自治與民眾生活」。一九〇〇年出生的葉榮鐘比吳萬成大兩歲，而當時葉榮鐘剛過三十歲，吳萬成則未滿三十歲，且都受過更高等教育，文筆口才都屬一流，亦為台灣青年第二代。他們白天奔波於政治活動，晚上的休閒娛樂就是打麻雀（即麻將牌），這些行動派的政治文青，為什麼打麻雀？「晚上張景源君、洪廷勳君和葉榮鐘君來，徹夜打麻雀，這是為了趣味，同時也可忘卻身心的痛苦。」（吳萬成日記，一九三一年二月九日）這點與鹽分地帶的夥伴們，在為了提倡台灣文學而戰的同時，在日常生活中以打麻雀作為彼此間最主要的室內社交娛樂，有著異曲同工之妙。

吳新榮在一九三七年十一月六日的日記裡如此寫著：「晚上，和李自尺、徐清吉、陳培初、鄭國津、黃炭、林書館、莊薦、莊維周、葉向榮等大舉到樂春樓飲酒食菜。我們因何日日都打麻雀、食燒酒？第一就是娛樂，第二就是交際，第三就是時勢，等等總是表現這階級的生活。」換言之，對吳新榮這群「麻雀黨員」來說，打麻雀不僅是兼具「娛樂」與「交際」的社交娛樂功能，同時也是展現「這階級的生活」風格的象徵。

這階級的生活風格，並非只發生在殖民地台灣。正好相反，其源頭乃源自於殖民母國日本。

原來一九二〇年代廣受大眾歡迎的作家菊池寬和久米正雄，在「麻雀」（麻將）於一九二四年由中國傳入日本，竟成為日本國內推廣這項室內社交娛樂麻雀的重要推手。受到這個流派影響的台灣文學家———包括菊池寬之門人楊雲萍、鹽分地帶作家群（包括郭水潭和吳新榮）、劉吶鷗，以及呂赫若等，更先後成為引領台灣新文學走向社會、走向大眾的重要人物；這些人當中，也有不少人便以「雀戲」為其日常生活中重要的社交娛樂。

一九一一年出生於屏東，曾留學東京，並於一九三六年出版《台灣文化展望》（遭殖民政府禁止出版，一九九四年才中譯問世）的劉捷，在書中如此寫著：「現代的學生，徬徨在燈紅酒綠間追求享樂……這是一般風潮，中野（按：位於東京）的麻將俱樂部竟坐滿台灣學生。」

而曾於一九二八年到一九三二年留學東京的鹽分地帶作家吳新榮，也在留學期間習得「東京式」麻雀的打法，並於返台到台南佳里開業醫師後，「以牌會友」，甚至曾戲稱自己的日記為「麻雀日記」。當時不論歐美或日本，麻雀是以一種室內社交娛樂的遊戲方式，風靡全球；且因為要湊足四人才能將麻雀的娛樂性發揮地淋漓盡

致，為方便找尋「牌友」互相切磋，所謂的「麻雀俱樂部」便如雨後春筍般紛紛成立。

為了強化會員間「趣味」交流的社交性和娛樂的正當性，台灣社會資產階級和文化人也開始依樣畫葫蘆，陸續成立以「俱樂部」為名的「趣味」社交娛樂團體。其中最具代表性的便是一九三〇年七月由林獻堂等中、北部士紳為主的中州俱樂部，以及仿中州俱樂部、於一九三六年由林茂生擔任顧問的南州俱樂部。不過有趣的是，這兩個同屬台灣社會資產階級和文化人所設立的區域性俱樂部，對麻雀這項「趣味」卻有著截然不同的立場。

首先，中州俱樂部設立的宗旨在於「敦睦友誼，交換智識，提高趣味」。尤其為著改善全島各地「開懸賞附的麻雀大會」荼毒台灣社會的惡習，該俱樂部領導人林獻堂為此帶頭舉辦象棋大會，以期掃除麻雀的流毒。

至於南州俱樂部，台灣古典文學研究者施懿琳在《吳新榮傳》中，對南州俱樂部有如下的描述：

> 此乃模仿台中〔按：中州〕俱樂部而成立，會員大部分是小資產階級的進步分子和文化界人士，由林茂生擔任顧問，主要的會員有：黃百祿、石錫純、王烏碖、毛昭葵、郭啟、郭秋煌、楊景山、沈榮、王清風、劉青風、葉禾田、徐光熹、劉子祥、商滿生、謝汝川、陳啟川、顏春芳等二十幾人，大部分是吳新榮的親友或半面相識的朋友。會友們在此打牌、下圍棋、座談、會食以外，尚有一個特色就是愛好自由的精神。

從曇花一現的青風會到陣容壯大的俱樂部，吳新榮所追求的，其實只不過是在殖民統治嚴密監控的社會規制中，透過社交娛樂來構築一個讓台灣人之間得以自由交遊的社會「縫隙（公共空間）」。有趣的是，在一九三六年和一九三七年，南州俱樂部連續兩年舉辦的麻雀大會中，吳新榮兩次敗在商專時代的老師林茂生手下，由此可看出林茂生的「雀技」高人一等。至於南州俱樂部對麻雀的態度，顯然與中州俱樂部南轅北轍，反較接近當時在台日人廣設的「麻雀俱樂部」，以平常心將麻雀視為正常的室內社交娛樂，且「開懸賞附」。

最後，不管是台灣地方自治聯盟中的盟友吳萬成與葉榮鐘，或是鹽分地帶中的吳新榮及其夥伴們，不論稱其為政治文青抑或是文學文青（亦即文化人），這樣彼此之間的「仲間」意識，並非憑空而來，而是一種日常生活的實踐結果。其中的一種流行文化打麻雀，適巧成為這些不同集團間社交活動的共同語言，同時也是一九三〇年代台灣文青社交文化的儀式與通關密語。

而在當時，殖民政府透過一連串的都市計畫與政策的堆動與落實，不僅透過交通與產業手段強化了城市與鄉村的連結，更在每一人口匯聚之處，不斷地改造與衍生各種不同型態的社會交際與大眾消費的「公共空間」。從劇場、戲院、酒樓、喫茶店、公會堂、百貨公司等，創造更多地域性的公共空間；同時藉由柏油道路與輕便鐵路的鋪設等，縮短人際交流往來所需花費的時間。凡此都讓具有較高知識教養而不同世代的文青，能在此不同的公共空間中悠遊交際，並孕育出不同特色的文青集團，同時對於殖民統治下台灣未來的走向，也更異化出不同的分眾，各自追逐不同的夢想。「風車」來了！

作者簡介

陳文松·日本東京大學總合研究科地域文化研究專攻博士，曾任教國立花蓮教育大學、東華大學，現為國立成功大學歷史學系教授兼系主任，講授台灣政治文化史、日治台灣史、區域研究。其研究領域包括殖民政策史、地域社會，以及日常生活（娛樂）史。著有〈從「總理」到「區長」：與日本帝國「推拖頑抗」的武秀才洪玉麟——以洪玉麟文書（1896-1897）為論述中心〉、〈日治台灣麻雀的流行、「流毒」及其對應〉等論文，以及《殖民統治與「青年」》、《來去府城透透氣：一九三〇～一九六〇年代文青醫生吳新榮的日常娛樂三部曲》兩本專書。

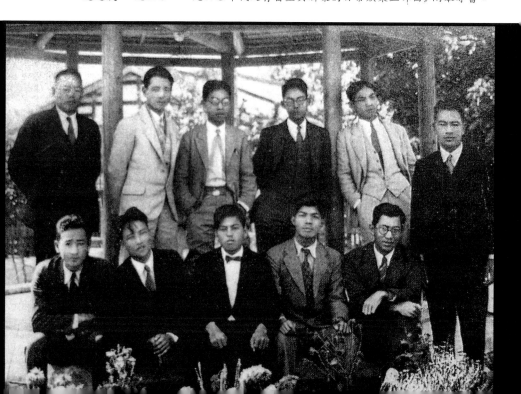

圖
2 ┃ 圖
1 ┃ 3 ┃ 4

1 ┃ 青風會。郭水潭（前中）、徐清吉（左三）、日本特高警察（後左一）
　　圖片提供──吳南圖

2 ┃ 吳新榮就學東京醫專時在上沼袋宿舍之生活照，背牆有孫中山遺照。
　　1929年11月23日
　　圖片提供──吳南圖

3 ┃ 吳新榮以最高票當選佳里街協議會議員紀念。1939年11月23日
　　徐清吉（左）、郭水潭（右）、王烏硈（前）、吳新榮（中）、
　　圖片提供──吳南圖

4 ┃ 吳新榮就學東京醫專時於柏木宿舍之照。1929年
　　圖片提供──吳南圖

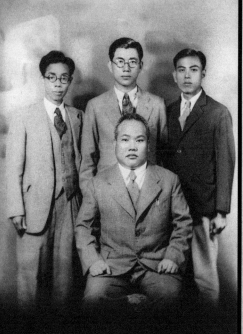

圖
A｜C
B｜D

D C B A
《
日
曜
日
式
散
步
者
》
電
影
畫
面

《
日
曜
日
式
散
步
者
》
電
影
畫
面

《
日
曜
日
式
散
步
者
》
電
影
畫
面

馬
里
奧
‧
西
羅
尼
《
騎
自
行
車
的
人
》
1
9
1
6
｜
2
0

A｜D
B
C

DCBA

D 張才《鳥瞰電車道，上海》1942－1946

C 鄧南光《仰寫建築，東京》1929－1935

B 鄧南光《立體攝影術──淺草電影街》1929－1935

A 鄧南光《建築工地》1929－1935

A　師岡宏次《銀座五丁目東側》1937
B　桑原甲子雄《淺草公園六區（台東區淺草一丁目）》1935
C　濱谷浩《東京丸之內，建築工地》1937
D　安井仲治《速度》1932－1939

楊三郎　《巴黎街上》　1927　────　楊三郎美術館提供

呂基正　《商品櫥窗》　1934　────　私人蔵家提供

■艾呂雅為畫家而作的詩

陳太乙　譯

▶米羅

太陽之獵物我被囚禁的腦袋，
除去山丘，除去森林。
天空未曾如此美。
葡萄的蜻蜓
賦予它明確的形
我一揮即散。
第一日的雲，
不可感且如何也說不準的雲，
雲的顆粒
在我燎原的目光中瞬間燃盡。
最後，為能佈滿一片曙光
天空必須如黑夜一般純淨。

▶恩斯特

角落裡亂倫女子靈活敏捷
一襲小洋裝圍繞童貞旋轉。
角落裡天空擺脫了
暴風雨的荊棘留下圈圈純白
角落裡最明亮的那雙眼眸
等著焦慮的魚群。
角落裡夏日碧綠的車
傲然不動且永恆靜止。

青春的微光
燈火遲遲方亮。
第一盞照亮她殺死紅色蟲子的乳房。

▶保羅‧克利

宿命的坡上，旅人
趁著天光之賜，雨淞溼滑且無碎石，
而藍眼的戀人，發掘他的季節
每根手指皆戴著戒指形的碩大星子。

灘岸上大海留下了雙耳
沙粒掏空一場美妙犯罪的發生地。
刑罰對劊子手比對受死者更殘酷
刀刃是符號而槍彈是淚珠。

▶喬治‧布拉克

一隻鳥飛起，
噴吐雲彩似一張無用的幕，
牠從不畏懼光線，
封閉自我於飛行，
未曾留下身影。

豐收的貝殼被陽光破碎。
林中所有葉片齊聲說好，
它們只會說好，
所有的問題，所有的答案，
露珠滾落這句好的最深處。

一個目光迅捷的男人描述愛的天空。
他從中收集各種珍奇
如樹葉藏於林中，
如小鳥，縮在雙翼中，
以及人們酣睡夢中。

收錄於 1926 年，保羅‧艾呂雅《痛苦之都》Paul
Éluard, *Capitale de la douleur*, 1926

■現代畫家素描

瀧口修造

陳明台　譯

▶達利

長線的叫喊
有毛的小石頭們的醒覺
虛空的痣
像制服的蝶
像月亮的女人的臉
沒有頭的臉
尋求今宵的悲傷
不眠的椅子的
鐘錶們
是從湖水裡浮現的兩棲類
地球儀罹患了
濃烈的鄉愁
空間充滿著可怕的欲望
就像三角定規強烈的顫動
人跟人互相擁抱
餓了的空想的小麻雀的群集
可怕的二十世紀物體的
天空間降落了
宇宙的容器也是內容
純粹的幼兒們
是驚嘆的情結
巨大的皮包　大的鋼琴
悲劇的發生在漫畫之中
是張大嘴的口罩
沿著 Dali 這個字
腐蝕不可思議的延續的岸橫臥著
達利　那是會讓人聳然的波音

▶唐居伊

重量的打字員
你的手

煙霧的尾巴
就像無法溝通的對話
冒了開花與死的危險
沙漠的頭
空白的細縫整齊地羅列著
溫度計毫無作為地
追著夢
被放出籠的小豬
搖晃的薔薇的耳傾聽
像星星一樣消失

等待著所有的人
等待所有的人
未知的
但卻未有印象的
無窮的象棋上

▶曼雷

被解剖的月
邂逅了亮著光的牙齒
亮著光的肋骨

肉體居住著影子的戀人
低聲細語在大的眼裡
在無限的階梯裡聽見
美麗的語言
在水晶的大眼中
發亮的鳥在變形
只有在美麗的光中豹倒立著
所有的星停在衣服上

發亮的裸體
雕像在朦朧中
血液應該會奔馳吧

▶畢卡索

飛鳥們的
悲傷的眼睛
像歌一樣
在人們的血液中像釘子緊釘著
對著水中的眼或唇
土中的耳或額呼叫
風中的愛
揚起溫柔的聲音
打開花瓣的窗
白椅子彎曲著黑色的腳
像刀一樣
刺痛著乳房

在月亮出來時
把眼向著女人的素顏
燃血的地圖
蒼白地擴張
在水鳥的翅上
隱藏著海
乳房的顏色隱隱若現
隱藏著血的顏色

▶米羅

風的舌頭
一直都是晴朗的天空
咬緊
你的畫
太古的海報中

語言像小石般聚集
羽毛的飛奔
猛獸的對話在絲屑飄溢中
誘拐的
天國與地獄的結婚
你在黑色中描繪
比在鏡中連結的絹帶還來得快速

孩子們的運動場
轉動的球紛飛
一顆澄明的球
就叫做米羅

▶馬格利特

解放的畫像
不停流動著
像走馬燈般匆忙
在山與山之間流動
北極的孤獨
以人間的畫影震動
不絕地發信的 ABC

在破爛不堪裂開的岸邊
一頂絹帽燃燒著
就像鏡子的惡作劇
人的回想
無限地燃燒絹帽

而且焰火們
像 ABC 一樣接受訊息
在美麗的月蝕的夜晚
畫影在微笑著

恩斯特

夜的旅行者
不可得的夜的手銬
像肉片一樣
四處逆濺

沒有聲音　夜半
傾聽戈壁沙漠
有擬態的信
語言的罐頭
飢餓的永遠的鳥兒們
把鳥兒認成肉片

人贈送東西
就像花一樣地燃燒著

立台製現代：風車轉動中的多稜折射

之貳 新浪潮湧至：

東亞跨界域共振

Syncretism: Beckoning the Many-Facets Spirits and Cross-Boundary Flow of Esprit Nouveau

三岸好太郎《海與日光》1934

I 之貳、新浪潮湧至：東亞跨界域共振

■從「殖民的國際都會主義」到「想像的鄉愁」——————江文也的音樂

■文————王德威

江文也（1910–1983）出生於殖民地台灣，一九一七年被送到中國廈門，就讀於一所有日本背景的學校。一九二三年江移居日本，隨後進入一所職業學校修習電機工程。但這位台灣年輕人卻對音樂情有獨鍾，將大部分業餘時間都花在聲樂課上。

江文也在樂壇最初以歌唱起家；一九三二年到一九三六年曾在日本全國音樂比賽中獲得四個獎項。一九三三年，藤原義江歌劇團給了他一個男中音的職位，在普契尼的《波西米亞人》和《托斯卡》等劇中擔任配角。同時他開始追隨早期日本現代音樂的領軍人物山田耕筰（1886–1965）學習作曲。圖1

正如他許多同行一樣，江文也沉浸在大正時期的歐化氛圍裡。但是隨著西學知識越來越成熟，他意識到並非所有外來的東西都可以貼上「現代」標籤。他對古典和浪漫派大師的興趣逐漸降低，轉而開始迷戀曲風前衛的史特拉汶斯基（Igor Stravinsky, 1882–1971）、德布西（Achille–Claude Debussy, 1862–1918）、普羅高菲夫（Sergei Prokofiev, 1891–1953）、馬利皮埃羅（Gian Francesco Malipiero, 1882–1973），特別是巴托克（Béla Bartók, 1881–1945）。他渴望追逐更反傳統的東西，結識了像箕作秋吉（1895–1971）、清瀨保二（1900–1981）和松平賴則（1907–2001）這些作曲家，並加入了「新興作曲家聯盟」。

至此江文也所經歷的似乎是典型的東亞現代主義者對西方前輩的回應。他和趣味相投的同行們一方面承認歐洲音樂的強大影響，另一方面卻渴望創造一種本土的

聲音與之對應。他們嘗試將遲到的現代性（belated modernity）轉換成另類的（alternative）以及異地／易地（alter—native）的本土現代性。

但由於身分使然，江文也的挑戰顯得更爲複雜：他來自台灣，而台灣自1895年起已成爲日本殖民地。江出生的時候（1910），台灣已經逐漸納入日本的政治、文化和經濟體系。儘管歧視性的種族政策無所不在，日本殖民政權對台灣的現代化倒的確作出貢獻。因此對於大部分台灣人來說，「成爲日本人」是擺盪在殖民現代性和民族認同之間的弔詭。江文也也未能脫離這個弔詭。儘管他十幾歲時就移居到日本，殖民的幽靈始終長相左右，以至於直到許多年後，他將作品如何出色卻從未在日本獲首獎的原因，歸結於他的台灣背景。

我們所關注的是，江文也以殖民地之子的身分，如何折衝在他音樂事業中的兩極———即現代主義和民族主義———之間。如果殖民主義的力量不僅在於殖民者對殖民地所施行的政治和經濟壟斷，也在於無所不在的文化統攝，那麼現代日本作曲家的全盤西化其實意味著歐陸霸權已經滲入東瀛，而日本的現代性也已經不自覺顯露其殖民性的一面。有鑒於此，像江文也這樣來自殖民地台灣的作曲者，不就是雙重遠離那歐洲音樂的殿堂，必須以轉嫁再轉嫁的方式來把握大師的技巧？

問題不止於此。我們要問：既然民族主義有助現代日本作曲家重新界定他們創作裡的國族身分，一個來自殖民地台灣的同行是否也有資格闡釋「真正」的日本音樂？另一方面，假如民族主義未必是內爍道統的自然流露，而也可能是一種（由歐洲輸入的）現代意識形態，得以通過政教機制來培養，那麼像江文也這樣從小日化的藝術家不同樣有資格代表日本、從事「日本的」音樂創作？由此推論，江文也七歲離開台灣，直到一九三〇年代中期才短期回鄉，除了血緣種族關係，在什麼意義上他還稱得上是台灣的「當然」代表？日本的殖民政權如何將江文也其人其作收編到日本地方色彩（local color）的論述，而不是台灣區域主義（regionalism）的話語中？

這些問題也許可以從江文也一九三四年的管弦樂作品《來自南方島嶼的交響素描》中獲得解釋。這首作品包含了四個樂章：〈牧歌風前奏曲〉、〈白鷺的幻想〉、〈聽一個高山族所說的話〉和〈城內之夜〉。在這些作品中，〈白鷺的幻想〉和〈城內之夜〉在第三屆日本音樂比賽中獲獎。在〈城內之夜〉的基礎上，江文也完成了《台灣舞曲》。《來自南方島嶼的交響素描》充滿晚期浪漫派風格，並用日本民歌樂曲中的旋律作爲點綴，顯示江文也的老師山田耕筰的影響。但還有別的：一方面那種神祕和催眠色彩油然而生德布西般的印象派感受，而同時，它的節拍和節奏轉換，還有使用附加和裝飾音製造變奏的方式，更顯示了巴托克的風格。圖2 圖3

需要注意的是，這五首作品是一九三四年江文也成年後首次回台旅行時所構想的，當時他離開台灣已經有十七年。那次旅行中江文也與其他幾位旅日台籍音樂家一起

巡迴表演，並且獲得熱情歡迎。使他印象最深的卻是台灣島上寧靜的生活和美麗的景色。正如他所說的：

> 水田真是翠綠。在靜寂中，從透明的空氣中，只有若干白鷺鷥飛了下來。於是，我站在父親的額頭般的大地、母親的瞳孔般的黑土上。……我靜靜地闔上眼……人性與美麗的自然，以及這個地方的生命，使我投入冥想中。
>
> 我感覺有一組詩、一群音在體內開始流動。說不定古代亞細亞深邃的智慧在我的靈魂中甦醒。這樣的觀念逐漸進展，最後形成一個龐大的塊狀物，在我的內心浮動，以此，使我狂亂異常。註1

江文也描寫他看到台灣田園風光時的興奮之情，彷彿經歷了某種神聖的狂喜。回鄉之旅可能讓江文也詩興勃發，但我們好奇的是，這種鄉情的湧動是否也可能是主體的一廂情願，一種放縱自我想像的藉口？

我們也不能忽視江文也音樂和文學作品中的異鄉———異國情調———母題。不論他對台灣的感情有多麼深厚，江文也其實少小離鄉，與這座島嶼睽違久矣。也正因此，他那種狂熱的鄉愁每每洩露了他對
故鄉的陌生：

> 在那裡我看到了華麗至極的殿堂
> 看到了極其莊嚴的樓閣
> 看到了圍繞於深邃叢林中的演舞場和祖廟
> 但是　　它們宣告這一切都結束了
> 它們皆化作精靈融入微妙的空間裡
> 就如幻想消逝一般渴望集神與人子之寵愛於一身的它們
> 啊———！　在那裡我看到了退潮的沙洲上留下的兩、三點泡沫的景象。註2

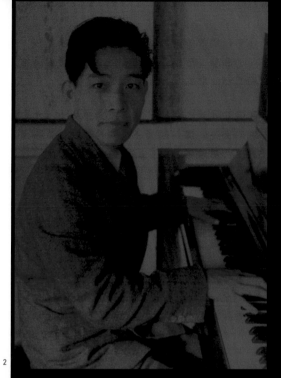

圖 2

1 | 3 4

BUNYA KOH
Formosan Dance - Dance Formosan
Tanz Formosa
OP. 1
PIANO SOLO

江文也 作品一
臺灣の舞曲
ピアノ獨奏

HAKUBI EDITION

TOKYO 1936

BUNYA KOH
Three Dances
for Piano
OP 7
Бунья КО
Три Танца
для фортепіано

江文也
三舞曲
作品七
ピアノ獨奏

COLLECTION ALEXANDRE TCHEREPNINE

江文也的這首詩寫於一九三四年訪台之後，也出現在《台灣舞曲》的唱片介紹中。與前面散文那種田園意象相比較，這首詩裡的台灣是個頹敗的宮殿樓閣、舞場祖廟的所在。然而「一切都結束了」。

一個藝術家的鄉愁可能來自遠離故土，也可能來自他覺得他已經失去與土地靈犀相通的那點感應。通過江文也的詩歌和音樂，台灣顯示兩種不同視野：一是頹敗的荒原，一是詩意的夢土。前者喚起對歷史輝煌的感慨讚嘆，後者則引發素樸的牧歌吟唱。但我們可以輕易指出，台灣從來不以「華麗至極的殿堂與極其莊嚴的樓閣、演舞場和祖廟」知名於世，江文也一定是為了他自身的懷鄉想像而營造了一個異域景觀。倘如是，我們也應當探問，是否江文也筆下的白鷺意象，土著文化的采風，還有「南島」風情色彩，也未必是純然的鄉土寫真，而不乏奉故鄉台灣之名所敷衍、誇張的異域情調？

我在別處曾提出，鄉愁往往可能和異域風情一同出現，因為二者都依賴於「錯置（displacement）」的原則。在神話學和心理學的意義上，錯置意味一種敘事機制，企圖重新定位、掌握去而不返或難以言傳的事物。但錯置的敘事或心態也同時反證了那號稱「本源」的事物可望而不可即的失落感。註3 江文也的文字和音樂則顯示他的異域風情和鄉愁相互糾纏，更有其歷史因素。三十年代初期，台灣作為魅惑的、神祕的「南方」，已經普遍成為日本作家和藝術家熱愛的主題，比如佐藤春夫（1892–1964）的浪漫小說，石川欽一郎（1871–1945）的繪畫，以及伊能嘉矩（1867–1925）的民族誌等，都可以得見。註4 圖1

江文也在一九三四年創作他的詩歌和音樂時，他將異國／異域情調的因素植入他的鄉愁裡，並由此召喚出一種強烈的情緒張力。江文也認同他與台灣的族裔關聯，不過他更深炙於日本與歐洲的文化教育中；他只能通過非鄉土的音符和語言來表達他的鄉愁。同時，有鑒於大正時期日本的異國情調話語，我們也不得不思考江文也的鄉愁是否也出自某種把自己異國情調化的衝動，或者說，是否他將自己的台灣背景戲劇化，以便一面與他的日本同行區隔開來，一面也迎合日本聽眾對這個剛納入帝國版圖的島嶼的好奇。搖擺在「異化的局內人（alienated insider）」和「知情的局外人（informed outsider）」之間，江文也在音樂和詩歌中營造出「想像的鄉愁」效果。

我已在他處討論過「想像的鄉愁」可以視為現代性的一種特徵，顯示主體因為時空文化的裂變所產生的「無家可歸」的情境。我強調鄉愁的「想像」性，因為鄉愁與其說是來自原鄉的失落的後果，不如說原鄉的「總已經」失落構成了一種「缺席前提（absent cause）」，促成了回憶和期待，書寫和重寫的循環演出；這既是原初激情的迸發，又是由多重歷史因素決定的傳統。註5 在近代日本殖民地政治與國際都會文化交匯點上，江文也的音樂和詩歌提供了這種「想像的鄉愁」最生動的例證。

一九三六年，江文也的管弦樂曲《台灣舞曲》在柏林奧林匹克音樂比賽中獲獎。江文也已經是日本音樂界的明日之星，這項榮譽使他的地位更加穩固。在日本和歐洲贏得了台灣詮釋者的名聲之後，江文也對探索原鄉台灣的原鄉———中國———躍躍欲試。如果台灣已經為江文也的鄉愁和異國情調提供了一處夢土，中國豈非更像是一種欲望所在，讓他興發在鄉愁名義下的異域幻想，或異域名義下的鄉愁幻想？江文也的例子體現了東方人一樣也會有的東方主義，因此充滿反諷意味。這不僅是說他就著他西方導師的優越地位回看中國，也是說他演繹了一種現代主義的知識範型：將自己與自己熟悉或不熟悉的文化歷史都拉開距離，以一種類似東方主義者的觀點欣賞、批判過去。這年夏天，江文也卻沒有親自到歐洲領獎，而是選擇了訪問中國。

註釋

1　江文也，〈「白鷺的幻想」的產生〉，《音樂世界》6：11（1934 年 6 月），110。根據周婉窈中譯（頁 137），略作修改。

2　八月十一日至十九日在台灣巡迴表演之後，江文也回到日本寫下這首詩，題於管絃樂曲《台灣舞曲》總譜扉頁上。譯文引自周婉窈，頁 138。

3　David Wang, *Fictional Realism in 20th Century Chinese Fiction: Mao Dun, Lao She, Shen Congwen* (New York: Columbia University Press, 1992), 第六、七章。

4　有關日本殖民的「南方」的文學、語言及文化再現之詳細論述，見 Faye Yuan Kleeman, *Under an Imperial Sun: Japanese Colonial Literature of Taiwan and the South* (Honolulu: University of Hawaii Press, 2003)，特別是第一章論「南方系譜學」。

5　對「想像的鄉愁」的討論，見 *Fictional Realism in 20th Century Chinese Fiction*, 252-253.

作者簡介

王德威，國立台灣大學外文系畢業，美國威斯康辛大學麥迪遜校區比較文學博士。曾任教於台灣大學、美國哥倫比亞大學東亞系。現任美國哈佛大學東亞系暨比較文學系 Edward C. Henderson 講座教授。著有《如何現代，怎樣文學？：十九、二十世紀中文小說新論》、《眾聲喧嘩以後：點評當代中文小說》、《被壓抑的現代性：晚清小說新論》、《歷史與怪獸：歷史，暴力，敘事》、《後遺民寫作》、《華夷風起；華語語系文學三論》、《史詩時代的抒情聲音：二十世紀中期的中國知識分子與藝術家》等。中央研究院院士；美國文理科學院院士。

I 之貳、新浪潮湧至：東亞跨界域共振

■吹動風車的現代主義之風
阿部金剛及其周圍人、事

■文　　　　大谷省吾　　　■譯　　　　詹慕如

在楊熾昌、李張瑞、林永修、張良典等人自一九三三年至隔年發刊的雜誌《風車》中，可以感受到一九二〇年代後半至一九三〇年代初期狂掃日本的現代主義旋風。當時的東京已經幾乎完成一九二三年關東大地震的災後復興，現代化都市生活環境甫見完備。文學、藝術、戲劇、電影、音樂各領域，都能見到富含新時代感覺的表現。刊載於《風車》三號（1934 年 3 月）的兩件畫作之原作者，註1 阿部金剛（1900–1968）即是當時現代主義旗手之一。由於現存的戰前作品不多，時至今日，阿部金剛這位畫家已經逐漸被淡忘，不過回顧他一九三〇年前後的活動及其人脈，可更清晰地勾勒出當時日本現代主義藝術運動的特色，謹在此介紹。圖1　圖2　圖3　圖4

阿部金剛在一九二五至一九二七年間留學巴黎，吸飽了「新精神（esprit nouveau）」空氣後歸國，譯註1 一九二八年舉辦個展、註2 隔年一九二九年與在巴黎結識的東鄉青兒共同舉辦雙人展，註3 小有名氣。一九二九年九月首次入選第十六屆二科展，讓他的名聲廣為人知。此時他所提交的作品有《Girleen》，「在可以看見藍色水平線的海中，有個看似白色冰箱的物體，當中站著一個頭戴白色橡膠泳帽的年輕裸女」，註4 以及在都會大樓群上空飄著彷彿飛行船的白色橢圓形物體《Rien》，這些作品跟同時參展的東鄉青兒《Déclaration（超現實派的散步）》還有古賀春江的《海》等作品，並稱為「日本最早的超現實主義繪畫」，蔚為話題。

在日本一九二〇年代後半當時，首先在詩的領域有西脇順三郎引介超現實主義，另外還有年輕詩人陸續發行標榜超現實主義的詩刊（北園克衛、上田敏雄等人的《薔

薇、魔術、學說》，瀧口修造、佐藤朔等人的《馥郁的火夫啊》等），之後集結為《詩與詩論》（1928 年 9 月創刊）。另一方面在藝術領域則有仲田定之助在《美術新論》一九二八年五月號撰寫〈超現實主義的畫家〉一文，不過資訊還稱不上充分。因此站在今日觀點來看，當時在日本被稱為「超現實主義」的作品與法國的超現實主義作品相當不同。但這些差異與其說是源自理解不足，或許該說反映了一九二○年代日本的社會狀況，而這種差異也正饒富趣味。

例如古賀春江的《海》。在這幅畫中所描繪的泳裝女子、工廠、飛行船、潛水艇，皆是從不同印刷品（雜誌或風景明信片）所引用、組合而成。假如是法國的超現實主義，會盡量以唐突、無脈絡的方式來拼裝這些收集自不同引用來源的影像，就如同洛特雷阿蒙的知名詩句：「縫紉機和蝙蝠傘在解剖台上相遇」。譯註 2 但是在古賀的作品中，女性與工廠、飛行船與潛水艇，或者飛行船跟鳥、潛水艇與魚等，每個影像之間都有密切關聯，畫面結構充滿理性，極有效地整合了一九二九年當時象徵新潮尖端的影像。如果我們將超現實主義視為對現代合理主義之懷疑而產生的藝術運動，古賀的作品或許正好相反，看似樂天地謳歌著現代文明。註 5 但是如同本文開頭所述，當時的日本正從關東大地震災後重新出發，生活的現代化、機械化也改變了人們的美感觀念，揮別舊有自然主義式描寫和抒情式美感，正在摸索一種新的方法論。這有時又被稱為「機械主義」。所謂「機械主義」並非指單純描寫機械，而是意味著以如同機械般的合理性來建構作品。以古賀的《海》來說，他並沒有直接描寫工廠或飛行船，而是追求理性、有效建構畫面的方法，亦即所謂的「蒙太奇」。這跟超現實主義者為了創造出非合理影像而使用的拼貼手法不同，反而較接近德國造形設計學校包浩斯的結構理論，與當時急遽發達的電影方法論也有相通之處。這一點是古賀、阿部、東鄉等人的繪畫跟法國超現實主義最大的不同。圖 5

而古賀、阿部、東鄉等人的作品除了蒙太奇之外，還可以舉出一項特徵，那就是畫面的平滑。當時許多畫家都很重視在筆觸中灌注情感，不過古賀、阿部、東鄉等畫家卻企圖徹底抑制這種痕跡。這也是一種機械時代的新美感表現，可是保守評論家卻因此批評他們的畫作「像海報」。平面設計作品在當時的日本地位低於展覽中發表的繪畫。但古賀、阿部、東鄉他們很可能帶著平等眼光來看待繪畫與平面設計。東鄉認為藝術家「應該從著重個人的工作，轉變為著重大眾的工作」，主張要「進入商業藝術領域」，註 6 創作許多企業海報，這三位畫家也都積極承接書籍裝幀和插畫等委託。

在《風車》三號中刊載的兩件畫作，引用自阿部金剛在保羅·莫朗、飯島正譯《世界選手》（白水社，1930 年 12 月／原著 Paul Morand, *Champions du monde*, 1929）中所載的十一幅插畫。妝容濃豔的短髮女人令人馬上聯想到該時代的摩登女孩。畫作中高舉雙手飄在半空中的女人、高樓、水平線，也呈現出類似前述古賀

春江《海》的味道。蒙太奇式的畫面結構跟中央的女性圖像，給畫面帶來一股獨特的浮遊氣息。這本書的裝幀同樣由阿部金剛操刀，封面下半部貼了銀色鋁箔，襯頁印上原書的法文書評，作法極為嶄新。差不多在相同時期，東鄉青兒也負責尚・考克多《可怕的孩子們》（白水社、1930 年 9 月）、譯註 3 雷蒙・拉迪蓋《德・奧熱爾伯爵的舞會》（白水社、1931 年 1 月）、譯註 4 莫里斯・德哥派拉《戀愛株式會社》（白水社、1931 年 5 月）等書籍的裝幀，譯註 5 由此可知新穎法國文學跟他們繪畫風格的絕妙搭配深受歡迎。

他們透過這些書籍裝幀、插畫，自在來去藝術與文學等不同領域中。阿部跟標榜「科學超現實主義」的詩人竹中久七私交甚篤，替竹中等詩人的詩刊《Rien》設計裝幀。雜誌名稱《Rien》正是來自竹中一九二九年一月在阿部、東鄉雙人展上所見的阿部作品標題。而阿部與竹中結識的雙人展會場紀伊國屋書店在這個時代扮演的文化功能也值得在此一書。

紀伊國屋是田邊茂一於一九二七年在東京新宿創設的書店，但這裡不只是書店。並非僅因為書店二樓兼營畫廊，作為一間書店，紀伊國屋同樣深具特色。田邊在書店裡提供了一般書店並不銷售的普羅階級文藝類雜誌，深受知識分子和學生注目。另外，田邊有位小學時代即相識的朋友作家舟橋聖一，他們一起創辦了《文藝都市》（1928）、《行動》（1933）等文藝雜誌。這裡不僅是一間販賣書籍的店面，同時也是創作、訊息傳遞的據點。儘管只維持了短短時間，紀伊國屋還曾經發行過藝術雜誌《Arto》（1928 年 5 月－1929 年 6 月）。

在紀伊國屋發刊的幾本雜誌中，最具有當時現代主義文化濃厚色彩的應屬《L'Esprit Nouveau》（1930 年 7 月－1931 年 8 月，共發刊七號）。註 7 名稱當然是取自法國由歐贊凡和柯比意於一九二〇年創刊的雜誌之名。譯註 6 註 7 新精神，這幾個字可說徹底代表了從關東大地震災後復興重建、完成現代化的一九三〇年東京氛圍。而為雜誌創刊號的卷頭撰文的不是別人，正是阿部金剛。在這篇卷頭文中阿部堅定表示「這不正是新時代最尖端的企畫嗎！」

創刊號中另外還有摩登女孩、飛機等照片，赫爾伯特・拜爾和中原實等人的繪畫，譯註 8 雷蒙・拉迪蓋、保羅・艾呂雅和古賀春江的詩作等等，譯註 9 透過北園克衛匠心獨具的排版，呈現出凝集了各種「新意」的樣貌。其中特別值得注意的是撰文者之一阿部艷子。身為小說家三宅安子之女，她可說是走在當時流行尖端的摩登女孩。一九二九年十二月她十七歲時與阿部結婚。一九三〇年六月跟舟橋聖一等人一起創立劇團，擔任蝙蝠座首次公演「露露子」的主演。在這次公演中阿部金剛、古賀春江、東鄉青兒等人也參與負責舞台美術。位於尖端文學與藝術之接點上的阿部艷子，特別值得一提的是，她同時也是文化學院的學生。

《L'Esprit Nouveau》除了她之外，包括創刊的西村伊作在內，還獲得杉田千代乃、戶川艾瑪、堀壽子等許多文化學院相關人士供稿。這都要歸功於西村跟紀伊國屋書店社長田邊茂一的好交情。紀伊國屋書店於一九三〇年在銀座開設分店，銀座店二樓當時兼設有 BGC（Bunka Gakuin Club，文化學院俱樂部），成為學院相關人士的社交場域。之後 BGC 關閉，這裡成為銀座紀伊國屋畫廊，負責畫廊營運的則是文化學院的畢業生西川武郎。足見紀伊國屋書店與文化學院的淵源之深。楊熾昌一九三〇年到一九三一年間來日就讀於文化學院，此時期正值阿部金剛等現代主義者自在跨越藝術、設計、文學、出版、戲劇等不同疆野，掀起「新精神」風潮之際。一想到這股風潮竟然翻山跨海，成為吹動一九三三年創刊之《風車》的力量，不禁令人感觸良多。

註釋

1 嚴格來說，刊載在《風車》上的兩件畫作，應該是《風車》的某位同人以阿部原畫為本所摹寫的。

2 阿部金剛個展於 1928 年 9 月 15 日至 19 日在日本橋丸善舉辦。

3 阿部和東鄉的雙人展於 1929 年 1 月 21 至 27 日在新宿紀伊國屋畫廊舉辦。

4 阿部金剛，〈關於古賀春江〉，《美術手帖》第十二號，（1948 年 12 月），頁 58-59。

5 值得注意的是，實際上古賀的繪畫除了嚮往尖端，同時也蘊藏著背向這些新潮、企圖封閉在自己內側的分裂式方向，這也給他的作品帶來獨特複雜性。以《海》來說，就是畫面中央那過時的帆船還有黑暗深海底的表現。

6 東鄉青兒，〈純藝術家跨足商業藝術〉，《廣告界》第九卷三號，（1932 年 3 月），頁 33。

7 紀伊國屋書店同樣在 1930 年 7 月創刊了《新科學的文藝》，每集封面的跑車、軍艦等機械意象都是由阿部所繪。

譯註

1 第一次世界大戰後在法國興起的一種藝術派別。強調明確的線條、形狀，簡潔的畫面結構，企圖純化造形語言，畫家畢卡索、建築師柯比意等前衛藝術家都曾參與其中。1920 至 25 年發行了雜誌《L'Esprit Nouveau》

2 洛特雷阿蒙（Le Comte de Lautréamont），1846-1870，法國詩人、作家。下文摘自其作品《馬爾多羅之歌（Les Chants de Maldoror）》，被稱為超現實主義先驅。

3 尚・考克多（Jean Maurice Eugène Clément Cocteau），1889-1963，法國詩人、

小説家、編劇、導演。"Les enfants terribles"

4　雷蒙・拉迪蓋（Raymond Radiguet），1903-1923，法國作家。"Le Bal du comte d'Orgel"

5　莫里斯・德哥派拉（Maurice Dekobra，1885-1973），法國作家。

6　歐贊凡（Amédée Ozenfant，1886-1966），法國畫家。

7　柯比意（Le Corbusier，1887-1965），（原名 Charles-Édouard Jeanneret-Gris），瑞士—法國建築師、畫家，有「功能主義之父」之稱。

8　赫爾伯特・拜爾（Herbert Bayer，1900-1985），出身包浩斯的奧地利畫家。

9　保羅・艾呂雅（Paul Éluard，1895-1952），法國詩人。

作者簡介

大谷省吾。東京國立近代美術館美術課長。博士（芸術学）。1969年生。曾企劃的展覽包括：「地平線之夢：昭和十年代的幻想繪畫」（2003年）、「霞光展」（2007年）、「岡本太郎展」（2011年）、「福沢一郎展」（2019年）等。主要著作有：《激動期的前衛：超現實主義與日本的繪畫 1928-1953（激動期のアヴァンギャルド　シュルレアリスムと日本の絵画 1928-1953）》（東京：国書刊行会，2016年）。

圖

1　2

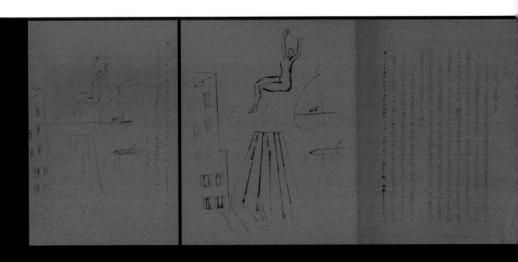

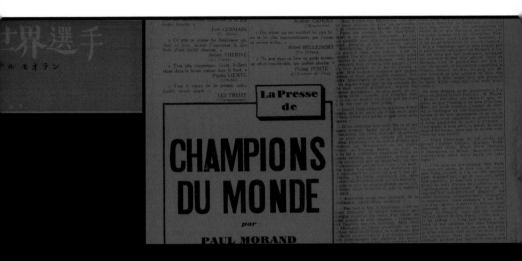

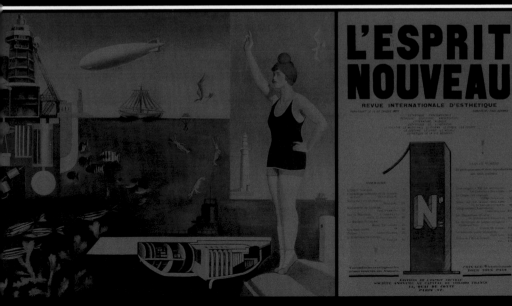

I 之貳、新浪潮湧至：東亞跨界域共振

■「超展開」的台灣超現實繪畫史————————

文————————蔡家丘

如果在一九三六年十月一日那天，翻開《台灣日日新報》第四版，我們一定
會對台灣美術發展留下深刻而奇特的印象。圖1 當時映入眼簾的，有立石鐵臣
（1905–1980）在東京舉辦個展的消息，並刊出其作品《林本源別墅》。此外，
還有畫家辻谷勝三來台舉辦個展時的作品《奈良猿沢池の春》、以及獨立美術
協會畫家奈知安太郎（1909–1986）參觀新興洋畫展的評論，與同展作品———
桑田喜好（1910–1991）的《貝》。更特別的是，奈知描述這些超現實主義繪畫的
文字欄位之間，插入一首台灣超現實詩作———林修二（1914–1944）的《蟋蟀》。
註1 這些作者彼此可能並不認識，不知是湊巧還是報紙編輯的精心安排，我們看到了
一幅去日本展出的台灣莊園風景畫、一幅來台展出的奈良古都風景畫、一幅在台日
人畫家的超現實畫風作品，與一首超現實詩，在同一面報紙上交會。

本文簡要地說明台灣戰前超現實繪畫的出現、與文學界的關係，參照於中國的發展，
並概略說明其論述到戰後的變化。如同上述作品被挪移並置的情形，回顧其歷史，
也常是如此「超展開」地發展呈現。

■超現實繪畫在台灣的出現與處境

一九二○至三○年代，受到歐洲思潮的影響與譯介，許多日本藝術家創作超現實繪
畫與文學，有些與野獸派畫家組成獨立美術協會，舉辦展覽。獨立展在一九三一、

一九三三年巡迴至台北舉行，有些畫家也在三〇年代陸續來台，影響所及，在台日人畫家組成新興洋畫會，開始創作超現實風的繪畫。註2

這些畫家是誰呢？作品有什麼特色？在台的日人畫家，常可見本職為教員或公務員，閒暇創作，對這樣新興的繪畫風格充滿興趣。受到歐日超現實繪畫的影響，繪畫主題常出現廢墟、貝殼，或是變形、重組的物象等等，與歐日繪畫、文學共享這些超現實的意象。例如，新見棋一郎為台北市日新公學校訓導，一九三六年於新興洋畫會展出《風景》，圖2描繪斷垣殘壁般的街景，不禁讓人聯想到楊熾昌（1908–1994）的詩題之一〈毀壞的城市〉。

山下武夫曾擔任台北帝國大學理農學部雇員、台北市工業研究所技手等職務。他於一九三八年的府展第一回作品《孤獨の崩壞》、圖3一九三九年府展第二回作《妖蠢》，一九四一年府展第四回作品《蝕壁》等，受到達利（Salvador Dali, 1904–1989）等風格影響，善於描繪事物變形的模樣，或光影斑駁的拱廊，營造超現實的情境。另一方面，「第二類組」的山下在《台灣警察時報》上發表數篇文章，除了關於台灣生活與時事的圖文外，還有為了因應戰爭時局，記述毒瓦斯的種類、性質，與防毒法的內容，他曾進行提煉台灣野生植物精油的研究，分析其成分與特質。註3無怪乎他曾在報上發表過一篇〈科學と現代繪畫〉，認為現代繪畫基於科學的發展與精神，能追求超越現實表象的真理。註4

本文一開始提到描繪《貝》的桑田喜好，曾任台北郵便局通信事務員、警察協會書記等職。除了戰前也為報章雜誌繪製封面插圖外，目前所知，在新興洋畫會的成員中，他是戰後仍有與台灣畫家往來，持續創作並來台辦展的一位。註5戰前的作品如《貝》，所描繪超現實藝術中常運用的貝殼意象，也常出現在畫家三岸好太郎（1903–1934）、詩人瀧口修造（1903–1979）、北園克衛（1902–1978），甚至電影的創作中。他也創作結合廢墟與戰爭時局意象的《占據地帶》，描繪地方特色淡水白樓的作品如《聖多明哥（サン・ドミニヨ）》等等。

雖然現在我們對這幾位畫家所知有限，戰前作品也僅存黑白圖版，但當時他們的創作經常入選台、府展。新見棋一郎一九四〇年代的府展作品，雖然是較寫實的風景人物畫，但也曾兩度榮獲特選。山下武夫的《孤獨の崩壞》、《妖蠢》、《蝕壁》均為府展特選。桑田喜好的作品包括《聖多明哥》在內共獲特選三次。特選意謂是入選作品中被認為最優秀的作品，因此不難想像這些年輕畫家與作品在台灣畫壇備受矚目的風光景象。

不過即便如此，就筆者管見，超現實繪畫與文學在戰前台灣並沒有太多實質的互動。雖有福井敬一（1911–2003）與楊熾昌交流，但其他僅見日人畫家配合文學雜誌描繪插畫，略帶超現實元素。例如宮田彌太郎（1906–1968）為楊熾昌在《媽祖》的

詩作〈風邪の唇〉，簡筆刻畫海邊貝殼，圖4 或是立石鐵臣為《文藝台灣》作封面《月明卷貝》。圖5 註6 這幾個例子的交集點，不難發現應是以西川滿（1908–1999）為中心的交友圈。西川滿雖曾在報上發表關於從達達到超現實主義發展的介紹，但主要也是聚焦在歷史背景與文學方面。

形成這樣的原因，可以理解為當超現實主義被引入戰前台灣社會與文化的重層結構時，由不同族群接手演繹，朝向各自的方向發聲。相較於幾乎同時存在，由台灣詩人推動的超現實文學創作，繪畫表現出的是畫家對現實／現代性的反思與想像，調和地方色、時局色，安然地在官展場域中獲得讚賞。桑田喜好雖曾撰文呼籲台灣畫壇不可自我陶醉，應有批判自覺的創作精神，但也感慨畫家需有安定的生活，坦承「新進畫家其實多是小學校老師、會社員，與看板繪手」。註7

另一個可能性是，前衛美術在台日社會中被轉化為一種流行性的文化趣味。例如在日本，高島屋舉行和服圖案企劃活動時，曾希望融入近代詩人如尚·考克多（Jean Cocteau, 1889–1963）的近代詩風，組合超現實的物象韻律。註8 在台的鹽月桃甫（1886–1954）談及未來派、立體派、構成派等風格，「早被大量引進建築、器物、櫥窗、海報等等，現在這已經是一般的常識。」註9

▇在中國的發展與挫折

一九三〇年代日本超現實繪畫潮流，也曾刺激當時留日習畫的中國學生，組成中華獨立美術協會。他們於廣州、上海舉辦展覽，於雜誌《藝風》等處發表譯稿、評論。他們的文字與創作中也可見如飛船、蝴蝶等超現實意象，運用變形與重構等手法。與台日畫壇相較，他們積極地辦展與譯介，並宣稱創作結合東方線條與理論，面對當時中國缺乏西洋前衛繪畫空間的現實環境而努力發聲。註10

李仲生（1912–1984）從廣州前往上海美專繪畫研究所學習，一九三二年與梁錫鴻（1912–1982）等人成立決瀾社，如創社宣言般要用「狂飆一般的激情、鐵一般的理智，來創造我們色、線、形交錯的世界」。同年與梁氏赴日，進入日本大學藝術系、前衛洋畫研究所，於二科會、黑色洋畫會發表作品。一九三五年「中央美術展」作《說吧，由你的口》，重構女性頭部石膏像等事物，受到喬治歐·德·基里訶（Giorgio de Chirico, 1888–1978）《戰勝標》的影響。註11

一九三四年梁錫鴻等留學生於東京舉辦中華旅日作家十人展，一九三五年於東京山水樓組成中華獨立美術協會，其中如趙獸（1912–2003）、曾鳴（1911–?）以創作超現實畫風聞名。隔年起至中日戰爭期間，協會成員逐漸分散，如梁錫鴻、趙獸輾

轉至廣州、香港擔任美術教員，超現實繪畫的創作便逐漸中斷。註 12

中華獨立美術協會短暫的活動期間，經常將日文美術文章節譯、改寫，或省去原日本著／譯者名字後出版。例如李東平於《藝風》刊載〈什麼叫做超現實主義〉，改譯自美術評論家外山卯三郎（1903–1980）的〈超現實派概觀〉。註 13 這些翻譯出版可說是倉促地希望爭取自己的話語權。

■戰前向戰後的「超展開」

如前所述，戰前以日人畫家為主創作的前衛與超現實畫風，隨著一九四〇年代戰爭迫近，以及戰後畫家返日而告終。註 14 不過該畫風仍影響到當時尚在學習階段的台灣畫家，加上李仲生在一九四九年來台，使得超現實繪畫成為醞釀戰後現代美術的養分。

莊世和（1923–）一九三八年從屏東潮州前往東京川端畫學校日本畫科學習，一九四〇年考入東京美術工藝學院純粹美術部繪畫科就讀。此時他開始學習立體派、野獸派、與超現實等前衛風格。註 15 如一九四三年的《花（臨摹恩斯特作品）》，學習馬克思‧恩斯特（Max Ernst, 1891–1976）的創作手法。恩斯特創作〈Landscape with Shells〉等作品發展出的風格之一，便是在紅黑等色的平面背景上加入花或貝殼等物象。戰後莊世和返台任教，創辦畫會。一九五〇年代的創作顯示他對超現實風格的興趣，一九六〇年代發表兩篇關於超現實繪畫的文章，其中〈超現實主義作家論〉，譯自他在東京美術工藝學院時的院長外山卯三郎的文章。註 16

台南出生的許武勇（1920–2016），留學東京帝國大學攻讀醫科，參加美術社團，並至社團指導老師．獨立美術協會畫家樋口加六（1904–1979）畫室習畫。一九四三年入選獨立展的作品《十字路》，反映出對日本超現實繪畫的吸收，與老師的影響，形成日後繪畫風格的基礎。

眾所周知，李仲生來台後，在安東街畫室教導學生，促成東方畫會成立。同時期起，來自五月畫會等更多年輕藝術家出現，朝向抽象等創作風格，形成新一股推動現代美術的力量，此處不再贅述。戰後對於西方藝術的吸收不再完全倚賴日本，除了留學歐美等途徑，也有不少國際現代美術的展覽、報導評介。五〇─六〇年代關於超現實繪畫的討論，出現在李仲生、莊喆筆下，以及如《筆匯》的文章，或落入現代畫的論戰中。註 17 七〇年代可見翻譯法國作家所著的超現實繪畫史論，如李長俊一系列西洋現代藝術譯著中的《超現實主義的藝術》、賴傳鑑（1926–2016）於《藝術家》雜誌上刊載的〈超現實主義專輯〉。註 18 有趣的是，賴氏的譯文後不知為何

被接續一篇李東平〈超現實與非現實〉，記有「本文原載於民國二十四年出版的雜誌」。事實上，這篇便是前述李東平當年刊載於《藝風》，改譯自外山卯三郎文章的同樣內容。此時再錄，相隔四十年。 圖6 圖7

■小結

相較於近年來台灣文學、藝文界對風車詩社等現代文學的關注，超現實繪畫戰前的歷史長期為人淡忘。戰後，超現實繪畫史／理論重新探尋自身所處的現代性意義，偶然才喚起失散又斷裂的歷史記憶。學界也在中村義一發表〈台灣的超現實主義（台湾のシュルレアリスム）〉後，逐漸重啟討論。註19 它在台灣社會文化結構中常常處於不同族群的發聲位置，受關注的程度也隨著歷史情境而變化，物換星移。

超現實藝術歷經不同的時空，重新在一份紙面上，一個展覽空間中，或是一座城市裡交會，有時被去脈絡化，有時是自由地並陳。樂觀地想，如此「超展開」地呈現，提供了藝術家與觀眾、讀者對話的機會，讓我們得以在有限的時間與空間中做無限寬廣的事。

註釋

1　《台灣日日新報》1936 年 10 月 01 日，版 4。

2　本文關於台灣戰前超現實繪畫的發展，參見蔡家丘，〈砂上樓閣———1930 年代台灣獨立美術協會巡迴展與超現實繪畫之研究〉，《藝術學研究》，no.19，2016 年 12 月，頁 1-60。

3　山下武夫，〈毒瓦斯の話〉，《台灣警察時報》no.263，1937 年 10 月，頁 127-131。市川信敏、山下武夫，〈タイワンニンジンボク精油に就て〉，《台灣總督府工業研究所報告》，no.15，1940 年 9 月，頁 787-792。

4　《台灣日日新報》1937 年 5 月 16 日，版 5。

5　關於桑田喜好戰後與台灣畫壇的交流、戰前的創作活動等，參見林振莖，〈第二故鄉———論桑田喜好（1910-1991）對台灣美術的貢獻〉，《台灣美術》，no.106，2016 年 10 月，頁 44-67。

6　宮田彌太郎插圖，於水蔭萍，〈風邪の唇〉，《媽祖》，no.8，1936 年 1 月，頁 18。立石鐵臣，〈月明卷貝〉，《文藝台灣》封面，no.10，1941 年 7 月。

7　《台灣日日新報》1935 年 6 月 23 日，夕版 3。

8　《第五十回記念百選會史》（東京：高島屋，1934），收錄於和田桂子編，《コレクション・モダン都市文化　第 2 巻　ファッション》（東京：ゆまに，

2004），頁 438、441。

9 鹽月善吉，〈第八回台展前夕〉，《台灣教育》，1934 年 11 月，轉引自顏娟英等譯著，《風景心境———台灣近代美術文獻導讀》上，台北：雄獅，2001，頁 235。

10 關於中華獨立美術協會的創作、翻譯問題，以及與台灣畫壇的比較，參見蔡家丘，〈1930 年代東亞超現實繪畫的共相與生變———以台灣、中國畫會為主的比較考察〉，《藝術學研究》，no.25，2019 年 12 月，頁 93-187。

11 吳孟晉，〈中国のモダニズム絵画と「ローカルカラー」———一九三〇年代東京での李仲生のシュルレアリスム作品をめぐつて〉，《表象》，no.2，2008 年 3 月，頁 170-189。

12 蔡濤，〈中華獨立美術協會的經緯〉，《美術》，2008 年 11 月，頁 82-88。

13 李東平，〈什麼叫做超現實主義〉，《藝風》3：10，1935 年 10 月，頁 27-28。外山卯三郎，〈超現實派概觀〉，《アトリエ》7：1，1930 年 1 月，頁 35-46。

14 比較特別的是，立石鐵臣返日後於國畫會等的創作頗具超現實畫風。

15 莊世和的生平與創作，參見黃冬富，《莊世和的繪畫藝術》，屏東市：屏東縣立文化中心，1998。

16 莊世和，〈超現實主義作家論〉，《東方雜誌》1：7，1968.01，頁 104-106。收錄於莊世和，《畫人漫談》，高雄：三信，1972，頁 51-71。外山卯三郎，《新洋画研究‧第 1 巻（世界現代画家研究）》，東京：金星堂，1930。並見黃冬富，前引書，頁 123。

17 參見如蕭瓊瑞編，《李仲生全集》，台北：台北市立美術館，1994。莊喆，《現代繪畫散論》，台北：文星書店，1966。劉國松，《中國現代畫的路》，台北：文星書店，1965。

18 Sarane Alexandrian 著，李長俊譯，《超現實主義的藝術》（台北：大陸書店，1971）。Roger Cardinal, Robert Stuart Short 著，賴傳鑑譯，〈超現實主義專輯〉，《藝術家》，7：3（1978.08），頁 10-95。賴氏依據江見順的日文譯本再譯。

19 中村義一，〈台湾のシュルレアリスム〉，《層象》，no.107，1986 年 12 月，頁 20-21，同氏，〈再び台湾のシュルレアリスム〉，《層象》，no.108，1987 年 8 月，頁 40-41。譯文見陳千武譯，〈台灣的超現實主義〉、〈再論台灣的超現實主義〉，《笠》no.145，1988 年 6 月，頁 101-107。

作者簡介

蔡家丘，筑波大學人間綜合科學研究科藝術專攻博士，現任國立台灣師範大學藝術史研究所助理教授。研究領域為近代日本美術史、台灣美術史、近代日本人畫家之東亞旅行等方面。

赫熱せる感情

立石鐵臣氏の個展

永山義孝

井本源別型圖
立石鐵臣

〔隨筆〕
夜の感想

小川末明

猫柳の村

久保末弘
荒井龍男氏に

貝　折田壽好
桑田喜好

認識紹介

新興洋畫展隨想

愛知縣　奈知安太郎

蟋蟀
林修二

奈良猿澤池の春

〔東京　新興美術展〕

折見枇一郎

文藝台灣

第二卷 第四號 10

風邪の唇

——句·海邊——

水蔭萍

什麼叫做超現實主義

李東平

超現實與非現實

李東平

本文原載民國二十四年出版的雜誌

所謂超現實主義，就是達達主義所有的否定性，破壞性，和懷疑的要素清却的當時，所生的一種更明快和躍進着的創造性的藝術。在超現實主義許多畫家中，都是不滿這達主義而脫離達主義的這達主家和詩人。此許家或超我現實主義的这達主作家是不歡迎這樣的批判。可是，他們以前曾經在那種最密的關係。但無論如何他們不能否認那最密的關係。

超現實主義運動是從那超現實性的想象出發的為的。可是這真超現實，我們不能不和日常聯所見到的現實分別清楚，所謂「超現實」這名詞，雖是一種「無現實」的東西，可是它決不是「無現實」。因此我們可以叫它做「非現實的現實」他們以這非現實的現實為作者的感情中心。一種現實化的東西，在這主義繪畫上决不是日常的現實，而是一種非現實的現實，而從心理現象中得到想像的技法。

解决這非現實，卽非現實的現實，那是不可能的，因此不能不從想象上來解釋不可。

給甚麼這東西，畫家從心中去描寫一種現種種實性從想事中的作用現象的形態。那種實性從想事中的作用現象，都是對於超現實，卽超日常的，同時是對於超現實的現象。因此那不是一種實的描繪，而自由地把對象變遷看，把從來的描繪的形狀和位置，改成一種超現實的繪面的構成，而這稱成是超越了現實面的。

若是照現實的分析，更不能我們得成。以前這種思想正是一個反比例，在非理論和非現實的物件中，可引起出來的狀態非常相似的生理的自動性。例如同一種現實的現象，超現實的黑家，更好像從驗應中所產生種種美麗的黑家，一種生理的現象，超現實與實際的現實，而非現實不是從生理學得到的，那種表現出非常好似夢般的東西，而從心理現象中得到想像的技法。

圖

1 《台灣日日新報》1936年10月1日版4 圖片提供——蔡家丘

2 山下武夫，《風景》，1936。《台灣日日新報》1936年9月27日版4 圖片提供——蔡家丘

3 新見棋一郎，《孤獨の崩壞》，1938。台府展資料庫 圖片提供——蔡家丘

4 水蔭萍，《風邪の唇》，《文藝台灣》no.8 1936年7月，頁18 圖片提供——蔡家丘

5 立石鐵臣，《月明卷貝》，《媽祖》no.10 1935年10月，頁27 圖片提供——蔡家丘

6 李東平，《什麼叫做超現實主義》，《藝風》3:10 1935年10月，頁27 圖片提供——蔡家丘

7 李東平，《超現實與非現實》，《藝術家》7:3 1978年8月，頁96 圖片提供——蔡家丘

一之貳、新浪潮湧至：東亞跨界域共振

■寫真飛行船的漂流與新興寫真時代下的
　低頻聲波————————

■文————————陳佳琦

「一九三○年代與我的青春相疊的，是攝影史的重大轉換時期。在這之前，一九二九年從德國來的巨大飛行船齊柏林號（Zeppelin）在繞行世界一周時途經日本，圖1我對著從東京上空通過的龐然大物看得驚異不已。齊柏林號在霞浦登陸時，我始知道了船長埃克納（Hugo Eckener）博士脖子上掛著的是一台徠卡（Leica）相機。

當年看見這一幕的我的前輩木村伊兵衛，就把他自己一直以來收藏的照相機全部賣掉，換成了徠卡相機、替換鏡頭和放大機。」

這是桑原甲子雄對一九三○年代的回憶，對他而言，所謂攝影與相機的新時代，也似乎都因著飛行船的到來而開啟了。超巨型飛行艇，在二十世紀初被發明出來時曾一度活躍於民航與軍用，但隨著一九三七年興登堡號（LZ 129 Hindenburg）的墜落而衰滅。這艘型號為 LZ 127 的齊柏林號，在一九二八年打造完成時一併迎來了飛行船的黃金時代，隔年的一九二九年因獲得資金挹注而展開一次大膽的計畫：自八月八日由美國紐澤西開始橫越地球飛行一周，途經腓特烈港、東京和洛杉磯，回到起點。

八月十九日，當齊柏林號抵達茨城霞浦的空軍基地時，日本全國的期待度之高之熱切，可由《朝日新聞》滿滿報導可見，他們鉅細彌遺地報導飛行艇的每一個細節、每一場歡迎會，暱稱其「ツェ伯号」，船長則是「エ博士」。直到齊柏林號於二十三日啟程飛越大西洋，完成二十一天飛越地球的壯舉。

究竟那次的飛船降臨，給予了當時的人們什麼樣的視覺感受？也許自古賀春江與阿部金剛的畫作裡，可以窺見那意味深長、既魔幻又超現實的巨大撼動。也許自納達爾（Nadar）十九世紀登上熱氣球之後即已發展的高拍攝影中，也得以一見那銀亮閃爍、優雅而緩慢漂浮於城市上空的身影。

飛行船的意象，如同一則反轉天空與海水的地理方位的人定勝天傳說，讓飛行機器也能如巨鯨梭游於大海般地巡弋於深邃的星空之上。

只是，飛船來臨、降落補給，對當時的日本來說，意味著什麼？是加速與國際世界的連結，還是肯定一戰之後的軍事工業發展？自明治維新以來，深深銘刻於這個民族內在的文明想像又是如何？所謂文明是否就像這艘先進的巨艇，只要一把階梯就可迎向歐美；抑或像是從艙裡走出來的工博士，是一種充滿熱切、進取與冒險的形象？

日本的此時此刻，匯聚了幾個時代的轉折與交叉點。

一九二三年的關東大地震，改寫了日本城市發展的歷程。大破壞之後加速了現代建設，東京大阪蓋起各種大廈群，汽車與地鐵等交通網絡也快速發展。此時距離攝影出現已近一世紀，走過早期的技術探索、科學應用，經歷了與藝術的論爭。「攝影該不該模仿繪畫」等這類上層建築的問題，並不影響攝影在各方面的運用，對業餘愛好者來說，拍出美麗的照片自娛是一件值得投入的興趣。

但首先改變的是風景，新的風景是鋼筋水泥所構成的幾何建築，擴張的道路與信號燈構成交錯的都市線條，汽車輪船與工業建築帶來新的機械俐落感，入夜後的霓虹夜景則為都市風景增添魅惑。

人們眼前盡是新奇的風景。

借飯澤耕太郎的話說，對新建築與機械的感受已超越了當時對美的意識的尺度。過往，攝影師擺置三腳架、緩慢地凝視風景，才足以拍下一方的畫意詩景；而今，卻是帶著小型相機，混入紛亂人群中，自由遊走尋訪主題。市井街區、常民生活、慶典商圈，過去所不容易捕捉的、抓拍（snap shot）的瞬間，就在一九二五年由令木村伊兵衛神往的徠卡所率先製造出的、35mm 底片格式的小型相機，拓展了此一可能。

風景在改變，相機在改變，這一切改變了觀看的方式。當拍照者把目光投向日常，已是一種劃時代的變化。攝影開始不再只是追求繪畫性的藝術美，而是透過新的凝視、探問何謂攝影自身所具有的藝術性與美感。

如果當時可以搭上飛船，那我也想要一同飛回齊柏林號的故鄉。抵達腓特烈港再往北約兩百公里，就可以到達司徒加特（Stuttgart），據說那裡有一檔創造歷史的展覽才剛落幕。

十三個展間，近千張照片與作品，一個名為「電影與攝影」（Film und Foto, 簡稱 FiFo, 1929.3.18–7.7）的展覽。圖2 展覽召集了許多藝術家一起策劃：俄國構成主義藝術家利西茨基（El Lissitzky）受託打造俄羅斯展間，秀出愛森斯坦（Sergei Eisenstein）等當時最新的俄國藝術家的影像作品；漢斯・里希特（Hans Richter）策劃了包括卓別林（Charlie Chaplin）、杜甫仁科（Alexander Dovzhenko）、杜象（Marcel Duchamp）、雷捷（Fernand Léger）、杜拉克（Germaine Dulac）和華特・魯特曼（Walter Ruttmann）等具創造性的電影人作品的新媒體展覽；而匈牙利的攝影蒙太奇先驅莫霍里－納基（László Moholy–Nagy）除了貢獻自己的作品外，更組織一系列可為展覽提供歷史連續性的照片。

展場還有一個大標題：「攝影的發展在哪裡？（Wohin geht die fotografische entwicklung?）」彰顯了 FiFo 旨在呈現一種全新視野、攝影方法的精神，攝影向來只有單格的平面，往往與敘事性掙扎對抗，這樣的感性能力助長了前衛精神，預指了攝影與前衛電影結盟的傾向。因此，當約翰・哈特菲爾德（John Heartfield）的政治蒙太奇照片，葛曼・克羅（Germaine Krull）、安妮・比爾曼（Aenne Biermann）、佛羅倫斯・亨利（Florence Henri）和阿爾伯特・倫格－帕茲奇（Albert Renger–Patzsch）的新視野（New Vision）攝影，美國構成主義攝影家查爾斯・席勒（Charles Sheeler）、伊莫金・坎寧安（Imogen Cunningham）、愛德華・韋斯頓（Edward Weston）等人的作品，曼雷（Man Ray）的無相機抽象攝影，皮特・茲瓦特（Piet Zwart）、卡爾雷・泰格（Karel Teige）的圖文創作，以及各種時尚、工業、運動與新聞攝影匯聚一堂，FiFo 成了有史以來最重要的攝影展之一。

展覽結束後曾於幾個城市巡迴，而當時兩位日本大正時代多才文人：劇作家村山知義與演員兼攝影師的岡田桑三（藝名：山內光），把這個展覽的攝影企劃帶到朝日新聞社，以「獨逸國際移動寫真展」為名，於一九三一年在東京和大阪巡迴，引起廣大迴響。

獨逸，日文裡對德意志的舊稱，漢字上卻令人平添幾許想像。獨特秀逸的影像視野，正是當時引領日本攝影家們，一舉由藝術攝影轉向新興攝影的契機。

從二○年代開始，已是日本業餘寫真成熟與興盛的時期。各地寫真團體成立，攝影雜誌也紛紛出現。二○年代開始活躍的野島康三、福原信三、淵上白陽等攝影師，

圖

1
2　3

3　2　1

1　刊登在《朝日畫報（アサヒグラフ）》303号（1929年8月28日）上的飛行於東京上空的齊柏林號　圖片提供——陳佳琦

2　「電影與攝影」（Film und Foto, FiFo, 1929）展覽海報　圖片提供——陳佳琦

3　1931年2月2日刊登於《台灣日日新報》上的板垣鷹穗的文章　圖片提供——陳佳琦

以及浪華寫真俱樂部、東京寫真研究會、寫真藝術社等團體，還有《寫真藝術》、《白陽》、《フォトタイムズ（PHOTOTIMES）》、《アサヒカメラ（朝日相機）》等雜誌創刊，說明了此一近代攝影的發展與藝術攝影的成熟。他們在受到歐美未來派、達達主義與構成主義的影響下，於構圖美學與對象物的選擇上起了很大的變化，同時，也開始出現了作家的自我意識與對自我的探求。

一九三〇年，以創辦《フォトタイムス》的木村專一為要角的「新興寫真研究會」結成，成員包括堀野正雄、伊達良雄、渡邊義雄等，他們在同年十一月舉辦展覽，號稱網羅風景、肖像、商業、新聞、機械、舞台攝影等各種自由意識的作品。「新興寫真」強調機械之眼不同於人類之眼，應該從攝影的本質去探究新的美感與新方法，例如實物投影（photogram）、攝影蒙太奇、黑白反轉印相，還有廣角鏡頭、仰角、俯瞰視角等等。此一觀點明顯是受到莫霍里－納基影響。在他們一本只發行了三期的會誌《新興寫真研究》裡，刊登了許多主張與繪畫傾向切割的文章，尤其板垣鷹穗提出的「機械美學」主張，明顯告別如畫之美，強調攝影有攝影的美學，且是最能表達現代生活中處處可見的機械美的工具，例如廣播塔之高聳、內燃機關之複雜、汽車之表面、船艦之明快等等。

其後，伴隨獨逸寫真展的到來，這些致力鑽研新的攝影理念的創作者們，又再一次得到了「現代主義的震撼」。一九三二年，野島康三、木村伊兵衛、中山岩太等人創立《光畫》雜誌與其不無關係，在發行十八期的雜誌裡，刊登了堀野正雄、飯田幸次郎、安井仲治、ハナヤ勘兵衛等攝影家的作品，也囊括了獨逸寫真展的外國攝影師作品，及編輯《攝影眼（Foto-Auge, 1929）》一書的弗朗茲·羅（Franz Roh）的文章。同時，《光畫》也是評論家伊奈信男最初寄稿之處，創刊揭載了其〈回到寫真〉一文，強調新興寫真是混合了「對對象物進行客觀而正確的把握，表現對新的美感的發現」、「表現對生活的紀錄與對人生的報告」以及「表現光影造型的實物投影與攝影蒙太奇」三種特質的非單一風格藝術運動，是為當時重要的攝影代表論述。

從新興寫真到光畫，都主張創作的自由性。這不禁使人好奇，相對的不自由是什麼？若按照伊奈的說法，當時的不自由是：構圖要正確，水平線不可傾斜，前景不可過大，不可用線條截斷畫面，透視必須與肉眼所見相同。但新的自由是，把機械鏡頭的缺點當成優點使用。在堀野正雄關於船隻、鐵橋的影像裡，我們看見不再端正的水平線，在安井仲治拍攝大阪五一勞動節遊行的系列照片中，我們看見前景過大、模糊晃動且非常主觀的影像。

而後，在《光畫》停刊之後，後來的攝影大致分成報導寫真與前衛寫真此兩大方向。前者採納了從新興寫真而來的新即物主義與包浩斯實驗手法，且結合平面設計手法

並運用於具國策宣傳意味的《NIPPON》與《FRONT》等等畫報，名取洋之助、木村伊兵衛、土門拳是為代表；而前衛寫真則以貫徹新興寫真的現代主義精神，代入超現實與抽象表現主義理念，在以坂田稔、花和銀吾、瀧口修造等人為核心的不同攝影團體繼續創作，小石清、山本悍右為其中佼佼者。

到了戰時，前衛寫真在一九三九年因與共產思想的關聯而遭到彈壓，而報導寫真則不得不往戰時體制傾斜、投入各種寫真報國運動。戰前屬於攝影的自由時代已然消失。

但，不免還是要問，這股從歐美到日本的新興寫真風潮是否曾在這塊島嶼上產生任何漣漪或迴響？

在史料與研究俱不足的日治時期台灣攝影研究現況下，我們僅能從鄧南光的影像風格感受到較多的新興寫真氣味。鄧南光於一九二四年搭船到東京，買了一部老相機。上大學後，迫不及待進入咖啡館拍下了一張被雜誌登載的照片《酒吧女》，張照堂形容其「處在新興寫真與報導寫真交會的時空」。

而張才，其兄張維賢於一九二八年前往日本朝聖「築地小劇場」，那裡也是堀野正雄展開其攝影志業的起點，他則於一九三四年赴日，先入東洋寫真學校，後入武藏野寫真學校，師事木村專一，並於一九三六年回台。張才四〇年代的上海系列照片，可見許多其如新興寫真風格般捕捉都市的眼光與刻畫社會的理想性。

一九二八年赴東京寫真專門學校學習攝影的彭瑞麟，至一九三一年返台，按照道理是新興寫真發展與蓬勃的時刻，但是他的攝影生涯裡其實難以感受到這股寫真風氣的影響，也許出於謀生所致，肖像寫真仍以畫意風格為主，然而，他卻可能是少數抱有較為明顯的創作意識的攝影家。

從這些斑駁的線索，進而考慮新興寫真與日治時期台灣攝影家的影響關係有多深廣、或者存有多少共時性，似乎仍難以斷言。不過，一九三一年二月二日的《台灣日日新報》上，首先刊登了板垣鷹穗的文章〈機械與藝術之間的交流〉，圖3 這篇文章出自其一九二九出版之《機械と芸術との交流》一書，早於獨逸寫真展在日本開展的時間。四月二十一日，同一個版面再刊堀野正雄〈新興寫真私見〉一文，介紹了 FiFo 展以及莫霍里－納基的攝影理念。令人好奇的是，這是否對當時的攝影愛好者產生任何具影響力的效應？

一九三〇年代的台灣，已有數十個業餘寫真社團存在，也有許多蓬勃的寫真館。但是，當時的台灣攝影界似乎尚未形成一個藝術場域，雖然各地各社團皆有小型展覽

與月會交流活動，但往往還是停留在業餘同好交誼的性質，不容易激發起更多的創作者之意識，或強烈將攝影視為一項不次於繪畫的藝術。可就在同一年稍晚（六月四日）的《台灣日日新報》裡，刊載了一則新聞：「全島寫真代表大會於六月四日台南召開，倡議台展增設光畫科，募得三百五十人連署，但呈文教局長，遭到否決。」

這則新聞的時間點頗微妙，在獨逸寫真展開幕、板垣與堀野的文章刊登不久之後。也許，從東京上空漂流而來的新興寫真報導與文章，也曾激起生活於本島的攝影愛好者的努力嗎？這也許是一個有待挖掘的問題。但如果要論何時有過以倡議自由創作意識為目標的攝影表現活動，在台灣，那恐怕會是六〇年代的故事了。不得不承認，時間的延滯終歸是有的。但此一長期的遲到，卻與島嶼的歷史殊性習習相關。

然而，一如風車詩社這般始終遠離政治也注定徒勞一般，套句現在的流行語可說是「你不理政治，政治也會來找你」，更何況不論在歐日，前衛藝術家們的政治立場往往是更同情社會與共產理想的一方的。一九三一年，當獨逸寫真展正展出歐洲反法西斯的社會主義前衛藝術家的作品時，對共產黨的大檢舉與逮捕卻也正在發生。諷刺的是，台日兩地藝術發展或許可能稍有時差，但政治的清洗與箝制卻十分同步。

及至四〇年代的戰事緊縮時期，許多日本攝影家都得加入為國宣傳的寫真報導行伍，在台灣亦然，拍照能力也是一種必須被管控與部分剝奪的權利，他們必須在「寫真登錄制度」規範下得到政府許可，拍攝意識形態安全的照片。等到戰後，隨之而來的政治動盪與戒嚴體制，攝影在台灣的變化又是一段十分特殊的歷史，曾受新興寫真影響的攝影家們，他們於戰後如何發展出一條有別於中國攝影學會主張之沙龍攝影情調的的寫實脈絡，這兩者有無關聯，也許值得再予探究。

而最後，風車詩人楊熾昌，據說也是曾加入徠卡俱樂部、亞細亞光畫俱樂部與台南攝影俱樂部等團體的攝影愛好者。只可惜，目前沒有他的影像作品的出土。但我試圖想像，這條充滿進步想像的飛行船及新興寫真有過的絢爛，也許曾劃過島嶼上空，並激起了些如低頻般的反射聲波吧。而我們不必放棄探測任何微弱跡象的可能。

引用書目

■《光画傑作集 (日本写真史の至宝)》，東京：国書刊行会，2005。

《張才》，台北：台北市立美術館，2010。

■和田博文編，《コレクション・モダン都市文化：第 41 巻新興写真》，東京：
ゆまに書房，2009。

■渋谷区立松濤美術館等編，《生誕百年安井仲治写真のすべて》，東京：共同
通信社，2004。

■東京都写真美術館編，《日本近代写真の成立と展開》，東京：東京都寫真美
術館，1995。

■東京都写真美術館編，《幻のモダニスト：写真家堀野正雄の世界》，東京：
国書刊行会，2012)

■東京都写真美術館編，《『光画』と新興写真：モダニズムの日本》，東京：
国書刊行会，2018。

■神奈川県立近代美術館編，《日本の写真 1930 年代展》，神奈川県立近代美
術館，1998。

■馬國安，《彭瑞麟》，台北：國立台灣博物館，2018。

■張照堂，《鄉愁・記憶・鄧南光》，台北：雄獅，2002。

■黃亞紀編譯，《寫真物語 I：日本攝影 1889–1968》，重慶大學出版社，
2015。

■黃亞歷、陳允元編，《日曜日式散步者———風車詩社及其時代》，台北：行人，
2016。

■飯沢耕太郎，《写真に帰れ———「光画」の時代》，東京：平凡社，1988。

■顏娟英，《台灣近代美術大事年表》，台北：雄獅，1998。

■簡永彬，《凝望的時代：日治時期寫真館的影像追尋》，台北：夏綠原，
2010。

■鄭麗玲，《李火增》，台北：國立台灣博物館，2018。

■ David Campany, "Modern Vision", in Aperture, 231(summer, 2018), pp. 33-35.

作者簡介

陳佳琦，國立成功大學台灣文學研究所博士，現為國立成功大學多元文化研究中
心博士後研究員。曾任《今藝術》採訪編輯、國立台灣文學館助理研究員。研
究興趣攝影史、台灣文學與紀錄片，評論文字散見《攝影之聲》、《藝術觀點
ACT》等刊物，著有《台灣攝影家———黃伯驥》（2017）。

D C B A

劉啟祥 陳澄波 許武勇 許武勇

《畫室》 《綠面具裸女》 《十字路（台灣）》 《丘上之街（台灣）》

1939 年代不詳 1943 1943

高雄市立美術館提供 私人藏家提供 許武勇家屬提供 許武勇家屬提供

A 東鄉青兒《超現實派的散步》1929　©Sompo' Museum of Art, 19002
　　　——東鄉青兒紀念日商佳朋美術館典藏
B 和達知男《謎》1922
C 岡本太郎《傷痕累累的手腕》1936
　　　——公益財團法人岡本太郎紀念現代藝術振興財團提供
D 福澤一郎《牛》1936　MOMAT DNPartcom
　　　——福沢邑子、東京國立近代美術館提供
E 北脇昇《表徵》1937

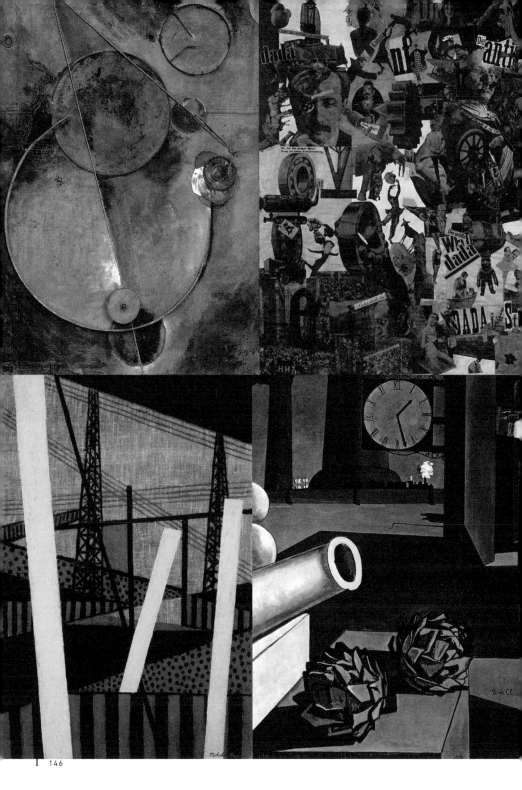

AD | FH
BE | GI
C

林草《自拍像》1910
國立歷史博物館典藏

曼・雷《向洛特雷阿蒙致敬》
1935
© MAN RAY TRUST ADAGP, Paris & SACK, Seoul, 2020

張才《習作〈武川老師〉・東京》1934

瑛九《睡眠的理由1》1936

安井仲治《構成 宇宙陀螺》1938.

曼・雷《愉悅的田野》1921—1922

瑛九《作品》1937

中山岩太《綠（一）》1941

瑛九《真實》1937

Ⅰ之貳、新浪潮湧至：東亞跨界域共振

■身體的現代化、展演的民族化──
日殖時期台、日、韓的藝文交流與
台灣新舞蹈藝術的萌發

■文─────徐瑋瑩

台灣新舞蹈藝術的萌發是日本殖民現代化的產物，其現代化的藝術表現方式與漢人傳統社會中的戲曲舞蹈、民間歌舞小戲迥異。台灣舞蹈家開始新舞蹈藝術的表演與創作是在二戰開打之際，比起現代化的新劇、美術、音樂、攝影要晚些，也受到這股藝術思潮的影響。第一代新舞蹈藝術者的養成受到日本殖民帝國極大的社會形塑力，她／他們的舞蹈啟蒙座落在台灣政治運動高漲、經濟型態由農業逐漸邁向工業化、文化逐步現代化，和各新藝術領域漸趨發展的一九二○與一九三○年代。在此新舊文化交疊的時空下，傳統漢人社會對身體道德的觀點與實踐逐漸鬆綁，而國家對殖民地人身體工具性的要求日益增強。台籍第一代舞蹈家的啟蒙主要是在現代化的國家教育下透過身體活動、遊戲與遊（學）藝會的展演逐漸累積。

新舞蹈家如蔡瑞月（1921–2005）、李彩娥（1926–）、李淑芬（1925–2012）、林明德（1913–）、康家福（1925–）等人的口述歷史皆提及她／他們舞蹈的啟蒙是在公（小）學校中的體育舞蹈課或遊藝會的表演。因此，隨同現代化學校教育引進的新式身體教育是開啟台灣舞蹈藝術雖非僅有但卻是非常重要的第一線曙光。不論是體育課中的體操、舞蹈活動，或是遊藝會中的舞蹈表演，都是傳統台灣社會所不曾有過的景象。也因為舞蹈的啟蒙是被安置於學校教育中，因此容易和傳統戲子伶人等低下職業聯想在一起的身體表演，才能在台灣社會獲得正當性而逐漸萌發。新舞蹈在殖民宗主國所掌控的教育體系中，其最終目的是改造台灣人的身體姿態、文化慣習，進而培養出體魄強健、能遵守紀律號令、協同合作的現代化身體。圖1

一九二○年代前後出生的新舞蹈家在體育課或晨間運動接受體操與舞蹈活動，然而令她們引以為傲且記憶深刻的並不是在課堂中與同伴一起練習的過程，而是異於日常生活的登台經驗，因為並非每個人都能登台演出，只有優秀者才有機會，且登台必須打扮一番也能體驗超越日常的新奇感，並成為眾所矚目的焦點。透過特殊打扮與經過特別練習的動作表演，身體成為健康甚至財富等象徵資本累積之所，學校遊藝會的場合為炫耀這些資本提供正當性的舞台。於是，能上台表演並被觀看成為一種榮譽，雖然一九三○年代的遊藝會從早期強調知識與實用技能的目標，逐漸傾向娛樂的效果，目的是作為台人皇國精神的中介。第一代新舞蹈家多是在遊藝會時被選為主角並在舞蹈表現上被師長大大的肯定讚賞，因此強化自己對舞蹈的熱愛與自信。

日本殖民現代化的教育體制是台灣新舞蹈家邁向舞蹈專業化的啟蒙，然而台灣一九二○至一九三○年代的文化政治運動對新舞蹈藝術的開展也有關鍵性的影響。成立於一九二一年的台灣文化協會雖然是替台人爭取利益的組織，但在表面上必須以文化運動的推行來宣傳，避免台灣總督府取締。以各種不同類型的文化運動，例如演說、戲劇、音樂、競技等方式進行思想上的刺激與生活上的陶養，成為喚醒普羅大眾邁向新文化最有效的方式。因此台灣文化協會在強調現代化的思維、法治觀念、兩性與婚姻關係、風俗、衛生等議題時，也同時助長了台灣新文化形式的具體呈現，例如舉辦音樂會、體育會、電影放映會，演出文明戲、促進新文學運動等，對推動台灣的新藝文風氣也大有影響。換言之，新思潮與生活形式的引進是透過新型態的媒介仲介傳播。台灣文化協會透過新型態的大眾藝術與活動啟發普羅大眾。台灣第一代新舞蹈家的父母或祖父母在日殖時期不但多屬菁英階層，甚至直接或間接參與台灣文化協會的政治文化運動，例如林香芸（1926–2015）的父母盧丙丁（1901–?）與林氏好（1907–1991），註1 或家族與台灣文化協會幹部如蔡培火（1889–1983）、高再得（1883–1947）等有深厚交情的李彩娥與蔡瑞月。在台灣社會普遍對新舞蹈藝術還陌生甚至排斥之際，舞蹈藝術即是透過這些走在時代前端、引領社會前行的菁英們對自己兒女的支持而逐漸萌芽開花。

此外，一九三○年代以藝文為中介的反殖民文化政治活動也為台灣舞蹈藝術的開展貢獻一臂之力，且成就了被譽為「台灣舞蹈第一人」林明德的舞蹈之路。註2 更值得注意的是，身為被殖民地人的林明德在二戰之際，日本高唱「大東亞共榮圈」的名義下，創作與表演的並非日本舞或西洋舞，而是取材自己文化素材的現代化中國舞。

一九三四年台灣文藝聯盟成立，發起者張深切自言此一團體是在政治活動受挫後藉由藝文團體延續反殖民的文化行動，因此是帶有政治性質的藝文團體。（張深切1998：610）一九三六年，台灣文藝聯盟東京分盟的吳坤煌透過日本左傾藝文團體接洽到著名朝鮮舞蹈家崔承喜（1911–1969）來台巡演，此事件在台灣掀起第一次的「朝鮮熱潮」。註3 當時崔承喜在日本具有很高的知名度並廣受大眾喜愛，註4 其

名望與演出價碼甚至超過她的日本老師石井漠（1886–1962），日本文化界也特別組成「崔承喜舞踊同好會」為其舞蹈造詣背書。圖2 圖3

一九三〇年代中期，崔承喜最受人讚賞的舞蹈類型是她取自傳統朝鮮舞素材獨創的現代化朝鮮舞。朝鮮當時與台灣同為日本殖民地，崔承喜則以展演自己民族特色的舞蹈廣受歡迎，此舉對台灣觀眾而言有重大的意義。此意義在於，崔承喜的舞蹈造詣不只是作品精美或技藝精湛，而是在日本政府的壓迫下展現被殖民地人透過舞蹈彰顯自我民族認同，並以舞蹈表演凝聚士氣。因此崔承喜來台巡演之意義與同時期來台的日本舞蹈家石井漠和高田世子大大不同，其中的關鍵是舞蹈家所屬的民族身分與舞蹈內容是否彰顯民族身分認同之關係。而一九三六年崔承喜訪台的前中後，台灣藝文界也發表多篇關於其人其事與舞作展演的報導與評論。崔承喜的台灣巡演促使舞蹈活動躍昇成為藝文人士關注的藝術類別，使舞蹈從健康身心、陶養心性的教育活動提升至具有文化政治意義且振奮人心的藝術活動。圖4 圖5

如此，崔承喜一九三六年的訪台巡演彰顯下列三項意義。第一，她的演出為台灣舞蹈藝術提供未來發展的圖像，使舞蹈能從身體教育的視角躍升至藝術領域之一環。此後不久，林明德於一九三六年底赴日入日本大學藝術科並隨崔承喜習舞，蔡瑞月於一九三七年、李彩娥於一九三九年入石井漠舞蹈學校。雖然第一代舞蹈家步上舞蹈之路不一定只是受到崔承喜來台巡演的影響，但是台灣舞蹈史後續的發展也實現了藝文界因為崔承喜的訪台而產生對台籍舞蹈藝術人才的寄望。第二，在當時反日文化政治運動受日本政府壓迫之際，舞蹈突顯其激勵人心、引人奮發向上與彰顯民族認同的作用，這些更加提升了舞蹈藝術的價值與意義。第三，崔承喜的台灣巡演不只是檯面上台韓兩地的藝術交流，也隱含檯面下同屬日本殖民地的藝文人士以藝術互通打氣，並為自己在受壓抑的政治環境下發聲的潛在意義。

崔承喜現代化朝鮮民族舞的展演不但廣受台灣觀眾喜愛，對台灣舞蹈藝術史的發展也具重要影響力。此舉堅定了林明德現代化中國舞的創作志向。林明德年少時留學廈門集美中學，回台後遭日本特務監視而心生不滿，註5 喜歡戲曲舞蹈的他因此立志編創彰顯自我文化特色的舞蹈。崔承喜演出舞碼中包含多首現代化的朝鮮民族舞蹈，因而激發林明德追隨崔承喜為師。如此，林明德走上舞蹈藝術之路不但是受到殖民宗主國的學校體育教育與日本現代舞潮流的影響，也受到同樣身為被殖民地人的朝鮮舞蹈家崔承喜來台演出的激勵。

有意思的是，林明德上演現代化中國舞的時間是在二戰中，正值日本侵略中國之際。為何日本官方能一方面以暴力侵略中國與東亞諸國，一方面又歡迎中國與東亞諸國的舞蹈在日本本土上演？這要歸因於日本在二戰中高呼的「大東亞共榮圈」。日本為了以首領之姿達成東亞一體之共榮想像，因此文化交流成了凝聚「共榮圈」的平

圖

1

2

3　4　5

家庭の舞踊
と音樂化 (三)

山田耕筰氏談

反射
（前承）

韻律

模倣　音樂　舞踊

自發

劇團、舞踊團を通じ
民族運動に狂奔
臺中州南投生れの吳坤煌
治安維持法違反で發局

演藝

半島の舞姫
崔承喜來る
七月二十三日

樂燕と崔承喜

台與「共榮圈」的象徵，此舉也增強日本以解放之名侵略東亞諸國的正當性。正是在此一時機，林明德立志創作的現代中國舞能獲得日本政府的歡迎與支持。同時，日本舞蹈家特別是蔡瑞月的老師石井綠（1913–2008）在二戰中也編創多首印度、緬甸、爪哇等東洋風格的舞蹈。值得注意的是，林明德編創民族舞的心態與動機和石井綠大不相同，前者有自我文化認同的強烈目的（雖然在戰時政策下其意義仍是被收編為協力日本作戰之舉），舞蹈創作過程是根據仔細的考據研發；後者則是藝術上的興趣並配合官方戰時藝文政策執行，且創作想像多於田野調查。

「大東亞共榮圈」的藝文政策引導日本與其屬地之舞蹈家的創作方向，此舉促成林明德現代化中國舞展演的可能，也讓台籍舞蹈家在跟隨日本老師勞軍展演之際，學習到如何在短時間內編創、展演各地民族舞的技巧。這些與民族舞相關的知識技術對一九五〇年代國民黨在「反共抗俄」的情勢下提倡的民族舞蹈運動有非常大的貢獻。當時受日本教育與西式舞蹈技術訓練的台籍舞蹈家在兩岸分斷的環境下，卻也能在非常短的時間內配合國策編創出包含台灣與中國各族的舞蹈，此創意與技藝也要歸功於日本戰時文化政策「大東亞共榮圈」對舞蹈發展的影響。

台灣新舞蹈藝術的萌發始於日本殖民統治，一方面受殖民地學校身體教育的養成，另一方面卻也與反日的文化政治運動攸關。在此兩個社會條件交會下，新舞蹈藝術的開展受到經日本中介的西洋舞蹈技藝和現代化的體育觀，與日韓兩方舞蹈文化的影響。在日本「大東亞共榮圈」的呼聲中，台灣新舞蹈家林明德也貢獻具中國與台灣文化特色的舞蹈。因此，台灣新舞蹈藝術在日殖時期的台日韓交流下，不但展現出身體現代化的過程，也彰顯舞蹈民族化的特色。而此，更影響了後續台灣舞蹈藝術的開展，並加速國府撤退來台後推動民族舞蹈運動的進程。

註釋

1　盧丙丁畢業於台北國語學校，是台灣文化協會實際運動的主要幹部，不但是電影放映團「美台團」的重要辯士，也是全台工運的領導人物。林氏好在1920、1930年代的台灣是一位大膽投入社會運動、引領文化潮流的新女性。

2　林明德被認為是台灣舞蹈藝術第一人，是從個人發表會的有無為衡量標準，這包含能夠獨當一面的編舞與表演。同樣與林明德在二戰時期活躍於舞蹈界的李彩娥與蔡瑞月，並沒有舉辦個人發表會。同時，根據李彩娥與蔡瑞月的口述，當時「出師」的認定是要舉行個人家鄉訪問表演，因為二戰的危險局勢，兩位皆沒有舉行個人的返鄉表演。（蕭渥廷 1988：40；楊玉姿 2010：57）林明德於 1944 年回台，7 月在台北大世界戲院公演，據他說這也是台人在台灣第一個現代化舞蹈藝術的表演。（林明德 1955：83）

3 崔承喜共來台三次。第一次是在 1926 年加入石井漢舞蹈研究所不久跟隨石井漢舞團來台；第二次是在 1936 年 7 月，這是受台灣文藝聯盟的邀請來台，且最為轟動的一次；第三次是在 1940 年底。（下村作次郎，宋佩蓉譯 2007：162）

4 崔承喜不只是舞蹈家還是當時流行文化的明星。她拍廣告、穿梭在幾部電影中，也以二十出頭的年紀拍了自傳性的電影《半島的舞姬》，灌錄唱片《鄉愁的舞姬》、《祭的夜》。她也很會為自己宣傳，請有名的攝影師幫她拍照展覽並出售自己的照片。（Kim 2006：192）

5 1933 年林明德回台後時常遭到日本特務的跟監與監視，按他自己的說詞是日本憲官對於留學中國回台的學子都特別注意。當特務知道他喜歡舞蹈，問他想舞何種舞蹈時，他回答要舞中國古典舞，此回答卻遭特務惡言相向，卻也助長了林明德立志編創現代中國舞的願景。他說：「我個性比較倔強，有自我意識，對日特務的這種蠻橫的言行，卻是痛定思痛，但這倒使我發奮，促成了我潛心研究和提倡民族舞蹈，而跨進了舞台，走上舞蹈圈子裡的機緣。」（林明德 1955：80）

引用書目

■下村作次郎，宋佩蓉譯，〈現代舞蹈和台灣現代文學————透過吳坤煌與崔承喜的交流〉，《台灣文學與跨文化流動————東亞現代中文文學國際學報 3　台灣號》，邱貴芬、柳書琴主編，台北：行政院文化部文化建設委員會，2007 年，頁 159-175。
■林明德，〈歷盡滄桑話舞蹈〉，《台北文物》，4(2)，1955 年，頁 80-84。
■張深切，《里程碑（上）（下）》，台北：文經社，1998 年。
■蕭渥廷編，《台灣舞蹈的先知————蔡瑞月口述歷史》，台北：文建會，1998 年。
■楊玉姿，《飛舞人生：李彩娥大師口述歷史》，高雄：高雄市文獻會，2010 年。
■　Kim, Young-Hoon, "Border-Crossing: Choe Seung-hui's Life and the Modern Experience," Korea Journal1, (2006), 170-197.

作者簡介

徐瑋瑩，舞蹈實作領域出身、東海大學社會學博士，現為國立台灣藝術大學舞蹈系暨表演藝術研究所兼任助理教授、表演藝術評論台駐站評論員。學術理想是探索自己從事多年的舞蹈藝術如何可能，並以社會學的視角考察與建構台灣舞蹈藝術史。

I 之貳、新浪潮湧至：東亞跨界域共振

■日籍畫家筆下的台灣建築圖像————————

■文————————凌宗魁

日本時代的台灣風景繪畫作品中，電線杆、橋梁和鐵路，是謳歌現代化成果的象徵圖像，而熱帶棕櫚科植物、農村風光與漢人傳統建築，則是古老文化融入新帝國文明圖像的表現。台灣作為日本殖民地，風景畫的意涵，不同於描繪日本本土風景，必然隱含支配視角，但也因日本人對於中國文化本就熟悉，亦有別於其他歐洲殖民者觀看殖民地需大幅度跨文化的獵奇眼光，而傳達理解中帶有探索、熟悉中又不乏驚奇與發現的微妙距離感。

石川欽一郎（1871–1945）對台灣美術界而言，是引入西洋美術教育的導師，但是本人對於日本政府在台灣大量建造代表文明開化的西洋建築，卻並非抱持全然推崇的立場。愛好台灣鄉間景色的石川，曾在一九一六年三月發表的《台北市街觀》中描述：

> 多樣的歐洲建築景觀被帶入台北市區，因為缺少統一規劃，使各建築物之間彼此產生不協調，破壞了都市。台灣的古城鎮如台南、安平也因現代化建設而遭到破壞。這些舊式建築具有純粹的台灣風味，是歷史文化珍貴的遺產，不應被拆毀改建而應當妥善保存。

石川在一九三二年離開台灣前，將在報紙上發表過的寫生作品及遊記文字，彙整整理成《山紫水明集》出版，提及許多他對台灣城鄉風貌變遷的感嘆。比方說看到巍

然聳立的兒玉後藤紀念館，石川並非讚嘆官方統治的偉績，而是撫今追昔回憶起初至台灣時見到的台北大天后宮；石川曾任職總督府第二師範學校時，因為遠離市區，隔著青翠稻田眺望總督府塔樓，感到身處鄉間而覺得悠然舒暢，但也感嘆「台北城區狹小，眼前一望無際的廣大竹林和青翠田野，不久後勢必隨著市區擴大而消失，所謂的大安學鄉只怕要變為俗鄉了」。同樣的感懷，也出現在看著逐漸都市化的泉町（今北門外鐵道部一帶）、三板橋（今林森公園一帶）、南門町（今植物園一帶）和東門町的曹洞宗別院等台北舊城週邊，當時尚保有鄉間風貌的市郊地區。因此觀看描繪許多台灣本島人市街及鄉間景色的石川欽一郎，在描寫西洋式官廳建築時，具備其有別於統治者強調威權美學獨到視角。

《台北廳廳舍》及《帝國生命會社》二作，圖1 圖2 建築周圍皆為台北城周遭未開發之「素地」，描述人造環境逐漸取代自然環境的進程，也反映西洋歷史主義建築作為日本人展現成熟的學習成果，有系統引入台灣地景的外來文化，雖然在大多數人眼中是文明成果的展現，但是在畫家眼中的另一面卻是本土風情的消逝。以建造中玄關尚未完成的《台灣總督府》廳舍為主題的作品，圖3 取景則是從公園植栽及路旁行道樹的掩映，出現局部塔樓，而非整座完整廳舍，在朦朧的空氣中淡化總督府的威權意涵，其實石川對總督府的中央高塔，認為過於突兀且並無實際用途，還不如倫敦國會議事堂鐘樓有用。另一張由圓山遠眺台北的遠景，隱約可見台北盆地地標台灣總督府塔樓，以及專賣局南門工場或者台北酒場高聳的煙囪，但是畫面主題旨在呈現位於天地之間的人造環境。《基隆郵便局》的建築形體更為模糊，圖4 這座台灣建築史名作的龐然巨構，在畫面中僅存塔樓與穹頂輪廓，精美繁複的立面細節融入港口水氣氤氳的空氣氛圍中，充分發揮水彩的媒材特性。

矢崎千代二（1872–1947）師從日本洋畫大師黑田清輝（1866–1924），筆下的台灣洋溢外來者觀看熱帶風情的旅行家視角，色調溫暖炙熱，並且強調人物在環境中的生活氣息。《大龍峒裡街》（保安宮）與《赤崁樓》兩張直式作品中，圖5 圖6 宏偉的漢人傳統建築天際線為遠景，映襯市街上老百姓的庶民日常生活，彷彿可聽見畫中人聲嘈雜。《艋舺龍山寺》及《彰化》（元清觀）分別顯示大城大廟的人聲鼎沸，圖7 圖8 以及小城閒逸的悠閒日常，同樣皆以白衣路人點綴，襯托鮮豔紅瓦覆蓋的台灣傳統寺廟，此系列畫作由一九三七年「日本旅行協會台灣支部」發行的《台灣風景繪葉書》選入，出版旨在「皇軍慰問」，作為準備進入戰爭時期，宣揚建設東亞秩序，重新強調東洋傳統價值的文化宣傳。

石川寅治（1875–1964）曾於一九〇一年組織「太平洋畫會」，活躍於日本各官展，擅長以明亮的印象派畫風創作歷史風景畫，作品藏於日本聖德紀念繪畫館，曾於一九一七年來台策展太子奉祝紀念展及殖民畫會展，一九二〇年再來台完成為總督府會議室的兩幅壁畫，與台灣頗有淵源，並與權力關係緊密，是深受官方信賴的洋畫家，作品富含為官方宣傳台灣治理成果的意涵。

《台灣鎮定》描繪一八九五年日軍近衛師團進入台北城的歷史場景，圖9 年輕的台北府城北門作為古老大清帝國的統治象徵，成為新統治者的凱旋門。《台南關帝廟》此作留下總督府技師栗山俊一認定的祀典武廟文化價值，圖10 官方謹慎制定都市計畫道路避開破壞武廟，為台灣保存最美的漢式傳統建築山牆的紀錄，展現制度與風土社會的調適成果。《神社與農舍》構圖特殊，圖11 遠景山腰神社可能是台灣神社，與山腳台灣本島人農村合院皆在畫中以正面呈現，傳達神道信仰與日常生活合諧共處於環境中，並隱含位階明確的階級關係，石川寅治畫作傳達統治者眼界下文化融合成果，象徵日本人並不排斥，而是突顯台灣傳統漢人文化象徵以映襯自身的自信。

風景畫家吉田初三郎（1884–1955）有「大正廣重」美譽，師事鹿子木孟郎，因應大正年間觀光熱潮，設立「大正名所圖繪社」繪製日本各地鳥瞰圖，也因鳥瞰視角呈現的全覽式統治視角，受到大量鐵道、觀光及媒體等單位喜愛及委託。一九三五年總督府交通局邀請畫家來台製作「台灣八景十二勝」及「台灣大鳥瞰圖系列計畫」，由台灣日日新報社製作為紀念明信片。系列作中的《台灣神社》、《仙公廟》（木柵指南宮）、《壽山》（高雄神社）和《鵝鑾鼻與黑潮》（燈塔），圖12 圖13 圖14 圖15 採用鳥瞰角度呈現位於自然環境中的人造構築場域，令人聯想到中國古代界畫，包括日本人引入的神社、本島漢人廟宇及英國人建造的西洋式燈塔，反映台灣多元的建築面貌。值得觀察的是構圖中作為建築背景的各地山巒，各有特色，呈現台灣同樣豐富的地形地貌，也展現畫家敏銳的觀察功力。

小澤秋成（1886–1954）曾於一九三一年來台擔任台展評審，一九三三年受高雄市役所委託繪製三十多幅高雄風景油畫，於州廳展出並印製成風景明信片。《埠頭邊的建物》描繪的高雄州青果同業組合廳舍位於高雄港埠，圖16 是南台灣水果的出口貿易商會，建築採用磚造屋身搭配外露木骨壁面的都鐸式風格，高聳塔樓將港口盡收眼底，塔樓急斜尖頂帶有北歐趣味，是岸邊醒目的地標，然而搭配街道上棕櫚科樹木的組合，形成高緯度溫帶建築與低緯度熱帶植栽存在同一畫面的衝突景象，文化植入並融入地方的意象明顯。《從觀測所遙望港內》由打狗英國領事官邸望向填海造陸而成的高雄港，圖17 畫家以樹影框景構圖呈現台灣工業化政策成果與象徵帝國南進政策基地，具有刻意保持距離客觀紀錄意圖。

小早川篤四郎（1893–1959）作品曾入選帝展，一九三五年時受台南市役所委託繪製台灣歷史場景，一九三九年發行《台灣歷史畫帖》，畫筆下建築是對於過往場景的想像與再現，而非紀錄當下的題材相當特別。《熱蘭遮城鄭荷交戰圖》描繪安平古堡仍在海上的十七世紀，圖18 荷屬東印度公司船隻運行海上，畫面宛如波瀾壯闊的史詩。《台灣府城大南門》（寧南門）前則有清代衙役抬轎路過憑添歷史感，圖19 這座帶有甕城的城門，歷經大清國到日本時代改朝換代的毀壞，修復後和東安門（大東門）、靖波門（小西門）共三座城門，於一九三五年被總督府指定為台灣史

蹟名勝天然紀念物，是日本政府有意識凍結保存清國遺跡，試圖呈現台灣土地上豐富歷史沉積，此種異文化的文化保存與展現，具有跨越固有疆域的帝國主義格局與氣魄，僅憑日本本土文化難以完成，台灣作為殖民地，除了物產資源受到支配，文化符號亦由殖民母國運用的功能與價值於焉展現。

鄉原古統（1887–1965）一九一七年來台，一九二七年與石川欽一郎、鹽月桃甫、木下靜涯等畫家開辦台展，曾任教台中第一中學校、台北第三高女教導圖畫科、擔任台展評審，在台北生活二十年，經歷大正至昭和初年現代化及教育普及、社會各方面提升最顯著的文官總督治理、台灣現代化建設成果最豐碩的時代。畫家創作於一九二七至一九三〇年於《台灣日日新報》中特闢一個專欄名為「台北名所導覽」的《台北名所圖繪十二景》，挑選建築物包含權力象徵總督府及紀念統治者功績的博物館，以及許多與日常生活密切相關的民生設施。

《榮町》是台北舊城內，圖 20 日本人居住區最繁華的街道，畫中位於路口街廓轉角有穹頂塔樓的大倉洋雜貨本店，是標榜能買到與東京同步流行商品的潮流商店，設置騎樓的空間型態是落成於一九一四年市區改正的成果，顯示亞熱帶氣候的地域建築特色；畫面左側的新高堂書店為同批建設，亦有高聳馬薩式屋頂，通過兩座精美街屋往畫面左側行走，即將到達包含台灣總督府在內行政官廳林立的文武町，此路口可說是進出商業區的關卡，搭配路上駢肩雜遝的繁忙行人，呈現經濟活力旺盛的繁盛市容。

《北投溫泉》是日本人開發的休閒聚落，圖 21 自從一八九六年平田源吾在此設立了天狗庵旅舍，至今仍時有新設立溫泉旅館，料理店與相關產業，遊客絡繹不絕，也是皇族來台時常會去參訪的景點。畫中的瀧乃湯和公共溫泉浴場，分別是日式傳統風呂與西洋式大型澡堂的代表，瀧乃湯庭院中仍存「皇太子殿下御渡涉記念碑」，紀念一九二三年裕仁行啟時曾參觀的事蹟。畫家在畫面中並不強調突出人造建設，而在有限的畫面中將建築藏於無限綠意間，表現北投的環境特色。

日本時代初期，內務省衛生局局長後藤新平要求台灣總督府調查全台衛生狀況，制定上水道（自來水）與下水道（廢汙水）設施計畫，御僱工程師蘇格蘭人威廉・巴爾頓（William K. Burton）應邀來台考察建議，在公館觀音山腳下新店溪畔建取水口引取原水，在觀音山麓設淨水場，再將清水抽送至山頂配水池，也就是《從水源地眺望台北市街》取景位置，圖 22 藉由重力方式自然流下，供應台北三市街十二萬人用水，其中最具特色的建築唧筒室（抽水馬達間），與北投公共浴場同為總督府技師森山松之助設計，一九〇九年全面完工，解決住民日常基本需求。

一九二一年總督府放棄自清代以來不斷重建的木構造，以鐵桁架橋打造跨越淡水河最重要的台北大橋。一九二五年通車典禮，也成為台北八景之一的「鐵橋夕照」，

圖 1

2

3

4

5

6

7

S. YAZAKI

8

9

10

11

12

13

14

15

161

16

17

18

19

20

21

22

23 24 25

26 27

28　29

許多畫家都曾以此橋為題入畫。鄉原古統採取的角度並非突顯其綿長壯闊的全景，而是由《大稻埕大橋》一組橋墩與鐵桁架的接合處為畫面主題，▨23往來與停泊舟楫在河面仰望巨構，文明透過技術與工藝具體鋪陳。

《總督府夜景》雖是介紹台灣的常見景點，▨24但卻罕見的採取夜景題材，傳達有別於白天的威權意涵，描繪象徵文明的電力普及的島都台北，晚上仍車水馬龍的大街風情，背景則是在星空下透露燈光的台灣總督府。亮燈的東面三樓房間，在日本時代是總督辦公室及總督祕書室，突顯畫家刻意描繪總督辛勤於政務形象的畫意。

木下靜涯（1889–1988）曾師事包括竹內栖鳳等日本畫名家在內的四条派畫派，因緣際會造訪台灣卻意外長住淡水，時常運用西洋透視技法和東洋膠彩媒材描繪深具日本傳統風情的建築，如《圓山護國神社》（今台北大直國民革命忠烈祠）、▨25《台中神社》（今台中孔廟、忠烈祠等）、▨26《台南演武場落成紀念》（今台南忠義國小禮堂），▨27捨棄寫實的整體環境描述，去蕪存菁讓描繪主題建築在雲霧飄渺中若隱若現，究竟是寄託在台日人鄉愁，或者隱喻日本文化對台灣土地終究是尚未生根的空中樓閣？

村上無羅一九二六年自東京美術學校畢業後來台任職基隆高女，曾於台展得到特選，並入選第六、八回府展，一九三〇年響應加入鄉原古統和木下靜涯成立的東洋畫會「栴檀社」，畫作筆法細緻，畫中建築圖像的台灣地域特色鮮明，但確切位置及地點的描繪則並非畫家創作意圖。

獲得第一屆台展特選作品《基隆燃放水燈圖》記錄地方重要祭典，▨28兩座磚造洋樓的亭仔腳為都市計畫法規要求設置的空間，整體形制則類似開放通商口岸以來，亞洲常見於洋行與領事館的陽台殖民地樣式，但無論帆拱式的圓弧形屋頂還是平屋頂，皆非當時此類建築的合理構造，滿足構圖布局需求大於實景記錄功能。第六回台展入選作品《林泉廟丘》以圖像化的手法描繪山林寺廟，▨29台灣特色顯著的廟宇與自然綠意對照鮮明，充滿亨利・盧梭（Henri Julien）描繪熱帶叢林的濃豔燠熱，

30　31

超現實主義的魔幻色彩也令人聯想到阿諾德‧勃克林（Arnold Böcklin）的作品，表現日本人眼中充滿異國情調的新領土風情。

立石鐵臣（1905–1980）因父親立石義雄任職台灣總督府，出生於台北城內區東門街並就讀旭小學校，是少數的灣生畫家，返日完成中學學業後進入川端畫學校開始習畫之路，先追隨四条派老師學習日本畫，後陸續跟隨岸田劉生、梅原龍三郎學習洋畫，從十六歲習畫以來，多次入選國畫會展，一九三四年再度來台居住，參加台展等展覽，並製作楊雲萍、西川滿、池田敏雄、黃鳳姿等作家的書籍裝禎；受素木得一委託繪製昆蟲標本；和金關丈夫一同調查民間工藝；和台灣畫家發起台陽美術協會，以及擔任《文藝台灣》、《民俗台灣》等雜誌編輯及創作版畫，創作生涯面向非常豐富。

在《古都台南》以及《東門的早晨》兩幅作品中，圖30 圖31 從題材的選擇上，台南赤崁樓作為台灣本島人文化的象徵、台北府城東門則是畫家出生地的附近，兩幅建築風景作品皆可從鮮豔的光影色彩及寫實形體，表現對於作為故鄉的台灣的熟悉程度，和僅將台灣作為文化想像對象截然不同的深刻層次。

和出生於台灣、將台灣景色視為熟悉日常的台籍畫家相較，來自日本的畫家，將帶有歷經日本本土文化及景色經驗的眼光投射於新領地，在自身美感表現及政策時勢氛圍的融合對照下，誕生特殊的繪畫創作，其中有關建築題材的作品，透露畫家對於現代性與地方色彩的思索，更是今日研究台灣建築史不可或缺的珍貴視角。

作者簡介

凌宗魁，畢業於中原大學建築系、台灣大學建築與城鄉研究所，現任職於國立台灣博物館。著有《圖解台灣近代經典公共建築》、《紙上明治村2丁目：重返台灣經典建築》、《福爾摩沙的西洋建築想像》。

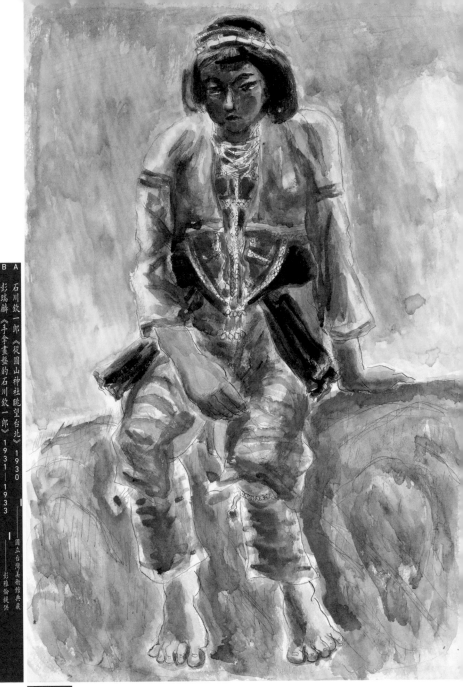

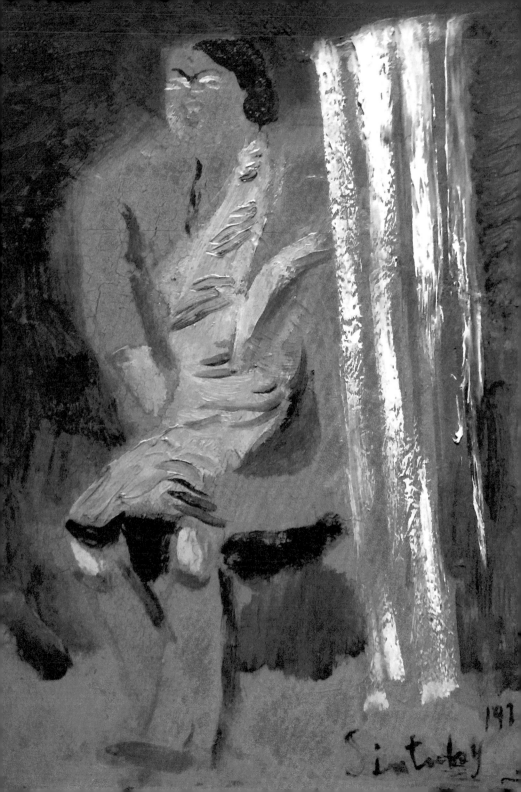

1924 [signature]

A
鹽月桃甫《霧社》 1934 — 國立台灣美術館典藏

B
鹽月桃甫《泰雅少女吹口簧琴》 1930年代 — 宮崎縣立美術館典藏

A
立石鐵臣《東門之朝》1933
——立石光夫、雄獅出版社提供

B
立石鐵臣《太陽》1938
——立石光夫、雄獅出版社提供

C
立石鐵臣《蓮池日輪》1942
——國立台灣美術館典藏

D
莊世和《新星座》
——莊正國提供

| A | C |
| B | D |

171

B　福井敬一　《下雪的日子》　1935 ── ｜── 長野縣須坂市教育委員會典藏

A　福井敬一　《瓶》　1933 ── ｜── 長野縣須坂市教育委員會典藏

台製現代：風車轉動中的多稜折射

之後 國家機器與戰時藝文場域

福井敬一《裸婦》1938
長野縣須坂市教育委員會典藏

丁之參、國家機器與戰時藝文場域：

■戰鼓聲中龍瑛宗文學的浪漫與哀愁————

■文————王惠珍

台灣作家們在三〇年代上半前仆後繼前進帝都，參加文壇的徵文比賽先後獲獎，並累積相當豐富的文學資歷。一九三七年七月七日中日戰爭爆發撼動整個東亞地區，在這個歷史時刻台灣日語作家們究竟身在何處？張文環前一年才因與日共分子淺野次郎往來，受牽連入獄三個月，出獄後當時他仍滯留東京。翁鬧仍浪跡東瀛居無定所。呂赫若正在南投營盤公學校任教，並活躍於台灣文藝界。在《台灣新文學》停刊後，楊逵為力圖重振島內文學事業，六月前往東京尋求日本文學界的奧援，七月七日與吳坤煌相偕出席「星座社」的聚會。未曾留日的龍瑛宗則因榮獲第九屆《改造》懸賞創作獎而前往東京領獎，七月二日拜訪《日本學藝新聞》社後，經報社聯繫拜訪楊逵，並展開一場台灣文學家的對談。此時，除了呂赫若之外，他們以「文學」之名聚集帝都，思索在新的階段文學活動將如何可能。未曾加入島內外文藝團體的龍瑛宗，文壇資歷最淺成名最晚，在隆隆的戰火聲中展開他的文學大夢，成為戰爭時期的代表性作家。圖1

獲獎返台後的龍瑛宗面對三〇年代下半寂寥的台灣文壇，只能尋求日本文壇的協助，將稿件寄往東京。所幸因改造社社長山本實彥的關愛和文藝首都社社長保高德藏的協助，提供他發表的媒體版面，讓剛萌生的作家夢才得以延續。「阿波羅搭乘台車／戴上台灣斗笠／奔跑在華麗島上」，他恣意地想像文藝之神親臨台灣，讓他昂揚地準備在台灣文壇大顯身手，詩人因帝國版圖的擴張，對世界的想像亦隨之膨脹，樂觀興奮地在官媒《台灣日日新報》上吟誦〈戰爭〉「巨大的神的鑿子／舊世紀之解體／新世界之形象」和〈年輕士兵之歌〉，揮著太陽旗歡送出征的士兵。

然而，內省思考型的龍瑛宗對外呼應時局後，轉身卻宣稱自己是「悲哀的浪漫主義者」，冀希徜徉在文學世界中自由自在地馳騁。小說人物杜南遠物哀侘寂，「美麗、淒絕、白淨的世界。暮色漸深。潮音不斷。杜南遠倚著相思樹幹，如少年般潸然淚下。」。註1 小說主題多聚焦於描寫殖民地小知識分子內心的苦惱煩悶和女性的生命樣態。無論是〈植有木瓜樹的小鎮〉的陳有三、〈黃家〉的兩兄弟、〈宵月〉的彭英坤等人，他們的生命幾乎都被囚困在「殖民地小鎮」中，陷入絕望的現實深淵，唯有在華麗的幻想和無止境的空想裡才能讓他們獲得些許喘息的自由。龍瑛宗筆下的女性除了受到傳統社會封建體制的壓迫而犧牲之外，他更強調她們對抗社會舊道德的主體能動性，例如：〈夕影〉、〈不為人知的幸福〉、〈黑妞〉、〈白色的山脈〉等作品，不斷地刻劃出努力追求自我實踐的女性人物圖。作家以人道主義悲憫的眼光擷取殖民地題材，試圖充滿浪漫想像的筆觸，消解源自現實生活的悲哀，找尋存於每個個體幸福的可能。但是，戰況日漸白熱化，作家究竟仍無法逃避時代的課題和戰爭的夢魘。

一九三八年被龍瑛宗稱為台灣「文學之夜」。直到黃得時在《台灣新民報》文藝欄上企劃連載台灣作家的「新銳中篇小說特輯」，文學活動才又逐漸運作起來。這個特輯包括王昶雄的〈淡水河之漣漪〉、翁鬧的〈有港口的街市〉、呂赫若的〈季節圖鑑〉、龍瑛宗的〈趙夫人戲畫〉、張文環的〈山茶花〉等作品，台灣媒體積極主動地提供作家發表空間，以期吸引島內台灣讀者藉以培養報刊客群。

四○年代帝國倡導提升地方文化，台灣文壇為之復甦。西川滿於一九四○年一月設立台灣文藝家協會，邀集島內台日文藝家參與，並創設刊物《文藝台灣》。一九四一年張文環、王井泉、陳逸松等人因與西川滿的編輯方針不合另設啟文社發行《台灣文學》，雙方陣營競逐島內文藝活動的主導權，在如此的競爭意識下台日作家寫下許多精彩的小說篇章。除了這兩份文藝刊物之外，綜合性雜誌《台灣藝術》、民俗性刊物《民俗台灣》等亦陸續創設刊行，台灣文化界出現一片榮景。

然而，在一九四一年十二月太平洋戰爭爆發後煙硝瀰漫，當時呂赫若仍在東京的「東京寶塚劇團」演劇部從事演出工作。張文環積極投入《台灣文學》的編輯工作。楊逵則在第十次被捕後，加入《台灣文學》的啟文社重新回歸文藝界創作，已開始發表零星的作品。龍瑛宗此時則離開台北文壇轉調至台灣銀行的花蓮支店而身處東部的花蓮港廳。國際情勢丕變敵國已由祖國「支那」，轉移成為「英美鬼畜」，台灣知識分子重新在建設「大東亞」的大義名分下，找到了參與戰事的立足點，台灣總督府更積極動員組織島內的文學者參與宣傳事務。

四○年代在台灣有兩大文學會議最引人關注：一個是大東亞文學者大會，一個是台灣決戰文學會議。前者台灣作家以「地方」文學者代表大會出席，象徵台灣已被收

編進入帝國版圖，藉以彰顯台灣文學在大東亞文學的地位，參與者藉此機會進行交流。第一次東京大會由西川滿、濱田隼雄、龍瑛宗、張文環代表出席。第二次東京大會改由齋藤勇、長崎浩、楊雲萍、周金波代表出席。各地的文學者代表雖然各自有其訪日的目的性，但會中皆配合主辦單位安排，稱職地演出並未出現抗議插曲。龍瑛宗亦藉此機會拜會景仰的日本文學家，並在大會當日照本宣科講演。會後參訪軍備設施和古都奈良等地。面對日後出席大會的歷史責難，他選擇默然接受，但是此次行旅中與多位知名日本作家同席而坐，竟成為他戰時渡日的重要記憶片段。他因患有口吃在眾人面前實難侃侃而談，返台後他直接被動員到島內各地出席文藝座談會，會中鮮少發言，唯提及振興台灣文學和文學啟蒙等寥寥數語，存在感甚為薄弱。圖 2

又，一九四三年四月台灣奉公會另設「台灣文學奉公會」，台灣決戰文學大會於同年十一月十三日於台北市公會堂召開，五十八位與會者出席（不含旁聽者），會中關於島內雜誌整併問題爭辯不已，龍瑛宗仍舊靜默不發一語。最後因西川滿獻上《文藝台灣》，導致《台灣文學》不得不跟進廢刊。一九四四年改由台灣文學奉公會發行《台灣文藝》由西川滿主導，但台籍作家仍繼續積極寫作發表。戰況越發激烈日本越居劣勢時，文化總動員的力道就越強，作家的主體能動性嚴重受到戰時動員體制和檢閱制度制約，他們被動員進入地方群眾之中，被要求在符合國策呼應時局的原則下進行創作，自由發表的空間一再限縮，文學成為他們主體意識的喻體。在這期間「融合文學」是作家回應時局的文學主題之一，台、日作家紛紛描寫小說人物跨越內地人和本島人彼此居住空間，進而衍生出的內心焦慮感與友善的經驗，例如：龍瑛宗的〈蓮霧的庭院〉、呂赫若的〈玉蘭花〉、濱田隼雄的〈蝙蝠〉、坂口䙥子的〈鄰居〉等作品。然而，這些美好的友誼皆是短暫的，最後都不得不以「別離」作結，解構了「融合」的日常性。

另一文學主題則是「增產文學」，在台灣決戰文學會議後，文學奉公會委由作家前往台灣各地生產現場參觀並撰寫報導文學，藉以回應「總蹶起」。在日本普羅文學運動時期，報導文學的階級觀察在戰時被轉化成為戰地報導的文類，由於殖民地作家未被「徵用」，只能前往島內各個展開軍事訓練和生產現場進行報導，張文環到太平山、龍瑛宗到高雄海兵團、呂赫若到台中州下謝慶農場、楊逵前往石底炭礦等，這些報導文章最後由台灣總督府情報課編纂成《決戰台灣小說集》（乾坤二卷）。這些作品可視為戰時島內動員情況的實景紀錄，但亦隱藏作家的戰時觀察和反思。

此時，龍瑛宗已無法耽溺於書齋的幻想世界，小說主角杜南遠一反過去陰鬱悲觀的人生態度，轉而積極肯定「人生是美麗的」，「只相信勞動，那裡有人生。那裡如果沒有懷疑也就沒有不安，而且其中有致力於活下去充滿力量的生活之美。」註 2 三〇年代留日青年返台尋求發展機會，卻面臨島內經濟蕭條而失業，再加上殖民體制的差別待遇，讓他們備受壓抑而憤懣不已，卻又無力反抗只能借酒

KAIZO
改造
奉李特大號
1937

第十九卷　第四號　特價壹圓

澆愁，以致於精神萎靡失去生命動力「非亡即瘋」，一個個成為頹敗的殖民地青年。但是，戰爭的「南進」似乎讓他們看到生命的新出口，「在巨大的歷史變動，為了清算消耗性的生活，精神有必要蛻變，鍛鍊一個新的人。你終於志願去戰地作通譯。你順利完成任務後，又決定留在南方工作。」註3「你」的志願行動引起模仿效，應村裡多位青年跟進，「全台灣都是南進的時代」。然而，「死於南方」並非純然如文字所示埋骨於南方，其中似乎暗喻著台灣人若要「成為日本人」就得先以死明志，繳付「血稅」的代價。帝國的南進政策看似指引殖民地青年，跳脫殖民地差別體制的道路，提供參與新時代的機會，但是皇國青年卻必需以生命為代價，協助日本帝國主義的擴張野心，這就是身為被殖民者的時代悲哀。圖3

殖民地時期的台灣作家只能在帝國的監控下創作「偽文學」，四〇年代後半中國內戰、台灣社會內部的政經問題、語言轉換等因素，讓這群作家進入另一個暗啞的年代，台灣的殖民地經驗被中國的抗日歷史所取代。直到解嚴後，龍瑛宗未忘文學初衷，仍努力跨語堅持寫作，因為「不願讓這一段歷史成為空白，想藉著文字給子孫們留下紀錄，讓他們瞭解在異族統治下所受到的羞辱和無言以對的痛苦」。寡言的他實以文學展演了被殖者難以言喻的戰爭創傷，留下戰爭時期台灣人的精神面貌和歷史經驗。

註釋

1　龍瑛宗，〈白色的山脈〉，1941 年

2　龍瑛宗，〈海濱旅館〉，1943 年

3　龍瑛宗，〈死於南方〉，原刊載於 1942 年，《台灣時報》（24：9）

作者簡介

王惠珍，台灣台南人。日本關西大學文學博士，現任國立清華大學台灣文學研究所教授兼所長。專長台灣殖民地文學、東亞殖民地文學比較研究等。著有《戰鼓聲中的殖民地書寫：作家龍瑛宗的文學軌跡》（2014），編有《戰鼓聲中的歌者———龍瑛宗及其同時代東亞作家論文集》（2011）等專書。

之參、國家機器與戰時藝文場域：

■「愛」「台灣」————————
一九四○年代前後在台日人文化人的幾種類型

■文————————鳳氣至純平

隨著台灣文史研究的蓬勃發展，日本殖民統治時期（以下簡稱「日治時期」）在台日人文化工作者也隨之受到關注，同時其對台灣的「在地認同」也引起一些討論。可惜的是，他們的「在地認同」往往被解釋為他們對台灣的情感、愛等，侷限於比較單一性、屬於個人層面的討論。本文首先將爬梳形成「在地認同」的時代背景，並且透過幾位人物的比較，希望能更立體地思考他們的「（台灣）在地認同」，並嘗試描繪出相互對照的光譜。

依據筆者的觀察，日治時期在台日本人的文學活動，從初期到中期即大約一九二○年代為止，雖然出現一些零星的藝文活動與傳統文學，如俳句、短歌、漢詩等的文學社團與同好性質的刊物，但是較有規模、持續性的文學團體與刊物，要待一九三○年代才出現。這時期也產生了一些台、日人合作的藝文活動。促成這些合作的要因，並非單純是在台日人的個人情感所致，而是有更多外在因素交織而成的結果，至少我們必須討論台、日人雙方的情形及外在的政治、社會因素。

在台日人方面，確實與他們一定程度上在台灣的「土著化」有關。統治初期來台的日本人被揶揄「移民打工仔的性格（出稼ぎ根性）」，不少人抱著「賺到錢便離開的心態」，但是隨著統治時間愈來愈長，有些人已經開始「灣化」，這是當時對在台日人的負面稱呼，意指「受到台灣人、台灣社會的影響而變得頹廢、懶惰」。他們有些人發現自己在日本內地已經沒有競爭力，只好繼續留在台灣；但也有一部分的人較正面看待「灣化」現象，認為那意味著紮根台灣，也對台灣這塊土地逐漸產

生感情，甚至視之為「終生之地」。一九二八年台北帝國大學成立，使得台灣學子從初等教育到大學都可以在本地完成。殖民地教育資源初步的完備，也連帶影響了第二代、第三代「灣生」的生活與認同。他們對日本內地逐漸產生疏離，反而更親近台灣，甚至無論在自己的生命經驗上或殖民統治的角色上，皆正面看待其「灣化」現象（文獻顯示當局的確期待灣生成為「最了解台灣人的日本人」並扮演楷模角色）。這些居台許久或在台出生的日人，較之前人更注意台灣的文化與歷史價值，他們之間也紛紛出現了建立「台灣文化」或投入「台灣研究」的動向。

台灣人方面，一九三○年代左右，經歷霧社事件，以及日本內地與台灣島內的左翼大打壓，日本對台統治獲得更進一步的「穩固」，台灣知識分子的行動也再度從政治轉移到文化領域，著力於文學、戲劇等文化抵抗運動。弔詭的是，正因為文化這個看似「非政治」的領域，這些關注與動向形成了台、日人之間合作的土壤，台灣這個「鄉土」成為他們共同的話題。不僅如此，雖然一九三七年左右總督府推動「皇民化運動」後，台灣的文化、歷史與傳統一度面臨遭到限制或破壞的危機，但一九四○年以後，日本中央開始提倡重視地方文化，作為「日本帝國區域內一個地方」的台灣，其特有的「台灣文化」自然也受到關注。於是「表面上」台、日人透過建立台灣文化的共通目標，有了愈來愈多合作與對話的機會。

一九三○年代中期，以台灣人為主力而創刊的《台灣文藝》與《台灣新文學》雜誌，以及在台南楊熾昌、李張瑞為主創辦的《風車》，皆可見幾位在台日人的參與，到了一九四○年代，更出現《文藝台灣》與《台灣文學》、《民俗台灣》這三種藝文雜誌，都是台、日人共同合作的結果。當然這些合作裡，可以發現台、日人對「台灣文化」各自抱持著不同的想像與寄託，呈現「同床異夢」的情形，甚至是在台日人之間，其從事「台灣文化」活動的態度、心態亦有所分歧。限於篇幅，本文僅先針對在台日人的幾種類型，聚焦他們所撰寫的台灣歷史，探討各論者對「台灣史」的想像、期許並嘗試類型化。之所以討論「歷史」，是因為「歷史」乃近代國家成立的必備條件之一，在台灣實施「同化」政策的日本，透過台灣史的建構，嘗試拉近無血緣及無太多歷史淵源的日、台關係，因此其建構必然受到政治與社會的影響和干涉。另外，歷史也會顯現述史者本身對過去、現代與未來的想像，及其對書寫對象（即台灣）的態度、期許，換言之，對這些在台日人而言，台灣史隱藏著生命史、鄉土史、帝國史、殖民史、地方史等多種意涵。因此筆者認為透過他們所書寫的「台灣史」，可以既微觀也宏觀地觀察他們與台灣的關係，期望為「對他們而言，台灣是什麼？」這個筆者長年的疑問提供一些線索。圖1

日本人的台灣史書寫，在殖民統治的五十年間從未間斷。初期的研究調查、作為殖民教育的教材以及文學題材，在不同領域產生無數的「台灣史」。這些早期的「台灣史」，撰寫者基本上都視之為「他者的歷史」。但是在一九三○年代，借用曾就

讀台北帝大的中村忠行（1915–1993）的話：「在台灣成長的我們當中出現新的台灣研究的聲音」。如中村本人，便曾在學生時期致力蒐集台灣特有的歌仔冊，並於一九四〇年代撰寫台灣成為戰場，卻與日本幾乎無關的十九世紀「清法戰爭」的研究論考，這或許可理解為在台日人當中已逐漸萌生了某種意義的「台灣中心」思維。

一九三八年二月，在當時台灣文壇佔據重要地位的在台日人作家西川滿（1908–1999）發表〈有歷史的台灣（歷史のある台灣）〉一文，帶著他獨特的浪漫口吻表達其對台灣史的興趣、憧憬。在一九四〇年代，更創作了以歷史為題材的長篇小說《台灣縱貫鐵道》。這部小說「以北白川宮親王登陸台灣直到逝世為止作為縱線，以草創期鐵道建設的密史作為橫線」，北白川宮與西川滿的故鄉福島會津有很深的淵源，因此，對會津與台灣抱持深層情感的西川而言，這部作品確實具有深刻的生命史意義。但從他一貫擁護日本國體論的立場來看，就不難發現，此作也是一種個人、家族、鄉土（台灣與會津）、國家、帝國的總連結。 圖 2

在當時的台灣文壇裡，與西川形成「雙璧」的在台日人作家濱田隼雄（1909–1973），曾於東北帝國大學就學時期受到馬克思主義的洗禮，畢業後在東京擔任記者。一九三〇年代中期撰寫數篇文章，批評日本帝國主義與台灣在地資本家剝削台灣農民，同時主張書寫歷史的目的，是為了「除去現實的惡」。從他的經歷來看，所謂的「惡」顯然是日本帝國主義與台灣的資產階級。然而他到了太平洋戰爭爆發後的一九四〇年代，才真正開始以歷史為題材進行寫作。代表性作品是長篇歷史小說《南方移民村》，這部在國家言論思想控制日趨嚴厲的時代創作的小說，從題材選擇———台灣人很少接觸的東部移民村，到情節鋪陳與小說角色安排來看，濱田似乎試圖與殖民統治、戰爭等現實社會保持距離。此外，將小說的主要人物刻意描繪為同鄉者（濱田出身日本東北，史料也顯示，當時台灣東部移民村以日本西部，如四國、九州出身者居多），亦可見他有意讓作品具有個人生命史的意義。但是，這個作品的結局，卻是移民們決定遷移到南方之地，即當時日本佔領地的東南亞，與國策的距離逐漸消解。而第二篇長篇歷史小說《草創》，則更毫無掩飾地讚揚日本在台的糖業開發。由這些動向可以看到，濱田早期對「惡」的關注，至少在表面上已消失無蹤，在非常時局裡其實愈來愈往國家體制靠攏。

至於楊雲萍稱為「代表日本人的良心」的《民俗台灣》雜誌，則有池田敏雄（1916–1981）、國分直一（1908–2005）等灣生或在台成長、長期生活的多名日本人參與。從他們與西川、濱田的互動裡，我們可以發現他們在面對台灣、台灣人時迥異的態度，而這也形成了很耐人尋味的參照。池田與西川曾經合作編著《華麗島民話集》，當時的合作模式，是由池田在民間採集題材後，西川再加以改寫，而另一名灣生立石鐵臣（1905–1980）則負責插畫。該書收錄了在台灣相當膾炙人口的〈虎姑婆〉，但是令人費解的是，西川在池田所採集的多種版本中刻意選擇一個較為特

異的版本。當時池田對此感到不以為然，但是西川卻認為這個版本才是「民族最極致的詩」且最美麗的一則。可見在西川的構想與定位中，這部民話集是一部「藝術作品」。對此，素來從事台灣民俗、歷史研究的國分直一也提出抗議，指出西川的作法可能會誤導台灣人，讓他們誤會民俗記錄的工作。追根究底，西川始終還是站在台灣人生活之外，對他而言，台灣的人事物終究是他實現「美」的工具而已。圖3

西川的盟友濱田隼雄表現出不同的立場，他曾透露每當嘗試進入台灣人的社會與心理並加以寫成作品，但最後不免感到退卻。可以想見，對殖民地的「惡」有所自覺的濱田，對台、日人真正的合作與互相理解抱持著較為悲觀的態度。因為如此，他也對積極投身民間進行台灣民俗調查的池田敏雄抱持著懷疑，甚至發表〈甘井君の私小說〉，諷刺在戰爭非常時期耽溺於台灣民俗世界的池田。不過，從疑似池田所寫的隨筆來看，池田其實並非那麼「單純」、「天真」地相信台、日人和平共存的實現，反而正因為積極投身於台灣人的社會並貼身觀察，因此更清楚殖民者與被殖民者之間仍然存在諸多矛盾與鴻溝，這種觀察其實也顯示（無論池田本身有無意識到）日本當局所宣揚的「內台一如」、「內台融和」的空洞性。

上述幾位在台日人對台灣或許皆抱持真誠的情感。然而，今日的我們或許必須更審慎、嚴謹地看待這些「愛」的內涵，並留意其內部與外部因素，以及相涉的歷史、社會、政治等條件。甚至也不能忽略他們所愛的「台灣」／「台灣人」的含義為何？有了這些多面向的觀察和分析後，才可能對這群曾經生活在台灣的「殖民者」有更深刻的理解與認識。而透過此對照，或許也將有助於比較與了解同時代台灣人知識分子的歷史與社會位置。

作者簡介

鳳氣至純平，成功大學台灣文學系博士。曾任中研院台史所博士後研究員。現任文藻外語大學日本語文系、長榮大學應用日語系兼任助理教授。著有《失去故鄉的人———灣生的戰前與戰後》。

I 之參、國家機器與戰時藝文場域:

光圈下的福爾摩沙——
國策紀錄片《南進台灣》的見與不見

文————蔡蕙頻

你聽過人口的「自然增加」嗎?「自然增加」是指一個地區在一定時間內人口增減的指數。當該地的出生人數多於死亡人數時,「自然增加」就會呈現正數;反之,當死亡人數多於出生人數時,「自然增加」就會呈現負數。

一九〇五年至一九一五年間,台灣人口的「自然增加」為平均每年每千人增加14.5 人;這個數字,在一九一六年至一九二〇年下降至 10.1 人後,一九二一年至一九二五年再度往上攀升至 18.5 人,一九二六年至一九三〇年拔高至 25.5 人,一九三一年至一九三五年再提升為 27.4 人。

到了一九三〇年代,出生率遠高於死亡率,台灣的人口已經呈現明顯的正成長,社會進入一個相對穩定的狀態。

一踏入一九三〇年代,台灣總督府圖書館藏書就突破了十三萬冊,入館人次也高達近十五萬人次,總督府博物館的參觀人次更是突破十五萬人大關。台北圓山的動物園,「兒童遊園地」也開張了,成為後來「兒童樂園」的前身。菊元百貨店、林百貨也在台北、台南爭先恐後地成立了。一九三〇年代,看起來真的是個百家爭鳴、百花齊放的燦爛年代。

但是,儘管都市裡充滿霓虹燈,但這不是那個年代,台灣社會的全部。

一九三〇年代,台灣還有戰爭。

▌希望在南方：作為國策的「南進」政策

一九三七年，中、日兩國打起來了，東亞兩大國捉對廝殺，殺出一個新時代。

打開歷史課本，書上寫著，一九三〇年代後半，配合著日本吹起戰爭的號角，台灣邁向「皇民化、工業化、南進基地化」。這樣的說法，彷彿是到了三〇年代，「南進」突然成為詢問度超高的關鍵詞，人人爭相傳誦。

其實，「南進」老早就開始了。

日本人擅長調查是出了名的，來到台灣當然也是一樣的。一九一八年，台灣總督府成立「官房調查課」，負責推動各項調查事業。官房調查課的成立，不是神來一筆，除了對台灣內部進行調查之外，也著眼於「南方」。

「南方」在哪？日本都已經從北緯五十一度的庫頁島一路向南，跨過北緯二十三點五度了，台灣還不夠「南」嗎？

不夠，當然不夠。在台灣總督府的眼中，「南方」泛指現在的東南亞，甚至遠在緬甸隔壁的印度、東南亞以南的澳洲、紐西蘭，都曾置入「南方」的脈絡中一起調查，那裡蘊藏各種礦產，還有石油、木材及各種熱帶作物，還有相當於日本數十倍大的沃野大地。

那裡藏著「希望」。

就在台灣官民拼命蒐集這些「南方資料」近三十年之後，一九三七年七月，一名在中國的日本士兵失蹤了，他就像擦過粗糙表面的火柴棒，戰火因此熊熊燃燒起來。

「南進」不僅成為政策，更是提升國家肌肉的補給品，餵養日本野心的營養劑。

> 「往更南去吧！到黑潮的另一端！」（更に南へ　黒潮の彼方へ）

「南進」一旦成為國策，台灣就成為日本帝國金甌無缺中最重要的一塊，所以《南進台灣》紀錄片裡這麼說：

「威武地守衛最前線的台灣」（雄々しくも最前線を守る台湾）

「唯一的立足點是台灣！」（其の唯一の足場は台湾だ）

南進，讓台灣無可取代。

■比說的更好聽：政治宣傳之必要

不過，既然戰爭已成事實，光是官方認知到台灣之於南進的重要性是不夠的，這套觀念，也必須植入人民的頭腦中才行。

但是，這要怎麼做呢？與其長篇大論地訴諸文字，用「影像」更加快又有效。

我們一起把時間的轉輪往前轉一些。據說電影這項技術，是在一八九五年（也就是台灣被納入日本版圖的那一年）由法國盧米埃兄弟所發明的。從此以後，人們多了一種娛樂選項，電影製作者用影像說故事給你聽。後來，電影就伴隨著日本政權而來到台灣。

一般說來，有故事情節、虛構人物的影片，我們會稱它為「電影」，在日文裡叫做「映畫」；至於那些不著重故事情節、相對來說較偏向紀實性影像的影片，我們將它們歸類為「紀錄片」，日文則稱作「ドキュメンタリー」，即英文的 documentary。換句話說，電影這項藝術是兩面雙生的，除了帶給人們喜怒哀樂的消費功能之外，有時候，電影也像一顆膠囊，在那個叫做「娛樂」的幻影外皮之下，藏著叫做「政策」的藥劑，當你吞下它，膠囊化開、解體，政治就不動聲色地溶進你的血液裡，與你共生共息。

影像能夠跨越民族、語言與階級而直擊人心的特性，統治者當然知道，一九〇一年，一位叫做高松豐次郎的日本人，在後藤新平的邀請之下，帶著攝影器材來到台灣，拍攝影片《台灣實況紹介》。據研究，這是可見的資料中，台灣首次拍攝電影的紀錄。不過，光看名字就知道，這不是什麼帶有娛樂功能的電影，毋寧更像是一部將殖民地現場用鏡頭如實拍攝而成的紀錄片，攝影機在台灣首次開機，就率先展露了它帶有政策宣傳的性格。

在接下來的歲月裡，政策的宣傳就始終不缺電影來抬轎，最有名的紀錄片之一，就是《南進台灣》。

《南進台灣》：片格中的福爾摩沙

《南進台灣》這部影片，全片長六十四分四十一秒，原影片共分七卷，由國立台灣歷史博物館分別在二○○四年及二○○七年尋獲所有膠捲後，委託國立台南藝術大學進行影像修復。修復完成後，再保留原音，配上中文字幕後發行。

這部紀錄片到底是什麼時候拍的呢？根據陳怡宏的說明，我們知道《南進台灣》共有一九三七年和一九四○年兩個版本，至於我們所看見的版本是哪一個，目前尚無定論。

影片開始未久，就交代該片是一部「國策記錄映畫」，也就是國策紀錄片。由於當時台灣實施檢閱制度，出版品發行前送審，因此這部影片也標示它由「台灣總督府憲兵隊檢閱濟」，檢查沒問題。

影片的製作者，是「實業時代社」及「財界之日本社」兩個雜誌，監製正是兩社社長永岡涼風及桙本誠一，配樂則是來自於知名的古倫美亞（Columbia）唱片公司。既然作為國策紀錄片，拍攝過程自然也就得到台灣總督府的支持了。

「我們要向南方邁進的第一階段，就是要了解近代台灣。」影片的邏輯很簡單，「南進」是舉國上下都應貫徹的國策，所以要了解作為南進基地的台灣；為了了解台灣，而拍了這部紀錄片。為此，鏡頭從台北開始一路往南，經過桃園、新竹、台中、台南、高雄，再到花蓮港和台東，介紹了五州二廳。

作為一部國策電影，政治宣傳絕對是最重要的目的，因此，從影片中，我們可以看到飛機劃過天際，看到火車奔馳而過，看到大型航船嗚嗚吐著黑煙，每一個城市的介紹都少不了政府廳舍、學校、車站這些近代化設施，閃爍著「忠勇」、「共榮商會」、「定期航空」、「左側通行」的霓虹燈，暗示著台灣已經被建設成一個充滿現代文明的好地方，講到各種物產，也特別強調產量與產值，這些畫面在在都告訴你，「如果你還以為台灣只有原住民，那你可就錯了喔！」

然而，固然我們可以從中看到一九三○年代台灣社會的風貌，我們也明白那只是其中的一部分，我們不會在國策電影中看到楊逵筆下被資本家壓榨的「送報伕」，不會出現「無醫村」，講到蔗農，影片裡說比起日本本國的農民，「台灣的農夫的情況，是令人羨慕，有賺頭的」；就算是高雄州下日本人移民村的介紹，也是田間一幢幢整齊劃一的農家，井然有序，農民夫婦和他們的兒女腳步輕盈地走出屋舍，走到街上，他們的前景如同他們的笑容一樣光明燦爛，在這裡安居落戶的他們，絕對不會

是濱田隼雄《南方移民村》裡，那群被洪水與恙蟲整得死去活來的苦難之人。

這就是國策電影。很多學者都提醒我們不可不留心影片中的統治者觀點，充滿統治者眼光的詮釋，正是是國策電影的特色之一。

不過，由於主角仍是台灣，《南進台灣》也必須令人清楚地感受到「南國風」。的確，這部國策電影處處流露出濃濃的台灣味。例如，製作者用了「木瓜樹」、「蝴蝶蘭」及「原住民」這三個元素墊在影片開頭的字幕之下，木瓜樹和蝴蝶蘭都是日治時期以台灣為主題的寫真帖中，經常出現的「常客」，影片一開始，熱帶植物與水果，就立刻將觀眾的空間感拉到台灣來。亭仔腳，台灣式的廟宇，也是一樣的道理。

另一個「台灣代表」是原住民。影片提到，原住民一掃過去馘首的「陋習」而熱衷文化，甚至強調「他們並不想被認為會一直跳這種舞」，反而願意將時間花在繁榮部落，邁向經濟生活。意味著原住民是日本教化的成功佳例。總之，在日本的領導之下，人人都是繁榮社會的一分子，台灣已成安居樂業之島，日本「南進」有望。

和《南進台灣》一起被收入「片格轉動間的台灣顯影」的還有《國民道場》、《台灣勤行報國青年隊》和《幸福的農民》，它們無一不是國策電影，展現出戰爭之下當局對於殖民地人民的動員。

另外，在那個年代，有些電影雖然帶有故事情節，故事人物也由明星擔綱演出，但仍然可以在電影娛樂效果的背後，讀出政治性目的，像是《莎勇之鐘》，講的是南澳的原住民女孩莎勇，在大雨中替出征的老師背行李渡河，而不幸被湍急河水沖走的故事。當時請到滿洲映畫的知名藝人李香蘭來扮演莎勇，背後當然包藏著「連原住民都為國家犧牲奉獻」的意圖。

像這樣的國策電影，威力究竟如何呢？我曾經訪問過一個一九三二年在台東山區的原住民部落中出生的「灣生」，和原住民一同長大的她說，她也看了《莎勇之鐘》，卻不由得感到一種難以言說的違和感，「原住民真的是這樣嗎？」她只覺得，李香蘭才不是她生活中認識的原住民。統治者將政治宣傳託付給國策電影，但電影是否能夠不負所託地完成「使命」，或許又是另外一個故事了吧？

作者簡介

蔡蕙頻，國立政治大學台灣史研究所博士，現為國立台灣圖書館編審、國立台北教育大學台灣文化研究所兼任助理教授，著有《不純情羅曼史：日治時期台灣人的婚戀愛欲》、《好美麗株式會社：趣談日治時代粉領族》、《台灣史不胡說》等書。

南進台灣
國策記錄映画

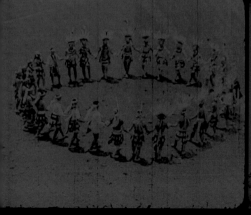

「片格轉動間的台灣顯影」收錄包含《南進台灣》在內的四部國策電影

1
圖片提供——莫慕頻

2
《南進台灣》國策電影
圖片提供——莫慕頻（《南進台灣》電影畫面）

3
強調原住民統治之成功，是日治時期統治者進行政治宣傳時經常出現的「政績」
圖片提供——莫慕頻（《南進台灣》電影畫面）

4
國策電影中的移民村往往呈現安居樂業的畫面，圖為高雄的煙草移民村
圖片提供——莫慕頻（《南進台灣》電影畫面）

圖
1
2
3 4

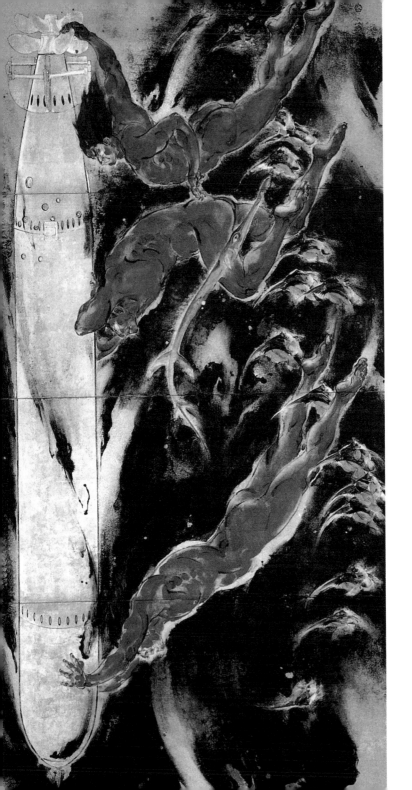

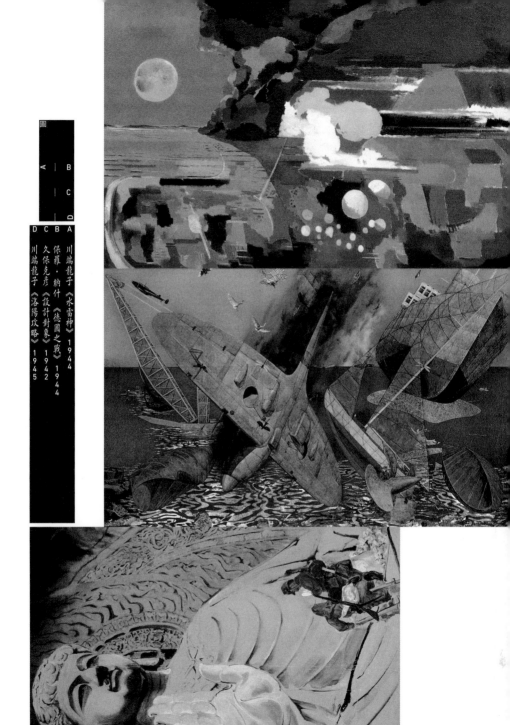

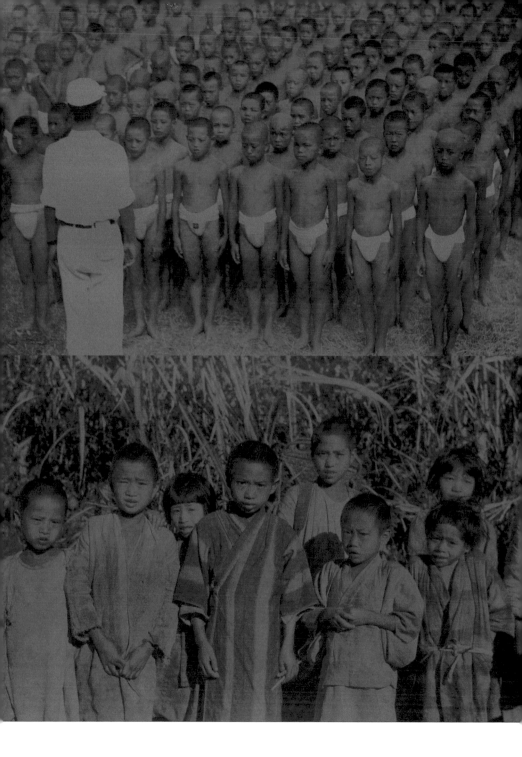

A｜C
B

C｜B｜A
彭　鄧　鄧
瑞　南　南
麟　光　光
《　《　《
太　原　孿
魯　住　生
閣　民　勤
之　小　員
女　鎮　大
》　，　會
　地　，
1　點　台
9　不　北
3　詳　》
8　》　1
　1　9
　9　4
圖　4　3
片　0
提　年
供　代
──　圖
彭　　片
雅　圖　提
倫　片　供
　提　──
　供　夏
　──　綠
　夏　原
　綠　國
　原　際
　國　有
　際　限
　有　公
　限　司
　公
　司

台製現代：風車轉動中的交稜折射

工之肆　終戰後的風景：

代人的憂愁與復權

Jeremic Constellations: The Flickery Light and the Trans-Era Glory of L'Esprit Nouveau

李石樵《市場口》1945——李石樵美術館提供

之肆、終戰後的風景：
一代人的隱沒與復權

■景框外的星辰———
關於風車詩社、台灣文學及其覆反

■文————藍士博

> 「我們在超現實中透視現實，捕捉比現實還要現實的東西。」

———— 楊熾昌〈燃燒的頭髮：為了詩的祭典〉

銀鹽技術被發明、運用以後，景框成為了人們以肉眼觀看外的另一種方式，景框讓真實世界與影片產生隔絕，但景框內展演的又經常是真實世界的剪貼。然而不論空間與時間如何重塑，景框內的風景終究是瞄準與射擊下的產物，是睜眼與閉眼間的抉擇，更是每一次突顯與擱置的結果。

島嶼上的一切又何嘗不是如此，不管是「風車詩社」或者是台灣文學，彼此都曾經在歷史敘事中被掩蓋、遮蔽，她們的多元性往往在政權移轉、暴力鎮壓、庶民反抗及其敗滅等等的情節以後，逐漸扁平、單一，成為被期待的面容，而非歷史中真實的樣貌。

然而縱使只是彷如鏡頭碎裂後的一枚碎片，景框外的星辰既突顯認識的侷限，卻也是意識與想像的刺點。始自島田謹二與黃得時開始，台灣文學的身世與歸屬就一直是論者爭執的所在；戰後又因為民族主義式的期待，而被功能化為「反殖民」的文學，甚至消失存在的主體性，成為「在台灣的中國文學」。

一個顯而易見的例子是，血緣想像的的挪用，致使五四運動與中國新文學在戰後成為台灣新文學的唯一起源。從陳少廷、葉石濤與鍾肇政的早期論述中，可以發現他

們明明知道真相、又不得不呼應所謂「五四影響論」的痕跡。而這個被迫的隱瞞，致使日本統治時期台灣文學運動的繁複成因被簡化———台灣作為與世界、東亞、殖民者相互連動的主體，她內部所存在的殖民、現代、傳統、本土等不同的面向，也都在戰後被「民族」給取代，而差一點消失、亡佚。

作為與世界互動的主體，台灣新文學的發展當然與殖民者有關，卻也與文明的擴散與傳遞有關，殖民統治讓「現代」成為殖民者與被殖民者共同利用的「工具」，而台灣人在爭取政治權力、搶奪印刷機的同時，就讓原先有限度反抗的「公民運動」，深化成為筆墨的爭奪。回顧一九二〇年代的台灣新文學論爭，張我軍、楊守愚、賴和等人既是對於殖民統治的批判，仔細觀之，亦是台灣人社群的世代矛盾與內部衝突。不過，綜觀日治時期台灣文學的發展，形式與內容的爭辯終究只是其次，反映生活苦痛的寫實主義才是最為顯著的主要旋律，至於探索心靈意識幽微的超現實主義，則成為了舶來的弦外之音。

不能否認的是，殖民統治的本質就是政治權力與經濟利益的剝削。但是，就如同郭珍弟導演的作品《跳舞時代》一樣，殖民地社會的繁榮發展在戰後差一點被另一個殖民政權封存，卻是無可抹滅、真實存在的既往。內地或本島的交流、殖民與現代的糾葛，終究讓台灣人可以位處邊陲卻不致於落後太多的情況下，以報紙專欄、幾頁詩刊和些許同人，在島嶼之南接銜世界騷動的思潮，發出微弱而真實的電波，銜接遲到但終究到來的前衛。

關於普羅文藝與超現實主義之間的矛盾，蔣伯欣在〈離似的肖像：《日曜日式散步者》的前衛疊影〉中注意到：他們其實擁有共同的思想背景，也同樣會因為戰爭而產生變異。作為景框外的星辰、一枚鏡頭破裂成碎片後的風車詩社，雖然確實與其他創作者因為擁護不同文藝思潮而在報刊或著作中爭論，但也無法擺脫殖民地社會的框架———不管萌發再怎麼巧妙的文思，都有難以逃脫現實的艱難。於是不管是寫實主義或者超現實主義文學的作家，都同樣中挫於戰爭，也都在戰後重新燃起對於文學、社會的期待。

黃英哲曾經以「再中國化」為戰後初期（1945–1947）台灣文化場域做出定義，這個意外蓬勃的榮景自然與兩個社會重新接壤有關，既是對於戰爭期壓迫的反動，也是對國民黨統治的天真誤解。總而言之，戰後初期媒體與言論的蓬勃重生是事實，但在百廢待舉的情境下，報刊社論所在意的大多是島政民生，副刊關注的則是島民的「身分」與「歸屬」，至於文學繆思的討論，則暫時付之闕如。 圖1

在那個銜接與轉換的階段，一個詭異而猶待理解的問題是：戰前從日本援引超現實主義，與郭水潭等人的寫實主義文學觀大相徑庭的風車詩社同人，何以幾乎都在二二八事件當中受到牽連，甚至李張瑞還在白色恐怖時期中遇難？換言之，究竟是

什麼樣的情境，讓他們在戰後復返現實，終至無法擺脫呢？

有人說二二八事件是官逼民反，也有人說背後有美、日國外勢力的操控，甚至是中國共產黨的陰謀。然而，從歡欣鼓舞「回歸」祖國，到最後意識到想像與真實的落差———政治的腐敗、經濟的凋敝、文化的衝突，終究讓台灣的知識份子重新思考島嶼的航向，探索更多未知的可能———不管是參與二二八事件處理委員會，或者是捲入後來白色恐怖的羅網之中，超現實主義的思索終究被現實的真實取代，風車同人們則搖身成為舉槍衝刺的唐吉軻德。

一九五二年年底，李張瑞因為蔣介石的大筆一揮，從原本的十五年徒刑改判為死刑，於馬場町執行槍決，時年四十一歲。判決書上這樣寫著：「蘇榮生張天經林炳欽鄭水順李張瑞意圖以非法之方法顛覆政府而著手實行各處死刑各褫奪公權終身」、「李張瑞于卅八年初受蘇榮生之命組織讀書會散播匪幫反動思想暗中擴充叛亂力量意圖顛覆政府」。李張瑞因此身死，而楊熾昌、張良典等更是早在二二八事件時就深陷牢籠，只是幸以身免，卻自此噤聲、移轉，就此離開台灣文學的舞台。圖 2

風車詩社同人們在戰後的遭遇，其實不外乎是台灣文學、台灣人的縮影。因為殖民地人民的啟蒙代價往往不是其他，就是手鐐、子彈與鮮血。二二八事件爆發以降，台灣人在清鄉、綏靖中逐漸失聲，更在國民黨政府迫遷來台以後，被黨國文化取代既有的主體性。戰前台灣社會的多元特徵被民族主義論述簡化，台灣文學的萌芽也被刻意地與五四運動連結，成為中國新文學的附庸———而被迫捲入歷史漩渦、遭受國家暴力從而消聲匿跡的他們，後來也就真的差一點點完全全遺失存在的線索，成為空白／不存在的存在。

於是，當我們開始回顧、重新認識台灣文學「被認識」的歷史時，會發現他們不是毫無自覺，也並非沒有透露，但是在戰後社會局勢逐漸緊縮之際，言論、思想與記憶就在審查與自我審查當中逐漸單一、扁平，致使在世代傳承下逐漸地遺失與誤解。

一九五四年八月，《台北文物》發行了第三卷第二期「新文學新劇運動專號」，這本旋即遭到查禁的刊物之所以重要，在於她可能是二二八事件、國民黨政府迫遷來台以後，第一次有人開始嘗試討論台灣新文學的起源。尤其有趣的是，在〈北部新文學・新劇運動座談會〉的這篇紀錄當中，雖然廖漢臣、林快青、楊雲萍、連溫卿、張維賢等與會者各自對於台灣新文學運動之所以興起的理由不盡相同，卻已經明顯證實了戰前歐美、日本乃至於中國等不同文學思潮對台文學產生的多元與多重影響。圖 3 圖 4

台灣文學起源的多元影響論，是殖民地台灣在歷史發展中的實況，卻不見容於戰後

中華民族主義敘事的基調。國民黨政府自接收台灣後對島民的信任薄弱，「奴化」的標籤也猶然未除。於是，當這一期的《台北文物》旋即遭到查禁以後，有關台灣文學如何在戰前萌芽、發展的一切也就此消匿，成為研究者後來探索的隱蔽線索。

記憶無法遺傳，人的認知終究需要仰賴口傳、文字等媒介，才能締造一個線性而延續的跨世代認知（歷史）。然而，台灣歷史之所以複雜，不單純只是重層殖民與內部殖民因素的影響，更包括壓迫、遮蔽、選擇、佚失等現象，在在都讓「原貌」（即使是有限度的都）難以復原，成為再現與回顧的障礙。

比如說，戰後率先回顧台灣新文學運動發展的陳少廷，在撰寫《台灣新文學運動簡史》等文章時，雖然屢屢援引《台北文物》「新文學新劇運動專號」，卻也明顯「選擇」強調五四運動對於台灣新文學的影響，而隱蔽來自西方、日本的文藝思潮。換言之，即使陳少廷在一九八九年以後曾經針對這個「歷史的化約」有過反省，並將之歸咎在「外在因素」（其實就是戒嚴統治）的影響；但是這種就「中國」而忽視「其他」的現象，其實也出現在葉石濤、鍾肇政等人早期的文學評論當中，形成一個至今猶待考察的文學史課題。

受限於政治環境的禁錮與封閉，台灣主體性的追尋自始艱難，在每一個領域上都經歷了壓抑與抵抗的過程。幸運的是，在整個世代全面凋零之前，我們還有時間、機會，可以連結被威權截斷的記憶與線索———不管是風車詩社，或者是台灣文學。

作為早慧星辰的風車，被迫在戰後文壇隱匿，更來不及被後來的讀者理解。風車，就這麼一直得到一九七〇年代出土以後，才再次受到詩人們的矚目；而具備台灣主體性的台灣文學，則與台灣社會的本土化浪潮同進同退。

回顧那一段歷史，不同世代從投書報刊開始、從舉辦文學座談會開始、從舉辦研討會開始，從「台灣文學主體性座談會」（一九九四年二月十九日於鳳山。出席者有：鄭炯明、葉石濤、陳萬益、呂興昌、彭瑞金）到「賴和及其同時代作家：日據台灣文學國際研討會」（一九九四年十一月二十五至二十七日於國立清華大學舉辦），體制外的前行代作家與學院內的研究者有志一同，終於在一九九七年讓台灣文學成為文學教育體制中的一環，在景框之外找回自己的定位與焦點。

至於風車的拾回，陳允元曾經在〈序　前衛的回聲〉中提到：「一時之間，風車的存在被視若至寶，陳千武（1922–2012）提出的台灣現代詩發展的『兩個球根』論，日治以降的一脈，於是有了足以與宣稱從中國『為台灣帶來現代詩的火種』的紀弦（1913–2013）論述抗衡的具體案例。」註1

林巾力也在〈林亨泰與風車詩社〉中，將戰後林亨泰的現代詩創作與日治時期的超

現實主義、風車詩社產生連結。「也因為如此，當紀弦推出『現代詩』這一個新鮮的名詞時，或許為了證明自己，同時也為了證明那包括風車詩社世代在內的『前衛文學傳統』的存在，林亨泰在很短的時間之內創作了一系列帶有強烈現代主義風格的詩作，而這也奠定了他作為現代主義詩人的起點。」註2

不管是風車詩社，或者是台灣文學，能夠從景框之外，重新得到台灣社會的注視與焦點，是幸運，機緣，更是幾代台灣人持續努力拾回的成果。僅僅只發行四期，至今也僅存第三期的《風車》，無疑是一個短暫劃過天際就旋即消失的星辰、一個台灣文學史的缺口。然而他們在島南之地擴散來自歐洲、日本的思潮，也在歷史的轉折之處，刻意與意外地經歷時代的粗殘，而這也讓「風車」成為了台灣、台灣文學的隱喻，一個我們得以由此出發、重構、理解全貌的刺點。

這座小小的風車，就是在歷史與暴力的夾縫當中，在壓抑、遮掩、遺忘與無知的狀態當中，在缺席與浮現交錯當中，證實島嶼與自己的存在，就這麼成為了一個有力的支點，挺身抵擋被這個世界所遺忘的覆反。

> 「我現在動彈不得，在我做好被槍射擊的覺悟與準備之前，我非舉著雙手不可。」
>
> ——— 李張瑞〈秋窗〉註3

註釋

1　陳允元，〈前衛的回聲〉，收錄於陳允元、黃亞歷編，《日曜日式散步者———風車詩社及其時代》I（台北：行人，2016 年），頁 21。

2　林巾力，〈林亨泰與風車詩社〉，收錄於陳允元、黃亞歷編，《日曜日式散步者———風車詩社及其時代》I，頁 195。

3　這是一九三四年李張瑞寫給楊熾昌信中的文字。文中那持著手槍的「生命」，原是指生活的現實壓力、以及殖民地社會的不幸，因此他們採取超現實的方式來面對生命的殘酷與無奈。豈知這一段文字，竟也成了一九五二年李張瑞魂斷馬場町的自我預言？

作者簡介

藍士博，政治大學台灣文學所碩士、《史明口述史》企劃協力。

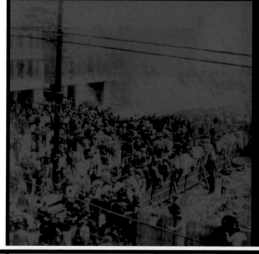

圖

1

2

3　4

A　鄧南光《慶祝中華民國 50 年國慶・台北》1961
B　莊世和《建設》1952 ————高雄市立美術館提供
C　林玉山《獻馬圖（畫馬屏風）》1943 ————高雄市立美術館提供
D　李石樵《建設》1947 ————李石樵美術館提供

II. 前導　策展論述

共時的星叢：『風車詩社』
與跨界域藝術時代

特展

策展團隊
黃亞歷、孫松榮、巖谷國士

SYNCHRONIC CONSTELLATION -
Le Moulin Poetry Society
and its Time:

A Cross-Boundary Exhibition

Curatorial Team:

Huang Ya-li,
Sing Song-yong,
Iwaya Kunio

距今九十年的台灣南部土地上，綻開了一朵奇花異卉，它的名字叫做「風車詩社」。成立於一九三三年的詩社，由楊熾昌、林修二、李張瑞、張良典、岸麗子、戶田房子等台日詩人共同組成，藉由時興的新精神、主知與抒情、現代主義詩風作為創作、出版刊物及文學理念的主張。在台灣文學史上，這個誕生於日殖時代的文學團體，它的命運，宛若流星劃過，轉瞬崛起，急速消隱。一九七〇年代末，「風車詩社」重新從台灣文學史的天際線上，浮升出來，引發關於戰前台灣現代文學的熱議。二〇一五年，影片《日曜日式散步者》以「風車詩社」為題，一方面將之架置於日殖時期的文藝語境上，展開世界性的現代主義思潮與運動的連結；另一方面，則追溯台日詩人們的生命經驗、文藝啟蒙，遭逢歷史事件的吉光片羽。

「共時的星叢：『風車詩社』與跨界域藝術時代特展」奠基於上述背景，意欲以「風車詩社」為核心，進一步深化與延展二十世紀初一九四〇年代現代主義文藝在西方世界與東亞國家所捲起的浪潮，藉此重思殖民地的台灣文藝工作者如何連結日本、中國、朝鮮及歐美等國的多重關係。於此同時，思辨關鍵歷史事件對於台灣文藝工作者的命運所帶來的影響。

「風車詩社」遂為跨時空的交叉之點，位於歷史星圈中，再次閃爍光芒。以之為中心，打破線性時空，往外運動，遍歷戰前與戰時的文學、美術、劇場、攝影、音樂、電影等藝術範式的歷史脈動，探測並接收十個發自世界的電波。

「現代文藝的萌動」溯源新世紀城市與摩登感知、「現代性凝思：轉譯與創造」探索西風東漸下的追夢藝術家、「速度趨馳未來」鑄造機械的烏托邦真理、「超現實主義眾聲回響」辯證前衛主義的接地氣、「機械文明文藝幻景」築起新精神藝術家的跨地藝術實踐、「文學———反殖民之聲」

見證藝術結社運動的文化反抗、「藝術與現實的辯證」思索美學與政治之間的距離、「地方色彩與異國想像」著墨在地與異域的視差、「戰爭‧政治‧抉擇」描繪如畫的戰爭蜃景、「白色長夜」哀悼詩人與失語的歷史殘篇。

這不單是屬於歷史的跨界域藝術展覽，更是當代的。「風車詩社」突破藝術邊界，由文學與電影遷徙至美術館。在這裡，它與不同藝術範式的原作、複製品、影音檔案、文件文獻等棋布星羅般的展品相遇與對話，且在結合聲音效果、多媒體裝置、平面設計等新媒體科技的形態中，幻化重生。

星辰之上，作為詩社象徵的風車，似花，轉動時如燦燦星光，閃耀、神馳、動人，是啟動文藝思潮與思想運動的歷史之眼。

In the southern lands of Taiwan ninety years ago, a rare flower bloomed. Its name was "Le Moulin Poetry Society." Established in 1933, this poetry society was jointly founded by Japanese and Taiwanese poets, including YANG Chi-chang, LIN XiuEr, LI Chang-jui, CHANG Liang-tien, KISHI Reiko, and TODA Fusako. In keeping with the new spirit, intellectualism, and lyricism of the time, modernist poetry was the focus of creativity, publication, and literary ideology. In the annals of Taiwanese literary history, the fate of this literary association born during the Japanese colonial era was meteoric, disappearing as quickly as it rose to prominence. At the end of the 1970s, Le Moulin Poetry Society reemerged on thehorizons of Taiwanese literary history, igniting heated discussions regarding pre-war Taiwanese modernist literature. Le Moulin Poetry Society was the subject of the 2015 film, *Le Moulin*. On the one hand, positing it within the literary context of Japanese colonial era and opening up connections to the global mo;dernist trends and movements; and on the other hand, retracing precious fragments from the life experiences, cultural inspirations, and historical incidents encountered by the group of Taiwanese and Japanese poets.

Based on the background described above, the "Synchronic Constellation - Le Moulin Poetry Society and its Time: A Cross-Boundary Exhibition" hopes to further deepen and extend the wave roused by modernist literature and art culture in the Western world and in East Asian countries from the beginning of the 20th century to the 1940s with Le Moulin Poetry Society as a core; and from this, rethink ways in which Taiwan's cultural workers in the colony formed relationships with Japan, China, Korea, Europe and America. At the same time, contemplate key historical events and their effect on the lives and destinies of

Taiwan's cultural and literary workers.

Le Moulin Poetry Society is at a spatial temporal intersection, located in a star cluster of history, radiating shimmering light. With this as a center, breakthrough linear space and time and moving outward to traverse the historical pulse of prewar and wartime literature, art, theater, photography, music, film, and other artistic paradigms, to detect and receive the electrical current emanating from the world.

"The Germination of Modernist Literature and Art" originates in the cities of a new century and a modernist sensibility. "Modernist Meditation: Translation and Creation" explores the dream chasing artists exploring the Eastern embrace of Western trends. "Speeding Toward the Future" forges the truths of a mechanical Utopia. "Surrealist Resound" is a down-to-earth avant-garde dialectic. "Mechanical Civilization and Literary Illusion" constructs the cross-regional artistic practice of the new spiritual artist. "Literature-Anti-Colonial Voices" bears witness to the cultural resistance of the arts society movement. "The Dialectic of Art and Reality" contemplate the distance between aesthetics and politics. "Local Color and Exotic Imagination" is an exposition on the parallax between the local and the foreign realm. "War, politics, decision" describes painterly mirages of war. "A Long White Night" mourns the poet and the aphasia of historical remnants.

This interdisciplinary art exhibition does not only belong to history, but it belongs moreover to the contemporary. Le Moulin Poetry Society transcended the boundaries of art, moving from literature and film into the art museum. Here it encounters and dialogues with a cornucopia of exhibition objects from various artistic paradigms including original works, reproductions, audio-visual files, documents and texts, and bringing the imagination to life in formats that combine new media technologies including sound effects, multimedia installations, and graphic design, etc.

Above the stars, the windmill that symbolizes the poetry society seems like a flower, and dazzles like starlight when it spins. Shimmering, fascinating, and touching, it is an eye of history that ignites literary thought and ideological movements.

II 「共時的星叢：『風車詩社』

與跨界域藝術時代」

展覽主題與展品圖錄/圖說

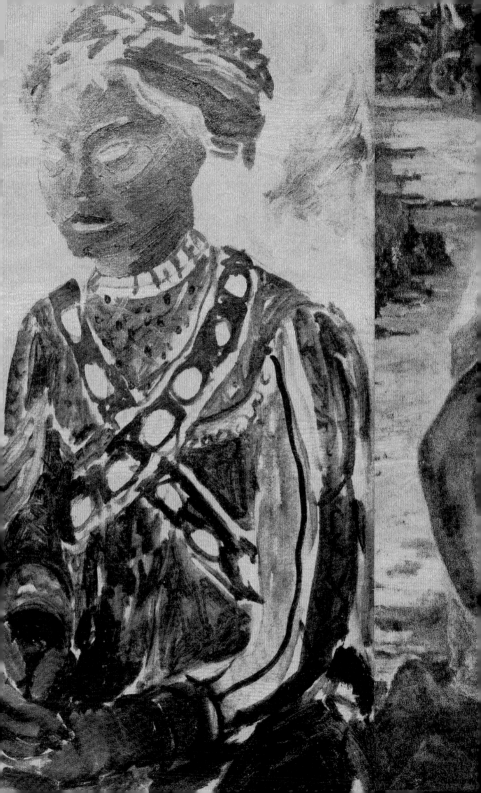

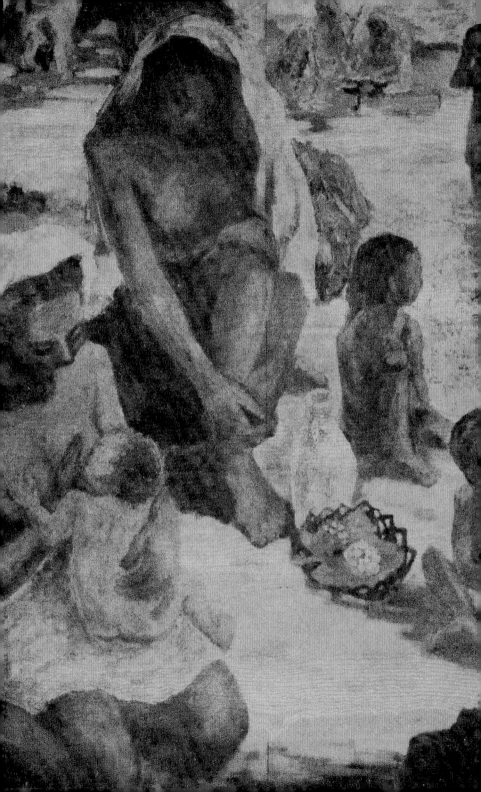

展覽主題 1.

現代文藝的萌動

Emergence of Modern Art
and Culture

■十九世紀末、二十世紀初期，巴黎既是令人嚮往的大都會，亦是世界文藝重鎮，更是動態影像的發源地。從文學到視覺藝術紛紛試圖突破傳統框架，尋求創新的表現形式與內容，成為藝術家創作的核心動機與目的。在法國象徵派詩人波特萊爾的筆下，巴黎幻化為一朵惡之花，光彩、瑰麗、頹廢，目不暇給，卻稍縱即逝。在攝影家尤金・阿傑的鏡頭中，則是神祕與陌異的共存。畫家流連於花都街道、拱廊、遊樂園、咖啡館、酒館、紅磨坊、鐵塔等場景，從中獲得靈感，將剎那永恆化為色塊。

巴黎作為人文薈萃的所在，體現跨文化現代性。從印象派到後印象派的健將們將日本浮世繪的精髓轉化，讓油畫更具平面感的透視、彩色的剪影，富剪裁效果的構圖。東西文化之間的交匯，不止於視覺風格的影響，更由於接踵而至留學法國的日本畫家與攝影家增添精彩，譬如成為雷諾瓦入門弟子的梅原龍三郎、藤田嗣治獨創的乳白色肌膚、福原信三深受後印象派啟發的景色攝影技法，東瀛文化擴充了西方藝術版圖。

日殖時期的台灣畫家，亦無缺席。他們有的先於日本習畫再赴法遊學，有的則直接來到巴黎朝聖。劉啟祥、楊三郎、顏水龍、陳清汾四君，一邊思索藝術的表達與臨摹西洋畫，一邊接受畫壇新風潮與前衛主義畫風的洗禮，嘗試發展創作潛力，自我鍛鍊並尋求肯定。

世紀末的巴黎除了締結光與畫的盛況，亦為運動影像的創世紀年。當盧米埃兄弟的火車影像駛進了咖啡館時，吸引了首批觀眾的目光，現實世界在他們眼前動了起來──那是一個宣告速度、特寫與敘事來臨的靈動時刻。

In the years between the late 19th Century to early 20th Century, Paris was known as a glamorous cosmopolitan, a global center of the arts and culture, and the burgeoning birthplace of cinema. At the core of artistic creations lied a search for new and innovative forms of expression and content that sought to break through the traditional frameworks of literature and visual art. In the words of French Symbolist poet Charles Baudrillard, Paris evolved into a flower of evil-radiant, magnificent, decadent and obscure, yet fleeting at the same time. Photographer Eugène Atget portrayed the city as a co-habitation of both mystery and strangeness, where painters passed time along the Parisian streets, arcades, amusement parks, cafes, pubs, the Moulin Rouge, and the Eiffel Tower——drawing inspiration from the city and transforming eternal moments into fields of color.

As a place of convergence for the humanities, Paris reflected a cross-cultural modernity. Pioneers of art from impressionism to Post-Impressionism channeled the essence of Japanese ukiyo-e into new forms of oil painting characterized by a flattened perspective, colorful silhouettes, and compositions imbued with rich tailoring effects.

Exchanges between Eastern and Western cultures were not limited to the scope of visual style; cultural conversations were further enhanced by Japanese painters and photographers who studied in France, such as Ryuzaburo Umehara, a student of Renoir; Tsuguharu Foujita, known for his distinct figurative style of cream colored flesh; and Shinzo Fukuhara, whose work drew greatly from the techniques of post-impressionist landscapes photography. Such developments in Japan expanded the influence of western art by breaking new grounds of innovation.

In this time, Taiwanese painters living under Japanese colonial rule also contributed to the history of robust cross-cultural development. While many Taiwanese artists first studied in Japan and subsequently traveled to France, others made their cultural pilgrimages directly from Taiwan to Paris. In France, Liu Chi-hsiang, Yang San-lang, Yan Shui-lung and Chen Ching-fen studied artistic expressions by emulating western paintings and immersing oneself in new trends and the avant-garde spirit of art. By doing so, artists sought to further their talents and training while also striving for recognition.

The end of the 20th Century not only bore witness to a splendid union of Parisian light and painting, it also marked the beginning years of the art of cinema. A curious audience witnessed the Lumière Brothers drive a moving image of a train into a café——in this moment, reality started to change in front of their eyes, proclaiming the arrival of speed, detailed close ups and the art of storytelling.

展覽主題 1.

現代文藝的萌動

Emergence of Modern Art
and Culture

■十九世紀末、二十世紀初期，巴黎既是令人嚮往的大都會，亦是世界文藝重鎮，更是動態影像的發源地。從文學到視覺藝術紛紛試圖突破傳統框架，尋求創新的表現形式與內容，成為藝術家創作的核心動機與目的。在法國象徵派詩人波特萊爾的筆下，巴黎幻化為一朵惡之花，光彩、瑰麗、頹廢，目不暇給，卻稍縱即逝。在攝影家尤金・阿傑的鏡頭中，則是神祕與陌異的共存。畫家流連於花都街道、拱廊、遊樂園、咖啡館、酒館、紅磨坊、鐵塔等場景，從中獲得靈感，將剎那永恆化為色塊。

巴黎作為人文薈萃的所在，體現跨文化現代性。從印象派到後印象派的健將們將日本浮世繪的精髓轉化，讓油畫更具平面感的透視、彩色的剪影，富剪裁效果的構圖。東西文化之間的交匯，不止於視覺風格的影響，更由於接踵而至留學法國的日本畫家與攝影家增添精彩，譬如成為雷諾瓦入門弟子的梅原龍三郎、藤田嗣治獨創的乳白色肌膚、福原信三深受後印象派啟發的景色攝影技法，東瀛文化擴充了西方藝術版圖。

日殖時期的台灣畫家，亦無缺席。他們有的先於日本習畫再赴法遊學，有的則直接來到巴黎朝聖。劉啟祥、楊三郎、顏水龍、陳清汾四君，一邊思索藝術的表達與臨摹西洋畫，一邊接受畫壇新風潮與前衛主義畫風的洗禮，嘗試發展創作潛力，自我鍛鍊並尋求肯定。

世紀末的巴黎除了締結光與畫的盛況，亦為運動影像的創世紀年。當盧米埃兄弟的火車影像駛進了咖啡館時，吸引了首批觀眾的目光，現實世界在他們眼前動了起來———那是一個宣告速度、特寫與敘事來臨的靈動時刻。

In the years between the late 19th Century to early 20th Century, Paris was known as a glamorous cosmopolitan, a global center of the arts and culture, and the burgeoning birthplace of cinema. At the core of artistic creations lied a search for new and innovative forms of expression and content that sought to break through the traditional frameworks of literature and visual art. In the words of French Symbolist poet Charles Baudrillard, Paris evolved into a flower of evil-radiant, magnificent, decadent and obscure, yet fleeting at the same time. Photographer Eugène Atget portrayed the city as a co-habitation of both mystery and strangeness, where painters passed time along the Parisian streets, arcades, amusement parks, cafes, pubs, the Moulin Rouge, and the Eiffel Tower——drawing inspiration from the city and transforming eternal moments into fields of color.

As a place of convergence for the humanities, Paris reflected a cross-cultural modernity. Pioneers of art from impressionism to Post-Impressionism channeled the essence of Japanese ukiyo-e into new forms of oil painting characterized by a flattened perspective, colorful silhouettes, and compositions imbued with rich tailoring effects.

Exchanges between Eastern and Western cultures were not limited to the scope of visual style; cultural conversations were further enhanced by Japanese painters and photographers who studied in France, such as Ryuzaburo Umehara, a student of Renoir; Tsuguharu Foujita, known for his distinct figurative style of cream colored flesh; and Shinzo Fukuhara, whose work drew greatly from the techniques of post-impressionist landscapes photography. Such developments in Japan expanded the influence of western art by breaking new grounds of innovation.

In this time, Taiwanese painters living under Japanese colonial rule also contributed to the history of robust cross-cultural development. While many Taiwanese artists first studied in Japan and subsequently traveled to France, others made their cultural pilgrimages directly from Taiwan to Paris. In France, Liu Chi-hsiang, Yang San-lang, Yan Shui-lung and Chen Ching-fen studied artistic expressions by emulating western paintings and immersing oneself in new trends and the avant-garde spirit of art. By doing so, artists sought to further their talents and training while also striving for recognition.

The end of the 20th Century not only bore witness to a splendid union of Parisian light and painting, it also marked the beginning years of the art of cinema. A curious audience witnessed the Lumière Brothers drive a moving image of a train into a café——in this moment, reality started to change in front of their eyes, proclaiming the arrival of speed, detailed close ups and the art of storytelling.

■日曜日式散步者───
把這些夢送給朋友 S 君

楊熾昌 （水蔭萍人）

我為了看靜物閉上眼睛……
夢中誕生的奇蹟
轉動的桃色的甘美……
春天驚慌的頭腦如夢似地
央求著破碎的記憶。

青色輕氣球
我不斷地散步在飄浮的蔭涼下。

這傻楞楞的風景……

愉快的人呵呵笑著煞像愉快似的
他們在哄笑所造的虹形空間裡拖著罪惡經
過。

而且我總是走著
這丘崗上滿溢著輕氣球的影子，我默然走
著……
如果一出聲，這精神的世界就會喚醒另外
的世界！

不是日曜日卻不斷地玩著……
一棵椰子讓城鎮隱約在樹木的葉子間

不會畫畫的我走著聆聽空間的聲音……
我把我的耳朵貼上去
我在我身體內聽著像什麼惡魔似的東西
……

地上沒背負著吧！
說夜一降臨附近的果樹園，被殺的女人就
會帶著被脫的襪子笑……
散步在白色凍了的影子裡……

要告別的時間
砂上有風越過───明亮的樹影
我將它叫做有刺激性的幸福……

YANG Chi-Chang, Sunday-Style Stroller───
Gifting These Dreams to Friend S

I close my eyes to see still life...
The miracles born in dreams
Rolling pink sweetness...
Spring's panicking head, as if dreaming───
Is begging the fragmented memory.

Blue helium balloon
I am continuously strolling under the floating shade.

This absent-minded scenery...

Happy people are laughing like they are truly happy
They walk by the rainbow-shaped space created by laughter dragging their sins.

But then I am always walking
This hill is filled with the shadows of helium balloons, and I walk quietly...
If I made a sound, this spiritual world will wake up another world!

It is not Sunday, but I continue to play...
One coconut hides the town among leaves of trees

Don't know how to paint, I listen to the sounds of the space as I walk...
I push my ears against it
Inside my own body, I listen to devilish things...

The ground is not carrying it!
They say when night falls, a murdered woman
inside a nearby fruit garden would smile carrying
her stripped off socks...
Strolling in the white, frozen shadows...
It is time to bid farewell
Wind passes by over the sand——— bright
shadows of trees
I call it stimulative happiness...

—

■少女和貝雷帽

楊熾昌　（水蔭萍）

入睡的都市的鋪路石
貝殼的心臟裡有海的響聲
在落了葉子的法國梧桐之影子裡，妳白色
的貝雷帽寫下幾行詩走了

YANG Chi-Chang, Young Girl and Beret

Stone-paved streets of the sleeping city
Shells have the sounds of ocean inside their
hearts
Under the shadow of the French sycamore tree
that has a few leaves fallen, your white beret
Left after writing some a few lines of poetry

—

■燃燒的頭髮————為了詩的祭典

楊熾昌　（水蔭萍）

燃燒的火焰有非常理智的閃爍。燃燒的火
焰擁有的詩的氣氛成為詩人所喜愛的世界。

詩人總是在這種火災中讓優秀的詩產生。
吹著甜美的風，黃色梅檀的果實咔啦咔啦
響著野地發生瞑思的火災。我們居住的台
灣尤其得天獨厚於這種詩的思考。我們產
生的文學是香蕉的色彩、水牛的音樂，也
是蕃女的戀歌。十九世紀的文學生長於以
音樂的面紗覆蓋的稀薄性之中。現代二十
世紀的文學恒常要求強烈的色彩和角度。
這一點，台灣是文學的溫床，詩人也在透
明的慢幕中工作。我想牧童的笑和蕃女的
情慾會使詩的世界快樂的。原野的火災也
會成為詩人的火災。新鮮的文學祭典總是
年輕的頭髮的火災。新的思考也是精神的
波希米亞式的放浪。我們把在現實的傾斜
上磨擦的極光叫做詩。而詩是按照這個磨
擦力的強弱異其色彩與角度的。

常閉眼的蕃鴨的睡眠會給新的詩之燈點上
火。詩呼喚火災，詩人創作詩……

YANG Chi-Chang, Burning Hair———
Ceremony for Poems

Burning flame has extremely rational glitters.
Burning flame has poetic atmosphere, becoming

the world loved by poets.

Poets always produce great poems during fires like this. Sweet wind is blowing, and the fruits of yellow sandalwood make the sound of fire of meditation in wilderness. Our home Taiwan is blessed especially by such poetic contemplation. The literature we produce features the color of banana and music of buffalo, as well as the love songs of indigenous girls. Literature of the 19th century grew within the thinness veiled by music. Modern 20th century literature constantly demands powerful colors and angles. In this case, Taiwan is the hotbed of literature, and poets work inside transparent curtains. I think herd boys' laughter and indigenous girls' desires will make the world of poetry happy. Fire in wilderness will also become poets' fire. Fresh ceremony of literature is always the fire of young hair. New thinking is Bohemian spiritual liberation. We call aurora that rubs against the tilting of reality poetry, and poetry modifies its color and angle according to the intensity of this friction.

The sleep of the duck that often closes its eyes lights up the lamp of new poetry. Poems summon fire, and poets create poems...

—

■穿著豪華晚禮服

林修二

穿著豪華晚禮服的
巨大紳士啊
叼著大雪茄煙
往回外國
我的肚子是———
A．K．A．I！

LIN Xiu-Er (Shuji HAYASHI),
Wearing Luxurious Tuxedo

The giant gentleman who
Wears luxurious tuxedo
Smoking a large cigar
Travelling in and out the country
My stomach is———
A．K．A．I！

—

■黃昏

林修二

無聲，黑暗的浪潮充滿起來
沉在寂靜的海底我失明了
被海的幻想追索著
我邊摸索真珠貝

我疲憊了
微薄的洋燈光線細細碎散
藍色懷鄉症投下波浪色彩的笑容

遙遠的海風聲
海藻的紅翅像女人的扇子般扭在我臉上
我底眸子
在黃昏味裡像夜光蟲般
發亮了一陣子

LIN Xiu-Er (Shuji HAYASHI),
Dusk

Silence, dark waves rise
Sunk into the bottom of the silent sea I have lost
my sight
The sea's imaginations pursue me
While I search for pearly shells

I am tired
The faint light of the western lamp scatters
The blue nostalgia projects a smile in the color of
the wave

The ocean wind far away
Sea algae's red wings are twisted on my face like
woman's fan
My eyes
Like sea sparkles at dusk
Glow for a while

○文字引用出處：

◎楊熾昌（水蔭萍人）〈日曜日式散步者———把這些夢送給朋友S君〉，1933年3月12日《台南新報》，葉笛譯，收錄於《日曜日式散步者———風車詩社及其時代》，2016年出版

◎楊熾昌（水蔭萍）〈少女和貝雷帽〉，節錄自〈貝殼的睡床———自東方的詩集〉，1934年5月《台南新報》，葉笛譯，收錄於《日曜日式散步者———風車詩社及其時代》，2016年出版

◎楊熾昌（水蔭萍）〈燃燒的頭髮———為了詩的祭典〉（節錄），1934年4月《台南新報》，葉笛譯，收錄於《日曜日式散步者———風車詩社及其時代》，2016年出版

◎林修二〈穿著豪華晚禮服〉，節錄自林修二剪貼簿，1935年，陳千武譯，收錄於《林修二集》，2000年出版

◎林修二〈黃昏〉，1936年3月3日《台灣日日新報》，陳千武譯，收錄於《日曜日式散步者———風車詩社及其時代》，2016年出版

—

展覽主題 2.

現代性凝思：轉譯與創造

Meditations on Modernity: Translation and Creation

■謎般的藝術創造力量，更多源於藝術家的內在需要與外在想像，而非簡單的向西風模仿或跟風東洋的結果。台灣藝術家的捫心自問與吶喊，賦予了最直接與最貼切的證詞。

楊熾昌在〈Demi Rêve〉寫下：「黎明從強烈的暴風雪吸取七天的月光／音樂和繪畫和詩的潮音有天使的跫音／音樂裡的我的理想是畢卡索的吉他之音樂／黃昏和貝殼的夕暮／畢卡索，十字架的畫家」。

吳天賞更具體地將對於西洋畫的響往，指向探求脈絡的必要：「認識魯奧、馬諦斯、畢卡索的一面，卻不能體會誕生馬諦斯或畢卡索的傳統背景，知道溯及塞尚，卻不知產生塞尚以前的背景。因此，對於日本洋畫壇的前輩們以如何的態度探究畫道及成就畫業，我們目前深深感到有回顧與再檢討的義務」。

而陳澄波則是以為「將雷諾瓦線條的動態、梵谷的筆觸及筆法的運用方式消化之後，以東洋的色彩與東洋的感受來畫出東洋畫風」的見解，著眼於東西方繪畫風格的相互吸收、融合與轉化。

當二十世紀初期西風東漸，令台灣藝術家神馳的舶來藝術文化，拜師、留學、臨摹，成為他們追夢，並近距離地想望世界性新潮藝術的方法。於此同時，藉由大量涉獵相關譯介的文藝書刊、剪報與看展等途徑，展開自我想像與精進，開拓一己藝術生命的未來世界。

從劉啟祥的法國羅浮宮臨摹證、李梅樹的東京美術學校學生服、陳澄波閱讀羅曼·羅蘭的書籍，到林修二追星考克多並成為西脇順三郎的學生，這些種種屬於台灣藝壇轉譯新思潮與開發創造力的吉光片羽，難道不是解開謎般藝術創造力的歷史之鑰嗎？

The enigmatic power of art that blossomed in this period of time was driven by inner needs and imaginations, rather than desires to simply imitate or follow Western trends. Taiwanese artists demonstrated keen self-criticality and bold expressivity that attested to the very nature of their work.

Yang Chi-chang wrote in his poem Demi Rêve, "From a strong snowstorm, dawn draws seven days of moonlight / Angel's footsteps in the tidal sounds of music and drawing and poetry / the ideal of me in music is the music of Picasso's guitar / evening's dusk and shells / Picasso, the painter of the cross."

Wu Tien-shang grounded his interests in Western painting via explorations of its historical context. "To know Rouault, Matisse, and Picasso from one point of view without understanding the history of traditions that gave birth their accomplishments; to be able to trace back to Cézanne and yet have little knowledge of his background. We are deeply aware of our duty to review and re-examine the attitudes with which our predecessors in the Japanese art circles have studied the art of painting and established their careers."

Chen Cheng-po supported the mutual influence, integration and transformation of Eastern and Western painting styles. He proposed, "After studying the dynamics of Renoir's contours and Van Gogh's brushstrokes, use the color and sentiments of the east to paint in a style that is distinctly eastern."

When the East wind blew towards the West in the early 20th Century, Taiwanese artists were eager to pursue their dreams in the West and observe new global art trends from a close distance. By way of studying abroad, apprenticeships and copying works of art, they were quick to bring back Western influences of art and culture. At the same time, a large number of translated books, newspaper clippings and exhibitions helped artists further develop and advance their vision of themselves, opening up an artistic life of great potential.

From Liu Chi-hsiang's Louvre Museum pass, Li Meishu's Tokyo Art School student uniform, Chen Cheng-po's Romain Rolland books, to Lin Shiu-er's admiration of Cocteau and his studies under Junzaburo Nishiwaki——— The remains of Taiwanese art history offer insight into the artistic power of this time, marked by translational efforts between the East and West.

■ Demi Rêve

楊熾昌 （水蔭萍）

1

黎明從強烈的暴風雪吸取七天的月光
音樂和繪畫和詩的潮音有天使的跫音

音樂裡的我的理想是畢卡索的吉他之音樂

黃昏和貝殼的夕暮
畢卡索，十字架的畫家。肉體的思維。肉
體的夢想
肉體的芭蕾舞……

頹廢的白色液體
第三回的煙斗烟之後生起的思念　進入一
個黑手套裡———　西北風敲打窗戶
從煙斗洩露的戀走向海邊去

2

流在蒼白額上的夢的花粉。風的白色緞帶
孤獨的空氣不穩

陽光掉落的夢
在枯木天使的音樂裡，綠色意象開始漂浪。
鳥類。魚介。獸。樹、水、砂也成雨。只
等待著靜靜的 syuroa

3

把她印象成紫色的先驗和星系
厭惡風的潔癖性。蘆筍的葉蔭
福爾摩沙的六翼天使和繆司
摘取半夜的美
黃昏使玻璃色的少女恍惚。櫻質菝斗的詩
神。充滿於窗戶的虛空，把少女年輕的靜
脈……
把新鮮的光之唇……
半夢在夜裡開花

YANG Chi-Chang,　Demi Rêve

1

Dawn absorbs July's moonlight from powerful
snow storm
The sound of waves of music, painting, and poetry
consists of the sound of angels' footsteps

My ideal in music is the music of Picasso's guitar

Twilight of dusk and shells
Picasso, painter of the Holy Cross. Thinking of the
body. Dreams of the body
Ballet of the body...

Dispirited white liquid
The pining that arises after third pipe of tobacco
Enters a black glove
The northwest wind knocks on windows
The love leaked from the pipe headed towards the
coast

2

The pollen of dream flowing on the pale forehead.
The white ribbon of wind　The lonely air is
turbulent

The dreams dropped by sunlight
In the music of the angel of dead wood, green
imagery began to wander. Birds. Fish. Mammals.
Tree, water, sand have become rain too. Just
waiting for the quiet syuroa

3

Remembering her as purple a priori and galaxy
Wind-hating mysophobia. The shade under the
leaves of asparagus
The six-winged angel and Muse of Formosa
Picking the beauty of midnight

The dusk makes glass-colored girl daze. The
poetry god of cherry wood pipe. The emptiness
that fills the window, takes the young girl's young
vein...
Takes the fresh lips of light...
Half dream blossoms in the night

—

■美人蕉

林修二

我一直凝視
美人蕉便臉紅了
露出紅寶石的牙齒
石榴笑了

LIN Xiu-Er (Shuji HAYASHI), Indian Shot

I keep gazing
The Indian shot blushes
Revealing ruby-like teeth
Pomegranate smiles

—

■孤獨

丘英二

拉著懷念的小夜曲，孤獨飄然來訪。
食指比中指還長的不可思議，情人的秘密，
感觸著如今被蟑螂吃掉的反古
像斷弦的樂器。孤獨有如某種深切的表情，
倚著沒有花的花瓶，整夜使我竊笑不得
想著禍福輪轉，悄然就床了。孤獨穿越我
心，消失無蹤。

CHIU Ying-Er (CHANG Liang-Dian), Solitude

Playing the longed serenade, solitude suddenly
visits.
The index finger is unbelievably longer than the
middle finger, the secrets of lovers, sentimental
about the useless paper that has now been eaten
by cockroaches
Like instruments with broken strings. Solitude is
like some kind of profound expression, leaning
against flowerless vase, preventing me from
smirking all night
Thinking about karma, I get out of bed quietly.
Solitude penetrates my heart, and disappears
without a trace

—

■秋之樂譜

戶田房子

對話就像離別的耳語
白色的貝雷帽跑進草叢裡
河邊的城鎮裡魚在唱歌
有時病葉對此打上休止符
在水藍色的畫室裡瑪麗‧羅蘭珊靜靜地溶
解水星

Fusako TODA, Music of Autumn

Dialogues ae like whispers of goodbye
White beret ends up in the bushes
In the town by the river fish are singing
Sometimes ill leaves put a rest to it
Inside the aqua studio, Marie Laurencin quietly
dissolves Mercury

一

■向日葵

王白淵

你是熱情的化身
啊！ 是的沒錯
你曾經是梵谷的愛人哩！
就像面對太陽雀躍的梵谷

你每個花瓣的呼吸
是燃燒得何等得充實呀！
日蔭吸住你不費任何魅力
你始終面向太陽守著沉默的熱情
梵谷死了
死在你慈愛的雙手守護下
可是他的靈魂溶入了太陽
將會永遠繼續和你共同呼吸情感吧？
噢！ 向日葵啊！
以你的熱情燃燒我的肉體
化作真理的火焰呵！
剎那間我從灰色的實在中得到解放
如鷹般飛往光明的世界

WANG Pai-Yuan, Sunflower

You are the incarnation of passion
Yes! It is true
You were once the lover of Vincent van Gogh!
Just like the joyous Van Gogh when facing the sun
The breaths of your every pedal
Are burning to the fullest!
Shadows attract you without any charm
You always face the sun and safeguards the silent
passion
Van Gogh is dead
He died under the protection of your loving hands
But his soul has fused into the sun
And perhaps will eternally breath emotions with
you?
Oh! Sunflower!
Burn my body with your passion
Turn into flames of truth!
Instantly, I am liberated from the grey reality
Flying towards the illuminated world like an eagle

hand. A corner of the sky falls down, and he sows the light he has collected along the way on it.

The world wakes, people are frightened. However, he is the only person, who knows the origin of the glitters of stars.

—

—

■詩人的戀人

翁鬧

她逝於他有生以前，
又是
在他死後誕生的
Cosmopolitan

太陽都結凍的死寂之夜，他挾著冰出逃。
那裡是嘉年華的花車、火炬、無生息的舞
蹈、海底浮動的光……
凜冽的風將他，只有他，像落葉一般翻捲
世界滅絕，他坐在岩石邊上伸手召喚。天
的一角垂下，他將沿路採集的光撒播其上。

世界甦醒，人們驚駭。然而明白星光來由
的，僅他一人。

WENG Nao, Lover of Poet

She died before he was born,
Or
She was born after he died
Cosmopolitan

The dead quiet night when the sun is frozen, he flees with ice. There are carnival flower floats, torches, lifeless dances, and floating lights at the bottom of the sea...
Freezing wind twirls him, just him, up like a fallen leaf
The world ends, he sits by the rock and waves his

■台灣美術論

吳天賞

台灣的這個派別的缺點是，認識魯奧、馬
諦斯、畢卡索的一面，卻不能體會誕生馬
諦斯或畢卡索的傳統背景，知道溯及塞尚，
卻不知產生塞尚以前的背景。因此，對於
日本洋畫壇的前輩們以如何的態度探究畫
道及成就畫業，我們目前深深感到有回顧
與再檢討的義務

WU Tian-Shung, On Taiwanese Fine Arts

The weakness of this school in Taiwan was that they knew one side of Rouault, Matisse, and Picasso, but could not understand the traditional backgrounds of Matisse or Picasso; they traced back to Cézanne, but knew nothing about the background that led to Cézanne. Therefore, regarding the mindset through which Japanese early pioneers of Western painting explored the art of painting and achieve their artistic career, we now believe that we have the responsibility to review and re-examine this issue.

■製作隨感

陳澄波

我因在上海居住期間，獲得研究中國畫的
機會。中國畫中有各種好作品，其中我最
欣賞的是倪雲林、八大山人的作品。前者
運用線描畫面生動；反之，後者則表現塊
面的筆觸，技巧偉大。我近年的作品大致
受到這兩位的影響。並非有排斥西洋的意
思，但東洋人也不必生吞活剝地接受西洋
畫風吧！將雷諾線條的動態，梵谷的筆觸
及筆法的運用方式消化之後，以東洋的色
彩與東洋的感受來畫出東洋畫風，豈不是
很好嗎！

將實物體理智性地，說明性地描繪出來的
沒有什麼趣味。即使畫得很好也缺乏震撼
人心的偉大力量。任純真的感受運筆而行，
盡力作畫的結果更好。至少我是這樣想的。

CHEN Cheng-Po, Random Thoughts on Creation

Having lived in Shanghai for some time, I had
an opportunity to study Chinese painting. There
are all kinds of good works of Chinese painting,
and I especially admire the works of NI Zan
and ZHU Da. The former utilizes lines for vivid
depictions; on the contrary, the latter showcases
great techniques when presenting bold patches
of brushstroke. My more recent works have been
influenced by these two. It is not that I am against

Western painting, but people in the East do not
necessarily have to simply swallow all Western
styles! Is it not a good thing to use Eastern colors
and perceptions to paint in Eastern style after
digesting the dynamism of Renoir's lines, and Van
Gogh's strokes and techniques!

It is not fun to just rationally and explanatorily
depict physical objects. Even when the depictions
are marvelous, they still lack the great power to
touch people's heart. Go with innocent feelings
and move the paintbrush, the results are even
better when you put your heart into your creation.
At least this is what I think.

一

○文字引用出處：

◎楊熾昌（水蔭萍）〈Demi Rêve〉，1934
年3月《風車》第三期，葉笛譯，收錄於《日
曜日式散步者———風車詩社及其時代》，
2016年出版

◎林修二〈美人蕉〉，1935年《台南新報》，
陳千武譯，收錄於《林修二集》，2000年
出版

◎丘英二（張良典）〈孤獨〉，1935年6
月《台灣文藝》第二卷第六號，月中泉譯，
收錄於《日曜日式散步者———風車詩社
及其時代》，2016年出版

◎户田房子〈秋之樂譜〉，1937年9月6
日《台灣日日新報》，鳳氣至純平、許倍
榕譯，收錄於《日曜日式散步者———風
車詩社及其時代》，2016年出版

◎王白淵〈向日葵〉，1931年6月1日《荊
棘之道》，陳才崑譯，收錄於《王白淵．荊
棘的道路》，1995年出版

◎翁鬧〈詩人的戀人〉1935年6月《台灣
文藝》第二卷第六號，黃毓婷譯，收錄於
《破曉集———翁鬧作品全集》，2013年
出版

◎吳天賞〈台灣美術論〉（節錄），1935
年5月《台灣文藝》，收錄於《台灣美術
評論全集———吳天賞、陳春德》，1999
年出版

◎陳澄波〈製作隨感〉（節錄），1935年
7月《台灣文藝》第二卷第七號，收錄於
《台灣美術全集1：陳澄波》，1992年
出版

展覽主題 3.

速度趨駛未來

Speed Drives the Future

■站在二十世紀的新世紀先端，沒有什麼能比熱力、速度、光明之物能來得更美麗動人的了。不具備這些特徵的事物都是不夠傑出動人的，廢除它們是唯一的命運。昨日已逝，今日的血肉之軀被吞煙吐霧、新鮮汽油的機械所更新。破壞與重組，自由與創造成為新時代真言。

位於新世紀的南歐國度與日本齊聲謳歌機械真理，跳躍的都會是驅動的馬達，推動人造世界的發電機。色彩與線條的打鬥、多彩多音且多向度的波動、折射光與熱的萬花筒，衝擊了藝術家五感，催化其新生命與新視界。

其中，韋伯的立體瞬間、卓別林插科打諢的流浪身體、杜象多向變位的下樓裸女、魯索洛的動力汽車、岡察洛娃的噪音工廠、堀野正雄的鐵橋與郵船、萩原恭次郎的裝甲彈機、佛列茲‧朗的摩天樓、魯特曼的城市交響曲，維托夫的電影眼，即為這一切代表理想世界的完美化身。

速度決定於瞬間，超克時空，未來卻猶似俄羅斯輪盤。在歷史扣下扳機之前與之後，終將灰飛煙滅的當下與即將到來的烏托邦，徘徊歧路，打量彼此，互打眼色、說暗語。未來主義之後的世界史，當機器遇見失速的理性，戰爭已在轉角蠢蠢欲動。而大正時代的日本，則在借鏡西洋、自由民主、科學至上等主義興起的時代氣氛中，卯盡全力，躍躍欲試，正準備回敬對手的攻擊動作。

而台灣，作為日本殖民地，又該如何回應這個潮湧而至的世界聲浪？

In the beginning of the 20th Century, heat, speed and light were the most captivating elements of beauty——— things without such qualities were destined to be disposed of. With the passing of yesterday, the world was renewed by smoking machines running on fresh gasoline. Breaking apart the old and reassembling into the new, freedom and creation became the mantra of the new era.

Southern European nations and Japan praised the mechanical truth in unison. Cosmopolitans operated as the forceful motors with leaping motions that generated energy for the manmade world. Color and lines collided while rich hues and tones fluctuated in multiple dimensions. A kaleidoscope of refracted light and heat stimulated the senses, catalyzing new ideas of life and unforeseen horizons.

Among them, Weber's spatial perceptions, Chaplin's jesting and wandering body, Duchamps's nude descending a staircase, Russolo's accelerating car, Goncharova's noise factory, Masao Horino's steel bridge and ships, Kyojiro Hagiwara's armored ammunitions, Fritz Lang's skyscrapers, Ruttman's urban symphony, and Vertov's man with a camera were the perfect embodiments of this ideal world.

In this era, speed could be determined in an instant, surpassing traditional limitations of time and space; yet the future remained as unpredictable as a Russian roulette. Before and after the combustion of a historical moment, the fleeting present and the coming utopia wandered amongst back roads. Upon encountering each other, eyeing each other and exchanging glances, they began to speak in secret code. The history of the world after the proclamations of futurism——— when machine meets stalled reason——— marked a time when war was restlessly waiting around the corner. Enshrouded by the rise of Western, liberal and scientific ideologies, Japan artists in the Taisho period put in their best effort, eagerly trying out new ideas and preparing for retaliation against its cultural competitor.

How did Taiwan, as a Japanese colony, respond to the turbulent voices of this world?

■瞬間

馬克思・韋伯

立體、立體、立體、立體
高、低、又高、更高、再高
遙遠的、遙遠的彼方、彼方、彼方、彼方、
遙遠的、
平原、平原、平原、
色、光、目標、口哨、鐘、信號、色、
平原、平原、平原、
眼、眼、窗的眼、眼、眼、
鼻孔、鼻孔、煙囪的鼻孔、
氣息、燃燒、喘、
戰慄、喘、氣息、喘、
物象之上的百萬物象、
物象之上的億兆物象、
這在眼睛的、在實在的眼睛的、
在哈德遜河畔、
流逝的無時間、無限、
往前、往前、往前、往前……

Max WEBER——— Cubist Poems, The Eye
Moment

Cubes, cubes, cubes, cubes,
High, low and high, and higher, higher,
Far, far out, out, far,
Planes, planes, planes,
Colors, lights, signs, whistles, bells, signals, colors,
Planes, planes, planes,
Eyes, eyes, window eyes, eyes, eyes,
Nostrils, nostrils, chimney nostrils,
Breathing, burning, puffing,
Thrilling, puffing, breathing, puffing,
Millions of things upon things,
Billions of things upon things

This for the eye, the eye of being,
At the edge of the Hudson,
Flowing timeless, endless,
On, on, on, on...

—

■日本未來派宣言運動

平戶廉吉

顫動的神之心，人性的中心能動，發自於
集體生活的核心。都會是馬達。其核心是
發電機。

一切神的專有物被人的本領所征服，神的
發動機今日成為都會的馬達，參與百萬人
性的活動。

神的本能轉移至都會，都會的發電機搖醒
人性根本的本能，使其覺醒，訴諸直接突
進的力量。

神擁有的統御變成一切生活的有機關係，
在此脫離動物性運動的黑暗、停滯齟齬、
屈從的狀態，機械性的直情徑行，成為光
輝、溫熱、不斷的律動。

馬里內蒂：在動物王國之後，開始建設機
械王國。

我們身處強烈的光與熱之中。我們是強烈
的光與熱之子。我們是強烈的光與熱本身。

該取代智識的直覺，未來派，不，藝術的
敵人是概念。「時間與空間已死，早就住
在絕對裡」我們必須盡快挺身冒進創造。
在此，只有人性的能動，它是對眼前的混
沌直覺到至上之律（神的本能）。

許多墓場已經無用了。圖書館、美術館、
學院，其價值連一部行駛於路上的汽車之
聲響都不如。你們試著聞聞，圖書堆裡該
被唾棄的臭氣吧，汽油的新鮮比這好上好
幾倍。

許多墓場已經無用了。圖書館、美術館、
學院，其價值連一部行駛於路上的汽車之
聲響都不如。你們試著聞聞，圖書堆裡該
被唾棄的臭氣吧，汽油的新鮮比這好上好
幾倍。

「跳躍的真理的變色龍」―――多彩―――
複合―――在萬花筒亂舞中所看見的光的
全音階。

喜歡瞬間快步的我們，受喜愛電影妖變的
馬里內蒂多所影響的我們，不用說試圖採
用擬聲音、數學記號、所有有機方法，參
與自由自在的創造。我們盡可能破壞文章
論、句法的習慣，特別是掃除形容詞、副
詞的屍體，運用動詞的不定法，前往不被
任何東西侵略的境域。

未來派沒有任何欺騙肉體的東西，只有機
械的自由―――活潑―――直動＝絕對的
權威、絕對的價值。

Renkichi HIRATO――― Manifesto of the
Japanese Futurist Movement

Trembling heart of the gods, the central active
energy of humanity emerges from the core of
collective life. The city is a motor. Its core is
dynamo-electric.

The gods' possessions have been conquered
by the arms of humans, and what was once the
gods' power generator has today become the
city's motor, participating in the functioning of the
humanity of millions.

The instinct of the gods has been transferred to
the city, and the city's dynamo-electric has jolted
and awakened humanity's fundamental instinct,
and has appealed to that power that attempts to
push forward directly and vigorously.

The control formerly possessed by the gods has
moved and become the organic relations of all life,
and here dark animal fate, that stagnated discord,
is beckoned out of its subservient condition; the
straightforward mechanical disposition becomes
a brilliant light, becomes heat, becomes constant
rhythm.

Marinetti――― "After the reign of animals,
behold the beginning of the reign of the machine."

We are in the midst of a powerful light and heat.
We are the children of this powerful light and heat.
We are ourselves this powerful light and heat.

Intuition should be substituted for knowledge; the
enemy of Futurism's anti-art is the concept. "Time
and space have already died, and we already
live in the absolute." We must quickly volunteer
ourselves, dash forward blindly, and create.
All that remains is simply the active energy
of humanness that attempts to feel directly a
supreme rhythm (god's instinct) in the chaos
before one's eyes.

Most graveyards are already unnecessary. Libraries, art museums, and academies are not worth the noise of one car gliding down the street. As a test, try sniffing the abominable stench behind the piles of books——— how many times superior is the fresh scent of gasoline!

Futurist poets sing the praises of the many engines of civilization. These enter directly into the internal growth of the latent movement of the future, and sink deeply into a more mechanical and rapid will; they stimulate our unceasing creation, and mediate the speed and light and heat and power.

"The chameleon of dancing truth" = multicolored——— composite——— a diatonic scale of light seen in the boisterous dance of a kaleidoscope.

We, who like to be instantaneous and quick on our feet, are much indebted to Marinetti, who loved the bewitching changes of the cinematograph; we adopt onomatopoeia, of course, and mathematical symbols, and all possible organic methods to try to participate in the essence of creation. As much as possible, we destroy the conventions of diction and syntax, and most of all we dispose of the corpses of adjectives and adverbs; using the infinitive mood of verbs, we advance to unconquerable regions.

There is nothing in futurism that deals in flesh——— freedom of the machine——— generosity——— direct movement = only the value of absolute power's absolute.

——

■未來派宣言書

F.T. 馬里內蒂

一、我們要歌唱對危險的愛或活力和膽大無忌的習慣。

二、我們的詩的本質的要素，將是勇氣和果敢和反抗。

三、從來文學是尊重著沉思的不動之靜或忌我之眠的，可是我們要讚揚攻擊的動作，熱狂的不眠，跑步或翻筋斗，吃耳光和鐵拳。

四、我們宣言：世界的榮耀將由一種新的美即快速的美而更豐富。好像吐著爆發的氣息的蛇以粗管被裝飾的車疾驅的汽車……宛如乘坐著霰彈奔馳的怒吼著的汽車，是比沙姆斯列斯的勝利更美麗的。

五、我們要歌唱持有把那自身也被投擲於軌道上的地球穿透的理想的軸的，把握著舵輪的人。

六、詩人為了增大與生俱來的要素的熱血噴湧似的感激，要以情熱，光輝和奢侈耗費自身。

七、沒有比爭鬥更美麗的東西存在著。不具備攻擊的性質的傑作是不存在的。詩為了未知的力量匍匐於人類之前，非為粗暴的襲擊不可。

八、我們站立在世紀的先端的海角！……

在不得不擊毀所謂不可能的神祕門扉時，瞻顧後方有什麼好處？時間和空間在昨天已經死去。因此我們早已活在絕對之中。因為我們已經創造了永恆而且普遍的快速。

九、我們要讚美的————世界唯一衛生的————戰爭，軍國主義，讚美愛國主義，無政府主義者的破壞行動，讚美殺人的美麗的觀念，更要讚美婦人的輕蔑。

十、我們要破壞美術館，圖書館，同時要和道學主義，婦人主義，所有的阿諛的幫閒主義和投機主義的怯懦戰鬥。

十一、我們將歌唱：勞動，快樂或者被反抗所刺激的大眾，在近代的首都的革命的多彩多音的波動，電氣的粗暴之月下的兵工廠或造船工廠的夜的震動，吐煙之蛇的饕餮的貪心的車站，為其煙之層束從雲霄吊垂著的工廠，飛越過輝映著陽光的河流的兇惡的利刃的體育家的橋梁，嗅著水平線的冒險的郵船，如同以長管緊箍了鋼鐵的巨大的馬匹似地頓足於鐵軌上的大胸脯的火車頭，螺旋獎宛如旗幟之音或熱狂的群眾的喝采似的飛機的滑行的飛翔……。

F.T. MARINETTI, Manifesto of Futurism

1. We want to sing the love of danger, the habit of energy and rashness.

2. The essential elements of our poetry will be courage, audacity and revolt.

3. Literature has up to now magnified pensive immobility, ecstasy and slumber. We want to exalt movements of aggression, feverish sleeplessness, the double march, the perilous leap, the slap and the blow with the fist.

4. We declare that the splendor of the world has been enriched by a new beauty: the beauty of speed. A racing automobile with its bonnet adorned with great tubes like serpents with explosive breath....a roaring motor car which seems to run on machine-gun fire, is more beautiful than the Victory of Samothrace.

5. We want to sing the man at the wheel, the ideal axis of which crosses the earth, itself hurled along its orbit.

6. The poet must spend himself with warmth, glamour and prodigality to increase the enthusiastic fervor of the primordial elements.

7. Beauty exists only in struggle. There is no masterpiece that has not an aggressive character. Poetry must be a violent assault on the forces of the unknown, to force them to bow before man.

8. We are on the extreme promontory of the centuries! What is the use of looking behind at the moment when we must open the mysterious shutters of the impossible? Time and Space died yesterday. We are already living in the absolute, since we have already created eternal, omnipresent speed.

9. We want to glorify war———— the only cure for the world———— militarism, patriotism, the destructive gesture of the anarchists, the beautiful ideas which kill, and contempt for woman.

10. We want to demolish museums and libraries, fight morality, feminism and all opportunist and utilitarian cowardice.

11. We will sing of the great crowds agitated by work, pleasure and revolt; the multi-colored and polyphonic surf of revolutions in modern capitals; the nocturnal vibration of the arsenals and the workshops beneath their violent electric moons; the gluttonous railway stations devouring smoking serpents; factories suspended from the clouds by the thread of their smoke; bridges with the leap of gymnasts flung across the diabolic cutlery of sunny rivers: adventurous steamers sniffing the horizon; great-breasted locomotives, puffing on the rails like enormous steel horses with long tubes for bridle, and the gliding flight of aeroplanes whose propeller sounds like the flapping of a flag and the applause of enthusiastic crowds.

—

■新精神和詩精神

楊熾昌

未來派（Futurism）是從運動和生命力的立場來把握世界的本質，要打破調和、比例、統一等傳統美學的規範，要從古典藝術巨大遺產的魔咒束縛裡把現代藝術解放出來，否定既成的藝術理念和方法、解體修辭法、強調自由語的獨創性、叛逆古典的權威、主張藝術的學院主義的絕滅。藉此，他想現代人的生活和思想的衝擊性的美之創造才有可能，二十世紀初葉約二十年間，尤其自第一次世界大戰到俄國革命期間，差不多在世界藝術史上前所未有的新精神紛

紛展開藝術革命運動，立體派、表現派、構成派、達達主義、超現實主義、新即物主義等，其激情的走向激進革命的志向，在文學、美術方面站在國際和平主義立場，重視現實的客觀的把握、實用性等，肯定性的、記錄性地描寫現實。

YANG Chi-Chang, New Spirit and Spirit of Poetry

Futurism is to grasp the nature of the world from the standpoints of movement and vitality, to break traditional aesthetic rules of harmony, proportion, and unity, and liberate modern art from the magical spell of the great legacy of classical art; it denies existing artistic ideals and methods, deconstructs rhetoric, emphasizes the originality of free expression, rebels against classical authority, and advocate the demise of the academicism of art. Through this, the creation of the impactful beauty of modern people's life and thinking is made possible. In approximately the first two decades of the 20th century, especially the period between WWI and the Russian Revolution, unprecedented new spirits in the art history of the world had all embarked on movements to revolutionize fine arts, such as Cubism, Expressionism, Constructivism, Dadaism, Surrealism, and New Objectivity (Neue Sachlichkeit); they passionately marched towards the radical ideal of revolution, standing on the standpoint of international pacifism and emphasizing objective grasp and practicality of reality in the areas of literature and fine arts, in order to recognize and record the depiction of reality.

一

■新精神和詩精神

楊熾昌

揭櫫這種新興藝術的烽火，作為二十世紀之美的前衛旗手登場的就是未來派。不過未來派本身並沒有留下很多完成歷史價值的作品。然而未來派卻是二十世紀 avant-garde（前衛藝術）的原鄉，其詩精神於其後的新精神之生成過程，作為觸媒乃至醱酵作用的基原完成命運式的角色。在日本平戶廉吉、神原泰等，其方法論是盡可能破壞文章論、句法的規範，特別別除形容詞、副詞的屍體，用動詞的不定法而進入不為任何東西所侵略的領域。於此可知關心未來派的問題及其波動如何強烈、而且積極地引進來的。

當時以《日本詩人》為舞台，作為西歐的詩的動向和詩壇消息的媒介人而做過精力旺盛的活動的川路柳虹是令人難忘的人物。川路在《早稻田文學》上大大讚美平戶，連《赤和黑》都由荻原恭次郎代替壺井繁治當編輯，其「赤和黑運動第一宣言」就是平戶廉吉的「日本未來派宣言運動」的回聲。

值得注目的是東鄉青兒在波倫亞參加義大利未來派一九二二年第一宣傳運動，受到馬里內蒂同志愛的歡迎。像這樣未來派運動以美術為前驅，期待新時代的藝術，給以未來派為中心對歐洲的前衛藝術運動懷抱憧憬的年輕世代掀起一大轟動，立體派、表現派、達達、構成派等新傾向，全都以未來派這個稱呼被總括起來。

The fire that reveal this emerging art, arriving onto the scene as the avant-garde flag-bearer of the beauty of the 21st century, was Futurism. However, Futurism did not leave behind many works that complete its historic value. Nonetheless, Futurism is the origin of 20th century Avant-Garde; the processes through which its new spirit and the ensuing spirit of poetry were generated, have assumed fateful roles as catalyst or even the substrate of fermentation. Japan's Renkichi HIRATO and Tai KANBARA, their methodology is to destroy the conventions of diction and syntax, and most of all dispose of the corpses of adjectives and adverbs, using the infinitive mood of verbs to advance to unconquerable regions. This shows the issues of Futurism and the intensity of its fluctuation, and how it has been proactively introduced.

At the time, using *Japanese Poets* as the stage, Ryuko KAWAJI was a prominent figure, who acted as the medium of the trends of Western European poetry and news of the poetry community, and had been extremely active. In *Waseda Literature*, Kawaji praised Hirato; even *Red and Black* replaced Shigeji TSUBOI with Kyojiro HAGIWARA as the editor, whose "Red and Black Manifesto Number 1" was the response to Hirato's "Manifesto of the Japanese Futurist Movement."

One thing Worthing noting is that Seiji TOGA was in Bologna participating in the first Futurist movement in 1922, and was welcomed by Marinetti. Such Futurist movements, which were driven by fine arts, and anticipated art of the new age, was wildly popular among younger generations who looked up to the European avant-garde movement centering around Futurism; and

new directions, such as Cubism, Expressionism, Dadaism, and Constructivism, were all summed up into name of Futurism.

—

■裝甲彈機

萩原恭次郎

在近代都市的飛躍雜沓中
我看到裝甲的巨大的彈機
恣意地吞煙吐霧
鈍重的冷硬派

他軍隊式地發出聲音
嗜愛都會
對甘美或色彩以及纖細一無所知
噴發強力的黃色的煙
弄髒都會搞壞空氣
壓迫容易受驚的心臟

他不跟從砲彈或群眾的心
有著一顆最鮮紅的野蠻的心臟
徹底隨心所欲
對抗資本化了的雜沓的世界
面向混亂的強力的強力的出現！

哦哦 對過敏的女性美的文明
撼動寬廣肩膀的冷硬派
無論悲喜都不形於色
板著一張醜惡的臉

Kyojiro HAGIWARA, Armored Coil

In the midst of busy modern city
I see giant armored coil
Freely blowing smokes
Dull and heavy, hard-boiled

Like an army it makes sounds
Loves metropolis
Knows nothing about sweetness, or colors, or delicacy
It shoots out powerful yellow smoke
Stains metropolis and pollutes the air
Oppresses the easily-spooked heart

It does not follow shells or the crowd's heart
It has the most red and savage heart
Absolutely free-willed
It resists the capitalized noisy world
And shows up powerfully, powerfully, facing chaos!

Oh, to the allergic civilization of feminine beauty
The hard-boiled school that shakes broad shoulders
Its face shows no expressions regardless of emotions
And always shows the world a cold, ugly face

—

○文字引用出處：

◎馬克思‧韋伯〈瞬間〉，1914年，楊雨樵譯，收錄於《日曜日式散步者————風車詩社及其時代》，2016年出版

◎平戶廉吉〈日本未來派宣言運動〉，1921年《平戶廉吉詩集》（日本近代文學館，1981年複刻），鳳氣至純平、許倍榕譯，收錄於《日曜日式散步者———風車詩社及其時代》，2016年出版

◎F.T.馬里內蒂〈未來派宣言書〉，1909年，葉笛譯，收錄於《日曜日式散步者———風車詩社及其時代》，2016年出版

◎楊熾昌（水蔭萍）〈新精神和詩精神〉（節錄），原收錄於1985年《紙魚》，葉笛譯，收錄於《日曜日式散步者———風車詩社及其時代》，2016年出版

◎萩原恭次郎〈裝甲彈機〉，節錄自1925年《死刑宣告》（日本近代文學館，1981年複刻），陳允元譯，收錄於《日曜日式散步者———風車詩社及其時代》，2016年出版

展覽主題 4.

超現實主義眾聲回響

Collective Response
to Surrealism

■親愛的布爾喬亞諸君，所謂前衛主義藝術是什麼呢？當查拉在蘇黎世的伏爾泰酒館發起達達運動，布列東在巴黎密謀潛意識、夢欲與自動書寫的超現實主義，試圖解放藝術、文明及其不滿的時候，身處東亞的藝術家如何接收這一波來自遠方的狂躁分貝？風車詩人林修二在詩作〈小小的思念〉中，曾寫下「就要借考克多的耳朵／抑或要變成貝殼……」。

西方在一次大戰之後崛起的兩支前衛藝術運動，達達是代表虛無的組織，超現實主義則是反理性的群體。彼此瞄準個人意識的釋放，未來的叛變。同一時刻，來自歐陸基進思想的精髓與原意，如同它在發軔之始即被同儕擴充解釋，在日本歷經關東大地震之後的跨文化流動中，從文學到繪畫，超現實主義是詩飛翔的異彩花苑，漫天遍地，眾聲喧嘩。

超現實主義成了藝術家尋求藝術理想與對話社會的重要參照：它是詩性或反自然，也是現實的再孕育，更是結合理性與科學的產物。若僅以山中散生與布列東和艾呂雅等詩人之間的往來信函、春山行夫的主知主義、東鄉青兒的詩情與夢幻、古賀春江援引女性與潛水艇所凸顯的文明性，瑛九與下鄉羊雄兼具瑰異與詭祕的攝影為例，可視為日本超現實主義信徒如何在面對來自普羅文藝思潮與右翼政治勢力等多重夾擊的處境下，具體轉化異域思想展現接地氣的藝術實踐。

一九三〇、四〇年代先後於日本留學的李仲生與莊世和，分別受到東鄉青兒、阿部金剛，外山卯三郎等人啟發的台灣畫家，隨即登場，揭開以激情與理智創造屬於台灣超現實主義的色、線、形交錯世界的序幕！

My dear bourgeoisie, how would you define the art of the avant-garde? When Tzara initiated the Dada movement in the Zurich nightclub Cabaret Voltaire, Breton was planning for the coming of surrealism in Paris by way of the unconsciousness, desire of dreams and automatic writing. While both movements sought to liberate art and civilization from their dissatisfying states, how did the artists in Eastern Asia receive this raging decibel from afar? The Windmill Poetry Club member Lin Shiu-er wrote in his poem Little Sentiments, "want to borrow the ears of Cocteau / or want to become a seashell..."

Of the two avant-garde art movements that rose after WWI, Dada represented an organization of nothingness, while surrealism was an anti-rational group. Both movements focused on the release of personal consciousness and rebellion of the future. Artists in Japan quickly expanded upon and reinterpreted the radical essence and meaning of new Continental thought. After the Great Kanto Earthquake in 1923, the flow of cultural exchanges led to a blossoming of the surrealist spirit in Japanese poetry, which thrived like a blooming garden inhabited by exciting sounds of life.

Surrealism became an important reference for artists in the pursuance of artistic ideals and dialogue with society———it is poetic, anti-natural———a rebirth of reality and a union between rationality and science. The letters between Chiruu Yamanaka, Breton, Eluard and other poets of the West; the intellectualism of Yukio Haruyama; the poetic sentiments and dreamy illusions of Seiji Togo; Harue Koga's citations of civilization through themes of the feminine and submarines; and the fascinating and secretive photographs of Ei-Q

and Yoshio Shimozato are examples of how surrealist believers in Japan, in face of artistic and cultural trends and right wing political pressure, transformed foreign thought into locally-grounded artistic practices.

Taiwanese artists working between the 1930's and 1940's, including Li Chung-sheng and Chuang Shi-he and others inspired by the works of Japanese artists such as Seiji Togo, Kongo Abe, and Usaburō Toyama, employed the power of passion and reason to create rich webs of interlaced color, line, and form that served as prelude to the coming arrival of Taiwanese surrealism.

■安替比林氏的宣言

查拉

DADA 是我們的強烈性。毫無理由地舉起的，是刺刀是德國嬰兒的蘇門答臘的頭。達達是不穿高級的拖鞋也不需要不相交的地圖緯線的人生。對於統一這種東西既有反對，也有贊成。然而，對於未來則是斷然反對。我們也有足夠的智慧了解。我們的腦髓變成了鬆弛的彈簧，我們的反教條主義與官僚的排他性相去無幾，且我們並不自由。因此，我們高喊，自由。那正是除去規律與道德的嚴格的必然性。於是對人類這種傢伙們吐口水。DADA 仍停留在所謂孱弱性的歐洲的框架的內側。不管怎麼說那都是大便一樣的東西，但從現在起，我們要以各種色彩大便，為了以領事館的萬國旗裝飾以藝術為名的動物園。

我們是馬戲團團長，因此和著吹拂過節慶祭典的風吹口哨，進入修道院、妓院、劇場、現實、感情、餐廳。哦咿，哦哦，梆，梆。我們宣告。汽車是將我們過分嬌生慣養的情感。說到汽車的抽象作用，是與大西洋橫斷汽船、噪音、觀念一樣的延遲性。儘管如此，我們將容易性外顯化。我們追求中心所在的本質，但如果能夠將中心隱藏起來，我們也就滿足了。我們無意計算優秀菁英的窗戶數量。因為，DADA 並非為了誰而存在的，且我們希望所有人都能夠了解這樣的事。你看，那裡有 DADA 的陽台，我向你保證。那裡可以聽見軍隊的行進，也能夠宛若三對翅膀的最偉大的熾天使般橫空翩然降臨，在公共浴場小便理解拋物線。DADA 並不是瘋狂。不是智慧，也不是諷刺。看著我吧，親愛的布爾喬亞諸君。所謂藝術是甚麼呢。它曾是榛果的遊戲。

孩子們橡樹實一樣蒐集著詞彙。最後發出聲響的詞彙。然後孩子們流下了眼淚，高聲喊出詩的一節，並讓它穿上了人偶的半長靴。於是詩成為了女王，女王成為了鯨魚，孩子們上氣不接下氣地奔跑。

然後情感國度偉大的大使終於來了，以歷史性的叫聲合唱。

心理學　心理學　咿　咿
科學　科學　科學
法國萬歲
我們並不純樸
我們是持續性的表現
我們是排他性的
我們並不單純
因此，我們對於闡述知性之術瞭然於胸。

可是啊，我們 DADA 並不同意那些傢伙們的思考。因為，藝術這種東西並非嚴肅的事。我向各位保證。我們如果煞有其事地將通風扇之類的東西置換為犯罪展現給各位看，那也是為了取悅各位親愛的觀眾而做的。我很愛你們。我向各位保證。我非常喜歡你們。

Tristan TZARA, Manifesto of Mr. Antipyrine

Dada is our intensity: it sets up inconsequential bayonets the Sumatran head of the German baby; Dada is life without carpet-slippers or parallels; it is for and against unity and definitely against the future; we are wise enough to know that our brains will become downy pillows that our anti-dogmatism is as exclusivist as a bureaucrat that we are not free yet shout freedom———
A harsh necessity without discipline or morality and we spit on humanity. Dada remains within

the European frame of weaknesses it's shit after all but from now on we mean to shit in assorted colors and bedeck the artistic zoo with the flags of every consulate.

We are circus directors whistling amid the winds of carnivals, convents, bawdy houses, theaters, realities, sentiments, restaurants, HoHiHoHo Bang. We declare that the auto is a sentiment which has coddled us long enough in its slow abstractions in ocean liners and noises and ideas. Nevertheless we externalize facility, we seek the central essence and we are happy when we can hide it; we do not want everybody to understand this because it is the balcony of Dada, I assure you. From which you can hear the military marches and descend slicing the air like a seraph in a public bath to piss and comprehend the parable. Dada is not madness——— or wisdom——— or irony. Take a good look at me kind bourgeois. Art was a game of trinkets. Children collected words with a tinkling on the end. Then they went and shouted stanzas and they put a little doll's shoes on the stanza and the stanza turned into a queen to die a little and the queen turned into a wolverine and the children ran till they all turned green.

Then came the great Ambassadors of sentiment and exclaimed historically in chorus

psychology psychology heehee
Science Science Science
vive la France
we are not naive
we are successive
we are exclusive
we are not simple
and we are all quite able to discuss the intelligence.

But we Dada are not of their opinion for art is not serious. I assure you and if in exhibiting crime we learnedly say ventilator, it is to give you pleasure. Kind reader I love you, so I swear I do adore you.

—

■從達達主義到超現實主義的潮（上）

西川 滿

1916 年世界大戰的混亂到達最頂點之際，聚集在瑞士蘇黎世的伏爾泰酒館（Cabaret Voltaire）的年輕文藝家們，以羅馬尼亞人崔斯坦・查拉（Tristan Tzara，1896-1963）為中心，發起達達的運動。首領查拉（同年在這座城市出版《安替比林氏最初的天國冒險》、1918 年出版《二十五篇詩》）及其友人艾呂雅（Paul Eluard，1895-1952）、畢卡比亞（Franci Picabia，1879-1953）共同刊行《達達公報》。

要言之，所謂的達達就是達達，沒有任何意義，也沒有任何企求，亦即，它無組織，同時也是最能產生同感的組織。想要廢止所有的型態卻創造了代表虛無的新組織。

進行個人意識的最終解放、讓內部生命爆發的少年詩人韓波，在詩壇可說扮演了塞尚的角色亦不為過吧。他掀起的大動亂，完全魅惑了一九二〇年代的年輕詩人。杜卡斯以洛特雷阿蒙伯爵之名出版了《馬爾多羅之歌》。這本惡德之書、未熟的果實宛若包含了所有情感與理智的天產（———

疑為「天才」之誤植，陳允元註）般的思考，在詩作上給予極大的刺激。接著還有瓦謝，他可說是達達化身的奇怪的、也因此是具有巨大能量的人物。他並不寫藝術作品之類的東西，而是留下了種種奇聞與書簡。而他的出現是在 1916 年，在 Nantes 醫院作為一名負傷的士兵出現。他在那裡與布列東結識，戰爭結束後吸食鴉片死了。因為他，達達可說帶有了陰暗的強烈色彩。他在給布列東的信（1917 年 4 月 9 日）說：「很乾脆地我從文學者的集團離開———甚至也離開了韓波。是吧，藝術是愚蠢的東西，幾乎沒有甚麼東西是那麼愚蠢的，而藝術肯定是奇怪的一點意思也沒有的。這就是全部了。」

就這樣，混亂、衝突、爆發性的達達主義詩形成了漩渦，而此一新的詩形無疑又從最近顯著勃興起來的電影得到另一種影響。因此，達達的詩成為急速的譬喻的連續，透過裡頭什麼都沒說出口的某種事實而被激發的詩人的情緒，將之匯集，此連續的精神狀態的攝影，正是他們的目標。而正是這樣的詩，適應了複雜的近代人的感受性，表現了敏感的智性的自我、以及事實不及於內在的自我的智性的反響。

Mitsuru NISHIKAWA, The Flow from Dadaism to Surrealism (Part 1), *Taiwan Nichinichi Shinpo (Taiwan Daily News)*

At the height of WWI's chaos in 1916, young artists and writers, gathering at Cabaret Voltaire in Zurich, Switzerland, centered around Romanian Tristan TZARA (1896-1963), and launched the Dada movement. Leader TZARA (who published in this city *Mr. Antipyrine's First Celestial Adventure* the same year, and *Twenty-Five Poems* in 1918) and friends Paul Elurad (1895-1952), and Franci

Picabia (1879-1953) jointly published *Bulletin Dada.*

In short, the so-called Dada is dada; it has no meaning, or any desires. That is, it has no organization, but at the same time, it is the organization that can best generate consensus. It aims to abolish all forms but creates a new organization that represents nihil.

It is not exaggerating saying that, young poet Rimbaud, who carried out final liberation of personal consciousness and ignited internal life, played the role of Cézanne in poetry. The unrest he stirred up completely mesmerized young poets of the 1920s. Using the name of Comte de Lautréamont, Isidore Lucien Ducasse published *The Songs of Maldoror*. This book of immorality, unripe fruit, greatly stimulated poetry through heavenly (probably typo of "genius," as noted by CHEN Yun-yuan) considerations that seemed to include all emotions and reasons. Then there was Vache, he could be described as a strange incarnation of Dada, and therefore he was a figure who possessed great energy. He did not write things like artistic works, but left behind various anecdotes and letters. He emerged onto the scene in 1916, as a wounded soldier in a hospital in Nantes. He met Breton there, and after the war, he died smoking opium. Because of him, Dada had strong gloomy colors. In his letter to Breton (April 9, 1917), he said: "Without a word, I left the group of the literati. I even left Rimbaud. Yes. Art is a stupid thing, and almost nothing is that stupid, but art is definitely strange and has no meaning. This is it."

Just like this, chaotic, conflicting, and explosive Dadaist poetry formed a vortex, and this new form of poetry undoubtedly got another kind of

influence from cinematography that has recently become widely popular. Therefore, Dada's poetry became the continuation of rapid metaphor; collecting the poets emotions triggered by certain facts that told absolutely nothing; such photography of the continuous state of mind was their very goal. And it was this kind of poetry that adapted to the sensitivity of modern people, expressed sensitive and intelligent self, and the resonance of fact being inferior than the inner intelligence of the self.

—

A theory of poetry for surrealism.
Within the ritual of poetry is the so-called surrealism. Within the surreality, we see through reality, and capture things that are more real than reality. That is the hand of the black glove. However, as for the things of "reality that surpasses reality," we can only come into contact with through the works of surrealists. I believe this is the key to further the understanding on the newly developed, no, the often-evolving art. However, it remains a question if it would shift all fine arts into the new direction, but I believe, shouldn't this method be regarded as the key that solves the mystery of fine arts?

—

■燃燒的頭髮———— 為了詩的祭典

楊熾昌

為了超現實主義的一種詩論。
詩的祭典之中有所謂超現實主義。我們在超現實之中透視現實，捕住比現實還要現實的東西。那是黑手套的手。然而我們對這個「超越現實的現實」的東西，只能通過超現實主義者的作品才能接觸。我認為這是新展開的，不，是使常在進化的藝術的見解會更進一步的關鍵。不過它會使一切藝術向新方面開展的事雖然還是個疑問。但我認為，這樣的手法難道不應該做為解開藝術之謎的鑰匙嗎？

YANG Chi-Chang, Burning Hair————
Ceremony for Poems

■小小的思念

林修二

小小的思念
夜光重再發光————
要享受海底聲響就要借考克多的耳朵
抑或要變成貝殼……

LIN Xiu-Er (Shuji HAYASHI), Little Tiny Pining

Little tiny pining
The night's radiance reignited————
To enjoy the sounds at the bottom of the sea, you need to borrow Jean Cocteau's ears
Or turn into shells...

■ 1927 十二月筆記

北園克衛、上田敏雄、上田保

我們謳歌了在 Surrealsime 裡的藝術欲望或知覺能力的發達———一場洗禮來到我們面前 獲得不受知覺限制而透過知覺擁有材料的技術 我們在被隔離於人類的狀態下組裝依循自然法則的 Poetic Operation 此狀態讓我們感覺到與技術相似的漠然感 規定我們對象性的界限時對 Poetic Scientist 的狀態感受到類似 我們不憂鬱也不快活 不需要當人的人的感覺適度嚴格且冷靜 我們在組裝我們的 Poetic Operation 時感受到適合我們的昂奮 我們繼續 Surrealsime 我們讚美飽和之德

Kitasono Katue, Ueda Toshio, Ueda Tamotu, A NOTE DECEMBER 1927

We applaud Surrealisme's development of the abilities of consciousness and artistic desire——— a baptism has come to us. We have accepted this technique, which provides us materials through the modes of conscious preception, without having to accept the limits of consciousness. In a condition of separation from humanity we have assembled a poetic operation that relies on providence. This condition gives us a feeling of disinterestedness similar to that which would stem from the technical. We feel an affinity for the poetic scientist as we measure the limits of our objective status. We experience neither melancholy nor joy. The sensations of those who do not consider their humanity as a necessity are properly austere and composed. Yet at the moment when we construct our poetic operation, we feel an appropriate degree of excitement. We will continue in our Surrealisme. We extol the virtues of saturation.

—

■ 137 個雕刻 · 11

饒正太郎

三級跳遠選手 D 氏生於蜜柑花盛開的岬角。他喜愛合歡樹。跑在他後頭的 A 氏是四百公尺選手，正減速奔跑，但比跑在最前頭的 O 氏高十八釐米。他有一顆圓圓的頭，喜歡洋槐樹。鉛球選手 Q 氏儘管跑在第五順位，在課堂上卻因英國文學的專門研究而聲名大噪。比起瀨戶內海，他更喜歡地中海。跑在最末順位的 T 氏，穿黃色短褲是他的主義，非常擅長爬樹。邊跑邊微笑的，是宗教家 Z 氏、他是游泳選手。喜歡馬克思·恩斯特的畫作，曾經唱過義大利民謠。跑在第七順位的 H 氏是時鐘店的次男，很會彈鋼琴，佛瑞的奏鳴曲是他的拿手曲目，不喜歡阿波里奈爾的詩。跑在 H 氏後面的 S 氏正思考著邁克生與莫立的實驗。因此他也想著四次元空間的事。基里訶 基里訶 基里訶 基里訶 基里訶 基里訶 基里訶 運動場的中央 M 氏終於撐竿跳成功。從空中輕輕地落了下來。他是郵便局長的三男。

跑道那邊 T 氏開始逐漸穩定下來。曾經在展覽會場看見魯歐的《紅鼻子》嚇了一跳。跑在 Q 氏後面的 G 氏是跨欄選手，在合唱團裡總是擔任男低音。落在 G 氏後面的 E 氏、落在 S 氏後面的 C 氏也奔跑著。太陽向西方繞行。N 氏跑在戴著眼鏡的 Q 氏後面。N 氏正思考著關於雙曲線的事。

N ran behind Q who wore glasses. N was thinking about double curves.

—

GYO Shotaro, 137 Sculpture · 11

Triple jumper D was born in a cape with blooming mandarin flowers. He loved pink silk tree. Running behind him was 400-m sprinter A, who was slowing down, but was 18 cm taller than O who is leading in front. He had a round head, and loved black locust. Shot putter Q, despite running 5th, was famous academically for his research in English literature. Compared to Seto Inland Sea, he preferred the Mediterranean Sea more. T was running in the last place, and his believed in wearing yellow shorts, and excelled in climbing trees. The one running with a smile is religionist Z, who was a swimmer. He loved Max Ernest's paintings and had once sang an Italian folk song. Running in 7th was H, second son of a clocksmith, who was a fine pianist specializing in Fauré's sonatas, but he did not like Apollinaire's poetry. Running behind H, S was thinking about the experiment of Michelson-Morley experiment. Therefore, he was wondering about four-dimensional space. Chirico Chirico Chirico Chirico Chirico Chirico Chirico pole vaulter M at the center of the stadium finally made his jump. He landed swiftly from midair. He was the third son of a post office chief. Over at the track, T began to stabilize. Once he was spooked by *Red Nose* at an exhibition. Running behind Q was G the hurdler, who sang bass in choir. E behind G, and C behind S, were both running. The sun orbited to the west.

■文學青年的世界

西脇順三郎

十九世紀的文學在音樂性上變得稀薄而結束。二十世紀的青年努力回復強烈的色彩與角度。

進入二十世紀之後 poésie 重視思考之美。而往昔以來詩認為音樂性的美是重大的要素。

想像力是理智最優秀的型態，不止是論理的認識才是理智。

新的波西米亞主義是在二十世紀的文學青年中而起的意識，是新的理智的運動。也是新的認識。因此那並非外面性的認識，而是內面性的認識方法。所謂內面性的並不是生理性的心理學。我們追求著理智的戰慄及其光澤。

我決意追求的文學並非思考的內容，而是創造思考的方法。方法的差異讓思考的內容產生了許多變化。然而思考的美的要素，與思考的世界的色彩及光澤及透明性有關。……。文學上的價值並非寶石本身，而是寶石的光度。

在現實的傾斜上摩擦而發生的是極光。

Junzaburo NISHIWAKI, Litarary Youth's World

19th century literature came to an end as its musicality became thin. Youth in 20th century strive to restore powerful colors and angles.

Upon entering the 20th century, poésie emphasizes the beauty of thinking. In the past, poetry regarded musical beauty as an important element.

Imaginative power is intellect at best; intellect is more than just knowing theories.

New Bohemianism has risen among 20th century literary youth, it is the movement of new intellect; it is also a new kind of knowing. Therefore, it is not external knowing, but internal method of knowing. Internal does not mean physical psychology. We are pursuing the thrill and glory of intellect.

The literature I am determined to pursue is not content of thinking, but methods creating thinking. Difference in methods gives variations to content of thinking, but the beautiful elements of thinking are related to the colors, luster, and transparency, of the world of thinking... Literal value does not lie within precious gems, but the brightness of the gems.

It is aurora that is created by friction on the tilted reality.

—

■ 睡眠的春杏

巫永福

春杏只是動了，工作了，行動了，與其說是出自有意識的行為，不如說是依照潛在的本能。春杏那顆失去智慧的、被扭曲的心，只能感性地考慮聽從與迎合老闆而已。

疲勞和睡意像大片雲一樣又再籠罩過來

睡意和打從遠處大洋盡頭的地平線湧來的浪一起令人鬱悶地侵蝕著腦

覺得黑色的大浪像將把自己捲走。也無法抗拒地，被麻痺的意識，被無數的黑線拉扯而下沉。

在春杏充滿睡意的腦漿中大海開始波動起伏。

這個世界上的時間和分分秒秒醫蝕著春杏的肉體與神經的東西。是強加人嚴峻的隱忍服從和勞動以及艱苦的東西。春杏肯定是把明朗爽快的精神上的愉悅以及只是舒服躺著休息的時間都已遺忘在前世了。

大廳的時鐘響起悽冷的餘音，長長地打了八下。不知何處屋頂上的貓也以令人毛髮倒豎的淒厲叫聲呼喚著惡魔。貓在黑暗的屋頂上，藍色的眼睛閃耀著光芒，悠然地行走。毛骨悚然的黑暗與貓的邪惡叫聲在空氣中結合，且餘音繚繞。

春杏一邊洗著盤子，一邊覺得廚房微暗的每個角落都響起近似闃黑的海潮拍打聲，空氣中也瀰漫著陣陣的惡臭。垂掛在天花板的電燈所發出的偏黃色燈光，在忽明忽

減之際轉變成紫色，春杏覺得腳下所站立
的地板從兩端彎曲成圓弧狀，自己似乎頭
下腳上地翻轉過來。真的是天旋地轉。

春杏感覺自己的頭就像油水一樣地流動，
像被分割成三、四塊，變成平面物體。神
經崩壞，四肢解散。身體柔軟的程度就像
沒有關節似的。

感覺自己被黑色的大浪沖走，無法抵抗，
萎靡不振的意識就像被數不盡的黑絲線拉
進去。像被引力所拉走那般，睡意壓倒性
地拉走了腦袋與雙手。

春杏過勞的身體感到痛苦，迷離於時空倒
錯的夢幻境地。

WU Yong-Fu, Sleepy Spring Apricot

Spring Apricot simply moved, worked, and acted.
Rather than saying those were conscious actions,
we might as well say they were out of hidden
instinct. Spring Apricot's heart that had lost
wisdom and been twisted could only sensibly
consider listening to and humoring the boss.

Fatigue and sleepiness loomed again like clouds

Depressing sleepiness and waves rolling in from
the horizon at the far end of the ocean were both
eroding the brain

Felt like the black wave was about to engulf
myself. Irresistibly, my mind was paralyzed,
pulling down into the water by countless black
threads.

Within Spring Apricot's sleepy brain, the sea
began to tumble.

In this world, time and those things that are
eroding Spring Apricot's body and nerves every
minute and second, the things that forced onto
people obedience, labor, and hardship. Spring
Apricot must have forgotten spiritual happiness
and time for resting comfortably lying down in the
previous life.

The clock in the lobby makes lingering sounds
of loneliness, striking 8 times. A cat on a roof
somewhere is crying for the Devil. The cat is on
the dark roof, and its blue eyes glitter as the cat
leisurely moves. Spooky darkness and evil cries of
the cat combine in the air and they linger on.

Spring Apricot is washing dishes, and feels that
every corner of the kitchen seems to be filled
with the sound of dark waves hitting rocks, and
the air is filled with foul odor. The light hanging
down from the ceiling emits yellowish light, and
turns into purple when it blinks. Spring Apricot
feels that the floor she stands on is curving up
from two ends, and she seems to be flipping over
upside down. Truly a sense of spinning.

Spring Apricot feels that her head is flowing like
oil or water, like a flat object that has been cut into
three or four pieces. Nerves broke down, limbs
cut off. Her body is so soft that it seems to have
no joints.

She feels that she is being swirled away by the
giant black wave, and she cannot fight back.
Her dispirited consciousness seems to be pull
in by the countless black threads, as if she was
dragged away by gravitational force. Sleepiness
overwhelmingly drags away her brain and her
hands.

Her exhausted body feels painful, as she becomes

disoriented in a land of dreams where time and space are in chaos.

—

〇文字引用出處：

◎查拉〈安替比林氏的宣言〉（節錄），1933 年，陳允元譯，收錄於《日曜日式散步者——風車詩社及其時代》，2016 年出版

◎西川滿〈從達達主義到超現實主義的潮流〉（上）（節錄），1934 年 1 月 22 日《台灣日日新報》，陳允元譯，收錄於陳允元〈殖民地前衛——現代主義詩學在戰前台灣的傳播與再生產〉博士論文，2017 年

◎楊熾昌（水蔭萍）〈燃燒的頭髮——為了詩的祭典〉（節錄），1934 年 4 月《台南新報》，葉笛譯，收錄於《日曜日式散步者——風車詩社及其時代》，2016 年出版

◎林修二〈小小的思念〉，1934 年 3 月《風車》第三期，葉笛譯，收錄於《日曜日式散步者——風車詩社及其時代》，2016 年出版

◎北園克衛、上田敏雄、上田保〈1927 十二月筆記〉，鳳氣至純平、許倍榕譯，收錄於《日曜日式散步者——風車詩社及其時代》，2016 年出版

◎瀧正太郎〈137 個雕刻〉11，1934 年 10 月《詩法》第三號，陳允元譯，收錄於

陳允元〈殖民地前衛——現代主義詩學在戰前台灣的傳播與再生產〉博士論文，2017 年

◎西脇順三郎〈文學青年的世界〉（節錄），1933 年《有輪子的世界》，陳允元譯，收錄於陳允元〈殖民地前衛——現代主義詩學在戰前台灣的傳播與再生產〉博士論文，2017 年

◎巫永福〈睡眠的春杏〉（節錄），1936 年 1 月《台灣文藝》第三卷第二號，趙勳達譯，收錄於《巫永福精選集——小說卷》，2010 年出版

展覽主題 5.

機械文明文藝幻景

Civilization of Machines and
Illusions in Art and Culture

■一個新的時代開始了，它植根於一種新的精神。晨早空氣的響聲是脆得發紫的音波，城市響起生活的進行曲喇叭，發亮的柏油路上無蓬的卡車的爆音，電線所描繪的直線吸收著紫外線，銳利的光線像窺探水井一樣深，從汽車尾部排氣孔排出的瓦斯的斷續，高樓的旋轉門映照出櫥窗前的尖叫群眾，輕快的計算機吐舌，摩登女子化妝的景象。猶如嘉年華般的花車、火炬、無生息的舞蹈，鋼骨演奏的光與疲勞的響聲。

理性的真空與心靈的鼓動相互撞擊。戰慄與肉的沉醉，感覺的邏輯，都市風景線餵食有修養的眼睛，遠方一座蒼青色的天空之城浮現起來，啟動藝術家的首與體在家鄉與異域之間來回跨境、跨文化、跨藝術的想像旅程。

台灣─────東京─────上海─────巴黎─────柏林，藝術家的首與體在敘情與主知、創作與理論、地方色彩與都市感覺的中樞神經被激烈地震懾，重新對調理性與感性，焦聚思想與感官的變位。

若非如此，「風車詩社」引用自阿部金剛在法國作家莫朗詩篇的插畫、古賀春江從不同印刷品援引泳裝女子、工廠、飛行船與潛水艇組合而成的視覺元素、竹中郁分鏡表構圖般的電影詩、衣笠貞之助迴響著印象派與表現主義的瘋狂視角、江文也參與柏林奧運藝術競技獲獎的音樂舞曲、劉吶鷗直接躍入物自體的浪蕩子美學，穿越街道快拍的鄧南光與李火增將相機與身體連結起來，讓眼睛成為頭腦的延伸的照片，如何可能成形？

現代主義者揮別舊有自然主義式的抒情美感，正在跨越不同藝術疆域，摸索新時代最尖端的思想風潮。

A new era had begun, rooted in a new spirit. The morning air made a crisp, auspicious signal while the city began its daily march with the sound of horns. The sonic boom of pickup trucks ran along glimmering, asphalt roads; the contours of electric lines absorbed the ultraviolet rays of sunlight that pierced as deep as a water well. Exhaust emitted from car rears stopped and started again; revolving doors of high rises reflected the image of screaming crowds before window displays. Calculators, briskly operating, stuck out their tongues; the sight of modern ladies putting on make up. Like a carnival float with torches and endless dancing, the city resembled a performance of steel with sounds of fatigue.

The power of pure reason collided with the restlessness of the mind; trembling and intoxicated flesh; the logic of feeling; the cityscape line nurtured the cultivated eyes; a distant, pale-blue city emerged in the sky; the artistic mind and body embarked on a journey across border, across culture and across the artistic imaginations between home and abroad.

In Taiwan————Tokyo————Shanghai————Paris————Berlin, artistic minds and bodies intellectualized, created and theorized. The local characteristics and urban senses of the central nervous system were shaken by an intense earthquake, which created a modulation of rationality and sensibility and a reorientation of thought and senses.

Without this context, the name of Windmill Poetry Society, as quoted from Kongo Abe's illustration for French writer Morand's poem; Harue Koga's printed assemblages of women in swimsuits, factories, flying boats and submarines; Iku Takenaka's cinematic poems with storyboard

narratives; Teinosuke Kinugasa's passionate response to impressionism and expressionism, Chiang Wen-yeh's orchestral piece that won him an honorable mention at the Berlin Summer Olympics; Liu Na-ou's plunge into the aesthetics of the libertine; Deng Nanguang's snapshots through the streets and Li Huzeng's integration between camera and body that transformed his eyes into photos that embodied extensions of the mind——— all would not have been possible.

Modernists bid farewell to the old, naturalist beauty, as they surpassed the boundaries between different artistic imaginations to explore the frontlines of intellectual trends of the new era.

■青白色鐘樓

楊熾昌 （水蔭萍人）

晨
一九三三年的陽光

我邊啃著麵包
邊向南方的街道走去……

白的胸部
吸取新時代的她在著婦女服的現實上，敲
撞拂曉的鐘……

毛氈上的腳、腳在「死」裡舞蹈著，琳子
的白衣服對面什麼也看不見

風中閃耀著椰樹的葉尖

風中飛來紙屑

發亮的柏油路上動著一點陰影，他的耳膜
裡洄漩著鐘聲青色的音波……

無蓬的卡車的爆音
真忙吶
這南方的森林裡譏諷的天使不斷地舞蹈著，
笑著我生鏽的無知……

誰站在朦朧的鐘樓……
賣春婦因寒冷死去……

清脆得發紫的音波……

鋼骨演奏的光和疲勞的響聲
冷峭的晨早的響聲
心靈的響聲……

Morning
Sunlight of 1933

I eat a piece of bread
And walk towards the streets in the south…

White chest
She, who absorbs the new age, is knocking on the
morning bell in the reality of wearing women's
apparels…

The feet on the felt, the feet dances in "death,"
nothing can be seen across from Rinko's white
blouse

The tips of coconut trees glitter in the wind

The wind blows over some debris

Some shades move on the shiny asphalt road,
blue soundwaves of the bell linger in his ears…

The booming sound of the roofless truck
How busy
Sarcastic angels continue to dance in this
southern forest, laughing at my rusty ignorance…

Who stands on the vague bell tower…
The whore dies due to severe coldness…

The crispy, purplish soundwaves…

The light played by steel and the sounds of
tiredness
The sounds of the cold morning
The sounds of the spirit…

一

李張瑞

螺旋槳的聲音擬似爆竹的
拂曉
公主充滿著羞恥的肢體
等著吾君
地上響起生活的進行曲喇叭
鳶帶著今天的喜訊旋飛著

飛機迎接新娘飛入天空去
不久，東方的新郎晃晃地顯身了
忽而新娘美麗的姿容被隱藏起來

在地上激昂的人們
終於沒發現在天空的婚禮

■女人化妝之圖

李張瑞（利野蒼）

自藍天中傳來的腳步聲猶如是屋頂麻雀齊
鳴。木瓜葉引誘著的電線所描繪的直線，
其將葉與空間的劃分正隨著風微微變著。
照射在房屋黃牆上的光線是美的。美人健
康的膚色，從二樓的窗台充分吸收紫外線
的欄杆上掀開的盆栽簾間，可以看見女人
化妝的景象，時鐘正指向九點。

LI Chang-Jui, A Picture of Woman Putting on Makeup

The sounds of the stops coming from the blue sky seem like chirping of sparrows. Papaya leaves lure the straight lines dawn by the cables. Rays of light projected onto the yellow wall of the house are beautiful. Healthy complexion of the beauty, through the lifted curtain of the window and between the pot plants on the railings of the second floor balcony, which can fully absorb the ultraviolet light, I can see the woman putting on makeup, and the clock points at 9 o'clock.

LI Chang-Jui, Wedding Ceremony of the Sky

The sound of the propeller resembles that of firecracker
At dawn
The princess' shameful body
Awaits us
Sound of Trumpet March rises from the ground
The kite circles around carrying today's joyous news

The plane carries the bride into the sky
Shortly after, the Oriental groom wobbly appears
Suddenly, the beauty of the bride is concealed

Enthusiastic people on the ground
Do not discover the weeding in the sky after all

一

—

林修二

隨著迴轉的唱片轉迴的無為的時間
玻璃製的玫瑰應該也要有香味

蝴蝶停在靜脈上
理性的真空　換上吸管的真空
用黑色緞帶裝飾心臟
零的迴轉

計算著蘇打水泡的人啊
你底夢過多了

LIN Xiu-Er (Shuji HAYASHI), In the Teashop, 1935. 8

The empty time that returns with the spinning disc
Glass roses should also be fragrant

Butterfly pauses on the vein
Vacuum of rationality　Vacuum after switching to a straw
Black ribbon is used to decorate the heart
The rotating of zero

People who count the number of bubbles in soda water
You have too many dreams

■海邊，1935 年 8 月

林修二

藍色海風穿過肉體的拱門
甘美的潮香寂靜地淋濕了
我底乳白的夢之蛋

白色貝殼之透徹的思念

砂丘孕育著少年的幻想
抱著秋風的憂鬱……

LIN Xiu-Er (Shuji HAYASHI), By the Sea, 1935. 8

Blue ocean wind goes through arch of flesh
Sweet fragrance of the wave quietly soaks
My milky white egg of dreams

Thorough pining of white shells

The sand dunes nurture the youthful fantasy
Embracing the melancholy of autumn wind...

—

■詩人的戀人，1935 年 6 月

翁鬧

—

她逝於他有生以前，
又是
在他死後誕生的
Cosmopolitan

太陽都結凍的死寂之夜，他挾著冰出逃。
那裡是嘉年華的花車、火炬、無生息的舞
蹈、海底浮動的光……
凜冽的風將他，只有他，像落葉一般翻捲
世界滅絕，他坐在岩石邊上伸手召喚。天
的一角垂下，他將沿路採集的光撒播其上。

世界甦醒，人們驚駭。然而明白星光來由
的，僅他一人。

WENG Nao, Lover of Poet, 1935. 6

She died before he was born,
Or
She was born after he died
Cosmopolitan

The dead quiet night when the sun is frozen, he
flees with ice. There are carnival flower floats,
torches, lifeless dances, and floating lights at the
bottom of the sea...
Freezing wind twirls him, just him, up like a fallen
leaf
The world ends, he sits by the rock and waves his
hand. A corner of the sky falls down, and he sows
the light he has collected along the way on it.

The world wakes, people are frightened. However,
he is the only person, who knows the origin of the
glitters of stars.

—

■春

安西冬衛

蝴蝶一隻渡過韃靼海峽去了

Fuyue ANZAI, Spring

One butterfly flew over the Strait of Tartary

—

■百貨店電影詩———致曼‧雷

竹中郁

1 開了又關的升降機。一個人都沒有。
2 掉在地上的花，沒有花瓣的花。
3 跑上樓梯的鞋鞋鞋。女鞋。
4 當中有掉了鞋跟的鞋。
5 把在鏡面彎扭身體的寶石首飾捏起來看看
吧。美麗的寶石擁有類似美麗蛇類的執拗。
（那銳利的光線像窺探水井一樣深）
6 輕快的計算機吐舌，吐舌，吐舌。
7 白色的舌頭。
8 美甲纖細的女人之手。
9 把一基爾德銀幣湊攏的手，女人的手。
10 計算機停頓。因為達到其數字的最大限度。
11 從汽車尾部排氣孔排出的瓦斯的斷續。
白色的瓦斯。
12 很大的嬰兒。
13 以德意志文字寫「正在尋找這孩子的父親」

14 映照在櫥窗的尖叫群眾。
15 母親在玻璃裡受雇，擔任活著的人偶。
16 裸體的母親。
17 特別是美麗的腳到股。
18 白色晚會的領帶飛舞。模仿蝴蝶飛舞。
19 只是旋轉，旋轉的旋轉門。空虛的白晝的旋轉。
20 「看得見囚禁裡頭無法動彈的男人的身影嗎？」
21 驟雨與旋轉門。讓人視線模糊的急遽旋轉數與雨線。
22 二十三秒。
23 漂浮在流水上的花。
24 即將被搓揉的花。
25 手下有手，手下有手，手下有手，不斷出現的手，手。
26 看看計算機內部美麗的低聲細語吧。機械與死亡的花。
27 跑下樓梯的老鼠，老鼠。
28 回頭的老鼠。
29 壓毀的花，沒有形狀的花，與折斷的火柴、燒掉的紙、玻璃碎片、煙蒂一起掉落。
30 開了又關的升降機。一個人都沒有。

Takenaka Iku, Department Store Cinépoème
———— à M. Man Ray

1 The elevator that opens and closes its door. Not a person.
2 The fallen flower on the ground, a flower without petals.
3 The shoe, shoe, and shoe that ran up the stairs. Women's shoes.
4 Among them a shoe has lost its heel.
5 Pinch the gem accessories that twist their bodies in the mirror and take a look. Beautiful gems possess the stubbornness similar to beautiful snakes. (The sharp light is as deep as peeking into a well)
6 Relaxed calculator sticks its tongue out, out, out.
7 White tongue.
8 Manicured delicate hands of a woman.
9 Hands that gather one guilder, the hands of a woman.
10 The calculator stops. It has reached its limit of largest number.
11 Gas emitted from the exhaust at the rear of car is on again and off again. White gas.
12 A very large infant.
13 "The father who is looking for this child" written in German Dutch.
14 Screaming crowd reflected on the window.
15 The mother is hired inside the glass, acting as living mannequin.
16 The naked mother.
17 Especially her beautiful legs and hips.
18 Neckties dance in the air at the white banquet. Dance in air imitating butterflies.
19 Just revolves, the revolving revolving door. Revolving vainly in day light.
20 "Can you see the silhouette of the man trapped inside who cannot move?"
21 Sudden rain and revolving door. Rapid rotations and rain that blur people's sights.
22 Twenty-three seconds.
23 Flowers that float on flowing water.
24 Flowers that are about to be rubbed.
25 Hand under hand, hand under hand, hand under hand, hand that continues to appear, hand.
26 Take a look at the beautiful whispers inside the calculator.
Machine and the flower of death.
27 Rats running down the stairs, rats.
28 Rats turning around.
29 Squashed flowers, formless flowers, and broken matchsticks, burned paper, glass shards, cigarette butts, all fall together.
30 The elevator that opens and closes its door. Not a person.

—

■致戴望舒（一），1935 年 11 月

劉吶鷗

撮影，不消說，是德國式的精巧，就是一片
一片切斷起來也是極好的繪畫，不是粗惡
的美國式的寫真。總之全體看起來最好的
就是內容的近代主義，我不說 Romance 是
無用，可是在我們現代人，Romance 就未
免緣稍遠了。我要 faire des Romances，我
要做夢，可是不能了。電車太嘈鬧了，本
來是蒼青色的天空，被工廠的炭煙布得黑
濛濛了，雲雀的聲音也聽不見了。繆賽們，
拿著斷弦的琴，不知道飛到那兒去了。那
麼現代的生活裡沒有美的嗎？那裡，有的，
不過形式換了罷，我們沒有 Romance，沒
有古城裡吹著號角的聲音，可是我們卻有
thrill, carnal intoxication，這就是我說的近
代主義，至於 thrill 和 carnal intoxication，
就是戰慄和肉的沉醉。

LIU Na-Ou, To TAI Wang-Shu, 1935. 11

Photography, needless to say, is German intricacy;
they are frames of exquisite paintings even
when they are cut. They are not vulgar American
photographs. In short, overall speaking the one
that seems the best is modernism of content.
I am not saying romance is useless, but to us
modern people, romance is a little too far away.
I want faire des romances, I want to dream, but
I can no longer do so. Trains are too noisy, and
the originally blue sky has been tainted by the
dark smoke of factories. Lark's singing can no
longer be heard. Mussets, holding violins with
broken strings, have flown to a place unknown.
Then, is there no beauty in modern life? There,
yes, is beauty, just in another form. We do not
have romance, and no sound of horns in ancient
towns; but we have thrill, carnal intoxication,
and this is what I refer to as modernism; as for
thrill and carnal intoxication, they are carnal and
intoxication.

—

■譯者題記

劉吶鷗

現代的日本文壇是在一個從個人主義文藝趨
向於集團主義文藝的轉換時期內。它的派別
正是複雜的：有注意個人的心境的境地派，
有掛賣英雄主義的人道派，有新現實主義的
中間派，有左翼的未來派，有象徵的新感覺
派，而在一方面又有像旋風一樣捲了日本全
文壇的「普羅列塔利亞」文藝。

在這時期裡要找出它的代表作品是很不容
易的。但是文藝是時代的反映，好的作品
總要把時代的色彩和空氣描出來的。在這
時期裡能夠把現在日本的時代色彩描給我
們看的也只有新感覺派一派的作品。

這兒所選片岡，橫光，池谷等三個人都是
這一派的健將。他們都是描寫著現代日本

的資本主義社會的腐爛期的不健全的生活，
而在作品中露著這些對于明日的社會，將
來的新途徑的暗示。

LIU Na-Ou, Translator's Notes

Japanese literature at the moment is in
a transition period from individualism to
collectivism. Its schools are complex: there is
the inner realm school that focuses on personal
inner world, the humane school that advocates
heroism, and the moderate school of new
realism, futurist school of the left wing, and
symbolic new perceptions school; on the other
hand, "proletariat" literature and art has taken
Japanese literature by storm.

It is not easy to find iconic works of this period.
But literature and art are reflections of epochs,
and good works can always depict the colors and
air of their time. In this period, the only works
that can show us the temporal colors of Japan
are none other but those of the new perceptions
school.

The three writers chosen here, Kataoka,
Yokomitsu, and Ikegaya, are all prominent figures
of this school. They all depict the imperfect life
during the corrupted period of Japan's capitalist
society, and reveal through their works hints and
implications for the society of tomorrow and new
path of the future.

—

■劉吶鷗日記

滬上澄水君來信，説他八月中要回家，然後
要到南洋去商業視察，大概明春才會再踏上
海。他叫我快去上海，他要以他的房子給我
管。愛禮君邊來的信説，八月中要去上海上
課。母親説我不回去也可以的，那末我再去
上海也可以了，雖然沒有什麼親朋，却是我
將來的地呵！但東京用什麼這樣吸我呢？美
女嗎？不。友人麼？不。學問嗎？不。大概
是那些有修養的眼睛吧？台灣是不願去的，
但是想著家裡林園，却也不願這樣説，啊！
近南的山水，南國的果園，東瀛的長袖，那
個是我的親昵哪？

Diaries of LIU Na-Ou

Sunzu wrote me from Shanghai, saying that he is
returning home in August, and then he will go on a
business trip to Southeast Asia. He probably won't
go back to Shanghai again until next spring. He
urges me to visit Shanghai soon, and he wants me
to watch his house for him. A letter from Ai-Li also
says that he is going to class in Shanghai in August.
Mom told me I did not have to go home, so it would
be okay if I went to Shanghai again. Although I do not
have many friends or relatives, but it will be the land
of my future! But why is Tokyo so attractive to me?
Beautiful women? No. Friends? No. Knowledge? No.
Perhaps those cultivated eyes? I do not want to go to
Taiwan, but I don't want to say it thinking about the
gardens at home. Sigh, landscapes to the south, fruit
gardens of the southern country, and long sleeves of
Japan, which one is my intimate place?

—

■穆杭《夜開》，譯者序，1922 年

堀口大學

保羅‧穆杭的作品令人震驚。為甚麼呢？理由極其簡單。他有敏銳的感受性和觀察力，這位新的名作家於作品中，嘗試用一種新的關係把事物連結起來，這種方法是前人沒有嘗試過的。一般作品中，事物的關係靠「理性的邏輯」來維繫。然而，在穆杭的作品中，「理性的邏輯」就讓了位給「感覺的邏輯」。

Daigaku HORIGUCHI, Translator's Preface of Paul Morand's *Ouvert la Nuit*, 1922

Paul Morand's works are shocking. Why? The reason is rather simple. He has sharp perceptions and observation. This newly famous writer attempts to use a new type of relationship to connect events and things in his works, and this method has never been tried by those before him. In common works, the relationship between events and things are sustained by "rational logics." However, in Morand's works, "rational logics" has ceded its place to "perceptive logics."

—

■頭與腹，1924 年

橫光利一

白天。特快車滿載著乘客全速奔馳。沿線的小站像一塊塊石頭被抹殺了。

無數的人頭，亂了位置，出來動搖

一個不知名的簡陋的車站孤零零地橫在原野上

Riichi YOKOMITSU, Head and Stomach, 1924

Day. Special Express Train loaded with passengers runs forward in full throttle. The small stations along the way have all been erased like stones.

Countless heads, out of place, are swinging and swaying

An unknown shabby station stands alone in the wilderness

—

■給日本浪漫派的詩人們，1935 年 7 月

饒正太郎

正如修辭學詩人們對語言本身沒有意識，感性過多症的詩人們對感性也沒有意識。現實溺愛症的詩人們也被現實奪去了心，對於現實無法抱著實驗性的積極精神。於是便失去了批判的精神。……二十世紀的時代已非抒情詩人或感傷詩人們的時代了。

不是感性的量，感性的質才是問題所在。—
一切都始於意識。

所謂前衛的詩人是對文學的本質的發展進行
破壞性的工作的詩人，並不是那種有時以靈
魂書寫、有時歌詠寂寞，然後有時做著夢的
感動型的詩人或者快樂主義的詩人或懷古的
詩人。那些詩人與前衛大體上是絕緣的⋯⋯
沒有時代性，沒有生活力，沒有發展性的詩
人們，是逆行於文學之本質的。

GYO Shotaro, To Japanese Poets of Romanticism,
1935.7

Just as rhetoric poets have no consciousness of
language, poets who are over-perceptive have
no consciousness of perceptions. Poets who
spoil reality have their hearts taken away by
reality, and cannot embracing an experimental,
proactive spirit when facing reality. Thus, they
lose critical spirit… The 20th century is no longer
an age for expressive or sentimental poets. It is
not the quantity of sentiments, but the quality
of sentiments that is where the problem is.
Everything starts with consciousness.

The so-called avant-garde poets are those who
carry out destruction work on the development
of the nature of literature, not those sentimental
poets who sometimes write spiritually, sometimes
praise solitude, and then sometimes dream, or
those hedonist or nostalgic poets. Those poets are
pretty much insulated from avant-garde… They
lack temporality, vitality, and have no potential
for development; they are against the nature of
literature.

■詩的同時代性：坂野草史氏詩集《普
魯士頌》，吉田瑞穗氏詩集《牡蠣與海
岬》，花卷弌氏詩集《犬與習性》
，1935 年 8 月

饒正太郎

這裡所謂的消化力，包含了觀察力、批評
精神，乃至於詩的歷史意識。開始愛著同
一種類的詩的時候，消化力次第衰退下來，
這就是證據。持續書寫同一種類的詩，在
文學上是零，也會變得沒有同時代性。沒
有同時代性的詩人們，只能成為所謂的傳
統詩人而終，是沒有發展性的追隨者。所
謂沒有同時代性，也就是沒有詩的歷史意
識。同時代性意味著正統（orthodox），而
不是皮相的流行性。為了創造正統不能夠
無視傳統。否定了傳統的正統從根本上來
說不是正統，而是一種冒充（snobbism）。
從而傳統是為了恆常的正統的傳統，而不
是為了傳統的傳統。

GYO Shotaro, Contemporariness of Poetry: Soji
SAKANO's Poem Collection *Ode of Prucia*, Mizuho
YOSHIDA's Poem Collection *Oysters and Cape*, and
Hajime HANAMAKI's Poem Collection *Dog and
Habits*, 1935.8

Here, the so-called digestive power include
observation, critical spirit, and even the historical
consciousness of poetry. When people start to
like the same kind of poetry, digestive power

gradually wanes, and this is the proof. Writing the same kind of poetry continuously means zero in literature, and you lose contemporariness. Poets without contemporariness can only become the so-called traditional poets and fade; they are mere followers that have no potential of development. Lacking contemporariness means having no historical consciousness of poetry. Contemporariness means orthodox, rather than just superficial fads. To create orthodox, one cannot neglect traditions; orthodox that negates traditions is not fundamentally orthodox, but a kind of snobbism. Thus, traditions are traditions for constant orthodox, not traditions for traditions.

—

■首與體

巫永福

這是首與體的相反對立狀態。因為他自己想留在東京，可是他的家鄉卻要他的「體」，一封接一封的家書頻頻催他「返鄉」。

有獅子頭、羊身；跟有獅身、羊首的二頭怪獸以加速度疾馳過來，猛烈地衝撞成一團。我忍不住眼睛一閉，眼前立刻出現埃及的史芬克司。二頭怪獸還沒有決勝負，倒出現史芬克司，不由得讓我有些張皇失措。

我整個腦海裡都是史芬克司。為什麼有史芬克司呢？曾經有個國王拿史芬克司出了一道謎：有兩隻動物合而為一，在不明底

細的軀幹兩端各接著獅子頭跟羊頭。────這指的是人嗎？

溫馴的羊跟威猛的獅子在我的腦海裡構成了奇異的圖象，錯愕之中，我想要從這奇異的對象上面尋找根據。

WU Yong-Fu, Head and Body

This is the reversed opposing state of head and body. For he himself wants to stay in Tokyo, but his hometown wants his "body," and letters after letters from home urge him to "return."

Two monsters, one has the head of lion and body of goat, and the other head of goat and body of lion, accelerate and collide together. I cannot help but to close my eyes, and the image of Egypt's Sphinx emerges. Sphinx appearing before the two monsters can finish their duel makes me panic.

My head is filled with Sphinx. Why does Sphinx exist? Once a king used Sphinx for in a riddle: Two animals merge into one, and on two ends of an unknown body are the head of a lion and the head of a goat——— is it referring to men?

Tamed goat and magnificent lion form a strange image in my head; shocked, I want to find the proof from this strange object.

—

○文字引用出處：

◎楊熾昌（水蔭萍人）〈青白色鐘樓〉，1933 年 1 月 16 日《台南新報》，葉笛譯，收錄於《日曜日式散步者———風車詩社及其時代》，2016 年出版

◎李張瑞（利野蒼）〈女人化妝之圖〉，1935 年 2 月 6 日《台灣新聞》，方婉禎、楊雨樵譯，收錄於《日曜日式散步者———風車詩社及其時代》，2016 年出版

◎李張瑞〈天空的婚禮〉，1935 年《台灣新聞》，陳千武譯，收錄於《日曜日式散步者———風車詩社及其時代》，2016 年出版

◎林修二〈在喫茶店〉，1935 年 8 月《台灣新聞》，陳千武譯，收錄於《日曜日式散步者———風車詩社及其時代》，2016 年出版

◎林修二〈海邊〉，1936 年 3 月 3 日《台灣日日新報》，陳千武譯，收錄於《日曜日式散步者———風車詩社及其時代》，2016 年出版

◎翁鬧〈詩人的戀人〉1935 年 6 月《台灣文藝》第二卷第六號，黃毓婷譯，收錄於《破曉集———翁鬧作品全集》，2013 年出版

◎安西冬衛〈春〉，楊雨樵譯，收錄於《日曜日式散步者———風車詩社及其時代》，2016 年出版

◎竹中郁〈百貨店電影詩———致曼・雷〉，1929 年《詩與詩論》6 月號，鳳氣至純平、許倍榕譯，收錄於《日曜日式散步者———風車詩社及其時代》，2016 年出版

◎劉吶鷗〈致戴望舒（一）〉，1935 年 11 月孔另境編《現代中國作家書簡》，上海生活書店出版，收錄於康來新、許秦蓁合編《劉吶鷗全集：增補集》，2010 年出版

◎劉吶鷗〈譯者題記〉，1928 年 9 月《色情文化》，收錄於康來新、許秦蓁合編《劉吶鷗全集・文學集》，2001 年出版

◎劉吶鷗日記（節錄），1927 年 7 月，收錄於康來新、彭小妍、黃英哲合編《劉吶鷗全集・日記集（下）》，2001 年出版

◎堀口大學〈穆杭《夜開》（ Ouvert la Nuit, 1922），譯者序〉，1924 年《夜開》，《堀口大學全集》第八卷，收錄於楊彩杰〈文學風格的回應———保羅・穆杭、橫光利一和劉吶鷗〉，清華學報，2017 年

◎橫光利一〈頭與腹〉，1924 年《文藝時代》10 月・創刊號，楊彩杰譯，收錄於楊彩杰〈文學風格的回應———保羅・穆杭、橫光利一和劉吶鷗〉，清華學報，2017 年

◎饒正太郎〈給日本浪漫派的詩人們〉，1935 年 7 月《20 世紀》第四號，收錄於復刻版，和田博文編，《コレクション・都市モダニズム詩誌：第 28 卷モダニズム第二世代》，陳允元譯，收錄於陳允元〈殖民地前衛———現代主義詩學在戰前台灣的傳播與再生產〉博士論文，2017 年

◎饒正太郎〈詩的同時代性：坂野草史氏詩集《普魯士頌》，吉田瑞穗氏詩集《牡蠣與海岬》，花卷弍氏詩集《犬與習性》饒正太郎〉，1935 年 8 月《詩法》第十二號，陳允元譯，收錄於陳允元〈殖民地前衛———現代主義詩學在戰前台灣的傳播與再生產〉博士論文，2017 年

◎巫永福〈首與體〉（節錄），1933 年 7 月《福爾摩沙》，李鴛英譯，收錄於《巫永福全集・小說卷》，1996 年出版

展覽主題 6.

文學————反殖民之聲

Literature————
Anti-Colonial Voices

■從十九世紀末台灣被日本殖民開始，歷經二十多載的人民反殖武裝運動此起彼落，激烈衝突雖未曾間斷，但抵抗力量卻逐步被瓦解。台灣有識之士深刻意識到以流血方式抗日，付出代價巨大，加上成功希望微弱，遂開始思索另種抗日方式。

一九二一年起，蔣渭水參與「台灣議會設置請願運動」，及同年與林獻堂、楊吉臣等人成立「台灣文化協會」，為其中台灣對日本統治從武力反抗轉為近代式政治運動與文化啟蒙運動的重要事件。前者強調合法的議會路線，最終釀成「治警事件」；後者則於日後因左右派的路線之爭而分裂，促成台灣民眾黨的創立。

當一九三○年代日本左翼政治運動逐步式微且遭受彈壓，迫使許多左翼前衛的知識分子與作家、藝術家轉而投入文藝運動時，同樣情況亦發生在深受帝國主義、殖民主義與資本主義壓迫的台灣。台灣作家與藝術家不單展開自主性文藝精神的追尋，或者，彼此的結社運動走向現實化與行動化的發展傾向，更致力連結台、中、日、朝鮮之間與左翼文化人的跨域藝術交流。

從王白淵摸索捍衛的《荊棘之道》、李張瑞發表〈反省與志向（《台灣新文學》提問）〉、遠赴築地小劇場苦學的張維賢冀望演劇作為文化啟蒙的利器、「東京台灣藝術研究會」的成立、台灣文學家、畫家與音樂家之間締結「台灣文藝聯盟」、畫家為《台灣文藝》設計封面、插畫並撰寫專文，到吳坤煌等文壇人士策劃推動知名朝鮮舞蹈家崔承喜赴台巡迴公演，堪稱當中幾個至關重要的歷史事件。

此一交混著社會主義思潮、文化抗爭、國族意識認同之覺醒的文藝脈動，既是對於殖民現代性的省思，更為表徵台灣文化史與精神圖景的體現。

Armed anti-colonization movements that began with Japan's colonization of Taiwan at the end of the 19th century continued uninterrupted for over two decades, but the strength of the resistance saw gradual attenuation. Aware that the cost of a bloody conflict against the Japanese would be enormous, with scant hope of success, the politically conscious among the Taiwanese began to contemplate alternative strategies of anti-Japanese resistance.

CHIANG Wei-shui's involvement in the "Petition Movement for the Establishment of a Taiwanese Parliament" in 1921, and later that year, co-founding "Taiwanese Cultural Association" with LIN Hsien-tang and YANG Ji-Chen represented a major shift from a militarized resistance to a modern political and cultural awakening movement. The former emphasized a legal parliamentary path which ultimately culminated in the "POPA (Peace Order and Police Act) Incident"; the latter later splintered due to disputes between right- and leftist factions, leading to the creation of the Taiwanese People's Party.

When Japanese left-wing political movements came under attack in the 1930s and was weakened, forcing many leftist avant-garde intellectuals, writers, and artists turned to the art and culture movement; a similar situation was unfolding in Taiwan, under the oppression of imperialism, colonialism and capitalism. Taiwanese artists and writers not only began a pursuit of an autonomous literary spirit, or a movement of mutual association toward a development of realization and action, but also prioritized interdisciplinary artistic exchanges between Taiwan, China, Japan, and Korea with the left-wing cultural workers .

Some of the key historic events during this time include: LI Chang-jui's expositions on "Reflections and Aspirations (questions on *New Taiwanese Literature*)" in WANG Bai Yuan's *Ibaranomichi* magazine; CHANG Wei-shian devoted study in distant Tsukiji Shōgekijō Theatre with hopes of using theatre as a tool for cultural enlightenment; the establishment of the Taiwan Visual Art Society of Tokyo; the Taiwan Bungei (Literary Art) Society formed by Taiwanese writers, painters, and musicians; artists designing covers, writing articles, and providing illustrations for the *Taiwan Bungei Magazine* (*Taiwan Literary Journal*) ; and artists including WU Kun-Huang who planned and promoted the Taiwan performance tour of renowned Korean dance artist CHOI Seung-he.

This cultural pulse that merges socialist ideology, cultural resistance, and an awakening consciousness of national identity is not only a modern contemplation of colonialism, but is an embodiment of Taiwanese cultural history and a vision of its spirit.

■這個家

李張瑞

即是傳下數代的磚的顏色
噎著入秋的斜陽
在院子的柚樹下追憶已死了
這個家的傳統疊積着
枝椏綠色的疲倦。不久
從內也要粘上新的門聯，但
深入睡眠無言的重荷……
血卻不用文字凝結

——— 在柚樹下埋藏着什麼……

長衫的姑娘　　就連
明朗的額也淡下來
（那種事、不知道嚓）
馬上説祖先不懂的語言
泛在塗上口紅的嘴唇

LI Chang-Jui, This Family

The color of the bricks passed down over
generations
Choked by the sun of autumn
Memories are dead under the pomelo tree in the
yard
This family's traditions accumulate
The green fatigue of the branches. Not long after
New couplets will be pasted on the inside of the
doors, but
The speechless heavy burden deep in the
dreams...
Blood dries up needing no words

——— Something is buried under the pomelo
tree...

The girl in gown　　Even
Her broad forehead dims
(This kind of things, Don't you know)
Speak the language ancestors do not understand
immediately
Which spills out from lips with red lipsticks

—

■寫在牆上

郭水潭

啊，美麗的薔薇詩人，偏愛附庸風雅的感
想文作家，在你們一窩蜂推崇的那些詩的
境界裡，壓根品嚐不出時代心聲與心靈的
悸動，只能予人以一種詞藻的堆砌，幻想
美學的裝潢而已。換言之，沒有落實的時
代背景，就是遠離這個活生生的現實。究
竟，詩就是應該這樣的嗎？

KUO Shui-Tan, Written on the Wall

Ah, beautiful rose poet, writer who prefers
pretentious reflections. In the world of the poems
you all praise, I cannot find any temporal voices
and spiritual pulses; they are just piles of words
and renovations of the aesthetics of fantasy. In
other words, without real temporal background,

you have drifted far away from this living reality. Is poetry really supposed to be like this?

—

■詩人的貧血——— 這個島的文學

李張瑞

台灣文藝聯盟結成，機關雜誌《台灣文藝》的刊行，是拿到《台灣文藝》二月號以後才略知一些大概。對於終年處於冬眠狀態的台灣文學界（如果這樣的説法可以成立的話）而言是可喜的。而倘若那真的是因為對這個島的文學有所自覺而發生的，那就更應該高興了。

雖然對於文聯的組織情形、工作如何進展，我一無所知。但某方面來説它的發生是必然的，且依其活動的情形如何，相信對台灣的文學界將大有貢獻。

從台灣文學（如果這樣的説法也可以成立的話）到目前為止的動向來看，幾乎只是模仿這個國家的普羅文學形式，將台灣的農民、民眾，以及殖民地因貧困而產生的種種不平，以痛切的文字（他們好用痛切悲悽的文字）大發牢騷地書寫羅列出來而已，我想這麼説絕對不為過。

由於島的情形、環境，走向普羅文學並不是不能理解的事。加上在日本文壇普羅文學過去的興盛想必也影響了這些人。

但因為某種英雄主義而選擇普羅文學，這種輕率的文學態度是絕對該排斥的。讀了二三篇普羅文學的作品，就以農民代言者的姿態寫作，不能不讓人感到寒心。在這個島上，這種傾向的濃厚是令人悲哀的事實。

文學，是一門徹底獨立的藝術，絕不受任何手段所利用。對此我堅信不疑。

LI Chang-Jui, Poet's Anemia——— This Island's Literature

I only learned about the founding of Taiwan Literary Alliance after I received the February issue of *Taiwan Literary Journal*. To Taiwanese literature that is always in hiatus throughout the year (if this description were valid), it is truly rejoiceful. If it really happened as the result of the self-awareness of this island's literature, then it should really be celebrated.

Although I know nothing about the alliance's organization, mission, and progress, but, in a way, it is inevitable. Depending on their activity, I believe it will contribute greatly to Taiwanese literature.

Based on the actions of Taiwanese literature (if such description were also valid) up to this point, it is almost just imitating this country's proletarian literature, using emotional words (they like using painful and emotional words) to complaint and list the injustices suffered by farmers and citizens of Taiwan resulted from the colony's poverty. I am not exaggerating when I say this.

As for the island's situation and environment, it is not hard to understand why it inclines toward

proletarian literature; also, proletarian literature's past glory in Japan has some influences on these people as well.

However, choosing proletarian literature due to a certain kind of heroism, this kind of careless attitude should be rejected. I have read a number of works of proletarian literature, and the authors take the position of advocate of farmers, and this is truly disappointing. On this island, it is saddening to see such inclination dominate.

Literature is an absolutely independent art, and will not be used by any means. This I firmly believe.

—

■反省與志向 （《台灣新文學》提問）

李張瑞

我不曾具體想像過，而且也感受不出台灣新文學運動是否具有國際性。

我覺得沒有方言文字是我們的悲劇。我不太瞭解大家議論紛紛的台灣文學是什麼樣子，當我們用和文書寫時，就算內容描述台灣獨特的生活、風俗，到底可不可以說那是台灣文學？是不是只能歸類於具有豐富的台灣色彩的日本文學呢？這個島上從事文學工作的朋友，往往會受到空泛的「台灣文學」這幾個字的束縛，而忘了自己是用和文書寫這回事。（因為用和文書寫，所以要從用和文書寫的日本文學著手才行。）

如果是台灣色彩豐富的日本文學則另當別論，可是有沒有脫離日本文學的另一種「台灣文學」的存在呢？

LI Chang-Jui, Reflection and Aspiration (Questions for *Modern Taiwanese Literature*)

I have not considered concretely, nor do I see how La Formosa Nov-Literaturo (Taiwanese New Literature) Movement is in any way international.

I think having no writing system for our dialect is a tragedy. I do not understand how Taiwanese literature should be, as anyone else is discussing, but when we write in Japanese, even though we depict Taiwan's unique lifestyle and customs, can it really be called Taiwanese literature? Or perhaps it can only be categorized as Japanese literature with rich Taiwanese colors? Friends on this island engaged in literature often are restricted by the empty words of "Taiwanese literature," and forget the fact that they are writing in Japanese. (Because it is written in Japanese, so we must focus first on Japanese literature.)

If it were Japanese literature with rich Taiwanese colors, then it would be another story; however, does another kind of "Taiwanese literature" exist apart from Japanese literature?

—

楊逵

最近的文明人文化層次很高，其中也有些另類的人認為寫作的目的是完成自我。但這實在是沒有道理的話。由於他們的作品是用文章的形式表達的，所以偶爾還讀得懂，不會被認為是異想天開。但如果是以說話的形式來表達，這樣的作品一定會被人送到瘋人院。

除了日記或備忘錄以外，如果說言談寫作的目的是完成自我，全然不顧說話的對象或文章的讀者，胡言亂語、漫無邊際地寫起來，那只能說是瘋了。

美術界有一陣子流行立體派、構成派、未來派等等。參觀的人誤以為人的腳是白蘿蔔，頭是木製的臼。對這種情況，自稱為藝術家的人假裝沒這回事，顧左右而言他：「他們根本不懂美術嘛……」。

諸君！這種情形，和讓不識字的原始人看我們的名作，有什麼不同？！

真正鑑賞藝術的是大眾，只有少數人理解的不是藝術！真正的藝術是擄獲大眾的感情、撼動他們心靈的作品。

我們在創作時，一定要以讀者大眾為對象。對牛彈琴是沒有意義的。因此，我們評定作品好壞的標準，在於讀者大眾的反響。

Recently, those who are civilized are highly cultural; some more alternative ones among them believe that writing is to complete oneself. But these are nonsense. Since their works are in the form of essays, sometimes they are still understandable, and won't be regarded as wild imaginations. However, if they expressed themselves verbally, such works would definitely send them to madhouse.

Other than diaries or memos, if the purpose of speaking or writing is to complete oneself, and the writer neglects the audience or readers, and begins writing nonsense, I can only say that he is mad.

In fine arts, Cubism, Constructivism, Futurism, and so on, have all been popular for some time. Visitors mistake human feet as white radishes, and head as wooden mortar. Regarding such situations, the self-claimed artist would pretend nothing had happened, and divert the conversation: "They do not have a clue about art..."

People! How is this situation different than having illiterate ape-men reading our famous works?!

The public are people who truly appreciate art; it is not art when only a handful of people understand it! True art is works that captivate the public's emotions and touch their spirit.

When we create, we must have the readers and public in mind as our audience. Playing music to a cow is pointless. Therefore, we should judge a work based on readers' reaction and reception.

一

■崔承喜的舞蹈

吳天賞

開幕，從崔承喜出現在舞台上的那一瞬間
開始，場內的每一個角落都臣服在崔承喜
的藝術下，所有的觀眾都隨著崔承喜的肉
體動靜，起承轉合。

我無法說明，是什麼事物透過崔承喜那迷
人的肉體的律動逼向我們。雖然可以感受
到某種驚異和感動，但我卻無法翻譯成語
言。每次觀賞崔承喜的舞蹈，我都會被那
股藝術力量懾服，只能驚嘆不已。崔承喜
不僅天生擁有一副好肉體，而且也真的是
一個舞蹈天才。讀有關崔承喜的各家評論
和感想時，我聽到許多嘆息和讚嘆。我想，
要評論崔承喜，就必須有崔承喜那樣的天
才。此時此刻，我們只能感受崔承喜那迷
人焰火的熾熱。

崔承喜的偉大，一方面在於她能把孕育她
的民族的凝血魂魄，寄託在舞蹈藝術中表
現出來。而且不止是一縷哀愁而已，還能
從那種民族姿態中把美和力的形式加以抽
象化，令人瞠目結舌。

從靜止到舞動時，從緩慢的動作飛躍到激
烈的動作時，那其間的微妙的陰影。從徘
徊到猛進，持續猛進，然後又回到徘徊；
那迂迴曲折的流動，如果缺少了我們看不
見的細緻，就無法醞釀出那種高度的藝術
氣氛。

我覺得，當崔承喜的藝術經常走向未知的
世界，繼續展開輝煌的冒險之際，就會經
常留下這種值得歡喜的未完成。

WU Tian-Shung, CHOE Sung-Hee's Dance

The curtain is lifted. From the moment Choe
appears on stage, everyone in the building
surrenders to her art; the entire audience follows
her physical movements.

I cannot explain what is coming at us through
Choe's compelling physical movements. Although
I can feel certain amazement and sentiment, I
cannot translate those into any language. Every
time I go to a Choe Sung-hee performance, I am
conquered by that power of art. I can only gasp
in awe. Choe does not just have the gift of a good
body, she is truly a dancing genius. Whenever I
read critiques and thoughts about her, I always
see sighs and praises. I think, to critique on Choe,
one must be as gifted as she is. At this point in
time, we can only feel her charming and fiery
passion.

Choe's greatness, on one hand, is that she can
inject the blood and soul that nurture her culture
into the expression of dancing. Moreover, it is not
just a hint of sorrow, she is able to convert the
beauty and power extracted from that ethnicity
into something abstract, leaving all audiences
amazed.

From still to dancing, from slow movements to
rapid movements, and the intriguing shadows
in between. From lingering around to marching
forward, continued marching forward, and
returning to lingering; the winding and twisting
flow cannot create such high level of artistic

ambience if invisible sophistication were absent.

I think, as Choe's art often embarks on glorious adventures into unknown worlds, she will frequently leave behind these incompletes worth rejoicing.

—

■跛之詩，1935 年 4 月

翁鬧

每當我拿起《台灣文藝》，想到台灣的文學，心底就會浮現史蒂文生的話———尤其是「跛之詩」。

是的，我們不斷在寫著跛腳的詩；我們正是不折不扣的青年，稚拙、滿身的傷，並且跛著腳，然而我卻被那青春獨有的強烈體味所吸引，它讓我自身的青春之血沸騰、我的肉體因興奮而顫抖。

比起成熟的女性，我更深深的愛戀那羞怯生澀的少女。我對《台灣文藝》乃至台灣文學的希望和矜持，便是以這樣的心情強烈地佔據我的心。

我不愛那代表了偉人最後的結局、彷彿是圓滿和靜謐全部象徵的夕暉；我愛的是萬物初醒、爛漫無邪的晨曦。

在那裡，我聽到了世界運轉的序曲，從慢板逐漸加快，快得讓你喘不過氣來，至終響起震耳欲聾的最急板。

每每見到《台灣文藝》的臉龐，我便深切地感覺到：在「美麗之島」上，拂曉的女神就要威風地宣告黑夜過去、黎明已經到來的消息。

雲微微地裂開了縫，曙光就要灼灼地照亮高山、幽谷和平原。

WENG Nao, Poem of the Cripple, 1935.4

Whenever I pick up *Taiwan Literary Journal*, and think of Taiwanese literature, R.L. Stevenson;s words would emerge——— especially the "Poem of the Cripple."

Yes, we are continuously writing the poem of cripple: we are the young man. Naïve, injured, and crippled, but we are still attracted by that powerful body odor unique of adolescence; it makes my own youthful blood boil, and my body trembles due to excitement.

Compared to mature women, I love shy and inexperienced girls more. My hope and hesitation for *Taiwan Literary Journal*, or even Taiwanese literature, have violently taken over my heart with such emotions.

I do not love sunset that represents the ultimate end of a great man and seemingly fully embodies perfection and tranquility; what I love is the innocent and pure morning, when all beings wake up.

There, I can hear the prelude of the world turning; starting with Adagio, the tempo speeds up, until you are breathless, and finally comes the deafening Prestissimo.

Every time I see the face of *Taiwan Literary Journal*, I have this profound feeling: on "Formosa," the goddess of dawn is about to declare the end of dark night, and the arrival of dawn.

Clouds slightly crack, and morning light will soon illuminate the mountains, valleys, and plains.

—

我們歌詠某種感情時，如果對引發那種感情的現實事態本身沒有正確的認知，就算那種感情表現是作者出自肺腑的多麼真摯的情感，從客觀的角度來看，還是欺騙他人，近似無病呻吟。

有一點必須在此特別註明，就是不久前發表在《台灣文藝》的「佳里分部」的詩集鶴立雞群，非常醒目，掀起一種令人期待的趨勢。

真正的寫實詩人，正想要只站在對現實有正確認知的立場上，用詩一般的真實表現自己真實的感情。

島上的詩人不是應該把這段話當成座右銘嗎？

■「詩」的感想

呂赫若

我對詩的許多事物都無法解釋。從對「什麼是詩」感到迷惑的時代開始，我就對台灣的詩抱著疑問。有人說：「詩是可怕、原始又野蠻的事物。」而島上的詩人們競相歌詠戀愛、歌詠感傷，彷彿虛無的氣氛才是詩境似地吟唱著詩歌，可是我完全無法接受。那就是我們的詩嗎？

詩決不是脫離了客觀事實的文體，更不是詩情畫意（poesy）之類，或獲原朔太郎所說的「詩中有祈禱，而沒有生活描寫；小說中則有生活描寫，而沒有祈禱。」從這層關係來看，詩的世界屬於「觀念界」、「空想界」，小說的世界屬於「現象界」、「經驗界」之類的文體。詩多半直接表現我們的情緒波動和感情，可是因此界定它是「觀念界」、「空想界」就錯了，我們的情緒波動也好，感情也罷，都立足在對現實的認知上，所以不可能沒有生活描寫。

LU He-Ruo, Reflection on "Poetry"

I cannot explain many things about poetry. Since the time I felt confused about "what is poetry?" I have had questions about poetry of Taiwan. Some say: "Poetry is a frightening, primitive, and barbaric thing." But poets on this island are all writing odes for love and sorrow, and singing poems as if nihilist ambience were the true meaning of poetry. However, I find it unacceptable. Are those really our poetry?

Poetry is not a style of writing that deviates from objective reality, and is definitely not something like "poesy," or what HAGIWARA Sakutaro describes: "Within poetry, there are prayers, but no depictions of life; within novels, there are depictions of life, but no prayers." Based on this, the world of poetry is "conceptual" and "imaginary;" whereas the world of novels is "ph

enomenal" and "experiential." Poems often directly express our emotional fluctuations and sentiments; however, it is wrong to say poetry is "conceptual" and "imaginary" because of this; whether it is our fluctuating emotions or sentiments, they are all established on our recognition of reality, so depictions of life should not be absent.

When we sing our praises for a certain sentiment, but have no accurate understanding on the reality that triggers that sentiment, then, regardless of how sincere the sentimental expression of the author is, from an objective perspective, the author is still lying, or overtly sentimental.

One thing I must note here: the collection of poems by "Chiali Branch" published in *Taiwan Literary Journal* just recently is truly outstanding, setting off a wave of anticipation.

True realist poet only wants to take a standpoint for accurate understanding on reality, using reality of poetry to express real sentiments.

Shouldn't the poets on this island take these words as motto?

—

■台灣文學當前的諸問題———
文聯東京支部座談會

時間：六月七日
場所：東京市新宿明治製菓

出席者：莊天祿、賴貴富、田島讓、張星建、劉捷、曾石火、翁鬧、陳遜仁、溫兆滿、陳瑞榮、陳遜章、吳天賞、顏水龍、郭一舟、鄭永言、張文環、楊基椿、吳坤煌

■詩是認知不足的文學

劉捷：那麼，大宅壯一說「詩是認知不足的文學」，還有杉山平助的「文士廢柴說」又是怎麼回事呢？

翁鬧：那是揶揄之論吧！

吳坤煌：他們是怎麼說的？

吳天賞：說是以往日本文壇上的詩都缺乏現實意識。

曾石火：意思大概是詩這種文類在本質上，就是比小說少了一點對現實的掌握。

翁鬧：「詩是認知不足的文學」這在實然（sein）上是對的，應然（sollen）上卻不應該是如此。詩尤其必需是對現實有充足認知的文學不可。

鄭永言：我在川端康成的座談會上曾經聽人說過，在詩的模子裡完全嵌合的人，寫不出偉大的小說。

曾石火：就算是詩人，也不能完全脫離現實地空想。不僅小說家如此，詩人也應該如此啊！

吳坤煌：以往的詩人或許可以無視於現實和大眾，自顧自創作就好，但是近來的詩人就未必了。對現今的情勢若缺乏充分的認知，寫出來的詩是不會有震撼力的。另外，小說家在某些方面也具有詩的成分。

曾石火：差別只在於呈現的方式不同吧！以搾檸檬作例子好了，小說家敘述檸檬此物，詩人則描寫檸檬的汁液，然後說它叫作檸檬；於是有人便說，檸檬汁不是檸檬，指責詩人的現實認知不夠，大概就是這麼回事吧！這是 poesie 的問題。

翁鬧：poesie 和 poem 是不一樣的。台灣的詩沒有 poesie，不算真正的詩。

吳坤煌：未必如此吧！

曾石火：poesie 也可以翻譯成「文學」，小說也是，到頭來還是呈現方式的問題。這部分屬於文學概論上的解說，再深入就是文學專業的領域了。

翁鬧：目前全世界的詩都在衰退當中，將來有必要大大地振衰起敝不可。

吳坤煌：就連日本，說到創作指的都是小說，詩根本不論。其實日本詩作的數量實在是不少的。

吳天賞：英語的詩就未必了。

鄭永言：讀者這方面的素養造成的吧！一般來說詩的形式都很短，以小說而言只要評論內容的十分之一就好，詩的話還得多出幾倍不可。

吳坤煌：在這點上，詩可算是一種主觀的文學。

吳天賞：台灣人的生活並不詩意。

劉捷：被打擊到深淵裡的人和站在得意頂峰上的人，哪一方才是詩的題材呢？

吳坤煌：兩種極端都是詩的絕佳題材。

賴貴富：我認為所謂的好詩必需要歌頌人類對宏偉的想望。記得是東京詩人俱樂部的作品吧，他們歌頌奧林匹克選手的詩作，實在給人莫大的感動。

劉捷：台灣作家的詩作如何呢？

翁鬧：就詩以前的 stuff 來說是不錯的，就是欠缺 technic。這裡的文壇有所謂「在野無遺賢」的說法，意思是以文為業還是需要相當程度的修煉。台灣現今的詩只是素材，還達不到詩的階段。

The Current Issues Faced by Taiwanese Literature——Taiwan Literary Alliance Tokyo Branch Symposium

Time: June 7

Venue: Meiji Seika, Shinjuku, Tokyo

Attendants: Chuang Tian-Lu, Lai Kui-Fu, Tashima Yuzuru, Chang Hsing-Chien, Liu Chieh, Tseng Shih-Huo, Weng Nao, Chen Hsun-Jen, Wen Chao-Man, Chen Jui-Jong, Chen Hsun-Chang, Wu Tian-Shung, Yen Shui-Long, Kuo Yi-Chou, Cheng Yung-Yen, Chang Wen-Huan, Yang Chih-Chuang, Wu Kun-Huang

Poetry is literature with Cognitive Deficit

Liu Chieh: Then, OYA Soichi said: "poetry is literature with cognitive deficit," and SUGUYAMA Heisuke's idea of "useless literati," what do they mean?

Weng Nao: They are being sarcastic!

Wu Kun-huang: What exactly did they say?

Wu Tian-shung: They believe that Japanese poetry in the past lacked realistic sense.

Tseng Shih-hua: They probably mean that, in essence, poetry lacks the grasp on reality compared to novel.

Weng Nao: "Poetry is literature with cognitive deficit" is (sein) true, but not ought to be (sollen). Poetry should especially be a kind of literature that has sufficient grasp on reality.

Cheng Yung-yen: I once heard someone at KAWABATA Yasunari's seminar say that, those who are fully inosculated with poetry cannot produce great novels.

Tseng Shih-huo: Even for poets, they cannot deviate from reality and just imagine things. It is not just true for novelists, but for poets as well!

Wu Kun-huang: In the past, poets perhaps could neglect reality and the public, and create in their own world. But this is not the case for poets nowadays. If they lacked full knowledge on today's

world, their poems wouldn't have power. Also, novelists, in a way, create works with elements of poetry.

Tseng Shih-huo: The only difference is in the way of presentation! Use lemon as an example, novelists describe the fruit lemon, and poets depict the juice of leman, and call it lemon; then, someone would say, lemon juice is not lemon, and accuse poets of having insufficient grasp on reality. This is probably the story. This is the issue of poesie.

Weng Nao: Poesie and poem are different. Taiwanese poetry has no poesie, and is not real poetry.

Wu Kun-huang: That's not necessarily true!

Tseng Shih-huo: Poesie can also be translated as "literature," so can novel; so, in the end, it all boils down to the issue of presentation. This is just an introductory explanation on literature; if we went deeper, it would be specialized field.

Weng Nao: The world's poetry is in decline now, and we will have to greatly revitalize poetry in the future.

Wu Kun-huang: Even in Japan, they refer to novels when they talk about writing; they simply overlook poetry. The truth is, there is a substantial number of Japanese poems.

Wu Tian-shung: Not necessarily the case for English poems.

Cheng Yung-yen: It is the result of our readers' cultivation in this area! In general, poems are short; when critiquing novel, they only comment on 1/10 of the work, but for poems, the critique will be many times longer than the work itself.

Wu Kun-huang: On this note, poetry can be regarded as a subjective literature.

Wu Tian-shung: Taiwanese people's life is not poetic.

Liu Chieh: Those who have hit rock bottom and those standing at the summit of success, who are the topic of poetry?

Wu Kun-huang: Both extremes are great topics.

Lai Kui-fu: I believe good poetry must praise mankind's longing for greatness. I remember the works of Tokyo Poets Club praising Olympic athletes; those are very touching.

Liu Chieh: How about the poems by Taiwanese authors?

Weng Nao: The stuff is not bad, but technique is lacking. The literature community here has the saying of "no hidden gems undiscovered;" this means that, even if a person writes for a living, he still needs a certain level of refinement and training. Current poems in Taiwan are merely materials; they are not at the level of poetry.

—

○文字引用出處：

◎李張瑞〈這個家〉（節錄），1936 年 3 月《台灣新文學》第一卷第二號，陳千武譯，收錄於《日曜日式散步者———風車詩社及其時代》，2016 年出版

◎郭水潭〈寫在牆上〉（節錄），1934 年 4 月 21 日《台灣新聞》，收錄於《郭水潭集》，1994 年出版

◎李張瑞〈詩人的貧血———這個島的文學〉（節錄），1935 年 2 月 20 日《台灣新聞》，鳳氣至純平、許倍榕譯，收錄於《日曜日式散步者———風車詩社及其時代》，2016 年出版

◎李張瑞〈反省與志向（《台灣新文學》提問）〉，1935 年 12 月 28 日《台灣新文學》創刊號，涂翠花譯，收錄於《日曜日式散步者———風車詩社及其時代》，2016 年出版

◎楊逵〈文藝批評的標準〉，1935 年 4 月 1 日《台灣文藝》第二卷第四號，增田政廣、彭小妍譯，收錄於黃英哲編《日治時期台灣文藝評論集（雜誌篇）‧第一冊》，2006 年出版

◎吳天賞〈崔承喜的舞蹈〉，1936 年 8 月 28 日《台灣文藝》第三卷第七、八號，涂翠花譯，收錄於《日治時期台灣文藝評論集（雜誌篇）‧第二冊》

◎翁鬧〈跛之詩〉，1935 年 4 月《台灣文藝》第二卷第四號，黃毓婷譯，收錄於《破曉集———翁鬧作品全集》，2013 年出版

◎呂赫若〈「詩」的感想〉（節錄），1936 年 1 月 28 日《台灣文藝》第三卷第二號，涂翠花譯，收錄於黃英哲編《日治時期台灣文藝評論集（雜誌篇）‧第一冊》，2006 年出版

◎〈台灣文學當前的諸問題———文聯東京支部座談會〉（節錄），1936 年 8 月 28 日《台灣文藝》第三卷七、八號，陳藻香譯，收錄於《翁鬧作品選集》，1997 年出版

展覽主題 7.

藝術與現實的辯證

The Dialectic of Art
and Reality

■一幅畫、一齣戲、一首詩、一個關於藝術概念的誕生，涉及理念與現實之間的拔河。它先是來自抽象的意念？生命世界的啟發？還是個人感性與集體關懷之間的斡旋？它屬於藝術的再現系統？抑或，純粹的反再現邏輯？如何可能從形式與內容的階序，甚至政教合一的象徵系統中徹底解脫出來？

從圖像、劇場到文學，無不圍繞於各種表徵力量的動態網絡中。其中，關於現實主義與形式主義之間的議論，堪稱典範。開創至上主義的左翼前衛藝術家，源自於一套操控個體意識的幻覺機制與歷史真理的反叛，不再為國家與宗教服務。圖像遂可指稱一種並非指代任何具體形象的描繪，而是由批判寫實主義繪畫，進一步發展為以強調基本的圓與方等幾何形狀作為反物質與去神聖性的抽象繪畫。

相對於此，構成主義則崇尚實物，關注藝術的實用性，尤其倡導機械主義給革命社會帶來了科學性、製造性、生產性。世界的另一側，築地小劇場饒富構成主義設計風格的舞台上，一具具身體結合手勢，向日本無產階級文藝高喊著革命、創新、永遠向前。

至於文學，個人情感經驗觸發了書寫衝動，同時緊密地被民眾關懷與土地情感所牽動，拒絕成為一位埋首鏤刻著語言蜃樓的浪漫主義者。從郭水潭在〈寫在牆上〉中嘲諷島內的某些詩人是美麗的薔薇詩人，嘗不出時代的心聲與心靈的悸動，到李張瑞在〈詩人的貧血———這個島的文學〉中堅持文學是一門徹底獨立的藝術，批評楊逵等作家因某種英雄主義而選擇普羅文學之間的論爭，點燃了藝術與現實的激辯之火。

A painting, a performance, a poem, the birth of an artistic concept, all involve a tug-of-war between ideals and reality. Is it an idea that originates in the abstract? Inspired by the living world? Or a mediation between individual sensibilities and collective concern? Does it belong to a system of artistic reproduction? Or else a purely anti-reproduction logic? How is a thorough escape from the order of form and content, or even from the system of political and religious symbolism possible?

From images, to theaters, to literature, all revolve around a dynamic network of various representational forces. Among these, the debate between realism and formalism can be considered exemplar. The left-wing avant-garde artists who pioneered Suprematism originated from a rebellion against a illusionary mechanism to control subjective consciousness and historical truths that no longer serves nationhood or religion. Images can be considered a depiction that does not refer to any concrete form, but is a further development from a critique of realist paintings to abstract painting that counters the material and the sacred through an emphasis of basic geometric shapes such as circles and squares.

Comparatively, Constructivism upholds tangible objects, focused on the pragmatism of art, especially advocating the scientific, productivity, and manufacturability that the Age of Machinery brought to the revolutionary society. On the other side of the world, Tsukiji Shōgekijō Theatre enriched the Constructivist-styled stage, as bodies gestures toward Japanees proletarian culture, clamoring for revolution, innovation, and endless progress.

As for literature, personal emotional experiences ignited the compulsion to write while intimately moved by the public nurture and sentiments of the land, refusing to become a romanticist, head buried in a mirage engraved with language. From KUO Shui-tan in "Written on the Wall", satirizing some poets on the island as beautiful rosy poets who are unable to perceive the voice of the times and the pulse of the soul; to LI Chang-jui insisting in "The Poet's anemia——— Literature on the Island" that literature is a thoroughly independent art, criticizing YANG Kui and other authors who have chosen popular literature compelled by a certain heroism and igniting the fiery debate between art and reality.

王白淵

殖民地————在被征服民族與帝國主義者的殘暴，不斷地對立的社會，一切事業盡是操在日人之手。台灣同胞根本沒有出路，智識階級都是一個一個變成高級遊民，只有學過醫學的人，比較有一點出路而已。在這樣底歷史的環境裡，我煩悶著抱恨著，結果想做一個台灣的密列，站在象牙塔裡，過著我的一生。由此我開始研究繪畫。（中略）因此我想到東京專門研究美術，老謝那時候已經進東京高等師範文科第一類，我幾次徵求他的意見，又向總督府文教當局接洽，結果竟做總督府的留學生到東京，進東京美術學校。

東京竟是一個好地方，不愧是世界五大都市之一。文化當然比台灣高得很，但是使我特別滿意者，就是生活的自由和研究的自由。台灣的青年一到東京，不是放蕩無賴之徒，一定有一種難說的感想，說不盡的感慨。一到東京，亦難免日本警察，無形中的監視，但是沒有台灣那樣屬害。天天做一塊的日本人，亦沒有殖民地的日人那樣，夜郎自大的鬼臉，我感著到日人的可親可愛，更感著到日本的文化，有媚人的地方。我天天很規矩地上課，只研究美術。

但是經過不久之後，我的眼光開了。周圍的環境，世界的潮流，特別是中國革命和印度的獨立運動，使我不能泯滅的民族意識，猛烈地高漲起來。藝術————這萬人懷念不絕的美夢，從此亦不能滿足我內心的要求了。象牙塔裡的美夢，當然是人生的理想，又是多情多感的我所好。但是一個民族屈於異族之下，而過著馬牛生活的時候，無論任何人都不能因自己的幸福和

利害，而逃避這個歷史的悲劇。我這樣想，這樣對自己的良心過問。由此，我天天到上野圖書館去，想研究這個問題的根本解決。但是我亦不能離開藝術。那魅人的仙妖，好像毒蛇一樣不斷地蟠踞在我的心頭。藝術與革命————這兩條路有不能兩立似地，站在我的面前。

WANG Pai-Yuan, My Memoir, 1945.12.10

Colony———— in a society with constant conflicts between the conquered ethnicities and the cruelty of imperialists, all enterprises are controlled by the Japanese. Taiwanese people cannot find jobs, and those educated have become high-class homeless; only those who have some training in medicines are able to find some work to do. In such historical environment, I am depressed and in resentment, and I want to be Millet of Taiwan, spending the days of my life inside an ivory tower. Therefore, I start to study paintings. (Omit) Therefore, I want to go to Tokyo and study fine arts. Hsieh is already studying at Tokyo Higher Normal School, and I consult with him several times. I also contact authorities at the Governor-General's Office, and eventually become a student sent to study in Tokyo Fine Arts School by the Governor-General's Office.

Tokyo is a wonderful place. No wonder it is one of the top five metropolitan cities in the world. Culturally speaking, Tokyo is superior than Taiwan, but what I am most impressed by is the freedom of life and research. When they arrive in Tokyo, Taiwanese youths will definitely have some thoughts and reflections that are hard to share nor swallow. In Tokyo, it is inevitable to be monitored by Japanese police, but not as serious as Taiwan. Those Japanese people, whom I

spend my days with, are unlike those ones in the colonies, who always think they are better and superior; here, I get to know Japanese people as lovable and approachable folks, and realize that their culture does possess some charming aspects. I go to class regularly every day, and focus only on fine arts.

But shortly after, my eyes have been opened. The surrounding environment, the world's trends, especially the revolution in China and independence movement in India, I can no longer suppress my nationalist awareness. Fine art——— such wonderful dreams pursued by many, can no longer satisfy my inner needs. The dream in the ivory tower is of course the ultimate goal in life, as well as something the sentimental me is fond of. But when a nation is crawling at the knees of another, no one can escape from this historical tragedy in pursuit of own happiness and interests. I ask my conscience, and thus, I visit the library daily, trying to find a way to solve this issue; but I cannot run away from art. This mesmerizing ghost, it continues to occupy my mind like a venomous snake. Art and revolution——— I now stand at the fork of the road, facing the two paths that cannot coexist.

—

■文學雜感——— 舊調重彈

呂赫若

日前，吳天賞在《台灣新聞》的「三行通信」中說了一段話：「文學的社會性、階級性，怎麼說都無所謂，反正沒有必要。那是次要的問題，文學少了那些也沒有關係。」這完全像理論落後的台灣會說的話，是出自有意識的樂天派似的奚落心情，還是出自對意識形態之批判的盲目厭惡？總之，就是一種「舊調重彈」。而且他非常憧憬「崇高的文學氣氛」，可是忽視了社會性、階級性的文學氣氛又是什麼東西？那是我們無法理解的怪異言詞。也許是信口開河，沒有任何高深的理論根據吧。但如果超越限度，就會轉化成藝術的超社會性、超⋯⋯性的主張。

在歷史上，藝術的超社會性、超⋯⋯性的主張，畢竟已經完全被駁倒。不過，不只是藝術，一般而言，意識形態的超⋯⋯性、純粹性的觀念，都是資產階級式的觀念，在資本家社會經常會轉型而欣欣向榮，所以吳天賞的這種說法也無可厚非。但是，我們必須牢牢記住，藝術脫離階級的利害關係就不存在，而且也不會有所發展。

無論多純粹的藝術，都是從一個人處在一定的社會關係中的活潑的感性活動得到它的目的和素材。而藝術、文學一般也和科學、哲學、宗教、政治等等精神產物及它們的各種型態一樣，反映了創作它們的作家們在社會上的生存方式與現實生活的過程，也立足在產生它們的社會現實經濟構造上；是「一個人的物質活動的認知型態，他在其中認識了社會衝突，也在其中完成鬥爭的形式」。這是我們已經討論過的議題。

如果文學遺忘了社會性、階級性，我們就有必要燒毀所有的藝術史，依照需求改寫新的藝術史吧。吳天賞所說的抽象的「文學氣氛」是什麼，我們百思不得其解。

LU He-Ruo, Reflections on Literature——Playing the Old Tunes

A few days ago, Wu Tian-shung wrote in "Three Lines of Letter" published in *Taiwan News* the following words: "Sociality, or class, or literature, it does not matter what you call it, for they are unnecessary. Those are less important issues; literature can do without those." This sounds exactly like something Taiwanese people, who are lagging in theory, will say. Does it come from intentional sarcasm from an optimist, or blind hatred for ideology? Nonetheless, it's a kind of "playing the old tunes." Also, he longs for a "noble ambience of literature," but what kind of ambience of literature would it be if it neglected sociality and class? Such strange words I cannot understand. Perhaps he was just randomly saying things, and had no theoretical support for what he was saying. But if limits were transcended, it would be converted into claims of hyper-sociality of art, or other things.

In history, such arguments have been dismissed completely. However, not just art, in general, these are all capitalist concepts of class, and often transition and thrive in a capitalist society, and it is understandable Wu would say this. However, we must remember, art will no longer exist breaking away from class and interests, and will not develop.

Regardless of the purity of art, it gains purpose and material from a person's robust sensible activities within a certain social relationship. Art and literature are the same as the various forms of spiritual products of science, philosophy, religion, and politics, reflecting the method of survival and real life of those who create them, and are also established on the real economic structure in the society that produces them; it is "a person's cognitive style of material activities; within which he learns social conflicts, and also completes the style of struggle." This is an issue we have already discussed.

if literature forgets sociality and class, we must burn all art history, and rewrite new history according to the needs. What is Wu's abstract idea of "ambience of literature?" I cannot find an answer to that question.

—

■文藝時評，1943年4月

西川滿

大體上，向來構成台灣文學主流的「糞便現實主義」，全都是明治以降傳入日本的歐美文學的手法，這種文學，是一點也引不起喜愛櫻花的我們日本人的共鳴的。

真正的現實主義絕對不是這樣的；在本島人作家依舊關注「虐待繼子」的問題或「家族葛藤」的問題，只描寫這些陋俗的時候，下一代的本島青年早已在「勤行報國」或「志願兵」方面表現出熱烈的行動。

NISHIKAWA Mitsuru, Literary Review, 1943.4

In general, "Kuso Realism" that has always constructed the mainstream of Taiwanese literature, are all methods of Western literature

introduced to Japan after the Meiji period. This kind of literature cannot resonate with us sakura-loving Japanese.

True realism is not like this; when authors of this island are still concerned with issues of "torturing stepson" or "family feuds," and depict only such ugliness, the next generation youths of the island have already shown enthusiastic actions by entering draft and fighting for their country.

—

■擁護糞便現實主義

楊逵

在沒有化學肥料的今天，農夫們是如何重視糞便，從這件事也可以想像得出來吧。沒有糞便，稻子就不會結穗，蔬菜也長不出來。
這就是現實主義。
是真正的糞便現實主義。
糞便可不是浪漫的。
雖然人人別開臉，人人搗著鼻子躲開的糞便，但是如果誰不憑這種糞便現實主義也能活到今天的話，我倒想見見他。

西川滿輕視這些自然主義式的虛無主義者，就這一點來看，我們也有同感。但是不但排斥自然主義，連糞便現實主義都排斥的話，很遺憾地，那就難免會成為像海市蜃樓那樣的東西；那是沙土上的樓閣，和自然主義式者沒有什麼兩樣。在抹煞寫實精神這一點上，兩者不謀而合。

西川等人則是一開始就用蓋子蓋住腐臭的東西，看都不看。結果是別開臉，搗住鼻子，不看現實。可是現實就是現實。

就算他們雲遊四方淨土，和媽祖沉醉在戀愛故事裡又怎樣？———那是什麼話？那是癡人說夢。

只有立足在現實主義上，這種浪漫主義才會開花結果。如果說不排斥現實主義，浪漫主義就無法存在，那是不切實際的想法，荒謬極了。那是捨飛機不坐而坐觔斗雲，那是癡人說夢。那只不過是和媽祖的戀愛故事而已。

西川氏批評本島人作家還是拼命地描寫虐待繼子或家族紛爭之類的世俗人情（《文藝台灣》5月號），濱田氏則批評本島人作家喜愛描寫缺點（《台灣時報》4月號）。如果他們批評的是始終都在描述醜惡的現實面的作品，筆者也大有同感。但是，大多數的本島人作家就算描寫這樣的黑暗面，也有心想從這裡再往前跨出一步；如果故意忽視他們的這種意志，就不得不說那是令人不齒的「曲解」了。

虐待繼子、家族紛爭、和其他種種會讓西川遮住眼睛不看的現實也是存在的。可是面對那些缺點時，要我們像西川氏那樣視若無睹，我們可做不出來。即使其中的肯定因素只有一些些，我們也覺得有責任要呵護它們，培育它們，而不能加以抹煞。就算只有百分之一，也必須加入現實中。

YANG Kui, Supporting Kuso Realism

In today's world without chemical fertilizer, we can perhaps imagine how important farmers consider feces are. Without feces, there will be no

rice or vegetables. This is realism.

The real Kuso Realism.

Feces are not romantic.

Although everyone turn their heads and run away covering their noses, I would like to meet someone who has survived without such kuso realism.

Nishikawa looks down on these nihilists of naturism; regarding this, I share his view. However, I do not reject naturism; if we reject even kuso realism, then, unfortunately, we would become something like mirage; buildings on sand, no different than naturists. Both parties coincidentally kill the spirit of realism.

Nishikawa and gang use a blanket to cover up rotten things from the very beginning; they do not even look at them. The result is that they turn their heads and cover their noses, and refuse to see reality. But reality is reality.

Even if they travel to the edge of the world and fall in love with Mazu the goddess, so what?———What is that? That is day dream of a fool.

Such romanticism can only blossom on the soil of realism. If a person believed that romanticism would not exist without us rejecting realism, such ideal is not realistic, it is absurd. That is like abandoning aircraft for cloud——— mere fantasy. That is a love story with Mazu.

Mr. Nishikawa criticizes that authors of this island are still depicting worldly things such as torturing stepson or family feud (*Literary Taiwan* May Issue), Hamada criticizes that authors in Taiwan are fond of depicting shortcomings (*Taiwan Times* April Issue). I would agree with their criticisms if they had always targeted those works depicting ugly reality; however, despite them depicting the

dark side of reality, most of Taiwanese authors desire to step out of this pit; if such intent were deliberately overlooked, we must say this is a dish onorable "misinterpretation."

Torturing stepson, family feud, and many other things in reality that will have Nishikawa cover his eyes also exist. However, when facing those shortcomings, if we were asked to cover our eyes like Nishikawa, we wouldn't be able to do so. Even if there were only little positivity within, we still felt obligated to care for it, nurture it, and could not eliminate it. Even if it were only 1%, we must add it to reality.

—

■熱帶的椅子，1941 年 4 月

龍瑛宗

熱帶的白天，人們為了生活，汗下如驟雨。並不是像植物一樣從早到晚都在睡。一到夜晚，熱帶的人們就到野外去，像被什麼追趕著似地，椰樹上搖曳著巨大的月亮。蛇木映照著月光在抖索著。相思樹的街樹，一大片甘蔗園，還有南方的音樂。青色的夜如同年輕女郎似地呼吸著，實在很蠱惑人。

人們被豐美的自然擁抱著，陶然地過完短促的生涯，醉生夢死。

據此原因，對於生自熱帶本身的文化，我是悲觀的。然而，既然生在熱帶，就不能袖手旁觀於精神風景的荒涼。自然是豐饒

完美的，但卻是文化的荒蕪之地，即使是寥若晨星，也想在那裡種上精神之花。

過去沒有像文學運動的東西，沒有強有力的組織，各自把頭朝向不同方向，按照自己的心情一時興起式的搞文學。其特徵就是二十歲時如同瘋狂似地搞文學，三十歲代時就如惡夢初醒似地棄之如敝屣！總之，文學不是他們的生活，而是他們熱情時代感情的發洩口，是美麗的情婦。

一種美好的文學要開花，需要漫長的黑暗、不斷的準備、以及看不見的努力和犧牲。然而，這種創造的苦悶卻被拋棄了。

現在，談到搞文學的內地人的話，他們大都是詩人，居住在美麗的觀念中，埋首鏤刻著語言。要是再說一次，他們不是在雕刻人生。他們為要尋找美麗的語言，穿著薔薇之履，在南海的華麗島上做著溫和的文學散步。是美麗的浪漫主義的祭典。另一方面，談到本島人們，這是多麼萎縮的嬰兒呀。

如果，這裡有一篇本島人的作品，雖然能夠笑那作品幼稚，但在不思及此作品背後所背負著的廣大的黑暗文化的話，就不能說十分理解此作品了。

左思右想，但無論如何，悲觀都會殺氣騰騰地來，但唯有一點，高度文化交流的發達，有著像水勢一般使文化變成平衡的作用，就是在台灣的窮鄉僻壤，果戈里、哥德、巴爾札克、普魯斯特、喬伊斯等都能觀炙的。我們該明白沒有文化的社會之末路。就算我們周遭悲觀論很多，有苛酷的條件，我們還是得一邊苦悶著，一邊去創造新文化。

而內地人就照內地人的樣子，本島人就照本島人的樣子，老早就找出適當的安樂椅來，

深沉地坐了下去，沉入百年之眠。多麼漫長的睡眠呀。那是即使歲月過了又過，皺紋重疊了也不會吃驚的、長長的長長的午睡。

於是頭髮已灰白，人生也灰白，鬍鬢盡是塵埃，思維隨著長晝、張著蜘蛛網。自然像白痴的女人般豐美發白，但總是懶洋洋的午後。

LONG Yin-Chung, Tropical Chair, 1941.4

During the day in tropical areas, people work for living and perspire heavily. People do not sleep all day long like plants. At night, tropical people will go out to the wild, as if chased by something, and giant moon would sway on coconut trees. Tree ferns shiver under moonlight. Acacia trees, sugarcane field, and southern music. Bluish nigh breathes like a young woman, and is truly tempting.

People are embraced by rich nature, and leisurely live their short life in a dream.

For this reason, I am pessimistic about culture born in tropical areas. However, since I am born in a tropical area, I must not remain a bystander to this desolate spiritual landscape; despite the scarcity, I still want to plant some spiritual flowers here.

In the past, there was no such thing as literature movement, nor were there powerful organizations that headed in different directions and engaged in literature according to their moods. The unique characteristic was that, in their twenties, they would be engaged in literature madly and passionately, but when they were in their thirties, they would throw literature away like broken

shoes as if they were waking up from a bad dream! Nonetheless, literature was not their life, but an emotional discharge of their passionate era, a beautiful mistress.

For a wonderful literature to blossom, it takes long darkness, constant preparation, and unseen efforts and sacrifices; however, such bitterness of creation has been abandoned.

Now, if we talk about mainlanders who are engaged in literature, they are mostly poets, who live in beautiful concepts and focus on carving words all day. To say it again, they are not carving life. They are in search of beautiful language, wearing shoes of roses, and taking moderate stroll of literature on a luxurious island of the South Sea. A beautiful ritual of romanticism. On the other hand, when we talk about people on this island, they are such shriveled infants.

If, there were a work authored by someone of this island, even though we can laugh at it for being childish, we cannot say we fully understanding the work, if we didn't think about the vast dark culture behind this work.

I have pondered, but regardless of what I do, pessimism would still charge over; except for one thing though, highly developed cultural exchange has the same effect as water, helping culture reach equilibrium; even in remote areas in Taiwan, we still have access to the works of Gogol, Goethe, Balzac, Proust, and Joyce. We should understand that a society without culture is doomed. Even if we were surrounded by pessimism, and harsh conditions, we still have to create new culture while being depressed.

The mainlanders should be how they are

supposed to be, and the people of this island should be the people of this island, having already found the right easy chair and sat in it to sink into a century-long sleep. Even with time going by and by, they won't be shocked by the overlapping wrinkles, a long, long nap.

Then, hair has become gray, so has life; beard is covered in dust, and along with the long day, spider webs have occupied the thoughts. Nature is sumptuous and fair like an idiotic woman, but always lazy in the afternoon.

—

■南方的誘惑

龍瑛宗

在深藍地流動著的巴士海峽的遙遠彼岸，在陽光裡發暈著的呂宋島、爪哇島、以及那東邊的巴里島。豐饒的大自然，絢麗的民俗藝術，椰樹林的大月光，煽情的音樂，浪漫的夜晚。我想起伊梵·哥爾的《馬來之歌》，和保羅·高更的《大溪地紀行》。

——— 南方和東方輕輕的微風喔。你們糾纏在一起嬉戲著，輕撫我的臉頰。你們一同吹向那島上去，那島上可愛的樹蔭裡，有我拋棄的人在休憩。請你告訴她，說你看見哭成淚人兒的我吧———

保羅·高更的這種感傷，衰老於文明的人們也許會嘲笑，然而無可置疑的，這是青春的語言。

在南方是沒有衰老的，它恆常只有綠色的青
春而已。我認為南方文學也應如此地美麗，
如此地氣質高尚……非奪回失去的青春不
可……要給南方文學健康的陽光。……蒼
穹湛藍，濃濃的黑潮，令人喘不過氣的豐
饒。……在那裡感受到無以言喻的詩情。

LONG Yin-Chung, Southern Temptations

Far across the blue Bashi Strait, Luzon Island,
Java, and Bali to the east, are glowing in sunlight.
Rich nature, extravagant folk art, bright moonlight
through coconut trees, provocative music, and
romantic nights. I am reminded of Yvan Goll's
Songs of a Malay Girl and Paul Gauguin's *The Tahiti
Journey*.

——— Light breezes of the south and the east,
you are playfully entangled, caressing my cheek.
Together you blow towards the island, to the
lovely shade under the trees on the island, where
someone I have abandoned is resting. Please
tell her, that you have seen me crying like a
baby———

People growing old in civilization would perhaps
make fun of Paul Gauguin's sentiments; but
undoubtedly, this is the language of youth.

There is no ageing in the south; there is
just the eternal green youth. I believe that
southern literature should be as beautiful,
noble, and elegant... We must recapture
our lost youth... provide southern literature
healthy sunlight...The blue sky, the dark
current, and breathtaking abundance... There,
I can feel an indescribable poetic feeling.

—

○文字引用出處：

◎王白淵〈我的回憶錄〉（節錄），1945
年 12 月 10 日，陳才崑譯，收錄於《王白
淵———荊棘的道路》，1995 出版

◎呂赫若〈文學雜感———舊調重彈〉（節
錄），1936 年 8 月 28 日《台灣文藝》第三
卷第七、八號，涂翠花譯，收錄於黃英哲
編《日治時期台灣文藝評論集（雜誌篇）·
第二冊》

◎西川滿〈文藝時評〉（節錄），1943 年
5 月 1 日《文藝台灣》第六卷第一號，邱香
凝譯，收錄於黃英哲編《日治時期台灣文
藝評論集（雜誌篇）·第四冊》

◎楊逵〈擁護糞便現實主義〉，1943 年 7
月 31 日《台灣文學》第三卷第三號，涂翠
花譯，收錄於彭小妍主編《楊逵全集》，
1998 年出版

◎龍瑛宗，〈熱帶的椅子〉，1941 年 4 月《文
藝首都》第九卷第一期，葉笛譯，收錄於
《龍瑛宗全集·中文卷———第六冊：詩·
劇本·隨筆集（1）》，2006 年出版

◎龍瑛宗〈南方的誘惑〉，1941 年 1 月 1
日《台灣新民報》，葉笛譯，收錄於《龍
瑛宗全集·中文卷———第六冊：詩·劇
本·隨筆集（1）》，2006 年出版

展覽主題 8.

地方色彩與異國想像

Local Color and Exotic
Imagination

■如何描繪福爾摩沙的美麗與哀愁？風車詩人楊熾昌在詩論〈燃燒的頭髮〉中發抒關於南國風情的想像：「太陽完全使島嶼明亮，香蕉的聲響和水牛之歌和海風和濤聲從窗戶進來，夢見仙人掌之夢，映照於銀砂之星在西瓜背上私語著光輪的囈囈，福爾摩沙的乞丐們彈月琴唱著人間的黃昏，渴望硬幣和銅幣」。

詩始於感覺，詩是土人的笑，土人的語言。圖像的風土人情呢？高更，愛在他鄉，放逐於大溪地，用奔放色彩捕捉野性至極的純樸世界。日殖時期在台日人畫家，從鹽月桃甫、立石鐵臣、桑田喜好、山下武夫，到福井敬一等人，則在官辦展覽對於地方色彩的大力鼓吹、結合西洋畫技藝與東方傳統繪畫精神，及發展殖民現代性等時代脈絡下，透過人物形象、自然風物、民俗風情著色異域異境的台灣，塑造南國色彩的華麗之島。

想一想曾經深入台灣山地的鹽月桃甫筆下的原住民風土與氣質、桑田喜好擅以山脈造型與傳統樓房為題旨的畫作、立石鐵臣負責《媽祖》封面版畫，並為《文藝台灣》與《民俗台灣》繪製封面與插畫等知名事跡。

台灣畫家亦不遑多讓，南國自然風光、風俗民情、鄉土人物等題材，分別呈顯於郭雪湖、林玉山、陳澄波、楊三郎、陳進、李梅樹、郭柏川、黃水文等大家別具生彩異色的作品中。

對於台灣畫家而言，再現台灣風景固然是一種對於地域性風土特色的講求與塑造的新方法，但更形重要的，實則基於對鄉土民俗的體會、土地認同的知覺、及文化意識的醒悟，才能重新將表象的地方色彩與異國想像轉化為饒富思想內涵的藝術範式。

How can the beauty and melancholy of Formosa be portrayed? Le Moulin poet YANG Chi-Chang expounds on his imagination of the sentiments of the south country in the poetics of "The Burning Hair": "The sun brightens the entire island, the rustle of bananas trees and the song of water buffalo and the sound of sea breezes and waves crashing enter through windows, a dream of cactus's dreams, the stars reflected on the silver sand whisper the murmurs of halos on the backs of watermelons, Formosa's beggars strum the yueqin and sing of the sunset, longing for coins and coppers". Poems begin in perception, poems are the laugher of natives, the language of natives.

What of the local flavor in images? Gauguin, in love with other lands and exiled in Tahiti, uses unrestrained colors to capture the unbridled wildness of a rustic world. Japanese artists in Taiwan during the Japanese Colonial Period, from Shiotsuki Tōho, Tateishi Tetsuomi, Kuwata Kikou, Yamashita Takeo to FUKUI Keiichi, etc., emphatically advocated for local color in government exhibitions, combining Western painting techniques with the spirit of traditional Eastern painting, and under the period contexts of developing a colonial modernity through the images of characters. Through images of human figures and natural objects, the exotic realm of Taiwan made colorful by folk customs is shaped into an opulent island with the colors of the south country.

Picturing the indigenous temperament and customs under the brush of Shiotsuki Tōho, who entered deep into the mountains of Taiwan, and the paintings of Kuwata Kikou adept at themes using the shape of mountains and traditional buildings, Tateishi Tetsuomi who was responsible for the cover illustration of *Matzu* magazine and created cover and illustrations for *Literary Taiwan*, and *Folk Taiwan* and other renowned publications.

Not to be outdone, the vibrant and colorful paintings of Taiwanese artists such as KUO Hsueh-Hu, LIN Yu-Shan, TAN Ting-pho, YANG San-Lang, CHEN Chin, LI Mei-Shu, KUO Pochuan, HUANG Shui-wen showcased themes such as the natural scenery, folk customs, and native peoples of the south country.

For the Taiwanese painters, representing Taiwanese scenery is of course a new method of pursuing and shaping regional folk characteristics, but more importantly is the firsthand experience of local folk customs, and a consciousness of land identity, and an awakening of cultural consciousness to be able to retransform the imagery of local color and the exotic imagination into an artistic paradigm with rich ideological connotations.

楊熾昌　　　　　　　　　　　　　李張瑞

文學和思考會使人年輕。尤其情緒的世界使人的思考變得新鮮。詩人的思考成為詩。「燃燒的頭髮裡」，煙斗、頸飾和薔薇就是詩的聲音。詩常在思考圓熟的夢中呼吸。土人的世界始於感覺。擁有這些的詩之思考也成為文學的透明性。詩也是土人的笑。於是土人的語言成為詩人的興趣。

YANG Chi-Chang, Burning Hair──── Ceremony for Poems

Literature and thinking make men younger. Emotional world especially freshens one's thinking. Poets' thinking becomes poetry. In "Burning Hair," pipe, necklace, and rose, are the poem's voice. Poems often breathe in the dream of harmonious thinking. Aboriginal people's world begins with feelings. Possession of these thoughts of poems becomes the transparency of literature. Poetry is also aboriginal people' laughter. Thus, aboriginal languages become poets' interests.

一

胸前綉着美麗薔薇花
女人長衫
白嫩肉體刺着媽祖紋身
具有理智的明眸閃爍著
諷刺血液傳統
想來女人神秘悲劇為戀愛和隔離着陽光
肉體和長衫裹著祖先血統滲透肉體

二

月亮漸趨殘缺
鼓聲遠遠傳來
郊外墓地偎倚的二條人影靜止了
月蝕之夜
為什麼打鼓。妳瞧，月亮漸漸消失了。長
此以往。恐怕月亮會從這個世界完全
消失。正在向諸神祈禱呢
天真得很。這種迷信非趕快破除不可。不。
不行。除了迷信。信仰之外。他們
幾乎一無前有。雖然我們沒有那種信仰。
女人不由地發抖
虛榮還是不行
月亮恢復團圓，鼓聲也越起勁

三

給伴娘陪嫁簇擁着。女人出嫁了
結婚儀式隆重。不愧文明。到了夫婿之家。
被帶到佛壇跟前。燭臺燃著紅燭。
所有燈光大放光明
向列位諸神行三鞠躬。
隨侍的婆婆嘟嚷著。新娘和新郎一齊彎腰。

第三天。找電髮院梳頭。插上金釵。戴上
手鐲回娘家。
女人不喜也不悲
由於祖先血液的逆流，臉色蒼白

LI Chang-Jui, Tradition

I

Beautiful roses are embroidered on the chest
Women's gown
Mazu is tattooed onto white tender flesh
Her intelligent eyes glitter
Poking fun of the tradition of blood
Women's mysterious tragedy blocks off sunlight
for love
The body and gown wrap around ancestral blood
and penetrate the body

II

The moon wanes
The sounds of drums come from afar
The two shadows leaning into each other in a
grave yard out in the wilderness suddenly freeze
The night of lunar eclipse
Why the drums. Look, the moon is disappearing.
If it goes on like this, perhaps the moon would
disappear from this world completely. They are
praying to the gods. So naïve. We must break
this kind of superstitions. No. We can't. Other
than superstitions and religion, they have almost
nothing. Although we do not share that belief. The
woman shivers helplessly
Vanity is still incompetent
The moon recovers, and the drums grow louder

III

Surrounded by bridesmaids, the woman gets
married

The ceremony is solemn, and worthy of
civilization. When she arrives at her husband's
family, she is brought to the shrine. The red
candles are lit on candlesticks.
All
The lights are bright
She bows three times to the gods.
The old lady accompanying her murmurs. Both
the bride and groom bow together.
On the third day, she goes to a barbershop to have
her hair done. She puts on the golden hairpin and
bracelet, and returns to her own family.
She is not happy, nor sad.
But her face is pale, for the flow of her ancestral
blood is reversed.

—

■高更

王白淵

抗拒傳統與虛偽
丟給爛熟的巴黎文明人
血肉淋漓的摘記
竟日陶醉在夢裡的海地男女
鰻魚般扭扭粘粘宛若爬行的草木
啊！你的作品
是人和動植物和平共處的大自然的祝福
島上的姑娘是花草和蜥蜴的混血
是你懷念的情侶
啊！高更喲！
你受不了文明寂寞
你是進步的原始人

大膽的偶像否定者
人多的是枯木
教育多的是無意義
你的藝術多少世紀
讓我們回到過去
想念至極的純樸故里

WANG Pai-Yuan, Gauguin

Fighting traditions and hypocrisy

A badly wounded summary

Is thrown to Parisians of mature civilization

Haitian men and women who indulge in dreams
all day long

Are sticky and slippery like eels, as if plants are
crawling

Ah! Your works

Are blessings of nature where men and animals
coexist in peace

The girls on the island are hybrids of plants and
lizards

The lover you miss

Ah! Gauguin!

You cannot bear the loneliness of civilization

You are an advanced primitive man

Bold denier of idols

Most people are withered trees

Education is mostly meaningless

Your art, regardless of how many centuries,

Takes us back to the past

To the pure and simple hometown we have longed
for

—

■ 137 個雕刻・12，1934 年 1 月

饒正太郎

黑腳的土人騎腳踏車到郵便局去。在那之
後午後雷陣雨來了。魚市場裡有站長夫人、
警察部長夫人、銀行所長夫人、腳踏車公
司社長夫人。要不要到商船公司去呢。這
座高爾夫球場裡第六號場地是難度最高的。
可以遠眺太平洋。可以看見漁夫的頭。可
以看到水牛的頭。可以看到鎮長胖胖的頭。
戴著遮陽帽的實業家撥打電話訂購了西瓜。
在小學的教室裡土人熟練地用風琴彈奏史
特勞斯的圓舞曲。校長穿著白色的短褲來
到網球場。站長糟糕的發球。醫學士難聽
的聲音。公所書記爛透了的球拍。生蕃的
語言與雞的走路方式。臉部的表情與小學
生的算術教科書。在鳳梨田裡，生蕃的發
音與表情像斯泰因的詩一樣有趣。不是鵜
鶘的聲音。是鵝與家鴨與胡弓的聲音。這
個小鎮中馬只有七匹。在河裡的不是魚而
是水牛。在香蕉樹下說著「老師，我畫不
出來」。

GYO Shotaro, 137 Sculptures・12, 1934.1

The black-feet aboriginal man goes to the post
office riding bicycle. After that, the afternoon
thunder shower comes. The wives of train station
chief, police chief, bank manager, and bicycle
company president, are at the fish market. Should
I go to the ferry company. The No. 6 hole of this
golf course is the most difficult. You can see
the Pacific Ocean on the horizon. You can see
the heads of fishermen. You can see the heads
of buffalos. You can see the town magistrate's

chubby head. The businessman, who wears a hat, makes a phone call to order some watermelons. The aboriginal man in elementary classroom plays Strauss' waltz brilliantly on an organ. The principal wears white shorts to the tennis court. The station chief serves terribly. The irritating voice of the doctor. Broken racquet of the civic center secretary. Aboriginal language and the way chicken walk. Facial expressions and elementary student's arithmetic textbook. In the pineapple field, the aboriginal men's pronunciations and facial expressions are as interesting as Stein's poems. Not the sounds of pelican, these are the sounds of geese, duck, and kokyu. There are only seven horses in this small town. It is not fish, but buffalos, in the river. Saying "Teacher, I am not painting a picture."

一

■媽祖祭

西川 滿

感謝啊，春天，我們的母親，天上聖母。馬祖的祭典。眾神的卜卦。天地在此啟發靈動，傍晚，投至金亭裡的大才子。是花月的、在天空飛翔的鴿子嗎，我的心。

氣根搖曳的榕樹蔭下，女巫為做娘的抽出神籤。金紙煙霧瀰漫，獻祭白豬的安息處，抽出的籤是第十七號。「近水樓台先得月。向陽花木易逢春。」

在廟前旗亭。品嚐正鐵羅漢。茉莉花香四起，春天停駐胸臆。憶起洞房花燭夜，愛妻溫柔的手。胸。與眸。

擲筊。神告以「黃河尚有澄清日。豈可人無得運時」。黃燈在我額前點亮。喜悅的、微笑的、詠歎情思的「百家春」。

樂社銅鑼鳴響。揭開布慢見「飛行大畫」。銀紙劍光閃耀，武將身軀飛騰在空。少年的喝采聲中，布袋戲的嗩吶悽愴。

花雨飄動。火龍舞動。媽祖宮的藝閣中，何事？衝開人群逃去的男子。瘋子？手指明月咆哮聲。「九天玄女娘娘。急急如律令」。

NISHIKAWA Mitsuru, Mazu Festival

Thank you, spring, our mother, Heavenly Queen. Mazu Festival, ritual for all gods. Heaven and Earth inspire our spirits. By late afternoon, dump the scholar into the golden pavilion. Does my heart belong to the floral month, or is it dove that flies in sky.

Under the shade of banyan tree with swaying aerial roots, the witch draws a fortune stick for the whore. Thick smoke comes out of burning joss paper, the resting place of the sacrificial white pig. The stick drawn is number 17: "Moon Can be first Seen from Pavilions by Water. Spring Comes Sooner for Plants Facing the Sun."

At the flag pavilion in front of the temple, tasting the Iron Arhat Tea. Jasmine fragrance arises from all around me, and spring resides in me. I remember my wedding night, my beloved wife's

tender hands, breasts, and eyes.

Tossing divination blocks. The goddess tells me, "Yellow River Can One Day Flow Clear Water, How Can Man not Become Lucky." A yellow light is lit up in front of my forehead. Joyous, smiling, love-praising "Spring Around."

The band starts playing dongs. I see "Flying to the Edge of Sky" when the curtain is lifted. The swords cross, and generals' bodies fly in the air; hand puppet show warms up the crowd as young boys begin to shout.

The flower petals rain down. Fire dragons dance. What is happening in the art studio of the Mazu Temple? The man that runs away through the crowd, mad man? Fingers and the moon roar the Taoist spell.

—

■台灣文藝界的展望

西川 滿

在台南勤於詩作的水蔭萍，以及人在東京的饒正太郎、戶田房子、橋本文男、林修二諸氏等，都在詩中表現了敏銳的新精神。

開花期的台灣文藝往後必定會成就一番獨特的發展，絕對不會成為僅是中央文壇的亞流或附屬而已。過去佛列克·密斯特拉

其人雖在法國南部的小村落，卻創作出凌駕巴黎城市文藝的詩，而他以普羅旺斯語寫出珠玉般的詩句，建立了足以與輝煌宮殿相比擬的普羅旺斯文學。如他讓有心的人驚嘆，我們在南部海洋的華麗島上當然也應該創作出名符其實的文藝，並在日本文學史上佔有特殊的地位才是。

我曾經放開朋友們緊緊握住的手而毅然決然地獨自回到台灣，在踏上台灣鄉土的歸途時，吉江喬松博士衷心讚美：

> 南方是光的泉源
> 給我們秩序
> 歡喜
> 華麗

以詩相贈為我餞行，而南海的文學也無疑是與整然的秩序、歡喜與華麗相符的。諸君各位！往後再也不要盲目地以東京為馬首是瞻，而應該要師法吉安·達爾傑努的〈台灣之火〉（1889）與里茲·伯姆的〈華麗島〉（1906）。南方就是南方，北方就是北方，是明亮大地的國度，何苦一心嚮往著北國的雪空？日本不久就要以台灣為中心往南伸展了，吾人若沒有深度的自覺而來從事文藝的事業，以後將要以什麼樣的面目面對後代子孫？而我們的天職，便是使得華麗島文藝像南方的婆娑之洋，如聳天而立的巨峰。

NISHIKAWA Mitsuru, Outlook of Taiwanese Literary

Yang Chi-chang (Shui-yin-ping) who is devoted to poetry in Tainan, and Gyo Shotaro, TODA Fusako, HASHIMOTO Fumio, and Lin Xiu-er in Tokyo, have all displayed sharp new spirits in their poems.

Taiwanese literary that is blossoming will definitely achieve great development in the future, and will not be just a branch or affiliate of the central literature community. Frédéric Mistral lived in a small village in southern France, but he created poetry that surpassed the urban literature of Paris. His pearl-like words written in Provencian established Provencian literature comparable to glorious palaces. Just like how he amazed people, us on the extravagant island in the south sea should also create literature equally impressive, and occupy a unique status in the history of Japanese literature.

I have once let go of friends' clingy hands and resolutely returned to Taiwan alone. On my way back, Professor YOSHIE Takamatsu sincerely praised:

The south is the source of light
It gives us order
Joy
Luxury

He wrote me this poem as a farewell gift, and the literature of south sea undoubtedly are orderly, joyous, and luxurious. Every one! We should not blindly follow Tokyo in the future; instead, we should learn from "Fire of Taiwan" (1889) and "Luxurious Island" (1906). South is south, and north is north; it is a country of bright earth, why do we long for the snowy sky of northern countries? Shortly after, Japan will expand southward centering around Taiwan. If we did not engage in literary without profound realization, how could we face our future generations? Our calling is to develop the literature of the luxurious island as vast as south sea and as tall as magnificent summits.

—

■南方女子，1934 年 1 月

龍瑛宗

扇子是夏天的女人不可或缺的裝飾之一
猶如蝴蝶翻飛，不可思議地使女人顯得
活潑生動
女人色彩斑斕的美麗熱情，妝點南方男
性般陽剛的夏天。
南方豐麗的自然，為她們著色；她們的
清艷，為南方的自然著色。
光、光、光、藍色的是天空、椰子樹、
椰子樹、
著粧的夏天女人，憑椅而坐，短暫休憩。
啊啊。
賜給婉約的南方女子幸福吧！

LONG Yin-Chung, A Woman of the South, 1943.1

Fan is a must-have summer accessory of women
Like flying butterflies, they unimaginably make women more lively and robust
Women's colorful beautiful passion decorates the masculine summer of the south
The south's rich nature gives them color; their elegant beauty colors the South's nature.
Light, light, light, blue sky, coconut tree, coconut tree, woman in summer with makeup, sitting in a chair, taking a brief break.
Ah, ah.
Give the tender and reserved southern woman happiness.

■《媽祖祭》禮讚

矢野峰人

西川君固有的東西是強烈的南國情調、異國趣味、不，毋寧是以台灣風景為跳板的幻想的世界，而貫穿它以豐富的法國趣味和漢詩趣味予以抒寫，在那裡可以看到的是其性質上可以說是我國詩壇初次的一種獨特的繪畫和音樂的世界。由一個風物暗示的情調又喚起新的幻想，其幻想又誘導接下去的情景，像這樣地西川君的想像恣意地飛翔天地，一直到在那裡描寫的炫麗的樓閣，是不輕易地收斂其羽翼的。而對於這飛翔成為伴奏的，未必是複雜的音樂，也許倒可以說是單純的，但起伏似粗而柔，又極為屈伸自在。尤其取用於詩篇裡的台語圓滑的聲響，在倏然給予美好的變化上頗具效果。然而，在西川君的情況是連音樂所描寫出來的，竟然是繪畫的境地。作者在其一首詩裡歌唱著：「音樂超越其界線，化為激烈的彩色」，這正可以直接拿來對西川君自己之世界的批評。

YANO Hojin, An Ode to *Mazu Festival*

The constant of Mr. NISHIKAWA are powerful southern flavor and exotic delight. No, it might as well be a fantasy world using Taiwan's sceneries as springboard. What run through it are his writing with rich flavors of French literature and Chinese poetry. You can see, in essence, for the first time in our nation's poetry, a unique world of painting and music. The ambience implied by a scenery reconjures new fantasy, and the fantasy induces the following scenario; this is how Mr. Nishikawa's imagination freely takes off, until it reaches the splendid pavilions depicted over there. His imagination does not close its wings easily. What becomes the background music of this flight is not necessarily sophisticated music, but pure and simple; the rise and fall seem coarse but are really tender, and extremely free and flexible. The music especially provides the Taiwanese dialect in the poem round and smooth sounds, which is quite effective giving sudden wonderful variations. However, in Mr. Nishikawa's case, he even depicts the music; it is like painting. The author sings in one of his poems: "Music transcends its boundary, turning into intense colors." This can be taken directly as the critique of Mr. Nishikawa's own world.

—

■對台灣的新文學之寄望

橋本英吉

談到在東京發行的小說，其中大部分，都免不了有對內地的一般讀者，將殖民地作奇風異俗式介紹的傾向。存在著不描寫平常百姓生活，只專門描寫內地人讀了會嘖嘖稱奇的事物之惡劣傾向。

我們想知道的是真真實實的生活，對刻意

造作出的殖民地情調提不起興趣。想知道的是例如台灣的農民穿些什麼吃些什麼、在怎樣的土地上種何種作物、必須對地主或上官每年繳納多少糧銀。特別不必提到關於反抗或鬥爭的東西。

HASHIMOTO Eikichi, Expectations for Taiwan's New Literature

When we talk about novels published in Tokyo, most of them are inevitably inclined to introduce colonies as exotic lands with strange customs to mainland readers——— a bad inclination to only depict things mainlanders will find strange rather than the life of common people.

What we want to learn is real life; we are not interested in colonial appeals created deliberately. What we want to know are, for example, what do farmers in Taiwan eat and wear, what kind of produce they grow, on what kind of soil, and how much tax they have to pay their landlords or officials. Not to mention something about resistance or struggle.

—

■詩集《媽祖祭》讀後

島田謹二

想想看，日本內地的風光、自然、人情之世界，一直到現在都有文人做過各式各樣的描寫、抒情和解剖。到了明治年代，隨著新領土的增加，而以具有異色的風物人情為目標的可稱為「外地文學」的文學開始出現於文學史上；但在那一方面能納入日本詩史上的佳作到底有多少？這是個問題。朝鮮等地，由於筆者孤陋寡聞，暫且不談。至少在台灣相關範圍內，其風物與行事的一面，隨著這本《媽祖祭》的出現，很清楚地於日本文壇的一隅獲得了穩固的立足點。我想佐藤春夫的某作品可以視之為散文這方面的卓越先驅，而西川的處女詩集以韻文的世界承襲其精神的某種事物，二者相輔相成，使「台灣」首度被登錄在日本文學史上。就像法國的詩壇曾經由於戈蒂耶的《西班牙曲》，而為其詩境增添嶺南一角濃艷華麗的風物似地，這個南島的自然風物，一直不太為日本詩人取材的這個新世界，在此化為豐麗婉美的新藝術，出色地奉獻給了詩壇。這不正是作為新領域所附加的贈品，值得在詩史上大書特書的嗎？

SHIMADA Kinji, Thoughts on Poetry Collection *Mazu Festival*

Think about it, the sceneries, nature, and customs of Japan are still being depicted, expressed, and dissected by writers until today. With additional territories in the Meiji Period, "foreign literature" that depicts exotic sceneries and customs began to appear; but how many of these poems can be included as great works of Japanese poetry? This is an issue. As for Korea and elsewhere, I do not have enough understanding to talk about them, but at least for Taiwan, its sceneries and customs have clearly established its footing in Japanese

literature after the publication of *Mazu Festival*. I think some of SATO Haruo's works can be regarded as pioneering proses in this area, and Nishikawa's poetry collection has inherited his spiritual torch, as the two complement each other to record "Taiwan" in the history of Japanese literature for the first time. Just like the French poetry was given a corner of rich and lavish southern sceneries by Gautier's *A Romantic in Spain*. The natural sceneries of this southern island, this new world that has rarely been the subject of Japanese poets, has turned into rich and beautiful new art, and contributed to Japan's poetry. Is it not the bonus of having new territories that should be chronicled extensively in the history of poetry?

—

○文字引用出處：

◎楊熾昌（水蔭萍）〈燃燒的頭髮———為了詩的祭典〉（節錄），1934 年 4 月 8 日、4 月 19 日《台南新報》，葉笛譯，收錄於《日曜日式散步者———風車詩社及其時代》，2016 年出版

◎李張瑞〈傳統〉，1935 年《台灣新聞》，陳千武譯，收錄於《日曜日式散步者———風車詩社及其時代》，2016 年出版

◎王白淵〈高更〉，1931 年 6 月 1 日《荊棘之道》，陳才崑譯，收錄於《王白淵·荊棘的道路》，1995 年出版

◎饒正太郎〈137 個雕刻·12〉（節錄），1934 年 10 月《詩法》第三號，陳允元譯，收錄於陳允元〈殖民地前衛———現代主義詩學在戰前台灣的傳播與再生產〉博士論文，2017 年

◎西川滿〈媽祖祭〉，1935 年《媽祖祭》，陳允元譯，收錄於陳允元〈殖民地前衛———現代主義詩學在戰前台灣的傳播與再生產〉博士論文，2017 年

◎西川滿〈台灣文藝界的展望〉（節錄），1939 年 1 月《台灣時報》第兩百三十號，林巾力譯，收錄於黃英哲編《日治時期台灣文藝評論集（雜誌篇）·第二冊》，2006 年出版

◎龍瑛宗〈南方女子〉，1943 年 1 月《台灣繪本》，林巾力譯，收錄於《戰鼓聲中的歌者———龍瑛宗及其同時代東亞作家》，2011 年出版

◎矢野峰人〈《媽祖祭》禮讚〉（節錄），1935 年 9 月 10 日《媽祖》第六期，葉笛譯，收錄於黃英哲編《日治時期台灣文藝評論集（雜誌篇）·第一冊》，2006 年出版

◎橋本英吉〈對台灣的新文學之寄望〉（節錄），1935 年 12 月 28 日《台灣新文學》第一號，張文薰譯，收錄於黃英哲編《日治時期台灣文藝評論集（雜誌篇）·第一冊》，2006 年出版

◎島田謹二〈詩集《媽祖祭》讀後〉（節錄），1936 年 4 月 20 日《愛書》第六期，葉笛譯，收錄於黃英哲編《日治時期台灣文藝評論集（雜誌篇）·第一冊》，2006 年出版

展覽主題 9.

戰 爭 · 政 治 · 抉 擇

War, politics, decision

■「十五年戰爭」體制，從一九三一年「滿洲事變」到一九四五年「波茨坦宣言」後日本無條件投降為止，恐怖現實展開窮追不捨的報復，欲以真實的淚、血、死亡向日台藝術家交換一幅幅由前衛藝術轉向弔詭寫實風格的戰爭紀錄畫。

如果平民投身參戰是對於軍國主義的報國效忠，畫家響應軍方大規模動員而繪製的戰爭畫則成為思想戰的彈藥，政宣機器的軍火庫，豐功偉業的紀念碑。

作為鼓舞士氣並提倡神聖戰爭的終極目的，戰爭畫在從軍畫家的筆下，由鈴木保德、久保克彥、阿部合成、北脇昇、恩地孝四郎、川端龍子、藤田嗣治、須田國太郎，至內田巖等人，以寫實技法，極盡所能發揮想像力，描繪前線戰役的一舉一動，虛擬一座帝國主義的完勝屍景。

誰能不驚駭於北脇昇描繪奮勇英靈的壯烈犧牲？無動於藤田嗣治於戰爭末期畫下皇軍全軍覆沒的悲愴場景？無法不被內田巖勾勒的黑鷲之死亡象徵所震撼？

作為南進基地的台灣，畫家亦不可倖免地被整個戰爭體制與聖戰美術潮流收束。殖民地畫家，由葉火城、陳敬輝、李澤藩、翁崑德、陳澄波，至郭雪湖，逃無可逃，還以地方色彩作為譬喻大後方處於潛在危機的時局畫，象徵性地描述戰時台灣的日常生活景緻：窗前的一架玩具飛機、軍隊出征的備戰隊伍、雨後淡水出征前告別家鄉的遊行。

猶似輕描淡寫的時局色彩，實則筆鋒精銳，舉重若輕，發自藝術家的心境抒懷，一幅關於反思戰爭畫的完成。

The 15 Years Sino-Japanese war, from the Mukden Incident in 1931 to the unconditional Japanese surrender subsequent to the Potsdam Declaration in 1945, the horrors of reality began an endless string of retaliation. Real blood, tears, and death are offered to Taiwanese and Japanese artists in exchange for a documentary painting of war that has transformed from the avant-garde to an unheimlich realism.

If civilians participate in war as a show of militaristic loyalty and patriotism, artists who respond to the large-scale military mobilization to create war paintings become ammunition in the ideological war, an arsenal for the political propaganda machine, a monument to a legacy of achievement.

With the ultimate goal of boosting morale and promoting sacred war, the war painting under the brush of military artists including SUZUKI Yoshinori, KUBO Katsuhiko, ABE Gosei, KITAWAKI Noboru, ONCHI Kōshirō, RYŪSHI Kawabata, Léonard Tsuguharu FOUJITA, SUDA Kunitarō, and UCHIDA Iwao, use realistic techniques and exhaustive imagination to portray actions in the frontlines of battle to simulate the victorious mirage of imperialism.

Can anyone not be astounded by the heroic sacrifice of KITAWAKI Noboru's portrayal of the brave departed? Remain unmoved by Léonard Tsuguharu FOUJITA's mournful scenes of the complete annihilation of the Imperial Army at war's end? To not be awestruck by the symbolism of death in the outlines of Iwao Uchida's black scorpion?

With Taiwan as a base for southern advancement, artists are inevitably caught in the current of the entire system of war and sacred war art. There was no escape for painters from the colony, such as YEH Huo Cheng CHEN Ching-hui, LEE Tze-fan, WENG Kunde, TAN Ting-pho, and KUO Hsueh-Hu, who used local color as an allusion to the potential crisis behind the frontlines in situational paintings, symbolically depicting scenes from daily life in Taiwan: a toy airplane at a window, troops preparing to go to battle, and a pre-deployment hometown parade in Tamshui after the rain.

Seemingly an understated depiction of the colors of the times, the sharp incisive brush work lightly applied, comes from the artist's heart to complete a painting that reflects on war.

吳天賞

無論願意與否，時代正回歸古典，由古典
重新出發。目前的時代超現實派遭受輕視，
畫家轉向，野獸派因時代新趨勢而被淘汰，
作品看起來笨拙。甚至新制作派猪熊弦一
郎的表現，不受歡迎，宛如千篇一律，過
去一直寫生日本海邊、湖或山村風景的石
井柏亭，在他作品面前又聚集許多人觀賞。
帝展元老遭唾棄或退居一隅，而超現實昂
首闊步的時代無論如何逐漸過去，而且速度
是相當快地快。去年十二月三日至二十五
日在上野美術館舉辦的「大東亞戰爭美術
展」，有識之士各自攜帶二百號大作，共
三十九件。藤田嗣治的《12 月 8 日的珍珠
港》、宮本三郎的《山下、白思華兩司令官
會面圖》、中村研一的《哥打巴魯》。此外，
小磯良平、田村孝之介、猪熊弦一郎、伊
原宇三郎、清水登之、中山巍、鶴田吾郎、
向井潤吉、佐藤敬、石川滋彥以及日本畫
的山口蓬春、川端龍子們根據課題的記錄
畫素材與繪畫性成果暫不提，其表現力令
人瞠目而視。這些派遣畫家的力量來源的
時代，以及對力量之溯源表示深刻的關心。
這回戰爭美術展嚴屬地加速畫壇回歸古典
的傾向！然後又表現出什麼呢？若果如何
表現呢？今日只有確實地努力才能洞察出
此問題。

WU Tian-Shung, On Taiwanese Fine Arts, 1943. 3

Whether we are willing or not, our era is returning
to classics, and starting over again from classics.
Surrealism in our time is being look down at, and
artists are shifting their direction; fauvism has
been eliminated by new trends of the era, and
works seem clumsy. Even the works of INOKUMA
Genichiro of the New Creation Group are not
popular anymore; he seems to be repeating
himself; people are now once again gathering in
front of the works of ISHII Hakutei, who always
drew by the seas, lakes, and mountain villages
of Japan. Veterans of Teiten (the Imperial Fine
Arts Exhibition) are being despised or have
retreated, and the age in which surrealism
thrived is nonetheless fading into the past, at
a rather rapid speed. The "Greater East Asian
War Art Exhibition" held at Ueno Museum last
year from December 3 to 25 was participated by
those aspired, who brought their No. 200-size
works, and featured a total of 39 works, including
FUJITA Tsuguhar's *Pearl Harbor on December 8*,
MIYAMOTO Saburo's *Meeting of Yamashita and
Percival*, and NAKAMURA Kenichi's *Kota Bahru*.
Furthermore, KOISO Ryohei, TAMURA Konosuke,
INOKUMA Genichiro, IHARA Usaburo, SHIMIZU
Toshi, NAKAYAMA Takashi, TSURUTA Goro, MUKAI
Junichi, SATO Kei, ISHIKAWA Shigehiko, as well
as YAMAGUCHI Hoshun and KAWABATA Ryushi
of Japanese painting, have all presented works
chronicling related topics. They have showcased
astonishing expressive prowess. These deployed
artists' power originates from the era, as well as
their profound concern for tracing the origin of
this power. This exhibition has accelerated the
painting community's return to classics! What
have they showcased? How can they express?
We can only work hard to probe into this problem
today.

—

饒正太郎

料理長夫人的花腔女高音的電話：喂，嗯
嗯，正在海邊做運動，嗯，車站的樣子，
嗯嗯，在白色的遊艇裡做覷腆的政務次官
的二公子一起，嗯，雞肉料理嗎像是每天，
哦呵呵，我贊成，政治教育學校？哦呵呵
呵呵呵，大家都想當強盜的呦，嗯嗯，豆
沙餡麵包式的，嗯嗯，嗯嗯，嗯嗯，管風
琴嗎？因為星期三是局長先生的生日啦，
嗯嗯，赤煉瓦的，嗯嗯，馬一匹，嗯嗯，
愛德華·巴拉的畫一張，嗯嗯，說是對三
級跳很有自信的啊，嗯嗯，龍鬚菜，嗯嗯，
在海邊碰面了，嗯嗯，嗯，嗯嗯，是惡性
通貨膨脹呀，所以呢，不不，輕井澤是不
好的殖民地呦，嗯，看起來像防波堤呢，
嗯嗯，因為就超現實主義而言既不是感傷
也不是夢喲，嗯嗯，在日本照相館很多呢，
嗯嗯，然後，嗯嗯，然後，哪談得上文化，
嗯嗯，以前的納吉德拉尼島也沒有文化，
嗯嗯，三明治與，哦呵呵呵，巴拿馬運河？
嗯嗯，腳踏車的速度吧，嗯嗯，派對？船
長先生還有木匠先生還有馬伕先生還有村
長先生還有鋼琴家還有站長先生還有算術
老師還有郵便局長先生還有法學博士還有
賽跑選手還有自由主義者還有大學教授還
有，嗯嗯，嗯嗯，嗯嗯，妮儂·維倫（Ninon
Vallin）的卡門很出色啊，咦？早餐吃燕
麥片，隔壁的畫家是愛國者，口琴很拿手
的，咦？六月二十一日，嗯嗯，國際作家
會議，嗯嗯，巴黎，嗯，不不，是在星期
一舉行呦，球拍有一點壞掉了，嗯嗯，用
公共電話，然後啊，那位議員，嗯嗯，是
三輪車嗎？哦呵呵，開始參加青年徒步旅
行了嗎？嗯嗯，站長先生的夫人是女低音，

臉啊，臉，臉呢，長得像康吉妲·史貝爾
比婭（Conchita Supervia）呢，咦？是德·
法雅（Manuel de Fallay Matheu），嗯嗯，
那部電影？不是哦，音樂是喬治·奧里
克（Georges Auric），嗯？西蒙娜·西蒙
（Simone Simon），西蒙娜·西蒙，嗯嗯，
嗯嗯，是說你的國家有國立交響樂團嗎？
嗯嗯，嗯，不如說是巴爾托克·貝拉（Bartók
Béla Viktor János）那種的呦，嗯嗯，不，
我想是史特拉汶斯基（Igor Stravinsky）的
傑作是《士兵的故事》吧，嗯嗯，吃咖哩
飯的近代詩人，哦呵呵，獨裁政治之類的，
呵呵，馬鈴薯與玉蜀黍的紳士議君喲，哦
呵呵呵，嗯，嗯嗯，麻糖，反法西斯主義呦，
嗯嗯，馬鈴薯，嗯嗯，胃擴張，嗯，然後，
嗯嗯，當然何內·克雷爾（René Clair）是
第一喲，嗯嗯，日本沒有真正的喜劇呢，
嗯嗯，成人的太悲傷而思考性的惹人發笑，
哦呵呵呵，嗯嗯，然後，園丁的名字？是
足球選手，不不，長得像讓·琉爾薩（Jean
Lurçat）的「入浴的女人們」，哦呵呵，意
象主義者的運動，嗯嗯，柴犬的名字叫安德
烈，嗯嗯，並不是帶有老派的文人之類的
氣味，嗯嗯，豈止是知識階級，哦呵呵呵，
沒有思想也沒有生活力啊，嗯嗯，哦呵呵
呵呵呵，遠足郊遊也可以哦，嗯嗯，自由
主義的擁護，嗯嗯，嗯，嗯嗯，海岸邊的
長男們很會跳高哦，嗯嗯，像向日葵那樣
鎮定呢，嗯嗯，嗯嗯，請小心獨裁統治，
嗯嗯，傍晚了啊，嗯嗯，去拜訪了星菫派，
嗯嗯，嗯嗯，三錢郵票就可以了哦，哦呵
呵呵呵呵呵，嗯嗯，再見，再見，嗯，不不，
是梅森·拉法葉的，嗯嗯，馬之類的非常
多，嗯嗯，薩堤等等的也是，嗯嗯，鵜鶘
主義之類的不可以啦，嗯嗯，嗯嗯，嗯嗯，
文學的話是古典主義，政治的話是王黨，
宗教的話是盎格魯天主教，哦呵呵呵，嗯
嗯，巴克·穆里岡（Buck Mulligan）的診
斷？呵呵，您已經見過了自由主義者法學
博士與園丁先生了呀，嗯嗯發出了腳踏車

與馬車的聲音呢，嗯嗯，嗯嗯，我等候著呢，嗯嗯，和平，和平，紀登斯這麼說了，哦呵呵，從 Bound 的 Kanto，嗯嗯，嗯嗯，再見，再見。

GYO Shotaro, Imperial Rose Association, 137
Sculptures, 1935. 10

Madame Executive Chef talks on the phone with her coloratura soprano voice: Hello. Yes, yes. I am exercising by the sea. Yes. It is perhaps the station. Yes, with the second son of the Deputy Minister on a white yacht. Yes, chicken dishes? Probably daily. Oh, haha, I agree. Political Education School? Oh, hahahahah, everyone wants to be robber. Yes, bean paste buns. Yes, yes, yes, pipe organ? Because Wednesday is Director's birthday. Yes, yes, red brick, yes, one horse, yes, one painting of Edward Burra. Yes, I heard he is confident about triple jumping. Yes, chayote vines, yes. We met by the sea. Yes, yes, it's vicious inflation, so, no, no, Karuizawa is not a good colony. Yes, it looks like breakwater. Yes, yes, because for surrealism, it is not sadness or dream. Yes, there are many photography studios in Japan. Yes, then, yes, then, no, no culture. Yes, that island did not have culture in the past. Yes, sandwich and, oh, haha, the Panama Canal? Yes, the speed of bicycle, yes, party? The Captain and carpenter, and the coachman, village chief, pianist, station chief, math teacher, and post office manager, and law doctor, and sprinter, and liberalist, and university professor, and, yes, yes, yes, Ninon Vallin's Carmen is outstanding. What? Oatmeal for breakfast, the painter next door is a patriot and good at harmonica. What? June 21, yes, yes, international writers meeting. Yes, Paris, yes, no, no, it is on a Monday. The racquet is broken. Yes, use the payphone, and then, the legislator, yes, tricycle?

Oh, haha, you start going on youth hiking? Yes, the station chief's wife is contralto. Face, face, face, like Conchita Supervia. What? It's Manuel de Fallay Matheu, yes, that movie? No, the music is Georges Auric. Yes, Simone Simon, Simone Simon. Yes, yes, does your country have a national symphony orchestra? Yes, yes, might as well say it is the kind of Bartók Béla Viktor János. Yes, no, I think Igor Stravinsky's masterpiece is *L'histoire du Soldat*. *Yes*, the modern poet who eat curry rice. Oh, haha, dictatorship and so on. Haha, the gentlemen heir to the throne of potato and corn. Oh, haha, yes, yes, sesame dessert, anti-fascism, yes, potato, yes, gastric dilation. Yes, then, yes, of course René Clair is number 1, yes, Japan has no real comedy. Yes, adult ones are too sorrowful, but the ones with deep contemplation are funny. Oh, hahaha, yes, then, the gardener's name? The footballer, no, no, looks like Jean Lurçat's "Woman Bathing," oh, haha, imagist movement, yes, the Shiba dog's name is Andre. Yes, not with the impression of old-school scholars, or something like that. Not just the intellectual class. Oh, haha, lacks thinking or vitality. Yes, oh, haha, hiking is fine too. Yes, supporter of liberalism. Yes, yes, yes, the eldest sons by the coast are good at high jump. Oh, yes, calm like sunflower. Yes, yes, please watch out for dictatorship. Yes, it's late afternoon, yes, went to visit the Seikin school, yes, yes, three-cent stamp is fine. Oh, haha, yes, bye, bye. Yes, no, it's Mason Lafayette's. Yes, there are many horses or something. Yes, so is Satir. Yes, pelicanism and things like that are unacceptable. Yes, yes, yes, for literature, it is classicism; royalist for politics; Anglo-Catholicism for religion. Oh, haha, Buck Mulligan's diagnosis? Haha, you have met the liberalist, law doctor, and gardener, yes, the sounds of bicycle and coach. Yes, yes, I am waiting. Yes, peace, peace, Giddens has already said this. Oh, haha, from Bound's Kanto. Yes, yes, bye, bye.

一

■青年計畫

饒正太郎

菫色的海
右邊看到的輕氣球似乎正廣告著莫拉將軍
的死亡
南方村莊的青年們聚集
有從小麥田中站起來的姑娘們的合唱
那面黃色的旗幟底下是舉行罷工的地方
青年們的聲音
一週四十小時制
對於在陽台講話的你的自由主義宛若牛奶
糖的抒情詩

諸君請無視佛朗哥政權吧
喝一瓶汽水
一個人的指導者呦
一個理想呦
一個綱領呦
雅克・多利歐君的夢
六月的星期日食用蛙正在繁殖

某種政治家如三〇年型的福特汽車流出的
黃色的汽油之類的東西
讓克魯伯軍火公司的大股東
忘卻了文化

在麝香豌豆花開的時候
以女高音的方式嘲笑真的有夠好笑
那是對於國際暴力組織乃至國際法西斯主
義者的失敗的嘲笑方式

日本浪漫派的風鈴般的夢呦

第二流的藝術家在晦暗的喫茶店悲傷
第一流的藝術家在太陽底下笑著
蒼白的文學青年應該如肥皂泡泡一般消失
讓農夫喘口氣吧
讓漁夫喘口氣吧
太陽呦響徹雲霄吧
安德烈・紀德的《蘇維埃旅行記》是散文詩
感性型的藝術家的悲傷呦！
工業俱樂部的輓歌呦
茶色的戰地裡出現的人們
是他的長男律師
是他的長男牛津大學生
是他的次男廚師
是他的三男科學家與四男科學家
是他的三男醫學博士
是他的四男藝術家
在瓜達拉馬山脈底下吹響的喇叭音已拒絕
了法西斯主義
瓦倫西亞的木雕師傅是無政府主義者
而卡斯提爾的農夫是共產主義者

GYO Shotaro, Youth's Plan

Violet sea
The helium balloon on the right seems to be
advertising the death of General Mora
Youths of the southern village gather
Girls sing together standing in the wheat field
The strike is taking place under that yellow flag
The voices of youth
40-hour work week
To you who speaks on the balcony liberalism
seems like an expressive poem of nougat.

Everybody, just ignore Franco's regime
Drink a bottle of soda
One person's instructor
One ideal
One guideline

The Dream of Jacques Dorio
Edible frogs are reproducing on Sundays in June

Certain politicians resemble something like the
yellow gasoline that leaks out from the 1930's
model of Ford
Making the major shareholder of Krupp Firearms
Company forget culture

When sweet pea blossoms
It is funny to mock in a way of soprano
That is the way to mock the failures of
international crime organizations or even
international fascists.

The dreamy whispers like windchimes of Japan's
romanticism
The second-class artists are sad in the dark
teashop
The first-class artists are smiling under the sun
Pale youths of literature should disappear like
bubbles
Let farmers take a breather
Let fishermen take a breather
The sun roars through the clouds
André Gide's *Return from the U.S.S.R* is prose
verse
The sorrow of sentimental artist!
The elegy of industrial clubs
The people that emerge from brown battlefield
His eldest son the lawyer
His eldest son the Oxford student
His second son the chef
His third son the scientist and fourth son the
scientist
His third son the medical doctor
His fourth son the artist
The sound of trumpet arisen from the foot of
Guadarrama Mountains has rejected fascism
The wood-carving artisan of Valencia is anarchist
And the farmer of Castilla is communist.

—

■春，1932 年 4 月

西川 滿

孩子們粗暴地扯下我的手臂，拔掉我的頭
髮，高呼勝利將我拉曳起來。

春天原野的天空上白雲四處流動，被踩踏
的雜草上，我的屍體徒然地倒臥。

此時，不知什麼地方傳來啪刺啪刺機關槍
的聲音，我的視野上方，蒲公英的棉絮輕
飄飄輕飄飄地飛行通過。

NISHIKAWA Mitsuru, Spring, 1932. 4

Children violently rip off my arms, pulled my hair,
and dragged me up, hollering victory.

White clouds float in the sky above the wilderness
in spring, on the trampled weeds, my corpse
suddenly falls down.

At this moment, the sound of machine gun comes
from unknown directions, and above my vision,
the fluffy dandelion seeds lightly fly across.

—

○文字引用出處：

◎吳天賞〈台灣美術論〉，1943年3月《台灣時報》，黃琪惠譯，收錄於《台灣美術評論全集 ———吳天賞・陳春德卷》，1999年出版

◎饒正太郎〈帝国薔薇協会 ★ 137個彫刻 ★ 〉，1935年10月《20世紀》第十號，陳允元譯，收錄於陳允元〈殖民地前衛———現代主義詩學在戰前台灣的傳播與再生產〉博士論文，2017年

◎饒正太郎〈青年計畫〉，1937年8月《新領土》第四號，陳允元譯，收錄於陳允元〈殖民地前衛———現代主義詩學在戰前台灣的傳播與再生產〉博士論文，2017年

◎西川滿〈春〉，1932年4月，《椎の木》第一卷第四號，陳允元譯，收錄於陳允元〈殖民地前衛———現代主義詩學在戰前台灣的傳播與再生產〉博士論文，2017年

展覽主題 10.

白色長夜

A Long White Night

■第二次世界大戰終了，國民政府接替日本治理台灣。一九四七年，發生「二二八事件」，之後宣布戒嚴，台灣進入一個讓文藝工作者失蹤、逮捕、監禁、判刑、處死的白色恐怖年代。

畫家與詩人歷經想望、期待、噤聲。

林玉山在戰前與戰後的國旗改畫。莊世和的立體派畫風彰顯民眾投入國家建設的同心協力。黃榮燦的木刻版畫捕捉了歷史暴力的可怖瞬間。李石樵的畫作凸顯社會階級之間不言而喻的鴻溝與危機。劉啟祥筆下那桌下有貓的靜物，闇影在一旁伺機而動。

林亨泰的〈哲學家〉：「陽光失調的日子／難縮起一隻腳思索／1947 年 10 月 20 日，秋天／為什麼失調的陽光會影響那隻腳／在葉子完全落盡的樹上！」

在痛史陰影下，生命極其脆弱，陰翳下哭泣的詩人，不願再歌唱的失語詩人。

楊熾昌時任《台灣新生報》記者，奉上級旨令發刊「二二八事件號外」，遭國府軍羅織「內亂罪」，判處有期徒刑兩年，執行刑期約六個月。

張良典因參與「二二八事件處理委員會」，亦無故遭國府軍羅織「內亂罪」，羈押九個月。

李張瑞則因在水利局中組辦未公開的讀書會，原被判十五年有期徒刑，但經蔣介石閱卷後改為死刑，魂斷馬場町。

被槍決之前，詩人留下了絕命詩：「架在故鄉上的心橋是灰色的虹／將同吾等民族的火花一起凋零嗎？四十一／父母啊弟妹啊，保重身體／可憐那失去伴侶的，妻子和孩子啊／要在初冬的寒風中堅忍著前行哪」。

歷史輓歌。長夜無盡。等待黎明。

At the end of the Second World War, the Nationalist Government took over governance of Taiwan from Japan. Martial Law was declared after the 228 Incident in 1947, and Taiwan entered into an era of White Terror where arts workers were disappeared, arrested, imprisoned, sentenced, or executed.

The hopes, expectations and silencing of artists and poets.

LIN Yu-Shan's paintings of the flag changed before and after the war. CHUANG. Shih-Ho's Cubist painting style showcased the unified efforts of the people dedicated to national construction. HUANG Yung-tsam's woodcut print captured a horrific instant of historical violence. LEE Shih-chiao's paintings highlighted the chasm and crisis between the social classes. Under LIU Chi-hsiang's brush, the cat under the desk waits in the shadows for an opportunity to strike.

From LIN Hengta's poem, "The Philosopher" :
On the days of a discordant sun
the chicken tucks in a leg to contemplate;
October 20, 1947, Autumn.
Why does the discordant sun affect that leg
beneath a tree that has lost all of its leaves!

Life is fragile in the shadows of a painful history. Poets weeping in the darkness are wordless poets who refuse to sing again.

As a reporter for *Taiwan Shin Sheng Daily News*, YANG Chi-Chang produced a special "228 Incident Special Edition" on the orders of his superiors and was charged with "Offenses Against the Internal Security of the State" by the State and sentenced to two years in prison, of which he served six months.

For his participation in the "228 Incident Management Committee" , CHANG Liang-tien was charged with "Offenses Against the Internal Security of the State" by the State, and held for nine months.

LI Chang-jui was originally sentenced to 15 years in prison for organizing a private reading group in the Water Resources Bureau, but this was commuted to a death sentence after a review by CHIANG Kai-Shek. He was executed at Ma Chang Ting.

The poet left behind a death poem before his execution:
The heart's bridge over home is a grey rainbow
Will it wither with the spark of our nation? Forty one
Mother, father, sister, and brother, take care
Take pity on those who have lost their partners, the wives and children
who must persevere ahead in the frigid wind of early winter.

An elegy for history. An endless long night. Awaiting daybreak.

■語言的苦鬥

林亨泰

我們非獲得中文寫作的書寫能力不可，我們來日方長，文學之前的東西———中文———我們非精通不可。必須再作一次語言的苦鬥！語言上我們也必須贏得時間性與空間性的勝利，而再獲取另一個表現的世界。

LIN Heng-Tai, Fight for Languages

We must acquire the ability to write in Chinese. We still have time. The thing that comes before literature———Chinese language——— we must master. We must fight again for language! We must also gain temporal and spatial victories in language, and earn another world for expressions!

—

■書籍

林亨泰

在桌子堆著很多的書籍，
每當我望著它時，
便會有一個思想浮在腦際，

因為，這些書籍的著者，
多半已不在人世了，
有的害了肺病死掉，
有的是發狂著死去

這些書籍簡直是
從黃泉直接寄來的贈禮
以無盡的感慨，
我抽出一冊來。

一張一張的翻著，
我的手指有如那苦修的行腳僧
逐寺頂禮那樣衰憐。

於是，我祈禱
像香爐焚薰著線香；
我點燃起煙草……

LIN Heng-Tai, Books

There are many books piled on the desk
Whenever I look over at them,
A thought emerges in my head,
For, the authors of these books,
Are mostly dead,
Some died because of lung disease,
Some died after becoming mad.

These books are almost
Gifts directly delivered from Hell
With great lament,
I pull out a book.

Flipping through the pages,
My fingers are like monks on a pilgrimage
Worshipping one temple after another in sorrow

Thus, I pray

Like an incense burner with incense burning;
I light up the tobacco...

—

■哲學家

林亨泰

陽光失調的日子
雞縮起一隻腳思索
1947 年 10 月 20 日，秋天
為什麼失調的陽光會影響那隻腳
在葉子完全落盡的樹下

LIN Heng-Tai, Philosopher

On a day of disorderly sunlight
The chicken curls one leg and thinks
October 20, 1947, Fall
Why does disorderly sunlight have effects on this
leg
Under the tree with all the leaves fallen

—

■群眾

林亨泰

青苔　看透一切地
坐在石頭上　久矣
青苔　從雨滴
吸吮營養之糧　久矣

在陽光不到的陰影裡
綠色的圖案
從闇祕的生活中　偷偷製造著
成千上萬　無窮無盡

把護城河著色
把城門包圍　把城壁攀登
把兵營鴛瓦覆沒
青苔　終於燃燒了起來

LIN Heng-Tai, The Crowd

Moss　Seemingly has seen through everything
Sits on the stone　for a long time
Moss　from raindrops
Absorbs nutritious food　for a long time

In the shades unreachable by the sun
Green patterns
Are being secretly produced in mysterious life
Thousands and thousands　Endless and
boundless

Coloring the moat
Surrounding the city gates　climbing up the walls
Covering the shingles of the barrack
Moss　is finally burning

一

◯文字引用出處：

◎林亨泰〈語言的苦鬥〉，1949 年《潮流》
春季號，收錄於呂興昌編《林亨泰全集七
：文學論述卷4》，1998 年出版

◎林亨泰〈書籍〉，1952 年 7 月 28 日陳保
郁譯於《自立晚報》「新詩週刊」第三十八
期，收錄於呂興昌編《林亨泰全集一 ：文
學創作卷 1》，1998 年出版

◎林亨泰〈哲學家〉，1952 年 4 月 28 日
陳保郁譯於《自立晚報》「新詩週刊」第
二十五期，收錄於呂興昌編《林亨泰全集一
：文學創作卷1》，1998 年出版

◎林亨泰〈群眾〉，1947 年 2 月，收錄於
呂興昌編《林亨泰全集一：文學創作卷1》，
1998 年出版

二　共時的星叢　『風車詩社』

二　跨界域藝術時代　花粉と唇

二之貳　展品圖録

とヴェロナァルと恋とアヴァンチュールと不幸と、さうだ！
之小だけ揃へば青春になへらの不足りないくらだ
一九三〇・三・二七

Kongo.A

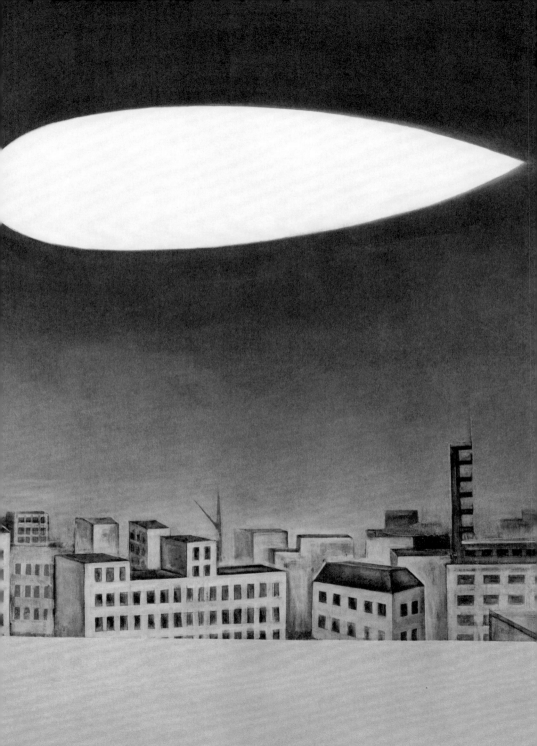

Rien · KOHO · ABÉ ·

現代文藝的萌動

Emergence of Modern Art and Culture

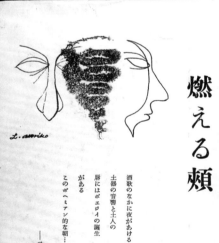

詩集

燃える頬

水蔭萍

酒歌のなかに夜があける
土器の音響と土人の
唇にはポエジイの誕生
がある
このボヘミアン的な朝……

——一九三六・土人の唇

L. suriko

静寂

水蔭萍人

1 — 5 — 10

1 — 5 — 11

1 — 5 — 12

1 — 5 — 13

111a Formosa

1 — 5 — 14

1 — 5 — 15

1 — 7 — 1

1 — 9 — 2

1 — 12 — 3

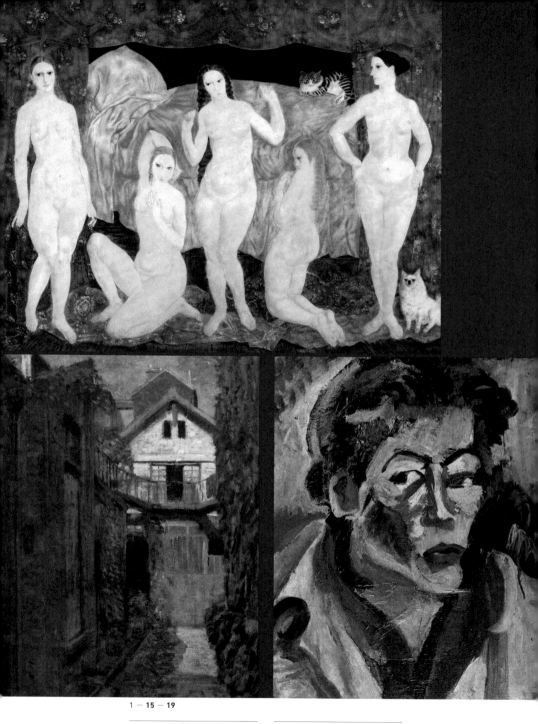

1 — 15 — 19

1 — 15 — 21 1 — 15 — 23

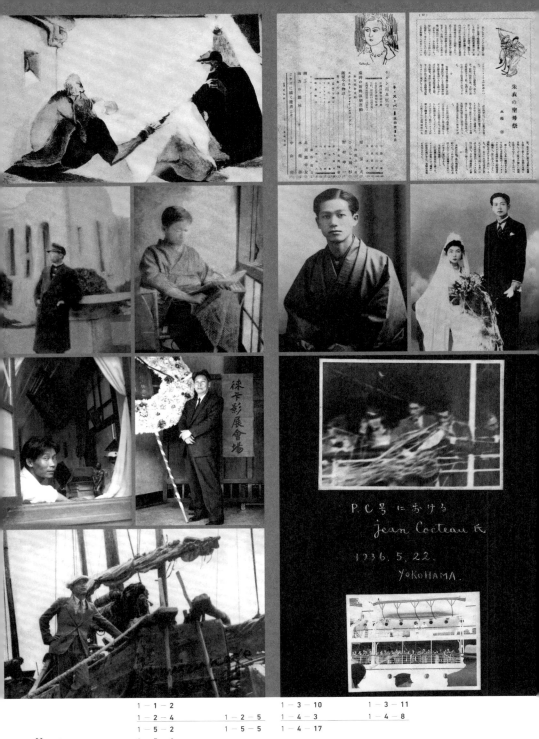

1 — 8 — 1 1 — 8 — 2 1 — 14 — 8 1 — 14 — 13

1 — 8 — 3 1 — 8 — 5 1 — 14 — 14 1 — 14 — 20

1 — 14 — 3 1 — 15 — 14

1 — 14 — 4 1 — 14 — 5 1 — 15 — 22 1 — 15 — 26

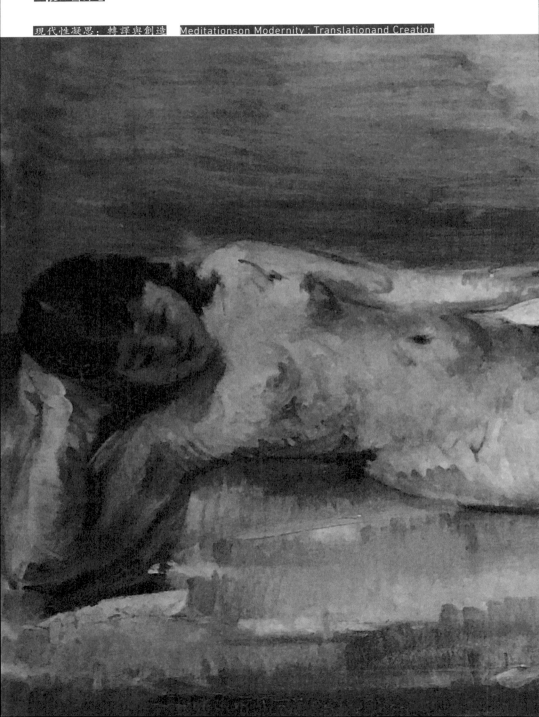

2 — 6 — 2

2 — 6 — 3

2 — 6 — 4

2 — 6 — 7

2 — 6 — 9

2 — 6 — 8

2 — 6 — 10

2 — 6 — 11

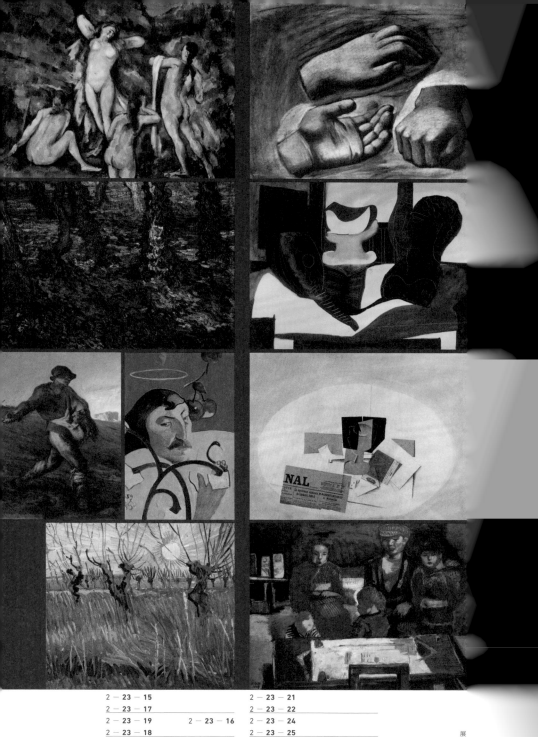

展

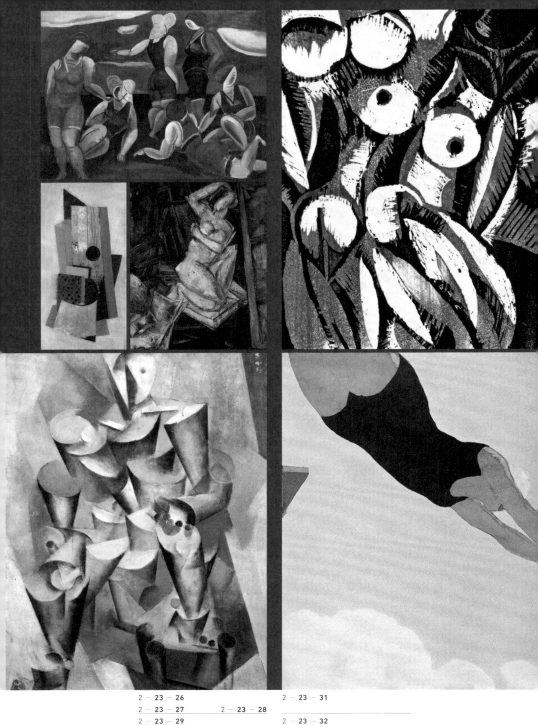

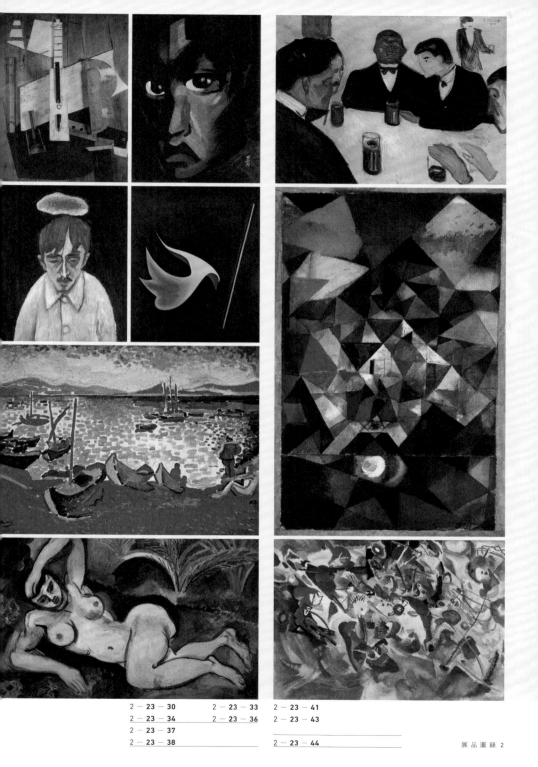

Gaston CALMETTE
Directeur-Gérant

RÉDACTION — ADMINISTRATION
26, rue Drouot, Paris (9ᵉ Arrᵗ)

POUR LA PUBLICITÉ
S'ADRESSER, 26, RUE DROUOT
A L'HÔTEL DU FIGARO

ET POUR LES ANNONCES ET RÉCLAMES
Chez MM. LAGRANGE, CERF & Cⁱᵉ
6, place de la Bourse

H. DE VILLEMESSANT
Fondateur

RÉDACTION — ADMINISTRATION
26, rue Drouot, Paris (9ᵉ Arrᵗ)

LE FIGARO

« Tout par cœur, blasé par cœur, se moquant des sots, bravant les méchants, je me fais un bonheur, en son bonheur, un élégant dîner d'escrimeurs. » — (BEAUMARCHAIS.)

SOMMAIRE

Le Futurisme

M. Marinetti, le jeune poète italien et français, au talent remarquable et fougueux, que de retentissantes manifestations ont fait connaître dans tous les pays, qui a groupé autour de son ardente inspiration de nombreux disciples, vient de fonder l'École du « Futurisme » dont les théories dépassent en hardiesse toutes celles des écoles antérieures ou contemporaines. Le Figaro qui a déjà servi de tribune à plusieurs d'entre elles, et non des moindres, offre aujourd'hui à ses lecteurs le manifeste des « Futuristes ». Est-il besoin de dire que nous laissons au signataire toute la responsabilité de ses idées singulièrement audacieuses et d'une outrance souvent injuste pour des choses éminemment respectables et, heureusement, partout respectées ? Mais il était intéressant de réserver à nos lecteurs la primeur de cette manifestation, quelle qu'en soit d'ailleurs le jugement qu'on en portera.

Manifeste du Futurisme

1. Nous voulons chanter l'amour du danger, l'habitude de l'énergie et de la témérité.

2. Les éléments essentiels de notre poésie seront le courage, l'audace et la révolte.

3. La littérature ayant jusqu'ici magnifié l'immobilité pensive, l'extase et le sommeil, nous voulons exalter le mouvement agressif, l'insomnie fiévreuse, le pas gymnastique, le saut périlleux, la gifle et le coup de poing.

4. Nous déclarons que la splendeur du monde s'est enrichie d'une beauté nouvelle : la beauté de la vitesse. Une automobile de course avec son coffre orné de gros tuyaux, tels des serpents à l'haleine explosive... une automobile rugissante, qui a l'air de courir sur de la mitraille, est plus belle que la Victoire de Samothrace.

5. Nous voulons chanter l'homme qui tient le volant, dont la tige idéale traverse la Terre, lancée elle-même sur le circuit de son orbite.

6. Il faut que le poète se dépense avec chaleur, éclat et prodigalité, pour augmenter la ferveur enthousiaste des éléments primordiaux.

7. Il n'y a plus de beauté que dans la lutte. Pas de chef-d'œuvre sans un caractère agressif. La poésie doit être un assaut violent contre les forces inconnues, pour les sommer de se coucher devant l'homme.

8. Nous sommes sur le promontoire extrême des siècles !... À quoi bon regarder derrière nous, du moment qu'il nous faut défoncer les vantaux mystérieux de l'Impossible ? Le Temps et l'Espace sont morts hier. Nous vivons déjà dans l'absolu, puisque nous avons déjà créé l'éternelle vitesse omniprésente.

9. Nous voulons glorifier la guerre, — seule hygiène du monde, — le militarisme, le patriotisme, le geste destructeur des anarchistes, les belles Idées qui tuent, et le mépris de la femme.

10. Nous voulons démolir les musées, les bibliothèques, combattre le moralisme, le féminisme et toutes les lâchetés opportunistes et utilitaires.

[Le texte se poursuit dans les colonnes suivantes...]

Les Courses

Aujourd'hui, à 1 heure, Courses à Vincennes. — Gagnants du Figaro :

Prix Michelet : Fronde, Frangaise.
Prix Lida : Earnest, First, Bourgogne.
Prix Marathon : Fresnay, Escande.
Prix de Maisons-Laffitte : Nicci, Élisabeth.
Prix du Pilstaxe : Fred Léchêne, Élisabeth.
Prix de La Vézère : Espoir, Élisabeth.

À Travers Paris

Le roi des Bulgares a chargé M. Stanciof, ministre de Bulgarie à Paris, de déposer en son nom une couronne sur le cercueil du chasseur du théâtre Michel. En effet, ce jeune furibard s'était dévoué à reconvoyage soir, pendant les premières représentations du Pont-Courbé et de La Fou la Mer de Montmol, les deux chaperonnières princes du théâtre Michel, le roi des Bulgares avait bien voulu assister à Monte-Carlo.

Nouvelles à la Main

Les récits de la mariée.
— On assure que M. Caillaux et M. Picard se rendront chez le même...

— Mais non, sur le public!

Le Masque de Fer.

— Comment feront ces manifestations de posiers?
— On en fourrera quelques-uns à la boîte....

Le complot Caillaux

M. Caillaux fomente un petit complot tout petit contre ses collègues du ministère, et en particulier contre le président du Conseil auquel il voudrait bien succéder.

...

Léon Marsolleau.

Échos

La Température

Un Monsieur de l'Orchestre

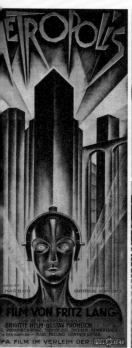

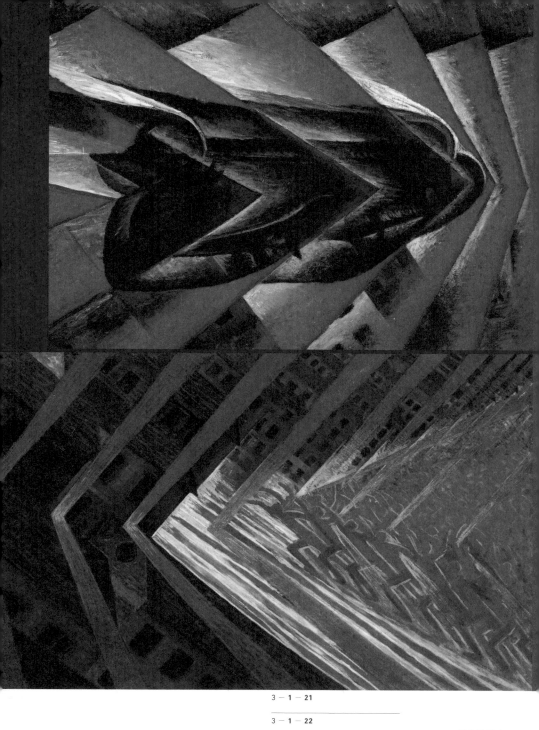

3 — 1 — 21

3 — 1 — 22

展品圖錄 4

超現實主義眾聲回響

Collective Response to Surrealism

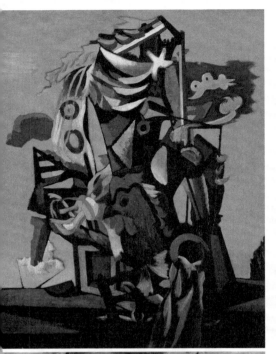

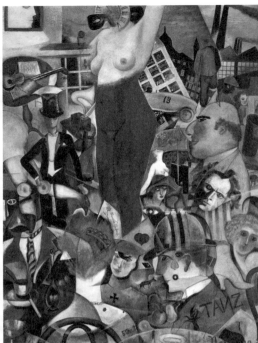

4 − 1 − 1

4 − 1 − 7

4 − 1 − 2

4 − 1 − 6

4 − 4 − 1

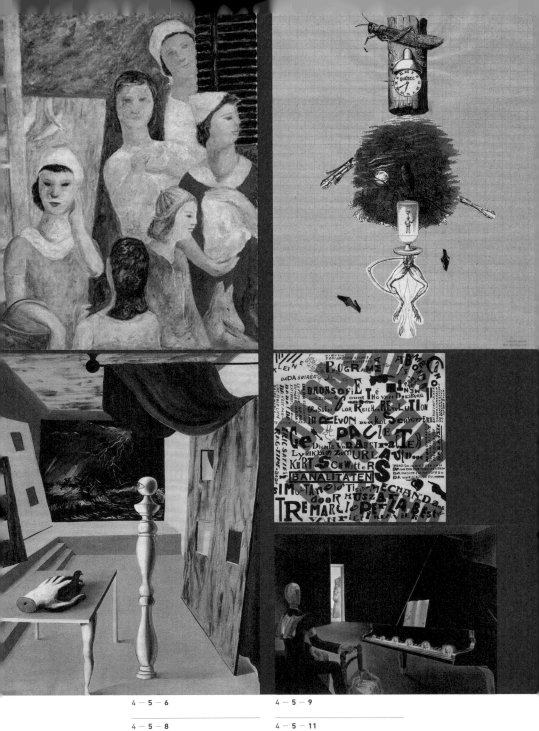

4 - 5 - 6

4 - 5 - 8

4 - 5 - 9

4 - 5 - 11

4 - 5 - 12

DADA SOULÈVE TOUT

(Les Signataires de ce manifeste habitent la France, l'Amérique, l'Espagne, l'Allemagne, l'Italie, la Suisse, la Belgique, etc., mais n'ont aucune nationalité.)

DADA connaît tout. DADA crache tout.

MAIS.......

DADA VOUS A-T-IL JAMAIS PARLÉ :

OUI = NON

de l'Italie
des accordéons
des pantalons de femmes
de la patrie
des sardines
de Fiume
de l'Art (vous exagérez cher ami)
de la douceur
de d'Annunzio
quelle horreur
de l'héroïsme
des moustaches
de la luxure
de coucher avec Verlaine
de l'idéal (il est gentil)
du Massachussetts
du passé
des odeurs
des salades
du génie . du génie . du génie
de la journée de 8 heures
et des violettes de Parme

JAMAIS JAMAIS JAMAIS

DADA ne parle pas. DADA n'a pas d'idée fixe. DADA n'attrape pas les mouches

LE MINISTÈRE EST RENVERSÉ. PAR QUI? PAR DADA

Le futuriste est mort. De quoi ? De DADA
Une jeune fille se suicide. A cause de quoi ? De DADA
On téléphone aux esprits. Qui est-ce l'inventeur ? DADA
On vous marche sur les pieds. C'est DADA
Si vous avez des idées sérieuses sur la vie,
Si vous faites des découvertes artistiques
et si tout d'un coup votre tête se met à crépiter de rire,
si vous trouvez toutes vos idées inutiles et ridicules, sachez que

C'EST DADA QUI COMMENCE A VOUS PARLER

II 130

4 — 5 — 14

4 — 5 — 17 4 — 5 — 18

4 — 5 — 21

4 — 5 — 19

4 — 7 — 1

ADAISME, INSTANTANÉISME

391

Journal de l'Instantanéisme

POUR QUELQUE TEMPS

L'INSTANTANEISTE EST UN ÊTRE EXCEPTIONNEL CYNIQUE ET INDÉCENT

LE SEUL MOUVEMENT C'EST,
LE MOUVEMENT PERPÉTUEL!

L'INSTANTANÉISME : EST POUR
CEUX QUI ONT QUELQUE CHOSE A DIRE.

Dans son prochain nu-
méro " 391 " donnera une
liste des premiers Instan-
tanéistes hommes excep-
tionnels.

IL N'Y A QU'UN MOUVEMENT
C'EST LE MOUVEMENT PERPÉTUEL!

L'INSTANTANÉISME : NE VEUT PAS D'HIER.
L'INSTANTANÉISME : NE VEUT PAS DE DEMAIN.
L'INSTANTANÉISME : FAIT DES ENTRECHATS.
L'INSTANTANÉISME : FAIT DES AILES DE PIGEONS.
L'INSTANTANÉISME : NE VEUT PAS DE GRANDS HOMMES.
L'INSTANTANÉISME : NE CROIT QU'A AUJOURD'HUI.
L'INSTANTANÉISME : VEUT LA LIBERTÉ POUR TOUS.
L'INSTANTANÉISME : NE CROIT QU'A LA VIE.
L'INSTANTANÉISME : NE CROIT QU'AU MOUVEMENT PERPÉTUEL.

4 — 5 — 22 4 — 7 — 2

4 — 5 — 20 4 — 7 — 4

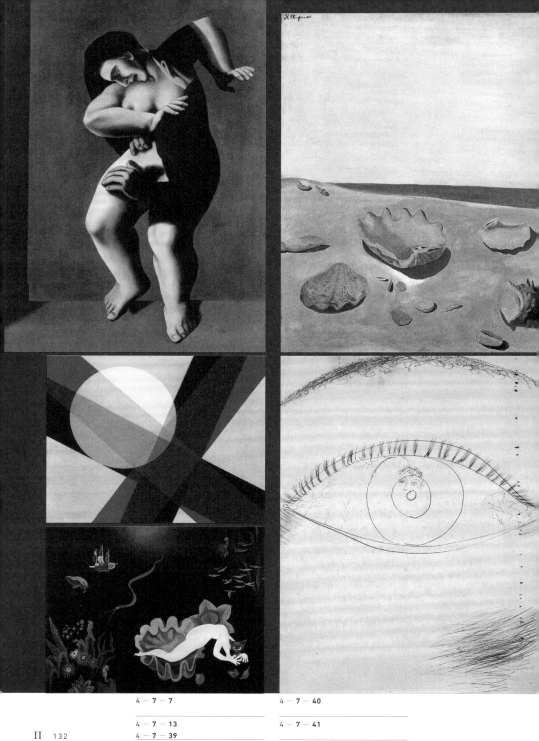

4 — 7 — 7

4 — 7 — 13
4 — 7 — 39

4 — 7 — 40

4 — 7 — 41

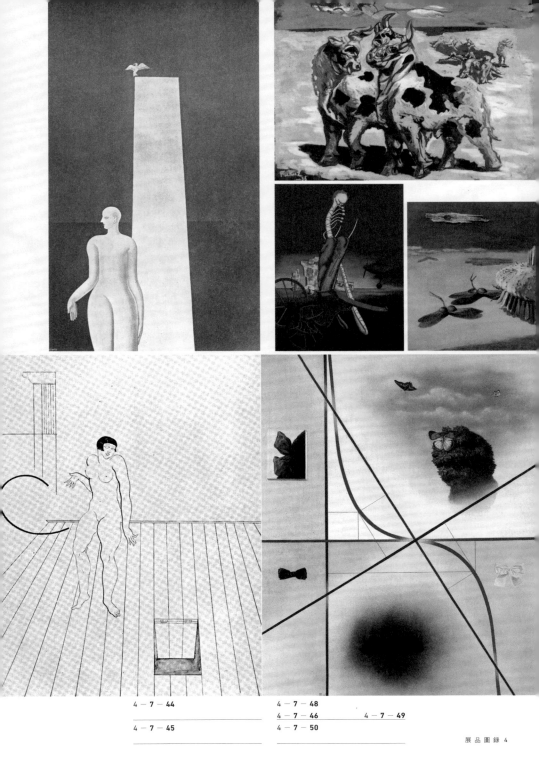

4 — 7 — 44

4 — 7 — 45

4 — 7 — 48

4 — 7 — 46　　　4 — 7 — 49

4 — 7 — 50

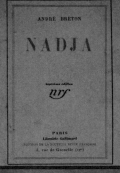
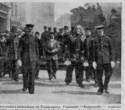

機械文明文藝幻景

Civilization of Machines and Illusions in Art and Culture

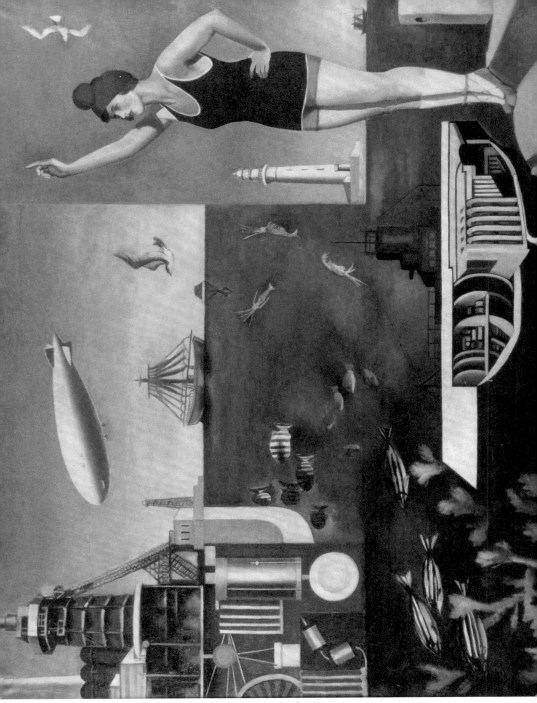

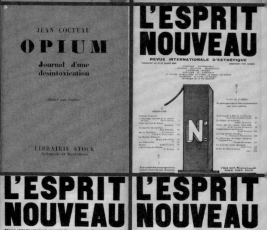

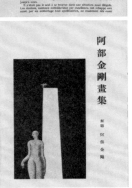

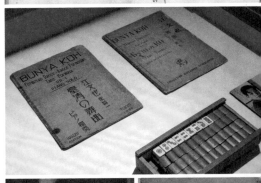

立體主義繪畫

李仲生

5 — 12 — 7

5 — 12 — 8

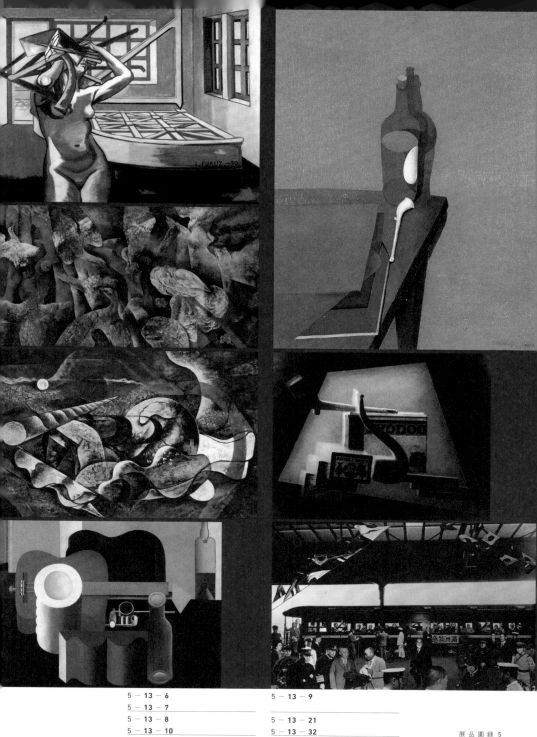

5 — 13 — 11
5 — 13 — 12
5 — 13 — 13
5 — 13 — 14
5 — 13 — 15
5 — 13 — 16
5 — 13 — 17
5 — 13 — 18 5 — 13 — 19

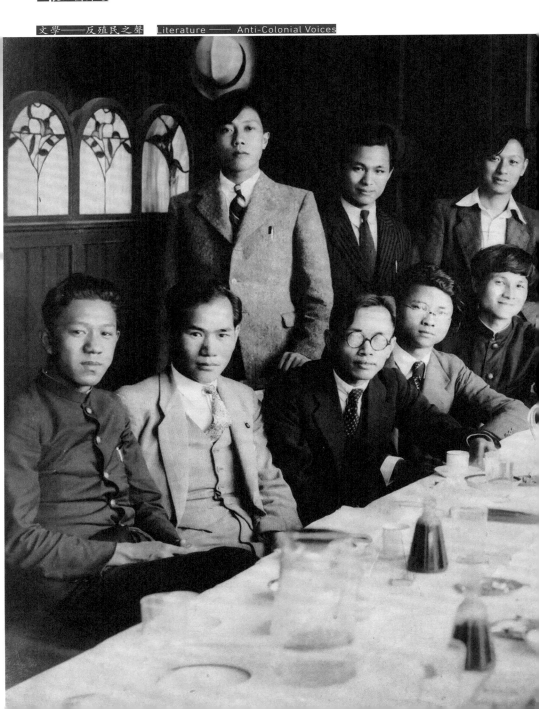

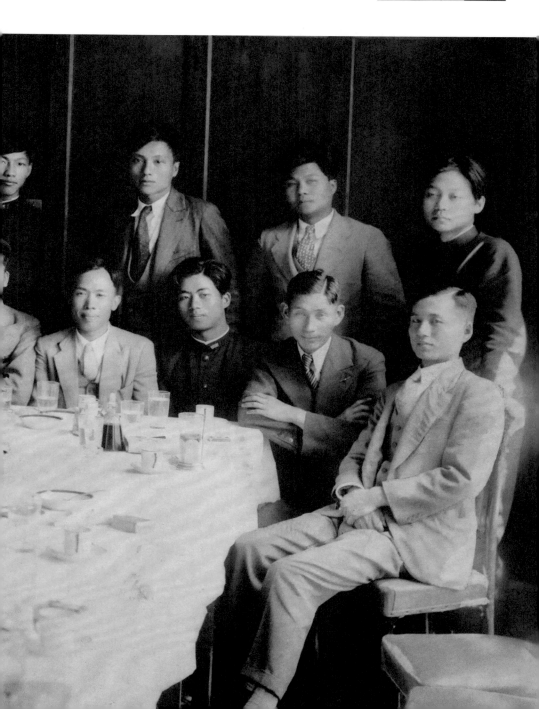

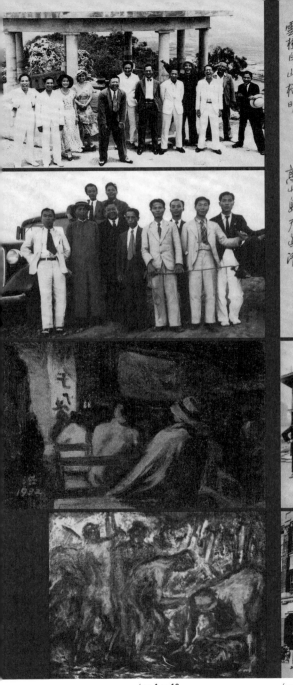

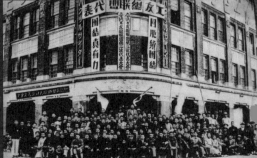

（一）
台灣 台灣 咱台灣、海真闊、山真高（續權）、
大船小船的路關、
遠（沉）來人客講汝美（續水）、
日月潭、阿里山、
草木不時青跳跳、
白令系過水田、
水牛脚脊鳥秋叫、
太平洋上和平村、
海真闊山真高（讀雅）、
美麗島是寶庫、
金銀大樹滿山湖、

（二）
挽茶国仔唱山歌、
雙冬稻仔來了、
果子魚菜青香多（狂）土、
吉時明朝鄭國姓、
愛救國連帝都、
開墾運管大刣誅、
上天特別相看顧、
美麗島是寶庫、
受救島尺真清、
西近福建省、

（三）
石頭指（新）倚（和）東相挾（銃）
西澤瑞士穩胡成、
燭紅火擋電燈、
九州東北平、
高破島尺真清、
山內兄弟尚（猶）少漢、
大家心肝着和平、
雲極白、山極明、
高山島天真清、

THE FORMOSA

臺灣

1923

世界改造と臺灣人の自覺

將來の植民政策について

亞細亞復興と日本の植民政策

日米關係の新紀元

民意と涉交渉の臺灣豫算

論普及白話文的新使命

漢文改革論

號一第　號月一年四第

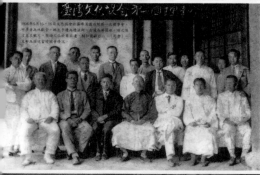

THE TAI OAN CHHENG LIAN

臺灣青年

近代政治の理想

太平洋會議とは何ぞや

臺灣の現在及將來

臺灣敎育改造論

冷し「ビール」

臺灣敎育に關する私見

中日親善の要諦

近世植民史概要

悼林仲淑君之近

小作法之制定如何

號二第　卷三第

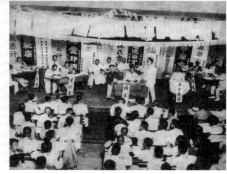

6 ― 4 ― 5
6 ― 4 ― 6
6 ― 4 ― 7
6 ― 4 ― 8

6 ― 5 ― 2

6 ― 5 ― 3

展品圖錄 6

臺灣文化設協會第一回理事會ノ介

臺灣文化協會創立趣意書

案ズルニ方今ノ所謂文明ナルモノハ物質萬能ノ時代ナリ現在ノ思想ハ混沌支離ノ時代ナリ挽近ノ機運ハ建設改造ノ期ニ向シテ動ク我ガ臺灣ハ帝國ノ南端ニ位シ海外ニ孤懸セルガ故ニ常ニ世界ノ進運ニ遅レタリ然リト雖モ林子平先生ガ日本橋ノ水ニ欧米ニ通ズト云ヘリシ如ク臺灣海峽ハ實ニ東西南北ノ船舶ガ往来スル關門ナルニ同時ニ世界潮流ノ相會スル所ナリ然ラバ豊獨リ文化ノ之レニ伴ザル理アランヤ順ヲレバ今ヤ島内ノ新道徳ノ建設未ダ成ラザルニ舊道徳ハ早次第ニ衰頽シ之レガ爲メニ社會ノ制裁地ニ墜チ民心混淆シ甚シキハ臺灣前途ノ爲メ最モ寒心スベキ所ナリ之レヲ匡救センニハ文化ノ向上ヲ圖ラザルベカラズ是ハ吾人ガ大ニ感心アリ乃チ同志ヲ料合シテ本會ヲ組織シ文化ノ向上ヲ圖リ更ニ一般科學ノ趣味ヲ喚起シ其ノ普及ヲ爲シ往來ラシメ道徳ノ扶植益ナシト云ハン然レドモコレ善懸ヲ穿キ遠ニ教育ノ普及ヲ助ケ文明ノ進歩ヲ促シ文化ノ振興及體育ノ發達ヲ圖ルニ在ルナリ乃チ本會ノ設立ヲ提唱シ大方君子ノ御諒察ヲ御贊同ヲ希フ所以ナリ

臨牀講義

臺灣と云ふ患者に就て

一、姓名　臺灣島
一、性質　男
一、年齢　二十七才
一、現住所　大日本帝國臺灣總督府　東經一二〇―一二二、北緯二二―二五
一、職業　世界平和第一關門ノ守衛
一、遺傳　前記ノ如キ血統ヲ受けたる遺傳性素質

（以下本文省略）

一、診斷　世界文化に於ける低能兒
一、原因　智識の營養不良
一、經過　慢性病なる故經過長し
一、豫後　素質純良なる故適當なる療法を施せば速やかに治療すべし。又は往事再遷延することあれば病膏肓に入り死亡する處あり。

一、療方　療法
　　原因療法即ち根治療法
　　正規學校教育　極量
　　補習教育　　　極量
　　幼稚園　　　　極量
　　圖書館　　　　極量
　　讀報社　　　　極量

右合劑調和し連用すること二十年にして全治すべし。其他効くべき藥品あるも之れを略す。

大正十年十一月三十日

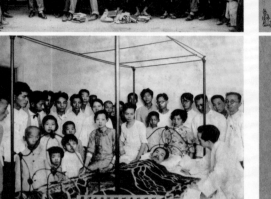

蔣渭水先生臨終前攝影

文化講演

一、場所 花壇臨時講座（李山火氏宅）

一、日時 新 十二月二日午後六時半起　舊 十二月二日午後六時半起

辯士及演題如左

農村文化之建設　　陳逢源先生

人々都愛求平安　　林篤勳先生

人生之價值　　　　李中慶先生

財子壽考　　　　　蔡培火先生

政談講演會

日時　十二月二日午後六時

場所　臺南市公會堂

辯士及演題

用語　臺灣語

發起人　王受祿
　　　　黃金火

臺灣議會的主張　　陳逢源君

無視民意的臺灣政治　韓石泉君

要設臺灣議會的理由　蔡培火君

請恁大家　來聽一聽
我們的主張!!!
到底有道理沒有？

臺灣工友總聯盟
創立宣言

帝國主義者，受著歐州大戰的影響而發生經濟界的恐慌、因爲要解決這個困難問題、故不得不加緊壓迫本國的無產階級和掠奪植民地的民衆。於是乎植民地的民衆也受著帝國主義的壓迫和世界的潮流所刺戟、漸々地覺醒起來。尤其是植民地的勞働階級所處的地位、是一方面受帝國主義者的掠奪、一方面受現社會制度上的經濟的社會的壓迫、故此勞働階級的生活最爲困苦。因此植民地的勞働階級很容易覺醒！而走到解放運動的路上來、成爲民衆解放運動的中心勢力、取得領導的地位。所以殖民地的勞働階級、自然是民衆解放運動的急先鋒前衛隊、這就是叫做植民地的勞働階級的歷史的使命啦！

我們臺灣的勞働階級、占農工商學四民中的第二多數、至少也有壹百多萬人、實是臺灣民衆中的重要部分。我們看々臺灣人的環境和地位、我們不得不感覺著我們臺灣勞働階級的歷史的使命、是很重而且大的。所以我們應該急起直追自認爲民衆解放運動的前衛隊。如果我們要盡此天職完這使命須要集中勞働階級的勢力、組織統一鞏固之團體、信眾一定的主義、防止小兒病與老衰症、把持理想凝視現實、極力去奮鬥才成呀！

我們這個臺灣工友總聯盟、是應時勢的要求而出現的團體是要去努力奮鬥擁護勞働階級的利權的總機關。而從事於勞働階級的政治的經濟的社會的解放運動、造成臺灣民衆解放運動的前衛隊、以盡臺灣勞働階級的歷史的使命。臺灣的勞働階級趕快覺醒起來！工場的工人、手工業者、店員暨諸勞働大衆、齊集於臺灣工友總聯盟的旗幟下來奮鬥罷！

二月十九日

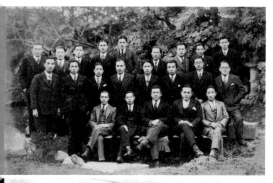

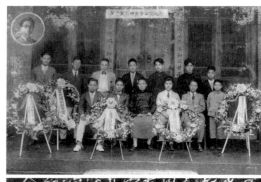

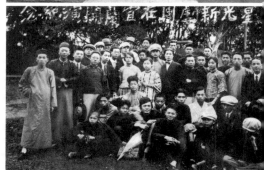

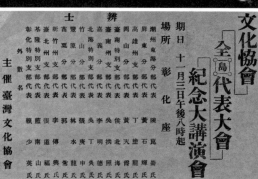

臺灣文藝　創刊號　臺灣文藝學奉公會

文學臺灣　秋季號　第三卷　第三号

臺灣文學　第四卷第一·二集　冬季號

第一線

文藝雜誌　冬　2　台灣藝術復興協會發行

臺灣小說集　藝術化叢書　1　大木書局

台灣新文學　6·7月合併號　1937

文藝評論　新年号

臺灣藝術　5

社會上用在叫做藝術（？）這方面的人、實在費了很多的精力。你看！要印刷文學家的作品之印刷工們要多少人？要費多少的時間？一個文學家要完成他的作品、要多少去扶養他？時間要空費多少？勿論從事何等的藝術行動、我們都會知道燒了人們的精力實在不少。

你看有人們為着藝術的因襲、實地一生的勞力、機所獲取來的金錢去保護與鞏固着藝術。勿論是音樂、彫刻、繪畫、文學、演劇等都是一樣的。

製藝術這樣的重視、權力的維持他、到底社會的人們所維持着的叫做森術這個東西、還常得過那人們的犧牲、重視嗎？到底藝術的目的是為着什麼？是為着誰而存在的？這勿論是要從事藝術的人、或是要鑑賞、親近藝術的人們都是最重大的問題、是現在不得不去研究的一個重大的問題。我要在這裡略述一下。

二、藝術是什麼東西

藝術是什麼東西呢？這答復自古至今、實在發表了不少的藝術論。可惜！能夠明白地應答我們、使我們滿意的有幾人？着過去諸大家對于藝術本質的定義、「有的說：『感情的傳達』有的說：『思想感情的傳達』這樣定義老實不能說是完全的。怎樣呢？例如有一個人、去登山的時候、過着猛獸出現、驚的魂不付體、幸得其生命沒有損失。他回到家裏時、馬上復述其事給人家聽。人家雖然是在糖他處說話、老實已經如身過着猛獸一樣、心裡頭已驚的擺跳不已。那束若是照上面的定義說來、這也可以說是藝術了。其實這個行動絕對不能叫是藝術的、因為藝術是意識的行動、去求自己以外的共感、努

臺灣の演劇に就いて
＝＝主として臺灣語による演劇＝＝

耐　霜

既成演劇の檢討

現在臺灣にある既成演劇を檢べると、その有してゐる社會的地位を調べて見る事が、一番分り易いのちやないかと思ふ。お祭りとか或は舊慣的に階段々や閉口的に演ずる事は勿論の事、劇場で演じてゐる旅行發賣及資賣は臺灣を四杯々々飜弄すると字數も時間的に窮つてゐるから我が羅州白を呈してゐる。一時全局の羅數紳士達や有力者達は漸次に失ひ、經營難の現狀を展くして冬場を呈してゐる歌仔戲の臺を、さうして反劇的の臺が嚴として今日、いやいや冬場を呈してゐるのかを調べる事は吾々のこれからの演劇に取

つても良い教訓である。

一、四杯及亂彈の衰れた主なる理由そのものが恐らく始んど分らない言葉で演んだ理由を擧げられて、その唯一の生命たる藝術精神が漸次に衰れて、藝の多くも亡くなる。

一、口繩で以て敬へられて來た四杯及亂彈の分らない言葉に代へて臺灣語で演じてゐる歌仔戲の臺れた主なる理由は四粹及亂彈より言葉の分らぬ者も亡くなつたのを恰然なる使ひ易いの正なる（支那）の京劇及羅州戲の臺れた主なる理由は言葉

臺中演劇俱樂部の組織經過について

林　朝　培

再三再四の具體的の練習工作を、八月十六日午後一時半から、我々は臺中演劇俱樂部の發會式を、カフエーエンパイレスに於て、擧行した。

此處に二年來の臺灣に於ける新文學運動の再出發と稱へられ、其の機關として文學運動の再出發を企圖すると共に、其の機關として文學運動を促進せんが爲めに、今や演劇運動の間にも、切に待たれて來た。

新しき演劇運動の勃興に際して、我々は此の困難とも思はれる劇的作工作を敢行し、星夜に運動せんが爲かな。

其の爲めの研究機關の必要は絕對的なものの思に迫られて場合月には遷移されて居つた。其の事を遂ぐ並に俱樂部の組織、經過報告に入る。

臺灣の新文學運動の再出發は、實に其の第一步を踏み込んで意義ある其の時期に達して來たから、重しく此の創立と確立に向つて開拓建設し、前途はけれどもない。

今や演劇の勃興するに當つては、演劇運動は此れからが重大なる其の時期に當面して來てゐるのである。今度も必要なるのである。

會式の當日は、演劇運動に對して關心を持つ有意のものを一堂に網羅することが出來た。

七月二十二日の第一回準備會以來、懷し此の計劃された綜合的改革方針は、全員に於て此の主題とに向つて賛成の分針は、在來の如き獨裁的組織を無視して五時頃有の意義に於て賛同する綜合的の經過の分計に入る。

そは實に全線に亙つて力を盡くし、その熱烈なる討論があり、會は俄かに賛成して左の如き決定事をした。

一、研究會の名稱を「臺中演劇俱樂部」と稱

青年と臺灣 (二)
＝新劇運動の理想と現實＝

志　馬　陸　平

「草山では、長湯の後の無駄話が湧つて、さう〳〵風邪をひき、まる一ヶ月ばしこんでしまつたね。お酒で、編輯氏からは、お叱言を食ふし、此の御無沙汰、すいけた天井を睨んでは空々しく此の數日、毎日、いけれた天井を睨んでは、僕の氣持が減入つてしまつてゐるのだ。その信じさせふれの意氣にもえてゐた築地小劇場で、今日は一つ、全部の僕の氣持が減入つてしまつてゐるのだ。

ではないかと、僕の樂屋は引き立てないのだ。數ある臺灣の文化運動の中で、最も顧みられる事少いのは演劇運動について、今日は一つ、全部ではりにまる臺灣の數々ある臺灣の文化運動の中で、最も顧みられる事少いのは演劇運動について僕の杜撰な資料の蒐め方には、漏れた點もあるだらうしまた曲々なる部分けは掴んだ行くつもりだ。相對の君は、默つたまゝ僕の獨白を聽いてゐて欲しい。いづれ批判は後で聞く事にするから。

臺灣の新劇運動についての僕の思ひ出を語つた所で、既に僕の物心つく以前から、此の島では新劇運動が行はれてゐた。それらについては當時の大人についていろ〳〵に訊ねて見るのであるが、本島に於ける新劇運動のスタートは、先づ臺中州下の客莊さと言ふ所に依る「炎峰劇團」と言ふ新劇研究團體によつて起されたものである相だ。その動機は、當時、創立第二年を迎へて新興の意氣にもえてゐた築地小劇場で、その故鄕炎峰に歸つて技術的涵養を受けた木島人留學生君若が、東京で新劇運動の洗禮を受けた木島人留學生君若が、その故鄕炎峰に歸つて起したもので、大正十四年のはじめ頃、本島人諸君に依る劇團の公演は、その故鄕炎峰に歸つて起したもので、演は、この「炎峰劇團」の公演から二ヶ月程後に、島都臺北に於て見る事が出來た。

"新劇運動の草分け"

論評

臺灣の鄉土文學を論す

吳　坤　煌

（一）

『故鄕は少年時代の不可思議なる夢を包んでるものである』とはつゝり覺えてゐないが、確か、吉田絃二郎氏が何處かの本で言つた言葉だ。之は甘き夢に戟つてゐる未だに人生の荒波にもまれざる若者――即ち、社會生活に對する憾かなる思想の意識を持たない少年時分の稚ゐが淚を、先殿の新民報としてのに僅かに口にした時、故鄕の定義に終つたＳ君が、蘇峯氏の文句に就いて述べん容れらる一定の社會に生息して生活の體驗がある者には、必ずその生忘る〳〵態はさま〳〵な多数の感慨が印象せられる處を、之を故鄕としてある。

『故鄕は少年時代の不可思議なる夢を包んでるものである』を引張つて來て、之と同じ樣な事を云つてゐる。之も甜と大同小異、古の俳人云ふ通りであつて、過去のみに陶醉して現在を知らざる者よく云ふ通りで居る。勿論故鄕と云はれた時、過去の意識が再持されて、今まで最も强い經歷內容、即ち過去の印象が頭に上つて來るのは誰も必經驗する事である。だが、其れも多く、非常に漠然たるものであり、記憶に殘つて居ると云よよりも寧ろ現在の意識に戟然と喚起されて現はれたものである。つまり現在の體驗內に若しも生理的に全然圓滑の健康さのみなく、社會生活に何等も普通なみの人間にし容かに過去を反映するものである。つまり現在の體驗內て、一定の社會に生息して生活の體驗がある者には、必ずその生

新劇運動の再出發に際して

此處に二年來の新文發運動出現に伴つて高まつて來た、今や臺灣圖劇の再出發が方々で企られ、新劇の大衆的關心が非常なるに高まつて來た。臺北を中心に開力開の活動を開きたい。今や臺灣圖劇の再出發が方々で企られ、新劇の大衆的關心が非常なるに高まつて來た。臺北を中心に開闢力開の活動を止めるといふ、斯くの如き演劇圖劇の勃はで、今後の臺灣演劇及び演劇文學は、今や臺灣圖劇の再出發が方々で企られるといふ、より大の目的を達する爲めに、演劇及び映畫の仕事である。その第二の病狀的障碍は、もう一つ、相互連絡の使命を果すことは非常に困難で、雜誌に於て演劇及映畫に關する研究、批判、相互連絡の使命を果すことは非常に困難で、雜誌に於て演劇及映畫に關する研究、批判、相互連絡の使命を果すことは何と言つても非常に困難であったと言はなければならない。

演劇映畫欄は脚本の協力を求めて、一地盤として演劇實現せしめねばならぬと考へられる。斯る敵慨に鑑み、今後の臺灣演劇文學は、今や臺灣圖劇の再出發が方々で企られ、新劇の大衆的關心が非常なるに高まつて來た。

演劇及映畫欄は脚本の協力を求めて、一地盤として演劇實現せしめねばならぬと考へられる。

然らば、その第一の病狀的障碍は、もう一つ、相互連絡の使命を果すべきことは何と言つても非常に困難であったと言はなければならない。

盤大いに各演劇關係者の協力あるべきであるが、もう一つ、文學するも又一方から積極的に働きかけるべき

飽まで支那式
山海關の皇軍將校の
暗殺を目的とする決死便衣隊

前五路軍總司令
叛將?超の公開裁判
公正を天下に示す
法廷にマイクを取付けて放送

全協系左翼分子
當局の裏を搔いて
物凄い暗躍赤化振り

頑固と尊大もはなはだしく
米國船長始末書を書く
横濱水上署員の憤怒を卑んで

臺中州第五回
方面委員總會
臺中市民館に於て

高雄商工會の
勤績店員表彰
三年以上四十二名

共産黨殘黨の策動
新檢擧者十名を起訴
前總選擧に於る共産分子の蠢躍に鑑み
思想部檢事の眼は光る

スピード時代に入る臺北に
二十錢タク出現

日本共産黨組織の
陰謀暴露し巨頭檢擧
警戒陣の活動により不穩文書押收
昨年來の潜行的策動

總選擧で儲ける人々
地方中小商人間にも

臺南運河の
地藏尊
近く寄附募集

臺北の
節分
萬華は寂び

臺北の
櫻花園

臺灣工友總聯盟
全島代表大會

宮原博士へ
送つた脅迫狀

高雄市の
お化デー

英王チャールス第一世の
首を刎ねられた命日に
軍縮全員會議

英京からの放送
陸海軍も參加
全日本スキー大會

國際聯盟派遣
共産黨三、一五事件

常勝の榮冠を持つ
鐵團は不參加?

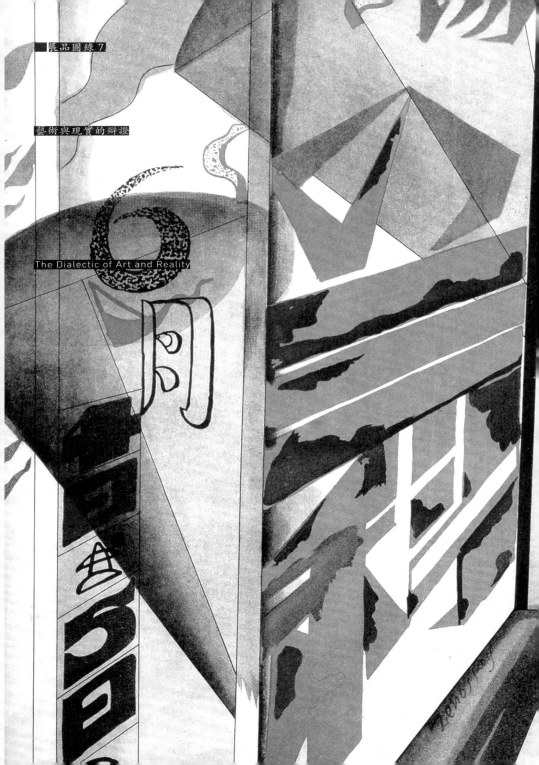

展品圖錄 7

藝術與現實的辯證

The Dialectic of Art and Reality

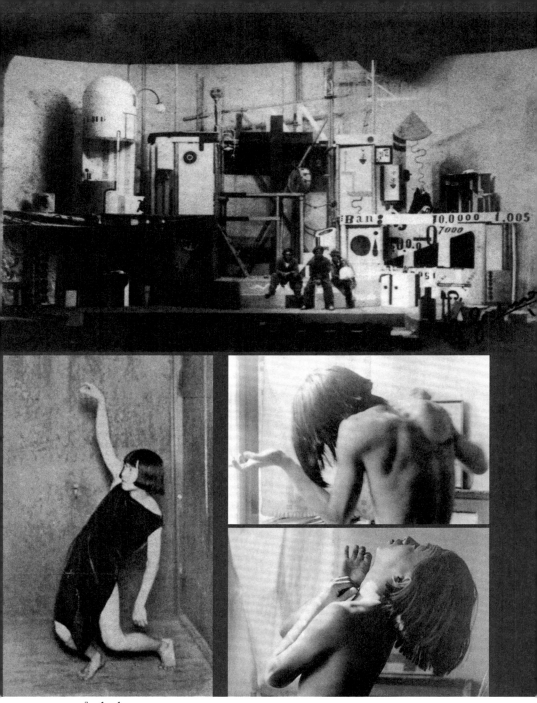

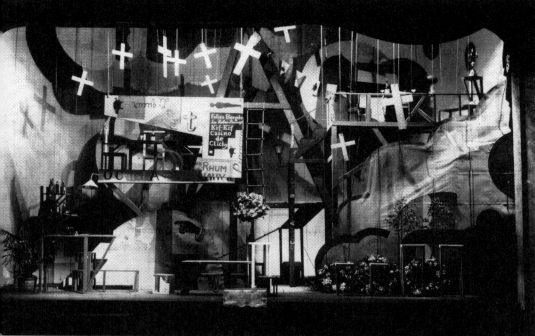

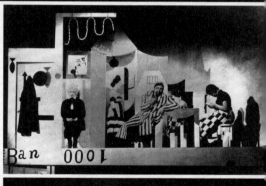

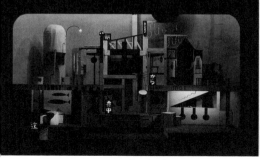

7 - 2 - 5

7 - 1 - 3 7 - 2 - 7

7 - 2 - 6 7 - 2 - 8

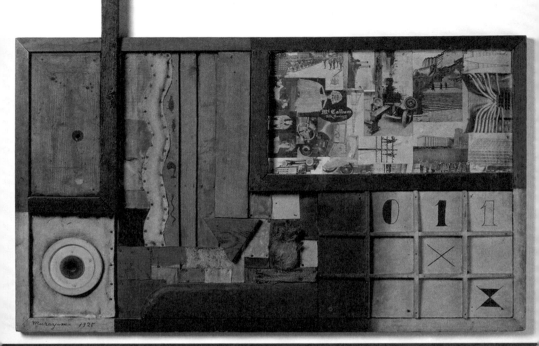

7 — 4 — 1

7 — 3 — 1 7 — 3 — 3

7－3－2　　　　　7－5－1

　　　　　　　　7－5－3

7－9－2

7－5－2

7－11－3　　　　7－11－4

7 — **7** — **1**

7 — **7** — **3**

7 — **7** — **2**

7 — **7** — **4**

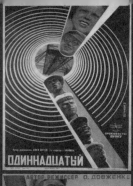

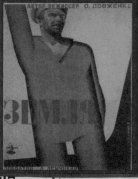

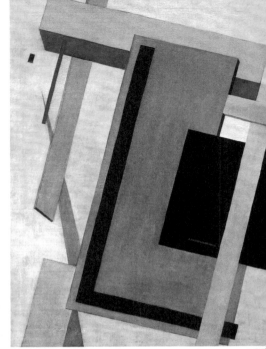

7 — 12 — 3

7 — 13 — 6

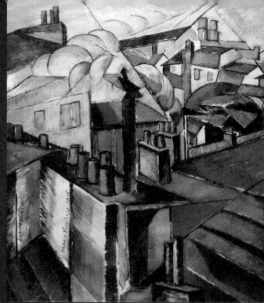

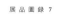

展品圖錄 8.

地方色彩與異國想像

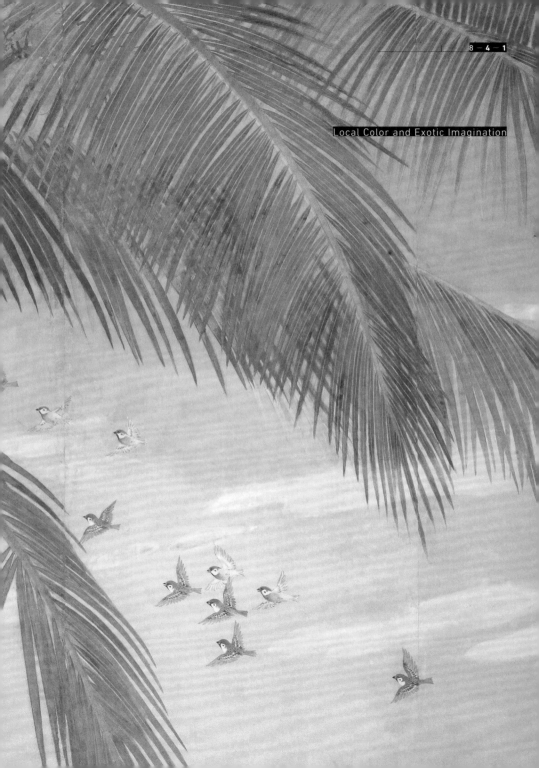

Local Color and Exotic Imagination

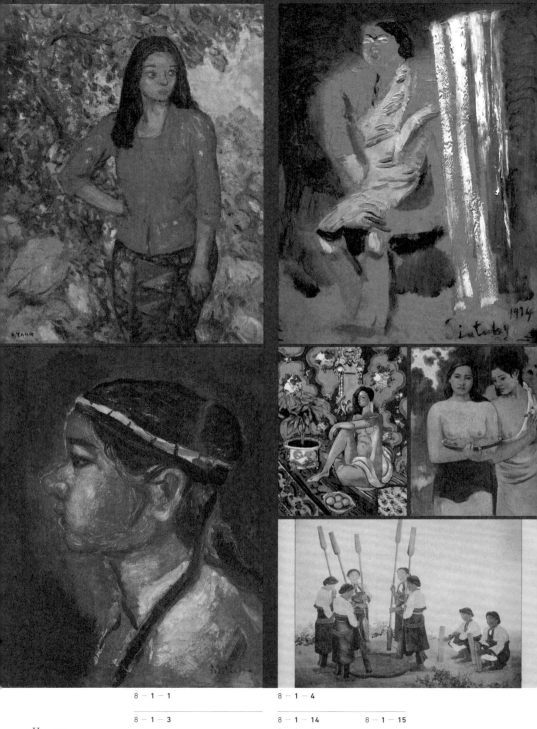

飯田實雄

カンナを持てるバルパ

南方聖典禮讚圖想

飯田實雄

後藤俊

阿里山の男

三島利正

歸路

院田繁

新高遠望

桑田喜好筆

向岡風景

線鄉旺

サ・ミ・ドンヨ

桑田喜好

聽 道 雲

立 石 鐵 臣

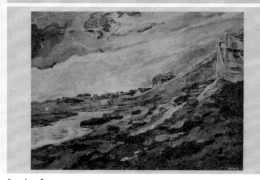

8 — 5 — 3 8 — 6 — 2
8 — 5 — 4 8 — 7 — 3
8 — 6 — 1 8 — 7 — 4

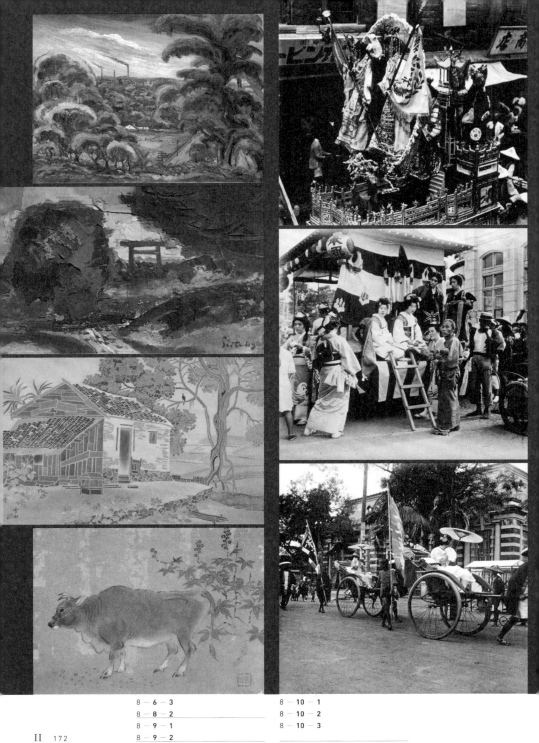

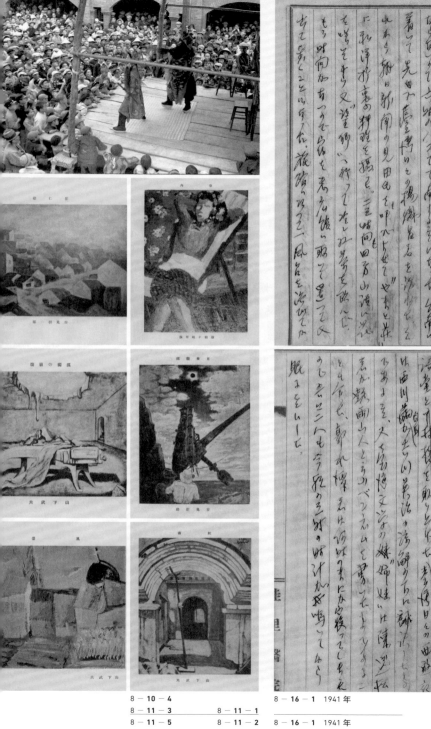

戰爭・政治・抉擇

War, politics, decision

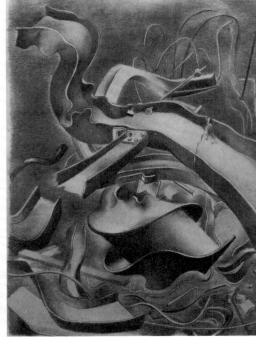

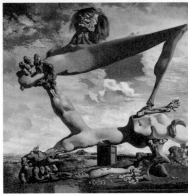

9 — 1 — 1

9 — 3 — 2

9 — 2 — 2

9 — 3 — 1

9 — 4 — 1 9 — 4 — 2

9 — 4 — 6

銃後の護り

郭雪湖

9 — 5 — 1

9 — 6 — 1

9 — 6 — 2
9 — 6 — 3
9 — 7 — 1

9 — 7 — 2

9 — 7 — 4

■展品圖錄 10

白色長夜

A Long White Night

10 — 1 — 4

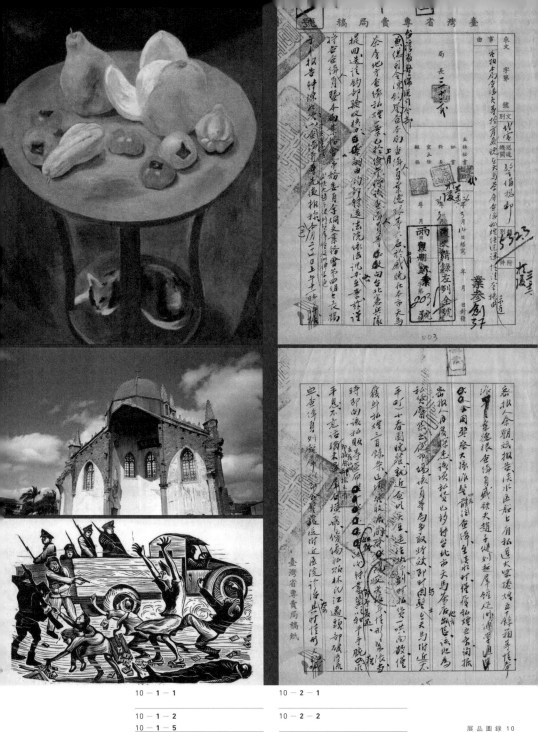

10 — 1 — 1

10 — 1 — 2
10 — 1 — 5

10 — 2 — 1

10 — 2 — 2

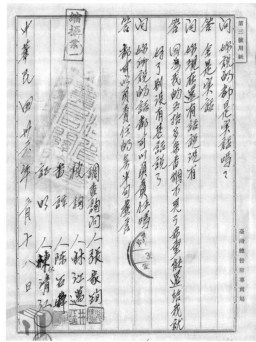

我在恐怖的火燒島

黃榮燦

（女婦族番上島燒火）

祝慶
臺灣光復

展覽省政長官台灣

黃榮燦先生の木刻藝術

立石鐵臣

10 — 2 — 8

10 — 2 — 11

10 — 3 — 3

10 — 3 — 4

10 — 3 — 5

展品圖錄 10

10 — 4 — 1 10 — 4 — 2

10 — 4 — 3

10 — 4 — 5

Continued Unrest Reported In Formosa

NANKING, March 9 (AP)—Chinese press dispatches today said unrest was continuing throughout Formosa and the islanders had taken over two district governments.

They said there had been no further violence since the outbreak of February 28, in which 500 persons were reported killed, but that the Formosans were employing passive resistance tactics against the Chinese administration.

The big island east of Hongkong was restored to China upon the Japanese surrender after being ruled by Japan for 50 years.

Lin Yi-chung, Kuomintang (Chinese government party) boss in Formosa, was reported to have been summoned to Nanking, where Generalissimo Chiang Kai-shek ordered him to follow "a lenient, peaceful policy."

THE NORTH-CHINA

70 Formosan Executed During Riots

Nanking, Mar. 26.—AP.—More than 70 Formosans constituting the personnel of the "people's government" established at Kiayi, a railway city 35 miles northeast of Tainan, were executed by the government military authorities during the recent rioting, according to a Chinese press report from Taipei.

The personnel, reported to have been executed March 24, included "Mayor" Chen Fu-lao, "Chief of Staff" Lo Yi, "Propaganda Minister" Hsu Sien-chang, and Commissioner of Police Chen Yung-tao.

According to Central News, however, which quoted an official communique of the Tainan garrison headquarters, more than 100 Formosans suspected of subversive activities were arrested since March 3, with three of them being executed.

Seizure of Arms

The report adds that government units have handed over to the garrison command more than 480 rifles, 25 light machineguns, seven heavy machineguns, more than 30 pistols and 100,000 rounds of ammunition surrendered by or seized from Formosan civilians in south Formosa (excluding the Kiayi and Tainan areas).

Meanwhile a delegation of Formosan leaders in Nanking and Shanghai in a message appealed to Minister of National Defense Pai Chung-hsi to cease his policy of retaliation against Formosans which, they said, Governer Chen Yi has been pursuing since March 19.

The message said 10,000 Formosans have been "killed," thrown into the sea or are missing" as a consequence of Chen Yi's measures.

Atrocities Reported

Chiang Armies Kill Formosans, U. S. Editor Says

By the Associated Press

SHANGHAI, March 30—John W. Powell declared today in an article in his newspaper China Weekly Review that Chinese troops sent to Formosa to quell riots which started after February 28 had perpetrated "some of the most unimaginable atrocities."

Powell, son of the late famed editor, J. B. Powell, wrote that a conservative estimate placed the number of Formosans killed at 5000, with thousands more imprisoned. He had newly returned from a visit to Formosa.

(So far as is known Powell is the only American correspondent who has succeeded in going to and returning from the big island province off China's east coast since rioting began.)

(No immediate comment was forthcoming from Chinese government sources, but the government previously has depreciated the extent of the scantily reported Formosan disorders.)

Powell added the disorders culminated a year and a half of flagrant Chinese misrule which he said squeezed and oppressed the Formosans far worse than when they were ruled by the Japanese.

TAIWAN 'BLOOD BATH'

Powell's article, entitled "Blood Bath in Taiwan," said the administration of Governor Chen Yi had coupled trickery with a reign of terror which he said was probably unequalled in the history of Kuomintang China and thus had virtually suppressed the rebellion.

Powell wrote that the riots were preceded by extremely severe searches of shops and peddlers' wares, and a mob marching toward Chen Yi's office to ask for compensation of survivors and punishment of the policemen. He said police fired into this crowd and killed four Formosans, wounding several others.

Meanwhile, his account went on, another mob beat two policemen to death, sacked a tobacco monopoly building and burned all its goods. He said other mobs roamed the streets, grabbing and beating up mainland Chinese they could find and seeking many Chinese homes.

By March 1, he related, rioting had spread to most of the cities of the island, and many were in the hands of the Formosans. Communications had collapsed and most police left their posts.

COMMITTEE ARRESTED

He said a truce was arranged with a committee of prominent Formosans which had been formed to campaign for political and economic reforms. This committee drew up 32 demands which he would have assured near independence.

Powell reported that the Governor, who was expecting troops from the mainland, gave the impression he was making concessions, but when troops arrived March 13, he wrote, there was a "blood bath," in which troops shot Formosans on sight.

He quoted foreign eyewitnesses as saying in one instance 20 youths in a village between Taipei and Keelung were emasculated after their ears were cut off and none left before they were bayoneted through the back into a creek.

He said one foreign observer watched troops searching houses to wantonly shoot down whoever opened the door.

Powell concluded that "with the situation what it is in China today, there is little hope that anything constructive can be done in time to save the island economically or politically for China."

FORMOSA KILLINGS ARE PUT AT 10,000

Foreigners Say the Chinese Slaughtered Demonstrators Without Provocation

By TILLMAN DURDIN
Special to The New York Times.

NANKING, March 28—Foreigners who have just returned to China from Formosa corroborate reports of wholesale slaughter by Chinese troops and police during anti-Government demonstrations a month ago.

These witnesses estimate that 10,000 Formosans were killed by the Chinese armed forces. The killings were described as "complete, unjustified" in view of the nature of the demonstrations.

The anti-Government demonstrations were said to have been by unarmed persons whose intentions were peaceful. Every foreign report to Nanking denies charges that Communists or Japanese inspired or organized the parades.

Foreigners who left Formosa a few days ago say that an uneasy peace had been established almost everywhere, but executions and arrests continued. Many Formosans were said to have fled to the hills fearing they would be killed if they returned to their homes.

Three Days of Slaughter

An American who has just arrived in China from Taihoku said that troops from the mainland arrived there March 7 and indulged in three days of indiscriminate killing and looting. For a time everyone seen on the streets was shot at, homes were broken into and occupants killed. In the poorer sections the streets were said to have been littered with dead.

There were instances of beheadings and mutilation of bodies, and women were raped, the American said.

Two foreign women, who were at Pingtung near Takao, called the actions of the Chinese soldiers there a "massacre." They said unarmed Formosans took over the administration of the town peacefully on March 4 and used the local radio station to caution against violence.

Chinese were well received and invited to lunch with the Formosan leaders. Later a bigger group of soldiers came and launched a sweep through the streets. The people were machine-gunned. Groups were rounded up and executed. The man who had served as the town's spokesman was killed. His body was left for a day in a park and no one was permitted to remove it.

A Briton described similar events at Takao, where unarmed Formosans had taken over the running of the city. He said that after several days Chinese soldiers from an outlying fort deployed through the streets, killing hundreds with machine-guns and rifle and raping and looting. Formosan leaders were thrown into prison, many bound with thin wire that cut deep into the flesh.

Leaflets Trapped Many

The foreign witnesses reported that leaflets signed with the name of Generalissimo Chiang Kai-shek promising leniency, and urging all who had fled to return, were dropped from airplanes. As a result many came back to be imprisoned or executed.

"There seemed to be a policy of killing off all the best people," one foreigner asserted.

The foreigners' stories are full supported by reports to every important foreign embassy or legation in Nanking.

Formosans are reported to be seeking United Nations' action on their case. Some have approached foreign consuls to ask that Formosa be put under the jurisdiction of the Allied Supreme Command or be made an American protectorate. Formosan hostility to the mainland Chinese has deepened.

Two women who described events at Pingtung said that when Formosans assembled to take over the administration of the town they sang "The Star-Spangled Banner."

10 — 5 — 1 10 — 5 — 2 10 — 5 — 3 10 — 5 — 4

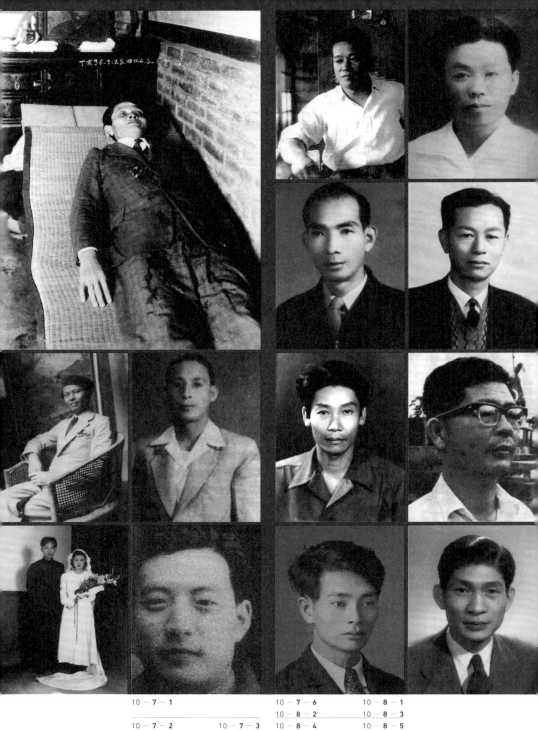

10 — 7 — 1

10 — 7 — 6 10 — 8 — 1
10 — 8 — 2 10 — 8 — 3

10 — 7 — 2 10 — 7 — 3 10 — 8 — 4 10 — 8 — 5
10 — 7 — 4 10 — 7 — 5 10 — 8 — 6 10 — 8 — 7

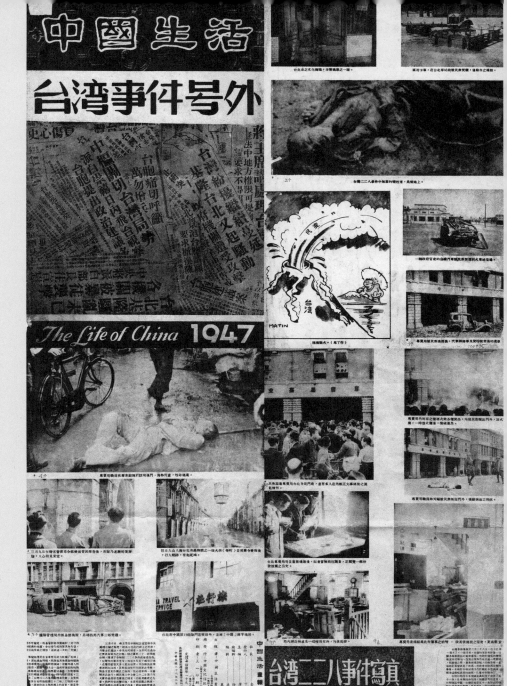

共時的星叢：「風車詩社」

與「跨界域藝術時代」之展

展品圖說

—

■ Emergence of Modern Art and Culture

of private collector

1-12-3　Liu Chi-hsiang French Woman 1933 Collection of the Kaohsiung Museum of Fine Arts

1-13

1-13-1　Liu Chi-hsiang (with hat) , Yen Shui-long and Yang San-Lang (far left) were in Marseille. 1932 Courtesy of Liu Geng-yi, Zeng Mei-zhen and Liu Jun-zhen

1-13-2　Liu copying a painting at the Louvre museum 1934-1935 Courtesy of Liu Geng-yi, Zeng Mei-zhen and Liu Jun-zhen

1-13-3　A license for copying paintings at the Louvre, Inner Page(s) 1934 Courtesy of Liu Geng-yi, Zeng Mei-zhen and Liu Jun-zhen

1-13-4　Liu Chi-hsiang's scrapbook Date Unknown Courtesy of Liu Geng-yi, Zeng Mei-zhen and Liu Jun-zhen

1-13-5　Liu Chi-hsiang's scrapbook Date Unknown Courtesy of Liu Geng-yi, Zeng Mei-zhen and Liu Jun-zhen

1-13-6　Liu Chi-hsiang's scrapbook Date Unknown Courtesy of Liu Geng-yi, Zeng Mei-zhen and Liu Jun-zhen

1-13-7　A Diploma 1928.3.14 Courtesy of Liu Geng-yi, Zeng Mei-zhen and Liu Jun-zhen

1-13-8　With the Landscape of Tainan, Liu was selected into the 17th Nika Art Exhibition 1930 Liu Geng-yi, Zeng Mei-zhen and Liu Jun-zhen

1-13-9　The catalog of 23rd Nika Art Exhibition, the Cover 1936 Liu Geng-yi, Zeng Mei-zhen and Liu Jun-zhen

1-13-10　The informaion of Liu Chi-hsiang's western painting (during his studies in Europe) exhibition. 1937 Courtesy of Liu Geng-yi, Zeng Mei-zhen and Liu Jun-zhen

1-13-11　Liu Chi-hsiang's "Field" was selected into the 32nd Nika Art Exhibition. Liu was recommend to be the member of Nikakai. 1943 Courtesy of Liu Geng-yi, Zeng Mei-zhen and Liu Jun-zhen

1-13-12　Liu win an award at Nikoka 1943.9 Courtesy of Liu Geng-yi, Zeng Mei-zhen and Liu Jun-zhen

1-13-13　Liu was recommended to become a member of Nikakai 1943.9 Courtesy of Liu Geng-yi, Zeng Mei-zhen and Liu Jun-zhen

1-13-14　An award letter which send from Togo to Liu Date Unknown Courtesy of Liu Geng-yi, Zeng Mei-zhen and Liu Jun-zhen

1-13-15　The catalog of 30th Nika Art Exhibition, the Cover 1943 Courtesy of Liu Geng-yi, Zeng Mei-zhen and Liu Jun-zhen

1-14

1-14-1　Georges Seurat The Eiffel Tower 1889

1-14-2　Eli lotar Paris, Dance Party on July 14th, 1927 1927

1-14-3　Eli lotar Paris fair 1928

1-14-4　Fukuhara Shinzo Fishing, Paris 1913

1-14-5　Fukuhara Shinzo Under the Bridge, Paris 1913

1-14-6　Eadweard J. Muybridge Running at full speed Date unknown

1-14-7　Eadweard J. Muybridge Movement of the hand, clasping hands. Date unknown

1-14-8　Eugène Atget Le Moulin Rouge 1911

1-14-9　Eugène Atget Dispenser 1898

1-14-10　Eugène Atget Children's Clothing Store 1925

1-14-11　Eugène Atget Banner and Balcony 1913

1-14-12　Eugène Atget Hairdresser 1921/1926

1-14-13　Philippe Halsman Jean Cocteau 194

1-14-14　Jean Cocteau Program for the group 'Les Six' 1927

1-14-15　Isabey(Photo by Isabey/Conde Nast via Getty Images) Group of French musicians, The Six, (left to right) Germaine Tailleferre, Francis Poulenc, Author Honneger, Darius Milhaud, (playwright) Jean Cocteau, and Georges Auric. from Vanity Fair, October 1921, United

States. 1921 Isabey/Vanity Fair 1921/Getty Images

1-14-16　Lachmann, Harry B. Harry Lachman The Horse of the Parade, Diaghilev Ballets Russes 1917 © Victoria and Albert Museum, London.

1-14-17　Lucien Clergue Jean Cocteau Filming The Testament of Orpheus, Studio de la Victorine, Nice, France 1959-2011

1-14-18　Lucien Clergue The Poet and the Sphinx Photograph of the filming of The Testament of Orpheus, Les Baux de Provence, France 1959-2011

1-14-19　Lucien Clergue Minerva and the horse men Photograph of the filming of The Testament of Orpheus 1959-2011

1-14-20　Philippe Halsman Jean Cocteau 1949

1-15

1-15-1　Katsushika Hokusai Llies 1833-1834

1-15-2　Utagawa Hiroshige Fifty-three Stations on the Tokaido: The Lake at Hakone 1833-1834

1-15-3　Keisai Eisen Kisokaido Road, Fukaya Station 1835-1836

1-15-4　Kitagawa Utamaro An Honest Girl, from the Series "A Parent's Moralising Spectacles" 1802

1-15-5　Gustave Courbet Portrait of Charles Baudelaire 1848-1849

1-15-6　Edouard Manet Profile Portrait of Charles Baudelaire 1862 Courtesy of the Fine Arts Museums of San Francisco

1-15-7　Vincent van Gogh The Sower 1888

1-15-8　Vincent van Gogh Flowering Plum Orchard (after Hiroshige) 1887

1-15-9　Man Ray Geisha Girl 1906 © MAN RAY 2015 TRUST / ADAGP, Paris-SACK, Seoul, 2020

1-15-10　Eadweard J. Muybridge The Horse in Motion 1878

1-15-11　Henri de Toulouse-Lautrec At the Moulin Rouge 1892/1895

1-15-12　Henri de Toulouse-Lautrec Moulin Rouge, La Goulue 1891

1-15-13　Pablo Picasso Le Moulin de la Galette 1900 © Succession Picasso 2019

1-15-14　Giacomo Balla Luna Park in Paris 1900

1-15-15　Robert Delaunay Eiffel Tower 1911

1-15-16　Saeki Yuzo Sainte Anne 1928

1-15-17　Amedeo Modigliani Portrait of Paul Guillaume 1916

1-15-18　Moïse Kisling Large Nude Josan on Red Couch 1918

1-15-19　Léonard Tsuguharu Foujita Five Nudes 1923

1-15-20　Yasui Sotaro Painter and Model 1934

1-15-21　Fujishima Takeji Living in Paris 1906-1907

1-15-22　Okada Saburosuke Portrait of a Lady 1907

1-15-23　Ebihara Kinosuke Self-portrait 1922 Collection of the Kagoshima City Museum of Art

1-15-24　Koide Narashige Still Life 1924

1-15-25　Hayashi Shigeyoshi Landscape of Southern France, Cagnes 1929 Collection of the Kobe City Museum

1-15-26　Imai Asaji Self-portrait Collection of the Kobe City Koiso Memorial Museum of Art

2-1

2-1-1　莊世和《室內靜物（B）》■1942　莊正國提供
2-1-2　莊世和《樹的風景（學生時期模寫）》■1940　莊正國提供
2-1-3　莊世和《室內靜物（A）》■1942　莊正國提供
2-1-4　莊世和《畫室》■1942　莊正國提供
2-1-5　莊世和《新月之夜》■1941　莊正國提供

2-2

2-2-1　郭柏川《靜物》■1926　台南市美術館提供
2-2-2　郭柏川《學生時期作品圖三》■1932　油彩、畫布　國立台灣美術館典藏
2-2-3　黃清呈《男子像》■1940　水彩、紙　國立台灣美術館典藏

2-3

2-3-1　洪瑞麟《米勒素描摹寫》■1924　紙、鉛筆　呂雲麟紀念美術館典藏
2-3-2　洪瑞麟《後巷》■1930　油彩　呂雲麟紀念美術館典藏
2-3-3　陳德旺《自畫像》■1941　油彩、畫布　國立台灣美術館典藏

2-4

2-4-1　柳瀬正夢《門司》■1920
2-4-2　萬鐵五郎《有紅色眸子的自畫像》■1912-13
2-4-3　恩地孝四郎《室內》■1930
2-4-4　恩地孝四郎《死亡的鴿子》■1920

2-5

2-5-1　岡本唐貴《製作》■1924　©MOMAT/DNPartcom 岡本登、東京國立近代美術館提供
2-5-2　住谷磐根《工廠中愛的日常工作》■1923
2-5-3　坂田一男《靜物》■1924

2-6

2-6-1　莫里斯・德・烏拉曼克《布吉瓦爾的「機械」餐廳》■1906
2-6-2　保羅・塞尚《大松樹》■1896
2-6-3　亨利・馬諦斯《希臘式軀幹塑像與花束》■1919
2-6-4　喬治・德・基里訶《阿波里奈爾的肖像》■1914
© Giorgio De Chirico, by SIAE 2020
2-6-5　保羅・克利《花的神話》■1918
2-6-6　喬治・布拉克《咖啡酒吧》■1919
2-6-7　喬治・魯奧《佩戴玫瑰的小丑》■年代不詳
2-6-8　皮特・蒙德里安《紅色風車》■1911
2-6-9　漢斯・李希特《賦格 23》■1913　© Estate Hans Richter
2-6-10　奧斯卡・費欽格《圈》的劇照■1933-1934
2-6-11　奧斯卡・費欽格《圈》的劇照■1933-1934

2-7

2-7-1　黃土水《釋迦出山》■1927　雕塑、銅　國立台灣美術館典藏

2-8

2-8-1　黃清呈《貝多芬像》■1940　雕塑　國立台灣美術館典藏

2-9

2-9-1　黃清呈《裸女》■年代不明　雕塑、銅　國立台灣美術館典藏

2-10

2-10-1　陶瓶（陳植棋製作）陶器■年代不詳　陳子智提供，中研院台史所檔案館寄存

2-10-2　陶杯（陳植棋製作）陶器■年代不詳　陳子智提供，中研院台史所檔案館寄存
2-10-3　觀音像　陶器■年代不詳　陳子智提供，中研院台史所檔案館寄存

2-11

2-11-1　陳植棋與友人攝於展覽會場合照　中研院台史所典藏
2-11-2　東京美術學校身份證明書■1929.12.20　中研院台史所典藏
2-11-3　剪報──治警事件上訴遭駁回　中研院台史所典藏
2-11-4　台灣繪畫研究會成立■1930.7.14　中研院台史所典藏
2-11-5　剪報──以蓬萊島為根基建築南國美術之殿堂的首屆台灣美術展覽會　中研院台史所典藏
2-11-6　陳植棋就讀東京美術學校與其他台灣留學生合照■1927　中研院台史所典藏
2-11-7　陳植棋手持參展油畫作品■1925　中研院台史所典藏
2-11-8　陳植棋驚貼第 9 回帝國美術院美術展覽會入選相關報導■1928　中研院台史所典藏
2-11-9　剪報──蔣渭水即日收監蔡惠如入獄光景　中研院台史所典藏
2-11-10　剪報──觀賞法國繪畫展　中研院台史所典藏
2-11-11　剪報──裸體畫上聚首密會　中研院台史所典藏
2-11-12　台灣本島美術家■1928.9.12　中研院台史所典藏
2-11-13　陳植棋肖像　中研院台史所典藏
2-11-14　天才青年畫家陳植棋逝世■1931.4.15　中研院台史所典藏
2-11-15　剪報──〈日本畫／西洋畫〉、〈國畫創作展入選〉、〈實現日本美術界的大同團結〉　中研院台史所典藏
2-11-16　剪報──〈參觀春陽會〉　中研院台史所典藏
2-11-17　剪報──〈中國與日本的政治〉　中研院台史所典藏

2-12　陳植棋收藏物件

2-12-1　剪貼圖片──安井曾太郎《樹木間的海》　中研院台史所典藏
2-12-2　剪貼圖片中川紀元作品　中研院台史所典藏
2-12-3　剪貼圖片──林重義《支那籃中的靜物》　中研院台史所典藏
2-12-4　明信片──前田寬治《海》■1929　中研院台史所典藏
2-12-5　剪貼圖片──畢卡索《接吻》　中研院台史所典藏
2-12-6　剪貼圖片──柯羅《彈奏曼陀林的女子》　中研院台史所典藏
2-12-7　剪貼圖片──亨利・盧梭《伊夫里碼頭》　中研院台史所典藏
2-12-8　明信片──藤田嗣治《自畫像》■1929　中研院台史所典藏
2-12-9　剪貼圖片──岸田劉生《風景》　中研院台史所典藏
2-12-10　剪貼圖片──馬奈《奧林匹亞》　中研院台史所典藏
2-12-11　剪貼圖片──梵谷《作為藝術家的自畫像》　中研院台史所典藏
2-12-12　剪貼圖片──塞尚《有裂牆的房屋》　中研院台史所典藏
2-12-13　明信片──黃土水《郊外》■1924　中研院台史所典藏
2-12-14　剪貼圖片──波提且利《雅典娜和半人馬》　中研院台史所典藏
2-12-15　剪貼圖片──莫內《白楊樹》　中研院台史所典藏
2-12-16　剪貼圖片──馬蒂斯《風景》　中研院台史所典藏
2-12-17　北原義雄《油畫之研究》（東京：畫室社）■1929.9　陳子智提供，中研院台史所檔案館寄存
2-12-18　正宗得三郎《馬諦斯》（ARS 美術叢書出版）■1925　陳子智提供，中研院台史所檔案館寄存

2-13

2-13-1　陳植棋《睡蓮》■1927　木板、油彩　陳植棋家屬提供

2-13-2　陳植棋《夫人像》■1927　油彩、畫布　陳植棋家屬提供

2-13-3　陳植棋《真人廟》■1930　油彩、畫布　陳植棋家屬提供

2-13-4　陳植棋《自畫像》■1925-1930　木板、油彩　陳植棋家屬提供

2-13-5　陳植棋《花瓶》■1925-1930　油彩、畫布　呂雲麟紀念美術館典藏

2-13-6　陳植棋《玫瑰（二）》■1927　油彩、畫布　陳植棋家屬提供

2-13-7　陳植棋《觀音》■1927　油彩、畫布　陳植棋家屬提供

2-13-8　陳植棋《淡水風景》■1930　油彩、畫布　陳植棋家屬提供

2-14

2-14-1　李梅樹東京美術學校學生服　紡織品　李梅樹紀念館典藏

2-15

2-15-1　李梅樹奈良京都古美術實地見學旅行日程預定表　李梅樹紀念館典藏

2-15-2　李梅樹東京美術學校身分證明書■1931　李梅樹紀念館典藏

2-16

2-16-1　楊三郎《持扇婦人像》■1934　油彩、畫布　楊三郎美術館典藏

2-16-2　李梅樹《石膏像》素描　李梅樹紀念館典藏

2-16-3　李梅樹《寧靜的村落》■1927　麻布袋、油彩　李梅樹紀念館典藏

2-16-4　李梅樹《裸女》■1932　油彩　李梅樹紀念館典藏

2-16-5　何德來《流逝的歲月》■1936　油彩、木板　台北市立美術館典藏

2-16-6　廖繼春《有椰子樹的風景》■1931　油彩、畫布　台北市立美術館典藏

2-17

2-17-1　石川欽一郎《從圓山神社眺望台北》■1930　水彩、紙　國立台灣美術館典藏

2-17-2　石川欽一郎《神木》木板、油彩　呂雲麟紀念美術館典藏

2-18　陳澄波照片及文獻

2-18-1　東京美術學校學生在校園合照。前排左一為陳澄波，二排左二為廖繼春。在後方建築為圖畫師範科上課地點——工藝部校舍。■1924-1927　中研院台史所典藏

2-18-2　東京美術學校師生合影於美術部校舍前。二排左五為藤島武二教授、左十一為正木直彥、左十二為高村光雲、左十四為白濱徵，三排左九為陳澄波，四排右八為顏水龍。約1928之前　中研院台史所典藏

2-18-3　彭瑞麟《手拿畫盤的石川欽一郎》■1931-1933　夏綠原國際有限公司提供

2-18-4　歡迎陳澄波（中）至西湖的紀念照。下方作品左起為《西湖泛舟》、《西湖東浦橋》、《西湖寶石山保俶塔之風景》■1928.6.22　中研院台史所典藏

2-18-5　陳澄波第一次入選帝展，在畫室接受報社記者訪問時所攝。■1926.10.10　中研院台史所典藏

2-18-6　彭瑞麟　石川欽一郎致彭瑞麟書信■1932　彭雅倫提供

2-18-7　陳澄波與畫友合影於台灣教育會館。右起為李石樵、廖繼春、陳澄波、李梅樹、楊佐三郎、陳敬輝　中研院台史所典藏

2-18-8　攝於第三回台陽展台南移動展。前排左起李梅樹、陳澄波、右起楊佐三郎、廖繼春；後排左起莊基正、李石樵、隔一人為陳德旺、洪瑞麟。其後左方懸掛陳澄波作品《淡水夕照》、左三《白馬》；右一至三呂基正作品■1937　中研院台史所典藏

2-18-9　赤陽會第一次在台南公會堂展出時合影。右二顏水龍；

右三廖繼春；右四陳澄波■1927.9.1-3　中研院台史所典藏

2-18-10　陳澄波（前排右三）與蒲添生（後排右五）等人合影。左後方「明治三十一年」招牌旁的字條寫著「陳澄波先生帝展入選祝賀會…」。■1927　中研院台史所典藏

2-18-11　陳澄波（四排左一）就讀東京美術學校時與同學合影。三排左二為廖繼春■1924-1927　中研院台史所典藏

2-19　陳澄波藏書

2-19-1　槐樹社《第四回槐樹社展覽會目錄》（槐樹社）■1927.3.30-4.14　中研院台史所檔案館典藏

2-19-2　星野長男《帝展說》第10回（東京：朝日新聞發行所）■1929.11.1　中研院台史所檔案館典藏

2-19-3　春陽會《春陽會畫集No.15》（大阪：朝日新聞社）■1937.4.20　中研院台史所檔案館典藏

2-19-4　古作隆之助《美術新報第拾卷第八號》（東京：畫報社）■1911.6.1　中研院台史所檔案館典藏

2-19-5　《國立藝術院藝術運動社第一屆展覽會特刊》（國立藝術院藝術運動社）■1929.5　中研院台史所檔案館典藏

2-19-6　加藤一夫譯《貝多芬與米勒》（東京：洛陽堂）■1920.6.20　中研院台史所檔案館典藏

2-19-7　台灣美術展覽會《台灣美術展覽會第六回要覽目》（台灣教育會）■1932.8　中研院台史所檔案館典藏

2-19-8　一氏義良《立體派‧未來派‧表現派》（東京：合資會社ARS）■1923.1.17　中研院台史所檔案館典藏

2-19-9　武者小路實篤《文藝雜感》（東京：株式會社春秋社）■1927.6.10　中研院台史所檔案館典藏

2-19-10　宮坂榮一《白樺》第十四年4月號（東京：白樺社）■1923.4.1　中研院台史所檔案館典藏

2-19-11　田口鏡次《中央美術第十一卷第十一號》（東京：中央美術社）■1925.11.1　中研院台史所檔案館典藏

2-20　陳澄波藏書

2-20-1　外山卯三郎《新畫家3：喬治歐‧德‧奇里訶》（東京：金星堂）■1931.1.25　中研院台史所檔案館典藏

2-20-2　文部省《帝國美術院美術展覽會圖錄：第二部繪畫西洋畫之部》（東京：合名會社芸艸堂）■1926.11.30　中研院台史所檔案館典藏

2-20-3　台陽美術協會《台陽美術協會展覽會目錄第一回》（台北教育會館）■1935.5.4-12　中研院台史所檔案館典藏

2-20-4　台陽美術協會《台陽美術協會展覽會目錄第三回》（台北教育會館）■1937.4.29-5.3　中研院台史所檔案館典藏

2-20-5　桑山益二《支那的美術》（東京：赤城正藏）■1914.7.15　中研院台史所檔案館典藏

2-20-6　大下春子《水繪》第三百五十七號11月號（東京：春鳥會）■1934.11.3　中研院台史所檔案館典藏

2-20-7　《廈門美術學校特刊》（廈門美術學校）■1931.10.1　中研院台史所檔案館典藏

2-20-8　北原義雄《GOGH畫集》（東京：畫室社）■1929.10.20　中研院台史所檔案館典藏

2-20-9　萬斯塔夫‧傑夫華《克勞德‧莫內》（巴黎：喬治‧克雷斯出版公司）■1922　中研院台史所檔案館典藏

2-0-10　藤本韶三《畫室》第五卷第十二號（東京：畫室社）■1928.12.1　中研院台史所檔案館典藏

2-20-11　木村莊八譯《梵谷書信》（東京：洛陽堂）■1915.1.7　中研院台史所檔案館典藏

2-20-12　黑田朋信《佛蘭西現代美術展覽會》（東京：國民美術協會）■1924.5.30　中研院台史所檔案館典藏

2-20-13　黑田鵬心《法國繪畫工藝展覽會》（東京：日佛畫廊、日佛藝術社）■1931.1.13　中研院台史所檔案館典藏

2-20-14　秋季佛蘭西繪畫展覽會《秋季佛蘭西繪畫展覽會》

（東京：日佛藝術社）■1927　中研院台史所檔案館典藏

2-20-15　荒城季夫編《第六回法國當代藝術展覽會》（東京：日佛藝術社）1927.3.1　中研院台史所檔案館典藏

2-20-16　1930協會《一九三〇年協會第三回洋畫展覽會》（東京：日本橋高島屋）1928.2.11-26　中研院台史所檔案館典藏

2-20-17　石川欽一郎《洋畫印象錄》（東京：目黑書店）■1912.6.20　中研院台史所檔案館典藏

2-21　呂基正收藏物件

2-21-1　今井朝路象徵派展覽會■1927.11.8　私人藏家提供

2-21-2　L'ANIMA 第二回展　私人藏家提供

2-21-3　獨立美術協會小品展出品目錄　私人藏家提供

2-21-4　NINI展出品目錄　私人藏家提供

2-21-5　滯佛洋画展覽會出品目錄　私人藏家提供

2-21-6　兵庫縣美術家聯盟第七回展覽會目錄■1934　私人藏家提供

2-21-7　林重義洋画塾月曜會——第二回作品展覽會目錄　私人藏家提供

2-21-8　二科美術研究所規定　私人藏家提供

2-21-9　第四回獨立美術展覽會目錄■1934　私人藏家提供

2-21-10　臺陽美術協會邀請函■1938　私人藏家提供

2-21-11　神港洋画研究所第三回作品展覽會■1933　私人藏家提供

2-21-12　Souvenirdeparis 目錄　私人藏家提供

2-22

2-22-1　陳澄波《臥姿裸女素描——29.5.3（4）》■1929　紙本炭筆　私人藏家提供

2-22-2　陳澄波《手足素描——26.5.28》■1926　紙本炭筆　私人藏家提供

2-22-3　陳澄波《我的家庭》■1931　油彩、畫布　私人藏家提供

2-22-4　陳澄波《自畫像（二）》■約1929-1933　油彩、畫布　私人藏家提供

2-22-5　陳澄波《東京美術學校》■1926　木板油彩　私人藏家提供

2-22-6　陳澄波《戰災（商務印書館正面）》■1933油彩、畫布　私人藏家提供

2-22-7　陳澄波《岩》■年代不詳　油彩、畫布　私人藏家提供

2-22-8　陳澄波《日本橋風景（一）》■1926　油彩、畫布　私人藏家提供

2-22-9　呂基正《東京鐵道》■1935.8.18　速寫、紙張　私人藏家提供

2-22-10　呂基正《四月的風景》■1935　速寫、紙張　私人藏家提供

2-22-11　呂基正《林中所見》■1929　水彩、紙張　私人藏家提供

2-22-12　呂基正《商品櫥窗》■1934　畫布、油彩　私人藏家提供

2-22-13　呂基正《顧盼》■1935.2.6　速寫、紙張　私人藏家提供

2-22-14　呂基正《斜倚》■1935　速寫、紙張　私人藏家提供

2-22-15　呂基正《橫陳》■1935.11.29　速寫、紙張　私人藏家提供

2-23

2-23-1　郭柏川《魚》■1932　台南市美術館典藏

2-23-2　郭柏川《自畫像》■1944　台北市立美術館典藏

2-23-3　洪瑞麟《東京初雪》■1930　洪瑞麟提供

2-23-4　陳德旺《魚與靜物》■　張啟華文化藝術基金會提供

2-23-5　張啟華《旗后福聚樓》■1931 張啟華文化藝術基金會提供，高雄市立美術館典藏

2-23-6　劉啟祥《紅衣》■1933　劉耿一提供

2-23-7　劉啟祥《魚》■1940　劉耿一提供，高雄市立美術館典藏

2-23-8　莊世和《肖像》■1941　莊正國提供

2-23-9　莊世和《風景（A）》■1940　莊正國提供

2-23-10　莊世和《武藏野之春》■1941　莊正國提供

2-23-11　莊世和《室內》■1941　莊正國提供

2-23-12　莊世和《靜物（A）》■1940　莊正國提供

2-23-13　莊世和《思故鄉》■1942　莊正國提供

2-23-14　保羅・塞尚《從雷羅威小鎮看聖維多利亞山》

2-23-15　保羅・塞尚《四位浴女》■1888-1890

2-23-16　保羅・高更《自畫像》■1889

2-23-17　文森・梵谷《樹幹與常春藤》■1889

2-23-18　文森・梵谷《夕陽下的枯柳》■1888

2-23-19　尚-法蘭索瓦・米勒《播種者》■1850

2-23-20　巴布羅・畢卡索《右手的習作》■1920

2-23-21　巴布羅・畢卡索《手部的習作》■1921
© Succession Picasso 2020

2-23-22　巴布羅・畢卡索《靜物與古典胸像》■1925
© Succession Picasso 2020

2-23-23　巴布羅・畢卡索《一張男人的臉嵌入一張女人的臉》■1926

2-23-24　喬治・布拉克《煙盒》■1914

2-23-25　前田寬治《木工師傅一家》■1928　鳥取縣立博物館典藏

2-23-26　古賀春江《海水浴場的女子》■1923

2-23-27　三岸好太郎《構圖》■1933

2-23-28　里見勝藏《有石膏像的靜物》■1927
MOMAT／DNPartcom　東京國立近代美術館典藏

2-23-29　坂田一男《立體派的人物肖像》■1925

2-23-30　巴布羅・畢卡索《吉他與貝司瓶》■1913-1914
© Succession Picasso 2020

2-23-31　恩地孝四郎《無題》■1917

2-23-32　恩地孝四郎《潛水》■1933

2-23-33　東鄉青兒《自畫像》■1914　© Sompo' Museum of Art, 19002　東鄉青兒紀念日商佳朋美術館典藏

2-23-34　萬鐵五郎《有雲的自畫像》■1913

2-23-35　中川紀元《風景》■1920　京都國立近代美術館典藏

2-23-36　岡本太郎《空間》■1934　公益財團法人岡本太郎紀念現代藝術振興財團提供

2-23-37　安德烈・德朗《港中的船，科利烏爾》■1905

2-23-38　亨利・馬諦斯《藍色裸女》■1907

2-23-39　亨利・馬諦斯《鋼琴課》■1916

2-23-40　莫里斯・德・烏拉曼克《浴者》■1908

2-23-41　愛德華・孟克《園在桌旁》■1906

2-23-42　羅伯特・德勞內《撐陽傘的女子》■1913

2-23-43　保羅・克利《與蛋一同》■1917

2-23-44　瓦西里・康丁斯基《為構圖VII所作的第三號油彩速寫》■1913

2-23-45　瓦西里・康丁斯基《黑點》■1921

—

■ Meditations on Modernity: Translation and Creation

2-1

2-1-1　Chuang Shih-ho Indoor Still Life (B) 1942 Courtesy of Zhuang Zheng-guo

2-1-2　Chuang Shih-ho A Scene of Trees (imitated during student times) 1940 Courtesy of Zhuang Zheng-guo

2-1-3　Chuang Shih-ho Indoor Still Life (A) 1942 Courtesy of Zhuang Zheng-guo

2-1-4　Chuang Shih-ho Painting Studio 1942 Courtesy of Zhuang Zheng-guo

the Institute of Taiwan History, Academia Sinica

2-12-3 Scrapbook: Hayashi Shigeyoshi, Still Life with Chinese Basket Collection of the Institute of Taiwan History, Academia Sinica

2-12-4 The post card of Maeta Kanji's the Sea 1929 Collection of the Institute of Taiwan History, Academia Sinica

2-12-5 Scrapbook: Picasso, Kiss Collection of the Institute of Taiwan History, Academia Sinica

2-12-6 Scrapbook: Corot, Girl with Mandolin Collection of the Institute of Taiwan History, Academia Sinica

2-12-7 Scrapbook: Rousseau, Quai d'Ivry Collection of the Institute of Taiwan History, Academia Sinica

2-12-8 The post card of Tsuguharu Foujita's Self-portrait 1929 Collection of the Institute of Taiwan History, Academia Sinica

2-12-9 Scrapbook: Kishida Ryusei, The Landscape Collection of the Institute of Taiwan History, Academia Sinica

2-12-10 Scrapbook: Manet, Olympia Collection of the Institute of Taiwan History, Academia Sinica

2-12-11 Scrapbook: van Gogh, Self-Portrait as a Painter Collection of the Institute of Taiwan History, Academia Sinica

2-12-12 Scrapbook: Cezanne, The House with the Cracked Walls Collection of the Institute of Taiwan History, Academia Sinica

2-12-13 The postcard of Huang Tu-shui's Suburb 1924 Collection of the Institute of Taiwan History, Academia Sinica

2-12-14 Scrapbook: Botticelli, Pallas and the Centaur Collection of the Institute of Taiwan History, Academia Sinica

2-12-15 Scrapbook: Monet, The Poplars Collection of the Institute of Taiwan History, Academia Sinica

2-12-16 Scrapbook: Matisse, The Landscape Collection of the Institute of Taiwan History, Academia Sinica

2-12-17 Kitahara Yoshio, Research on Oil Painting (Tokyo: Atoriesha) 1929.9 Chen Zi-zhi, deposited at the Archives of Institute of Taiwan History, Academia Sinica

2-12-18 Masamune Tokusaburo, Matisse (ARS Art Collection) 1925 Chen Zi-zhi, deposited at the Archives of Institute of Taiwan History, Academia Sinica

2-13

2-13-1 Chen Chih-chi Water Lily 1927 Plank, Oil pigment Courtesy of Chen Chih-chi's family

2-13-2 Chen Chih-chi Portrait of a Wife 1927 Oil on canvas Courtesy of Chen Chih-chi's family

2-13-3 Chen Chih-chi Chin-jin Temple 1930 Oil on canvas Courtesy of Chen Chih-chi's family

2-13-4 Chen Chih-chi Self-Portrait 1925-1930 Plank, oil pigment Courtesy of Chen Chih-chi's family

2-13-5 Chen Chih-chi The Vase 1925-1930 Oil pigment, canvas Courtesy of Lu Yun-lin Memorial Art Museum

2-13-6 Chen Chih-chi Rose 1927 Oil on canvas Courtesy of Chen Chih-chi's family

2-13-7 Chen Chih-chi Guanyin 1927 Oil on canvas Courtesy of Chen Chih-chi's family

2-13-8 Chen Chih-chi Landscape of Tamsui 1930 Oil on canvas Courtesy of Chen Chih-chi's family

2-14

2-14-1 Li Mei-shu Tokyo Art School Student Uniform Textile Collection of the Li Mei-shu Memorial Gallery

2-15

2-15-1 Li Mei-shu Nara and Kyoto Ancient Art Field Trip Schedule

Collection of the Li Mei-shu Memorial Gallery

2-15-2 Li Mei-shu Tokyo Art School Student Identification 1931 Collection of the Li Mei-shu Memorial Gallery

2-16

2-16-1 Yang San-lang The Portrait of the Woman with a Fan 1934 Oil on canvas Collection of the Yang San-lang Art Museum

2-16-2 Li Mei-shu Plaster Statue Sketch Courtesy of the Li Mei-shu Memorial Gallery

2-16-3 Li Mei-shu Serene Village 1927 Burlap bag, oil pigment Courtesy of the Li Mei-shu Memorial Gallery

2-16-4 Li Mei-shu Female Nude 1932 Oil pigment Courtesy of the Li Mei-shu Memorial Gallery

2-16-5 Ho Te-lai Fleeting Days 1936 Oil on Panel Collection of the Taipei Fine Arts Museum

2-16-6 Liao Chi-chun Scene with Coconut Trees 1931 Oil on Canvas Collection of the Taipei Fine Arts Museum

2-17

2-17-1 Ishikawa Kinichiro Overlooking Taipei from the Taiwan Shinto Shrine 1930 Watercolor, paper Collection of the National Taiwan Museum of Fine Arts

2-17-2 Ishikawa Kinichiro Sacred Tree Plank Oil pigment Collection of the Lu Yun-lin Memorial Art Museum

2-18

2-18-1 The Group Photo of Tokyo Fine Art School Students. Chen Cheng-po (front raw far left), Liao Chi-chun (2nd raw left 2). The building behind them is the school building of Craft Institute. Around 1924-1927 Collection of the Institute of Taiwan History, Academia Sinica

2-18-2 The Group Photo of Tokyo Fine Art School Teachers and Students in front of the Fine Art School Building. Prof. Fujishima Takeji (2nd raw left 5), Masaki Naohiko (2nd raw left 11), Takamura Koun (2nd raw left 12), Shirahama Cho (2nd raw left 14), Chen Cheng-po (3rd raw left 9), Yen Shui-long (4th raw right 8) Around 1928 Collection of the Institute of Taiwan History, Academia Sinica

2-18-3 Peng Rui-lin Ishikawa Kinichiro took a palette 1931-1933 Courtesy of Sunnygate Corp.

2-18-4 This Memorial Photo was taken when Chen Cheng-po (middle) visited West Lake. The Paintings from left to right: Rowing on the West Lake, Dongpu bridge in the West Lake, The Landscape of Baochu Pagoda on the Precious Stone Hill 1928.6.22 Collection of the Institute of Taiwan History, Academia Sinica

2-18-5 When Chen Cheng-po was selected in Japan Imperial Art Exhibition for the first time, he accepted the interview in his studio. 1926.10.10 Collection of the Institute of Taiwan History, Academia Sinica

2-18-6 Peng Rui-lin The Letter from Ishikawa Kinichiro to Peng Jui-lin 1932 Courtesy of Peng Ya-lun

2-18-7 Chen Cheng-po pictured with painting friends at Taiwan Education Association Building. (from right) Lee Shih-chiao, Liao Chi-chun, Chen Cheng-po, Li Mei-shu, Yang San-lang, Chen Jing-huei Collection of the Institute of Taiwan History, Academia Sinica

2-18-8 The 3rd Tai-Yang exhibition in Tainan. Front raw left to right, Li Mei-shu, Chen Cheng-po. Front raw right to left, Yang San-lang, Liao Chi-chun. Back Raw left to right, Lu Chi-cheng, Lee Shih-chiao, Chen Te-wang (left 4). The paintings behind them: Sunset in Tamsui (far left), White Horse (left 3). Three paintings from right are Lu Chicheng's works. 1937 Collection of the Institute of Taiwan History, Academia Sinica

2-18-9　The Group Photo Taken at the 1st Chih-Yang Society exhibition in Tainan Assembly Hall. Yen Shui-long (right 2) , Liao Chi-chun (right 3), Chen Cheng-po (right 4) 1927.9.1-3 Collection of the Institute of Taiwan History, Academia Sinica
2-18-10　Chen Cheng-po (front row right 3) , Pu Tian-sheng(back row right 5) and others. The signboard at left back showed Meiji 31. 1927 Collection of the Institute of Taiwan History, Academia Sinica
2-18-11　Chen Cheng-po (4th row far left) with classmates of Tokyo Fine Art School, including Liao Chi-chun (3rd row left 2) 1924-1927 Collection of the Institute of Taiwan History, Academia Sinica

2-19 Chen Cheng-po Collection
2-19-1　Kaijusha, The 4th Kaijusha Exhibition Catalogue (Kaijusha) 1927.3.30-4.14 Collection of the Archives of Institute of Taiwan History, Academia Sinica
2-19-2　Tatsuo Hoshino, The 10th Imperial Academy Art Exhibition (Tokyo: Asahi Shimbun Publishing Office) 1929.11.1 Collection of the Archives of Institute of Taiwan History, Academia Sinica
2-19-3　Shunyo, Shunyo Catalogue No.15 (Osaka: Asahi Shimbun) 1937.4.20 Collection of the Archives of Institute of Taiwan History, Academia Sinica
2-19-4　Furusaku Katsunosuke, Art News No.8, Vol.10 (Tokyo: Atoriesha) 1911.6.1 Collection of the Archives of Institute of Taiwan History, Academia Sinica
2-19-5　The 1st National Art College Art Movement Society Exhibition Special Issue (National Art College Art Movement Society) 1929.5 Collection of the Archives of Institute of Taiwan History, Academia Sinica
2-19-6　Beethoven and Millet, translated by Kazuo Kato (Tokyo: Rakuyodo) 1920.6.20 Collection of the Archives of Institute of Taiwan History, Academia Sinica
2-19-7　Taiwan Art Exhibition, The 6th Taiwan Art Exhibition Catalogue (Taiwan Education Council) 1932.8 Collection of the Archives of Institute of Taiwan History, Academia Sinica
2-19-8　Ichiuji Yoshinaga, Cubism, Futurism, and Expressionism (Tokyo: ARS) 1925.3.20 Collection of the Archives of Institute of Taiwan History, Academia Sinica
2-19-9　Saneatsu Mushanokoji, Random Thoughts on Literature (Tokyo: Shunjusha Publishing Company) 1927.6.10 Collection of the Archives of Institute of Taiwan History, Academia Sinica
2-19-10　Miyasaka Eiichi, White Birch, (14th year) issue 160, April (Tokyo: Shirakabasha) 1923.4.1 Collection of the Archives of Institute of Taiwan History, Academia Sinica
2-19-11　Taguchi Kyojiro, Central Fine Art No.11, Vol.11 (Tokyo: Chuo Bijutsusha) 1925.11.1 Collection of the Archives of Institute of Taiwan History, Academia Sinica

2-20 Chen Cheng-po Collection
2-20-1　Toyama Usaburo, NEW PAINTERS 3: Giorgio de Chirico (Tokyo: Kinseido) 1931.1.25 Collection of the Archives of Institute of Taiwan History, Academia Sinica
2-20-2　Ministry of Education, Science and Culture Imperial Art College Art Exhibition Catalogue: The 2nd Western Painting Division (Tokyo: Unsodo) 1926.11.30 Collection of the Archives of Institute of Taiwan History, Academia Sinica
2-20-3　Tai-Yang Art Society, The 1st Tai-Yang Art Exhibition Catalogue (Taipei Education Association Building) 1935.5.4-12 Collection of the Archives of Institute of Taiwan History, Academia Sinica
2-20-4　Masuji Kuwayama, Fine Art in China (Tokyo: Akagi Shozo)

1914.7.15 Collection of the Archives of Institute of Taiwan History, Academia Sinica
2-20-5　Tai-Yang Art Society, The 3rd Tai-Yang Art Exhibition Catalogue (Taipei Education Association Building) 1937.4.29-5.3 Collection of the Archives of Institute of Taiwan History, Academia Sinica
2-20-6　Ooshita Haruko, Mizue No.357 November Issue (Tokyo: Shunchokai) 1934.11.3 Collection of the Archives of Institute of Taiwan History, Academia Sinica
2-20-7　Xiamen Art School Special Catalogue (Xiamen Art School) 1931.10.1 Collection of the Archives of Institute of Taiwan History, Academia Sinica
2-20-8　Kitahara Yoshio, GOGH (Tokyo: Atoriesha) 1929.10.20 Collection of the Archives of Institute of Taiwan History, Academia Sinica
2-20-9　Gustave Geffroy CLAUDE MONET (Paris: G. Crès et cie) 1922 Collection of the Archives of Institute of Taiwan History, Academia Sinica
2-20-10　Fujimoto Shozo, ATELIER No.12, Vol.5 (Tokyo: Atoriesha) 1928.12.1 Collection of the Archives of Institute of Taiwan History, Academia Sinica
2-20-11　Letters of Vincent van Gogh, translated by Kimura Sohachi (Tokyo: Rakuyodo) 1915.1.7 Collection of the Archives of Institute of Taiwan History, Academia Sinica
2-20-12　Kuroda Tomonobu, Contemporary French Art Exhibition (Tokyo: National Artist Association) 1924.5.30 Collection of the Archives of Institute of Taiwan History, Academia Sinica
2-20-13　Hoshin Kuroda, French Painting Exhibition (Tokyo: Nichifutsugaro, Nichifutsu Geijutsusha) 1931.1.13 Collection of the Archives of Institute of Taiwan History, Academia Sinica
2-20-14　The Autumn France Painting Exhibition, The Autumn France Painting Exhibition (Tokyo: Nichifutsu Geijutsusha) 1927 Collection of the Archives of Institute of Taiwan History, Academia Sinica
2-20-15　Araki Sueo, The 6th Contemporary French Art Exhibition (Tokyo: Nichifutsu Geijutsusha) 1927.3.1 Collection of the Archives of Institute of Taiwan History, Academia Sinica
2-20-16　1930 Association The 3rd 1930 Association Western Painting Exhibition (Tokyo: Nihonbashi Takashimaya) 1928.2.11-26 Collection of the Archives of Institute of Taiwan History, Academia Sinica
2-20-17　Ishikawa Kinichiro, Catalogue of Western Painting (Tokyo: Meguro Bookstore) 1912.6.20 Collection of the Archives of Institute of Taiwan History, Academia Sinica

2-21 Lu Chi-cheng Collection
2-21-1　Imayi Asaji's Symbolist Art Exhibition 1927.11.8 Courtesy of private collector
2-21-2　L'ANIMA's Second Exhibition Courtesy of private collector
2-21-3　Independent Art Association Short Sketch Courtesy of private collector
2-21-4　NINI Exhibition Courtesy of private collector
2-21-5　Study in Europe Courtesy of private collector
2-21-6　Seventh Exhibition of Hyogo Artists Union 1934 Courtesy of private collector
2-21-7　Monday Group's Second Round Exhibition Courtesy of private collector
2-21-8　Nikakai Society Regulation Courtesy of private collector
2-21-9　Fourth Independent Art Association Exhibition 1934 Courtesy of private collector

3-1

3-1-1　堀野正雄《關於優良船隻的研究》■1930-1931
3-1-2　堀野正雄《關於鐵橋的研究》■1930-1931
3-1-3　堀野正雄《關於鐵橋的研究》■1930-1931
3-1-4　堀野正雄《關於儲氣槽的研究》■1930-1931
3-1-5　堀野正雄《關於卸煤機的研究》■1930-1931
3-1-6　堀野正雄《關於火車頭的研究》■1930-1931
3-1-7　費爾南·雷捷《向舞蹈致敬》■1925
3-1-8　弗列茲·朗《大都會》■1926
3-1-9　亞歷山大·羅欽可《電影眼》海報■1924
3-1-10　波利斯·比林斯基《為《大都會》所設計的法國版海報》■1927
3-1-11　波利斯·比林斯基《世界的旋律》電影海報■1929
3-1-12　波利斯·比林斯基《愛的急速列車》電影海報■1925
3-1-13　波利斯·比林斯基《風的獵物》電影海報■1927
3-1-14　馬歇爾·杜象《下樓的裸女2號》■1912
3-1-15　費爾南·雷捷《城市》■1919
3-1-16　費爾南·雷捷《抽菸者們》■1912
3-1-17　貫科莫·巴拉《水星經過太陽之前》■1914
3-1-18　克里斯多弗·理查·偉恩·奈文生《爆裂的殼》■1915
3-1-19　翁貝托·薄邱尼《城市的興起》■1910-1911
3-1-20　費利克斯·德爾馬爾勒《奮進》■1913
3-1-21　路易吉·魯索洛《賽道上的汽車》■1912-1913
3-1-22　路易吉·魯索洛《反叛》■1911
3-1-23　貫科莫·巴拉《雨燕：運動路徑＋動態序列》■1913
3-1-24　卡洛·卡拉《離開劇院》■1910
3-1-25　卡洛·卡拉《無政府主義者加利的葬禮》■1910-1911
3-1-26　娜塔莉亞·岡察洛娃《騎單車者》■1913
3-1-27　娜塔莉亞·岡察洛娃《工廠》■1912
3-1-28　柳瀬正夢《未來派的素描》■1922
3-1-29　大衛·布利克《日本男子剖宰鮪魚》■1922
3-1-30　河辺昌久《機械論》■1924　板橋區立美術館提供
3-1-31　神原泰《以史克里亞賓〈狂喜之詩〉為題》■1924 ©MOMAT、神原燾、東京國立近代美術館提供
3-1-32　普門曉《鹿、青春、光、交叉》■1920　奈良縣立美術館典藏
3-1-33　古賀春江《無題》■1921
3-1-34　木下秀一郎《未來派美術協會習作展覽會》海報■1923 木下秀明、武藏野美術大学 美術館·圖書館提供

3-2

3-2-1　費加洛報首頁上刊載之馬里內蒂的〈未來主義宣言〉，1909年2月20日
3-2-2　義大利未來派繪畫目錄封面，巴黎，小班恩罕畫廊，■1912
3-2-3　菲利波·托馬索·馬里內蒂字詞——自由（火車苦惱）■1915
3-2-4　菲利波·托馬索·馬里內蒂字詞——自由（懸垂籃葉）■1915
3-2-5　菲利波·托馬索·馬里內蒂字詞——自由（首度錄音）■1914
3-2-6　菲利波·托馬索·馬里內蒂字詞——自由（轟炸）■1915
3-2-7　菲利波·托馬索·馬里內蒂字詞——自由（鍋爐）■1912
3-2-8　菲利波·托馬索·馬里內蒂字詞——自由（轟炸是唯一的消毒法）■1915
3-2-9　菲利波·托馬索·馬里內蒂字詞——自由（領土修復主義）■年份不明
3-2-10　平戶廉吉日本未來派宣言運動的傳單■1921
3-2-11　翁貝托·薄邱尼為普拉特拉《未來主義音樂》所繪製的封面

―

Speed Drives the Future

3-1

3-1-1　Masao Horino The Studies on First-class Ships (Camera: Eye X Steel: Composition) 1930-1931
3-1-2　Masao Horino The Studies on Steel Bridge (Camera: Eye X Steel: Composition) 1930-1931
3-1-3　Masao Horino The Studies on Steel Bridge (Camera: Eye X Steel: Composition) 1930-1931
3-1-4　Masao Horino The Studies on Gas holder (Camera: Eye X Steel: Composition) 1930-1931
3-1-5　Masao Horino The Studies on Coal Unloader (Camera: Eye X Steel: Composition) 1930-1931
3-1-6　Masao Horino The Studies on Locomotive (Camera: Eye X Steel: Composition) 1930-1931
3-1-7　Fernand Léger Tribute to Dance 1925
3-1-8　Fritz Lang Metropolis 1926
3-1-9　Alexander Rodchenko The Poster of Kino-Eye 1924
3-1-10　Boris Bilinsky The poster for the film Metropolis 1927
3-1-11　Boris Bilinsky The Poster of Melody of the World 1929
3-1-12　Boris Bilinsky The Poster of Express Train of Love 1925
3-1-13　Boris Bilinsky The Prey of the Wind 1927
3-1-14　Marcel Duchamp Nude Descending a Staircase No.2 1912
3-1-15　Fernand Léger The City 1919
3-1-16　Fernand Léger The Smokers 1912
3-1-17　Giacomo Balla Planet Mercury passing in front of the Sun 1914
3-1-18　Christopher Richard Wynne Nevinson Bursting Shell 1915
3-1-19　Umberto Boccioni The City Rises 1910 - 1911
3-1-20　Félix Del Marle The Endeavor 1913
3-1-21　Luigi Russolo Automobile in Corsa　1912 - 1913
3-1-22　Luigi Russolo The Revolt 1911
3-1-23　Giacomo Balla Swifts: Paths of Movement + Dynamic Sequences 1913
3-1-24　Carlo Carra Leaving the Theatre 1910
3-1-25　Carlo Carra The Funeral of the Anarchist Galli 1910 – 1911
3-1-26　Natalia Goncharova Cyclist 1913
3-1-27　Natalia Goncharova Factory 1912
3-1-28　Yanase Masamu A Dessin of the Futurism 1922
3-1-29　David Burliuk Japanese Man Splitting a Tuna 1922
3-1-30　Kawabe Masahisa Mechanism 1924　Courtesy of Itabashi Art Museum
3-1-31　Kanbara Tai Subject from "The Poem of Ecstasy" by Scriabin 1924 © MOMAT/ DNPartcom Courtesy of Kanbara Ryo and the National Museum of Modern Art, Toky
3-1-32　Fumon Gyo Deer, Youth, Light, Crossing 1920 Collection of Nara Prefectural Museum of Art
3-1-33　Koga Harue Untitled 1921
3-1-34　Kinoshita Shuichiro The poster of the Exhibition of Futurist Art Association 1923 Courtesy of Kinoshita Hideaki and Musashino Art University Museum & Library

3-2

3-2-1　Filippo Tommaso Marinetti Manifesto of Futurism 20 February 1909
3-2-2　Cover of the catalogue for the exhibition Les Peintres futuristes italiens, Paris, Galerie Berheim- Jeune & Cie, 1912
3-2-3　Filippo Tommaso Marinetti Words-Freedom (Train anguish) 1915

3-2-4 Filippo Tommaso Marinetti Words-Freedom (Curtain drapes) 1915

3-2-5 Filippo Tommaso Marinetti Words-Freedom (Premier Record) 1914

3-2-6 Filippo Tommaso Marinetti Words-Freedom (bombardment) 1915

3-2-7 Filippo Tommaso Marinetti Words-Freedom (boilermaking) 1912

3-2-8 Filippo Tommaso Marinetti Words-Freedom (Bombing is the only Hygiene) 1915

3-2-9 Filippo Tommaso Marinetti Words-Freedom (irredentism) Date Unknown

3-2-10 Hirato Renkichi The Handbill of the Manifesto of Japanese Futurism 1921

3-2-11 Umberto Boccioni Drawing for the cover of Musica Futurista by Francesco Balilla Pratella 1912

■ 展品圖說 4. 超現實主義眾聲回響

4-1

4-1-1 飯田操朗《朝》■1935

4-1-2 福澤一郎《古董店》■1929 福澤譽子提供，富岡市立美術博物館／福澤一郎紀念美術館提供

4-1-3 北脇昇《表徵》■1937

4-1-4 和達知男《謎》■1922

4-1-5 岡本太郎《傷痕累累的手腕》■1936 公益財團法人岡本太郎紀念現代藝術振興財團提供

4-1-6 莊世和《詩人的憂鬱》■1942 高雄市立美術館典藏

4-1-7 中原實《維納斯的誕生》1924 中原泉提供

4-2

4-2-1 瀧口修造收藏《衣裳的太陽》1929.1 慶應義塾大學藝術中心典藏

4-2-2 瀧口修造收藏《衣裳的太陽》1929.2 慶應義塾大學藝術中心典藏

4-2-3 瀧口修造藏書《衣裳的太陽》1929.7 慶應義塾大學藝術中心典藏

4-2-4 瀧口修造收藏《馥郁的火夫啊》1927.12 慶應義塾大學藝術中心典藏

4-2-5 瀧口修造收藏《超現實主義革命》1929.12 慶應義塾大學藝術中心典藏

4-2-6 超現實主義國際展，巴黎美術畫廊，1938 年 1 月 17 日 邀請卡■1938 日吉圖書館，慶應義塾大學日吉媒體中心典藏

4-2-7 國際超現實主義大展，倫敦新伯靈頓美術館，1936 年 6 月 11 日，邀請卡■1936 日吉圖書館，慶應義塾大學日吉媒體中心典藏

4-2-8 赫爾伯特·瑞德《超現實主義》■1936 日吉圖書館，慶應義塾大學日吉媒體中心典藏

4-2-9 安德烈·布列東著、瀧口修造譯《超現實主義與繪畫》初版本■1930 嚴谷國士收藏

4-2-10 克里斯蒂安·澤沃斯（編）《藝術筆記本》第十年，五—六號■1936 日吉圖書館，慶應義塾大學日吉媒體中心典藏

4-2-11 瀧口修造《近代藝術》■1938 嚴谷國士收藏

4-2-12 安德烈·布列東《娜嘉》■1928 日吉圖書館，慶應義塾大學日吉媒體中心典藏

4-2-13 馬克斯·恩斯特（封面）、安德烈·布列東（序言）赫爾伯特·瑞德（導論）國際超現實主義大展：1936 年 6 月 11 日至 7 月 4 日■1936 日吉圖書館，慶應義塾大學日吉媒體中心典藏

4-2-14 安德烈·布列東《超現實主義與繪畫；與馬克斯·恩斯特的七十六件照相版畫》■1928 日吉圖書館，慶應義塾大學日吉媒體中心典藏

4-2-15 安德烈·布列東、保羅·艾呂雅合編《超現實主義字典》■1938 日吉圖書館，慶應義塾大學日吉媒體中心典藏

4-2-16 小阿爾弗雷德·巴爾（編）《奇想繪畫，達達主義，超現實主義》■1936 日吉圖書館，慶應義塾大學日吉媒體中心典藏

4-2-17 作者：安德烈·布列東、插圖：雷內·馬格利特《何謂超現實主義？》■1934 日吉圖書館，慶應義塾大學日吉媒體中心典藏

4-2-18 圖：曼·雷、詩：保羅·艾呂雅《自由的手》■1937 日吉圖書館，慶應義塾大學日吉媒體中心典藏

4-2-19 安德烈·布列東、馬克斯·恩斯特《百頭女人》■1929 日吉圖書館，慶應義塾大學日吉媒體中心典藏

4-3

4-3-1 保羅·艾呂雅〈詩學證據〉 日吉圖書館，慶應義塾大學日吉媒體中心典藏

4-3-2 [信]1933 年 7 月 2 日：巴黎 [致] 山中散生，名古屋／

保羅・艾呂雅■1933 日吉圖書館，慶應義塾大學日吉媒體中心典藏

4-3-3 ［信］1933年9月2日：巴黎，［致］山中散生，名古屋／保羅・艾呂雅■1933 日吉圖書館，慶應義塾大學日吉媒體中心典藏

4-3-4 ［信］1935年1月3日：巴黎［致］山中散生，名古屋／安德烈・布列東■1935 日吉圖書館，慶應義塾大學日吉媒體中心典藏

4-3-5 ［信］1936年8月25日：巴黎［致］山中散生，名古屋／安德烈・布列東■1936 日吉圖書館，慶應義塾大學日吉媒體中心典藏

4-3-6 ［信］1937年8月12日：柏林［致］山中散生，名古屋／漢斯・貝爾默■1937 日吉圖書館，慶應義塾大學日吉媒體中心典藏

4-4
4-4-1 馬賽遊戲（馬賽塔羅牌）■1941/1985 嚴谷國士收藏

4-5
4-5-1 東鄉青兒《彈奏低音提琴》■1915 油彩、畫布 東鄉青兒紀念日商佳朋美術館典藏

4-5-2 東鄉青兒《超現實派的散步》■1929 油彩、畫布 東鄉青兒紀念日商佳朋美術館典藏

4-5-3 陳澄波《綠面具裸女》■年代不詳 油彩、畫布 私人藏家提供

4-5-4 許武勇《丘上之街（台灣）》■1943 油彩、畫布 國立台灣美術館典藏

4-5-5 許武勇《十字路（台灣）》■1943 油彩、畫布 台北市立美術館典藏

4-5-6 劉啟祥《魚店》■1940 油彩、畫布 台北市立美術館典藏

4-5-7 劉啟祥《畫室》■1939 高雄市立美術館典藏

4-5-8 雷內・馬格利特《困難的穿越》■1926

4-5-9 安德烈・布列東／雅克琳・蘭芭／伊夫・唐吉《隨機繪畫接龍》■1938 著作：© Jacqueline Lamba / ADAGP, Paris - SACK, Seoul, 2020 照片：© Centre Pompidou, MNAM-CCI, Dist.RMN-Grand Palais / Philippe Migeat

4-5-10 柯特・希維特斯《旋轉》■1919

4-5-11 迪歐・凡・杜斯伯格《小達達之夜》■1922

4-5-12 薩爾瓦多・達利《部分幻覺：平台鋼琴上六個列寧之顯影》■1931 © Salvador Dalí, Fundació Gala-Salvador Dalí, VEGAP, Taiwan 2020

4-5-13 胡安・米羅《秋季的浴者》■1924 著作：© Successió Miró / ADAGP, Paris - SACK, Seoul, 2020 照片：© Centre Pompidou, MNAM-CCI, Dist. RMN-Grand Palais / Bertrand Prévost

4-5-14 崔斯坦・查拉《達達高舉一切》■1921

4-5-15 曼・雷《向洛特雷阿蒙致敬》■1935 © MAN RAY TRUST / ADAGP, Paris - SACK, Seoul, 2020

4-5-16 喬治・德・基里訶《國王兇惡的天才》■1914-1915 © Giorgio De Chirico, by SIAE 2020

4-5-17 馬歇爾・杜象《留著鬍子的蒙娜麗莎》■1919

4-5-18 弗朗西斯・畢卡比亞《靜物：林布蘭肖像，塞尚肖像，雷諾瓦肖像》■1920

4-5-19 曼・雷《海星》電影分鏡 © MAN RAY TRUST / ADAGP, Paris - SACK, Seoul, 2020

4-5-20 格奧爾格・格羅斯《社會支柱》■1926

4-5-21 馬克斯・恩斯特《朋友重聚》■1922 © Max Ernst / ADAGP, Paris - SACK, Seoul, 2020

4-5-22 弗朗西斯・畢卡比亞《391》第十九號，巴黎■1924

4-6
4-6-1 ～ 4-6-8 阿部金剛《燃燒的花瓣》插畫■年代不詳

4-7
4-7-1 柯特・希維特斯《櫻桃圖面》■1921

4-7-2 弗朗西斯・畢卡比亞《達達運動》■1919

4-7-3 漢娜・霍克《用達達廚房刀子切開德國最後的威瑪啤酒肚文化紀元》■1919 © Hannah Höch / BILDKUNST, Bonn - SACK, Seoul, 2020

4-7-4 馬克・夏卡爾《鄉村中的夫人》■1938-42 © Marc Chagall / ADAGP, Paris - SACK, Seoul, 2020 Chagall®

4-7-5 喬治・德・基里訶《哲學家的征服》■1913 © Giorgio De Chirico, by SIAE 2020

4-7-6 胡安・米羅《繪畫（構圖）》■1933

4-7-7 雷內・馬格利特《巨人的日子》■1928

4-7-8 馬克斯・恩斯特《花—貝殼》■1924 © Max Ernst / ADAGP, Paris - SACK, Seoul, 2020

4-7-9 曼・雷《愉悅的田野》■1921-1922

4-7-10 曼・雷《愉悅的田野》■1921-1922

4-7-11 曼・雷《曼雷攝影術》■1923

4-7-12 茱茲洛・莫霍里—納基《收音機與鐵路風景》■1919/20

4-7-13 茱茲洛・莫霍里—納基《A19》■1927

4-7-14 茱茲洛・莫霍里—納基《建構》■1932

4-7-15 瑛九《睡眠的理由1》■1936

4-7-16 瑛九《真實》■1937

4-7-17 瑛九《作品》■1937

4-7-18 ～ 4-7-20 下鄉羊雄《龍齧海棠屬》超現實主義攝影作品集■1940

4-7-21 中山岩太《海之夢幻》■1935

4-7-22 中山岩太《蝶（一）》■1941

4-7-23 中山岩太《冬眠》■1940

4-7-24 安井仲治《蛾（二）》■1934

4-7-25 安井仲治《攝影蒙太奇》■1931

4-7-26 安井仲治《斧頭與鐮刀》■1931

4-7-27 安井仲治《構成宇宙陀螺》■1938

4-7-28 安井仲治《構圖：牛骨》■1938

4-7-29 坂田稔《危機》■1938

4-7-30 樽井芳雄《讚譜》■1938

4-7-31 平井輝七《生命》■1938

4-7-32 山本悍右《霧與寢室某個人的思想發展》■1932

4-7-33 小石清《酣暢而夢，疲勞態》■1936

4-7-34 張才《習作《武川老師》，東京》■1934

4-7-35 莊世和《畫室一角》■1941 莊正國提供

4-7-36 劉啟祥《肉店》■1938 劉耿一提供

4-7-37 古賀春江《單純的悲傷故事》■1930

4-7-38 古賀春江《樸素的月夜》■1929

4-7-39 古賀春江《深海的情景》■1933

4-7-40 三岸好太郎《海與日光》■1934

4-7-41 三岸好太郎《眼珠》■1933

4-7-42 三岸好太郎《海與日光》■1934

4-7-43 阿部金剛《女騎士》■1930

4-7-44 阿部金剛《諦聽黑暗》■1930

4-7-45 阿部金剛《維納斯的誕生》■1934

4-7-46 小牧源太郎《民族病理學》■1937 京都市美術館典藏

4-7-47 瑛九《有眼睛的風景》■1938 東京國立近代美術館典藏

4-7-48 福澤一郎《牛》■1936 © MOMAT / DNPartcom 福澤謈子・東京國立近代美術館提供

4-7-49 北脇昇《機場》■1937 東京國立近代美術館典藏

4-7-50 北脇昇《流行現象構造》■1940

■ Collective Response to Surrealism

4-1
4-1-1 Iida Misao Morning 1935
4-1-2 Fukuzawa Ichiro Antiquaire 1929 Courtesy of Fukuzawa Takako, Tomioka City Museum/Fukuzawa Ichiro Memorial Gallery
4-1-3 Kitawaki Noboru Symbol 1937
4-1-4 Wadachi Tomoo Enigma 1922
4-1-5 Okamoto Taro Wounded Arm 1936 Courtesy of TARO OKAMOTO MEMORIAL MUSEUM
4-1-6 Chuang Shih-ho Melancholy of Poets 1942 Collection of the Kaohsiung Museum of Fine Arts
4-1-7 Nakahara Minoru The Birth of Venus 1924 Courtesy of Nakahara Izumi

4-2
4-2-1 Takiguchi Shuzo Collection The Sun of Clothes 1929.1 Collection of the Keio University Art Center
4-2-2 Takiguchi Shuzo Collection The Sun of Clothes 1929.2 Collection of the Keio University Art Center
4-2-3 Takiguchi Shuzo Collection The Sun of Clothes 1929.7 Collection of the Keio University Art Center
4-2-4 Takiguchi Shuzo Collection Aromatic Cook 1927.12 Collection of the Keio University Art Center
4-2-5 Takiguchi Shuzo Collection The Surrealist Revolution 1929.12 Collection of the Keio University Art Center
4-2-6 Invitation card, The International Exhibition of Surrealism, Galérie Beaux-Arts, Paris, 17 January 1938, 1938 Collection of the Keio University Hiyoshi Media Center, Hiyoshi Library
4-2-7 Invitation Card, International Surrealist Exhibition, New Burlington Galleries, London, 11 juin 1936, 1936 Collection of the Keio University Hiyoshi Media Center, Hiyoshi Library
4-2-8 Herbert Read Surrealism 1936 Collection of the Keio University Hiyoshi Media Center, Hiyoshi Library
4-2-9 Written by Andre Breton, edited by Takiguchi Shuzo, Surrealism and Painting (first edition) 1930 Collection of Iwaya Kunio
4-2-10 Edited by Christian Zervos, Notebook of Art,Yr. 10, no. 5-6 1936 Collection of the Keio University Hiyoshi Media Center, Hiyoshi Library
4-2-11 Takiguchi Shuzo Modern Art 1938 Courtesy of Iwaya Kunio
4-2-12 Andre Breton, Nadja c.1928 Collection of the Keio University Hiyoshi Media Center, Hiyoshi Library
4-2-13 Cover by Max Ernst, Preface by Andre Breton, The International surrealist exhibition : Thursday, June 11th to Saturday, July 4th, 1936 1936 Collection of the Keio University Hiyoshi Media Center, Hiyoshi Library
4-2-14 Andre Breton, Surrealism and Painting, and 76 pieces of photo etching prints by Max Ernst 1928 Collection of the Keio University Hiyoshi Media Center, Hiyoshi Library
4-2-15 Edited by Andre Breton, Abridged Dictionary of Surrealism 1938 Collection of the Keio University Hiyoshi Media Center, Hiyoshi Library
4-2-16 Edited by Alfred H. Barr, Fantastic art, dada, surrealism 1936 Collection of the Keio University Hiyoshi Media Center, Hiyoshi Library
4-2-17 Andre Breton, What Is Surrealism 1934 Collection of the Keio University Hiyoshi Media Center, Hiyoshi Library
4-2-18 Man Ray, The Free Hand Illustration: Man Ray; Poem: Paul Éluard 1937 Collection of the Keio University Hiyoshi Media Center, Hiyoshi Library
4-2-19 Andre Breton, Max Ernst, The Hundred-headed Woman 1929 Collection of the Keio University Hiyoshi Media Center, Hiyoshi Library

4-3
4-3-1 Paul Éluard Poetic Evidence Collection of the Keio University Hiyoshi Media Center, Hiyoshi Library
4-3-2 [Letter] 2 July 1933, Paris [To] Yamanaka Chiruu, Nagoya / Paul Éluard 1933 Collection of the Keio University Hiyoshi Media Center, Hiyoshi Library
4-3-3 [Letter] 2 September 1933, Paris [To] Yamanaka Chiruu, Nagoya / Paul Éluard 1933 Collection of the Keio University Hiyoshi Media Center, Hiyoshi Library
4-3-4 [Letter] 3 January 1935, Paris [To] Yamanaka Chiruu, Nagoya / André Breton 1935 Collection of the Keio University Hiyoshi Media Center, Hiyoshi Library
4-3-5 [Letter] 25 August 1936, Paris [To] Yamanaka Chiruu, Nagoya / André Breton 1936 Collection of the Keio University Hiyoshi Media Center, Hiyoshi Library
4-3-6 [Letter] 12 August 1937, Berlin [To] Yamanaka Chiruu, Nagoya / Hans Bellmer 1937 Collection of the Keio University Hiyoshi Media Center, Hiyoshi Library

4-4
4-4-1 Marseille Game Tarot de Marseille 1941/1985 Courtesy of Iwaya Kunio

4-5
4-5-1 Togo Seiji Playing the Contrabass 1915 Oil on canvas Collection of the Seiji Togo Memorial Sompo Japan Nipponkoa Museum of Art
4-5-2 Togo Seiji Surrealistic Stroll 1929 Oil on canvas Collection of the Seiji Togo Memorial Sompo Japan Nipponkoa Museum of Art
4-5-3 Chen Cheng-po Nude Female with a Green Mask Date unknown Oil on canvas Courtesy of private collector
4-5-4 Shiu Wu-yung A Street on the Hill (Taiwan) 1943 Oil on canvas Collection of the National Taiwan Museum of Fine Arts
4-5-5 Shiu Wu-yung The Cross Street (Taiwan) 1943 Oil on Canvas Collection of the Taipei Fine Arts Museum
4-5-6 Liu Chi-hsiang Fish Shop 1940 Oil on Canvas Collection of the Taipei Fine Arts Museum
4-5-7 Liu Chi-hsiang Atelier 1939 Collection of the Kaohsiung Museum of Fine Arts
4-5-8 Rene Magritte The Difficult Crossing 1926
4-5-9 André Breton /Jacqueline Lamba /Yves Tanguy Exquisite Corpse 1938 © Jacqueline Lamba / ADAGP, Paris - SACK, Seoul, 2020 © Centre Pompidou, MNAM-CCI, Dist. RMN-Grand Palais / Philippe Migeat
4-5-10 Kurt Schwitters Rotation 1919
4-5-11 Theo van Doesburg Small Dada Evening 1922
4-5-12 Salvador Dali Partial Hallucination. Six apparitions of Lenin on a Grand Piano 1931 © Salvador Dalí, Fundació Gala-Salvador Dalí, VEGAP, Taiwan 2020
4-5-13 Joan Miró Bather autumn 1924 © Successió Miró / ADAGP, Paris - SACK, Seoul, 2020 © Centre Pompidou, MNAM-CCI, Dist. RMN-Grand Palais / Bertrand Prévost

5-1
5-1-1　陳澄波《上海路橋》■1930　油彩、畫布　尊彩藝術中心提供
5-1-2　陳澄波《戰後（一）》■1933　油彩、畫布　私人藏家提供
5-1-3　陳澄波《上海碼頭》■1933　油彩、畫布　私人藏家提供

5-2
5-2-1　阿部金剛《空無1號》■1929　油彩、畫布　福岡縣立美術館典藏
5-2-2　古賀春江《海》■1929　油彩、畫布　東京國立近代美術館典藏

5-3
5-3-1　《三田文學》1月號■1935　私人藏書
5-3-2　《三田文學》3月號■1939　私人藏書
5-3-3　《三田文學》9月號■1937　私人藏書
5-3-4　《Orphéo》創刊號　慶應義塾大學藝術中心典藏
5-3-5　西脇順三郎《詩與詩論》第一冊■1928　慶應義塾大學藝術中心典藏
5-3-6　西脇順三郎《詩與詩論》第六冊　慶應義塾大學藝術中心典藏
5-3-7　西脇順三郎《詩與詩論 NUMER 09》■1930　慶應義塾大學藝術中心典藏
5-3-8　春山行夫《花與煙斗》■1936　慶應義塾大學藝術中心典藏
5-3-9　春山行夫《詩的研究》■1936.5　慶應義塾大學藝術中心典藏
5-3-10　萩原朔太郎《詩的原理》■1928.12　慶應義塾大學藝術中心典藏

5-4
5-4-1　西脇順三郎《Ambarvalia（複刻版）》　私人藏書
5-4-2　西脇順三郎《光讚》■1925　慶應義塾大學藝術中心典藏
5-4-3　西脇順三郎《超現實主義詩論》■1929.11　慶應義塾大學藝術中心典藏
5-4-4　西脇順三郎《超現實主義文學論》■1930　慶應義塾大學藝術中心典藏
5-4-5　西脇順三郎《威廉·朗蘭》　慶應義塾大學藝術中心典藏
5-4-6　西脇順三郎《有圓環的世界》■1936　慶應義塾大學藝術中心典藏
5-4-7　西脇順三郎《英美思想史》■1941.7　慶應義塾大學藝術中心典藏
5-4-8　西脇順三郎《現代英吉利文學》■1934.7　慶應義塾大學藝術中心典藏
5-4-9　西脇順三郎《現代英文學評論》　慶應義塾大學藝術中心典藏
5-4-10　西脇順三郎《蛇》　慶應義塾大學藝術中心典藏
5-4-11　西脇順三郎《尺牘》　慶應義塾大學藝術中心典藏

5-5
5-5-1　《詩·現實》1-5集■1930-1931（1979復刻）　私人藏書
5-5-2　柴崎芳夫刊行《詩與詩論》復刻版（東京：教育出版中心）■1979　黃震南收藏

5-6
5-6-1　國際電影雜誌《大蛇》九月號■1931　私人藏書
5-6-2　村野四郎《體操詩集》■1939　私人藏書
5-6-3　堀辰雄《隨筆稚子日記》■1940　私人藏書
5-6-4　《四季詩集》■1941　私人藏書
5-6-5　三好達治《測量船》■1930　私人藏書
5-6-6　安西冬衛《軍艦茉莉》■1929　陳元石藏書
5-6-7　春山行夫《以喬伊斯為中心的文學運動》■1933　私人藏書
5-6-8　堀口大學譯《月下的一群》■1980 復刻版（1925 初版）私人收藏

5-6-9　梵樂希（堀口大學譯）《文學》■1930　私人藏書
5-6-10　尚·考克多（堀口大學譯）《考克多抄》■1929　私人藏書
5-6-11　尚·考克多（堀口大學譯）《鴉片》■1932　私人藏書
5-6-12　尚·考克多《鴉片》（法文版）■1930　私人藏書

5-7
5-7-1　《新精神雜誌》第一期封面■1920
5-7-2　《新精神雜誌》第二十三期封面■1924
5-7-3　《新精神雜誌》第二十四期封面■1924
5-7-4　《新精神雜誌》第二十六期封面■1924
5-7-5　《新精神雜誌》第二十六期內頁■1924
5-7-6　NRF 雜誌《新法國評論雜誌》　私人藏書

5-8
5-8-1　古賀春江《古賀春江畫集》■1931　私人藏書
5-8-2　阿部金剛《阿部金剛畫集》■1931　私人藏書
5-8-3　《風車3》內頁
5-8-4　《風車3》（複製品）（《日曜日式散步者》電影道具）
5-8-5　保羅·穆杭《世界選手》1930　私人藏書

5-9
5-9-1　鋼板印刷機■年代不詳　潘元石、王振泰提供

5-10
5-10-1　劉吶鷗《新文藝日記》（複製品）■1927（大正16年）國立台灣文學館典藏
5-10-2　劉吶鷗《永遠的微笑》（電影腳本）■約1936年　國立台灣文學館典藏
5-10-3　江文也《台灣的舞曲》紙本■1936　郭武雄先生提供
5-10-4　江文也《三曲組作品七》紙本■1936　郭武雄提供
5-10-5　劉吶鷗的麻將牌　竹、木■約1930年代　國立台灣文學館典藏
5-10-6　江文也肖像

5-11　龍瑛宗收藏物件
5-11-1　莫迪里亞尼複製畫　龍瑛宗文學藝術教育基金會提供
5-11-2　龍瑛宗《孤獨的蠹魚》（台北盛興出版部）■1943.11　龍瑛宗文學藝術教育基金會提供
5-11-3　《改造》（1937春季特大號）（日本改造社）■1937　龍瑛宗文學藝術教育基金會提供
5-11-4　龍瑛宗《描繪女性》（台北大同書局）■1947.2　龍瑛宗文學藝術教育基金會提供
5-11-5　生田春月等3人《現代詩人全集》（第八卷）■昭和4年9月15日　國立台灣文學館典藏，龍瑛宗捐贈
5-11-6　龍瑛宗　龍瑛宗筆記《昭和年代的作家》紙本■年代不詳　國立台灣文學館典藏，龍瑛宗先生捐贈

5-12
5-12-1　張才剪貼簿　夏綠原國際有限公司提供
5-12-2　張才《日本攝影年鑑》　夏綠原國際有限公司提供
5-12-3　張才剪貼簿《Paul Wolff》　夏綠原國際有限公司提供
5-12-4　張才剪貼簿《奧林匹克》　夏綠原國際有限公司提供
5-12-5　李仲生《構成》■1934 第21屆日本二科會室展出　國立台灣美術館典藏
5-12-6　李仲生《靜物》■1935 第22屆日本二科會展出　國立台灣美術館典藏
5-12-7　李仲生用毛筆書寫手稿〈立體主義繪畫〉■1930年代　國立台灣文學館典藏
5-12-8　李仲生手稿〈反對印象主義的塞尚和雷諾〉■年代不詳　財團法人李仲生現代繪畫文教基金會提供

5-13-9 Amédée Ozenfant Bottle, Pipe and Books 1920

5-13-10 Le Corbusier Still Life on Pile of Plates and a Book 1920

5-13-11 Li Huo-zeng Sakurabashi Street (Sakurabashi, Midorikawa, Tai Chung City) 1935-1945

5-13-12 Li Huo-zeng Jue Xiang (In front of the theater "Miyakozawa", Seimon-cho, 4 Cho-me, Tainan Ticy) 1935-1945

5-13-13 Li Huo-zeng Taiwan Restaurant Zui Xian Ge (Seimon-cho, 5 Cho-me, Tainan City) 1935-1945

5-13-14 Li Huo-zeng In front of Hayashi Department (Suehiro-cho, 5 Cho-me, Tainan City) 1935-1945

5-13-15 Morooka Koji The East Side of Ginza 5 Cho-me 1937

5-13-16 Kuwabara Kineo Asakusa Park Rokku (Taito, Asakusa 1 Cho-me) 1935

5-13-17 Hamaya Hiroshi The Ad of the film Toto, Ginza, Tokyo 1935

5-13-18 Deng Nan-gwang Posh Men and Women Crossing the Road 1929-1935

5-13-19 Hamaya Hiroshi The Construction Site of Marunouchi, Tokyo 1937

5-13-20 Yasui Nakaji Speed 1932-1939

5-13-21 Nakayama Iwata Pipe and Match 1927

5-13-22 Deng Nan-gwang Construction Site 1929-1935

5-13-23 Nakayama Iwata The Landscape of Kobe (Empress of Britain) 1937

5-13-24 Deng Nan-gwang Stereoscopic Photography - Business Building 1929-1935

5-13-25 Deng Nan-gwang Stereoscopic Photography - Bridge, Tokyo 1929-1935

5-13-26 Deng Nan-gwang Stereoscopic Photography - Building, Tokyo 1929-1935

5-13-27 Deng Nan-gwang Stereoscopic Photography - Asakusa Movie Theater 1929-1935

5-13-28 Deng Nan-gwang Upward View of a Building, Tokyo 1929-1935

5-13-29 Deng Nan-gwang Stereoscopic Photography - Street, Tokyo 1929-1935

5-13-30 Deng Nan-gwang Snap -Ginza Inspiration: Foreigners 1929-1935

5-13-31 Deng Nan-gwang Stereoscopic Photography - Street in Shinjuku 1929-1935

5-13-32 Okubo Koroku Manchu Express 1933

5-13-33 Chang Tsai Pulled rickshaw and Bus, Shanghai 1942-1946

5-13-34 Chang Tsai The Street Scenery, Shanghai 1942-1946

5-13-35 Chang Tsai Overlooking the Railway, Shanghai 1942-1946

5-13-36 Peng Rui-lin Aiqun Hotel 1938

5-13-37 Peng Rui-lin The Maid in the Market 1938

5-13-38 Peng Rui-lin Guangzhou Street Scenery 1938

5-13-39 Peng Rui-lin Overlooking the roof top of "the sun" From east to west 1938

5-13-40 Peng Rui-lin Four Decorated Archway and the Tricycle 1938

5-13-41 Chuang Shih-ho Story of Tokyo Bay 1941 Courtesy of Zhuang Zheng-guo

■展品圖説 **6.** 文學——反殖民之聲

6-1

6-1-1 台陽美術協會聲明書■1934.11 中研院台史所提供

6-1-2 〈台展獲獎者宣佈結果張秋禾氏外十一氏〉 中研院台史所提供

6-1-3 〈帝院的前途多難對於第二部的參與、指定的推薦、反帝展體系的人眾多〉 中研院台史所提供

6-1-4 楊肇嘉家族成員及友人照片（六） 中研院台史所（六然居資料室）提供

6-1-5 楊肇嘉與鄉土訪問演奏會青年音樂家合影■1934.8 中研院台史所（六然居資料室）提供

6-1-6 第三回台陽展台中移動展會員歡迎座談會。一排右起洪瑞麟、李石樵、陳澄波、李梅樹、楊三郎、陳德旺，二排右起張星建、林文騰、田中保雄、楊逵；三排右起吳天賞、莊遂性、葉陶、張深切、巫永福、莊銘鐺 中研院台史所提供

6-1-7 楊肇嘉與台陽美術協會畫家等藝文界朋友合影■1937.5 中研院台史所（六然居資料室）提供

6-1-8 台灣鄉土訪問巡迴音樂會，在結束最後一場演出之後，合影於壽山高雄高爾夫球場 house 露臺上■1934.8.20 中研院台史所（六然居資料室）提供

6-1-9 台灣鄉土訪問巡迴音樂會，在結束最後一場於高雄青年會館的演出之後回遊壽山，音樂團一行搭車抵達壽山情景■1934.8.20 中研院台史所（六然居資料室）提供

6-1-10 台灣鄉土訪問巡迴音樂會，在結束最後一場演出之後，合影於壽山頂上的觀望亭前■1934.8.20 中研院台史所（六然居資料室）提供

6-1-11 台陽美協台中移動展時，受到楊肇嘉先生的歡迎與接待。前排右起為呂基正、洪瑞麟、陳德旺、陳澄波、李梅樹、楊肇嘉，左一為張星建；後排左起為李石樵、楊三郎■1937.5.8-10 中研院台史所提供

6-1-12 〈台展作家論〉■1934.11.26 中研院台史所提供

6-1-13 〈帝展洋畫 罕見的嚴格挑選 僅有十分之六 多一些的入選新入選七十名〉 中研院台史所提供

6-2

6-2-1 洪瑞麟《劇場》■1932 洪南山提供

6-2-2 洪瑞麟《勞働》■年代不詳 洪南山提供

6-3

6-3-1 郭水潭《郭水潭篇～自選詩第一集》■1929 年 國立台灣文學館典藏

6-3-2 郭水潭〈評陳植棋、陳春德、陳澄波〉■年代不詳 國立台灣文學館典藏

6-3-3 楊逵 楊逵剪貼簿（一）■昭和 10 年 6 月 國立台灣文學館典藏

6-3-4 張文環《閹雞》 國立台灣文學館典藏

6-4

6-4-1 台灣人民的要求 中研院台史所（六然居資料室）提供

6-4-2 蔡培火創作《咱台灣》歌詞與歌譜■1934 中研院台史所（六然居資料室）提供

6-4-3 治警事件假釋出獄者與歡迎者合影■1924.2.18 蔣渭水文化基金會提供

6-4-4 台灣工友總聯盟第 2 次代表大會■1929.2.11 蔣渭水文化基金會提供

6-4-5 蔣渭水夫婦與黃呈聰夫婦合影■1923 蔣渭水文化基金會提供

6-4-6 文化協會於霧峰萊園召開第一次理事會■1926 財團法人賴和文教基金會提供

6-4-7 《台灣民報》創立，合影於東京■1923.2.1 蔣渭水文化基金會提供

一

■ Literature —— Anti-Colonial Voices

6-5

6-5-1 The Back Cover of Magazine Taiwan, Taiwan Branch of Taiwan Magazine Publisher 1923

6-5-2 Taiwan Magazine 1923.1.1

6-5-3 Taiwan Youth, Vol. 3, Issue 2 1921.8.15

6-5-4 Discussing at Lin's House in Wufeng for establishing Taiwanese Cultural Association 1921.7.9

6-5-5 The Portrait of Chiang Wei-shui early 1920

6-5-6 The Council of Taiwan Cultural Association 1921

6-5-7 Chiang Wei-shui "Clinical Textbook" 1921.11.30

6-6

6-6-1 The Articles of Taiwanese Cultural Association 1921.10. Courtesy of Liou Ran Ju Referance Room

6-6-2 The handbills of Taiwanese Cultural Association speech Courtesy of Laiho Cultural Foundation

6-6-3 Chiang Wei-shui and proletarius youth 1930 Courtesy of Sunnygate Corp.

6-6-4 The manifesto of Alliance Meeting of Taiwanese Labor Unions 1928.2 Courtesy of Liou Ran Ju Referance Room

6-6-5 The handbills of Political Speech in Tainan City Hall 1926.12.2 Courtesy of the Archives of Institute of Taiwan History, Academia Sinica

6-6-6 End of life of Chiang Wei-shui 1931.8.5

6-6-7 After arresting the dissolved Taiwanese People's Party, they are released from jail 1931.2.21

6-6-8 The Photo of New People Society Members Courtesy of the Archives of Institute of Taiwan History, Academia Sinica

6-6-9 Shattered People General Meeting founded by Lin Hsien-tang and Lin Yu-chun 1924.7 Courtesy of Laiho Cultural Foundation

6-6-10 The handbills of Innovation Party 1930.6.1

6-6-11 The Local self-government handbills of Taiwanese People's Party 1930.6.1

6-6-12 The death of Chiang Wei-shui reported by Taiwan New People Newspaper 1931.8.8

6-6-13 The License of propaganda printing 1928.4.27 Courtesy of the Archives of Institute of Taiwan History, Academia Sinica

6-6-14 The notification of the 3rd New Cultural Association General Meeting Courtesy of Laiho Cultural Foundation

6-7

6-7-1 ~ 6-7-2 Taipei Artifact, Vol 3. Issue 3 1954.12 Collection of Liu Yi-chen Films

6-8

6-8-1 ~ 6-8-12 Zhang wei-shian's Scrapbook: The photos inside

6-9

6-9-1 Nagasaki Hiroshi Taiwan Literature, inaugural issue 1 May, the 19th year of the Showa era Collection of National Museum of Taiwan Literature

6-9-2 Zhang Wen-huan Taiwanese Literature, vol. 4, no. 1 25 December, the 18th year of the Showa era Collection of National Museum of Taiwan Literature

6-9-3 Zhang Wen-huan Taiwanese Literature, vol. 3, no. 3 31 July, the 18th year of the Showa era Collection of National Museum of Taiwan Literature

6-9-4 Zhang Wen-huan Taiwanese Literature, vol. 2, no. 4 19 October, the 17th year of the Showa era Collection of National Museum of Taiwan Literature

6-9-5 Zhang Wen-huan Taiwanese Literature, inaugural issue (vol. 1, no. 1) 27 May, the 16th year of the Showa era Collection of National Museum of Taiwan Literature, donated by Long Ying-zong

6-9-6 Hsieh Nan-kuang (Hsieh Chun-mu) Taiwanese People's Perspective / Taiwanese People's Demands / The Decline of Japaneseism 1944.6 Collection of National Museum of Taiwan Literature

6-9-7 Huang Zong-kui Taiwan Arts, vol. 4, no. 10 1 October, the 18th year of the Showa era Collection of National Museum of Taiwan Literature, donated by Long Ying-zong

6-9-8 Lu He-ruo Clear and Bright Autumn 17 March, the 19th year of the Showa era Collection of National Museum of Taiwan Literature

6-9-9 Liao Han-chen Frontline Literature (2) 6 January, the 10th year of the Showa era Collection of National Museum of Taiwan Literature

6-9-10 editorial office, Ooki Publishing Company Anthology of Taiwanese Novels (Vol. 1) 17 November, the 18th year of the Showa era Collection of National Museum of Taiwan Literature, donated by Long Ying-zong

6-9-11 Zhang Xing-jian Taiwan Literature, vol. 3, no. 2 28 January, the 11th year of the Showa era Collection of National Museum of Taiwan Literature

6-9-12 Yang Gui (Yang Kui) Taiwan New Literature, vol. 2, no. 5 15 June, the 12th year of the Showa era Collection of National Museum of Taiwan Literature, donated by Long Ying-zong

6-9-13 Otake Hirokichi Literary Review, vol.2, no. 1 1 January, the 10th year of the Showa era Collection of National Museum of Taiwan Literature

6-9-14 Wang Bai-yuan Ibaranomichi 1931.6.1 Collection of the Archives of Institute of Taiwan History, Academia Sinica

6-9-15 Huang Zong-kui Taiwan Arts, vol. 1, no. 3 1 May, the 15th year of the Showa era Collection of National Museum of Taiwan Literature, donated by Long Ying-zong

6-10

6-10-1 Zhang wei-shian "An Introduction to Art" 1930.9.7

6-10-2 Nai Shuang (Zhang wei-shian) "About Taiwanese Drama - mainly on the plays in Taiwanese" 1936.11.6

6-10-3 Nai Shuang (Zhang wei-shian) "A Theatre Play Script Review" 1936.9.19

6-10-4 Kitamura Toshio (Wu Kun-huang) "Farmer Troupe and Outdoor Theater" 1936.5 Courtesy of Chen Shu-rong

6-10-5 Wu Kun-huang "Continue The Way of Drama part 1&2 - Play Writing ABC" 1939.2.8 Courtesy of Chen Shu-rong

6-10-6 Wu Kun-huang's paper: "Taiwan Nativist Literature" 1933.12

6-10-7 Taiwan Bungei Alliance Tokyo Branch was founded and reported by Wu Kun-huang 1935.3

6-11

6-11-1 Yang guei (Ynag Kui) The Restart of the New Theater Movement 1936.8.5

6-11-2 Lin Chao-pei About the Progress of Preparation for the Taichung Drama Club 1936.9.19

6-11-3 The Manifesto of Citizen's Beacon Drama Troupe 1930.4

6-12

6-12-1 Nakayama Susumu "Youth and Taiwan, Part. 1&2 - The Idea and reality of the New Theater Movement" 1936.4.1

—

◼ The Dialectic of Art and Reality

■展品圖說 8. 地方色彩與異國想像

8-1

8-1-1　楊三郎《南方小姐》■1943　油彩、畫布　楊三郎美術館典藏

8-1-2　莊世和《新星座》　莊正國提供

8-1-3　鹽月桃甫《側臉》■1930　油彩、畫布　李梅樹紀念館典藏

8-1-4　鹽月桃甫《霧社》■1934　油彩、畫布　國立台灣美術館典藏

8-1-5　鹽月桃甫《山地之花》■1930　木板、油彩　呂雲麟紀念美術館典藏

8-1-6　鹽月桃甫《南澳泰雅族少女》■1942　宮崎縣立美術館典藏

8-1-7　鹽月桃甫《泰雅少女吹口簧琴》■1930年代　宮崎縣立美術館典藏

8-1-8　陳進《杵歌》■1938　台灣創價學會提供

8-1-9　飯田實雄《南方共榮圈構想》■1941　台灣創價學會提供

8-1-10　三島立正《阿里山男子》■1938　台灣創價學會提供

8-1-11　院田繁《歸路》■1939　台灣創價學會提供

8-1-12　飯田實雄《沼塘》■1940　台灣創價學會提供

8-1-13　後藤俊《美人蕉》■1940　台灣創價學會提供

8-1-14　亨利‧馬諦斯《點綴性背景上的裝飾圖樣》■1925-1926

8-1-15　保羅‧高更《兩位入浴的大溪地女子》■1899

8-2

8-2-1　飯田實雄〈台灣聖戰美術展〉■1941　中研院台史所提供

8-2-2　西川滿〈自由的花朵 第二回創元展觀後記〉■1940

8-2-3　李梅樹於三峽自宅宴請畫友。左起為顏水龍、李梅樹、洪瑞麟、立石鐵臣、梅原龍三郎、陳澄波、藤島武二、鹽月桃甫。■1935.11　中研院台史所提供

8-2-4　鹽月善吉〈台展與明朗性〉■1935

8-2-5　立石鐵臣〈台陽展與創元展的兩種表現〉■1940

8-2-6　《文藝台灣》成員紀念合影■1940　中島利郎提供

8-2-7　台灣文藝家協會會員合影■1941　中島利郎提供

8-3

8-3-1　桑田喜好《艋舺》■1941　台灣創價學會提供

8-3-2　桑田喜好《占據地帶》■1938　台灣創價學會提供

8-3-3　桑田喜好《自玉山遠眺》■約1930年代　中研院台史所提供

8-3-4　桑田喜好《聖多明哥城》■1939　台灣創價學會提供

8-3-5　陳德旺《南國風景》■1941　台灣創價學會提供

8-4

8-4-1　黃水文《南國初夏》■1940　膠彩　國立台灣美術館典藏

8-5

8-5-1　恩地孝四郎《台南孔子廟側門》■1936

8-5-2　恩地孝四郎《樹根（台灣風景）》■1921

8-5-3　郭柏川《祀典武廟》■1929　台南市美術館提供

8-5-4　郭柏川《觀音山》■1942　台南市美術館提供

8-6

8-6-1　楊三郎《南台風光》■1940　油彩、畫布　楊三郎美術館典藏

8-6-2　陳澄波《玉山積雪》■約1947　木板油彩　私人藏家提供

8-6-3　陳澄波《展望諸羅城》■1934　油彩、畫布　陳澄波文化基金會提供

8-7

8-7-1　立石鐵臣《東門之朝》■1933　立石光夫、雄獅出版社提供

8-7-2　立石鐵臣《太陽》■1938　立石光夫、雄獅出版社提供

8-7-3 立石鐵臣《壁・道・雲》■1941 台灣創價學會提供
8-7-4 立石鐵臣《黃昏雲影》 台灣創價學會提供

8-8
8-8-1 鹽月桃甫《銀蓮花》■1937 畫布、油彩 呂雲麟紀念美術館典藏
8-8-2 鹽月桃甫《風景》■約1930晚期 木板、油彩 李澤藩美術館典藏
8-8-3 立石鐵臣《蓮池日輪》■1942 油彩、畫布 國立台灣美術館典藏

8-9
8-9-1 郭雪湖《早春》■1942 彩墨 國立歷史博物館典藏
8-9-2 林玉山《黃牛》■1941 彩墨 國立歷史博物館典藏
8-9-3 鹽月桃甫《溫泉圖》■1930 水墨 國立台灣美術館典藏

8-10
8-10-1 張清言《出巡》 相紙 國立歷史博物館典藏
8-10-2 張清言《祭典》■1920年代初期 相紙 國立歷史博物館典藏
8-10-3 張清言《戲班宣傳行列》 相紙 國立歷史博物館典藏
8-10-4 鄧南光《北埔街》■1935 黑白照片、紙基、沖印 國立台灣美術館典藏
8-10-5 鄧南光《北埔街》■1935 黑白照片、紙基、沖印 國立台灣美術館典藏

8-11
8-11-1 松ケ崎亞旗《室內》■1939 台灣創價學會提供
8-11-2 吉見庄助《日蝕觀測》■1941 台灣創價學會提供
8-11-3 新見琴一郎《山丘上的建築》■1939 台灣創價學會提供
8-11-4 山下武夫《異樣的蠢動》■1939 台灣創價學會提供
8-11-5 山下武夫《孤獨的崩壞》■1938 台灣創價學會提供
8-11-6 山下武夫《風景》■1940 台灣創價學會提供

8-12
8-12-1 立石鐵臣設計、裝幀 黃鳳姿《台灣の少女》（東京：東都書籍）■1943.8 黃震南收藏
8-12-2 立石鐵臣設計、裝幀 黃鳳姿《七爺八爺》（台北市：東都書籍台北支局）■1940.11 黃震南收藏
8-12-3 立石鐵臣 黃鳳姿《七娘媽生》（日孝山房）■1940.2.22 黃震南收藏
8-12-4 西川滿《媽祖祭》（媽祖書房）■1935 黃震南收藏
8-12-5 西川滿《亞片》（媽祖書房）1937 黃震南收藏
8-12-6 西川滿、池田敏雄《華麗島民話集》（日孝山房）■1942 黃震南收藏
8-12-7 春山行夫《台灣風物誌》■1942 私人收藏
8-12-8 西川滿《赤嵌記》（東京：書物展望社）■1942 黃震南收藏
8-12-9 西川滿《華麗島頌歌》（日孝山房）■1940 黃震南收藏
8-12-10 西川滿編《台灣繪本》（東亞旅行社台北支社）■1943 黃震南收藏
8-12-11 西川滿《梨花夫人》（日孝山房）■1940 紙本 黃震南收藏
8-12-12 西川滿編《台灣文學集》（東京大阪屋號書店）■1942 黃震南收藏

8-13
8-13-1 《第一回台灣美術展覽會圖錄》（台灣日本畫協會）■1927 台灣創價學會典藏

8-13-2 《第二回台灣美術展覽會圖錄》（財團法人學租財團）■1928 台灣創價學會典藏
8-13-3 《第三回台灣美術展覽會圖錄》（財團法人學租財團）■1929 台灣創價學會典藏
8-13-4 《第四回台灣美術展覽會圖錄》（財團法人學租財團）■1930 台灣創價學會典藏
8-13-5 《第五回台灣美術展覽會圖錄》（財團法人學租財團）■1931 台灣創價學會典藏
8-13-6 《第六回台灣美術展覽會圖錄》（財團法人學租財團）■1932 台灣創價學會典藏
8-13-7 《第七回台灣美術展覽會圖錄》（財團法人學租財團）■1933 台灣創價學會典藏
8-13-8 《第八回台灣美術展覽會圖錄》（財團法人學租財團）■1934 台灣創價學會典藏
8-13-9 《第九回台灣美術展覽會圖錄》（財團法人學租財團）■1935 台灣創價學會典藏
8-13-10 《第十回台灣美術展覽會圖錄》（財團法人學租財團）■1936 台灣創價學會典藏
8-13-11 《第一回府展圖錄》（台灣總督府）■1938 台灣創價學會典藏
8-13-12 《第二回府展圖錄》（台灣總督府）■1939 台灣創價學會典藏
8-13-13 《第三回府展圖錄》（台灣總督府）■1940 台灣創價學會典藏
8-13-14 《第四回府展圖錄》（台灣總督府）■1941 台灣創價學會典藏
8-13-15 《第五回府展圖錄》（台灣總督府）■1942 台灣創價學會典藏
8-13-16 《第六回府展圖錄》（台灣總督府）■1943 台灣創價學會典藏

8-14
8-14-1 西川滿《媽祖》第三卷第三冊（第十五冊）■昭和12年12月22日 國立台灣文學館典藏
8-14-2 西川滿《媽祖》第三卷第一冊（第十三冊）■昭和12年3月10日 國立台灣文學館典藏
8-14-3 西川滿《媽祖》第二卷第六冊（第十二冊）■昭和12年1月10日 國立台灣文學館典藏
8-14-4 西川滿《媽祖》第十一冊■昭和12年1月10日 國立台灣文學館典藏
8-14-5 西川澄子《媽祖》第二卷第四冊（第十冊）■昭和11年6月15日 國立台灣文學館典藏
8-14-6 西川澄子《媽祖》第六冊記念號■昭和10年9月10日 國立台灣文學館典藏
8-14-7 西川澄子《媽祖》第五版畫號■昭和10年7月10日 國立台灣文學館典藏
8-14-8 西川澄子《媽祖》第四冊譯詩號■昭和10年5月10日 國立台灣文學館典藏
8-14-9 陳澄波收藏 鈴木秀夫《台灣蕃界展望》（台北：理番之友發行所）■1935.11.3 中研院台史所檔案館典藏
8-14-10 日本文學報國會《文藝年鑑》1943年版（封面寫2603年版）■昭和18年8月10日 國立台灣文學館典藏，龍瑛宗先生捐贈
8-14-11 西川滿／府政吉《華麗島》創刊號■昭和14年12月1日 國立台灣文學館典藏
8-14-12 末次保《民俗台灣》二卷一號■昭和17年1月5日 國立台灣文學館典藏，龍瑛宗先生捐贈
8-14-13 末次保《民俗台灣》二卷二號■昭和17年2月5日 國立台灣文學館典藏，龍瑛宗先生捐贈
8-14-14 持田辰郎／金關丈夫《民俗台灣》二卷三號■昭和17年

3月5日　國立台灣文學館典藏，龍瑛宗先生捐贈

8-14-15　持田辰郎／金關丈夫《民俗台灣》二卷四號■昭和17年4月15日　國立台灣文學館典藏，龍瑛宗先生捐贈

8-14-16　末次保《民俗台灣》創刊號（一卷一號）■昭和16年7月10日　國立台灣文學館典藏，龍瑛宗先生捐贈

8-14-17　金關丈夫／持田辰郎《民俗台灣》二卷六號■昭和17年6月5日　國立台灣文學館典藏

8-14-18　金關丈夫／持田辰郎《民俗台灣》二卷九號■昭和17年9月5日　國立台灣文學館典藏

8-14-19　西川滿《文藝台灣》五卷六號通卷三十號（4月號）／短篇小説特輯■昭和18年4月1日　國立台灣文學館典藏，龍瑛宗先生捐贈

8-14-20　西川滿《文藝台灣》一卷一號創刊號■昭和15年1月1日　國立台灣文學館典藏

8-14-21　西川滿《文藝台灣》一卷四號通卷四號■昭和15年7月10日　國立台灣文學館典藏，龍瑛宗先生捐贈

8-14-22　西川滿《文藝台灣》四卷五號通卷二十三號（9月號）／現代台灣詩集■昭和17年8月20日　國立台灣文學館典藏，龍瑛宗先生捐贈

8-14-23　西川滿《文藝台灣》五卷二號通卷二十六號（12月號）詩集：大東亞戰爭■昭和17年11月20日　國立台灣文學館典藏，龍瑛宗先生捐贈

8-15

8-15-1 ～ 8-15-8　松山虔三《無題》■1940年代

8-15-9　鄧南光《學生動員大會，台北》■1943

8-15-10　鄧南光《日月潭邵族，南投》■1940年代

8-15-11　鄧南光《原住民小孩，地點不詳》■1940年代

8-15-12　彭瑞麟《太魯閣之女》■1938　彭雅倫提供

8-16

8-16-1　吳新榮　吳新榮日記　紙材■1936、1941、1942、1945財團法人吳三連台灣史料基金會提供

■ 「吳新榮日記」中描繪的風車詩人

■ 辛巳年（昭和十六年，一九四一年）
　　八月十七日　晴

昨天下午郭水潭君又帶藤野雄士君來了。藤野君提議一起到台南吃晚飯。我正好要到台南領取配給的藥品，就搭六點巴士南下。到台南後，就先去找《台灣日日新報》的楊熾昌君，並招來《朝日新聞》的見田氏，在「大和莊」吃和洋折衷的料理。這兩三小時中，天南地北異致盎然地談得甚是熱鬧，所以又到「望鄉」喝紅茶。因為時間還早，就先到末廣旅館訂房，之後再一起外出散步。回旅館後，泡完熱水澡又繼續談。先提到的是西川滿的《赤崁記》和庄司總一的《陳夫人》，又論及藝術與技巧、政治與民族，有林語堂、陳達源、連溫卿、中村哲等。然後談到《台灣日日新報》中的《西遊記》是西川滿自己在吉川英治之同意下所翻譯的，而《台灣文學》中的〈姊妹〉是陳逸松君以凝［疑］兩山人的筆名所寫。這些都是由他口中才知道的。回頭看看郭水潭君，不知在何時就睡著了。而我二人一直到凌晨三點的時鐘一響，才結束談話，各自回房休息。

吳新榮日記（節錄），1941年8月17日，收錄於《吳新榮日記全集5：1941》，2008年出版

■ 丙子年（昭和十一年，一九三六年）
　　二月五日　晴

昨朝，和奇珍兄別了後，我即驅車去台南醫院看王烏碴先生的病。聞其結果，説診斷尚不明而經過不必好，座談少時即回訪有祿兄，而後和他去法院做證人。這個刑事證人太不應該做的，因為責任較大太，所以報酬不值三個錢，後回百祿家受畫畫，而搭二點的卓歸佳里。歸來不久，水潭君和精鏐君、清吉君就案內李張瑞、楊熾昌兩君來訪。這兩位是所謂「薔薇的詩人」，晚上於酒仲賣食鋤燒。

吳新榮日記（節錄），1936年2月5日，收錄於《吳新榮日記全集1：1933-1937》，2007年出版

■ 壬午年（昭和十七，一九四二年）
　　五月二十日　雨

蘇曼殊作《斷鴻零雁記》讀完。

龍瑛宗君來訪。

昨天下午兩點，參加在公會堂舉行的皇民奉公會佳里分會的第一次委員會。諮詢事項中，各參與及委員的答辯極為低調，聽得不耐煩，就拿出未看完的蘇曼殊《斷鴻零雁記》來看，渡過漫長的四小時的會議。

回家途中，遇到了台南楊熾昌陪同台北劉榮宗君來佳里，一起到郡役所找郭水潭君。之後加上徐清吉君，到樂春樓吃飯，歡迎他們來。

劉君以龍瑛宗筆名寫作，可說是台灣文壇的驍將。說來他屬於西川滿的一派，和我支持的張文環一派互為勁敵的存在。他既然來佳里，仍是我敬愛的一位文人。

昨天開始下了大量的雨，溫度也降低，濕度上升，覺得大地萬物復甦。我又有空閒時間了，〈逝去的春天的日記〉一文，今天可脫稿，有時間的話，打算傍晚帶孩子們到六甲去。

吳新榮日記（節錄），1942年5月20日，收錄於《吳新榮日記全集6：1942》，2008年出版

■ 乙酉年（昭和二十年，一九四五年）
　　八月一日　雨

昨天的大雨，把我最高級的、最終的、充滿自信的防空壕沖得完全崩塌了。在此大雨中，十多年未見面的台北呂赫若君來訪。和這位遠來的貴客在正廳對飲，聽他講世上的各種新訊息。前幾天（上個月二十八日）楊熾昌和郭水潭君來訪，也告訴了我一些中央方面的新訊息。像這樣，從木俣氏開始，新聞人陸續來訪，交換各方報導，是我最近的大收穫。

呂君説想見見林精鏐君，昨晚就一起騎腳踏車到子良廟去。小狗紫微也跟著走，途中遇到大水，紫微羞驚地順流走。到達時已近天黑，我家吃過晚餐，終於無法回來。怕家人擔心，勉強回到部落外圍，道路完全看不到，又折返了，就決定在林家過夜。今天一大早就趕緊和紫微匆匆地趕回家，誰都還沒起床。我洗臉漱口之後，向祖靈獻花上香。今天的八月一日，無論世界上發生什麼大事，祈求平安度過。

吳新榮日記（節錄），1945年8月1日，收錄於《吳新榮日記全集8：1945-1947》，2008年出版

八月二日　雨

連日大雨，發生未曾有的水患，家屋浸水，道路大水氾濫，防空
壕崩陷，樹木傾倒。

昨日，郭水潭君和楊熾昌君來訪，雨太大，無法回家，就住下來。
中午從西美樓叫了三道菜請客；晚上因雨，除了白飯之外，什麼
都沒有了。

早上雨未停，好不容易與子良廟取得連絡，本來想安排呂赫若和
楊熾昌君見面，終因水患而告吹了。

吳新榮日記（節錄），1945 年 8 月 2 日，收錄於《吳新榮日記
全集 8：1945-1947》，2008 年出版

■ 乙酉年（昭和二十年，一九四五年）

八月三日　晴

今天終於放晴了，看起來還不會完全變成好天氣。但雨下得厭了，
終歸有變好天氣的一天。因為壞天氣終歸不是正常的天氣。

楊熾昌君在今晨回去了。昨夜郭君先睡著了，我和楊君一直談到深
夜。他的父親和我父親一樣地在寫漢詩，曾有過來往；不幸熱情
的楊父早逝，楊君繼承父志，投入新聞界，而今天之有成，實在
了不起。

吳新榮日記（節錄），1945 年 8 月 3 日，收錄於《吳新榮日記
全集 8：1945-1947》，2008 年出版

一

■ Local Color and Exotic Imagination

8-1

8-1-1　Yang San-lang Tibetan Girl 1943 Oil on canvas Collection of the Yang San Lang Art Museum

8-1-2　Chuang Shih-ho The New Zodiac Courtesy of Zhuang Zheng-guo

8-1-3　Shiotsuki Toho Face in Profile 1930 Oil on canvas Collection of The Li Mei-shu Memorial Gallery

8-1-4　Shiotsuki Toho Wushe 1934 Oil on canvas Collection of the National Taiwan Museum of Fine Arts

8-1-5　Shiotsuki Toho Flower of the Mountain 1930 Plank, oil pigment Collection of the Lu Yunlin Memorial Art Museum

8-1-6　Shiotsuki Toho Art Work 5 (Taiwanese Maiden) 1942 Collection of the Miyazaki Prefectural Art Museum

8-1-7　Shiotsuki Toho A Girl Playing the Robo 1930s Collection of the Miyazaki Prefectural Art Museum

8-1-8　Chen Jin Pestle Song (Kine Uta) 1938 Collection of Taiwan Soka Association

8-1-9　Iida Jitsuo The Plan of Southern Co-Prosperity Sphere 1941 Collection of Taiwan Soka Association

8-1-10　Mishima Toshitada A Man from the Mountain Ali 1938 Collection of Taiwan Soka Association

8-1-11　Inda Shigeru On the Way Home 1939 Collection of Taiwan Soka Association

8-1-12　Iida Jitsuo The Pond 1940 Collection of Taiwan Soka Association

8-1-13　Goto Shun Canna 1940 Collection of Taiwan Soka Association

8-1-14　Henri Matisse Decorative Figure on an Ornamental Background 1925-1926

8-1-15　Paul Gauguin Young Tahitian Women Bathing 1899

8-2

8-2-1　Iida Jitsuo Taiwan Holy War Fine Art Exhibition 1941 Courtesy of Archives of Institute of Taiwan History, Academia Sinica

8-2-2　Nishikawa Mitsuru The Flowers of Liberty - A Review of the 2nd Sogen Exhibition 1940

8-2-3　Li Mei-shu held a feast for friends. (From left) Yen Sui-long, Li Mei-shu, Hong Rui-lin, Tateishi Tetsuomi, Umehara Ryuzaburo, Chen Cheng-po, Fujishima Takeji, Shiotsuki Toho 1935.11 Courtesy of the Archives of Institute of Taiwan History, Academia Sinica

8-2-4　Shiotsuki Zenkichi The Report of Taiwan Daily News 1935

8-2-5　Tateishi Tetsuomi Two Kinds of Expressing of Taiyang Exhibition and Sogen Exhibition 1940

8-2-6　The Group Photo of Bungei Taiwan members 1940 Courtesy of Nakajima Toshio

8-2-7　Taiwanese Writers Association 1941 Courtesy of Nakajima Toshio

8-3

8-3-1　Kuwata Kikou Monka 1941 Collection of Taiwan Soka Association

8-3-2　Kuwata Kikou Occupation Area 1938 Collection of Taiwan Soka Association

8-3-3　Kuwata Kikou Overlooking from the Jade Mountain (Nii Takayama) Around 1930s Courtesy of Archives of Institute of Taiwan History, Academia Sinica

8-3-4　Kuwata Kikou Fortress San Domingo 1939 Collection of Taiwan Soka Association

8-3-5　Chen Te-wang Southern Landscape 1941 Collection of Taiwan Soka Association

8-4

8-4-1　Huang Shui-wen Early Summer in South Taiwan 1940 Gouache Collection of the National Taiwan Museum of Fine Arts

8-5

8-5-1　Onchi Koshiro The Side Door of Tainan Confucian Temple 1936

8-5-2　Onchi Koshiro The Tree Roots (Taiwanese Landscape) 1921

8-5-3　Kuo Po-chuan State Temple of the Martial God 1929 Collection of the Tainan Art Museum

8-5-4　Kuo Po-chuan Mount Guanyin 1942 Collection of the Tainan Art Museum

8-6

8-6-1　Yang San-lang Scenery of Southern Taiwan 1940 Collection of the Yang San Lang Art Museum

8-6-2　Chen Cheng-po Accumulated Snow on Jade Mountain Around 1947 Courtesy of private collector

8-6-3　Chen Cheng-po Looking towards Chiayi 1934 Oil on canvas Courtesy of Chen Cheng-po Culture Foundation

8-13-15 The 5th Government-General of Taiwan Exhibition Catalogue (Government-General of Taiwan) 1942 Collection of Taiwan Soka Association

8-13-16 The 6th Government-General of Taiwan Exhibition Catalogue (Government-General of Taiwan) 1943 Collection of Taiwan Soka Association

8-14

8-14-1 Nishikawa Mitsuru Matzu, Vol. 3, Book 3 (Book 15) 22 December, the 12th year of the Showa era Collection of National Museum of Taiwan Literature

8-14-2 Nishikawa Mitsuru Matzu, Vol. 3, Book 1 (Book 13) 10 March, the 12th year of the Showa era Collection of National Museum of Taiwan Literature

8-14-3 Nishikawa Mitsuru Matzu, Vol. 2, Book 6 (Book 12) 10 January, the 12th year of the Showa era Collection of National Museum of Taiwan Literature

8-14-4 Nishikawa Mitsuru Matzu, Book 11 10 January, the 12th year of the Showa era Collection of National Museum of Taiwan Literature

8-14-5 Nishikawa Sumiko Matzu, Vol. 2, Book 4 (Book 10) 15 June, the 11th year of the Showa era Collection of National Museum of Taiwan Literature

8-14-6 Nishikawa Sumiko Matzu, Book 6, Commemoration 10 September, the 10th year of the Showa era Collection of National Museum of Taiwan Literature

8-14-7 Nishikawa Sumiko Matzu, Book 5, Prints 10 July, the 10th year of the Showa era Collection of National Museum of Taiwan Literature

8-14-8 Nishikawa Sumiko Matzu, Book 4, Translated Poems 10 May, the 10th year of the Showa era Collection of National Museum of Taiwan Literature

8-14-9 Suzuki Hideo Taiwan Bankai Tenbo (Taipei: Friends of Aborigine Administration Publisher) 1935.11.3 Collection of the Archives of Institute of Taiwan History, Academia Sinica

8-14-10 Japanese Literature Patriotic Association Literary Yearbook, 1943 (printed as 2603 on the cover) 10 August, the 18th year of the Showa era Collection of National Museum of Taiwan Literature, donated by Long Ying-zong

8-14-11 Nishikawa Mitsuru/ Kitahara Masayoshi Gorgeous Island, inaugural issue 1 December, the 14th year of the Showa era Collection of National Museum of Taiwan Literature

8-14-12 Suetsugu Tamochi Folk Taiwan, vol. 2, no. 1 5 January, the 17th year of the Showa era Collection of National Museum of Taiwan Literature, donated by Long Ying-zong

8-14-13 Suetsugu Tamochi Folk Taiwan, vol. 2, no. 2 5 February, the 17th year of the Showa era Collection of National Museum of Taiwan Literature, donated by Long Ying-zong

8-14-14 Mochida Tatsuro/ Kanaseki Takeo Folk Taiwan, vol. 2, no. 3 5 March, the 17th year of the Showa era Collection of National Museum of Taiwan Literature, donated by Long Ying-zong

8-14-15 Mochida Tatsuro/ Kanaseki Takeo Folk Taiwan, vol. 2, no. 4 15 April, the 17th year of the Showa era Collection of National Museum of Taiwan Literature, donated by Long Ying-zong

8-14-16 Suetsugu Tamochi Folk Taiwan, inaugural issue (vol. 1, no. 1) 10 July, the 16th year of the Showa era Collection of National Museum of Taiwan Literature, donated by Long Ying-zong

8-14-17 Kanaseki Takeo/ Mochida Tatsuro Folk Taiwan, vol. 2, no. 6 5 June, the 17th year of the Showa era Collection of National Museum of Taiwan Literature

8-14-18 Kanaseki Takeo/ Mochida Tatsuro Folk Taiwan, vol. 2, no. 9 5 September, the 17th year of the Showa era Collection of National Museum of Taiwan Literature

8-14-19 Nishikawa Mitsuru Literature in Taiwan, vol. 5, no. 6, general no. 30 (Apr.)/Special Issue of Short Stories 1 April, the 18th year of the Showa era Collection of National Museum of Taiwan Literature, donated by Long Ying-zong

8-14-20 Nishikawa Mitsuru Literature in Taiwan, vol. 1, no. 1, inaugural issue 1 January, the 15th year of the Showa era Collection of National Museum of Taiwan Literature

8-14-21 Nishikawa Mitsuru Literature in Taiwan, vol. 1, no. 4, general no. 4 10 July, the 15th year of the Showa era Collection of National Museum of Taiwan Literature, donated by Long Ying-zong

8-14-22 Nishikawa Mitsuru Literature in Taiwan, vol. 4, no. 5, general no. 23 (Sep.) / Modern Taiwan Poetry Anthology 20 August, the 17th year of the Showa era Collection of National Museum of Taiwan Literature, donated by Long Ying-zong

8-14-23 Nishikawa Mitsuru Literature in Taiwan, vol. 5, no. 2, general no. 26 (Dec.) Poetry Anthology: The Great East Asia War 20 November, the 17th year of the Showa era Collection of National Museum of Taiwan Literature, donated by Long Ying-zong

8-15

8-15-1 ~ 8-15-8 Matsuyama Kenzo Untitled 1940s

8-15-9 Den Nan-gwang Students' Rally, Taipei 1943

8-15-10 Den Nan-gwang Shao Tribe, Sun Moon Lake, Nantou 1940s

8-15-11 Den Nan-gwang Aboriginal Kids, place unknown 1940s

8-15-12 Peng Rui-lin The Women of Taroko 1938 Courtesy of Peng Ya-lun

8-16

8-16-1 Wu Xin-rong Diary of Wu Xin-rong Paper 1936, 1941, 1942, 1945 Courtesy of Wu San-lien Foundation for Taiwan Historical Materials

■展品圖說 10.白色長夜

10-1

10-1-1 劉啟祥《桌下有貓的靜物》■1949 油彩、畫布 台北市立美術館典藏

10-1-2 張才《被炸的天主堂》■1946 相紙 國立歷史博物館典藏

10-1-3 陳德旺《綠色之崗》■1945 油彩 呂雲麟紀念美術館典藏

10-1-4 李梅樹《郊遊》■1948 油彩 李梅樹紀念館典藏

10-1-5 黃榮燦《恐怖的檢查》■1947 神奈川縣立近代美術館典藏

10-1-6 黃榮燦《修鐵路》■1951 版畫 國立台灣美術館典藏

10-1-7 黃榮燦《鐵道建設》■1951 版畫 國立台灣美術館典藏

10-1-8 黃榮燦《建設》■1946 版畫 國立台灣美術館典藏

10-1-9 黃榮燦《搶修火車頭》■1946 版畫 國立台灣美術館典藏

10-2

10-2-1 ～ 10-2-2 專賣局向警備總部呈報二二七查緝私煙過程,稱林江邁頭部受傷是因「群石橫飛」■1947.3.14 國家發展委員會檔案管理局

10-2-3 吳坤煌從事叛亂組織被處有期徒刑十年■1950.9.23

10-2-4 ～ 10-2-6 林江邁筆錄全文,由專賣局製作。當局給予慰問金,林氏表明希望還給她被沒收的五十多條香煙 ■1947.3.18 國家發展委員會檔案管理局

10-2-7 戡亂時期檢肅匪諜,總統命令公佈條例

10-2-8 黃榮燦〈我在恐怖的火燒島〉■1949.3.25 楊燁提供

10-2-9 黃榮燦〈新現實的美術在中國〉■1947

10-2-10 黃榮燦〈新興木刻藝術在中國〉■1946.9.15

10-2-11 立石鐵臣〈黃榮燦老師的木雕藝術〉■1946.3.17

10-3

10-3-1 前來專賣局台北分局抗議及圍觀的民眾,愈聚愈多《中國生活》 台北二二八紀念館提供

10-3-2 二二八當天台北車站前群眾聚集 台北二二八紀念館提供

10-3-3 台灣民眾聚集在公會堂外觀禮 台北二二八紀念館提供

10-3-4 受降典禮會場內 台北二二八紀念館提供

10-3-5 參加中國戰區台灣省受降典禮的國民政府代表,在台北公會堂(今中山堂)前合影■1945.10.25 台北二二八紀念館提供

10-3-6 為安撫人心,暫平騷動,陳儀宣布寬大處理原則 ■1947.3.3 《台灣新生報》 台北二二八紀念館提供

10-3-7 國府接收學生夾道歡迎 台北二二八紀念館提供

10-3-8 陳儀代表盟軍中國戰區最高統帥,接受日本第十方面軍參謀長諫山春樹呈遞降書■1945.10.25 台北二二八紀念館提供

10-3-9 物價狂騰生活苦■1946.10.20

10-3-10 緝煙血案發生後,民眾前往新生報社要求登載事件始末,代總編輯吳金鍊未敢應允,通知社長李萬居前來處理,隔日《台灣新生報》始行登報導■1947.2.28

10-3-11 在民意壓力下,公布緝煙血案肇禍人員■1947.3.4

10-3-12 陳儀宣布戒嚴《台灣新生報》■1947.3.11

10-3-13 陳儀頒布的戒嚴令■1947.3.6

10-3-14 台北綏靖區司令部奉令查封停刊報情形一覽表 國家發展委員會檔案管理局提供

10-3-15 陳儀宣布處委會為非法團體,可由各地駐軍解散之,准以武力處置■1947.3.11

10-3-16 陳儀公布「為實施清鄉告民眾書」■1947.3.20 台北二二八紀念館提供

10-3-7 Students line the streets to welcome the Retrocession. Courtesy of Taipei 228 Memorial Museum

10-3-8 Chen Yi, the Commander of Chinese Theater, accept the Japanese government's surrender signed by Isayama Haruki, the chief of the general stuff of Japanese Tenth Area Army. 1945.10.25 Courtesy of Taipei 228 Memorial Museum

10-3-9 Life is Difficult due to Accelerating Inflation 1946.10.20

10-3-10 For Investigating Illicit Cigarette Resulted into Harm 2 Citizens Mistakenly 1947.2.28

10-3-11 The main suspects of 228 incident came out in the wash 1947.3.4

10-3-12 Chen yi announced martial law 1947.3.11

10-3-13 The Martial Law Promulgated by Chen Yi. 1947.3.6

10-3-14 The headquarters of Taipei pacification zone under order to closed and sealed the newspaper's offices. Courtesy of National Archives Administration

10-3-15 Chen Yi claimed that Settlement Committee is illegal group and permitted the garrison troops can deal with violence. 1947.3.11

10-3-16 Chen Yi announced the message of massive purge to the people. 1947.3.20 Courtesy of Taipei 228 Memorial Museum

10-4

10-4-1 Lee Shih-chiao Construction 1947 Collection of the Lee Shih-chiao Museum of Art

10-4-2 Lee Shih-chiao Market 1945 Collection of the Lee Shih-chiao Museum of Art

10-4-3 Lin Yu-shan Handing over Horses 1943 Collection of the Kaohsiung Museum of Fine Arts

10-4-4 Chuang Shih-ho Construction 1952 Courtesy of the Kaohsiung Museum of Fine Arts and Zhuang Zheng-guo

10-4-5 Fukui Keiichi Landscape After the War 1946 Courtesy of Fukui Osamu, Nagano Prefecture Suzaka City

10-5

10-5-1 Continued Unrest Reported in Formosa. 1947.3.9 Courtesy of Taipei 228 Memorial Museum

10-5-2 70 Formosan executed During Riots. 1947.3.26 Courtesy of Taipei 228 Memorial Museum

10-5-3 Atrocities Reported: Chiang Armies Kill Formosans, U.S. Editor Says 1947.3.30 Courtesy of Taipei 228 Memorial Museum

10-5-4 Formosa Killings Are Put At 10,000. 1947.3.28 Courtesy of Taipei 228 Memorial Museum

10-6

10-6-1 Taiwan People News 1946.8.2 Showing some Patriotic Love, to Learn the Mandarin

10-6-2 To Sweep away the Japanese signboards. 1946.8.10 Courtesy of Taipei 228 Memorial Museum

10-6-3 2nd step: Learning the mandarin. Courtesy of Taipei 228 Memorial Museum

10-6-4 1st Step, Deal with the Identity. Courtesy of Taipei 228 Memorial Museum

10-6-5 Using the Japanese alphabet to help learning the Zhuyin Symbols. Courtesy of Taipei 228 Memorial Museum

10-6-6 Learning Mandarin after the War. Courtesy of Taipei 228 Memorial Museum

10-6-7 Mandarin and Statism 1941.2.8

10-7

10-7-1 Post-mortem photograph of Chen Cheng-po. Courtesy of Chen Cheng-po Cultural Foundation

10-7-2 Portrait of Chen Cheng-po. Courtesy of Chen Cheng-po Cultural Foundation

10-7-3 Portrait of UyonguYatauyungana.

10-7-4 The wedding of Jian Guo-xian (Photographed by Lin Shou-yi)

10-7-5 Portrait of Huang Rung-tsan.

10-7-6 Portrait of Tang Te-chang Courtesy of Wu San-lien. Foundation for Taiwan Historical Materials

10-8

10-8-1 Portrait of Li Chang-jui. Courtesy of Li Jing-si and Li Chun-zhen

10-8-2 Portrait of Chang Liang-tien. Courtesy of Zhang Zheng-wu

10-8-3 Portrait of Wu Kun-huang. Courtesy of Wu Yan-han

10-8-4 Portrait of Yang Chih-chang. Courtesy of Yang Ying-zhao

10-8-5 Portrait of Yeh Shih-tao.

10-8-6 Portrait of Yang Qui. Courtesy of Yang Jian

10-8-7 Portrait of Chang Shen-chieh.

10-9

10-9-1 Yang Zhao-jia Scrapbook about 228 incident, No. 1 1947-1948 Courtesy of the Liou Ran Ju Reference Room

10-9-2 The Pictorial "The Life of China" reported 228 Incident with a feature article. Courtesy of Taipei 228 Memorial Museum

發行人　　葉澤山　蘇拾平　黃亞歷

主編　　　黃亞歷、陳允元

美術設計　Timonium Lake

設計協力　歐泠

文字編輯　劉鈞倫

編輯助理　謝博匀、鍾佳燕

國際聯繫　陳沛妤、林姿瑩

翻譯　　　詹慕如、林姿瑩、楊雨樵、馬思揚、
　　　　　張欣、王怡文、陳太乙

執行主編　葛雅茜

行銷企劃　王綬晨、邱紹溢、蔡佳妘

總編輯　　葛雅茜

行政總監　周雅菁、林韋旭

行政　　　何宜芳、陳瑩如

國家圖書館出版品預行編目 (CIP) 資料

共時的星叢——風車詩社與新精神的跨界域流動 / 黃亞歷、
陳允元 編 .-- 初版 .-- 臺北市：原點出版：大雁文化發行，
臺南市：南市文化局，2020.11
　　面；15.1 × 21.6 公分
ISBN 978-957-9072-51-9(精裝)

1. 藝術 2. 美術館展覽

902.33　　　108012050

指導單位　文化部 MINISTRY OF CULTURE

出版　　臺南市政府文化局、本木工作室有限公司 ROOTS FILMS

100 UNI-BOOKS

原點出版 Uni-Books

Facebook: Uni-Books 原點出版

Email: uni-books@andbooks.com.tw

105401 台北市松山區復興北路 333 號 11 樓之 4

電話：（02）2718-2001　傳真：（02）2719-1308

發行大雁文化事業股份有限公司

105401 台北市松山區復興北路 333 號 11 樓之 4

24 小時傳真服務（02）2718-1258

讀者服務信箱 Email: andbooks@andbooks.com.tw

劃撥帳號：19983379

戶名：大雁文化事業股份有限公司

初版一刷 2020 年 11 月

定價 1500 元

ISBN　978-957-9072-51-9

大雁出版基地官網：www.andbooks.com.tw

局總號 2020-577

扉頁設計引用圖像：

福原信三《釣魚》、《在橋下》，1913

共時的星叢——「風車詩社」與跨界域藝術時代
特展　策畫團隊本木工作室　感謝誌

誠摯答謝以下展覽贊助者————
主要贊助　富邦金控
共同贊助　光合教育基金會
　　　　　世安文教基金會
　　　　　台新銀行文化藝術基金會
　　　　　義美藝術教育基金會
　　　　　黃鼎漢先生
　　　　　黃范員妹女士
　　　　　蘇炯峰先生

感謝陳立栢先生支持展覽專書之部分贊助

特別感謝（按筆劃順序）
王浩一　石麗美　吳慧姬　呂　玟　呂學偉　冷　彬
李玉華　李宗哲　李純真　李彩蘭　李彩桃　李景文
李道明　李翠萍　吳瑪悧　宋淑琴　林志銳　林東榮
林棕君　林瑛姿　林慶文　林伸治　林雅婷　洪南山
村山治江　張大力　張正武　張玉園　張姶姶
張春彬　張麗麗　張瑩瑩　張慧慧　許峻郎　陳子智
陳立栢　陳芳代　陳芳明　陳秀分　陳　珏　陳俊達
陳淑容　陳晶瀞　郭為美　郭武雄　莊正國　黃上豪
黃仲鐘　黃秀蘭　黃明政　黃震南　曾馨珍　程芷香
彭雅倫　曾雅雲　楊元享　楊星朗　楊崇照　楊鎧珊
廖美蘭　趙瑞隆　鄭家鐘　鄭雅麗　劉耿一　劉抒苑
劉俊禎　蔡紫娟　笠井裕之　關鴻亞　福井修己
福井友子　簡永彬　蘇炯峰　科元藝術工坊

銘謝（按筆劃順序）
王怡文　王淑津　王德威　王碧蕉　石俊輝　向　陽
山下宏洋　呂佩怡　呂芳雄　呂美親　何冠儀　何萍萍
吳文芳　吳卡密　吳南圖　吳姿徵　吳家恆　吳燕和
沈貞慧　邱貴芬　卓琬娟　林小義　林佑運　林怡華
林佩蓉　林姿瑩　林柏亭　林曼麗　林碧花　周士軒
胡嘉шую　侯王淑昭　翁任瑩　翁任慧　孫世輝　孫淳美
高美惠　大谷省吾　立石光夫　莊偉慈　莊瑞琳
許倍榕　許峰瑞　許雪姬　張世倫　張紋佩　張惠菁
張嘉祥　張鐵志　陳允元　陳沛妤　陳佳琦　陳明台
陳俊言　陳建伶　陳淑貞　陳惠君　陳瑩如　陳瑜霞
許章賢　郭珊珊　郭潔瑜　吉田悠樹彥　黃子欽
黃令華　黃宇睿　黃詩君　黃建銘　黃英哲　黃莉惠
黃銘芳　焦元溥　傅月庵　葉昇宮　楊永智　楊雨樵
楊佳嫻　黃佩穎　楊　澤　楊　燁　董冰峰　董成瑜
鄭清鴻　劉怡臻　廖志墭　廖美立　劉怡芳　劉怡臻
劉俊禎　劉容安　劉倩伶　蔡定邦　蔡怡欣　蔡家丘
蔡清杉　蔡蕙頻　蔡瑪莉　蔡　濤　鄭淑瑜　蔣伯欣
森山綠　山腰亮介　謝以萱　謝欣芩　謝佩蓁
謝璇　駱以軍　福士織繪　鍾適芳　簡雪如
五十殿利治　羅玫玲　蘇冠禎　Olivier Andreu
六然居資料室　台北市巫永福文化基金會　台灣文學學
會　李石樵美術館　李仲生現代繪畫文教基金會　夏陽
攝影企畫研究室　蔣渭水文化基金會　漢珍數位圖書
賴和文教基金會　舊香居

借展單位
中央研究院台灣史研究所
Archives of Institute of Taiwan History, Academia Sinica
台北市立美術館 Taipei Fine Arts Museum
台灣創價學會 Taiwan Soka Association
吳三連台灣史料基金會
Wu San-lien Foundation for Taiwan Historical Materials
呂雲麟紀念美術館 Lu Yun-lin Memorial Art Museum
李梅樹紀念館 The Li Mei-shu Memorial Gallery
李澤藩美術館 Lee Tze-fan Memorial Art Gallery
東京國立近代美術館 National Museum of Modern Art
東鄉青兒紀念日商佳朋美術館
Seiji Togo Memorial Sompo Japan Nipponkoa Museum of Art
國立台灣文學館 National Museum of Taiwan Literature
張敏華文化藝術基金會 Zhang Qi-hua Culture & Art Foundation
陳澄波文化基金會 Chen Cheng-po Cultural Foundation
尊彩藝術中心 LIANG Gallery
楊三郎美術館 Yang San Lang Art Museum
福岡縣立美術館 Fukuoka Prefectural Museum of Art
慶應義塾大學日吉媒體中心
Keio University Hiyoshi Media Center
慶應義塾大學藝術中心 Keio University Art Center
龍瑛宗文學藝術教育基金會
Long Ying-zong Literature & Art Education Foundation

展覽策畫團隊
展覽主辦單位——國立台灣美術館、國立歷史博物館
展覽策畫——本木工作室有限公司
策展人——黃亞歷　孫松榮　嚴谷國士
展覽顧問——王德威　林傳凱　陳允元　陳芳明　陳佳琦
張世倫　陳淑容　蔡家丘　蕭瓊瑞
專案經理——傅莉雯
行政執行——陳沛妤　邱宴蓉　陳瑞益　楊舒涵　謝博勻
石佳品
國際聯繫——許笒竹　張奕璇
主視覺設計——何佳興
展覽管理執行——鰻一閣有限公司
展場設計——華麗邏輯有限公司　陳志建
多媒體程式——叁式有限公司
展場聲音設計——謝仲其
影像管理——謝承佐
影片剪輯——黃靖閔
美術編輯——三人制創　陳俊言　鍾佳燕
行銷協力——李玉華　簡雪如
翻譯——詹慕如　林姿瑩　楊雨樵　馬思揚　張　欣
王怡文　陳太乙
展場木作——華宮工程有限公司
影音技術及展場燈光——歷險創意事業有限公司
法律顧問——翰廷法律事務所　黃秀蘭律師

展覽日期　2019年6月29日至9月15日
展覽地點　國立台灣美術館 101、102、201 展覽室

■本年表部分參考自《日曜日の散步者 わすれられた台灣詩人たち》電影手冊、《台灣近代美術大事年表》、《台灣美術全集》

西元 / 年號	台灣文學・文化	台灣・中國大事	美術・世界	日本文學・大事
1947 昭和22年 民國36年	①楊逵編譯「中日對照中國文藝叢書」。②二‧二八事件。楊熾昌、張良典冤罪入獄。	②二‧二八事件。	⑨日本前衛美術家俱樂部成立。●國際展「1947年超現實主義」。布拉格也舉辦國際展。	⑦太宰治《斜陽》。
1948 昭和23年 民國37年	⑤吳濁流《波茨坦科長》。		⑪《岡本太郎圖文集 前衛》發行，提倡「對極主義」。●《Néon（霓虹）》創刊。智利聖地牙哥國際展。	⑥太宰治投水自殺。《生活手帖》創刊。
1949 昭和24年 民國38年	④楊逵被捕，判監禁十二年。⑪《自由中國》創刊。	④四六事件。⑫台灣全區戒嚴，以畫清共產間諜之名目進行「白色恐怖」統治。⑩中華人民共和國成立。⑫中華民國政府遷都台北。		⑩《聽！海神之聲》等記錄文學流行。●湯川秀樹獲得諾貝爾物理獎。
1950 昭和25年 民國39年		⑥韓戰爆發，美國總統杜魯門宣告「台灣海峽中立化」。		⑦金閣寺遭放火燒毀。
1951 昭和26年 民國40年			●布列東開設「封印之星（L'Étoile Scellée）」畫廊，協助無政府主義雜誌《自由意志主義者（Le Libertaire）》。	⑨簽訂舊金山和約。⑨簽訂日美安全保障條約。⑩日本中國友好協會成立。
1952 昭和27年 民國41年	⑫《台北文物》創刊。⑫台灣話文、台語教育、李張瑞因白色恐怖政治迫害，逝世。	④簽訂中日和平條約。日本放棄對於台灣一切之權利，卻未明訂領土之歸屬。		⑦成立破壞活動防止法。
1953 昭和28年 民國42年	②《現代詩》創刊。在上海參與《新詩》創刊的詩人紀弦擔任編輯。			

■年號	1943 昭和18年	1944 昭和19年	1945 昭和20年／民國34年	1946 昭和21年／民國35年
■台灣藝文要事	④葉石濤〈林君寄來的信〉。⑤冀寫實主義論戰爆發。⑤台灣美術奉公會成立。⑥王白淵出獄。⑦王昶雄〈奔流〉。⑨劉啓祥《野良》、《收穫》獲第三十回二科賞，成為會友。⑪台灣決戰文學者會議。●李火增改名吉富靖治；入選第一回「登錄寫真家制度」。	③呂赫若《清秋》。③全島六大報紙整合為《台灣新報》。⑤《台灣文藝》（台灣文學奉公會）創刊。⑥林永修逝世。⑫國分直一《祀壺之村》。⑫總督府情報課編《決戰台灣小說集》。●張義雄赴北平。●府展停辦。●李火增以《農村風景》作品，入選總督府出版《第一回登錄寫真年鑑》。	⑩《台灣新生報》創刊。●展覽活動暫停。●二戰結束後，江文也因抗戰時期曾為親日組織新民會做事而遭逮捕入獄。	⑨《台灣文化》創刊。⑨吳濁流《胡太明》（後更名為《亞細亞的孤兒》）出版。⑩新聞、雜誌廢除日語。
■台灣歷史	⑤台灣開始實施海軍特別志願兵制度。●台灣開始密集遭受空襲。	●台灣全面實施徵兵制。	⑨日本戰敗後，蔣介石為首的中國國民黨政府接收台灣，隨後有一百○二萬中國人跟著國民黨政權移居台灣。	⑤台灣省參議會成立。
■西洋・日本文學・思想・藝術（現代主義相關）	⑫開羅宣言。	●二科會等解散。	⑦波茨坦宣言。●五月沙龍首展於巴黎舉行。●日本二科會重組，成為因大戰而終止的美術團體中，第一個復出者。	
■日本歷史・文學	③谷崎潤一郎《細雪》連載遭禁。⑧大東亞文學者決戰會議。	①橫濱事件。因達反治安維持法之嫌疑，《中央公論》、《改造》等雜誌的編輯遭到檢舉。⑧學童集體疏散開始。⑩神風特攻隊編隊。⑪太宰治《津輕》。	⑧日本戰敗。戰敗後一年內，《新生》、《世界》、《中央公論》、《改造》、《近代文學》等許多文藝雜誌、綜合雜誌陸續創刊、復刊。	⑤日本國憲法公布。⑪遠東國際軍事法庭開庭。

	1941 昭和16年	1942 昭和17年
	⑫ムーヴ洋画集團改名台灣造型美術協會。 ⑫響應新體制運動，台中、高雄州文化人士及團體，擬成立新興文化翼贊團體、高雄新文化聯盟。 ●顏水龍返台，於台南州籌設南亞工藝社。 ●江文也舞劇《香妃傳》在東京高田舞蹈團演出。同年，指揮日本新交響樂團演奏管絃樂曲《孔廟大成樂章》，在東京放送局向中國、南洋、美國等地廣播。 ③第一屆台灣造型美術協會展出。 ⑤《台灣文學》創刊。 ⑤島田謹二《台灣的文學過去、現在、未來》。 ⑦金關丈夫、池田敏雄、立石鐵臣等人創辦《民俗台灣》。 ⑨周金波〈志願兵〉，獲得第一屆文藝台灣賞，成為皇民文學的代表人物。 ⑪西川滿《採蓮花歌》。 ⑫賴和第二次入獄。	③呂赫若《財子壽》。 ④台陽展會員五人於天馬茶房舉行洋畫小品展，贊助《台灣文學》雜誌基金。 ⑤西川滿、池田敏雄《華麗島民話集》。 ⑦濱田隼雄《南方移民村》。 ⑦創元美協主辦，大東亞戰爭美術展於公會堂。 ⑧西川滿編《台灣文學集》。 ⑪第一屆大東亞文學者大會，西川滿、濱田隼雄、龍瑛宗、張文環出席。
	④皇民奉公會成立，推行皇民化運動。	④台灣開始實施陸軍特別志願兵制度。
	●布列東、恩斯特、杜象逃往美國。 ③瀧口修造、福澤一郎因違反治安維持法之嫌疑，遭到特高警察逮捕。	⑦春山行夫《台灣風物誌》。 ⑩紐約超現實主義國際展。 ●開始管制繪具。
	④日俄中立條約。 ⑫攻擊珍珠港，太平洋戰爭爆發。文學家以報導員身分前往戰地。井伏鱒二、中島健藏、高見順、武田麟太郎、石川達三、海野十三、丹羽文雄、久生十蘭等被徵召。	⑤日本文學報國會成立。 ⑨第一回大東亞共榮圈美術展於東京府美術館。 ⑪第一屆大東亞文學者大會於東京舉行。橫光利一朗讀宣言。

■年號	■台灣藝文要事	■台灣歷史	■西洋・日本文學・思想・藝術（現代主義相關）	■日本歷史・文學
1938 昭和13年	③ムーヴ第一回作品展於教育會館，黃清埋加入。 ⑧張文環日譯《可愛的仇人》。 ⑩第一屆府展（台灣總督府美術展覽會）開幕。 ●陳德旺、洪瑞麟退出陽美協。 ●彭瑞麟赴台灣老校長結城林藏傳授「金漆寫真和」。以《太魯閣之女》漆器寫真和《靜物》入選《大阪每日新聞》主辦的日本寫真美術展。同年被日軍徵至廣東任翻譯員。 ●江文也《鋼琴斷章小品集》在威尼斯第四屆國際音樂節，榮獲作曲獎。同年轉往北平授課，課餘從事中國古代和民俗音樂之研究。		①巴黎超現實主義國際展，唯一一位日本人岡本太郎參展，作品《傷痕累累的手腕》。 ⑦布列東前往墨西哥，與托洛斯基發表共同聲明「為了獨立革命藝術」。	③石川達三《活著的士兵》禁止發行。 ⑧火野葦平《麥與兵隊》。 ⑩日軍攻陷武漢。
1939 昭和14年	①西川滿（台灣文藝界的展望）。 ⑧梅原龍三郎第一次旅行北京，與郭柏川遊。 ⑨劉啟祥《畫室》、《肉店》入選二科會。 ⑩以西川滿為中心的台灣詩人協會成立，《華麗島》創刊。楊熾昌加入台灣詩人協會。 ⑩立石鐵臣歸台，任職台北帝大。		①瀧口修造《達利（ダリ）》。 ⑨第二次世界大戰爆發。 ⑫北園克衛《火之華》。 ⑫日本陸軍美術協會、美術文化協會創立。 ●村野四郎《體操詩集》	
1940 昭和15年	③《台灣藝術》創刊。 ⑤西川滿《台灣風土記》創刊。 ⑤西川滿《華麗島頌歌》。 ⑥林永修與原妙子結婚。 ⑨西川滿自慶應義塾大學畢業，返回台南。 ⑨在台日籍畫家因應新體制，擬組成台灣美術家協會。 ⑪庄司総一《陳夫人》第一部。 ⑫西川滿《赤崁記》。	●台灣戶口規則修改，並公布台籍民改日姓名促進綱要。	②墨西哥超現實主義國際展。超現實主義者逃難至南法，創作「馬賽撲克牌遊戲」。 ⑥德軍佔領巴黎。 ●雷捷、蒙德利安到紐約。 ●神戶詩人俱樂部同人被控違反治安維持法，而遭特高警察拘捕調查。	⑤文藝銃後運動演講會開始。 ⑨德日義三國同盟。 ⑩大政翼贊會成立。 ⑫為了強化文化管制，設立內閣情報局。

1936 昭和11年	1937 昭和12年

1936 昭和11年

①莊松林等人成立台灣新文學台南支社。

②台灣文藝聯盟分別於東京及台北召開文藝座談會，畫家代表亦列席。

④林永修就讀慶應義塾大學英文科，師事西脇順三郎。

④胡風譯《山靈：朝鮮台灣短篇小說集》。

④楊熾昌《洋燈的思惟》。

⑤楊熾昌《毀壞的市街》。

⑤林永修於橫濱目送尚‧考克多離開日本。

⑤呂赫若《文學雜感》。

⑨李仲生《逃走的鳥》之《庭》、松ケ崎亞旗《鏡前》、劉啓祥《蒙馬特》及《窗》入選二科會。

④獨立美術小品展於教育會館。

⑫張義雄至東京入川端畫學校。

⑤張才於大稻埕創立「影心寫場」。

●江文也管絃樂曲《台灣舞曲》在德國柏林第十一屆奧運會的文藝競賽中獲得二等獎，及大指揮家溫格納爾銀牌獎。

⑨小林躋造就任台灣總督。推行皇民化運動。

⑫中國作家郁達夫訪台。

⑦朝鮮的舞蹈家崔承喜訪台。

④江間章子《春的招待》。

⑤巴黎《物體，超現實主義者》展。

⑤倫敦超現實主義國際展。

⑥日本帝國美術院再改組，春秋二季各設帝展與文展。

②二‧二六事件。

⑤阿部定事件。

⑤柏林奧運。前畑秀子獲得兩百公尺蛙式金牌。

⑧尚‧考克多訪日。

1937 昭和12年

③新興洋畫協會同人新見棋一郎、山下武夫，入選第七回獨立美展。

④台灣各報漢文欄廢止，漢文書房廢止。

④龍瑛宗《植有木瓜樹的小鎮》獲「改造」懸賞創作獎佳作。

⑦西川滿《亞片》。

⑦新垣宏一任職於台南第二高等女學校。

⑨《風月報》發行。夏，王白淵在上海被日方逮捕入獄，押回台北。因日中戰爭爆發，取消第十一回台展，舉行皇軍慰問展。

⑨劉啓祥《肉店》、松ケ崎亞旗《跳舞場》、李仲生《孩子的肖像》入選二科會。

⑨明石哲三入選二科會。

⑨ムーヴ洋畫集團（MOUVE）成立。成員有張萬傳、陳德旺、洪瑞麟、陳德、許聲基（呂基正）等五人。

⑤村野四郎、近藤東、春山行夫、上田保《新領土》創刊。

⑤布列東開設畫廊「Gradiva（葛帝娃）」。

⑥瀧口修造透過安德烈‧布列東的協助，舉辦「海外超現實主義作品展」。

⑩瀧口修造《妖精的距離》。

●自由美術家協會、新興美術院組成。

●畢卡索開始製作《格爾尼卡》。

●瀧口修造、山中散生編《超現實主義專輯》。

④橫光利一《旅愁》開始連載。

⑦盧溝橋事變。中日戰爭開始。吉川英治、岸田國士、石川達三、吉屋信子等人擔任特派員前往戰地。火野葦平被徵召入伍。

⑧堀辰雄《雛子日記》。

■年號	■台灣藝文要事	■台灣歷史	■西洋・日本文學・思想・藝術（現代主義相關）	■日本歷史・文學
1935 昭和10年	⑫《風車》出版第四期後停刊。 ⑫松ケ崎亞旗發起台灣美術聯盟會。 ⑫張維賢等組台北劇團協會。 ⑫張才聽從其兄張維賢建議赴日學習攝影。 ●郭南光陸續入選《茱卜月刊》攝影雜誌。加入「日本茶卡協會」會員及「全國東學生寫真聯盟」會員。 ●江文也管絃樂《白鷺的幻想》於日本全國第三屆音樂比賽獲獎，並參加藤原義江歌劇團第一次公演，演出普契尼《波希米亞人》。同年，參加鄉土訪問音樂團赴台公演，創作《台灣舞曲》，並於巡迴之餘蒐集各地原住民歌謠。 ●李張瑞〈詩人的貧血——這座島的文學〉。 ②顏水龍參加台灣文藝聯盟東京分部文藝座談會。 ③張義雄入關西美術學院。 ④台灣美術聯盟第一屆台北、台中、花蓮、高雄展出。 ④西川滿《媽祖祭》。 ⑤台陽美協第一回展於台北展出。 ⑤創作版畫會成立，會員立石鐵臣、谷川義光、福井敬一、大瀨紗香慧、野村田鶴子、室谷早子、宮田彌太郎、西川滿。 ⑥以吳新榮、郭水潭等人為中心，成立台灣文藝聯盟佳里支部。 ⑨陳清汾《南方的花園》、李仲生《靜物》入選二科會。 ⑨紙上畫展於《媽祖》雜誌第五冊。 ⑪楊逵成立台灣新文學社。 ⑫《台灣新文學》創刊。 ⑫楊熾昌擔任台灣日日新報社的記者。	④台灣大地震（中部），受災者多達三十五萬人。 ⑩政40年紀念博覽會。 ⑪第一次台灣地方選舉。 ●第九屆台展取消台籍審查員。	①於哥本哈根、⑤於特內里費島舉辦超現實主義展。 ⑤北園克衛等人創辦詩誌《VOU》。 ⑦紐約惠特尼美術館舉行抽象藝術展。 ●超現實主義團體與畢卡索密切交流。也與巴代伊一同參與反法西斯主義活動「反擊（contreattaque）」。	④橫光利一〈純粹小説論〉論爭。 ⑨成立芥川賞、直木賞。

| 1934 昭和9年 | | | | |

1934 昭和9年

⑪桑田喜好等八名台展畫家，組新興洋畫協會，第一回展於教育會館。

⑫楊熾昌擔任《台南新報》學藝欄編輯。

●巫永福、張文環、王白淵等人於東京成立台灣藝術研究會。

●陳澄波、楊三郎返台定居。

●台灣文藝協會成立。

●江文也獲藤原義江歌劇團團長賞識，聘為該團藝員，津田畫塾；陳德旺入二科會研究所，擔任男中音；劉啟祥於羅浮宮內臨摹華馬奈《吹笛少年》、《奧林匹亞》，塞尚《賭牌》，雷諾瓦《浴女》，柯洛《風景》至1935年。

●鄧南光入選日本 ARS 出版社《CAMERA月刊綜合攝影雜誌》2月號，作品《酒場上的女人》。加入「全關東寫真聯盟」會員。

⑪楊熾昌《月光與貝殼》。

③《風車》第三號發行（現今僅存的一期）。

⑤台灣文藝聯盟於台中成立。

⑤許聲基（呂基正）入選第八回全關西美展。

⑥李張瑞《窗邊的少女》。

⑦楊熾昌《貿易風》。

⑦楊熾昌《先發部隊》創刊。

⑩楊逵《新聞配達夫》刊登於東京的文藝雜誌《文學評論》。

⑩西川滿主編的《媽祖》創刊。

⑪《台灣文藝》（台灣文藝聯盟）創刊。

⑪陳澄波、陳清汾、楊三郎、李梅樹、李石樵、廖繼春、顏水龍、立石鐵臣組成台陽美協。

⑪楊熾昌《詩論的黎明》。

⑥日月潭發電所完工。

⑨台灣議會設置請願運動停止運作。

③三岸好太郎創作《海與反射光》、《旅愁》、《飛渡海洋的蝴蝶》。

●藤田嗣治返日本。

●紐約現代美術館舉行機械藝術展。

③滿洲國實施帝政，溥儀為皇帝。

⑨三木清《論列夫·舍斯托夫式的不安》。

■年號	■台灣藝文要事	■台灣歷史	■西洋・日本文學・思想・藝術（現代主義相關）	■日本歷史・文學
1932 昭和7年	①《南音》創刊。 ③張啟華《下田港》入選獨立展。 ④前嶋信次任職台南第一中學校。 ⑤劉啟祥、楊（佐）三郎抵法國馬賽港，由顏水龍接待。 ⑨佐藤春夫〈殖民地之旅〉 ⑩楊（佐）三郎《塞納河》入選巴黎秋季沙龍。 ●楊熾昌的詩集《熱帶魚》由ボン書店出版、小說集《貿易風》由金魚書房出版。（現不存）		③堀口大學翻譯尚・考克多的《鴉片》。 ⑦阿拉貢退出，加入共產黨。 ⑧北園克衛《年輕的集群》 ⑫竹中郁《象牙海岸》。「抽象・創造」團體在巴黎組成。	②上海一・二八事變。 ③滿洲國建國。 ⑤日本五・一五事件。
1933 昭和8年	①楊熾昌〈福爾摩沙島影〉 ③楊熾昌〈日曜日式的散步者〉 ③林永修就讀慶應義塾大學預科。 ③楊熾昌、李張瑞、林永修、張良典等人成立風車詩社。同人雜誌《風車》創刊。 ⑥日本獨立美協第三回巡迴展，於教育會館。清水登之、鈴木亞夫、鈴木保德座談會及演講。 ⑧刊登張文環〈落蕾〉、巫永福〈首與體〉等。 ⑧王白淵至上海，任職聯華通訊社。 ⑩劉啟祥《紅衣（呂基正）》入選巴黎秋季沙龍。 ⑪許聲基（呂基正）入選第二十回兵庫縣美協展，及中央美展。同年參加獨立美術夏季洋畫講習會，隨林重義、伊藤廉學習。		⑥「物體」、「拼貼畫」之超現實主義展於巴黎舉行。 ⑥標榜超現實主義的美術雜誌《人身牛頭（Minotaure）》創刊。 ⑦西脇順三郎《有輪子的世界》。 ⑦北園克衛《上天的手套》。 ⑨西脇順三郎《Ambarvalia（穀物祭）》。 ⑨古賀春江、東鄉青兒、阿部金剛、峰岸義一等人成立「前衛西洋畫研究所」。 ⑫西脇順三郎《歐洲文學》。 ●中國近代繪畫展於巴黎舉行。 ●瀧口修造《達達與超現實主義運動》。 ●堀辰雄、三好達治、丸山薰《四季》創刊。	②小林多喜二遭到檢舉、虐殺。 ③日本退出國際聯盟。 ⑤《四季》創刊。 ⑥谷崎潤一郎《春琴抄》發行。 ⑩《文學界》重新創刊，提倡文藝復興與思潮。 ⑪《文藝》創刊。 ●「轉向」議論興起。

川端畫學校。

⑨陳清汾《春期之光》、劉啟祥《台南風景》及松ケ崎亞旗入選二科會。

⑩楊熾昌赴東京。

⑩認識岩藤雪夫、龍胆寺雄等人。據說在喫茶店裡

⑩陳清汾《パンテオンの景》入選巴黎秋季沙龍。

●陳奇雲《熱流》出版。是台灣第一本日文現代詩集單行本。

⑩張秋海《婦人像》、陳植棋《淡水風景》入選帝展。

⑫黃土水完成《水牛羣像》，病歿。

春，張啟華入選第一回獨立展。

⑫古賀春江《窗外的化妝》。

⑪西脇順三郎《超現實主義文學論》出版。

⑫三好達治《測量船》。

●日本美術展於羅馬。

●獨立美術協會成立。

●阿部金剛《超現實主義繪畫論》出版。

出版。

創作「具有象徵機能的物體」。

③許丙丁《小封神》開始連載。

④獨立美術協會展於督府舊社廳。

④李石樵入東京美術學校，洪瑞麟入帝國美術學校。

④陳植棋去世。

⑥台灣文藝作家協會成立。

⑥王白淵《荊棘之道》於盛岡出版。

⑦陳清汾《夜的印象》入選巴黎沙龍。

⑩顏水龍《少女》、《公園》入選巴黎秋季沙龍。

⑩廖繼春《有椰子樹的風景》入選帝展。

●楊熾昌返回台南。

●麗薰琴、倪貽德等於上海成立決瀾社。

●張維賢於台北成立民烽演劇研究所。

●台灣文藝作家協會成立，發行《台灣文學》。

●彭瑞麟以第一名成績自東京寫真專門學校畢業，成為日本寫真學士會會員。並在台北太平町亞細亞旅館二樓開設「アポロ(Apollo)寫場」。

②台灣民眾黨解散。

⑧台南州立嘉義農林學校的棒球隊初次打入甲子園並獲得亞軍。

①第一屆獨立美術協會展。福澤一郎發表多件受恩斯特影響的作品。

⑤《蛇(LE SERPENT)》創刊。

⑨《文藝汎論》創刊。

⑨紐約首度舉行「超現實主義」展。

●阿部金剛《阿部金剛畫集》出版。

①田河水泡〈黑良犬黑吉〉開始連載。

⑨《神戶詩人》創刊。

⑨柳條湖事件、九一八事變爆發。

■年號	■台灣藝文要事	■台灣歷史	■西洋・日本文學・思想・藝術（現代主義相關）	■日本歷史・文學
1928 昭和3年	②陳清汾滯留歐紀念展後赴巴黎。 ④劉啟祥入東京文化學院美術部洋畫科。陳慧坤入東京美術學校師範科，李石樵入西畫科。許聲基（呂基正）入廈門繪畫學院。林永修就讀台南第一中學校（今台南二中） ⑤《台灣大眾時報》創刊。 ⑦伊能嘉矩《台灣文化誌》 ⑨陳清汾《悲村》、《凱旋門》、《河畔之柳》入選二科會。 ⑩陳清汾《悲村》入選巴黎秋季沙龍。	③台北帝國大學創校。 ④謝雪紅等人於上海成立台灣共產黨。	②布列東《超現實主義與繪畫》 ⑤布列東《娜嘉》 《詩與詩論》創刊。由春山行夫、安西冬衛、三好達治、西脇順三郎、北園克衛、瀧口修造等人執筆。對二十世紀歐洲文學的介紹與移植起了重要的作用。 ●《馥郁的火夫啊》與《薔薇、魔術、學說》合併為《衣裳的太陽》	②日本第一次普選。 ⑤龍膽寺雄《放浪時代》 ⑤《戰旗》創刊，為全日本無產者藝術聯盟（NAPF）雜誌。 ●村山知義所屬的前衛藝術家同盟與日本普羅列塔利亞藝術聯盟統合，結成全日本無產者藝術同盟與日本普羅列塔利亞藝術家聯盟。 ●前衛劇場與普羅列塔利亞劇場結合，結成東京左翼劇場。
1929 昭和4年	③《台灣民報》更名為《台灣新民報》 ③李梅樹入東京美術學校，李石樵入川端畫學校。 ④陳澄波自東京美術學校畢業，赴上海任教新華藝專。 ●赤島社首展（至1933年）。成員：范洪甲、陳澄波、陳英聲、陳承潘、陳植棋、陳清汾、張秋海、廖繼春、郭柏川、何德來、楊（佐）三郎、藍蔭鼎、倪蔣懷、陳慧坤、彭瑞麟入東京寫真專門學校。 ●鄧南光入日本法政大學經濟學部，參加學校寫真俱樂部。	⑩矢內原忠雄《帝國主義下的台灣》	④以巴代伊為中心同人集結，創辦雜誌《Documents》 ⑥安西冬衛《軍艦茉莉》 ⑥北園克衛《白色相本》 ⑥路易斯・布紐爾導演的實驗短片《安達魯之犬》上映，達利協助。 ⑨古賀春江《海》 ⑪西脇順三郎《超現實主義詩論》 ●東鄉青兒、阿部金剛二人展。	④小林多喜二《蟹工船》 ⑥德永直《沒有太陽的街道》 ⑩世界經濟大恐慌開始。 ⑫川端康成《淺草紅團》 ●日本無產階級美術家同盟組成。
1930 昭和5年	④劉吶鷗《都市風景線》於上海出版。 ⑦顏水龍赴巴黎。 ⑨《三六九小報》創刊。 ⑨黃石輝發表《怎樣不提倡鄉土文學》，提倡以台灣話文為對象寫實台灣的勞苦大眾為對象，引起毓文等中國話文派的論辯，掀起台灣話文論戰。 ⑨洪瑞麟、陳德旺、張萬傳隨後赴東京，隨即入本鄉繪畫研究所、陳植棋畫研究所、	④嘉南大圳完工。 ⑧台灣地方自治聯盟成立。 ⑩霧社事件。由於原住民和日本人警察之間的小衝突，進而引發原住民武裝蜂起。此為日本統治時代後期最大規模的抗日運動。	④美術雜誌《畫室（ATELIER）》出版超現實主義研究特輯。 ⑥《詩・現實》由北川冬彥、神原泰、三好達治等創刊。 ⑥瀧口修造翻譯布列東《超現實主義與繪畫》 ⑦超現實主義的宣傳刊物《為革命奉獻的超現實主義（Le Surréalisme au service de la Révolution）》創刊。	④「新興藝術派叢書」發行。 ⑤共產黨支持者事件，三木清、中野重治被檢舉。 ⑤岩藤雪夫《鐵》 ⑦橫光利一《機械》 ●「新銳文學叢書」開始發行。

以下為年表，直書由右至左，以西元年份分欄：

1925 大正14年	1926 大正15年 昭和1年	1927 昭和2年
師範科。 ④楊（佐）三郎轉入京都關西美術學院洋畫科。 ⑫陳植棋入京都美術學校西畫科，陳植棋等被台北師範第二次學潮，台北師範退學。 ●張我軍等人發起新舊文學論爭。 ①《台灣民報》轉錄魯迅〈鴨的喜劇〉。 ③陳植棋入東京美術學校西畫科。 ③陳清汾赴日，先入關西美術學院，後進入日本美術學校。 ④陳進入東京女子美術學校日本畫師範科。 ⑫張我軍《亂都之戀》於台北出版。被認為是台灣人第一本中國白話文詩集。	①賴和〈鬥熱鬧〉。 ②佐藤春夫〈女誡扇綺譚〉。 ⑤林玉山入川端畫學校。 ⑧藍蔭鼎、倪蔣懷、陳澄波、陳植棋、陳英聲、陳承潘、陳銀用，七人共組七星畫壇，展於台北博物館。 ⑩陳澄波《嘉義郊外》入選帝展。 ⑫陳德旺前往中國，入天津同文書院。 ⑫郭柏川入川端畫學校。 ⑫王白淵赴岩手縣盛岡女子師範學校任教。 ⑫黃土水攜釋迦木雕像返台，供奉於龍山寺。	③顏水龍、陳澄波自東京美術學校畢，後入東美校研究科。廖繼春亦從同校畢業後返台。 ④何德來入東京美術學校西畫科。 ⑧張啟華入東京日本美術學校。 ⑨新竹以南東京日本美術學校系統（廖繼春、顏水龍、何德來等）組成赤陽會，於台南展出。
●蔣渭水創設文化書局。		⑦台灣民眾黨成立。 台中中央書局成立。
⑪《亞》於大連創刊。 ●布列東發表「超現實主義」宣言，並創《超現實主義革命》刊物。 ●日本槐樹社成立。 ●三科會成立。 ●小山內薰、土方與志創建「築地小劇場」，成立劇團。 ⑪恩斯特「轉印法（Frottage）」創作，作品集《博物誌》。 ●堀口大學譯，《月下的一群》出版。	④西脇順三郎就任慶應義塾大學教授。 ●超現實主義集體遊戲「精緻的屍體（le cadavre exquis）」。 ●馬格利特等人於布魯塞爾組成超現實主義團體。 ●第一次超現實主義畫展於巴黎舉行。	⑪北園克衛、上田敏雄等創辦雜誌《薔薇・魔術・學說》。 ⑫西脇順三郎、瀧口修造等人出版超現實主義詩集《馥郁的火夫啊》。 ●超現實主義畫廊於巴黎開設。
①《KING》創刊，銷售量突破百萬冊。 ③《辻馬車》創刊。 ①《青空》創刊。 ④滿的年輕世代紛紛出版同人雜誌。對既成文學不滿。 ④公告治安維持法。	①文藝家協會成立。 ⑩《椎之木》創刊，由百田宗治編輯。 「一九三○協會」成立。	③金融恐慌。 ⑦芥川龍之介自殺。 ⑦《無產階級藝術》創刊。

■年號	■台灣藝文要事	■台灣歷史	■西洋・日本文學・思想・藝術（現代主義相關）	■日本歷史・文學
1920 大正9年	①東京台灣留學生組成新民會。 ⑦《台灣青年》創刊。 ⑦大正文學代表作家佐藤春夫訪台。楊熾昌由於父親任職於台南新報社之緣故，接待佐藤造訪台南各地。 ⑩黃土水《蕃童》（吹笛）入選帝展。		①查拉從蘇黎世移居巴黎，和畢卡比亞跟到巴黎。達達運動。《文學》同人也跟著。 ⑩神原泰《第一回神原泰宣言書》 ●日本未來派畫展開始。 ●達達主義的介紹於日本新聞中刊載。 ●普門曉與未來派美術協會成立。	①《新青年》創刊。 ⑥菊池寬《真珠夫人》開始連載。
1921 大正10年	④鹽月桃甫來台，任教台北一中。 夏，恩地孝四郎訪台。 ⑩黃土水《甘露水》入選帝展。 ⑪瀛社舉辦第一屆全島詩人大會。 ⑩連雅堂完成《台灣通史》。	①林獻堂等人向帝國議會提出台灣議會設置請願書。 ⑩台灣文化協會成立，林獻堂就任總理。	⑤恩斯特拼貼畫展於巴黎舉行。 ●曼・雷從紐約移居巴黎，從事攝影活動，「曼・雷攝影術」實驗。 ②喬伊斯《尤利西斯》發行。德斯諾斯等人進行「自我催眠」實驗。 ●達達國際展於巴黎舉行。	②《播種者》創刊，為普羅文學運動的開端。 ④西村伊作作於東京神田駿河台成立文化學院。
1922 大正11年	④《台灣青年》更名為《台灣》。顏水龍入東京美術學校西畫科。	⑩總督府高等學校成立（1926年改名為台北高等學校）。	●住谷磐根「意識的構成主義」個展。 ①萩原恭次郎、壺井繁治、岡本潤等人創辦雜誌《紅與黑》。 ②高橋新吉《達達主義者新吉的詩》日本第一屆前衛藝術展。 ●春山行夫、井口蕉花《青騎士》創刊。 ●神原泰、古賀春江結成《行動》團體。 ●川路柳紅《未來派及立體派的詩歌》 ●神原泰「第一回神原泰宣言書」	④《週刊朝日》、《Sunday每日》發行。 ⑦日本共產黨非法結社。
1923 大正12年	④《台灣民報》發行，轉錄胡適〈終身大事〉。	④皇太子裕仁攝政宮（為日後的昭和天皇）訪台。	⑥《GE・GJMGJGAM・PRRR・GJMGEM》創刊。北園克衛等人活躍。 ②《MAVO》創刊。村山知義、柳瀨正夢、田河水泡為主要同人，詩人、畫家加入，因正式標榜前衛藝術而備受矚目。	①《文藝春秋》創刊。 ⑨關東大地震。戒嚴令發布，社會處於不安，朝鮮人、勞工運動指導者等遭到逮捕、殺害。大杉榮、伊藤野枝遭到甘粕憲兵大尉殺害。
1924 大正13年	④石川欽一郎再度返台於台北師範任教，並舉行畫展。 ④楊熾昌就讀台南第二中學校（今台南一中）。結識同為二中學生的李張瑞。 ④王白淵入東京美術學校師範科。 ④楊（佐）三郎入京都美術學校工藝科。 ⑨劉啟祥入東京青山學院中學部。課餘入川端畫學校。 ④廖繼春、陳澄波入東京美術學校			⑥《文藝戰線》由金子洋文、青野季吉等人創刊。 ⑩《文藝時代》由橫光利一、川端康成等人創刊。 ⑩橫光利一〈頭與腹〉

年份	美術	台灣	世界藝術	日本・中國
1907 明治40年	⑪石川欽一郎來台，兼任台北中學與國語學校美術老師。		●塞尚回顧展。 ●畢卡索完成《亞維農姑娘》。 ●日本文部省美術展覽會開始舉行。	●平塚雷鳥與森田草平殉情未遂（「煤煙」事件）。
1908 明治41年	⑪楊樹昌出生於台南州台南市。	④台灣縱貫鐵路全線通車（基隆-高雄）。		
1909 明治42年	⑪郭水潭出生於台南州佳里。		●慕尼黑「藍騎士」展。 ●馬里內蒂發表〈未來派宣言〉於費加洛報，未來主義誕生。	④《白樺》、⑤《三田文學》創刊。 ⑥大逆事件。幸德秋水等無政府主義者、社會主義者被大規模檢舉。
1910 明治43年		●開始施行「五年理番事業」，以武力鎮壓原住民。		
1911 明治44年	⑩李張瑞出生於台南州關廟。	②阿里山鐵路開始通車。	●康丁斯基的《藝術的精神性》和葛利茲、梅京傑的《立體主義》出版。	⑨以平塚雷鳥為中心的《青鞜》創刊。
1912 大正元年	⑩饒正太郎出生於花蓮。	⑫板垣退助訪台，以其為中心的「台灣同化會」成立。	②國際現代美術「軍械庫展」於紐約舉行。	●「新女性」的議論高漲。
1913 大正2年	①《台灣教育會雜誌》更名為《台灣教育》。		⑪普魯斯特《追憶似水年華》開始刊行。 ⑦佛洛伊德《圖騰與禁忌》。	⑦孫文於東京成立中華革命黨。
1914 大正3年	⑩林永修出生於台南州仁德。	⑧西來庵事件。為漢人最後一個大規模武裝抗日事件。	⑦第一次世界大戰爆發。 ⑪「二科會」成立。 ●馬列維奇發表絕對主義。 ●馬里內蒂赴俄演講「未來派」。	①日本對中國政府提出對華二十一條要求。
1915 大正4年	⑪張良典出生於台南州麻豆。 ⑩黃土水入東京美術學校。			
1916 大正5年	③劉錦堂入東美校西畫科。		●柳瀨正夢成立分離派洋畫協會。 ●木村莊八《未來派與立體派的藝術》發行。 ●蘇黎世的「達達主義」運動開始。	
1917 大正6年			●未來派、立體派畫風出現在二科會。 ●崔斯坦・查拉創《達達》雜誌。 荻原朔太郎《吠月》。	
1918 大正7年			●第一次純粹主義展。 ⑪第一次世界大戰結束。	⑪武者小路實篤建設「新村」。 ⑨原敬內閣成立。 ⑧米騷動擴及全國。
1919 大正8年	⑤中國五四運動。 ⑦《台灣時報》創刊。	①公告台灣教育令。 ⑩首位文官總督田健治郎就任，實施「內地延長主義」政策。	●阿拉貢加入後組成團體。 ③帝國美術院成立，首次帝展。 馬克斯・恩斯特於科隆創作拼貼畫。 ●布列東與菲利普・蘇波於巴黎進行「自動書寫」實驗。	②《我等》創刊。 ④《改造》創刊。 ⑥《解放》創刊。 ●大正民主思潮達到高峰。

■標號說明：「①」表示１月，以此類推

■年號	■台灣藝文要事	■台灣歷史	■西洋・日本文學・思想・藝術（現代主義相關）	■日本歷史・文學
1871 明治４年		⑩牡丹社事件。因船難漂流到台灣南部的宮古島人遭到當地原住民殺害。		⑦廢藩置縣。
1874 明治７年		⑤日本出兵台灣。牡丹社事件爆發後，西鄉從道率日軍出兵台灣。		②佐賀之亂。⑪《讀賣新聞》發行。
1884 明治17年		⑩中法戰爭，法國攻擊台灣北部。		⑧森鷗外赴德國留學。⑨加波山事件。⑩秩父事件。
1894 明治27年		⑧甲午戰爭爆發。		⑤北村透谷自殺。軍歌、戰爭文學流行。
1895 明治28年		④依甲午戰爭所簽訂的馬關條約，清割讓台灣給日本。⑤台灣總督府設立。④反對割讓台灣的住民宣布成立台灣民主國，但不久瓦解。抗日運動被武力鎮壓。日後仍有零星的武力抗爭。	●佛洛伊德、約瑟夫・布羅伊爾共著《歇斯底里症研究》。	①《太陽》創刊。
1896 明治29年		●「六三法」公布。國語傳習所成立。		
1898 明治31年	⑤《台灣新報》與《台灣日日新報》合併為《台灣日日新報》（台北）創刊。	②兒玉源太郎成為第四任總督，後藤新平就任民政局長。④「公學校」設立（日本人就讀「小學校」）。		
1899 明治32年	⑥《台南新報》（台南）創刊。			①《中央公論》創刊（由《反省會雜誌》更名）。⑤東亞同文書院於上海創校。
1901 明治34年	④《台中每日新聞》創刊（台中，1903年更名為《台灣新聞》）。	⑩台灣神社鎮座式。	●佛洛伊德《日常生活的精神病學》。	
1904 明治37年	⑦《台灣教育會雜誌》創刊。			②日俄戰爭爆發。戰後自然主義文學流行。⑤《新潮》創刊。

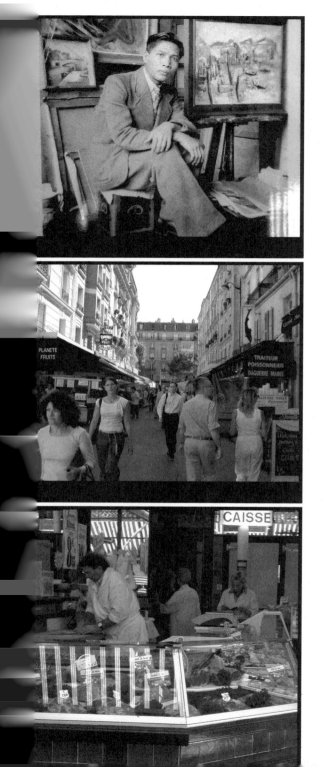

1 本文參展作品題名，皆依法文展覽目錄原文中譯，參見本文〈表一：1920-1930年代法國秋季沙龍目錄登載參展台灣藝術家〉。

2 2011年夏天，畫家長子劉耿一與夫人曾雅雲赴東京，帶回劉啟祥寄藏於目黑區前鄰居的一批舊日畫作，此批新近返台灣作品中，最早註記的劉啟祥畫作是1929年（畫布背面寫「美二」）的二幅風景畫。日本畫家當中，石井柏亭對劉啟祥影響最大，1930年劉就讀東京「文化學院」，石井即為該學院「美術部長」，可見在文化學院時代，劉啟祥即接觸歐洲畫壇訊息。此處作品斷代獲曾雅雲女士提示，作者在此致謝。

3 陳清汾，《巴黎管見》，原連載於《台灣日日新報》1931年12月24-29日，中譯參見顏娟英譯著《風景心境——台灣近代美術文獻導讀》（上），頁146-152。

4 參見孫淳美，〈1930年代旅居巴黎藝術家的臨摹、學習生涯：對劉啟祥早年習畫的幾個觀察〉，《空谷中的清音——劉啟祥》，高雄市立美術館，2004，頁23-29。

5 法文原題《Les joueurs de cartes》，玩牌的人，此依劉氏在台畫作目錄翻譯。

6 法文原題《Le Fifre》，短笛、吹短笛的人，馬奈原作於1911年經 Issac de Camondo 伯爵遺贈羅浮宮，參見 Genevieve Lacambre，《羅浮宮捐贈者 (Les donateurs du Louvre)》，1989，頁118。

7 原題《Les Saulées》，為排列成行的柳樹，在劉啟祥畫作目錄中題為「風景」。惟或筆者淺陋，此臨摹作品未見圖片記錄，亦不見於劉家所存之攝影複製圖片。

8 依劉家所存複製圖片中，蘭柯 (N. Lancret, 1690-1743) 的《義大利喜劇演員 (Les acteurs de la comédie italienne)》一作，未能在在蘭柯的檔案登錄頁中找到此作相關記錄，因劉啟祥亦未將此臨摹作品列入統計，故暫時存疑：此處登錄所顯示夏天6月至9月的空白，亦恰符合羅浮宮每一作品三個月的臨摹期限，但缺乏相關佐證，無法確切肯定畫家在此期間又臨摹了蘭柯此作，或另外某一作品。

9 展出作品《文旦與吉他》依畫家長子劉耿一命名。劉啟祥1936年於東京都目黑區購屋定居，1937年與笹本結婚，1938年長子耿一出生於東京，劉家至1946定居返台，寓柳營故居。參見〈劉啟祥年表〉，《空谷中的清音——劉啟祥》，高雄市立美術館，2004，頁228-233。推測此畫作與《戴紅帽的法蘭西女子》可能於旅居巴黎時期所畫。畫面右邊是1930-1940年代的白蘭地 (Cognac) 酒瓶。

表1 ■ 1928－1933年「秋季沙龍 (Salon d'Automne)」目錄登載參展台灣藝術家

年份／展期	姓（名）	出生地（國籍）	登錄地址	作品編號／題目／類型
1928 11/04 - 12/16	TCHIN (Sei-Foun) 陳清汾	Formose (Japonais)	11bis, Rue Schoelcher (Paris, XIVe)	1927. un village triste, (p.)
1930 11/01 - 12/14	同右	Formose (Japonais)	59, rue Froidevaux (Paris, XIVe)	1937. Panthéon (p.) 1938. Toits de Paris (p.)
1931 11/01 - 12/13	GAN (Tsuiren) 顏水龍	Formose (Japon)	3, Boulevard Jourdan (Paris, XIVe)	758. Jeune fille, (p.) 759. Parc, (p.)
1931 11/01 - 12/13	TCHIN (Sei-Foun) 陳清汾	Taïhoku (Japon)	C/O Y. Kimoshito 8, rue François Mouthon(Paris, XVe)	1839. Toits de Paris, (p.)
1932 11/01 - 12/11	YO (Sasaburo) 楊三郎	Taiwan (Formosa) Japonais	Fondation Japonaise 3, Bd. Jourdan (XIVe)	1765. La Seine, (p.)
1933 11/01 - 12/10	RYN* (Keissio) 劉啟祥	Taiwan (Japonais)	20, rue Ernest-Cresson (Paris, XIVe)	1380. Femme en rouge, (p.)

製表人 孫淳美 ■ 說明 摘錄 P. Sanchez, Dictionnaire du Salon d'automne (1903-1945) - Répertoire des exposants et liste des oeuvres présentées, 3 vol., ed. L'Échelle de Jacob, Dijon, FR, 2006. 登載藝術家姓名以日文音譯的羅馬拼音,可在早期作品零星見到上述簽名式,另參見顏娟英《台灣近代美術大事年表》,摘錄入選消息的作品中譯名稱。

■ 按 1 出生地（國籍）依法文原文登載。 2 劉啟祥家族所存沙龍參展證,姓氏拼法應為RYU,此處為目錄誤植。 3 法文地址後括號內行政區號,為作者所加。

作者簡介

孫淳美・巴黎第四大學 (Université Paris IV - Sorbonne) 藝術史博士,現任國立台南藝術大學藝術史系助理教授。教學領域:十九至二十世紀西歐現代藝術、藝術評論、二十世紀台灣美術。研究專題為東亞二十世紀留法藝術家、台灣當代西畫家與台灣流行時尚圖像回顧史。

關於巴黎的回憶

要等到劉啟祥短暫回台、再次旅日後，才有機會畫出他當年關於巴黎的回憶。我們在他1938年起參展日本「二科會」的《肉店》、《畫室》和1940年的《魚店》（一名《店先》，現藏台北市立美術館）諸作中，見到了他對巴黎生活的回顧與眷戀。前文已提及劉啟祥《畫室》位於克雷松街二〇號，《肉店》和《魚店》畫的又是哪裡呢？地理位置上，應是克雷松街的隔壁：達蓋爾街（Rue Daguerre）。以銀版照相術專利發明人命名的達蓋爾街，是巴黎十四區有名的歷史街道，也是該區的商業通衢之一。因為緊臨出入巴黎市南面的「奧爾良門（Porte d'Orléan）」，達蓋爾街成了出入巴黎、南來北往人車必經之商圈。可謂早有早市、夜有夜市（餐廳），熙來攘往，好不熱鬧。

圖6 圖7

不似劉啟祥旅法時期臨摹的馬奈或塞尚作品的嚴謹構圖，也不似他當年的《紅衣女子》，多是較為具象（寫實）的表現。進入到戰爭時期的日本，劉啟祥的作品，開始嘗試非對稱性構圖，如夢境般地再現他的巴黎回憶。《肉店》以樑柱立於畫面中心，畫面右方垂掛的牲體，令人聯想到巴黎畫派中的俄國畫家蘇丁（Chaïm Soutine, 1893-1943）。據聞蘇丁到法國初年，曾在屠宰場打工維生，所繪的屠宰牲體充滿暴烈的表現主義風格。劉啟祥畫面中的垂掛牲體有一種靜謐的潔淨，樑柱被移到畫面左邊四分之一的位置，將左半部畫中畫裡的裸女一分為二，也遮住擲球女孩的身形，只看到她上揚的雙臂與膨鬆的藍色群擺，《畫室》右半四分之三為目光各異的群像，畫裡像是盪鞦韆往右上方拋出的裸女，也使人想到夏卡爾（Marc Chagall）的夢中新娘。

面上的切肉甚至呈現S狀律動感，呼應左邊畫面三位人物交錯的穿插姿態。在《畫室》中，樑柱被移到畫面左邊四分之一

昨日記憶，猶如夢境，誰說不是呢？

去年（2018）台北尊彩藝術中心展出了劉啟祥1946年回台前寄藏東京鄰居的舊作：《文旦與吉他》。[註9] 寄藏東京舊作中，還有一幅《戴紅帽的法蘭西女子》，在七十年後回到台灣，不得不說，也再次勾起我們對巴黎的回憶。直到劉啟祥的晚年，他畫的女子，不論是《黃衣》（1938）、《黑皮包》（1975）的紅衣女子，多還是法蘭西情調的延續，我們依舊看到色彩在畫面的律動，靜謐而雋永。

後畫架上，也有一張同一角度構圖的「塞納河畔」。

季季沙龍」。

透過舊照片，我們可約略了解，在法國的頭一年，劉啟祥與楊三郎曾一同前往巴黎近郊寫生、郊遊。劉啟祥工作室的照片中，畫架上陳列的作品也顯示，他們還去了義大利，曾畫過威尼斯水上風景的寫生。顏、楊二位同鄉在1933年先後返台，劉啟祥也搬離了日本會館，在同十四區較近鬧區的一條小巷中賃屋而居，劉住在克雷松街（Rue Ernest-Cresson）二〇號。

根據秋季沙龍目錄，隔壁的十八號也住著二位日本藝術家，一位是曾加入日本「獨立美術協會」的森芳雄（Yoshio Mori, 1908-1997, 1931-1934在法）及谷口孝雄（Taniguchi Takio，生年不詳），在劉啟祥工作室舊照中，我們仍能見到一張三人合照。他的巴黎生活照片中還有二位法國女士，在劉啟祥日後的回憶文字中，他同日本友人和法國女士進行法語交換學習，其中一位女性友人並傳授劉啟祥拉奏小提琴。1933年完成的此二幅人像，可能是劉啟祥存世最早的作品之一。[2] 畫中模特兒一著紅衣，一著藍衣，構成典型的法蘭西色彩。1933年完成的此二幅人像，可能是劉啟祥存世最早的作品之一，其中一位女性友人並傳授劉啟祥拉奏小提琴。現藏於高雄市立美術館《法蘭西女子》的模特兒。[1] 對照劉啟祥舊照，我們沒有在劉的照片或作品中，看到傳說中波希米亞式喧鬧的蒙帕那斯，比如劉的同鄉前輩陳清汾筆下圓頂咖啡廳流連忘返的《巴黎管見》。[3] 舊照中劉啟祥等幾位年輕人笑容愉悅、眼神清朗，凝視著1933年劉啟祥這兩幅巴黎時期的人像畫，彷彿就是當年「純真歲月」的影像定格。

《紅衣女子》在「秋季沙龍」展出後，1933年也告尾聲。隔年（1934）開春起，劉啟祥開始專注在羅浮宮的臨摹。從塞尚（Cézanne）的《賭牌》（Les Joueurs de cartes）開始，[5] 劉啟祥接連申請臨摹了馬奈的《吹笛少年》（為時三個月）[4] 至6月21日。[6] 1934年夏季休息了近三個月，9月29日，劉氏又再次登記，臨摹馬奈的《奧林匹亞》，這次臨摹持續經過了整個1934年底的冬季，於隔年（1935）開春的2月5日完成。劉啟祥迫不及待，又登記了另一名作雷諾瓦（Pierre-Auguste Renoir）《浴女（Les Grandes Baigneuses）》的臨摹申請。一年之計在於春，此時的劉氏似乎精力旺盛，持續臨摹工作至4月23日完工。隔日（4月24日）再接再勵登記臨摹柯洛（Corot）的《柳樹林（les Saulées）》。[7] 總計劉啟祥前後一年餘，在羅浮宮內臨摹不輟，自1934年2月中旬至隔年（1935）5月上旬，也許只除了中間休息一個夏天。[8] 這一年（1935）秋季，劉啟祥自法返台，以一幅半裸的人像《倚坐女》參展第九回「台展」。

圖4 圖5 劉啟祥在次年（1933）11月以一幅《紅衣女子》油畫入選「秋季沙龍」。

窯境，另方面奠定了《奧林匹亞》開啟繪畫「現代性」的里程碑。雖然這年初夏的「馬奈百年冥誕回顧展」，代表法國向現代繪畫開啟者馬奈致敬，仍然要等回顧展結束一年餘，劉啟祥才有機會到羅浮宮臨摹《吹笛少年》、《奧林匹亞》二作。

紅衣與藍衣的法蘭西女子

劉啟祥赴法前，帶著老師石井柏亭 (Ishii Hakutei, 1882-1958) 及有島生馬 (Arishima Ikuma, 1882-1974) 的介紹信，指示劉啟祥拜訪另一位旅法的日本畫家海老原喜之助 (Ebihara Kinosuke, 1904-1970)，二位曾留法的日本前輩皆期許青年畫家劉啟祥能向海老原請益，也能在巴黎開展藝術創作生涯。1932 年 6 月劉啟祥與另一位台灣畫家好友楊三郎 (1907-1994) 由日本神戶啟程，根據家族保存劉啟祥的舊照片，他倆搭乘的遠洋郵輪「照国丸 (Terukuni Maru, Tokio)」，擁有當時最新型的渦輪引擎及空調設備的船艙，劉啟祥也保留了航程中旅客們化妝晚會的大合照。顏是 1929 年底從橫濱坐船到大連，轉火車抵哈爾濱出發，經西伯利亞大鐵路抵達歐洲。他鄉異國重逢，顏、劉在馬賽港及巴黎皆留下了合照。照片中的顏水龍，穿著 1920 年代末流行的 Polo 五分喇叭褲、Polo 鞋，西裝內著的襯衫打著蝴蝶型領結。東京美術學校畢業後，曾開畫展籌措赴巴黎的旅費，顏水龍沒有同鄉藝術家優渥的家境，也曾在大阪的「壽毛加」牙粉公司廣告部工作三年，但他是同輩中最潮的「時尚動物」。領著二位同行由馬賽北上，住宿巴黎市南端第十四區的國際大學城 (Cité Universitè) 內「日本會館 (Fondation Japonaise)」。顏水龍一路分享他在法國的生涯點滴，包括在「羅浮宮」的臨摹，「秋季沙龍 (Salon D'Automne)」參展及他在法國南部尼斯巧遇「野獸派」的荷蘭畫家凡‧鄧肯 (Kees Van Dongen, 1877-1968) 的經過。

「秋季沙龍」目錄裡發現的台灣藝術家參展紀錄，最早為 1928 年陳清汾 (Tchin, Sei-Foun, 1913-1987)，畫作題名《一個悲傷村莊》(作品編號 1927)。陳在 1931 年又有另一題名《巴黎屋頂》畫作參展，同年也有顏水龍以題名《少女》、《公園》兩幅畫作參展。圖 1 - 圖 3 楊三郎與劉啟祥則分別於隨後二年各有一作品參展，總計 1928 到 1933 年間，共有四位旅法台灣藝術家參展過秋季沙龍。註1 這段時期約當是幾位畫家旅法期間，顏、楊、劉三位皆留有他們當年的臨摹或參展作品或留有圖版可考。抵法同年，楊三郎以一幅《塞納河》參展 1932 年 11 月開幕的秋季沙龍。楊的原作不知下落，但我們仍可根據當年印製的畫作黑白名信片得窺一二。在劉啟祥的一張巴黎畫室留影舊照，我們見到在他右邊身

III、跨媒介映射：歷史的回望與對話

III之貳 展品焦點

跨媒介映射
劉啓祥（1910－1998）作品中的巴黎

劉啓祥（1910－1998）作品中的巴黎

III之貳 展品焦點

文——孫淳美

劉啟祥到巴黎的 1932 年，恰逢馬奈（Edouard Manet, 1832-1883）百年誕辰。那年初夏，巴黎的法國橘園美術館（Musée National de l'Orangerie）於 6 月 18 日揭幕了「馬奈百年冥誕回顧展（Le centenaire de Manet）」，總算法國官方的美術史承認了這位「現代藝術」先驅的地位。開幕當天早上出刊的巴黎《作品報（L'Oeuvre）》刊載了馬奈的《吹笛少年（Le Fifre）》，作為百年回顧展海報的作品，《吹笛少年》曾是 1866 年官展沙龍落選的作品。

在一個多世紀前，日後被稱為「印象派」的年輕畫家們仍未受到法國學院派的認可。馬奈身後蕭條，以至於馬奈的遺孀蘇珊，只好在馬奈去世隔年（1884）拍賣遺作。馬奈的頭號粉絲莫內（Claude Monet, 1840-1926）發起藝術家朋友募款、集資，拍下了作品清單中的《奧林匹亞（Olympia）》，再捐贈給國家典藏。不同於 1863 年「落選展」中聲名狼藉的《草地上的午餐（Le Déjeuner sur l'herbe）》，《奧林匹亞》曾經是 1865 年官展沙龍正式入選的作品，只是因於開展後輿論的訕笑、謾罵，導致《奧林匹亞》展出三天被迫撤展，成了比「落選」更尷尬的局面。一方面突顯了沙龍主辦方進退失據的

1940 年 ——

法國詩人尚・考克多（Jean Cocteau）來日

参與影演出

日本文字紀元 2600 年電影活動参與　註6

林永修自慶應義塾大學畢業（1938 年左右開始於《文林》撰文，指導教授：西脇順三郎）

神戶詩人事件（《神戶詩人》〔1937－1939〕）

設立台灣文藝家協會。百田宗治為贊助會員。《文藝台灣》創刊

1941 年 ——

《台灣文學》創刊

1943 年 ——

電影《莎勇之鐘》

作者簡介

吉田悠樹彥，主要研究領域為：表演藝術研究、媒體研究、文化政策研究。慶應義塾大學及多摩美術大學講師。舞蹈評論家協會負責人。曾任 Ted Nelson 與 Xanadu Project 助理。Prix Ars Electronica Digital Communities 部門顧問。

相關年表

1912年 ── 小山內薰於年底自1913年赴歐視察八個月

1916年 ── 石井漠、山田耕作、小山內薰發起新劇場運動，表演《日記的一頁》、《明暗》等作品

1922年 ── 村山知義留學歐洲

1923年 ── 村山知義成立MAVO

達達主義

1924年 ── 小山內薰設立築地小劇場。村山知義亦參與

1929年 ── 矢野峰人計劃邀請愛爾蘭詩人葉慈擔任台北帝國大學教授（至1930年）

1930年 ── 村山知義因治安維持法遭檢舉（1932年再度遭檢舉）

1931年 ── 普羅文學

1932年 ── 《椿之木》（第三次）創刊（至1937年）

1933年 ── 西脇順三郎《Ambarvalia》問世，椿之木社出版

1934年 ── 西川滿《媽祖》（1934 - 1938）創刊

　　　　　台灣文藝聯盟《台灣文藝》創刊

1935年 ── 紛亂的昭和台灣美術聯盟成立

　　　　　西川滿發行《媽祖祭》

1936年 ── 台灣文藝聯盟舉辦崔承喜台灣公演電影《半島的舞姬》

註釋

1 山田耕作，作曲家、指揮家，1910 年起赴德三年學習作曲，1930 年更名為山田耕筰。

2 據說在帝國劇場的這次公演入場人數僅有二十九人，營運狀況慘淡。

3 布盧斯（Albius Tibullus），西元前 50 年左右至前 19 年左右，古代羅馬抒情詩人。

4 神戶詩人事件，日本的國家總動員法於 1938 年成立，超現實主義自此開始受到抑制，《神戶詩人》為 1937 - 1939 年發行的詩刊，當時投稿至此的詩人結成「神戶詩人俱樂部」，其中約二十八人在 1940 年 3 月因違反治安維持法之嫌遭逮捕。

5 台灣文藝家協會，前身為 1939 年設立之「台灣詩人協會」，於 1940 年改組。

6 大政翼贊會，推動政治權力集中的「新體制運動」，將既有政黨解散、重組一個全國性政治組織，企圖達到一黨專政模式。

引用書目

■ 林永修，慶應義塾大學文學部會編，〈節錄八岳縱走記〉，《文學部會會報》第四期，1939 年，頁 61 - 63。

■ 林修二，慶應義塾大學文學部會編，〈詩三章〉，《文學部會會報》第四期，1938 年，頁 68 - 69。

■ 林修二，慶應義塾大學文學部會編，〈林間地〉，《文學部會會報》第六期，1940 年，頁 86。

■ 三田新聞，四百二十九號（1940 年 2 月 25 日）中有關於林永修畢業論文題目之報導；另外在三田新聞四百三十號（1940 年 3 月 31 日）的畢業者姓名中也可見林永修之名。

■ 慶應義塾大學中留存的林永修之記錄。

八つ岳縱走記より

林　永　修

詩二篇

鈴木亨

臺灣演藝會

石井漠氏の
習作を觀て
——舞踊詩略話——

詩三章

林　修二

情熱

中井　武

西川滿就讀早稻田大學時結識了山內義雄。山內是百田宗治發行的詩刊《椎之木》同人之一，西川因而從在學時開始供稿。這本詩刊也刊載了與百田有交流的西脇順三郎之作，發行雜誌的椎之木社在1933年出版了百田詩集《Ambarvalia》。西川滿和西脇與因《椎之木》而和神戶詩人事件註4（1940）遭檢舉的演名與志春有交流。西川滿將其對演名與志春《范之思意》（椎之木社）的感想刊載於《茉莉》這本當時在台中發刊的詩刊上。1940年設立了台灣文藝家協會註5，百田宗治為其中一位贊助會員。

西脇的學生庄司總一出身台南，是西脇留學回國後最早接觸的學生。庄司總一一方面參與《三田文學》和《新三田派》的活動，同時於1943年以《陳夫人》一作榮獲大東亞文學獎。同時期除了庄司總一之外，西脇門下還有瀧口修造、佐藤朔、蘆原英了，以及原民喜等人。

風車詩社的詩人林永修（筆名：林修二、南山修）也是慶應義塾大學文學部學生，師從詩人、英文學者西脇順三郎。他的畢業論文以詩人威廉・布萊克為主題。在慶應文學部的會刊，介紹學生作品的《文林》上，可以看到他年輕時的作品。這個時期剛好是西脇因為戰中期的法西斯主義抬頭而不再發表文章的漂泊時期。西脇經常與同事折口信夫、柳田國男等人交流，也到多摩川、成城學園、喜多見等地散步，跟學生們一起野餐。

另一位詩人楊熾昌（筆名水蔭萍）以新聞記者身分活躍於日本和台灣的媒體。他跟畫家福井敬一也有來往。1933年跟李張瑞、林永修、張良典等人結成風車詩社，發行《風車》。楊熾昌評論西脇的《Ambarvalia》，認為這本詩集並不偏重理論性，而帶有繪畫般的美麗，是觀點相當獨特的評論。在舞台藝術方面他也論及舞蹈。他提到過去在帝國劇場看過的舞蹈，很可能是1934年來日在帝劇表演的波頓維澤爾也納藝術舞團（Tanzgruppe Bodenwieser, 1923-1938）。1962年他也評論過台灣的蔡瑞月是一位有現代風格的創作者。

風車詩社中許多人都與新渡戶稻造奠定基礎的台灣製糖業有關。該詩社試圖引入超現實主義等現代主義之論述在當時的台灣極為罕見。他們深受李張瑞和張良典的父親任職於製糖廠，林永修更是出身於與日本人共同在製糖產業中工作的名家。西脇順三郎等日本和西歐現代文化之影響，創造了使用日文的台灣超現實主義新境界。

■台灣與超現實主義及西脇順三郎

探討鄉土主義時絕不能忘記西川滿這個重要人物。他發行的《媽祖》（1934－1938）是以限定版形式發刊的豪華雜誌。這本雜誌邀請了台灣、內地優秀作家百田宗治、日夏耿之介、伊良子清白等人撰文。繪畫、插圖由立石鐵臣、宮田彌太郎負責。

《媽祖祭》（1935）是一本有著美麗音韻的精彩詩集。

在《媽祖》中曾經刊載三篇西脇順三郎的詩和詩論。詩收錄於西脇的代表詩集《Ambarvalia》（1933）中。詩集標題意指「豐收祭」，取自拉丁詩人提布盧斯（Albius Tibullus），[註3] 詩集。西川滿在《媽祖》中刊載西脇初期的詩篇，其背後應有鄉土主義的影響。西脇順三郎（1894－1982）跟矢野峰人同年代，比矢野小一歲。西脇文學的方向跟當時台北帝國大學的矢野等人不同，屬於超現實主義風格。刊載於《媽祖》的這些詩篇洋溢著南國風情，與台灣鄉土亦有相通之處。

西川滿這份雜誌《媽祖》曾經發行過《媽祖祭》紀念號（1935），收錄了許多相關人士對這本詩集的評論，其中西脇不諱地直言他的驚豔，盛讚《媽祖祭》是近來罕見洋溢異國風情的詩集，認為在內地連作夢都不可能出現此種情懷。

表 **■《媽祖》中刊載的西脇作品**

《媽祖》	首見出處　■參照《定本 西脇順三郎全集》
《媽祖》第二冊，1934年：〈詩的歷史〉	首見於1930年2月《詩神》
《媽祖》第三冊，1934年：〈雨〉	首見於1933年2月《尺牘》，收錄於《Ambarvalia》
《媽祖》第三冊，1934年：〈眼〉	首見出處不詳，收錄於《Ambarvalia》

融和舞蹈，也介紹了崔承喜，並提及這是距離崔承喜隨同其師石井漠在1926年或1927年來台表演以來睽違許久的訪台。舞碼包含明顯取材自朝鮮的《劍舞》和《嘿～放開你的手》等代表作。緊接著還在基隆劇場、台中座（三天）、台南宮古座（兩天）、高雄館、嘉義座，巡演全島。包含台灣第一高等女子學校等千名女學生也到場鑑賞。

崔承喜到台灣後上了廣播節目，接著舉辦簽名會，還在植物園舉辦關西攝影聯盟的攝影會等豐富活動。當時西洋舞舞者開始成為攝影模特兒。新興電影、新興攝影等當時的影像文化新浪潮作品中，不少都以崔承喜為模特兒。舞蹈評論、攝影評論家光吉夏彌曾經肯定過崔承喜的舞蹈，攝影師堀野正雄記錄過她舞台表演的身影，以及當時的東京現代文化。此時崔承喜還跟台灣《時事新報》的記者見過面。在主辦的台灣文藝聯盟張維賢等人陪同下一同現身的崔承喜並非理論家，而是一位氣質詩人，她將一切寄託於憑藉本能創造出藝術的瞬間舞台。呂赫若也是崇拜崔承喜這位同為殖民地出身藝術家的台灣人之一。在文學領域裡，深愛淡水自然的王昶雄曾在文中提及崔承喜。舞蹈界則有曾經師從崔承喜和石井漠的林明德於1943年在東京舉辦公演。

參與這次崔承喜來台公演的吳坤煌，在東京接觸許多左翼運動團體，其中也包括由台灣人成立的團體，極具政治運動能力。他的活動範圍廣泛，包括遍佈極東的左翼網路，不僅止於台灣和日本。他也曾在築地小劇場接受過村山等人的指導。1933年，吳坤煌獲得朝鮮左翼劇團金波宗等人的支持，在築地小劇場表演了《出草智》和《霧社之月》等台灣舞蹈及民謠。這次表演之後，吳坤煌緊接著設立了台灣藝術研究會，1933年創辦《福爾摩沙》雜誌。他以台灣文藝聯盟東京分部長的身分致力於左翼文學、戲劇、舞蹈等領域的國際交流，促成邀請崔承喜來台一事。這次成功被當局視為「假借舞蹈之名策動民俗啟蒙運動」，因而遭到逮捕。

同時代還有另一個有趣的現象，那就是在電影《瘋狂的一頁》中跳舞的南榮子，在台灣曾經表演過舞蹈，大受歡迎。當時的年輕人對表演藝術展現的關心，從《三田文學》上有最早的舞蹈評論家永田龍雄撰文、以及蘆原英了和光吉夏彌等人討論舞蹈即可見一斑。另外與石井漠搭檔表演的石井小浪則曾參與過《三田文學》主辦的舞台劇表演。

西脇順三郎第一任伴侶西脇瑪裘瑞（Marjorie Nishiwaki）很喜歡看戲，曾帶他一起欣賞俄羅斯芭蕾舞團的表演。西脇在詩裡也寫過芭蕾。

台灣在 1895 年成為日本殖民地。1900 年代，林獻堂等人已經將愛爾蘭對英國的反抗套用到當時台灣與日本的關係上。1920 年代思考鄉土文化、鄉土文學時也開始舉愛爾蘭為例。

1930 年代的台灣社會逐漸日本化。勞工的語言是台語，公司中間層使用台語和些許日文。在製糖產業等工作的上流階級則說日文。三○年代前半掀起了鄉土文學論戰，還有人主張應該使用台語口語以求言文一致。

當時也開始發行文藝雜誌，文化上逐漸成熟。不僅文學，還出現演藝、電影、藝術等各式團體，並出版演藝和電影雜誌。

這個時代的演藝媒體有《台灣演藝界》。目前無論在台灣或日本的國會圖書館都無法確認這本雜誌的存在，但是在秋田的石井漠紀念堂裡保存有該雜誌上部分石井漠公演的評論剪貼。另外還有《台灣藝術新報》等的發刊，足見台灣表演藝術界已經漸趨成熟。

台北帝國大學的矢野峰人教授原本計畫在 1929 年到 1930 年邀請愛爾蘭代表性文學詩人葉慈（William Butler Yeats, 1865 - 1939）到台北帝國大學擔任教授，遺憾的是，這項計畫後來因為葉慈方面的緣故未能實現。矢野留學英國時代會見過葉慈和格雷戈里夫人（Lady Isabella Augusta Gregory, 1852 - 1932）。1935 年的《台灣文藝》10 月號上出現了鄉土主義的討論，內文提及為了讓鄉土主義廣傳至民眾當中，而非侷限於知識分子內，需要充滿鄉土風情的文學、足以啓蒙鄉土認識的文學作品，並且主張台灣需要建設第二個愛爾蘭文學。

對於思考鄉土的台灣文藝界而言，朝鮮籍的崔承喜為一個先行例子。1930 年代的台灣的代表性活動之一，即是 1936 年夏天崔承喜應台灣文藝聯盟之邀來台公演。這次公演不只對舞蹈界、也對台灣文學和演藝界帶來影響。這是台灣文藝聯盟兩周年紀念時與同年舉辦的音樂會共同企畫的活動。

崔承喜於 7 月 4 日起在台北的台北大世界館舉行三天公演。大阪朝日新聞的台灣版報導了內地和朝鮮、台灣之三角親善

成為慶應義塾大學講師。他從1912年底至1913年花了八個月視察歐洲。1913年小山內與山田耕作在柏林見面有過交流。

註1 小山內之後在《三田文學》為文提及了韻律舞。

小山內薰在1916年舉辦劇團「新劇場」首次公演，山田耕作和石井漠也參與演出，當時石井表演的舞碼有《日記的一頁》、《故事》兩作，第二次公演的《明暗》為舞蹈詩運動之代表作。這或許不是一次賣座的公演，但卻成功地表現出石井與山田對舞蹈的挑戰。在舞蹈詩運動之後，石井開始在盛極一時的淺草歌劇團展開活動。今東光在描寫這個時代淺草的自傳小說《十二階崩壞》中也述及了當時的舞團。1922年石井漠與妻妹石井小浪共赴歐洲表演舞蹈，還曾在威爾海姆‧普拉格(Wilhelm Prager, 1876-1955)的默片《通往力與美之路(Wege zu Kraft und Schönheit, 1925)》中留下過舞姿。

另一方面，小山內薰於1924年設立了築地小劇場，之後張維賢和吳坤煌兩位台灣戲劇工作者也曾在此學習。開幕表演用的是德國表現主義戲劇的劇本《海戰(Seeschlacht)》，該劇場成為新劇的據點。

村山知義1922年留學德國，接觸了包含繪畫在內的新潮藝術，例如畫家康丁斯基(Wassily Kandinsky, 1866-1944)和保羅‧克利(Paul Klee, 1879-1940)等，同時也欣賞過舞者妮迪‧因佩科芬(Niddy Impekoven, 1904-2002)的表演，這位舞者帶給村山莫大影響。1923年村山跟柳瀨正夢等新銳藝術家結成藝術社團「MAVO」，在繪畫、物件、表演等領域上明白主張結構主義，活動範圍廣泛。這時期的村山還在同一年頂著妹妹頭型跳舞等，從事各類型表演。同年發生了關東大地震，震災後他依然在東京持續活動。這位藝術界的新銳後來接觸了1924年設立的築地小劇場，主動表示要負責舞台佈景。之後村山在築地小劇場負責了凱澤(Georg Kaiser, 1878-1945)劇作《從清晨到午夜(Von Morgens bis Mitternachts)》的舞台，廣受矚目，開始投身戲劇界。他持續一連串的活動，包括劇場和理髮店的建築設計等，從藝術到建築、從舞蹈到表演藝術，再從舞台美術到導演，陸續拓展活動場域。1925年在築地小劇場展開「劇場三科」這項實驗性戲劇及村山的舞蹈表演。他以戲劇人身分活動，逐漸向共產主義靠攏，結成了「前衛座」和「左翼劇場」等劇團。村山跟朝鮮的淵源很深，也評論過崔承喜的舞蹈。

■鄉土主義與崔承喜的來台

Ⅲ、

Ⅲ之貳

展品焦點

跨媒介映射：
……歷史的回望與對話

風車詩社與新精神的跨界域流動

《日曜日式散步者》與戲劇、舞蹈、表演、以及西脇順三郎

文 —— 吉田悠樹彥　譯 —— 詹慕如

Ⅲ、跨媒介映射：歷史的回望與對話

Ⅲ之貳　展品焦點　《日曜日式散步者》與戲劇、舞蹈、表演，以及西脇順三郎

■石井漠與小山內薰，以及村山知義

明治維新後，岩倉使節團於1871年至1873年以視察、調查歐美先進國家之文物為目的，接觸到當時西洋各國族國家運用為外交工具的歌劇。使節團成員中有許多日後明治時期日本的中心人物，深切期待日本也能有同樣的劇場，1911年帝國劇場終於揭開序幕。帝國劇場成立歌劇部後，隔年1912年從英國聘請義大利芭蕾名師契凱帝（Enrico Cecchetti, 1850-1928）的弟子吉歐尼・羅西（Giovanni Vittorio Rosi, 1867-1940）前來任教。石井漠這位舞者早年先輾轉接觸文學和音樂，後來在歌劇中認識了舞蹈。他在帝國劇場歌劇部師從羅西學習芭蕾，後來離開劇場，尋找自己追求的舞蹈。

在此將時間稍往前拉，回到1909年，當時在戲劇界小山內薰與市川左團次等人開創了自由劇場，小山內1910年

引用書目

■《日本電影導演全集》（日本電影社旬刊，增刊號）

■鈴木晰也，《失去的巨匠──衣笠貞之助》，2001。東京：ワイズ出版社。

■岸松雄，〈對衣笠貞之助的記憶〉，《日本電影中心場刊》，第三十五期，1976年7月。

■佐藤忠男，〈《瘋狂的一頁》解說〉，《日本電影中心場刊》，第三十五期，1976年7月。

■佐藤忠男，〈《十字路》解說〉，《日本電影中心場刊》，第三十五期，1976年7月。

作者簡介

張昌彥，早稻田大學文學研究所（電影專攻）碩士畢業，曾任教於文化、台藝、銘傳、輔仁大學。擔任過台灣國際紀錄片影展、台北電影節、金馬獎、日本山形影展、Filmex 影展及國藝會等評審。文稿散見台日報章雜誌。

根據鈴木晰也在《失去的巨匠》一書中提到：在這部影片拍攝時，衣笠導演是在極惡劣之情況下進行的，雖然與他合作的班底仍是「衣笠映画聯盟」，但是因為在資金的拮据下，使用的都是攝影棚現有之老舊佈景、道具，甚至棚內也會漏水。而衣笠導演卻一心只著力於要拍一部「沒有劍的時代劇」。他想改變「劍鬥劇之時代劇」的形式，在拍完這部作品要上映時，他仍採取《瘋狂的一頁》的形式，不採用一般商業作品的排片規則，獨自以特別的放映形式，在專演外國片的「武藏野館」做特別放映，並請當時知名辯士「德川夢聲」做現場的解說，但賣座卻不理想。

在電影映後六個月，衣笠貞之助帶著拷貝由蘇俄轉赴歐洲，據說他在俄國時與普多夫金（Vsevolod Pudovkin）及愛森斯坦均有深入交往，然後才轉去巴黎，而且在俄、德期間，也曾為《十字路》做過試片，因此有四百馬克的收入，成為後來在歐洲兩年之生活費。

至於「衣笠映画聯盟」他曾交代松竹之白井信太郎處理，但當時他在松竹並無真正的主持代理人，因此，似乎後來就不了了之。所以「衣笠映画聯盟」事實上在拍完《十字路》就解散了。

衣笠貞之助導演從1920年執導《妹之死》到1982年2月26日過世，總共拍了一百一十四部作品（其中默片有六十一部）。在他的電影中，他以善於攝製「時代劇」聞名，除了他的實驗作品《瘋狂的一頁》及《十字路》等為喜愛電影者津津樂道外，1953年的《地獄門》透過日本伊斯曼彩色設計出舞台劇的絢麗映像，以及有如日本卷軸畫似的俯瞰構圖，而獲得1953年威尼斯影展及奧斯卡金像獎之雙座攝影獎座。而他本人在日本電影史上也留下「難以忘懷的巨匠」讚譽。

的教導，因此，他的作品也受到觀眾好評。

此時新國劇的電影開始成為票房的保證。而衣笠導演又是牧野製片廠的招牌導演，於是公司就請衣笠執導一部由當時風行的新感覺派文學作家橫光利一之原作《日輪》（1925）改編之電影，並由歌舞伎的革新演員市川猿之助主演，不過這部原作之內容是有關日本神話中的「耶馬台國」之卑彌呼為中心之小說（但這一段在國定教科書是不被承認的），這做法可說是正面挑戰日本神話的題材，因而引起右翼團體之抗爭，再加上公司想將片名改為《女性的光輝》因而引發他與牧野夫人的衝突，而且他聲稱已屆三十歲的自己想做點什麼，於是離開「牧野」，跑去京都，租借平野神社境內之空地，搭起馬戲班式的帳篷，想拍一部有關馬戲班之作品，與他同鄉之橫光利一找來同是新感覺派之作家川端康成、片岡鐵兵、池谷信三郎等討論結果，決定以精神病院為主題的《瘋狂的一頁》的企劃，於是折去帳篷改搭醫院場景，這時松竹公司的白井信太郎伸出援手，協助他組織成「衣笠映畫（電影）聯盟」，而且提供「松竹下加茂攝影所」幫助他拍攝，而衣笠也找來他的舊識、舞台名演員井上正夫扮演那個懺悔的老人，讓整部作品更加沉穩內斂，《瘋狂的一頁》終於在1926年完成。

這部電影在東京上映時，選擇在專演西洋片的戲院上映，加上他運用視覺性的映像表現方法，因而受到很多知識分子的讚賞。

由於白井協助他完成《瘋狂的一頁》，於是1927年開始，他就轉往下加茂攝影所，與松竹訂下契約，拍下十餘部「松竹時代劇」。這些作品都是以女形出身的林長二郎（後改名長谷川一夫）為主角，因而引發俊美、俠義美男子「林長二郎風潮」。這些同類型之娛樂作品，雖然受到女性觀眾之歡迎，但他採取的手法都以娛樂、通俗的時代劇之正攻法製作，非但成本漸次加增，而賣座卻相對日下，參與工作之「衣笠映畫聯盟」成員生活更形拮据，衣笠本人債務也增加，但他對藝術片之熱情並未稍滅，因此興起他拍攝《十字路》（1928）的決心。

《十字路》這部電影是以江戶時代為背景的時代劇，它講述的是一對苦命姊弟的悲慘故事，這對姊弟生活在都市中之貧瘠的後街小巷，弟弟在附近的遊樂場所愛上一位風塵女郎，因此與別的男人發生爭執，進而鬥毆，弟弟以為自己殺了對手，於是開始逃亡，姊姊在家等不到他歸來。這期間屋主老婦想勸誘她進入煙花界掙錢，以便還她的租金，另一方面一個大漢又企欲她的美色，時時盯隨她的起居，當傷痕累累的弟弟回來要帶姊姊逃亡時，那歡場女子認出他，於是姊弟只好逃離住處，他帶姊姊到一間木屋前，要姊姊在此等他。弟弟先行離去，姊姊站在雪夜之十字路口，茫然地望著夜深寂靜的無人街道。圖

1917年12月，他以「女形演員」身分受僱於「日活向島攝影所」。據衣笠貞之助自述，當時一週完成一部影片，而且沒有導演，多半是由公司製作執行部的某個人寫出一個大綱，演員讀完後，就根據自己的角色編詞、對詞後整合成戲劇，而場景常常是使用紙或布畫成，有時只畫畫：正面或側面，這種草率的作業方式，據他說一年可以參加新派活動四十四部的演出。

在向島時代，他參加演出的《妹之死》（1920），其實是他導演的處女作。但上映時，導演掛名為阪田重則，在拍這部電影時，他原是以女形參加演出，但事實上，那是他助理若山治（後來也擔任導演）和他共同導演的作品。

後來日活公司廢除女形，而以真正的女星演出，所以衣笠只好退出公司，他領導一群伙伴自組「連鎖劇團」（連鎖劇是在舞台之戲劇中，需有外景或打鬥等場面時，插入之短小影片）。後來他們聚集這些連鎖劇，在日活公司體系之戲院上映。因此日活公司本社商請當時擔任「向島攝影所」所長的牧野省三（是導演，自己亦擁有製片公司，有「電影之父」的稱號）協助將這批成員納入「牧野教育映画社」服務，同時「日活」收購他們拍攝的全部連鎖劇影片，並將衣笠升為導演，不久他也受日活副社長橫田之託，擔任「日活向島」之總監，照看電影製作之事。這時日本電影已進入新的時代。他不滿足於「教育電影」的小製片公司，加上他以前就與牧野省三熟識，他們曾談及「女形」前途不樂觀之事，而且，牧野欣賞衣笠之才能，文才，更知道他在1920年就寫過《妹之死》的劇本，於是在1922年另外成立一家獨立公司，由衣笠當導演完成《咦！小西巡查》（1922），接著他擷取日本名劇作家菊池寬的原作《裂裟的良人》為電影劇本，並找來「大正活映」公司殘留之內田吐夢導演共同執導這部作品，拍此片時，他常未卸妝以女形之妝扮指導攝影師，拍完此片，他便以導演為專職。

他在「牧野」公司開始時，「現代電影」多由衣笠負責執導，但不久後「現代電影」漸次萎縮，於是他也開始拍「時代劇」。

由於牧野省三善於拍「時代劇」，因此「牧野」公司便以「時代劇」為主路線。衣笠開始拍「時代劇」時，牧野曾教他三個信念：即「筋」、「通風」及「動作」（「筋」即指劇本、故事、戲劇內容；「通風」即劇的現象，狀態不好時就會淪為二流作品，所以牧野的作品畫面都很鮮明、美麗；「動作」即演出狀況，演員之演技均須列入考慮），由於他聽信牧野

一位曾是船員的老者，因長年不在家，在一次水患中，太太為了救女兒，導致兒子溺斃，太太因自責引發精神渙散，而入住精神病院。老者得知後，遂棄船入住醫院工作，就近照看妻子。他看到妻子沉溺於自我的世界悲傷不已，但也無可奈何，女兒要結婚之際，想來向母告知，但母卻一無所知，因而女兒也懷恨父親（老者），加上因母之病，被拒完婚，老者深思之餘，決意私下計畫要將妻帶離醫院，但離開醫院後，夫妻依然受到旁人之歧視，最終他發現，醫院才是他們最好的避難所，於是他又將妻帶回醫院。

這部作品，從開始雨中的火車映像，接入火車頭映像，甚至疊印上樂隊之擊鼓、樂隊之演奏，這幾個映像既無聲（因是無聲片時代作品，日本之第一部有聲片是1931年，五所平之助的《夫人與老婆》），也無字幕，但很明確的能讓觀者體會，那是述說劇中女主人翁的內心感受，也就是說，它呈現的是這個女主人翁的內心世界。圖1－圖8

《瘋狂的一頁》大部分都在描繪這女性瘋子（女主人翁）的內心世界，它藉用Flash Back手法，導引出她瘋狂之因由，加上老人生活中之現實，很明顯的是受到當時德國表現主義傑作《卡里加里博士的小屋（Das Kabinett des Doktor Caligari, 1919, Robert Wiene）》之影響。圖9、圖10但它的光、影以及激情的節奏處理卻有如法國之《鐵路的白薔薇（La Roue, 1923, Abel Gance）》及俄國《波坦金戰艦（Battleship Potemkin, 1925, Sergei M. Eisenstein）》等剪接形式之影子。在Flash Back中，我們也看到女主人翁對兒子的愛憐，以及失去兒子的失望，無能為力的打擊等等。再出現精神病院的混亂氛圍，我們更能體會老者的懊悔和不捨的心意，使觀者也為之動容。

衣笠貞之助導演生於明治29年（1896）1月1日，本名為小龜貞之助，是家中五男二女之四男，據說其母甚愛戲劇，不論「歌舞伎」（江戶時代流傳下來之傳統古典戲劇之一）或「新派劇」（明治時代為對抗「歌舞伎」而產生之劇種）都會帶貞之助去看，因而影響到貞之助對戲劇的喜好，他在小學畢業後，就入「笹山塾」習藝，修畢後，就進入「武智元良之劇團」，以「藤沢守」之藝名登上舞台，而後又陸續在不同劇團演出，均以「女形」（即專扮演女性角色，有如中國之平劇梅蘭芳等乾旦）身分參與演出。

共時的星叢 ──── 風車詩社與新精神的跨界域流動

Ⅲ、跨媒介映射：歷史的回望與對話

Ⅲ之貳　展品焦點

跨媒介映射：歷史的回望與對話

日本前衛電影浪潮的巨匠──衣笠貞之助

衣笠貞之助

文──── 張昌彥

日本前衛電影浪潮的巨匠──

在黃亞歷導演的《日曜日式散步者》（2015）中，他曾擷取引用 1930 年代的一些知名的「實驗電影」（或稱「前衛電影」、「地下電影」、「個人電影」……），作為介於「無聲電影」轉換為「有聲電影」那段期間，那段活潑氣氛的佐證。在映像的創作、思考上，也有許多電影人都努力地嘗試做自我的表現，因此產生了這些有思想、有活力的作品。而這些名作，已成為現代研究電影者必看、必知的作品。在這部《日曜日式散步者》中，也罕見地引用一部被忽視的日本作品《瘋狂的一頁》（1926）。因此筆者想在此介紹被西方學者所忽視的這部作品及它的創作者。

這部《瘋狂的一頁》的導演是衣笠貞之助，而編劇者則是當時年輕的川端康成。這部作品不似一般的商業電影故事明確，但我們透過他的映像表現，可以整理出，他講述的故事大約如下：

via Sibérie

Monsieur Tixoux Yamanaka

c/o J.O.C.K Radio Station

Nagoya

Japon

圖

15 14

16

16
《日曜日式散步者》電影畫面 2015

constamment conscience de la suprématie sur la nature, pour s'en protéger, pour la vaincre.

*

Feuerbach dit ailleurs : La croyance à la vie future est une croyance absolument infatigue; la source de la poésie c'est la douleur... La croyance à la vie future, parce qu'elle fait de toute douleur un mensonge, ne peut être la source d'une inspiration bien véritable —

*

Il a, jeune homme, la nostalgie de son enfance — homme, la nostalgie de son adolescence — vieillard, l'amertume d'avoir vécu. Les images du poète, sont faites d'un oubli à oublier et d'un objet à se souvenir. Il projette avec ennui ses prophéties dans le passé. Tout ce qu'il voit disparaît avec l'homme qu'il était hier. Demain, il connaîtra du nouveau. Mais aujourd'hui lui manque à ce présent universel.

L'arbitraire, la contradiction, la violence, la poésie, une lutte perpétuelle, le principe même de la vie.

Paul Éluard

L'évidence poétique.

Le passage de l'état de veille à celui de sommeil constitue par excellence la négation de l'effort. Mais il s'y substitue immédiatement une activité mentale telle que le corps, malgré son apathie réelle, peut au réveil, se retrouver absolument épuisé.

L'exercice de l'écriture automatique se passe d'une manière inverse. Un grand effort est nécessaire pour obtenir une parfaite disponibilité d'esprit, mais la production qui suit, si longue qu'elle soit, n'entraîne ne doit entraîner nul effort, nulle fatigue.

Si les rêves compromettent souvent le repos du dormeur, la dictée de la pensée, en l'absence de tout contrôle exercé par la raison, en dehors de toute préoccupation esthétique ou morale donne de nouvelles forces à celui qui s'y livre.

*

Les sentiments du dormeur tendent toujours à s'accorder avec plus ou moins de facilité ou de difficulté au monde réel de ses rêves. D'où la croyance à l'intervention de la raison derrière le rideau de la mémoire. Le rêveur endormi satisfait rarement des contradictions parmi lesquelles il évolue naturellement. Revenu à la vie pratique, il comprend mal qu'il ait pu, par exemple, éprouver de l'amour ou de la haine pour des objets ou des êtres qui lui paraissent indifférents. S'il n'a aucune répugnance à s'analyser se connaître, s'il analyse ses rêves, il en tirera des raisons d'espérer ou de désespérer.

Tandis que c'est l'espoir ou le désespoir qui détermine pour le rêveur éveillé — pour le poète — l'action de son imagination. Que le poète formule cet espoir ou ce désespoir et sa rapports avec lui est objet à tentations et par conséquent, à sentiment. Tout le concret devient alors l'aliment naturel de son imagination et l'espoir, le désespoir moteurs passent avec les tentations et les sentiments, au concret.

*

L'hallucination la candeur, la fureur, la mémoire ce drôle lunatique les vieilles histoires, le théâtre et l'univers les paysages inconnus, les songes inspirés, les conflagrations d'idées, de sentiments, d'objets, les entreprises systématiques à des fins inutiles et les fins inutiles devenant si précieuses utiles, le dérèglement de la logique jusqu'à l'absurde, l'usage de l'absurde jusqu'à la raison, c'est cela — et non l'assemblage plus ou moins savant, plus ou moins heureux des voyelles, des consonnes des syllabes des mots — qui contribuera à l'harmonie d'un poème. Il faut pour faire une pensée musicale qui n'ait que faire des tambours des violons, des rythmes et des rimes du terrible concert pour oreilles d'âne.

J'ai connu une chanteuse qui louchait et une muette dont les yeux disaient "je t'aime" dans toutes les langues connues et dans quelques autres qu'elle avait inventées.

Le pain est plus utile que la poésie. Mais l'amour, au sens complet, humain du mot n'est pas plus utile que la poésie. L'homme, en se plaçant au sommet de l'échelle des êtres, ne peut nier la valeur de ses provisions, la anti-sociaux qu'ils paraissent. "Il a, dit Feuerbach, les mêmes sens que l'animal, mais, chez lui, la sensation, au lieu d'être relative, subordonnée aux besoins inférieurs de la vie, devient un être absolu, son propre but, sa propre jouissance." C'est là que l'on retrouve la nécessité. L'homme a besoin d'avoir

Paris le 2 juillet 1933

Monsieur,

[texte manuscrit]

Paul Éluard
54, rue Legendre
Paris XVII.

將貝殼貼在耳邊、聆聽彷彿可以回到太古般的嘈雜，產生猶如泛音般的效果。另一點必須指出的是，「我的耳朵是貝殼」將耳朵「比擬」為貝殼。「比擬」（以其他東西來譬喻某個東西加以表現）是日本傳統短詩形文學，和歌和俳諧等當中極常見的手法，對於年輕時曾經師事於與謝野鐵幹、晶子，也曾以新詩社歌人身分活動的堀口大學來說，考克多充滿視覺比喻的幾首詩作可能也與他本身的短歌素養親和性極高。熟悉堀口大學翻譯的考克多詩作者，或許也不知不覺地與日本短詩形文學傳統互相匯流。

在《日曜日式散步者》中出現數次提及或引用考克多的內容。1936年訪日的考克多結束行程要出航時，林修二到橫濱港送行，與考克多交談，這段軼事令人覺得溫暖。不過關於考克多的影像，特別有意思的應該是被手撕成碎片的木槿花，以倒帶方式將花復原的那一幕吧。倒帶是考克多的電影中常見的古典手法，但這裡的影像其實製作得相當講究。首先，前半段花被解體是黃亞歷導演的彩色重現影像。這是一段花了不少時間的重疊影像，切換連接至考克多晚年電影《奧菲的遺言（Le Testament d'Orphée, 1959）》倒帶讓黑白花朵重生的鏡頭。對於考克多來說，影片的倒帶不僅僅是一種影像上的技巧，這同時也是「不死鳥學（phénixologie）」的一種表現。根據考克多的說法，這個新詞是他跟薩爾瓦多·達利（Salvador Dalí）對話當中，達利所說出來的，這也成為賦予考克多晚年的詩作和思想上極大特徵的關鍵字之一。不死鳥投身於炙熱燃燒的火焰中以獲取新生命，同樣地，藝術家作品若要獲得永恆，也必須受到業火灼燒，死過一次才行。

在這堪稱尚·考克多與黃亞歷透過影像跨越時空對話的鏡頭中，無論是「風車詩社」的不存在，或者是被歷史暴力所破壞的種種，所有被收集匯聚起來的破碎影像及聲音，都藉著電影這種「不死鳥學」的作用，集結為一個形象——象徵具備新生命的花朵，重新甦醒的可能。我想這也正切合了「共時的星叢」特展之主題。

註釋 1　《瀧口修造選（コレクション瀧口修造）》第一卷，蚯蚓書房，頁409。

作者簡介　笠井裕之，慶應義塾大學教授。

山中散生與瀧口修造同樣很早便與法國、歐洲的超現實主義者有直接的交流，在戰前日本致力於介紹超現實主義的真實樣貌。慶應義塾大學日吉圖書館「山中散生藏品」中收藏了山中從超現實主義者手中接收的書籍、雜誌、書信、親筆原稿等大量資料。特別是書信和親筆原稿，在戰火中瀧口戰前的這些資料完全佚失，因此山中這批資料彌足珍貴。在中心收藏最初期的書信中，有日期載為 1933 年 7 月 2 日，保羅・艾呂雅（Paul Éluard）允許山中編著《HOMMAGE A PAUL ÉLUARD（向保羅・艾呂雅致敬）》（1934）之作品翻譯許可書面資料。「共時的星叢」特展也展示了包含這封信在內的兩封艾呂雅來信、兩封布列東來信，一封漢斯・貝爾默（Hans Bellmer）來信，這些都足以證明他們與山中的親密交流。

除了這些書信，艾呂雅的親筆原稿〈詩的明證（L'Évidence poétique）〉也值得注目。〈詩的明證〉是艾呂雅為了山中所編纂的《超現實主義的交流（L'ÉCHANGE SURRÉALISTE, 1936）》而提供的稿子，在該書中刊載了日文譯本。提到艾呂雅的《詩的明證》，讀者可能會想到 1936 年在倫敦舉辦的演講，以及隔年發刊的啓蒙式超現實主義論，不過特展中所展示的原稿與上述內容不同，過去在學者之間也幾乎不知道這份原稿的存在，可說相當稀有。

■堀口大學與尚・考克多

法國詩中就數尚・考克多的〈耳（Mon oreille）〉在日本最膾炙人口。「我的耳朵是貝殼／懷念海洋的聲響」。這是堀口大學最早經手的考克多詩作翻譯之一，也收錄於譯詩集《月下的一群》中。電影《日曜日式散步者》裡引用的林修二（林永修）的詩〈小小的思念〉中，也令人聯想到考克多上述這兩行詩，「夜光蟲發著光──／要享受海的聲響該借來考克多的耳朵／還是該化身為貝殼……」。考克多的詩其實只是題為〈坎城（Cannes）〉的五首短詩所組成的詩中最後一段，原本也沒有〈耳〉這個名稱。法文原文很簡單。「Mon oreille est un coquillage / Qui aime le bruit de la mer」──直譯後的意思是「我的耳朵是貝殼／它喜歡海的聲音」。堀口將這兩個單字「bruit（聲音）」譯為「聲響（響）」，將「aime（喜歡、喜愛）」譯為「懷念（なつかしむ）」。「聲響」令人聯想到殘響、餘韻，「懷念」則有呼喚已不存在於事物的憶舊之情。

Paris, le 25 août 1936.

Mon cher Ami

André Breton 42 rue Fontaine Paris (IX)

Monsieur Tiroux Yamanaka
407 OCA Lushissano
Nagoya

Japan

NAGOYA

Paris le 3 janvier 1935

Cher monsieur

2 Septembre 1933

Cher monsieur et ami,

L'adresse d'André Breton : 42 rue Fontaine, Paris (9e)
— de Tristan Tzara : 15, avenue Junot, Paris (18e)

西脇順三郎確實是將超現實主義移植到日本的人物，但是對西脇而言超現實主義只不過是人類創造出的許多文學藝術運動中之一，並未具備超越其他的地位。相對於此，瀧口修造卻窮盡畢生不斷追求超現實主義這把「純金鑰匙」的所在。

在前述《馥郁的火夫啊》之後，瀧口在《山繭》、《衣裳的太陽》、《詩與詩論》等雜誌上發表了當試以超現實主義之「自動書寫」寫法創作出的許多「超現實主義者文本」，他或許是唯一一位活躍於戰前日本的純粹超現實主義詩人。1930年他所翻譯的布列東《超現實主義與繪畫》，是日本第一本關於超現實主義的理論文獻。

1930年代，法國的超現實主義將國際化視為重要主題，1936年倫敦舉辦了《國際超現實主義展》。呼應這個動向，日本則有瀧口和山中散生與歐洲的超現實主義者們攜手企劃「海外超現實主義作品展」，1937年以東京為起點，陸續在日本各地展覽。這場劃時代的展覽除了象徵戰前日本前衛藝術運動的巔峰，同時也是最後的璀璨。因為正如1935年瀧口應布列東之邀供稿於法國《Cahiers d'art》雜誌上的〈於日本（Au Japon）〉一文中所揭示的嚴格審查狀況，當時的時局不得不偏向戰時體制，日本的前衛藝術運動只得漸次後退，甚至停止活動。1941年3月，瀧口家遭到特高（特別高等警察）搜索，被警方檢舉。他被懷疑日本超現實主義與國際共產黨有關，遭拘留八個月。

戰後瀧口重新以藝評家身分展開活動，致力於免費幫助年輕藝術家。在此時期所寫下的前述〈西脇先生與我〉，最後點出結語如下：「我必須要找出西脇先生送給我的那把純金鑰匙。」瀧口正式開始認真探索「純金鑰匙」，是在1960年代之後。

這些活動同時也是為了找回戰前瀧口孤獨的超現實主義中所缺乏的「共同性」。瀧口後來邀1958年旅歐時認識的馬歇爾·杜象（Marcel Duchamp）一同完成了《馬歇爾·杜象語錄（マルセル・デュシャン語錄，1968）》，也跟胡安·米羅（Joan Miró i Ferrà）一起出版詩集《手工的諺語（手づくり諺，1970）》、《伴著米羅之星（ミロの星とともに，1978）》，並且和安東尼·塔皮埃斯（Antoni Tàpies）合作詩畫集《物質的凝視（物質のまなざし，1975）》。由這些共同製作可以看出瀧口對戰前超現實主義的重新詮釋，以及對嶄新發展的「集團想像力」之探索。

■山中散生

非如同自然人般，享受燃料本身之樂趣。吾等焚燒此供作燃料的現實世界，企望僅從中吸收光明及熱度。純粹而溫暖的馥郁火夫啊！

瀧口修造

瀧口修造在 1956 年寫的〈西脇先生與我〉這篇文章開頭這麼寫道。

西脇回國後陸續在慶應義塾的文藝雜誌《三田文學》上發表詩與詩論。後來詩論整理為 1929 年發表的《超現實主義詩論》，詩則收羅在 1933 年的詩集《Ambarvalia》中。詩論集雖然題為《超現實主義詩論》，不過書名是根據編輯春山行夫之主張而定，西脇本人原本打算使用「超自然主義」一詞。事實上西脇的詩論與布列東的超現實主義並不同調，在這當中他所推展出的，是西脇特有的廣大且融通無礙的詩性世界。但這麼一來書名未免顯得與內容不合，因此緊急收錄了當時還是學生的瀧口修造論文〈從達達到超現實主義〉於本書附錄。西脇在「序」中如此說道：「與 Baudelaire（波特萊爾）的 Surnaturalisme（超自然主義）相關、涉及二十世紀的 Surréalisme（超現實主義）。不過關於最近的發展變化情況，我相信本書附加的瀧口修造之論文將有助了解。」

長久以來，我都走在與西脇先生的軌道相隔一段距離之處。但無庸置疑地，跟西脇先生的相遇給我帶來了決定性的影響。西脇先生自始至終都沒有自稱是個超現實主義者，但他確實交給了我一把超現實主義的純金鑰匙。曾幾何時，我卻讓手中這把鑰匙不慎落入了水中。註1

電影《日曜日式散步者》中有一幕令我印象深刻。秋日裡的某一天，西脇帶著留學慶應義塾大學的林修二（林永修）跟英文科學生一起在荒川河畔散步。西脇身穿燈籠褲笑著。林修二仔細地將照片貼在相簿裡，寫下：「老師喜愛煙斗。能在老師身邊真是開心。」慶應義塾大學是日本超現實主義、現代主義的搖籃，也是前衛藝術研究的據點之一。同時在《日曜日式散步者》那敘事詩般的想像力當中，這裡同時也象徵著台灣與日本的連結。

■西脇順三郎

西脇順三郎赴英留學，在1922年8月抵達倫敦。在這半年前詹姆斯・喬伊斯（James Joyce）的《尤利西斯（Ulysses）》問世，兩個月後湯瑪斯・斯特恩斯・艾略特（Thomas Stearns Eliot）的《荒原（The Waste Land）》於雜誌上刊出，正可說是二十世紀英國文學的現代主義開花盛放的時期。1924年安德烈・布列東在法國發表了《超現實主義宣言》時，隔著多佛海峽的西脇應該也立刻接收到了相關新聞。1926年春天，回國擔任慶應義塾大學文學部教授的西脇身邊，圍繞著一群仰慕他的學生。其中也包括後來的慶應義塾大學法文系教授佐藤朔，他跟翻譯尚・考克多（Jean Maurice Eugène Clément Cocteau）作品的堀口大學留下了亮麗成果，另外還有超現實主義詩人瀧口修造等人。西脇讓學生們接觸到他從歐洲帶回來的雜誌、書籍等最新文獻資料，傳達同時代的嶄新文學藝術動向。而彙集了西脇和學生們作品的詩集《馥郁的火夫啊》，在1927年12月以《Collection surréaliste》之姿正式發刊。這本薄薄的精煉小冊，是日本首本超現實主義詩集。

「馥郁的火夫啊」這聽來奇妙的標題，西脇自己在刊頭「序文」中如此說明了其中蘊含的意義。

我們已經不會像動物那樣直接食用滿佈灰塵的葡萄，但卻會將其碾碎、飲用果汁。因此，詩的成立價值猶如香檳。詩也是燃燒腦髓的東西。在此，有著宛如火花、火力的詩篇。我們只是將現實世界作為燃料，並

Synchronic Constellation——Le Moulin Poetry Society and the Cross-Boundary Flow of Esprit Nouveau

共時的星叢

Ⅲ、 跨媒介映射 ——風車詩社與新精神的跨界城流動

Ⅲ之貳 ：歷史的回望與對話

展品焦點 致《共時的星叢》特展

跨媒介映射 ：歷史的回望與對話

著眼於慶應義塾之藏品

Ⅲ、跨媒介映射：歷史的回望與對話

著眼於慶應義塾之藏品

Ⅲ之貳 展品焦點 致《共時的星叢》特展

文——笠井裕之　■譯——詹慕如

■日本前衛藝術運動與慶應義塾

從電影院到美術館。2019年夏天，在國立台灣美術館舉辦的「共時的星叢」特展，是將電影《日曜日式散步者》的主題搬進美術館推展的新嘗試。展覽空間將會成為一個魔術般的「連通器」，將1930年代台灣、日本，以及法國等歐洲各地在詩、在藝術上盛放的無數冒險（星叢）與現代相連，使其超越時空、互相連通——黃亞歷導演以及他的夥伴們為了實現這個企圖，將曾用於電影中的許多真實書影從世界各地匯集至台中。其中也包含了不少原本藏於日本慶應義塾的資料。

這分機緣當然有其背景。首先，眾所周知，日本接收超現實主義思維時，居主導地位的是詩人、慶應義塾大學教授西脇順三郎，

Buñuel Portolés）超現實主義電影《安達魯之犬（Un Chien Andalou, 1929）》中被剃刀切割的眼睛到馬克斯·恩斯特（Max Ernst）《博物誌（Histoire Naturelle, 1926）》中《光之輪（Das Rad des Lichts, 1926）》的伏線，球形種子呈現出類似「龍眼」般果實的鏡頭，之後現身的是靉光的陰暗油彩畫《有眼睛的風景（眼のある風景, 1938）》。

眼前出現的是與之前日本現代主義繪畫截然不同的印象。這位年輕畫家苦惱於莫名岩山般的物件塊體的表現，在最後階段在中央岩石上畫了「眼睛」。眼球發出異常明亮的光。

這個作品也預告了後來恩斯特在大戰中描繪的《沉默之眼（Das Auge der Stille, 1943 - 1944）》，儘管不是所謂的「超現實主義」，依然是大戰之前萌芽於日本的新世代超現實主義繪畫。但靉光年紀輕輕就被送上戰場，戰敗後病死。

這次我有機會跟黃亞歷導演交談數次。導演希望我這篇文章能夠剖析電影《日曜日式散步者》中源自西歐的超現實主義和日本式「超現實主義」，並且將充滿美術作品之「引用」的電影推展，視為一場虛擬「展覽」。

我至今無法忘記，談話中導演不經意地提起他很喜歡靉光的《有眼睛的風景》。我感覺在《日曜日式散步者》這部多聲電影中，彷彿也有「眼睛」存在。那不只是黃亞歷的眼，同時也是許多死者的眼，更是死亡本身的眼睛。

如夢般的現代風俗、樂天的「超現實派」空中散步，都被死亡之眼從某處注視著。這也是一種物件們（nature morte／死亡的自然＝靜物）的眼睛。以沒有「說明」的拼貼、蒙太奇來推展這樣的時代空間，開啟超現實主義電影的嶄新可能，對於甚至企圖將此轉換為一場「展覽」的年輕藝術家黃亞歷，我要於此再次獻上敬意。

作者簡介

嚴谷國士，東京大學文學部畢業，博士課程修畢。明治學院大學文學部名譽教授，法國文學研究者、翻譯家、文學、美術、電影、都市、文明批評家、作家、攝影家、旅行家、演講家，擁有許多不同的研究及創作面貌，專攻超現實主義、童話、烏托邦之研究。

走筆至此已近尾聲，不過我還想再次確認，《日曜日式散步者》這部電影中不僅有著精彩的蒙太奇式的「裁斷」、「組合」（也可以說拼貼），也具備了超現實主義的偶然和符合、類推和伏線等感性。

在末尾出現的達達和表現派的「展間」中，先是介紹了自柏林歸國的村山知義等人所辦的雜誌《Mavo》，接著插入衣笠貞之助的電影《瘋狂的一頁（狂った一頁，1926）》開頭片段，也出現了電影命名者「新感覺派」現代主義者橫光利一之肖像照。伏線感油然而生。

後半幾乎恢復了時序，運用了大量紀實影像，以蒙太奇方式接連交代了日本侵中到第二次大戰爆發的太平洋戰爭，以及敗戰和「光復」後的台灣命運。「大東亞文學者大會」的影像顯得沈重。最後昂然朗讀宣言的，是代表小說部門的橫光利一。

這喚起我們回想起高唱藝術至上主義的現代主義者們紛紛轉向，搖身一變成為軍國主義者之史實。說到「報國文學會」詩部門的幹事，正是曾經標榜「超現實派」的北園克衛。

在這不久前不經意地插入了東鄉青兒的《超現實派的散步》（1929）。可能與《日曜日式散步者》有關的這幅作品其實並非「超現實主義繪畫」，甚至可能包含對脫離現實漫步空中散步者（派）的諷刺。因為東鄉青兒本身正是帶動摩登美人畫流行的摩登男子，對「超現實主義」呈現出抗拒反應。

後半蒙太奇中特別令我印象深刻的是1941年台灣日蝕這一段。被月亮黑色圓形遮掩的太陽逐漸覆滿整個紀錄影像畫面，藉由朗讀一段類似西川滿終焉論的觀察文，暗示「日之丸」的「喪亡」。中間插入第一次大戰中結構主義者馬列維奇（Kazimir Malevich）所繪的《旋轉的平面，稱黑圓圈（Plane in Rotation, Called Black Circle, 1915）》後，「引用」了賈克梅蒂（Alberto Giacometti）超現實主義時期代表物件作品《懸吊的球（Suspended Ball, 1930 - 1931）》之仿作。

其實這個作品已經是第三度出現。弦月形的立體上吊掛著不穩定的球體，這次吊線斷裂、球體落地。失墜和破滅的預感瞬間來襲。

除了賈克梅蒂的物件外，其實這部電影裡出現了許多球體和圓形。眼睛、眼球也與此連動。成為連接路易斯・布紐爾（Luis

圖　　　1.　　2.　　　4.　　　5.
　　　　　　　　3.　　　　　　6.

《日曜日式散步者》電影畫面　2015

日本也參與了第一次大戰，不同的是日本並未遭遇慘禍、反而漁翁得利。也就是說，日本並未因此對現代文明進行反省，而是繼續擴大、榨取殖民地求取經濟發展，儘管遇到震災和不景氣，也仍然藉由技術改革來推動復興，這段時期表面上流行的是開朗光明的現代主義。

而光明的背後則是貧富差距的擴大以及無產者的悲慘。與現代主義對立的左翼文學、藝術也相當興盛，但1925年治安維持法實施後，鎮壓變得頻繁，到了「超現實主義」流行之際熱潮已經減褪。當時的「現實」也包含了這個事實。古賀春江也在1930年的〈超現實主義私觀〉中主張脫離這種「現實」的「純粹美」，醉心於藝術至上主義。

但是不同於東鄉青兒和阿部金剛的樂天或者西脇順三郎的超脫，古賀春江與現實的接觸，也存在著苦惱和猶豫，似乎也可以看到他偏向「超現實」、而非「超‧現實」的可能。遺憾的是他在1933年便英年早逝。

另一位在電影中引用了多幅作品的畫家便是出身北海道的三岸好太郎。同樣很早離開人世的他留下的畫作，也在電影中備受禮遇。

拉威爾（Joseph-Maurice Ravel）的《波烈露（Boléro, 1928）》與白雪影像重疊的《海與光線（海と射光，1934）》中的貝殼與裸體，以及接近尾聲時關屋敦子高唱葛利格（Edvard Grieg）的《蘇爾維琪之歌（Solveigs Lied, 1875）》時疊影的蝴蝶、貝殼。透過這些物件的表現也讓我們發現，三岸好太郎可能也藉由晚年自動書寫的嘗試去靠近「超現實」。

姑且不管台南詩人們是否看過這些作品，在電影裡我們都感受到某種溫暖的處理。置身於日本殖民地統治這個嚴酷現實及接近熱帶的台南其特殊風土之中，楊熾昌和「風車」詩人們舉足徬徨，卻也不懈探索著自己的表現領域，片中在此之後依然不斷重複揭示這個狀況。

不是由阿部金剛所寫，只是翻譯了與超現實主義對立的純粹主義畫家歐贊凡（Amédée Ozenfant）所著之《藝術》、而且還是部分譯本。其中介紹現代主義各學派的部分關於「超現實派」的頁數還不到全書的一成。雖然確實顯現了當時現代風俗片影，但不得不說實在是過於粗糙的「超・現實」流行。

電影中也出現了阿部金剛的作品。其實現存的《風車》三號刊頭摹寫了兩張有阿部金剛簽名的繪畫，因此這樣的「引用」十分理所當然。楊熾昌很可能看過該書，但這並不表示他因此了解超現實主義。標示不正確的「超現實主義」或許也跟其他使用片假名外來語一樣，只是種現代主義的裝飾。

電影中在楊熾昌暫居東京以及在台南從事與《風車》相關活動之後，如同前述、先一舉「展示」了西歐超現實主義的繪畫和運動資料影像，接著彷彿倒轉時光般，遍覽東京流行的現代風俗，然後開始「引用」古賀春江的作品。

最早大規模介紹日本現代主義藝術的古賀春江諸作，也帶來極大刺激。其中尤以《海》這幅油畫跟前述《超現實主義詩論》一樣誕生於1929年，在該年的二科展中跟先前提及的阿部金剛及後述東鄉青兒參展作品共同被評為「日本最早的超現實主義繪畫」。

高舉右手筆直站立的泳裝摩登女孩，在海中露出內部的潛水艦、工廠與機械、魚與海草，空中有飛行船。在沒有遠近法的空間中配置多個物件的畫面，乍看之下宛如超現實主義的拼貼。

我們知道畫面中的摩登女孩借自美國、潛水艦借自法國、工廠和飛行船借自德國，皆是取自現成風景明信片或圖版的意象，不過這跟過去看過的超現實主義繪畫似乎有些不同。這異樣感覺不只來自其與平面設計相隔一線的平板表現，也來自畫中描繪的潛水艦和機械等對象。簡單地說，這些畫面看似在謳歌現代科學文明。這是日本的現代主義。

原本的超現實主義產生於在戰地體驗過第一次大戰之悲慘、從根本上否定西歐文明的青年。因為他們過去深信不疑的科學合理主義及殖民地帝國主義導向的結果，竟然只是前所未有的殺戮與破壞。超現實主義者以批判態度承繼了在大戰中對一切高唱否定的達達運動，不只攻擊文明，也不斷對抗之後興起的軍國主義、殖民地主義、法西斯主義以及極權主義。這是原本的超現實主義運動。

認為是自古以來之「超自然主義」的一種現代發現。

但瀧口修造卻不一樣。由於遭逢 1923 年的關東大地震，他大學中輟，先在北海道生活了一陣子之後復學，結識西脇教授，這位青年看到教授自海外帶回來的書籍和資料，對超現實主義大感驚豔，自此投入其相關研究和實踐。他受託撰寫的〈從達達到超現實主義〉以當時來說內容相當扎實。他沒有受到日本先入為主觀念的影響，客觀地介紹了從達達到超現實主義的各波「運動」。

不似西脇順三郎將達達和超現實主義都視為一種詩法，瀧口修造不僅透過作品進行評論，也具備了歷史性、思想性觀點，堪稱是正式將超現實主義引介至日本的開端。實際上瀧口修造已經獨自嘗試過超現實主義的基本策略「自動書寫」，於隔年 1930 年發表了布列東的《超現實主義與繪畫 (Le Surréalisme et la peinture, 1928)》之譯作。這是日本最早關於超現實主義書籍的翻譯，也是戰前唯一的一本。

如此一來，在信中被稱為「遵奉達達主義，不停探究超現實主義的美麗詩人」楊熾昌，或許也讀過這些作品。但是文章中出現的語彙許多都是西脇順三郎和春山行夫偏好的觀念及語言或現代的外來語片假名，與瀧口修造距離較遠。與超現實主義的基本用語例如自動書寫、物件、拼貼、實驗、遭遇、解放、革命等也看似無緣。

前述楊熾昌的詩《日曜日式散步者》所描寫的也並非與夢相連的現實之「超現實」，而是遠離現實的夢之「超・現實」。

而這並非楊熾昌的問題，其實在日本「超現實」早已被改寫為「超・現實」，浸潤於現代主義中。

• 另外在藝術領域於 1930 年阿部金剛出了《超現實主義繪畫論》這本書，這比起前者更「名實不符」。實際上這本書並

展現四位畫家作品的同時，朗讀了瀧口修造「七首詩」中之小詩集。

這也難怪，畢竟「七首詩」正是面對七位畫家作品所寫，更是刊載在日本超現實主義最早的國際交流書籍《L'échange surréaliste ／超現實主義交流》（1936）中之小詩集。

但是，這裡的突兀卻出現在另一個層次。因為以年代來看，楊熾昌能接觸這些作品的可能性極小。超現實主義繪畫首次在日本展示始於1932年底「巴里東京新興美術展」，也就是楊熾昌回國之後，就算能看到照片，當時多半只有黑白照片。

特別是達利的繪畫，既未出現在上述展覽，照片介紹也不多。起步於第一次大戰後的巴黎超現實主義團體中，年輕的達利只是一個剛剛在1929年加入的新人，在日本廣為人知則要等到1930年代中期以後。儘管如此，在電影中還是先介紹了達利，這或許是因為「七首詩」開頭提到「達利」之故吧。

瀧口修造和山中散生與法國等地的超現實主義者有過無數的信件往返，1937年終於促成了日本的「海外超現實主義展」。這場大規模展覽在超現實主義運動國際化的過程中獲得極高肯定，會場中達利作品首次登陸日本，掀起一股炫風，在此脈絡下，瀧口修造於1939年出版了圖文集《達利》。電影中也可以看到這本小書。

我們或許必須問，楊熾昌究竟有沒有讀過瀧口修造？

他讀過前述西脇順三郎的《超現實主義詩論》這件事很肯定，不過其實大家也都知道，這是一本「名實不符」的詩論。作者本人也曾經明白說過，原本以「超自然主義」為主軸所寫的內容，後來在編輯春山行夫的要求下改了題目。最後這本詩論內容與波特萊爾的「超自然主義」有極深的相關性，並且概觀從十六世紀至十七世紀哲學家培根（西脇認為培根與莎士比亞應是同一人）到二十世紀的各學派，兼論自己的詩史。作者本身對於這次改題似乎有些愧疚，委託他在大學的學生瀧口修造寫了篇論文〈從達達到超現實主義〉，收錄在卷末作為附錄。

楊熾昌對西脇順三郎有多麼傾心，從現存的《風車》三號散文〈西脇順三郎的世界〉以及其他詩作都可略窺一二。西脇順三郎在日本的重要性當然非比尋常，自從1926年從英國留學歸國後，他便發揮其在英文文學和橫貫古今的西歐文學素養，致力在雜誌和選集中介紹詩與詩論，還有西歐現代主義各學派，而「超現實主義」也是他所介紹的學派之一，他將其

過程，也未嘗不能解釋為電影本身「探求超現實主義」的企圖。 圖5-圖7

讓我們姑且暫擱這一點，回頭看看楊熾昌自己又是如何靠近達達、超現實主義的？此時沒想到電影話鋒一轉，先開始介紹馬歇爾‧普魯斯特（Marcel Proust），以至尚‧考克多（Jean Maurice Eugène Clément Cocteau）等時代早於達達、超現實主義的作家，以及同時代與超現實主義敵對的詩人。在這裡所感覺到的奇妙異樣，或許也是電影刻意安排的「裁斷」與「組合」所造成。

當考克多本人略為誇張地朗讀《歌劇（Opéra, 1927）》之唱片聲音中，畫面上另外出現了兩張肖像照。十九世紀偉大詩人波特萊爾，還有之後象徵主義的代表詩人「知性」的保羅‧瓦勒里（Ambroise Paul Toussaint Jules Valéry）。這裡可說相對易懂，代表楊熾昌學習了前者開創的現代性，以及後主知主義的脈絡。

他最先親近的是東京的現代風俗，不過透過當時的權威雜誌《詩與詩論》以及該誌編輯春山行夫的詩論等文本，有許多機會得以接觸法國現代主義。

那麼達達、超現實主義又去了哪裡？這時我們看到畫面上出現《詩與詩論》中西脇順三郎的頁面。當然，除了先前提及的《馥郁的火夫啊》序文，我們也不禁想起1929年的《超現實主義詩論》一書。楊熾昌所信奉、追求的達達、超現實主義是否源自於西脇順三郎？就在觀眾似乎隱約快察覺這一點時，出現了可稱為前半段亮點的藝術作品連播。

● 前面已經在基里訶時預告過的繪畫「引用」連續出現，形成一個「展間」。達利、伊夫‧坦基、米羅、馬格利特。超現實主義四位代表畫家的名作，以及之後曼‧雷（Man Ray）的一連串肖像照片、雜誌、資料「展間」，這個部分儼然像個小規模的「超現實主義展」。

拱頂等距排列的柱廊，清寂蕭條的路上，只出現一個滾鐵圈的少女、搬家用的貨車，還有人跟細長棒狀的影子，這街景是在第一次世界大戰爆發後不久的不安氛圍中所描繪的「形而上繪畫」，從空虛的空間設定、忽視遠近法的構圖，以及物件的客觀現實描寫等等，都堪稱是預告了大戰後之超現實主義的名作。

與這幅畫同時出現的一節詩如下：

「這傻愣愣的風景／愉快的人們格格笑著／然是愉悅／他們在哄笑所造成的虹型空間中／拖著罪惡走過。」

確實，與其說是呼應，反而更接近突兀。德・基里訶藉由凝視北義大利常見的都市柱廊空間而描繪出這樣的畫面，但詩人卻閉上了眼睛，在夢的空間中對外界的笑聲做出反應，這可說是相當主觀的表現。

之後，電影再次回到建築物片段影像的連續畫面，又接著「引用」了西脇順三郎的超現實主義詩集《馥郁的火夫啊》序文開頭，然後進入台南文學狀況的說明。透過朗讀寫給身在東京的楊熾昌的信，可以實際想像當時的留學生活。

「你是遵奉達達主義，不停探究超現實主義的美麗詩人……」

楊熾昌至少有這番意圖，也為此在東京累積了各種體驗。在這之後的影像應是一路探尋著他所吸收的文學思潮。這部電影中的蒙太奇手法目的並不在進行故事性的說明，有時會打亂時序，不經意地以「裁斷」和「組合」史實來編織起類推的絲線。

水果、杯子、瓶子、紙屑、貝殼、樹木、花朵、蝴蝶、餐食、樓梯、牆壁、雨傘、水面、火焰、光與影、太陽、圓、球體，這些物件的鏡頭乍看之下彼此孤立，卻又悄悄暗示著類比，有時還帶有對先人的致敬（例如搖晃的水面之於安德烈・塔可夫斯基（Andrei Arsenyevich Tarkovsky），成排的瓶子之於喬治・莫蘭迪（Giorgio Morandi），這不斷重複出現又消失的

這裡雖然沒有標示出處，不過可以看出很接近當時現代主義、或者是日本的「超現實主義」詩法。這部電影本身或許也可以說企圖在嘗試一種「裁斷對象、組合對象」的拼貼表現手法。

緊接著在插入巴黎舊「紅磨坊」的黑白照片之後，又連續放映出「裁斷、組合」台南現存的當時日式公共建築上半部或欄干，並且疊合了楊熾昌（筆名、水蔭萍）的詩〈日曜日式散步者〉之朗讀，電影片名也取自於此。

所謂「明明不是星期天卻總是無所事事的」詩人，大概是一種波特萊爾（Charles Pierre Baudelaire）風的「漫遊者／flaneur」吧。電影本身或許也有這種「漫步閒晃」的感覺。不過這首詩從一開頭就朗讀出這段文字⋯

「將這些夢獻給吾友 S 君⋯⋯／為了觀看靜物／我閉上雙眼。」

由此可知，這名散步者眼中所見並非現實，而是悠遊於與「外界世界」隔絕的「精神世界」。實際上所看到的「靜物」也多為「轉動的桃色的甘美」，充滿主觀、情緒性，並非具備物體之存在感的對象。後半段詩人從體內感受到「惡魔般的存在」，沈浸於情色的幻想中，但很快地又迎接「告別的時間」，結束這段散步。

另一方面，與朗讀重疊的影像是連續的清晰石造建築片段，除了可能是散步場域台南「街頭」以外，極少可與其呼應的對象，略感突兀。其實這也正是這部電影的特徵之一。裁斷的建築物或樹木永遠以斜向構圖出現，意義被抽離，與「引用」作品之間的關聯性也很薄弱。

而在這當中，首次出現了藝術作品的「引用」，而且還是喬治・德・基里訶（Giorgio de Chirico）那鼎鼎大名的油畫《街道的祕密和憂鬱（Mystery and Melancholy of a Street, 1914）》全彩大畫面，儘管只出現短短時間，卻帶來強烈的印象。

光是藝術作品的鏡頭，就可以發現銀幕上接二連三地「展示」許多熟知作品，不過非但沒有作品說明，甚至連顯示作者、標題、製作年份的圖說都沒有。假如把這部電影視為一場依照時序構成的「展覽」，那麼觀眾就彷彿處於沒有解說牌和語音導覽的空白狀態，走入一座無名化的知名作品森林中。儘管這可能會讓觀眾有些不安，但相對地也得以從一般概念和成見中解放，享受一段新鮮又刺激的痛快時光。

話雖如此，這部片子在「引用」藝術作品時往往會疊以朗讀或音樂，從這些處理中還是能感受到某些意圖。有時這些聲音具備比「說明」更豐富的效果，有時則帶來突兀。將乍看之下毫無關聯的作品連結起來，偶爾會產生意料之外的發現或驚奇。

讓我們從第一個段落開始看起。片子一開始，畫面中出現三顆擲出的骰子。即使不說明其意義，常識上也可以感覺到這是暗示著歷史中的「偶然」，抑或「遊戲」、「賭注」。在這之後不只骰子，全篇不斷重複插入撲克牌、骨牌、棋子等鏡頭，因應狀況顯示隱喻式的節點。圖1－圖4

接著有一段劇情電影風格的發展，介紹1933年林永修赴東京留學，一直到拍攝現存「風車詩社」的紀念照等虛擬場面，不過所有成員都沒有拍到頭部，彷彿雷內・馬格利特（René François Ghislain Magritte）筆下的男人，帶來一種匿名性。之後劇中場景一概沒有拍到出場人物的臉部，只跟歷史上的知名人物一樣顯示其肖像照片。台詞也幾乎都「引用」自書籍、日記、信件等等。

再來插入了中法文並列的《Le Moulin／風車》標題，部分地呈現了《風車》雜誌發刊前的作業，之後畫面中出現了一段很有意思的「引用」。

「所謂詩是什麼？⋯⋯
我們怎麼裁斷對象、組合對象，構成了詩。
這是詩人的精神祕密。」

──引用自《風車》三號卷頭，水蔭萍〈燃燒的頭髮（炎える頭髮）〉，但跟原文略有不同

Ⅲ、跨媒介映射：歷史的回望與對話

Ⅲ之壹　策展人論述

從《日曜日式散步者》看「超現實主義」

文――――嚴谷國士　　策展人／嚴谷國士　■譯――――詹慕如

黃亞歷的《日曜日式散步者》是齣精彩的電影。不僅因為這部片子重新關注過去鮮為人知的台南「風車詩社」詩人活動及作品，使其有機會重新受到討論，也不只是因為片中將 1930 年代對詩人們帶來莫大影響的日本現代主義風潮與文學、藝術動向可視化。上述這些固然是電影精彩的原因，但還有一點，或者該說更重要的一點是，電影本身的結構和剪接獨到出色。

這部作品運用了最近其他電影裡極少見的大膽、新穎，卻又不失細緻的手法。除了類似劇情電影的橋段部分之外，導演隨心所欲地「引用」當時各種詩歌與散文、書籍與原稿、繪畫及攝影、雕刻和物件、電影、音樂，還有報紙頁面跟新聞影像等等，這些材料片斷出現，又倏忽消失，同時每個作品或資料幾乎沒有附加任何說明。這是一般紀實電影難以想像的作法。

的讀書會而被牽連判處死刑。究竟劉吶鷗與「風車詩社」詩人們是否認識對方，抑或，甚至閱讀過彼此的作品，相關歷史細節尚不得而知。八十六年之後，「共時的星叢：『風車詩社』與跨界域藝術時代」展覽，即是一個讓像他們這一類在當時橫越台日等多地多國，醉心追求現代主義文藝思潮，並與各種歷史事件遭逢的藝術家能重新見面與對話的異質時空。

作為跨時空的交叉之點，展覽以「風車詩社」為中心，嘗試打破線性時空的邏輯，跨界域藝術事件往四周擴散、瀰漫、滲透，藉蒙太奇思維遍歷戰前與戰時的文學、美術、劇場、攝影、音樂、電影等藝術範式的歷史脈動，重新啟動一場關於二十世紀前半葉國際性的現代主義文藝思潮與東亞前衛性的重探之旅。

參考書目

■ 三澤真美惠著，李文卿、許時嘉譯，《在帝國與祖國的夾縫間：日治時期台灣電影人的交涉與跨境》，台北：國立台灣大學出版中心，2012。

■ William O. Gardner, "New Perceptions: Kinugasa Teinosuke's Films and Japanese Modernism", *Cinema Journal*, Vol. 43, No. 3 (Spring, 2004), pp. 59-78.

■ John Clark. *Modernities of Japanese Art*. Leiden: Boston: Brill. 2013.

■ Chinghsin Wu, "Reality Within and Without: Surrealism in Japan and China in the Early 1930s", Review of Japanese Culture and Society, Volume 26, University of Hawai'i Press, (2014 December), pp. 189-208.

作者簡介

孫松榮，國立台北藝術大學藝術跨域研究所教授。

此一脈絡恰恰構成影片《日曜日式散步者》在論及由達達主義文學、齊柏林飛行船進入至「新感覺派」的段落時，黃亞歷有意識地剪輯了《瘋狂的一頁》的首場戲關於醫院內一位發了瘋的女子在雨夜狂舞的畫面，做為揭示橫光利一的〈頭與腹〉（1924）、馬克思‧韋伯（Max Weber）的〈眼睛瞬間（The Eye Moment, 1914）〉、隨城市現代性而來的新感知體驗之核心命題。就此層面而言，值得進一步申論的，這位出生於日殖時代的台南柳營的望族後代、集出版家、翻譯家、作家、劇作家、導演、製片人等身分於一身的文藝工作者，在1920年代初期於東京就學期間接觸了當時興起的日本「新感覺派」文學創作與論述。當他於幾年後跨境上海開始以「吶吶鷗」為筆名翻譯「新感覺派」作品並從事小說創作的時候，劉吶鷗展現出一種將都會風貌、混雜文化、異國情調、浪蕩子等摩登感知與流行風潮冶於一爐的文字世界。除了文學翻譯，精通日、法、英等語言的劉氏亦以「葛莫美」與「夢舟」為筆名，於1920年代末、1930年代初將孟斯特伯格（Hugo Münsterberg）的「影戲心理學」、維托夫（Dziga Vertov）的「影戲眼」、克萊爾（René Clair）的「電影節奏論」、艾格林（Viking Eggeling）的「絕對影片」等電影概念帶入其電影評論中，開展關於電影藝術論與中國影片的思辨。在迄今劉吶鷗所遺留下的一批攝於1933年，由「人間卷」、「東京卷」、「風景卷」、「廣州卷」與「遊行卷」組成的影片《持攝影機的男人》中，在我看來，最值得反思之處，應不只是這些被視為「風光片」的黑白業餘短片作為自稱「新感覺派第二代」的跨境藝術家某段漫不經心的生命縮影，而毋寧從職業電影工作者的角度檢視此系列短片，實則透露出——如同三澤真美惠（Mamie Misawa）所描繪的複雜歷史背景——「在帝國與祖國的夾縫間」生存的藝術家如何藉由饒富樂觀、進步與超越等特質的機械主義論，表現出一種——在時興的「硬性電影」與「軟性電影」之外——將在未來掀起以融合日常、記憶與反身性為表徵的影像藝術型態。換句話說，《持攝影機的男人》在體現日殖時期台灣文藝工作者的跨國、跨語言與跨文化旅程之餘，彰顯出維多夫式的攝影機將藝術家眼睛與身體連成一體，並突顯兼容寫實與非寫實的殊異影像潛勢。

1933年，出生於台南的劉吶鷗拍下了五卷關於跨地的動態影像，這一年恰好亦為「風車詩社」在台南成立的時間。劉吶鷗從台灣到日本，想望巴黎卻去了上海，1940年慘遭暗殺命喪魔都，年僅三十五歲。而「風車詩社」出版刊物與創作時期僅維持短短的三至四年，爾後楊熾昌與張良典分別受「二二八事件」波及而被判刑與羈押，李張瑞則因組辦未公開

工作者（例如：俄國未來主義藝術家布魯克（David Burliuk）旅日期間組辦畫會、舉辦個展）。第三種是透過文本的翻譯，引介重要概念與方法（例如：西脇順三郎譯介了布列東的超現實主義）。值得突顯的是，無論是哪一種方式，歐陸前衛主義思潮在日本並非只是一種橫向的移植，而是經過複雜且細緻的轉化過程。換句話說，這既涉及翻譯現代性，更與在地化歷程息息相關。如果只以超現實主義作為闡述的案例，布列東的超現實主義宣言中訴求非理性、夢欲、潛意識與自動主義等主張實則並未一開始在日本被照單全收，而是被選擇性的轉譯甚至誤讀，以致於其核心理念與表徵差異於原來宣言的題旨。更何況，面對普羅列塔利亞藝術運動指責西方超現實主義不過是逃避現實並具布爾喬亞的藝術運動，日本藝術家與評論家遂嘗試以自身脈絡來闡釋超現實主義，重新賦予新定義。後者除了聲稱這是一種亦可發生於東洋的現代主義思維外，更強調超現實主義立基於現實，且能提升人們對於現實的領會。這也即是為何當時在日本竟派生出一支──尤其在竹中久七（Takenaka Kyūshichi）的筆下──強調以純粹理性為導向的科學超現實主義（Scientific Surrealism）。根據吳景欣（Chinghsin Wu）的詮釋，在古賀春江（Harue Koga）的名畫《海》（1929）中，畫家從不同印刷品援引穿著泳裝的女子、海洋、飛鳥、魚群、工廠、熔爐、潛水艇、齊柏林飛行船所組合而成的各種視覺元素，所欲突顯的關係不再是歐式的瘋狂念頭，而指向城市日常生活中的人體、大自然及機械之間所共享的一種近代文明特質的理性主義價值，且兼容和諧與衝突的狀態。

衣笠貞之助（Kinugasa Teinosuke）完成於1926年的《瘋狂的一頁》，但遲至兩年後才公映的影片則體現出全然不同的精神面貌。這一部被視為幾乎是碩果僅存的日本前衛主義珍品，描繪了一個關於腦神經科醫院裡被關禁的妻子、男女病人們，潛入院中擔任雜工的丈夫與女兒之間的情事。簡單而言，故事圍繞在對於妻子發瘋感到內疚的丈夫，為了不讓即將結婚的女兒因母親病情而影響婚事，而欲將髮妻帶離醫院。這部片子的重要性，其中一個關鍵原因，在於衣笠貞之助大量運用了受到當時的法國印象派電影與德國表現主義電影啟迪的疊印鏡頭。在德法前衛主義影片中，一般而言此一通常分派給某位角色主觀鏡頭的特殊語法，若以當時曾在日本上映的兩部知名影片《鐵路的白薔薇》（La Roue, 1923）》與《最後一笑（Der letzte Mann, 1924）》為例，並不會讓觀眾無法分辨主客現實與不同角色觀點之間的差異。然而，在這部由「新感覺派」健將川端康成（Yasunari Kawabata）發想的原創劇本的影片中，搭配快速剪輯以表現主觀視角的疊印畫面卻不一定屬於某特定角色，而是可任憑觀眾發揮自由聯想與揣測，賦予表徵暈眩或憶往的鏡頭在敘事與形象等層面上所具有的合理意義與功能。顯然，這部在片首中宣稱「新感覺派映畫聯盟第一部作品」作為實驗精神與方法的影片，實踐了另位「新感覺派」大將橫光利一（Riichi Yokomitsu）所倡導的一種主觀意識直接躍入人物自體，且能感知其能動力的理念。

片到展覽的其中一個核心目的，即在於重思「風車詩社」在台灣乃至東亞現代文藝思潮中的歷史遺贈、潛在涵義與動力。

是故，我們如何現代過？——乃是「共時的星叢：『風車詩社』與跨界域藝術時代」所意欲指向的核心問題意識。更直接地問，如果各種現代主義文藝思潮發軔於二十世紀初期的歐洲大陸，台灣的知識分子與文藝工作者是在何種情境下接受它且被深刻影響？在「風車詩社」之外，對於台灣同一時代其他藝術領域的創作者，他們面對西風東漸的現代主義的確切情況又是如何？他們怎麼樣轉化舶來的現代主義文藝思潮，展現出接地氣的能量？

十九世紀末至二十世紀初期的歐洲藝壇，藝術生態激烈多變，一波接著一波的藝術新潮與運動接踵而至，以新主張與新觀念推翻陳舊俗套的藝術表現與方法。第一次世界大戰之前出現的未來主義，堪稱最早的代表。義大利詩人藝術家馬里內蒂（Filippo Tommaso Marinetti）禮讚反抗與破壞，聲稱世界榮耀因一種新的且快速的美而豐富，而戰爭、軍國主義體現出美麗的觀念。歷史的後見之明，未來主義之後的暴力史，講求以速度革新世界的機械主義邁向了失速，不幸地以爆發第一次世界大戰作為新社會幻景的開端。而在此之後同樣以發表宣言崛起的另一波迥異於未來主義思維的前衛主義浪潮，絕對是新世紀前二十年中最引人矚目的藝術事件。當中，以達達主義與超現實主義為最赫赫有名，值得一提。達達主義的查拉（Tristan Tzara）喋喋不休、同語反覆地宣告安那其主義與反教條主義，高喊解放與自由，推崇荒謬與無意義。超現實主義的布列東則致力於揭示非理性、夢欲、潛意識、自動主義為人性真諦與藝術創作的真理，拒絕藝術家僅為文明服務，不輕易顯露且不可見的衝動才是藝術創作的本能。這兩個訴求失序與欲力的歷史前衛派別的殊異理念，不單彰顯於文學創作，尤其在動態影像領域更產出了讓人驚艷的基進作品，若以《幕間（Entr'acte, 1924）》、《安達魯之犬（Un Chien Andalou, 1929）》與《無糧之地（Las hurdes, 1933）》為例，即締造出某種足以稱為現代在野藝術的新視域。

當歐洲前衛主義橫行天下時，它們很快地即在同一個時刻——幾乎無時差地——透過幾種方式開始傳入日本。第一種方式是日本藝術家遠赴歐洲大陸朝聖取經，不單直接將與西方前衛主義藝術家接觸的所見所聞所學帶回國內，亦參與相關展覽（例如：村山知義（Murayama Tomoyoshi）與永野芳光（Nagano Yoshimitsu）曾於 1922 年參與義大利未來主義藝術家在柏林的展覽）。第二種則是西方前衛藝術家來到日本，展現其藝術實踐與觀念思想，進而影響日本藝術家與藝術

說是追溯「風車詩社」的歷史故事或史實，倒不如說是一部圍繞於詩社，試圖透過試驗精神與作法作為探索二十世紀初至1940年代東西方世界的現代主義文藝思潮之作。

黃亞歷對於此一命題的探求，並無由於影片的上映而宣告結束，反而在探尋現代主義議題上展現出愈加豐沛的觸角與思想湧動的熱切渴望。在《日曜日式散步者》完成的隔年，兩個藝術事件，尤其值得關注：一是《日曜日式散步者：風車詩社及其時代》（2016）兩冊專書的出版；另一則為《立黑吞浪者》（2016）表演藝術的創作實踐。《日曜日式散步者：風車詩社及其時代》是黃亞歷與文學研究者陳允元，編著「風車詩社」詩人們的作品（包括從未被譯出的文字），並翻譯了二十世紀初期歐洲與日本現代主義的相關文章（宣言、詩作、評論等）。同時，兩位編者邀請海內外多位來自歷史、文學、美術、攝影、劇場、電影、聲音等領域的創作者與研究者，撰寫關於經由《日曜日式散步者》所誘發的迴響、觀察與跨域現象。《立黑吞浪者》則屬微型實驗領域，除了黃亞歷，還有鬼丘鬼鏟、謝仲其、丁麗萍、劉芳一、李世揚等藝術家，他們透過動態影像、詩歌、體操、聲音藝術等媒材與表現型態共同創作一齣表演藝術作品。這兩個致力於考掘「風車詩社」的藝術事件引起矚目，不僅是它們各自在所屬專業領域獲得叫好叫座的成績（例如《日曜日式散步者：風車詩社及其時代》分獲第十四屆金蝶獎金獎，2017台北國際書展大獎編輯獎，第四十一屆金鼎獎，《立黑吞浪者》獲第十五屆台新藝術獎——視覺藝術獎），更關鍵的，《日曜日式散步者》成為了一個啟動現當代藝術跨域思辨與連結的發電機。

在此一脈絡下，於國立台灣美術館舉辦的「共時的星叢：『風車詩社』與跨界域藝術時代」（2019），則是繼影片、專書與表演藝術之後，進一步深化且擴延由二十世紀至1940年代歐現代主義論題的展覽。顧名思義，此展與上述影片、專書與表演藝術皆以「風車詩社」作為思想中心，將歷史軸線以向心與離心的態勢輻射開來。更確切而言，由楊熾昌、林修二、李張瑞、張良典、岸麗子（Kisi Reiko）、戶田房子（Toda Fusako）等台日詩人組成、1933年成立於台南的「風車詩社」，其部分成員諸如楊熾昌與林修二於東京求學期間經過現代主義洗禮，詩人們的藝術啟迪與文學創作深受當時興起的歐日前衛主義的薰陶與影響。其中，以林修二與楊熾昌為首的詩人推崇新興藝術詩潮，舉例而言，西脇順三郎（Junzaburō Nishiwaki）、春山行夫（Yukio Haruyama）、北園克衛（Katsue Kitasono）、瀧口修造（Shuzo Takiguchi）提倡新精神、主知與抒情，超現實主義等詩風，追求詩的新精神，並譯介波特萊爾（Charles Baudelaire）、考克多（Jean Cocteau）、里爾克（Rainer Maria Rilke）等歐洲作家的《詩與詩論》，成為「風車詩社」參照詩創作與詩論的重要讀物之一。作為一個遲至1940年代末期才被台灣文學研究者重新發現的戰前文學遺產，「風車詩社」在台灣文學史中的定位與意義長久以來被鎖定於——相對於以楊逵、郭水潭等人為代表的現實主義的——現代主義或偏重形式主義的詩風。由影

Ⅲ、跨媒介映射：歷史的回望與對話

Ⅲ之壹 策展人論述

跨媒介映射／：歷史的回望與對話

關於「共時的星叢：『風車詩社』與跨界域藝術時代」

Ⅲ之壹 策展人論述 我們如何現代過？——

文——孫松榮

　　自從黃亞歷的影片《日曜日式散步者》問世以來，效應持續發酵。光是在紀錄片領域，它即引起正反意見的廣大討論。熱議核心之一，在於一部以日殖時期1930年代的台南「風車詩社」為題旨的影片，對於紀錄與重演、田調與美學，敘史與實驗展開非比尋常的辯證。簡單而言，影片瓦解了觀眾一般對於所謂的作家傳記紀錄片甚至紀錄片的期待，它並不以直接說明性、解釋性，歷史性的內容來鋪成與表述被紀錄的歷史對象。相反地，導演透過重建與想像的方法，賦予關於「風車詩社」在藝術啟發、詩學實踐、跨國經驗、文藝思辨，及人生際遇等面向的吉光片羽。這幾個時光切片在觀影時會被觀眾視為線性敘事的結構，但值得強調的，黃亞歷並非以其歷時多年搜集的田野資料（包括詩人家屬的回憶、眾家研究者的說法等）作為重建與想像的物質基礎，而多是奠基於詩人們曾經活過的年代所歷經的種種思想浪潮、文藝運動及各種事件等。關於此一至關重要的作法，導演利用蒙太奇的思維與調度，召喚且配置從文學、繪畫、攝影、電影到聲音等領域為數眾多的各式素材，塑造出「風車詩社」在文化史與文藝史上的潛在形象及嶄新意義。就某種程度而言，這不僅極佳地闡釋了為何《日曜日式散步者》會成為一部挑戰觀眾的紀錄片，更重要的，亦連帶地突顯出黃亞歷所念茲在茲的，與其

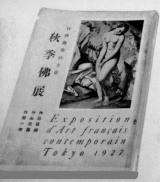

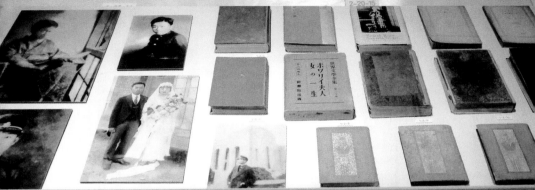

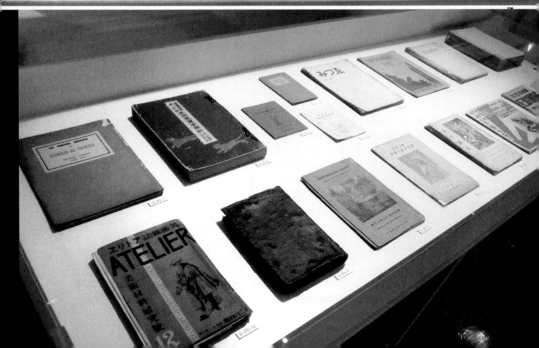

藝術家以內心的框範，將眼睛所見以構圖具象，以文字、色彩線條、光影，透過一枝筆，一台相機或電影攝影機，遞送出文明演進的訊息，而文明表象的背後，經藝術之鍛造與省思，凝釀出各式思索與追問。

電影機具運作下的影格逐疊，將視像的「錯覺」蓄積為影像的動能，使機械的現實轉換為想像的現實。因此當1895年盧米埃兄弟在咖啡館放映火車進站的畫面時，在場的觀眾因視點形成的空間錯覺，紛紛往後倒退奔走，深恐火車衝向觀席，此本能反應透露了觀者的視線如何與空間共感，並藉著視覺的運用習慣，牽動著日常生活的知覺。

1929年俄國導演維托夫以電影畫格在動態中的成像、組織、構成，勾勒出電影謂為藝術之根柢，並以電影的機械性意志，紀錄並反映普羅大眾的生活，以電影對於現實之捕捉與再製，達致無產階級政治的理念。

非僅於電影，所有的藝術語言都無法外於去追探人的直覺如何形構，人的創造如何羅織，人的思想與身體如何彼此鑲嵌，終而在現實裡外往返穿梭，維持著一個謎。

既然電影始於藝術之謎，那麼在美術館的駐足，是否亦為其一母胎棲息地？

或者，仍是一處異鄉的場景？

美術館觀眾的重新置身與復返，自《日曜日式散步者》這部電影逸離、拆構，再從當下空間的視聽記憶，回返我們所知與不知的歷史瞬間。

一如於火車進站、齊柏林飛船馳騁城市上空、風車詩社以鋼板印刷在同人雜誌中，刻劃下阿部金剛的插畫之時⋯⋯

於是，藝術不單作為抗衡壓迫的手段，更是激升創意、發抒己見的重要媒介，無論是左翼理念的實踐者，或以藝術革新為目標的開創者，看似對立或逆反的觀點，卻是如此靠近與互通，它們緊緊守護了人的信念、對自由的捍衛。貌似殊途卻同歸。

這也說明了為什麼左翼理念下的藝術如此多元驚人，極致的左翼藝術亦呈現出最前衛精妙的美學，與無產階級理念下所認定的「布爾喬亞」階級的現代主義美學，有著迂迴卻異曲同工的相映色彩。並無衝突地，在現代主義純美學思辨者的目光中，我們亦可常見對於資本主義階級問題、弱勢者的關注，藉形式與內容的互動，提示出多重的洞見。

在這些藝術前行者的繁複實踐中，我們不能不看見更多無法區隔及斷分的灰色地帶，這些交疊處滲透著環境困頓中的意志、心靈與生存結構的拉距、意識與表象之間的摸索。這些藝術語言極致地包覆著對他人的關懷，同時，亦極致地往內裡深究出創造的可能。利他的無私理念中，實現了自我價值的完成；利己的抒發需求中，也催生出他者的身影。

普羅大眾芸芸眾生，是時代中的集合體，也是逐一個體。

個體與結構、體制，生息與共。

■ 電影・藝術之謎

電影最初的成形，源於西方工業文明的擴幅與演進，機械的力量激發了人類的想像，推促了科技與現實之間的共進。滑動的齒輪運轉聲牽引著時代，加速的動態為人類所著迷，電影攝影機開始轉動，快速開合的葉片快門，賽璐璐膠捲對於光跡的回應，向世界宣告，電影視覺將以全然不同於現實的樣態成像，或成詩，或成謎。

世紀初期前衛文藝的深刻重要性。特別是理論作為文化載體，透過資本主義的印刷傳播，來到藝術家們的眼前時，已經承接了極為複雜的多聲語境，當翻譯同聲不同步，同語不同義地轉化為新的語彙及文句時，翻譯者與閱讀者已在內裡反覆複誦了多少次，而每一次的反覆重述，都關乎著層層原意的剝離與創生。

當法國文學家布列東發想出「超現實主義」的無預設性，訴求潛在意識的解放時，同樣的陳述語言透過日文的轉譯，投映在日本文化脈絡下，究竟如何顯影、形變？無論是術語本身可能包含的歧異性，或其所指涉個別所在地域的時空狀態，都必然不會是另一空間及脈絡的個體所能夠全然設身理解。而當全然的理解不再是文化遞移時的首要之務，「如何理解」則成為藝術家最直接且切身的思想起點。

翻譯或閱讀不再是單向地朝向思想，而是在語言的內部與外部的文化脈絡中彼此拉扯、碰撞，進而形成轉譯的「對話」。

在二戰前後的文藝經驗中，可見全球諸多前衛團體的成立，文藝同好之間集結討論與創作的需求，致使團體對話成為文化形構與展延的重要基柢。團體成員之間藉由互動與探討、精神上的相互激勵，來深化文藝理念和實踐的可能。日殖時代交通不便，人與人之間的往來與互動，較當代更為不便，文藝家們更多時候是獨自面對思想，透過自身的探詢、試煉，來增進創作與思考的深刻度。

■普羅大眾的，菁英的？

以二分或對立的方式來辯證價值與觀念，或許是文明化進程的必然。

「理論」的出現，突顯了人類對於精神性的嚮往、思維深化的需求。而理論先行的藝術，亦成為藝術創新的一種方式，同時帶有與過往決裂的宣示，尤以在二十世紀初期，以理論或宣言為前導的藝術表達，反映出藝術建基在革新前提的決然態度。相似的迴路，在左翼或普羅文藝家的視野中，則開展出人道深處的切身感，以他人之苦痛為出發點，借藝術之手貫徹人對於人的情感，人作為人的存在意義，生存權利之終極關懷。

但若跳脫開「理論考據」的前提，或許我們可試著讓更多的可能性被包覆進來。

倘若以「超現實主義」最初根源自於西方的前提，作為東亞面對西方文藝理論、思潮的一面照鏡，它所反映的，最重要的，或許並非在於東方對於西方之繼承、接納或應證其原初理論的關係，而是東亞文藝家在面對此一思潮的時刻，選擇了什麼、決定朝往何處。

進一步說，我們在風車詩社的斷簡殘篇中，看到更多的是，他們對於現代主義、新精神的提倡，及對於台灣當時文壇現況的不滿。而就個別詩人的具體文學表現來看，不僅無法簡單定位單一詩人的文字特性，也無法以既有的理論或框架來歸結任一位詩人。

同樣地，當我們將視線轉移到當時美術家、攝影家或音樂家等其他領域創作者的情況，亦可發現他們每一位皆有著在各種階段的探索與表達，豐沛且多樣，甚至「不符合」任一既定理論或派別的基準，無法被一概而論。也因而當代常會出現對於過往文藝經驗的諸多質疑：某某畫家不是某某派、某某畫家畫的不像某某派、某某藝術家不是「真正的」超現實主義，台灣戰前「沒有」超現實主義，超現實主義不是台灣或日本的文化……

當我們陳述超現實主義不是台灣的文化，也許可以更進一步問的是，台灣藝術家所切身經歷過的超現實主義（或其他理論派別範式），從其當中反映或推演所創造出的文化，究竟是什麼樣的文化，又是誰的文化？

台灣民俗的響鑼敲擊，跟西方架設高樓鋼鐵的聲響，是否有任何相似的音律？是敲打的鑼聲先行於世，還是鋼鐵搭建時的混音開啟了天幕？誰先張開了藝術的耳朵聆聽？誰又率先建造了聲響的樂音？

此時我們也意識到，理論常是在創作行動之後，透過評論建制來歸納與化約，然而，我們也不應輕忽，「理論」之於二十

此般異質的存在，對映的是歷史、政治環境、文藝思考的變化，以及作為一個文學／藝術實踐者，如何回應於世界的遽變與個體思維的連動。

這是一個在當代不易想像的，新的思想初步萌發、對於未來的可能無限憧憬，各式藝文實驗百花齊放的時代，而此一時代語境下的台灣，同時含雜著殖民規制的壓迫、文化思想的監控，以及各種權利的剝奪。

看似兩極，也微妙地道出文藝創作者身陷的複雜處境。

1933年，風車詩社以鋼板印刷的同人誌，在台南的風土上嘗試著深掘文學的革新。回望世界的這一年，正值希特勒崛起掌權的同年，我們難以想見同樣執著於藝術的純粹性，在相同的時空中，另一群藝術家正以驚人的創造力，為獨裁的政治服務獻身。這些歷史過程都使人不禁慎省，藝術既可為人類心靈的想像與表述，亦可被操作為政治權利的工具，若非人類切身經歷過，我們如何更認識人類深處的樣貌。

無論東方或西方，前衛藝術為人類探索了極幽微的表現可能，為了擾動既定的侷限邊界、逆轉思維與感知的慣性，產生了多樣的激辯與爭執。眾聲喧嘩中，思想與感知的細膩度，被不斷延展到更深更遠處。

■ 「超現實主義」是誰的文化？

風車詩社之於台灣文藝史的其中一層特殊意義，在於對「超現實主義」論述的引入。其一關鍵點在於過往的台灣文學史對於超現實主義的討論，一般較多聚焦於戰後從中國遷移來台的詩人紀弦所引入的現代詩脈絡。

風車詩社對於超現實主義的提及或引入，若更深究地說，在目前戰前史料的匱缺情況下，我們無法去充分推論詩社對於所謂「超現實主義」理論的完整剖析或主張。

因此當我們試著描述「策展」的可能性，或可從自身在思考與感受之間，探問關於看與聽之間，「電影」作為獨特的人類感知經驗，其所吸納與釋放出更多，與經驗全然無關，卻極為深刻的，不可解的時刻。

■為什麼是「風車詩社」？

在二十一世紀的數位虛擬時代，追溯二十世紀前類比式的人類經驗，本身即揭示了當代面對過往時空的差距，在逆向潮流的回返過程中，必然會召引出各種觀點的衝突、困惑，或詰問。

傳統與前衛創新的爭執，新舊思想的衝撞與交替，歷史看似已經行經經過這些路程，但交相映照下，當代似乎仍以不同的變貌，重複著各種近似或延續的問題。

風車詩社的現身，在台灣文藝的發展脈絡上，以短暫閃現彗星般的存在，其所牽涉的不僅是歷史曾經發生過什麼，而或可進一步再追探的是，何以是風車，如果不是風車詩社，會是另一個文學者或團體嗎？若不是文學，是美術或是攝影？還是另一種創作的媒介？抑或，是另一個更富混融、多樣而難以定義的團體，甚至是無涉「創作」的某種實踐？

當我們隨著風車詩社進入了諸多層次的歷史謎變，眾多當時藝術家的身影與話語，便如多稜鏡般，交相疊影出重重折射的語境。

風車詩社並非憑空出現的異類或孤例，它的曇花一現，訴說了正是因為生長於台灣自身的土壤上，才能培育出此般的花朵，也因成長在混融交雜的時空與風土，尚不及茁壯與伸展，便快速地夭折。

以及生命的舞動感
In elocution, or élan vital

和《天的手套》裡的照片一模一樣
Like the photo in *Gloves of The Sky*,

碎形投影區—

Fractal Projections Section—

埃德溫・波特《火車大劫案》1903
盧米埃兄弟《工廠下班》1895
黃亞歷《日曜日式散步者》2015
盧米埃兄弟《火車進站》1896
阿爾貝托・卡瓦爾坎蒂《時外無一物》1926
喬治・阿爾伯特・史密斯《祖母的眼鏡》1900
曼・雷《回歸理性》1923
漢斯・里希特《別煩我》1926
華特・魯特曼《Opus 1》1921
維京・艾格林《交響曲對角線》1924
詹姆斯・威廉森《大吃一口》1901
何內・克萊爾《幕間》1924
漢斯・里希特《早餐前的幽靈》1928
曼・雷《海星》1928
路易斯・布紐爾《安達魯之犬》1929
蘭妮・萊芬斯坦《意志的勝利》1935
費爾南・雷捷、達德利・墨菲《機械芭蕾》1924

Edwin S. Porter The Great Train Robbery 1903
The Lumière Brothers Workers Leaving the Lumière Factory 1895
Huang Ya-li Le Moulin 2015
The Lumière Brothers Arrival of a Train at La Ciotat 1896
Alberto Cavalcanti Rien que les heures 1926
George Albert Smith Grandma's Reading Glasses 1900
Man Ray The Return to Reason (Le Retour à la Raison) 1923
Man Ray Emak Bakia 1926
Hans Ritcher Rhythmus 23 1923
Walter Ruttmann Opus 1 1921
Viking Eggeling Symphonie Diagonale 1924
James Williamson The Big Swallow 1901
René Clair Entr'Acte 1924
Hans Ritcher Ghosts Before Breakfast 1928
Man Ray The Starfish(L'étoile de mer) 1928
Luis Buñuel Un Chien Andalou 1929
Leni Riefenstahl Triumph des Willens 1935
Fernand Léger, Dudley Murphy Ballet Mécanique 1924

覺的平面性介入中，獲得開放性的演繹。

這些透過空間配置與視聽內部關係所牽引出來的想像性，其實並不在展場裡，而在於觀者置身於空間的凝思與諦聽經驗裡。此時，策展的可能性是被釋出的，它不作為策展者本身提出的一套「論述」，而或許可以是「論述」的解放、論述的無力，又或者是論述的暫時退場。

不以論述作為前提的策展，或許也是另一種「論述」的開始，因為與原來的路徑岔開了距離，而從中敞開出不同的向度，得以讓直覺或單純的「看」與「聽」，成為我們與美術館之間新的中介。

但，為什麼需要論述的退場？

或許我們可想像是否有過這樣一次看電影的經驗。

這樣的電影經驗，有別於劇情線索的追蹤，情節的變化，因著沒有預期的明晰敘事軸線，而莫名地，近乎是不用「理解」的方式，以直接的、無預期的，讓視覺與聽覺抵至最低限的狀態，進入了一種可說是超乎於「看電影」的狀態。

這樣的釋放，也令人想起「詩」的閱讀經驗。

單純地觸及、感受字與字之間的連動所迸生出的意味，任其延伸至可印拓出感受的端點，在這些時刻，我們擷取到無法具體描繪的「什麼」，此一「什麼」亦無法透過論述或討論來被理解，也無法依順著文字的慣例去追隨它的引導。換言之，我們進行了一種，從毫無預設的開放，進而發現到某些感知的可能。在這些難以歸納的經驗之後，重新組織、拆構，直至每一個體，每一心靈所向之處。

這是看與聽的經驗中最神馳的一刻，「電影」時刻生成之時。

詩，在另一端，相似地回映著這些時刻。

圖片來源— 國立台灣美術館、本木工作室

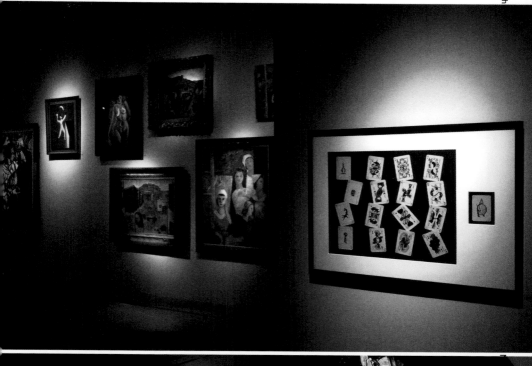

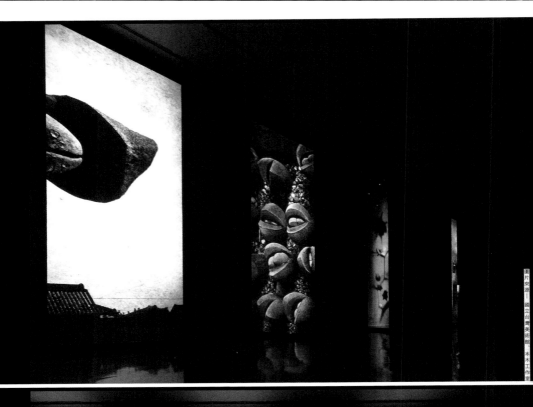

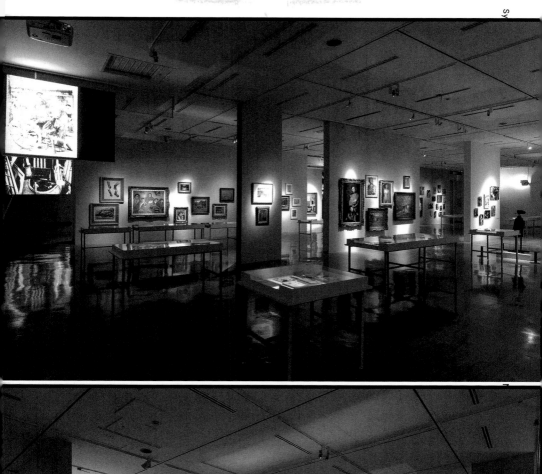

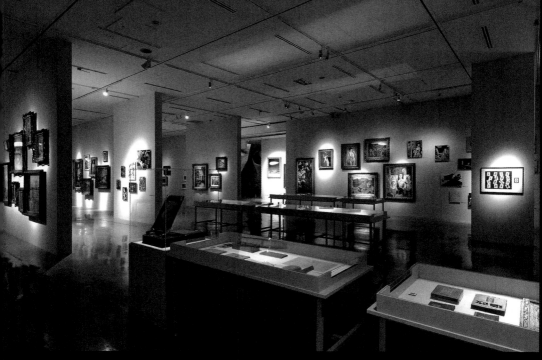

這樣的距離感已近乎成為我們的日常經驗，觀看過往，像是遠眺一道與我們切身無關的異地風景。在古蹟老宅前打卡與拍照，以總結對於過往的理解。

一部電影的提出，在此變得微不足道，亦使不上力。《日曜日式散步者》也許稍能做的，是藉由這些歷史現場的空缺，試以擾動長期以來、築構許久、堅固定著的歷史與文藝景況，透過不同觀者視野的聚焦或偏移，牽引出各自的觀看路徑，再由每一個體自身的成長與學習脈絡，勾勒其之於歷史及電影經驗的總體凝視。

電影所拋擲出的，在影音空間的內部已完成。進入美術館的電影，因空間向度的介入，使電影折離與重構。

「共時的星叢：『風車詩社』與跨界域藝術時代」作為一策展起點，提示了策展者關於「策展」能夠如何開啟想像，反芻電影與美術館作為藝術創作之載體，如何在作品內外部拓延出新的關聯性，並反映其作為載體的同時，也具有承載策展思考的主體意識，並使空間本身成為主體，在這些多重觀點中，層層互映。

在策畫此展覽的過程裡，我反覆進出了不同的書寫情境與狀態。首先我們可能意識到，電影作為一個極不同於展覽空間的媒介，它所乘載的是一個躍然於紙上，複合了色彩線條，以光影的律動與凝結，呈現於平面銀幕上的視聽集合。

多數的展場經驗裡，我們所置身的展場空間，多以靜態的凝視，透過展品與燈光的配置，明晰的主題與解說，從中接收視覺的體驗與知識的訊息。

當展場空間與電影相遇時，我們的感知是否可能重新被轉化？重新被展延？

當此提問形生時，也許我們正試著開啟一次電影空間與展場空間的想像交替，然而這個交替如何成立？或許可以描繪其為一種試圖去探索空間與平面媒介之間的轉化與交會，將視覺的想像經驗由空間的配置進而續延，而同時，空間的狀態也在視

Ⅲ、跨媒介映射：歷史的回望與對話

Ⅲ、
跨媒介映射
——風車詩社與新精神的跨界域流動
：歷史的回望與對話

Ⅲ之壹 策展人論述

復返電影，在美術館一隅

文 —— 黃亞歷

■ 如果看與聽本身就是一種策展

從一部關於日殖時期風車詩社的紀錄電影《日曜日式散步者》起始，省思過往歷史、文學的境況，追探藝術與現實的辯證性，進而檢視當代和過往的牽繫。紀錄電影往往不是問題的終結，而是一個觸發問題，在問題中不斷設身理解、反思的過程。

電影的結束，正是探詢更多問題的新的起點。

由於歷史的斷裂與教育基礎的匱缺，台灣多數人對於過往曾經發生的文化、藝術的歷程，都十分陌生，於是當我們試著去碰觸這些遙遠時空裡的任一面向時，都不免感到一種生澀疏離、搆不著地的失根感。

跨媒介映射：歷史的回望與對話

ENCHANTED CONSTELLATION

Huang Ya-Li　Chen Yun-Yuan

Le Moulin Poetry Society and the Cross-Boundary Flow of Esprit Nouveau

ISBN 978-957-9072-51-9　　　FB0019 Uni-Books

《日曜日式散步者》電影畫面

2015

《日曜日式散步者》電影畫面 2015